The Design History of China

中國設計史

高豐 ◆ 著

deSIGN+_{no.} 04

積木文化

　　中國的手工藝素稱發達，不但源遠流長，而且技藝精湛，一代一代的能工巧匠創造了人間的瑰寶。春秋末期的《考工記》總結出三十多個工種，不僅代表著人類造物活動的最高水準，也是一部最早的技術和設計的偉大著作。

　　從「百工之藝」到「工藝美術」，這條路走了三千多年。人們在製造物品的同時，不但鍛鍊了手的靈活，也促進了大腦的發展。然而，自從蒸汽機和電氣的發明在西方掀起了世界性的技術革命之後，人的思維創造也由「經驗型」轉向了「實驗型」。於是，由設想到實驗，一系列新的發明產生了，可是中國仍然依靠緩慢的經驗積累，出現了步履維艱的局面。

　　英國科學史學家李約瑟博士潛心研究中國科學技術史達半個世紀，寫出了一部輝煌的巨著──七卷本的《中國科學技術史》。他以充分的史料證明，在古代，直到明朝末期，世界上差不多所有的發明都是中國人領先的。換句話說，只是從十七世紀起中國的科學技術才走了下坡路。人們尋找落後的原因，便出現了一個值得研究的「李約瑟猜想」。

　　科學技術的應用性是很明顯的，但思維也是一種科學，而且對實踐能起指導的作用。圍繞著衣、食、住、行這些明顯的方面，只有科學技術與藝術的結合才能製造出完美的東西。所謂「實用」和「美觀」的統一，早在數千年前的古人就有很大的成就，並一直為此而努力。新石器時代的原始居民，在生活簡陋貧乏的情況下造出了精美的彩陶。有一種依河邊打水的尖底瓶，易於沉水，繫繩偏下，便於灌水，而灌水後又不至太滿，設計得非常實用合理。這種器物當時叫什麼名字已不知道，到孔子時只知叫「欹器」，是置於帝王座右的「宥坐」，帶有鑑戒的意義，連孔夫子也沒有見過。後來孔子在魯桓公的家廟中看到了這種欹器，經守廟人介紹後，他說：「吾聞宥坐之器者，虛則欹，中則正，滿則覆。」由此可見，從最初的造物為用到賦予一定的寓意，說明了物質與精神的相互關係。所謂「設計」，它的核心也就是處理好這種關係。

　　商周時代的青銅器是具有代表性的。那渾厚的造型，嚴謹的紋飾，莊重的藝術效果，雖然是一些酒器、食器和禮器，卻襯托出當時使用者的高貴，以至把鼎作為國家的象徵。如果我們從科技和藝術的角度去審視這些東西，不論是合金冶煉技術、鑄造工藝還是設計藝術，都堪稱一流，達到了相當高的水平。

　　就這樣，一代一代的能工巧匠，不斷地研究新工藝，不斷地發現新材料，不斷地創造新形式，積累起一部輝煌的造物藝術史。它們是工藝美術的藝術表現，又體現著科學技術的水平，然而總的來說仍是手工業時代的產物。

科學技術和工業生產的進步很快。隨著機器生產的出現，緊接著便是自動化、電子化和數碼化，現在已進入高科技的時代。從造物的角度看，也形成了一種新的分工，即設計與製造的區別。設計為製造提供依據，製造使設計得以實現。在商品社會的市場經濟機制下，設計有許多種，主要有技術設計、藝術設計和營銷設計，這三種設計是相互關聯、互為作用的。所謂「藝術設計」，即圍繞著一件產品的設想和創意，在技術設計的基礎上所進行的一系列實際工作，諸如塑造產品的形象，研究產品的使用便捷，以及裝飾、色調等外觀素質。因為有了明確的分工，藝術設計也就形成了獨立的職業，並建立其相關的學科。從表面看，這是一門新型的學科，然而就其性質而言，它與過去手工業時代的工藝美術是相通的，所不同的是與現代工業生產緊密結合，不像手工業是將設計與製造統一在工匠的手上。

從歷史唯物論的觀點看，歲月流逝所積澱下來的遺留，像一條長鏈，是割不掉、斷不開的。過去的工藝美術史與現在的設計藝術史，主要是研究角度的轉換。也就是說，前者是著重於工藝製作，後者是著重於設計創意，更突出了藝術的性質，貼近了文化。在具體內容上兩者當然也有一些差別，設計藝術的內涵要開闊一些，並有利於借鑑歷史和通向未來。

中國的設計藝術學是門新興的學科，在有關的歷史、理論和審美等方面還有待於深入探討和學術積累。當前高等學校的藝術設計專業已經成為熱門，可是在理論研究方面還是較為薄弱。因為在這方面要求付出的很多，然而收益不大，這就需要有人心甘情願地下工夫、作奉獻。在為數不多的研究者之中，高豐便是其中的一個。

二十多年來，高豐潛心於此，孜孜以求，頗有意義的是，這期間正是處在中國從工藝美術到設計藝術的轉換期。也就是說，他不僅深刻了解了兩方面的教學，並且有切身的體驗和比較，這是非常難得也是非常珍貴的。從工藝美術到設計藝術，從設計實踐到設計理論，從大學本科、碩士到博士，他都經歷了。人說「十年寒窗」，他已經兩倍於十年；人說「十年鑄劍」，他的這本《中國設計史》也超過了十年。我很讚賞高豐的這種敬業精神和治學態度，並欣慰地敬告讀者：一個誠實的人，做著誠實的學問，寫了誠實的書。

張道一

2003年3月18日於東大梅庵

(本文作者為中國國務院學位委員會藝術學科評議組召集人，東南大學藝術學系主任、教授、博士生導師。)

目錄

推薦序　　張道一／文　　　　　　　　　　　　　002
緒論　　　　　　　　　　　　　　　　　　　　010

原始時代的設計
距今約兩百五十萬年至四千多年前

　　　　　　　　　　　　　　　　　　　　　　026

人類起源與設計起源　　　　　　　　　　　　　028
原始工具的功能與造型設計　　　　　　　　　　030
裝飾的萌芽　　　　　　　　　　　　　　　　　036
原始陶器設計　　　　　　　　　　　　　　　　038
　　原始陶器產生和一器多用功能
　　成型工藝對陶器設計的影響
　　三維空間的原始塑造
　　裝飾設計的原始風采
　　設計風格和創造意義
原始圖形文字設計　　　　　　　　　　　　　　054
原始織物、服飾和居住環境設計　　　　　　　　058

青銅時代的設計
夏、商、西周時期　約西元前兩千一百年至西元前770年

　　　　　　　　　　　　　　　　　　　　　　062

「百工」制度——古代設計發展的重要契機　　　064
青銅器設計　　　　　　　　　　　　　　　　　066
　　宗教化和倫理化的功能內容
　　個性化和系列化的造型設計
　　成型工藝及對造型發展的影響
　　神異化和秩序化的裝飾設計
　　時代精神和設計風格
圖形文字設計　　　　　　　　　　　　　　　　086

陶器設計和原始瓷器的產生 089

早期漆器和織物、服裝 091

《周易》的卦象構成及其設計思想 097

　　「制器尚象」的設計思想

　　道器統一的設計思想

　　文質統一的設計思想

革新時代的設計
春秋戰國時期　約西元前770至前221年

102

時代變革對設計的影響 104

青銅器設計 106

　　實用化、系列化、整體化造型設計

　　成型工藝的發展和創新

　　表現時代精神的裝飾設計

　　實用新產品──銅燈、銅鏡的設計

漆器設計 122

　　從模仿到創造的形態設計

　　神奇浪漫的裝飾設計

　　功能合理、整體配套的漆器包裝

織物和服飾設計 130

　　織物設計

　　服飾設計

交通工具設計 134

家具設計 138

先秦時期的設計思想 142

　　先秦諸子的設計觀

　　《考工記》及其設計思想

封建制上升時期設計的高度發展
秦漢時期　西元前221至西元220年

148

手工業迅速發展對設計的促進 150

青銅器設計 152

實用和審美相結合的器具設計

銅鏡設計

青銅產品設計家——丁緩

燈具設計　　　　　　　　　　　　　159

功能合理

結構科學

造型生動

裝飾富麗

漆器設計　　　　　　　　　　　　　168

造型設計的成熟、規範

分工細密的工藝流程

裝飾設計手法的多樣化

精緻、靈巧的漆器包裝

織物和服飾設計　　　　　　　　　　174

織物裝飾設計

服飾設計

陶器設計與瓷器的發明創造　　　　　181

交通工具設計　　　　　　　　　　　187

家具設計與室內設計　　　　　　　　192

漢字的設計與應用　　　　　　　　　196

早期的書籍裝幀設計　　　　　　　　200

設計的多元與融會

三國、兩晉、南北朝、隋唐時期　西元220至960年　　204

從亂世到強盛時代的手工業與設計　　　206

陶瓷設計　　　　　　　　　　　　　210

實用舞臺的新主角——瓷器

瓷器的造型設計

瓷器的裝飾設計

陶明器設計——唐三彩

織物和服飾設計　　　　　　　　　　228

織物裝飾設計

「陵陽公樣」及設計家——竇師倫

服飾設計

金屬產品設計　　　　　　　　　　　242

金銀器設計

銅鏡設計

漆器設計　　　　　　　　　　　　　　　　　　　252

玻璃器設計　　　　　　　　　　　　　　　　　　254

家具設計與室內設計　　　　　　　　　　　　　　257

平面之變——印刷術發明和在平面設計中的應用　　262

雕版印刷的發明

書籍裝幀設計

設計走向成熟、走向市場

宋、遼、金、元時期　西元960至1368年　　　　266

手工業、商業和科學技術高度發展對設計的影響　　268

實用瓷器藝術設計的典範——宋瓷　　　　　　　　271

著名的瓷窯及其系列瓷器產品

形神兼備的造型語言

冰肌玉骨的裝飾情趣

簡潔淡雅的設計風格

遼、金的陶瓷設計　　　　　　　　　　　　　　　288

元代瓷器設計　　　　　　　　　　　　　　　　　294

青花瓷的產生和發展

青花瓷的造型和裝飾設計

織物和服飾設計　　　　　　　　　　　　　　　　302

宋代織物裝飾設計

元代織物裝飾設計

服飾設計

漆器設計　　　　　　　　　　　　　　　　　　　313

實用漆器設計

雕漆——漆器功能轉化的產物

金屬產品設計　　　　　　　　　　　　　　　　　319

宋代金銀器設計

遼金元金銀器設計

銅鏡設計的商品化及衰落

科學和藝術相結合的產品設計　　　　　　　　　　326

家具設計與室內裝飾　　　　　　　　　　　　　　329

高型家具設計的定型化

《營造法式》與室內設計

平面設計迅速發展 334

　商標和廣告設計

　宋體字的產生和印刷招貼畫的出現

　書籍裝幀設計

中國古代設計的集大成

明清時期　上　西元1368年至十七世紀 346

手工業生產繁榮鼎盛與傳統藝術設計顛峰 348
陶瓷設計 351

　豐富多彩的瓷器品種

　瓷器造型設計的多樣化與系列化

　五彩繽紛的瓷器裝飾設計

　紫砂陶設計

古代家具設計的經典之作——明式家具 366

　明式家具的形成和發展

　明式家具的造型與結構設計

　明式家具的裝飾設計

　明式家具的設計風格及其意義

室內環境的設計思想與設計成就 380

　計成的設計思想

　文震亨的設計思想

　李漁的設計思想

　室內設計的新成就

織物和服飾設計 391

　織物裝飾設計

　服飾設計

漆器設計與《髹飾錄》 397

平面設計的進一步發展 402

　印刷技術的成熟對平面設計的促進

　線裝之美——書籍裝幀設計

總結古代設計全面成就的巨著——《天工開物》 408

技藝的極致與設計的衰退
明清時期　下　十七世紀至1840年　412

封建社會沒落時期的藝術設計　414
陶瓷設計的成就與失誤　416
織物和服飾設計　425
　宮廷織物裝飾設計
　民間織物裝飾設計
　服飾設計
家具和室內設計　434
　清式家具的形成
　清式家具設計的風格特點
　清式家具設計的得與失
　室內環境設計
平面設計　443
　廣告設計
　包裝設計
　書籍裝幀設計

步履維艱的近代設計
清末民國時期　西元1840至1949年　456

近代中國社會與近代設計的特點　458
西方近代文化、科學的傳播和工業技術的引進　461
近代設計的艱難起步與發展　465
近代廣告設計　471
　廣告形式
　廣告機構和廣告設計家
　廣告設計特色
近代書籍裝幀設計　479
近代設計教育　483

後記　488
主要參考書目　490
作者簡介　491

緒論

中國設計史研究的主要課題

陳之佛先生早在1929年的《東方雜誌》上指出：「就美術工藝的本質上考察起來，美術工藝品決不是和古董品同類的。……工藝品是藝術和工業兩者要素的結合，以人類生活的向上爲目的，所以工藝是適應人類日常生活的要素——『實用』之中，同時又和『藝術』的作用融洽抱合的一種工業活動。」在現實生活中，人們似乎總是把工藝美術理解爲用傳統手工製作，以裝飾性、欣賞性爲主的工藝品，且多從古董欣賞的角度來加以讚美和評價。這樣，容易誤導許多從事現代設計的人們，認爲中國古代只有手工藝，沒有設計。

其實，中國古代有著燦爛輝煌的手工業設計史。如果我們擺脫長期以來對工藝美術片面的看法和模糊的觀念，站在設計藝術學的角度來看，就會發現，從漫長的手工業活動的發展歷程中，湧現了許多實用和審美相結合的優秀設計作品，取得過十分卓越的設計成就。

《中國設計史》的主要課題，既有每個時代與人民生活密切相關的實用手工業產品，也有對中國古代平面設計和室內環境設計的介紹和研究。同時，對古代的設計思想，影響較大的藝術設計家和有關藝術設計的典籍，也作一些概括性的介紹和闡釋。由於涵蓋範圍較廣，研究過程難免會和以往中國工藝美術史涉及的材料有一些重疊的現象。兩者的內容雖有聯繫，卻有很大的區別。最主要的區別是，前者側重於設計，而後者側重於工藝。

實用性和創造性，是評價一個時代藝術設計的主要標準。如原始陶器，從設計藝術學的意義上來說，是當時最具有創造性的造物藝術活動。尤其是原始陶器的功能與形態，是設計史研究的重點；而工藝美術史的重點則在原始彩陶（這只是原始陶器中的一部分）的裝飾紋樣。對青銅器的研究也是如此。從設計的角度來說，戰國和漢代的青銅器功能突出，設計感強，具有創造性的價值，應是青銅器設計的最輝煌時期；而工藝美術史則多把重點放在商代晚期至西周早期青銅器

的裝飾紋樣上。對於工藝美術史中渲染較多以陳設欣賞性為主的工藝品（如玉器、雕刻品、景泰藍、宣德爐等），不在設計史研究之列。而平面設計，工藝美術史一般都不涉及，但卻是設計史研究中相當重要的一部分。中國古代的圖形、徽標和漢字、包裝廣告、書籍裝幀設計，具有鮮明的民族特色，是中國設計史一份寶貴的遺產。

中國設計史的發生、發展與演變

從人類製造第一件工具，就面臨著如何選材、加工的問題。這種實用的考量，是設計最基本的起點。而工具的設計，可說是人類最早的設計作品。從打製到磨製石器，不但是加工技術的進步，更是設計的飛躍。它使石工具的功能擴大，又使其形體趨於規範化，具有形式感。磨製和鑽孔技術的發展，使原始工具的設計，已初步包含了設計的造型、裝飾、色彩、材料和工藝等審美因素。這些技術除了用於實用的石工具，還應用於純裝飾性由穿孔貝殼、石珠、獸牙等組成的串飾。後來又進一步分化出裝飾性和宗教性相結合的玉禮器。其實，中國古代設計後來形成的實用品和欣賞品兩條主線的分道揚鑣，早在原始時代後期就已顯露跡象。

原始時代的設計，最具有代表性的，當屬陶器的設計。原始陶器的形成，是人們的造型觀念和設計能力發展到一定階段的必然產物。當原始人發現了泥土摻水後的可塑性和經過火的燒成後使泥質具有堅硬性，原始陶器的產生，也就水到渠成了。從黏土到陶器，並不像原始石工具那樣，僅僅是通過加工技術來改變造型，而是通過化學變化將一種物質改變成另一種物質的創造性活動，是人們造型觀念和造型設計能力從二維空間走向三維空間的質的飛躍。從這個意義上說，原始陶器設計，是中國古代設計史上的第一座豐碑。

原始陶器在數千年的發展過程中，創造了近三十種品類。這些造型都是根據定居生活的各種需要而創造的，其最大的特點是單純、簡

樸、實用、美觀。早期陶器的造型形式，主要爲球形、半球形的幾何形，這類造型在使用中能滿足較大容量的需要。隨著原始人生活內容的逐漸豐富，原始陶器的造型從簡單到複雜，從單一到多樣，功能更具有實用性，設計更趨於合理性，形式上也增加了審美性。新石器時代晚期，隨著工藝改革，產生了黑陶；另外，原始彩陶的裝飾設計，解決了一個如何適應造型、美化造型、增強造型藝術感染力，又有著相對獨立的欣賞性的產品裝飾設計的原則問題。其開創的單獨、連續、適合等構成形式，又爲中國古代的平面設計的形成，奠定了形式的基礎。而彩陶的裝飾色彩，則成爲中國傳統裝飾色彩構成的基礎。

商周時期，從物質文化史角度，叫作青銅器時代。這是繼石器時代之後又一個以生活器物命名的時代。青銅器是青銅時代科學技術和藝術相結合的產物。青銅器與原始陶器，有一定的繼承關係，但在功能內容、造型、裝飾、材料和工藝技術上，都發生了巨大的變革。

青銅器的功能內容，是非常錯綜複雜的；如果簡化概括，就是從人化→神化→禮化→人化。具體來說，從夏代到商代早期，青銅器的設計是以實用功能爲主，是人化的。從商代晚期到西周早期，青銅器主要用作祭器，其功能是神化的。從西周中期到春秋時期，青銅器主要作爲禮器，成爲禮制文化的象徵。春秋晚期和戰國時期，直到漢代，青銅器又恢復了實用產品與人的密切關係，是功能人化的復甦。

青銅器功能的演變，直接影響青銅器設計的發展。早期青銅器，質樸實用，造型輕薄，尺度宜人。而商代晚期至西周早期的青銅器造型設計，刻意加強形體體積感、量感和力度，以適應祭神的功能需要。青銅器的裝飾設計，也以內涵複雜而神祕、外形獰厲而威嚴的饕餮紋爲主，對稱、嚴謹的裝飾構成，與對稱、嚴謹的造型融爲一體。而一模一範、單件製作的工藝技術，也使青銅器製作得非常精緻。值得注意的是，這個時期青銅器上的族徽設計，以特定的圖形、符號，突出了氏族、祖先的形象和製器者的等級、身分，傳達了一種親族政治、

宗教的權勢感和神聖感，成爲中國古代早期徽記標誌設計的典範。

西周中期以後的青銅器設計，呈現秩序化、系列化、規範化的發展趨勢，成爲周代等級分明的禮制文化和親親尊尊的倫理意識的象徵。列鼎就是周代禮制文化的一種物化形式，也是中國古代最早的產品系列化設計。與列鼎相適應的青銅器製作工藝，也由一模一範法，改爲一模數範法，即先設計出一個產品模型，然後在上面翻出一對或一組外範；或先設計一個模子爲母模，然後按照這個母模分別製作出造型、紋樣、銘文相同，而大小依次遞減的一套子模，然後再翻數範。春秋戰國時期，青銅器的系列化造型設計已經推廣和普及。青銅器的成型工藝，也普遍採用分模分範、分鑄嵌入和分鑄焊接等技術手段，鼎的耳可以按規格事先鑄好。鼎腹的製作，也可以先製出一個單位的分模，分模重複使用可以代替全模。這種製作工藝，使產品趨於規格化、通用化，體現了一種新的技術美，更重要的是產品可以批量化製作，大大提高了生產效率，而這種生產工藝的實施，說明當時的手工業生產已有了比較嚴格細密的分工。在當時是一個重要的突破。

先秦時期的車器，更是分工合作的產物。製車在當時是一個集大成的工藝部門，分工相當嚴密。例如，「車人」專門製造車輛本身以及進行組裝、「輈人」專門製造車輪、「輿人」專門製造車輿（車箱）等等。在《考工記》中，並闡述了「材美工巧」的設計原則、以人爲中心的設計思想和爲社會功能服務的設計理念。

漢代是中國古代設計史發展的第一個高峰時期。從材料來看，有陶瓷器、青銅器、漆器、金銀器、玻璃器，絲織品等產品；從功能品類來看，各種食具、酒具、文具、妝具、燈具、家具、交通工具、服裝、室內用品等實用產品非常豐富。漆器逐漸取代青銅器，成爲當時的主要生活用品。其實，漆器在中國起源也很早。戰國時期，漆器的生產已十分發達。在設計上，也和同時期的青銅器一樣，注重系列化，尤其是開創了成套器皿的包裝設計。漢代時，實用漆器產品的生

產進入了最興盛的時期。細密的分工和流水線式的批量生產，既保證了漆器的產品品質，又提高了生產效率。從漢代漆器實物來看，實用的品種眾多，造型設計規範化、系列化，尤其是酒具盒和化妝品盒的設計，是漢代漆器設計的傑作，也是中國古代早期容器包裝設計的代表作。

青銅器的設計在漢代儘管已經臨近尾聲，然而其一千多年積澱下來的純熟設計和製作工藝，在雜器、小件、銅燈、銅鏡等實用產品上再次展示了新的藝術魅力，譜寫出青銅器設計在中國古代設計史上最後的燦爛輝煌的一章。尤其是燈具的設計，以其科學巧妙的結構、優美生動的造型和富麗精緻的裝飾及工藝，成為中國古代燈具設計的典範。銅鏡作為古代先民照面飾容的用具，雖然幾乎在青銅器產生的同時就已經出現，但在神化和禮化的時代卻並不被重視，只有在充分重視人的價值的戰國、漢代時期，才得以迅速發展。

紡織、印染、刺繡品的設計和服飾設計，是中國古代手工業設計的重要組成部分。舊石器時代晚期，原始人已懂得使用骨針來縫製簡單的獸皮衣服。而原始時代晚期，中國已發明了絲織品。商周時期，絲織品的生產有了較大的發展，當時的貴族階層，盡情享受著青銅時代的文明，其中包括織染繡品和服裝飾品。特別是戰國時期楚國的絲織繡品，品種豐富，裝飾華麗，工藝精湛，以浪漫的「楚風」在中國古代設計史上留下精彩的一筆。中國古代的服裝設計，在商周時期已基本形成了禮服和常服兩大主要系列，使服裝從最初的保護、裝飾身體功能，進一步成為階級的象徵。漢代是織染繡品和服飾設計全面發展的時期，豐富的產量和精美的設計，通過「絲綢之路」，使中國以「絲國」而馳名世界。湖南長沙馬王堆漢墓出土的基本完整的絲織品和服飾品達一百多件，代表了漢代織染繡品和服飾設計的最高水準。

建築、家具和室內環境設計，在漢代也取得了突出成就。漢代的宮殿建築、民居建築和陵墓建築都有較大的發展，建築的磚、瓦材料，

成為建築裝飾的主要部分。漢代瓦當和畫像磚、畫像石，就是漢代建築最為出色的裝飾設計。其中，瓦當的裝飾圖案和當時一部分圖文結合的織染繡裝飾紋樣，是中國古代早期吉祥圖案設計的代表作。中國古代早期的家具以漆木家具為主，春秋戰國和漢代是漆木家具的形成和發展時期。而帷帳和屏風，是早期室內環境設計最具特色的形式。

中國的漢字本身就是一種傑出的平面設計產品。從原始的陶符，到商代的甲骨文、商周時期的金文，再到秦漢時期的篆書，中國古代漢字的設計至此已完全成熟，而且已經廣泛應用到多種產品、多種環境的藝術設計中。

從三國魏晉南北朝開始，中國古代的實用產品進入了瓷器時代。早在商代中期，就出現了原始瓷器。經過一千多年的不斷探索，終於在東漢晚期燒造出成熟的瓷器，並且很快應用到日常生活中。瓷器作為實用的產品，既比陶器堅固耐用，光滑細膩，又比銅器、漆器原料豐富，製作方便，造價低廉。在使用時，不論是口感還是手感都很好，其釉色的美感與中華民族自古以來崇尚的美玉相接近。因此，瓷器成為實用舞臺的主角，是生活的需要、歷史的必然。與瓷器發展的命運形成極大反差的是中國古代的玻璃器。中國古代的玻璃生產也很早，但發展卻十分緩慢，遠遠不能與瓷器相比。玻璃器的品種也以小型裝飾品為多，實用器皿很少，這主要是由於中國古代玻璃是以鉛玻璃為主，雖光澤鮮艷，但質地輕脆，不能耐熱耐壓，適合作裝飾品，而實用性不強，這就大大影響了古代實用玻璃器皿的發展。

唐代是中國古代設計史上多元與融會的時期。

由隋入唐，國家安定，經濟繁榮，科學興旺，為設計的發展提供了廣闊的天地和雄厚的物質基礎。因此，唐代的設計，常常顯示出一種大國的風範，貴族的氣派，追求雍容大度，華麗豐滿。隨著中西方文化交流的展開，在表現形式上大膽吸收外來藝術的精華，出現了一些融會中西藝術風格的富有時代性的傑作。

唐代的瓷器生產進一步擴大，形成了「南青北白」的生產格局。在造型和裝飾方面已完全實現「瓷器化」，體現出瓷器獨特的設計語言和藝術表現力。陶器的新產品唐三彩，以其特殊的使用功能和瑰麗的藝術風采，在設計史上寫下獨特的一頁。

最能體現唐代設計時代特點的，當屬金銀器和絲織品的設計。中國古代使用金銀材料來製作器物，至遲可追溯到戰國，歷經兩漢、魏晉南北朝到隋代，雖然有過金銀器的製作，但沒有大的進展。唐代近三百年間，金銀器生產空前地發展。究其原因，一是社會經濟高度繁榮，金銀產量豐富；二是貴族階層的生活需要；三是受到西方金銀器傳入中國的影響。唐代的金銀器，不論是食具、酒具、藥具、茶具或其他用具，基本上是按照實用功能的要求來設計的，有些產品的造型和結構設計，還體現出十分先進的功能性和科學性。當時薰香用的器具——銀薰球，就是一個成功的設計範例。在裝飾設計和工藝製作上，既有金光銀輝的華麗優美裝飾效果，又不失之於豪華艷俗。

唐代的織染繡和服飾設計，以華麗多彩著稱。絲織品的裝飾紋樣設計，既有中西合璧的「聯珠紋」，又有典型的中國傳統裝飾風格的「團花紋」。而紋樣色彩採用「暈色」的裝飾手法，實際上是中國古代具有民族風格的色彩構成手法。至於服飾的設計，也呈現了多樣性、開放性和華麗性。

宋代的設計已經走向成熟，並且全面走向市場，產品商品化、平民化。民間的手工業產品已經能夠與官府手工業產品設計相媲美。

宋代是瓷器產品的黃金時代，瓷器生產達到了空前的普及和提高，名窯眾多，自成體系。宋瓷設計最突出的成就在於其造型和裝飾。宋瓷的造型設計，把瓷器優越的使用功能，通過優美的造型和精湛的工藝技術，得到充分的體現。宋瓷的裝飾設計，包括了紋樣、釉色和肌理。宋瓷的裝飾紋樣，融合於造型之中，含蓄而淡雅（民間風格的磁州窯彩繪另當別論）。釉本是瓷器形成的必備條件之一。宋代

的瓷釉，充分發揮了裝飾的作用，體現了色彩和肌理之美。宋瓷的整體設計，開闢了一種嶄新的優雅秀美、輕盈靈巧的設計風格。

由於商業經濟的繁榮和民間手工業的發展，宋代陶瓷器、金銀器、漆器等日用產品都可作為商品在市場廣泛流通。市場的需要給予藝術設計以強大的推動力，而藝術設計也與勞動人民的衣、食、住、行、用的關係更為直接、密切。手工業產品設計的市場化和商品化，也促進了商業性廣告的迅速發展。中國古代的商標和廣告設計，在宋代走向成熟。宋代的商標和廣告設計，已有實物式、旗幟式、門樓式、招牌式、銘記式、印刷式等多種表現形式。

值得重視的是，古代印刷業的出現和發展，給中國古代的平面設計帶來了發展的契機。

中國古代最早的印刷是雕版印刷，大約產生於隋唐之際。首先應用於藝術設計的是書籍的裝幀和插圖。唐、宋時期流行的卷軸裝、旋風裝、經折裝、蝴蝶裝等書籍裝幀形式和版式、印刷字體的設計，以及大量精美的書籍插圖作品，就是雕版印刷的產物。雕版印刷還應用於商業性的商標和廣告設計，使中國古代的商標和廣告的媒體及傳播方式有了新的發展。而北宋時期畢昇發明了活字印刷術，為後來書籍的大規模生產和書籍裝幀設計的發展起了直接的推動作用。

宋代設計取得突出成就的，還有家具設計和室內裝飾設計。中國古代家具設計的發展，與起居生活方式有著密切的聯繫。早期的起居方式是「席地而坐」，因此，唐代以前雖然出現了一些漆木家具，設計已比較精美，但總的來說，品類較少，功能不多。從唐代開始，隨著高型家具的形成，人們的起居生活方式逐漸改變為「垂足而坐」。宋代是高型家具設計的發展時期。高型家具的功能品類、造型和結構等都已定型，從而為後來明清家具的更大發展奠定了堅實的基礎。而家具的高型化、配套化設計，帶動了宋代室內裝修設計的進一步發展。中國古代木構架的建築結構和家具及室內小木作裝修和擺設的整

體設計，在宋代完全成熟。

在中國歷史上，遼、金、西夏和元代，都是由北方（西北）遊牧民族統治的時代，其中元代是第一個由北方草原遊牧民族統治中國的時代。在這段歷史時期裡，遊牧民族的文化對中國傳統手工業設計的影響是不可低估的。雞冠壺、摩羯燈等產品，都帶有濃厚的遊牧民族色彩。不過，這種影響並沒有從整體上改變中國古代設計的傳統風格，而是導致多元文化和設計的大交融。元代手工業設計的代表性品種——青花瓷和加金織物，正是融會了蒙古族文化和漢民族文化的產物。尤其是起源於唐宋時的青花瓷，能夠在元代得以流行，應該說是蒙古族文化作爲統治者的文化所給予的歷史機遇。而元青花瓷的造型和裝飾，是在中國傳統的設計風格基礎上，吸收了蒙古族文化和伊斯蘭文化的精華而創造出來的。

曾經在戰國、秦、漢時期作爲主要生活用品的漆器，唐代以後出現了兩極分化的現象。在民間，漆器仍然是質樸實用的，但生產的數量已經很少；而宮廷貴族使用的漆器，功能已從實用轉變爲欣賞。功能的轉換，必然導致設計定位的變化。宋、元以及明、清時期在「漆」與「雕」上作盡文章的雕漆產品，就是漆器設計定位變化的產物。

明代，是中國古代各項手工業設計的集大成時期。明代中葉，已經遙居世界領先的地位。許多設計產品在當時的世界設計史上，也是處於領先的位置。

中國是最早發明瓷器的國家。經過兩千多年的發展，明代中期的瓷器發展已完全成熟。官窯和民窯生產的青花瓷，在明代達到了很高水準，其審美特色雖然迥然不同，但都取得了各自最高的藝術成就。明代瓷器的品類十分豐富，而且實現了瓷器產品設計的重大突破，即成套組合的系列化設計。在裝飾設計上，明代還解決了瓷器裝飾上的一個最大難題——釉上彩繪裝飾，大大豐富了瓷器裝飾的藝術效果。而展現陶土自然本色之美的紫砂陶，在設計上與五彩繽紛的彩繪瓷形

成極大的反差，在審美上則起到一種「互補」的作用。

明式家具的設計，是明代設計的傑出代表。中國古代建築的木構造結構，為明式家具的形成構建了整體的框架結構，確定其貼近自然的設計定位；而蘇州這個江南名城的私家園林，則賦予明式家具自然超逸的文化品位。明式家具豐富的、配套的、實用的品類，從各個方面滿足了人們居住、貯藏、玩賞、社交、文化、娛樂的多種需要。造型上，從比例、尺度，到形體、線形、線腳，無不體現設計的意匠美。明式靠背椅的背傾角和「S」形曲線，是明式家具的一大創造，是人體工程學在明式家具上的運用。這條「S」形曲線，在功能上能滿足人體靠坐時獲得舒適感和觸覺上的快感；在審美上，則與中國書法藝術的「一波三折」有著異曲同工之妙。裝飾設計上，充分利用木材的自然色澤和紋理，輔以恰到好處的雕刻、鑲嵌和裝飾配件，是裝飾本質的回歸。明式家具作為一種文化現象和設計現象，直到今天對我們仍有著深刻的啟迪。

明代的織染繡品，品種繁多，製作精良，尤其是織染繡上的紋樣設計，幾乎是「圖必有意，意必吉祥」（清代的織染繡品裝飾紋樣更是如此）。通過象徵、比擬、隱喻、諧音、寓意等手法或直接用文字來傳達。吉祥意念加上程式化的表現形式和多樣化的表現手法，就構成了吉祥圖案。這可說是中國古代富有民族特色的平面創意設計。

明代也是中國古代平面設計的成熟時期。從明代後期至清代，雕版印刷、活字印刷和多色套印技術全面發展，線裝書已經廣泛流行，並帶動了封面、版式、印刷字體、插圖的改進，由此形成了中國古代書籍裝幀設計鮮明的民族特色。

明代還出現了一批介紹中國古代各項手工業設計成就的專著，其中宋應星撰寫的《天工開物》，堪稱為一部總結中國古代手工業設計成就的巨著，在中國設計史乃至世界設計史上都占有重要地位。

清代的設計，在前半期，如陶瓷、織染繡品、家具等產品的造

型、裝飾和製作工藝還是有了某些進步。包裝和廣告設計也有了新的發展。但清代設計的失誤又是非常明顯的，其中最大的失誤是沒有把設計與科學技術結合起來，使設計缺乏創造性。以瓷器爲例。作爲代表瓷器生產最高水準的官窯瓷器，在整體設計上已嚴重脫離生活，一味追求仿古復古和玩弄技巧。瓷器的裝飾設計繁瑣堆飾，審美格調平庸艷俗。清代其他產品的設計，也出現了與之相同的失誤。作爲宮廷建築產物的清式家具，儘管薈萃了全國三大名作的精華，又吸收了西方家具的設計風格和表現手法，仍然暴露出在設計上過分追求豪華雕飾、矯揉造作的弊端。清代後半期，隨著清朝封建統治的日益衰敗，中國古代的設計至此走到了窮途末路。

1840年的鴉片戰爭，爲中國近代史揭開了序幕。從十八世紀以來，清朝就閉關鎖國達一百多年之久。這段期間正是西方發達國家在科學技術方面取得了劃時代的進步。工業革命和機器化大量生產，給西方的近現代設計帶來了極大的促進。而中國的近代設計，如同中國近代的工業，一開始就充滿了艱辛和挫折。由於帝國主義的侵略、外國資本的侵入，中國傳統手工業的衰落，以及近代民族工業極爲緩慢的發展，中國近代設計從十九世紀四○年代到二十世紀四○年代末期的一百餘年裡，完全處於艱難生存的狀態。相比之下，中國近代廣告設計、書籍裝幀設計和設計教育有了新的起色，或形成初步的規模。不過，與西方同時期相比，中國近代設計已經遠遠落後了。

中國設計史發展的若干規律探討

回顧中國設計的發展歷史，可以從中探討若干規律性的問題。

1 物質生活需要是設計發展的第一推動力

在物質生活極其低下，完全靠狩獵謀生的原始群居時期，遠古先民不可能去製造陶器。原始陶器的產生，完全是由於原始人定居生活的需要。原始陶器剛出現時，往往是「一器多用」。一件器皿，既是

炊具，又是食具、盛具，但這決不能與現代產品的「多功能設計」相提並論。隨著原始先民物質生活的逐漸改善，其造型的品類才逐漸多樣化。中國古代飲酒風氣的盛行，造就了各個時代設計精美的酒具；同樣，沒有飲茶的生活需要，也不會湧現唐、宋、明、清大量造型豐富、多姿多彩的瓷茶具。

中國古代家具設計的發展，也是一個突出的例子。古代生活起居的不同方式，與家具設計的發展有著非常直接的聯繫。唐代以前的人「席地而坐」，家具設計只能以低型化出現，而且坐具極少。從唐代開始，人們逐漸變爲「垂足而坐」，需要的高型化家具才得以發展。新的起居方式一旦形成，就會引起其他設計的連鎖反應，特別是產品造型和服裝設計的改革。由此可見，物質生活的需要推動了設計的發展；而設計的發展，又創造出新的物質生活。

2 設計與文化的相互滲透、相互影響

在中國傳統文化的土壤和氛圍中創造出來的許多古代設計產品，都帶有深深的時代文化印記。如青銅器，滲透到商周時期的冠、婚、喪、祭、宴、享等文化生活的各個領域。商代的文化更突出地表現在祭祀方面，它的生活內容、物質文化和精神文化，主要是圍繞著祭祀來進行的。因此，殷商的青銅器，其造型的體積感、量感和力度大大加強，以適應祭祀的需要。而周代的「禮」，不同於殷商的「先鬼而後禮」，而是「敬鬼神而遠之」，成爲一種比較理性、有倫理意識和嚴格等級觀念的禮儀活動。在這種文化氛圍中，出現了列鼎這樣整齊、規範、條理、秩序的造型形式。這樣的設計案例，在中國設計史上不勝枚舉，如華麗多彩的唐三彩，是盛唐文化的產物。清淡秀麗的宋瓷，反映了宋代的文化特徵。即便是一雙「袖珍」的女鞋，即俗稱的「三寸金蓮」，也是宋明理學的觀念和文化在婦女服飾設計上結果。

明式家具與清式家具在設計風格和審美特色上的迥異，也是由於不同文化的影響所造成的。明式家具產生於明代蘇州私家園林這樣一

個特定的文化環境裡,而許多私家園林的園主,本身就是能書善畫的文人墨客,他們以其審美的要求和標準,對家具設計風格進行定性和整體規劃,有的還親自參與家具式樣的設計,使明式家具散發出濃濃的文人趣味和書卷氣息。實際上,明式家具是明代江南文人文化的一種物化。而清式家具,產生於清代宮廷建築。清朝的皇室官員,直接管理家具的設計和製作,甚至參與家具的設計。乾隆皇帝更是對家具設計和製作懷著極大的興趣,宮中的每件家具,從式樣、尺寸,到如何修復,都要明確下達旨意。因此,清式家具成為清代宮廷文化的產物也就不足為奇了。

3 設計與科學技術相輔相成、相互促進

一個時代的設計要採用當時最新的生產方式和工藝手段,才能創造出與人們物質生活水準相適應,又為人們所樂於接受的造型藝術形象。青銅器的出現,是由於當時人們科學地掌握了合金成分的配比,成功地採用了鑄造法與失蠟法的工藝。唐代金銀器精美的設計,不使用車床是不可能製作出來的。瓷器設計的不斷發展,則是由於各個時代在工藝技術上都不斷創新。沒有造紙和印刷工藝技術的發明和發展,中國古代的平面設計,始終只能是器物上的裝飾和點綴。每個時代出現的新科學、新工藝、新材料,必然會給設計帶來新的品類、新的造型、新的裝飾,產生新的藝術風格,從而使一個時代的設計成為當時科學技術發展的標誌。這個問題有過很有說服力的反證。例如清代時期設計與科學技術相脫離,只是津津樂道於在器物上展示技藝的「鬼斧神工」,一味追求貴重材料、繁縟的裝飾和精細的雕琢,從而使許多高檔、精緻的產品嚴重脫離實用和生活,成為貴族手中的「玩物」,以至今天許多人對中國古代的設計還存在片面的看法和誤解。

4 設計與審美觀念的同步發展

設計剛剛起源時,完全是出於實用的功利目的。隨著原始設計的發展,人們逐漸有意識地把實用目的和審美目的結合在一起。原始時

代之後，中國每個時代的設計，都和所處時代的審美觀念同步發展。

商代是一個崇尚巫術之美的時代，因此，商代的青銅器產品設計，體現出一種神祕的美、凝重的美。西周的審美觀念，是理性的、秩序的，西周中期以後青銅器的設計，具有一種規範化、系列化的秩序美。春秋戰國時期，在審美觀念上，百家爭鳴，百花齊放，重人輕天。這個時期的設計，充滿一種浪漫美、人性美。漢代的設計，整體上具有一種氣勢美、壯麗美。魏晉南北朝時期，玄學對當時的審美觀念發生了深刻的影響，以清遠、空靈、超逸、瀟灑爲美，在設計上，也體現了同樣的審美追求。唐代追求雍容大度、華貴富麗的審美觀念以及中西藝術的相容並蓄，使唐代的設計體現出華麗、豐滿和多元化的美。宋明理學，給宋代和明代的審美觀念帶來廣泛的影響，但在審美特色上還各有不同。宋代的設計，是一種清淡、含蓄的美，而明代的設計，則具有一種成熟、精緻的美。清代隨著統治階級從強盛走向衰落，審美觀念也和藝術設計一樣，在珠光寶氣、繁縟堆砌的後面，暴露出一種畸形的美、病態的美。

設計與審美觀念同步發展的規律，是由於其實用和審美的雙重功能所決定的。富有時代性的設計產品，都是科學技術與藝術相結合的產物，兩者的關係達到高度的統一。新的科技成果的採用，能使設計產生新的形象，從而促使審美觀念的轉換；而新的科技成果的更新，又反過來促使設計不斷採用新工藝、新材料、新技術，從而滿足人們對新的物質和精神的需求。

5 設計師對設計發展的重要推動作用

中國古代有沒有設計師？有人認爲，通過對中國設計史的研究，我們可以看到，中國的手工業時代不僅有設計師，而且這些設計師對中國古代設計的發展，起到了重要的推動作用。

中國手工業時代出現的嚴格細密的分工合作，是設計師形成的先決條件。文獻所記載的「畫局」、「畫師」，就是當時的設計機

構和設計師。而設計師的隊伍，其構成的成分是比較複雜的。具體來說，有政府官員，如隋代太府丞何稠、唐代三州刺史竇師倫、北宋將作監李誠、明代縣教諭宋應星等等，甚至有的皇帝也是設計師，如清代的乾隆皇帝。文人設計師中，如明代的文震亨、計成，清初的李漁等等，都很有影響。有的科學家本身就是設計師，如元代的郭守敬，既是天文學家，同時又是博學多才的設計師。民間設計師則更多，漢代的丁緩，元代的雷起龍，明代的黃成、蒯祥，清代的黃履莊、沈壽等，還有許多無名的設計師。人們往往把手工業時代的設計師，與當時手工藝人和工匠混爲一談，實際上兩者所起的作用是很不一樣的。中國古代的設計師，有的主持設計，相當於現代的「設計總監」；有的側重於構思、創意，同時親自參與設計實踐，以自己創造的式樣和風格，影響了整整一代，或是一個地區、一個行業的設計，如竇師倫的「陵陽公樣」，雷起龍的「樣子雷」，乾隆皇帝對「明式」和「清式」家具的形成所起的作用等等；有的是理論結合實踐，以自己的理論巨著，對古代設計的發展產生了巨大的影響，如李誠的《營造法式》、計成的《園冶》、黃大成的《髹飾錄》、宋應星的《天工開物》等等；有的是創辦藝術學校，培養了大批的藝術人才，如沈壽；有的則以自己傑出的發明創造，爲中國古代手工業設計作出了重要的貢獻，如丁緩發明的「被中香爐」，郭守敬發明的簡儀、仰儀和可以自動報時的七寶燈漏等等。正是這些傑出的設計師，爲中國手工業時代設計的發展，起到了重要的推動作用。

如果要以具體的標準來區別手工藝人、工匠與設計師的不同，那就是，手工藝人、工匠以一技一藝見長，一件作品，從構思、製作到銷售，往往是出自於一人之手。而設計師，則有自己的設計思想、理論、風格，或者主持設計，或者出意念、定式樣、畫圖紙、做模型，或者有理論專著，或者有科學的發明創造。總而言之，手工業時代的設計師，其最大的特點、最突出的貢獻，就是用設計爲古代人民造福。

6 設計發展離不開對原材料的開發與利用

　　設計的發展離不開對原材料的開發與利用。從材料的角度，大致可以劃分中國古代設計史的幾個高峰：陶器（原始社會）→青銅器（商周）→漆器（漢代）→金銀器（唐代）→瓷器（宋、明）。設計在每一個歷史階段的重大飛躍，都是在對新的原材料開發和利用以後出現的。以泥土為材料的原始陶器，其曲線造型曾經延續了數千年，當銅、錫、鉛的合金材料被人們開發、利用之後，大批以直線和平面構成的青銅器皿方形造型才湧現出來。戰國時期金銀材料的開發和利用還極為有限，不少銅器的裝飾，要通過鎏金的加工手段才獲得金光燦爛的效果。唐代金銀材料的充足，使金銀器產品貨真料實，金光銀輝，相互映照，異常華麗，構成唐代設計最閃光之點。木頭可謂最古老的材料之一，可是作為家具用材，長期以來被顏色漆髹飾，明代的文人設計師和木匠巧妙地利用硬木材料天然優美的色澤和紋理，從而使明式家具成為古代家具設計的典範。

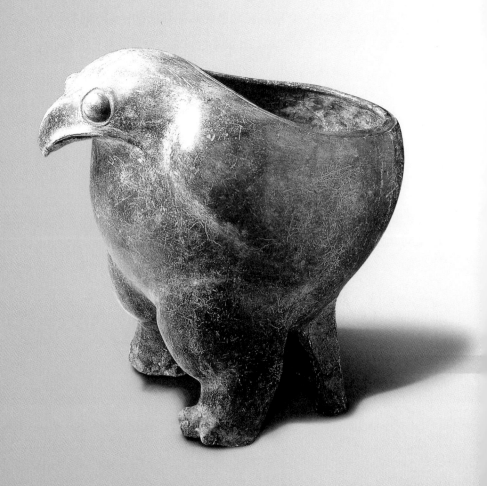

原始時代的設計

距今約兩百五十萬年至四千多年前

CHAPTER I Primeval Times Design

人類起源與設計起源

　　探討設計的起源與探討人類的起源，實際上是互為緊密相連的兩個問題。因為，人類的歷史其實就是從製造工具開始的。考古發掘已經說明，人類早期的歷史可以追溯到三百七十萬年以前的非洲。而人類學家的普遍共識是，最早的人應是能勞動和製造工具的人。例如馬奎斯·德康多塞特就認為：「製造武器，準備食物，獲得為準備食物所需的器皿，為不能獲得新鮮食物的季節作準備而保藏食物的技術，以及有限的最簡單的需求，是持續聯合的最初產物，是將人類社會和可觀察到的動物社會區分開的最初特徵。」（轉引自B·M·費根：《地球上的人們——世界史前史導論》，文物出版社1991年版，第100頁）

　　而現代考古的發現，也在不斷地印證著這一觀點。就中國已發現的古人類化石來說，最早的有距今約兩百五十萬年前的「巫山人」和距今一百七十萬年前的「元謀人」。尤其是在山西芮城縣西侯度發現了距今一百八十萬年前的早更新世晚期的人類文化遺存，當時出土的包括石核、石片和經過加工的石器共三十二件。「根據對石核和石片的觀察，打片採用了錘擊、砸擊和碰砧三種方法。小型的漏斗狀石核和有稜脊臺面的石片，反映出石器工藝達到了一定的水平。石器主要用石片加工，有刮削器、砍斫器、三稜大尖狀器等。刮削器有凹刃、直刃、圓刃之分。砍斫器有單面加工和兩面加工兩種。」（《中國大百科全書·考古學》，中國大百科全書出版社1986年版，第558頁）顯然，這已經是經過設計而

製造出來的原始工具。（圖1-1）而且，可以肯定的是，西侯度文化的石器，其設計和加工已達到了一定的水平。在二十世紀八〇年代中葉，一種「藝術起源和人類起源同步說」的推測，曾引起了人們的關注和爭論。探討藝術的起源，不在本書的研究範圍；不過，如果說設計起源和人類起源同步，會更接近於歷史。日本著名設計家磯田尚男也認為，幾乎是人類得以生存的同時就有了設計，這就是設計的原點和起點。人類的起源，人類的勞動，既然是從製造工具開始的，而從製造工具的開始，設計實際上已經開始起源和逐漸萌芽了。

文化人類學家認為：「人類最初如見有天然石塊有適合所用的，自然便選來應用，而不耐煩加以砍削。人類所以要製造石器便是因為需要一定形式的器具，以供一定的目的。」（林惠祥著：《文化人類學》，商務印書館1991年版，第100頁）人類製造的第一件石器工具，並不是人類的第一件藝術品，但卻要考慮如何選材和加工的問題。這種選材和加工，最初並不是出於審美的需要，也不可能產生藝術美感和藝術效果，但這種出於實用的、功利性的目的的選材和加工，恰恰是設計最原始的、最基本的起點。可以說，人類的第一件設計作品，就是人類設計和製造的第一件工具。人類最早的設計活動，就是生產工具的設計。工具的設計，成為原始時代藝術設計的重要內容之一。我們這部設計史，就從原始時代的工具設計講起。

圖1-1
舊石器時代西侯度文化的
石工具設計：
1 石核
2 砍砸器
3 三稜大尖狀器

原始工具的功能與造型設計

原始時代的工具，如果以材料來劃分，有石製、木製、骨製等幾種，而以石製最為常見，因此，原始時代也被稱為石器時代。

歐洲學者馬加利斯特主張，在石器時代之前，應該有個木器時代的存在。中國古文獻中很早就有使用木器的記載，如「昔者，昊英之世，以伐木殺獸」（《商君書·畫策第十八》）、「未者，尤之時，民用剝林木以戰矣」（《呂氏春秋·孟秋記·蕩兵》）、「斷木為杵，掘地為臼」、「弦木為弧，剡木為矢」（《易傳·繫辭下》）等。從民族學資料來看，使用木製的習俗比比皆是。因此，人類在使用石器之前，或是在使用石器的同時也使用木器，是完全可能的。只是由於木器易腐爛難以保存，而石器質地堅硬，大量存在，所以，石製工具便成為我們今天研究原始時代工具設計的主要材料。而考古出土的骨製工具，也是研究原始工具設計的重要材料。

目前中國發現年代最早的原始時代的工具，根據最新的考古材料，是安徽繁昌癩痢山人字洞出土的幾十件石製品和十餘件骨製品，約85％的石製品由黑色鐵礦石打製，初步觀察有石核、石片和刮削器，年代約在距今兩百萬年至兩百四十萬年前。（參見陳星燦：〈中國古人類學與舊石器時代考古學五十年〉，《考古》1999年第9期第3頁）巫山人化石遺址也出土了距今兩百萬年前使用的石器。山西芮城縣西侯度遺址出土了距今一百八十萬年前的打製刮削器、砍斫器、三稜大尖狀器等石器。北京房山縣

周口店洞穴遺址發現了距今六十萬年至七十萬年前的北京人使
用的生產工具和加工工具，有砍斫器、刮削器、尖狀器、雕刻
器、石錘、石砧等，連同其他石製品多達十萬件。（圖1-2）

　　石器由於加工的方法不同，而被分爲舊石器和新石器。
舊石器是指用打製的方法製成的原始粗糙的石器。其打擊的方
法，主要有碰砧法、錘擊法、垂直砸擊法等。這種對天然石塊
的打擊加工，其目的只有一個，就是使被加工的石塊，能夠具
有直接獲取食物的功用。西侯度文化的三稜大尖狀器，「可以
視爲早期石器的代表性作品。這件石器幾乎全部保留著礫石的
原有形狀，只在頂端打出了很小的刃口」（劉驍純：〈原始工具與審美起
源〉，載自李偉銘等編《中國美術研究──陳少豐教授從教五十年紀念論文集》，人民美術出版
社，1994年版，第3頁）。正是這很小的刃口，直接體現了作爲工具的
石器最原始的功用性。原始人在經歷了無數次石器打擊加工的
過程，到了舊石器時代中期，石器的打製技術已經有了很大的
改進和提升，石器的功能性逐漸呈現多樣化的傾向，而石器的
形體也逐漸出現了造型的意味。最典型的是距今十萬年前的
山西許家窰人打製的一千多件石球。這些石球直徑50至100公
釐，重50至2,000公克，球面已被敲打得匀稱滾圓。（圖1-3）專家
們根據民族學資料推測，比較小的石球可以用作狩獵工具「飛
石索」上的彈丸，大的可能是一種投擲武器。也有人猜測石球
是禮器化工具的萌芽。這種石球的製造加工過程，「據分析，
製作者首先要將礫石的原形和較光滑的礫石面全部毀掉，打成
圓形石塊，然後手持兩個石球荒坯對磋，製成滾圓的石球。石
球的發生史和製作程式均可以視爲敲開礫石『外皮』而逐漸
『剝』出圓形內核的過程。這個『剝皮』的過程，就是自然韻
律向人工韻律轉化的過程」（同上書，第7頁）。

圖1-2
舊石器時代北京人設計的石工具
（砍砸器、刮削器、尖狀器）
距今約七十萬年

圖1-3
舊石器時代許家窯人設計的石球
距今約十萬年

　　考古學上把以磨製爲主要特徵的石器稱爲新石器，使用新石器的
時期爲新石器時代。從打製石器到磨製石器，不單純是一個時代的變
換，從設計的意義上來說，完全是一個重大的轉折。

　　新石器時代的工具，在材料、功能和造型上都有了新的飛躍。在
材料上，不僅有石製、骨製（含木、角器），而且有陶製、銅製；在
功能上，已經有生產工具、加工工具、紡織縫紉工具、漁獵工具、交
通工具等五大類。

　　生產工具有石斧、石鏟、石鋤、石刀、石耙、石鐮、石犁及骨
鏟、骨耜、骨鐮、骨耒、角鋤、蚌鐮、木耒、耘田器等。

　　加工工具有石斧、石錛、石鑿、石鑽、石磨棒、石磨盤及銅斧、
銅刀、銅鑿、錐、鑽頭等。

　　紡織縫紉工具有石紡輪、陶紡輪、骨針等。

　　漁獵工具有石、骨鏃、矛、鏢等。

　　交通工具有船槳。

　　新石器時代的工具，在設計和製作工藝方面，是比較講究的。如
石製工具，對石料的選擇、切割、磨製、鑽孔、雕刻等工序已有一定
的要求。石料選定後，先打成石器的雛形，然後把刃部或整個表面放

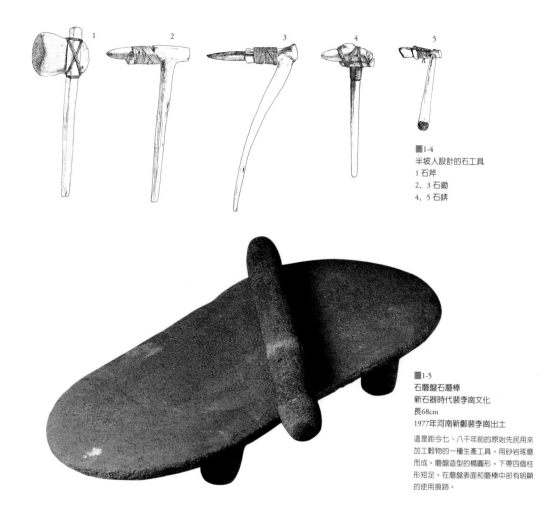

圖1-4
半坡人設計的石工具
1 石斧
2、3 石鋤
4、5 石錛

圖1-5
石磨盤石磨棒
新石器時代裴李崗文化
長68cm
1977年河南新鄭裴李崗出土

這是距今七、八千年前的原始先民用來
加工穀物的一種生產工具。用砂岩琢磨
而成。磨盤造型的橢圓形，下帶四個柱
形短足。在磨盤表面和磨棒中部有明顯
的使用痕跡。

在礪石上加水或沙子磨光。鑽孔的技術分為鑽穿、管穿和琢穿三種。
磨製、穿孔的石器，在比例、形制上更加準確合理，用途趨向專一，
還可以製成複合工具，以提高勞動效率。陝西西安半坡遺址出土的長
柄斧、長柄錛和長柄鋤，其功能效用與現代民間仍在使用的斧頭、鋤
頭完全一致。（圖1-4）而河南新鄭裴李崗出土的石鐮、石磨盤與磨棒，
不但具有收割和加工糧食的功能，而且石鐮刀背那大弧度的曲線和石
磨盤那規則、平滑的橢圓形，突現了新石器設計的時代美。（圖1-5）

多孔石刀，也是一種收割工具，它堪稱是新石器時代工具設計的傑作。考古上發掘的這類工具較為多見，僅安徽潛山薛家崗遺址就出土了三十六件，其造型為扁薄體，長方形，一端略窄，一端略寬，皆於近刀背處穿孔，孔數多寡不等，但皆為奇數，計有一、三、五、七、九、十一、十三個孔。南京北陰陽營出土的七孔石刀 (圖1-6)，是這類石刀的代表作。石刀穿孔的功能，在於穿繩，使石刀能夠比較牢固地捆縛在木柄上，便於使用和攜帶，以提高勞動效率。而七孔整齊有序的排列，也使造型產生了點、面組合的形式美感和節奏韻味。

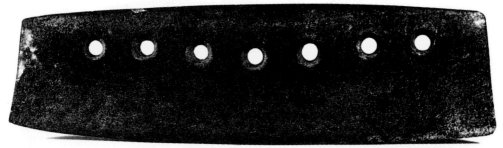

圖1-6
新石器時代的石工具──七孔石刀
西元前4000至西元前3000年
江蘇省南京北陰陽營出土

紡輪是一種原始的紡織工具，在全國各地發掘的規模較大的原始居民遺址中，幾乎都有紡輪的出土。其中，青海東都柳灣遺址一次就出土了一百多枚紡輪。紡輪的功能，是利用其本身的自重和連續旋轉而工作，造型多為扁圓形，中心有一圓孔。早期的紡輪都是用石片或陶片打磨而成，外徑較大，也偏於厚重，最重的可達150餘公克。到了新石器時代晚期，紡輪大都是用陶土專門燒製的，外徑逐漸縮小，也逐漸變得輕薄精巧。如湖北京山屈家嶺出土的晚期陶紡輪 (圖1-7)，平均重量只有14.7公克。紡輪的輕薄，可以減輕重量，以適合於紡較細的紗，但外徑又不能減太小，這是為了保持適當的轉動慣量，使其在加撚時有較大的扭轉力矩，這是非常符合力學原理的。

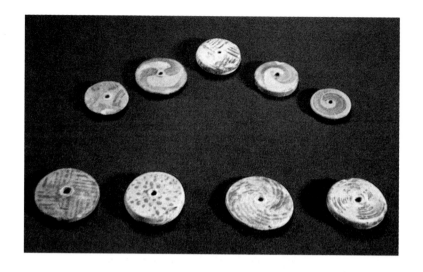

圖1-7
屈家嶺文化的陶紡輪

　　原始時代生產工具設計的發展，充分說明藝術設計的兩個基本
原則爲實用性和審美性，實用性是第一位的，是先於審美性的。如果
說，原始工具的功能性創造，也許是出於人類生存的本能，那麼，原
始工具造型觀念和審美意味的產生，則是來自於原始人無數的工具製
造勞動實踐。正如恩格斯所指出：「線、面、角、多角形、立方體、
球體等觀念都是從現實中得來的。」（恩格斯：《反杜林論》）當人們有意識
地把實用目的和審美目的結合在一起的時候，藝術設計就有了巨大的
發展。

裝飾的萌芽

　　從原始時代藝術設計發展的歷史來看，裝飾的產生顯然要晚於造型。裝飾作爲美化造型、附麗造型的藝術，是造型發展到一定階段的產物，是原始人在滿足實用需要的同時，對審美追求的結果。

　　裝飾的萌芽，最早可追溯到對工具的磨光修整。對工具進行磨光修整，實際上就是一種最原始的裝飾。經過磨光修整的工具，其光潔圓滑的表面，會使人產生觸覺和視覺上的快感和美感。在方便實用的同時，也就具有了審美的意味。關於這一點，德國著名藝術史家格羅塞的分析是很有見地的，他說：「對於一件用具的磨光修整，也是一種裝潢。」「例如愛斯基摩人用石鹼石所做的燈，如果單單是爲了適合發光和發熱的目的，就不需要做得那麼整齊和光滑。翡及安人的籃子如果編織得不那麼整齊，也不見得就會減低它的用途。澳洲人常常把巫棒削得很對稱，但據我們看來即使不削得那樣整齊，他們的巫棒也不至於就會不適用。根據上述的情形，我們如果斷定製作者是想同時滿足審美上的和實用上的需要，也是很穩妥的。」（格羅塞：《藝術的起源》，商務印書館1984年版，第89頁）可以說，裝飾的萌芽——對工具和用具的磨光修整，使原始時期的設計開始有了藝術的表現和美的追求。

　　根據考古的發掘，原始時代對工具的磨製最早是從骨器開始的。北京周口店龍骨山新洞曾發現兩件舊石器時代中期磨過的骨片。這是迄今爲止發現的中國最早的磨製骨製品，既代表了一種嶄新的磨製工

藝技術的開端，同時也意味著裝飾的萌芽。接著，在寧夏靈武縣水洞溝遺址也發現了舊石器時代晚期（距今三萬七千年至五萬年）的一件用骨片磨成的骨錐和鴕鳥蛋皮磨製的圓形穿孔飾物。實際上，到舊石器時代晚期，磨製骨器和磨製並穿孔的飾物已較普遍。河北陽原縣虎頭梁遺址發現有穿孔貝殼、鑽孔石珠、鴕鳥蛋皮和鳥骨製成的扁珠飾物等十三件。這些使用磨孔、兩面對鑽圓孔和磨光表面等工藝技術的裝飾品的出現，說明原始的裝飾已有了一定的發展。到了距今一萬多年的北京山頂洞人使用的骨針和十分豐富的穿孔獸牙、海蚶殼、石塊、魚骨等精巧、細緻的裝飾品（圖1-8），更意味著裝飾將會出現一個大的飛躍。實際上，當時的「設計師」已經在努力尋找新的裝飾語言，這就是紋飾刻劃和染色的出現。山西朔縣峙峪文化遺址，曾發現距今近三萬年前的帶有刻劃痕跡的骨片。1987年，在河北興隆一石灰場收集到的一件已石化的鹿角器（殘段）上，陰刻有複雜的幾何形的紋樣，該器殘長12.4公分，似經磨製後再進行雕刻，並染上紅色，年代距今約一萬三千年。（尤玉柱：〈舊石器時代的藝術〉，《文物天地》1989年第5期。參見吳詩池著《中國原始藝術》，紫禁城出版社1996年版，第26頁）山頂洞文化遺址也發現許多以赤鐵礦染色的裝飾品，如穿孔的牙齒、魚骨等。從磨光、修整，到雕刻紋飾和染色，考古發現爲我們勾勒出了原始裝飾從萌芽到初步發展的一條清晰的軌跡。

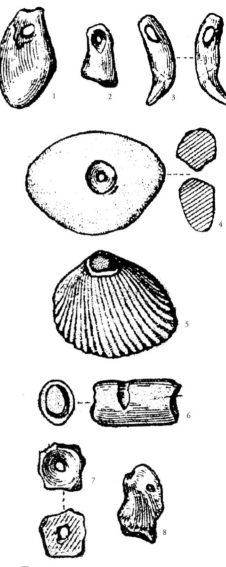

圖1-8
山頂洞人的裝飾品
1、2、3 穿洞獸牙 4 穿孔小礫石 5 穿孔海蚶殼
6 骨管 7 小石珠 8 鑽孔鯇魚眼上骨

原始陶器設計

　　新石器時代是以磨製石器爲主要特徵的，而農業的出現，也是新石器時代的一個基本特徵，並被稱爲「新石器時代革命」。正是農業的出現，促使人類早期生活趨於相對穩定，從而結束了採集漁獵的漂泊不定，並且導致了原始時代藝術設計的一場大革命，這就是原始陶器的產生。

原始陶器產生和一器多用功能

　　原始陶器的產生，無疑是農業的出現和定居生活的需要而引發的造物設計活動。1987年，河北徐水高林村南莊頭遺址出土了距今一萬年前的陶片，同時還發現有大量獸骨、禽骨、螺蚌殼、植物莖葉、種籽及石片、石磨盤、石磨棒等加工穀物的器具。在湖南道縣玉蟾岩洞穴發現了距今一萬年前的較豐富的陶器和石器、骨器等遺物和四十餘種植物遺存，特別是水稻穀殼實物，說明當時已有了稻作農業、種植業和家畜飼養業。農業的出現，說明原始人已經有了相對穩定的定居生活。而定居生活的需要，是原始陶器產生的最直接的原因。「使用陶器的盛行其必要前提是定居，因爲陶器很笨重，並且極易破碎，不適於在遊蕩生活中廣泛使用。另一方面，陶器的生產鞏固了定居，並促使人們從到處駐屯的生活過渡到村莊的生活。向定居過渡開始後，才能更好地從事農業。」（A·H·格拉德舍夫斯基：《原始社會史》，第65頁）實

際上，原始人為了定居生活的需要而開展的造物活動，也是經歷了相當漫長的摸索和實踐過程。馬克思說：「使用木製器皿和木製家什、用樹皮纖維織成的手織品，編製筐籠、製造弓箭，這些都在製陶術之前。」（馬克思：《摩爾根《古代社會》一書摘要》，1881年至1882年）格羅塞也認為：「籃子在不論什麼地方總是土罐的先驅者。」（格羅塞著：《藝術的起源》，商務印書館1984年版，第109頁）就是陶器發明本身，也絕不會是輕而易舉的。所以，關於陶器是如何發明的，至今仍是眾說紛紜。恩格斯認為：「陶器的製造是由於在編製的或木製的容器上塗上黏土使之能夠耐火而產生的。起初是用泥糊在編織物上燒成的，後來就直接用泥製坯燒成的。」（恩格斯：《家庭、私有制和國家的起源》）這種情況在世界一些地方是存在的。但陶器的起源看來還是多元性的，世界各地情況並不相同。

陶器的產生，還需要有兩個基本的物質條件，一是對火的利用；二是豐富的黏土資源。

早在距今一百八十萬年以前的西侯度文化遺址中，已經發現了用火的遺跡、燒骨等。距今七十萬年的北京周口店北京人洞穴遺址內發現了保存最豐富、最確鑿的燃火遺跡和遺物，充分說明北京人已經能夠使用和保存火種，並具備了掌握、控制和管理火的能力。漫長的使用管理火的過程，是原始人學會控制這種變革物質的、強大的自然力的過程。陶器的產生，正是原始人對火的控制和利用的結果。恩格斯指出：「就世界性的解放作用而言，摩擦生火還是超過了蒸汽機。」

黏土是一種隨處可見的原材料，作為一種材料資源是十分豐富的。當然，並不是所有的泥土都能製陶，而是需要經過一定選擇和加工。一般選擇可塑性較強的黏土，淘洗雜質，有意加入羼和料（石英砂、稻草末之類），防止高溫加熱時發生破裂。至於黏土的可塑性，則與黏土的顆粒粗細、化學組成、淘洗工藝、含水量、陳腐時間以及泥料有直接的關係。

中國目前發現的最早的原始陶器，根據考古的材料，大約在一萬年前。除了在河北徐水高林村南莊頭遺址出土距今一萬年以前的罐、缽類粗陶，江西省萬年縣大源鄉仙人洞也曾出土了距今一萬年左右的夾砂陶片數百塊，湖南道縣玉蟾岩洞穴也曾出土一萬年以前的陶器殘片，此外，江蘇溧水神仙洞、山西陽原于家溝遺址也都發現一萬年前的陶片。因此，中國製陶的歷史至少有一萬年以上。

而中國目前發現最早的較爲完整的原始陶器，是河北磁山和河南新鄭裴李崗出土的陶缽（圖1-9）、陶鼎、陶壺和陶罐等，其年代在西元前五、六千年以前。其中的三足缽、球形壺和乳丁鼎器皿，其造型均爲球形和半球形，已經具備一定的形式感，在使用時能滿足較大容量的需要。

在原始時代的人造物中，第一種眞正意義上的由人類創造的器物是原始陶器。

圖1-9
裴李崗文化的三足陶缽

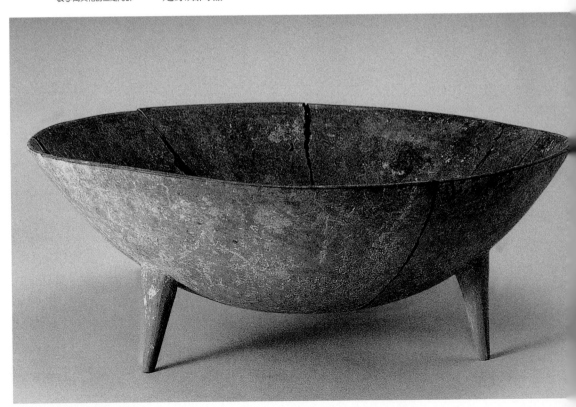

如前所述，舊石器時代生產工具的設計，是人類最早的設計。但不管是石製工具，還是木製、骨製工具，都只是人類對自然物的一種加工，雖然這種加工已經屬於一種原始的創造性活動，但畢竟只是改變了自然物的形態，並沒有改變其本質。而陶器的產生，從黏土到燒製成陶器，不僅改變了自然物的形態，而且也改變了其本質。也就是把黏土經過水濕潤後，塑造成一定的形狀，乾燥後，用火加熱到一定的溫度，使之燒結成為堅固耐用的陶器。這種通過化學變化將一種物質改變成另一種物質的創造性活動，使陶器成為人類最早的真正意義上的人造物。因此，陶器的產生，體現了原始時代最高的設計水平和創造能力，同時也標誌著人類的造物活動，出現了一個前所未有的質的飛躍。

原始陶器，是由於原始人定居生活的需要而創造出來的。從原始陶器的使用功能來看，也完全可以證實這一點。

原始時代的陶器，根據其使用功能，理論上可分為炊煮器、飲食器、盛儲器、水器、酒器、雜器等六大類：

一、炊煮器：鼎、釜、鬲、甑、甗、鬶、灶等。

二、飲食器：缽、碗、盆、盤、豆、簋等。

三、盛儲器：罐、甕、缸、尊、罍等。

四、水器：壺、盂、瓶、杯等。

五、酒器：觚形杯、高柄杯、盉、觶等。

六、雜器：器座、支座、勺等。

需要指出的是，早期的原始陶器，在實際使用時，其功能並不是如此單一的。在當時十分簡陋的生活條件下，一件器皿往往要「一器多用」。譬如缽，既是飲食器，又可以用來作炊煮器或盛儲器。在罐類器皿中，不少也是兼有盛儲和炊煮的功能。而鬶，既是炊煮器，也可以作水器使用。隨著原始人生活的逐漸豐富，陶器產量不斷提高，

造型的品類逐漸多樣化，陶器的使用功能和造型設計才逐漸統一化、規範化。當然，早期原始陶器的「一器多用」與現代產品的「多功能設計」，並不能相提並論，兩者之間已經經歷了從低級、原始到高級、現代的功能和設計上的巨大飛躍。

成型工藝對陶器設計的影響

原始陶器的設計成型，除了使用功能的需要，還有工藝製作的影響和制約。

原始陶器的成型工藝主要分爲手製法、模製法、輪製法三種（圖1-10）。其中，手製法是原始陶器使用最爲普遍的成型工藝。手製法又分爲手捏法、泥片貼築法和泥條盤築法。手捏成型具有極大的原始性和隨意性，小件陶器或陶器上的附件多用手捏成型。泥片貼築法較少使用，最常使用的是泥條築成法。據有關專家分析研究，泥條築成法是將泥料先搓成泥條，再用泥條築成坯體的方法，其工藝過程爲：「泥條盤築法，泥條一根接一根連續延長，盤旋上升；泥條圈築法，泥條一圈又一圈落疊而上，每圈首尾銜接；倒築法，先築器壁後築器底，見於底狀器等；正築法，先做器底後築器壁，見於平底器，有的從器底中央至器口都用泥條盤築；有的先拍打成圓餅底，再於底邊緣上側或外側用泥條築成器壁。」（參見李文傑：《中國古代製陶工藝研究》，科學出版社1996年版）

泥條築成法需要借助慢輪裝置，使手的操作技巧起到了決定性的作用，手指的向內或向外傾斜或垂直不變，都會使形體發生不同的變化。爲了使泥條接

圖1-10
原始陶器製作工藝圖
1 原始陶器泥條盤製法示意圖
2 原始陶器輪製法示意圖

合牢固，還需要用陶拍來拍打或滾壓器壁。泥條築成法是原始陶器手製成型工藝中最爲成熟的一種，原始陶器中許多造型複雜的設計，都是用泥條築成法來製作的。今天，中國某些少數民族地區也還採用這種方法製作陶器。

泥條築成法使原始陶器具有厚實質樸的造型特點和親切自然的審美情趣。不過畢竟還是屬於手製成型，還存在著手製成型法的許多不足和局限，如造型不夠勻稱規範，器壁偏厚，生產效率也不高。隨著原始陶器的發展，又出現了模製法和輪製法工藝。

所謂模製法，即借助模具成型。而模製法也經歷了一個相當長的探索和發展過程。早期的模製法是先設計製作一個實心的內模，然後在內模上敷泥，這樣不但生產效率比較低，而且坯體的造型也比較單調。後來模製法只用於袋足器（如鬲、甗、鬶、盉、斝）的袋足成型，器身仍用手製或輪製成型。而且模製部分是用泥條盤築在模具外面拍打成型，既大大提高了生產效率，同時也使造型富於變化。（參見李文傑：《中國古代製陶工藝研究》，科學出版社1996年版）

輪製法是在新石器時代晚期出現的。輪製法作爲原始陶器製作工藝的一次重要革命，使原始陶器的造型設計、審美情趣和生產效率都發生了重大的變化。輪製法是利用輪盤快速旋轉所產生的慣性力將泥料直接拉坯成型。在黃河中、下游的中原，山東龍山文化和長江中下游的屈家嶺文化、石家河文化、良渚文化都普遍採用了快輪製陶工藝。用輪製法製作的坯體，造型規整、器壁勻薄，具有挺拔、規範、精緻的美感，產品的數量和質量都有了很大的提高。尤其是山東龍山文化的蛋殼黑陶。這種黑陶的陶土要經過精細淘洗，質地細膩，像寬沿的蛋殼黑陶高柄杯，輪製後胎壁僅厚0.3公釐，表面烏黑發亮，胎質十分精細巧妙，製作相當精緻，造型挺拔而優美，與新石器時代早、中期的陶器造型在設計風格上形成了明顯的對比。輪製法的出

現，不但給原始陶器的造型形象帶來了新的面貌，還為後來的瓷器的發明奠定了工藝基礎。

三維空間的原始塑造

原始陶器在數千年的發展中，創造了近三十個造型的品類。這些造型都是根據當時定居生活的需要而創造出來的。因此，原始陶器的造型設計，帶有明顯的人類早期定居生活的痕跡和孩童般純真稚樸的審美情趣，同時，在器物造型的三維空間藝術塑造上，又具有開創性的意義。

器物造型與建築、雕塑一樣，所占有的物理空間和立體空間，都具有長度、寬度和深度的三維空間。而原始時代的石器，只是一種具有實體的封閉性塊體。作為器物造型來說，僅有實體空間還是不夠的，為了滿足實用功能的需要，還必須具有虛空的空間。而原始陶器造型，正是解決了三維空間的虛實相生問題，在功能上，既滿足實用的需要，同時又滿足了審美的需要。

球形、半球形造型可以說是原始陶器最為常見的造型形式，而且越早期的陶器，幾乎都有敞口、深腹、圓底的造型特徵。江西省萬年縣大源鄉仙人洞和湖南道縣玉蟾岩遺址出土的距今一萬年左右的陶片，經復原是一件大口深腹圓底罐。（圖1-11）山東後李莊遺址出土的一批距今八千年的陶器，三分之二以上的為一種敞口深腹罐形釜。河北磁山文化遺址和河南裴李崗文化遺址出土的陶器中都有敞口深腹罐和小口雙耳壺（圖1-12），都是屬於球形的典型造型（敞口深腹圓底罐屬於口部拉長的球形）。這幾個地處南方和北方不同區域的早期文化遺址都出土有敞口、深腹、圓底和其他球形造型的陶器，並不是一種偶然的現象。這類造型的共同特點是使內空的虛擬空間更寬大，在使用時能滿足較大容量的需要，而

圖1-11
陶罐
湖南道縣玉蟾岩遺址出土

且方便省事，具有多功能的效用，既作炊煮器又能作盛儲器，這是典型的人類早期定居生活的產物。

考古材料以無可爭議的事實說明，最早的陶器造型，並不是類比動物、植物或人物的造型，而是最簡單、最實用的球形、半球形的造型。

到了新石器時代的中期，原始人造型設計能力逐步提高，原始陶器的造型也從簡單到複雜，從單一到多樣，從敞口圜底球形、半球形的單一結構形式，發展到具有流、口、肩、腹、足、蓋、座等組合性結構形式，在功能上更具有實用性，在設計上趨於合理性，在造型上也體現出審美性。一些類比動物、植物和人物造型的陶器，也在這個時期相繼出現。

釜，是一種炊煮器。浙江河姆渡文化的釜，光口部就有斂口、敞口、盤口和直口的不同。（圖1-13）有的釜口部外沿還做成多角形，並在口部飾以紋樣。浙江馬家濱文化有一種腰釜，其腹部加有一道寬沿，在造型上突破了釜的一般形式，給人耳目一新之感，在使用時也有利於釜在盛滿東西時多人搬動。

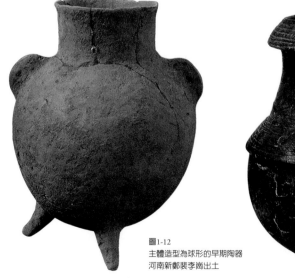

圖1-12
主體造型為球形的早期陶器
河南新鄭裴李崗出土

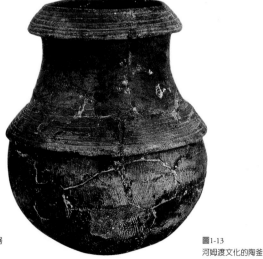

圖1-13
河姆渡文化的陶釜

鼎是最早出現的炊煮器之一。河南裴李崗和河北磁山已有缽形鼎出土，實際上是在敞口圓底缽的底部附加三個錐形實足。後來三足鼎逐漸增多。（圖1-14）三足的設計，具有重要作用。從功能來說，三足是三個穩定的支撐點，支撐著器皿主體離開地面，以便在足間架燃柴火，燒煮鼎內的食物；從形式來看，具有造型的實空間和虛擬空間的對比，增加了造型的變化；從工藝上來說，安裝三足，只需將足心上端插入器底的圓洞內，並在足心周圍附加泥圈壓實，即可完成，製作並不複雜。值得重視的是，從世界範圍來看，不少地方出土的早期原始陶器中，都有三足器，如美洲印第安人的陶器，伊朗的土陶，西土耳其斯坦的土陶等。可見，三足是世界原始陶器最早出現的造型附件之一，是人類早期造物設計的一個不約而同的共識。由於三足的安裝，也使鼎成為原始陶器中最常見的炊煮器之一，並為後來的青銅器造型所延續。

新石器時代中期，山東大汶口文化的陶鼎造型已經呈現多樣化。鼎的主體造型有盆形、缽形、罐形和釜形等幾種。三足的設計，既有尖足形，也有柱足形；既有實心足，更多的是空心足的。而這一時期從鼎發展而來的炊煮器還有鬲、甗、鬶、盉、斝等。這些炊煮器一般是用來燒煮有液體的食物，如粥、湯、水等，其造型特徵是都有三個豐滿的袋形空心足，在製作工藝上也作了改進，袋足均採用模製法來完成。這樣，在功能上可以擴大火的接觸面積，加速器內液體食物的沸騰，製陶的生產效率也有了很大的提高，而造型的審美意味明顯加強。山東大汶口文化和龍山文化的鬶（圖1-15）造型就是實用和審美相結合的一個典型例子。如果說，鬶的發展由無足增加

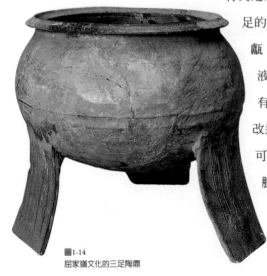

圖1-14
屈家嶺文化的三足陶鼎

到三足，又從實心足演進到空心足、袋足，使其從早期只是一種帶鋬
手的水器，發展爲具有炊煮功能且炊、儲結合的器皿是實用功能的擴
充，那麼，從腹部變扁，頸部移至腹背前側，流口變鳥喙形，演進爲
把寬帶式或繩紐式鋬手跨在頸腹上，使上翹的鳥喙形流口與鋬連在一
起，頸、鋬、器身、三足融爲一個整體，造型構成一個流暢的「S」
形，則已體現了美的情趣。直到今天，當鬶的實用功能已經失去了它
的作用時，其審美功能仍然給人美的感受。

　　瓶和壺是原始陶器中常見的水器。陝西西安半坡出土的尖底瓶，
根據汲水的功能要求，設計成底尖、腹長、口小的造型，繫繩的耳環

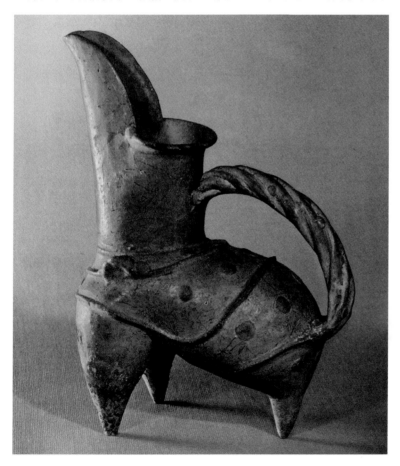

圖1-15
山東龍山文化陶鬶
山東省日照縣出土

也設計在瓶腹靠下的部位。這種造型巧妙地利用力的平衡原理，使空瓶盛水後重心不斷變化，仍能保持瓶口不斷進水，從而解決了平底瓶在汲水時遇到的困難。（圖1-16）山東大汶口文化的一種背壺（圖1-17），其造型特點是，球形的腹部一側拍平，在腹部兩側偏於拍平的部位安排兩個寬帶扁豎鼻，用以穿繩。背水時，壺腹拍平的一側以及背繩都緊貼著人的身體，從而比較省力，人也感到比較舒適，較好地處理了人和器皿的關係。

模擬動物、植物、人物造型的器皿，也稱象生形。在考古發掘中，並沒有發現新石器時代早期的象生形。迄今為止發現最早的原始陶器象生造型，是在新石器時代中期。如甘肅省玉門市出土的人形彩陶罐（圖1-18）、甘肅秦安大地灣出土的人頭形器口彩陶瓶、陝西華縣太平莊出土的仰韶文化的鷹尊（圖1-19）、陝西西安半坡出土的葫蘆瓶、山東大汶口文化的豬形鬹等。這些象生形陶器的年代，都在距今五、六千年左右。而此時，原始陶器已經發展了數千年時間。實際上，不論是從設計還是製作的角度來看，象生形造型都比簡單的幾何形造型難度要高。就器皿造型的發展來說，幾何形先於象生形是完全可以理

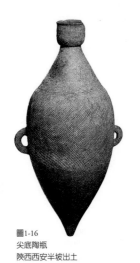

圖1-16
尖底陶瓶
陝西西安半坡出土

圖1-17
大汶口文化陶背壺
山東泰安大汶口出土

圖1-18
人形彩陶罐
甘肅省玉門市出土

解的。因爲人類的造物設計活動，總是遵循著從簡單到複雜、從易到難的發展規律。縱觀原始時代陶器的造型設計，象生形還十分少見，其設計和製作也都比較簡單，這也反映出原始人的造型設計能力總的說來還處於原始初級階段。象生形的眞正發展，是在商周青銅時代。

新石器時代晚期，由於快輪工藝的出現，使陶器的造型形象發生了重大變化。如山東大汶口文化和龍山文化的黑陶高柄杯，造型挺拔、規整，器壁勻薄，杯沿或寬或窄，杯身或深或淺，杯壁下部或收或侈，杯柄或粗或細，不但顯示了由於製陶工藝的改革而帶來的造型技巧的多樣化，而且體現出原始審美觀念的發展。（圖1-20、圖1-21）

原始陶器的造型設計，爲中國古代產品造型設計奠定了堅實基礎。其開創的實用和審美相結合的原則，成爲歷代產品設計所沿用的一條重要的原則。

裝飾設計的原始風朵

原始裝飾的萌芽，是從工具的磨光修整開始，進而發展到刻劃紋樣和染色。而紋樣的彩繪，根據考古學、民族學和古代文獻資料的記載，很可能源於人類對自身身體的裝飾——畫身。格羅塞指出：「據我們的見解，畫身是最顯著地代表著裝飾的原始形式的」，「畫身是顯然和某幾種固定裝飾有因果關係的。」（格羅塞：《藝術的起源》，商務印書館1984年版，第43頁）當原始人發明了陶器時，他們已經具有了裝飾自身身體的經驗和審美意味。他們對自己親手製造的陶器（在當時看來是很珍貴的器物）進行裝飾，應該說是很自然的。而原始陶器上運用的彩繪等裝飾手法，幾乎和史

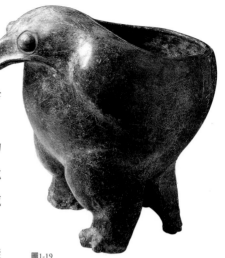

圖1-19
仰韶文化陶鷹尊
陝西華縣出土

圖1-20
龍山文化高足鏤孔黑陶杯
高20.7cm 口徑9.4cm
山東省日照縣東海峪出土

圖1-21
龍山文化蛋殼黑陶高柄杯
山東省日照縣出土

前時期在人體上進行畫身等裝飾手法完全是一樣的。

最能體現原始陶器裝飾設計成就的，當推原始彩陶。

在陶器燒成之前用紅、黃、黑、白、赭等顏色彩繪，燒成後呈現彩色花紋的原始陶器，稱為彩陶。彩陶既是生活用品，又是藝術欣賞品，是原始時代藝術設計的傑出代表。距今七千年左右的甘肅秦安大地灣文化一期遺存出土的部分繪有紫紅色寬帶紋的缽形器，是目前已發現的最早的彩陶。彩陶分布的地區很廣，黃河流域、長江流域都有許多彩陶的文化遺址，其中以黃河中、上游的仰韶文化和馬家窯文化的彩陶最為豐富。彩陶延續的時間很長，至新石器時代晚期達到繁榮興盛。

以原始彩陶為代表的原始陶器裝飾設計成就，主要體現在以下三個方面：

1 裝飾題材的豐富性 彩陶的裝飾題材是非常豐富的，有幾何紋樣、動物紋樣、植物紋樣、人物紋樣，而以幾何紋樣為主。幾何紋樣的產生，有許多因素，如受到陶器表面遺留的編織紋的啟發、人們長期受勞動節奏感的影響，有些幾何紋本身具有符號、族徽的意義等等。在動物紋樣中，常見的有魚紋、鳥紋、蛙紋、獸紋等。這一方面是當時畜牧業生產在裝飾藝術上的表現；另一方面，某些動物紋，顯然是當時某些氏族部落的圖騰式自然紋樣，此外，一些紋樣可能與生

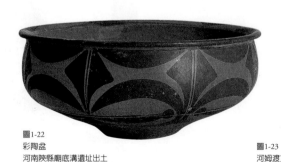

圖1-22
彩陶盆
河南陝縣廟底溝遺址出土

圖1-23
河姆渡文化豬紋陶盆

殖崇拜有關。陝西西安半坡出土的人面魚紋彩陶盆尤爲引人注目。這種人面魚紋的造型非常特殊，人面作圓形或橢圓形，眼鼻特徵明顯，嘴角兩側各銜一條小魚，頭部兩邊有的畫有上翹的曲線，有的飾兩條魚紋。對於這種人面魚紋，學術界的解釋眾說紛紜，主要有「捕魚豐收說」、「巫術圖騰說」、「生殖崇拜說」等等，其中「巫術圖騰說」較有說服力。一些植物紋樣，如穀葉紋、花瓣紋等在一定程度上反映了當時農業發展的情況。（圖1-22）浙江河姆渡文化的陶盆（圖1-23），還把稻穗紋和豬紋共刻劃於一盆，生動地再現了原始稻作農業和家禽飼養業之間的密切關係。

人物紋樣雖然比較少見，但青海大通上孫家寨出土的一件舞蹈紋彩陶盆，卻是原始時代人物裝飾圖案的精彩之作。這件作品構思獨特，人物造型生動，表現手法簡潔，形象地再現了原始人集體舞蹈的場面，具有很高的藝術價值。（圖1-24）

2 裝飾與造型的適應性 器皿造型是實現功能的主要手段，而裝飾則起到美化造型、增強造型藝術感染力的作用。因此，裝飾要適應造型的需要，同時，又有著相對獨立的欣賞性。原始陶器裝飾已經注意到裝飾與造型的關係。在器皿的口沿部分多採用鋸齒紋，以適應向外傾斜的斜面，在腹部的下段，多畫垂幛紋，以適應器體的向內收縮；而主體花紋，則通常繪在肩部和腹部，這正好是原始人席地而坐時欣賞的最佳視角，在藝術上虛實相映，使造型更富有美感。

3 富有意匠的裝飾構成 彩陶藝術儘管是一種人類童年的藝術，但其裝飾構成已經富有意匠，其開創的構成形式和形式法則，直到今天還爲我們沿用。

圖1-24
原始舞蹈紋彩陶盆

彩陶裝飾紋樣已有單獨、連續、適合等構成形式，其中運用較多的是二方連續紋樣。這種裝飾構成，對於容器來說容易取得較好的裝飾效果。二方連續中絕大部分是橫式左右連續，這種構成也是根據容器的特點和人們的欣賞便利而決定的。（圖1-25）二方連續的基本骨式有接圓式、折線式、菱形式、波紋式和散點式等，而每一骨式，在實際應用中又有多種變化。單獨紋樣一般作為主紋，如一些人物紋、動物紋，有的還和連續紋樣一起綜合運用在一件器物上。而四方連續紋樣，多見於幾何印紋陶上。

彩陶裝飾紋樣，已經運用了一些形式美的法則。如各種對比手法，有動與靜的對比，虛與實的對比，點、線、面的對比等，從而產生了豐富多變的裝飾效果。（圖1-26）在裝飾構成中，不論是採用均衡的手法，還是對稱的手法，都要注意處理好統一與變化的關係，使彩陶藝術在呈現一種粗獷、稚拙、流動的藝術美的同時，又給人和諧而統一的整體感受。有些彩陶裝飾還採用了雙關的藝術處理手法，給人一種「超前」的藝術感受。

設計風格和創造意義

原始人的物質生活和思維方式都是比較低下的，他們製作陶器，主要還是為了滿足物質生活的需要，有一部分陶器，則是出於宗教崇拜和殉葬需要而製作的。他們既是陶器的生產者，又是使用者和欣賞者。這就使原始陶器主要作為實用器物，其造型和裝飾完

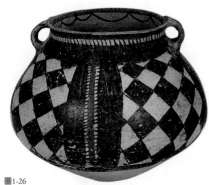

圖1-25
仰韶文化魚紋盆
陝西西安半坡出土

造型與二方連續紋飾簡潔流暢，體現了實用和審美結合的設計思想。

圖1-26
彩陶上的點、線、面構成設計

全與原始人的生活方式、思維特點和欣賞習慣相吻合，具有極大的原始性。原始陶器整體的設計風格，是粗獷的、淳厚的、質樸的、單純的、明朗的、實用的。這也是原始陶器至今仍然具有藝術魅力的重要原因。

原始陶器在藝術設計上的創造意義，表現在功能、造型、色彩、材料、工藝製作諸方面。

原始陶器是根據定居生活的需要而設計的。它首先是滿足了原始人的物質需要；而原始彩陶的藝術美，又滿足了原始人精神方面的需求。因此，原始彩陶具有物質和精神兩個方面的功能。這種融物質功能和精神功能為一體的功能設計，成為歷代日用產品設計所遵循的一條首要原則。

器皿造型是實現功能的主要手段。原始彩陶的造型設計，既體現了實用性，又體現了審美性，這就為歷代的產品造型設計的發展奠定了基礎。而原始彩陶的裝飾設計，既起到了美化造型、增強造型藝術感染力的作用，又有著相對獨立的欣賞性。這已成為產品設計裝飾學的一條重要規律。

原始彩陶的裝飾色彩，主要為紅色、黑色、白色、橙黃色等。這幾種顏色在裝飾上非常醒目突出，具有較強的視覺衝擊力，其組合成為中國古代裝飾色彩美學的基礎。

原始陶器採用的是處處可見而又便於製作的黏土材料，啟發了後來的產品設計家在選擇日用產品的原材料時，必須考慮其資源的豐富性、成本的低廉性和製作的方便性。

在工藝製作方面，原始陶器主要採用的是手製成型法，通過火的溫度，燒成堅固耐用的陶器。陶器的產生是對火的利用的結果。後來的青銅器、瓷器等產品的工藝製作，正是在製陶工藝的基礎上，進一步創造出來的。

原始圖形文字設計

圖形符號作爲一種人類交流資訊的直觀媒介，作爲一種識別的標誌，在中國有著悠久的歷史。

在漢文字產生以前，中國遠古時期曾有過結繩記事的階段。《周易正義》引《虞鄭九家易》說：「古者無文字，其有約誓之事，事大大結其繩，事小小結其繩，結之多少，隨物眾寡；各執以相考，亦足以相治也。」也就是說，結繩在當時已經具有一種視覺的記事和識別的符號意義。不論什麼事，大事或小事，可以通過結繩來記錄和識別。儘管結繩在記錄資訊的數量和識別性上作用極爲有限，但應該說是一種成功的嘗試。

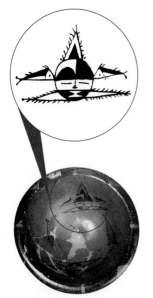

圖1-27a
陝西西安半坡出土的陶盆上的人面和魚紋的組合圖形

圖1-27b
河南臨汝縣閻村出土的陶缸的鸛鳥石斧組合圖形

當原始陶器成爲原始先民的主要生活用品時，原始陶器上描繪或刻劃的某些圖形符號，也成爲某個原始氏族部落識別性的標誌。

原始彩陶的裝飾紋樣一般爲連續重複性構成，但有些彩陶上的圖形卻是以單獨構成，不著意突出審美效果，但裝飾的部位非常醒目，且往往是兩種以上不同的圖形組合，具有明顯的、獨特的強調和識

別作用，在內涵上則相當深刻。如陝西西安半坡遺址
出土的五件人面魚紋盆上的人面和魚的複合圖形，河
南臨汝縣閣村墓地出土的廟底溝晚期的鸛鳥石斧紋陶
缸，以含魚的鸛類水鳥及繪有×狀符號的石斧圖形組
合，儘管這些圖形的內涵還有不少爭論，但它們成為
魚類氏族和鸛類氏族的徽誌性的圖形符號，卻是大多
數研究者的共識。（圖1-27）

　　值得注意的是，在山東省莒縣陵陽河、大朱村
和諸城縣前寨等大汶口文化晚期遺址出土的陶器上，
發現了幾種不同的刻劃和彩繪的圖形符號，引起了
學術界的關注。這些圖形符號，一般也是兩種以上
不同的圖形組合而成，如第一種是用圓形和弧邊三角
形組成；第二種是圓形、弧邊三角形和山形組合；第
三種是變體的山形與樹木形的組合；此外還有工具圖
形（斧形、鏟形等）和其他一些圖形。（圖1-28）這些
圖形符號，多刻在陶尊表面極顯著的位置，而且一個
陶尊上一般只刻一個，而這些陶尊，器形較大，底部
尖小，有的腹部還有小通孔，因此不會是日常生活用
器，有可能是用於祭祀的陶器。關於這些圖形符號的
含義，研究者們持有不同的看法，有些學者認為它們
是當時的文字。有些學者則認為這些圖形符號或與祭
禮有一定關係，也許是用以表現被祭禮的宗主、山
嶽、土地等神祇和標誌司祭者威力的示意性圖形。

　　這類圖形符號，不但在陶器上出現，還在玉器等
其他器物上出現。最有代表性的有浙江餘姚反山良渚
文化墓地十二號墓出土的一件號稱「琮王」的玉琮上

圖1-28
山東莒縣陵陽河遺址出土的陶尊的圖形設計

圖1-29
良渚文化玉琮上的
神人獸面複合圖形

雕刻的神人獸面複合紋（圖1-29）。有的研究者認爲這種神人獸面複合
紋，以人爲主體寓合著獸面和鳥，乃是具有超凡能力的神人。獸面可
能爲部族的保護神，起著驅邪辟祟的作用。鳥則爲氏族的圖騰神，墓
主人借神鳥可以通靈而升天。因此，這種神人獸面複合紋，可能是一
種氏族的徽記。

綜上所述，我們可以看出，原始的圖形符號，在設計上已經具有
兩個方面的特點：

一、圖形的內涵，都與自然的、神靈的崇拜有關，有些圖形符
號，其本身可能就是一種圖騰紋樣。

二、圖形的構成往往由兩個以上不同的圖形組合而成，在表現形
式上通常不與其他裝飾紋樣相混合，而是以單獨的形式出現，裝飾的
位置也非常突出醒目，體現出一種獨特的、強調的、識別的作用。

就視覺資訊的傳達和記錄人類理念的方式而言，文字無疑是最直
接、最理想的形式。從平面設計來講，中國的文字——漢字又被譽爲
是「人類社會有史以來最偉大最成功的設計」（參見陳綬祥：〈中國平面設計三
題‧漢字設計〉，載自《裝飾》1998年第1期）。

關於漢字的起源，漢字研究專家們至今仍在探索之中。在古代文獻記載中，有倉頡造字的傳說。東漢許慎在《說文解字·敘》裡說：「及神農氏結繩爲治而統其事，庶業其繁，飾僞萌生。黃帝之史倉頡，見鳥獸蹄遠之迹，知分理之可相別異也，初造書契。」又說：「倉頡之初作書，蓋依類象形。」倉頡是否確有其人，還難以考證。不過，當人類文明發展到一定階段，爲了適應更多、更快地記錄、傳遞資訊的需要，人們從「鳥獸蹄遠之迹」得到了「依類象形」、「分理別異」的啓示，逐漸創造了文字，確是合乎邏輯的。實際上，山東莒縣陵陽河、大朱村和諸城縣前寨等大汶口文化遺址出土的陶器上的圖形符號，就與漢字的起源有著非常密切的聯繫。不少古文字學家據此認爲這些圖形符號就是一種原始的文字，如㿟，著名古文字學家于省吾先生考證爲：「上部的圓象日形，中間的月牙象雲氣形，下部的凵象山有五峰形。……山上的雲氣承托著初出的太陽，其爲早晨旦明的景氣，宛然如繪。因此我認爲，這是原始的『旦』字，也是一個會意的字，寫成楷書則作『昷』。」（于省吾：〈關於古文字研究的若干問題〉，《文物》1973年第2期）唐蘭先生則解釋爲「炅」字。應該說，古文字學家們的考證和分析是頗有道理的。把這些圖形符號與後來的甲骨文和金文的象形文字相比較，的確非常接近，也可以看作是原始的象形表意的圖形化文字。漢字的造字方法，有所謂「象形、指事、會意、形聲、轉注、假借」。從大汶口文化陶器上的圖形化文字來看，已初步具備了象形、會意的特點。當然，綜合前面的分析，即使認爲大汶口文化陶器刻劃的這些圖形符號是一種圖形化文字，它的主要作用可能還是爲了強調和識別，即可能是一種圖形化文字的徽記設計。而且這種「陶符」直至商周時期的陶器上仍獨立存在，尤其是青銅器上的族徽更是如此。這一點我們將在下一章敘述。

原始織物、服飾和居住環境設計

在人類早期的定居生活中，除了陶器是必不可少的，織物、服裝和居住環境同樣須臾離不開，它們是人類的基本生活資料——衣、食、住、行、用中，兩個重要的組成部分。因此，織物、服裝和居住環境的設計，在原始時代的藝術設計中也占有重要的地位。

原始人紡織的歷史，可能要比製陶的歷史久遠得多，距今一萬八千多年的舊石器時代晚期北京周口店山頂洞人，就已經使用自己磨製成的骨針，來縫製簡單的獸皮之類的衣服，當然這還不算是真正的紡織，然而卻是原始人最早利用自然材料進行初步縫紉加工的服裝。紡織專家們認為，原始的紡織，是「編結、編織逐步演進而成的」，「編織技術最初大概是從編結捕捉魚、鳥的網羅發展到編製筐席，再由編製筐席發展到編織織物的，它們的編製方法基本相同，區別只在於使用的原料不同，成品的結構、緊密程度和用途也不同」（陳維稷主編：《中國紡織科學技術史（古代部分）》，科學出版社1984年版，第21頁）。而編結技術的出現，當不會晚於舊石器時代的晚期。

在新石器時代，編織已比較普遍。儘管編製品不易保存，出土時基本上都已腐爛，但從河姆渡文化遺址出土的蘆席殘片，仍然可以看出當時編織的席紋已比較規整、均勻，結構緊密，技巧相當嫻熟。值得注意的是，河姆渡遺址發掘出的骨針，還有大小不同的骨匕，經過考證，是很理想的編織工具。種種現象啓發了我們：原始的紡織和

原始的編織確實有著千絲萬縷的聯繫，最早的紡織品與原始編織品，是很相似的。其構成的原理、技術和工具的應用，幾乎是一樣的。所以，在古代，編織兩字具有相同含義。《倉頡篇》就有「編、織也」的說法。

在新石器時代中期，隨著原始紡紗工具——紡輪和原始織具——腰機的出現，中國已能織製真正的紡織品。江蘇吳縣草鞋山出土的西元前3600年的原始絞紗葛織物，這種織物很可能是用原始腰機結合編織技術織造出來的。浙江吳興錢山漾還出土了西元前2700年前的絹片、絲帶和麻布，這是迄今為止發現最早的絲織品和麻織品。總的來看，原始紡織發展的速度，尚不能和原始陶器相比。原始紡織發展的緩慢，也限制了原始服裝的發展。考古上至今尚未見到新石器時代的服裝實物，只是從中國一些古代岩畫上，較多發現一種身著「自肩及膝，上下沿平齊的『細腰』狀長衣」（沈從文編著：《中國古代服飾研究》增訂本，上海書店出版社1997年版，第14頁）的人物形象（儘管這些岩畫的年代較晚，多在戰國秦漢間），以此猜測分析出原始服裝的式樣。不過，原始人裝飾自己身體的裝飾品，其發展看來要比原始服裝快一些，以石、玉、陶、骨、角、牙等材料製作成的環、珠、管、墜、笄等裝飾品，在原始的墓葬中出土數量相當多，其中以山東大汶口文化遺址發現的各種頭飾、臂飾較為精美。

原始人從穴居野外的居住方式，到營造房屋的定居生活方式，在生活居住方式方面是一個很大的飛躍。那麼，原始人是怎樣設計自己居住的環境的呢？

迄今為止，考古發現最早的原始房屋遺址，是在內蒙古赤峰興隆窪聚落遺址的西部，共有房址六十六間，皆為半地穴式建築，平面呈圓角長方形或方形，而且絕大多數的房址是供當時人們起居、生活用的住所。這些原始房址的年代，距今為八千至七千年，我們認為這還

不是最原始的房屋遺址。我們推想原始人營造房屋，應該是和定居生活基本同步的，也就是約在距今一萬年左右的時間。

從目前已發現的原始房屋建築遺址來看，中國原始先民居住環境的設計，已經初步具有兩個特色：一、建築形式與環境的適應性；二、建築構造的合理性。

中國土地廣闊，自然條件有著巨大的差別。原始人當時主要居住在黃河流域和長江流域兩岸。黃河流域屬於較乾寒地帶，西北和北方乾旱，氣候乾燥；而長江流域屬濕熱地帶，尤其長江下游多雨，氣候潮濕。為了適應不同的自然環境，原始先民們在營造自己的住所時，在建築形式上已作出了不同的選擇。如黃河流域的原始房屋建築形式，在新石器時代的早期和中期，以半地穴為主（少數為地穴式）。到了新石器時代的晚期，則以地面式建築較為多見。半地穴式以圓角的正方形或長方形淺穴出現年代最早，沿襲時間最長。這種居住面積達20多平方公尺，地穴四壁與地面垂直，壁體敷草抹泥並經火燒烤，地面用草抹泥鋪平並用料礓石漿防潮，室內正對門道的地方往往設有灶坑，使門口流入的冷空氣得到加熱。室內環境雖然簡單，卻顯得平實而溫暖。（圖1-30）

圖1-30
半坡半地穴式房屋構造及室內環境

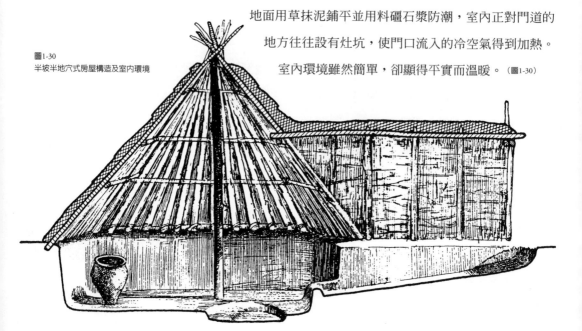

在新石器時代晚期，黃河流域一帶已流行地面木構架式的住所。如河南鄭州八里崗發掘的仰韶文化晚期的地面式房屋遺址，還出現了套間房的形式，房門是先進的側推拉門式，牆體內外皆用黃泥抹光，有的牆內壁和居住面還塗抹一層砂漿，在室內中間設方形地面灶，東西兩面有高50公分的擋火牆，這種地面式木架建築的形式顯得較爲舒適和美觀。

而長江流域和南方地區的原始先民，在新石器時代中期也開始營造住所。這些地區的原始房屋建築形式，顯然不同於黃河流域及北方地區的建築形式，是一種干欄式建築，即在木（竹）柱底架上建築的高出地面（或水上）的房子。距今七千多年的浙江河姆渡文化遺址的木構干欄式房屋，就是目前發現年代最早的、最具典型性的干欄式建築。這種干欄式建築，在當時的歷史條件下，是一種非常適合於江南和南方潮濕、多雨的自然環境的建築形式。

原始居室建築的構造已經體現了相當的合理性，河姆渡人建造的干欄式長屋，是一典型的範例。這種長屋，長度在25公尺以上，進深約7公尺，前簷有寬約1.3公尺的長廊，地板比地面抬高近1公尺，而地板浮擺在地板龍骨上，可以掀開從室內投入垃圾。河姆渡干欄式長屋的木構件聯結，普遍採用榫卯結構。其榫卯結構的樣式達十餘種之多。（圖1-31）而且，這種榫卯結構完全是靠原始的石工具加工製作的。建築史學家們認爲：「居住在河姆渡的先民僅僅是使用原始工具就能建築長達25公尺以上的木屋，其結構和梁、柱等構件交接的榫卯構造已相當複雜，和近代民居基本相同，真是難能可貴。河姆渡這種干欄式建築梁、柱穿插的構架，是後代南方地區普遍採用的穿斗式結構的組型；架空居住面的干欄房屋，一直流傳到今天。中國南方，特別是華南、西南地區民間建築目前仍大量採用。」（喻維國等編著：《建築史話》，上海科學技術出版社1987年版，第11頁）

圖1-31
浙江河姆渡文化干欄式長屋
的木構件榫卯結構

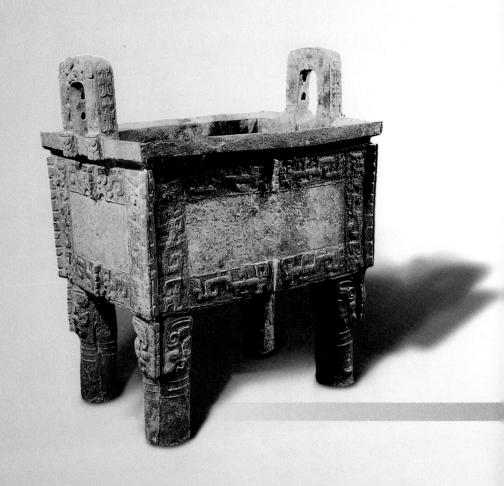

青銅時代的設計

夏、商、西周時期　約西元前兩千一百年至西元前770年

CHAPTER II　Bronze Age Design

「百工」制度——
古代設計發展的重要契機

夏代是中國歷史上最早的奴隸制國家。考古發現夏代在河南偃師縣二里頭文化遺址中，已出現了中國最早的宮殿建築，並且出土了爵、斝、鼎、盉、鈴、戈、鏃等青銅器，還有鑲嵌綠松石的獸面紋銅飾，又發現了煉渣、熔銅坩鍋碎片、陶範殘片，說明夏代已進入了青銅時代。夏王朝經過四百多年的統治，被商族取而代之，建立了第二個奴隸制國家——商王朝。商王朝共經歷六百年時間，這個時期，正是中國奴隸制社會逐漸上升的階段。繼商朝之後的西周，是一個強盛的奴隸制國家，經濟、文化都比商朝有了更大的發展。

恩格斯高度評價了奴隸制上升時期曾經起過的巨大推動作用：「只有奴隸制才使農業和工業之間的更大規模的分工成為可能，從而為古代的繁榮，即為希臘文化創造了條件。沒有奴隸制，就沒有希臘的藝術科學，沒有奴隸制就沒有羅馬帝國。沒有希臘文化和羅馬帝國所奠定的基礎，也就沒有現代的歐洲。」（恩格斯：《反杜林論》）夏、商、周時代，正因為有了奴隸制，不論是物質文化和精神文化都有了巨大的進步。如大規模農業生產的出現，各種手工業的興起、城市的建立、宮殿的建造、文字的形成、科學開始從生產技術中分化出來等，這些都是原始社會所不可比擬的。

由於奴隸制促進了農業和工業之間的更大規模的分工，在中國奴隸制時期逐漸形成的「百工」制度，成為古代藝術設計發展的重要契機。

　　所謂「百工」，是指直接服務於王室的、有官長率領的官府手工業者。政府建立的整套官營手工業制度，也叫作「百工」制度。「『百工』這種官營手工業制度，從殷商到戰國，已歷一千餘年（或許夏代已經發軔）。在相當長的時期內，它幾乎是可以集中人力和物力來經營較大規模的手工業生產的唯一方式。」（聞人軍：《考工記導讀》，巴蜀書社1996年版，第6頁）先秦工藝典籍《考工記》一開頭就指出：「國有六職，百工與居一焉。」把「百工」列爲國家的六種分工（王公、士大夫、百工、商族、農夫、婦功）之一。並且記述了當時官營手工業中的三十個工種：「凡攻木之工七，攻金之工六，攻皮之工五，設色之工五，刮摩之工五，摶埴之工二。攻木之工，輪、輿、弓、廬、匠、車、梓；攻金之工：築、冶、鳧、桌、段、桃；攻皮之工：函、鮑、韗、韋、裘；設色之工：畫、繢、鍾、筐、㡛；刮摩之工：玉、㮚、雕、矢、磬；摶埴之工：陶、旊。」而這些工種，在西周時期已大體具備。《禮記·月令》記載了當時百工的勞動情況：「季春之月，命工師，令百工：審五庫之量，金鐵、皮革、筋角、齒羽、箭幹、脂膠、丹漆，毋或不良。百工咸理，監工日號，毋悖於時，毋或作爲淫巧，以蕩上心。」

　　「百工」制度的形成，推動了奴隸社會手工業生產的迅速發展，而且對當時和後來的藝術設計的發展都提供重要的條件和機會。奴隸制時期的許多優良精美的藝術設計作品，都是「百工」們所創造。這個時期的藝術設計較之原始時期，已經有了全面的、突破性的發展。如青銅器，無論是在設計、製作的難度上，都遠遠超過了原始陶器，其功能更加複雜，其造型和裝飾設計也更勝一籌。其他如陶器、紡織品、漆器和交通工具等，也有了很大的發展。商代中期，還發明了原始瓷器。

青銅器設計

所謂青銅，主要是指銅、錫、鉛等元素的合金，它與純銅相比，熔點較低、硬度較高，因而具有較好的鑄造性能和機械性能。用青銅材料製作的器物，被稱爲青銅器。青銅器的用途不同，採用的合金配方比例就不一樣。據《考工記》記載，「金有六齊。六分其金而錫居一，謂之鐘鼎之齊」等等。含錫爲17%左右的青銅，色澤美觀，聲音也好，可鑄出極精細的花紋，一般的青銅鼎就是以這個配方製作。

商代、西周青銅器的數量，至今還無法估計。且不說大量流散在國內外的傳世品，單就1949年以來，中國北從內蒙古、遼寧，南到廣東，東至浙江，西到甘肅，華夏大地上都有商代、西周青銅器出土。僅1976年在殷墟發掘的婦好墓，就發現了青銅器多達四百六十餘件。大量精美的青銅器，成爲我們研究商代、西周藝術設計的最好的實物資料。

宗教化和倫理化的功能內容

物質產品，是在物質生產領域裡創造出來的，一般都具有物質和精神兩個方面的功能。物質功能滿足人們的物質需要，精神功能則滿足人們的精神需要。功能是產品造型的目的。

商周青銅器的功能內容是比較複雜而獨特的。夏代至早商時期，青銅器還處在發展的初期。這個時期青銅的製造，應該說完全是出

於物質需要。大量的考古材料表明，早期的青銅器主要是實用器皿、工具和兵器。商盤庚遷都於殷之後，中國的奴隸社會進入了興盛時期，上層建築全面形成，經濟基礎日益牢固，社會生產力極大地發展，尤其是青銅冶鑄業十分發達。隨著青銅器的經濟價值和欣賞價值不斷提高，完全壟斷了青銅產品的統治階級，在物質需要得到一定滿足的同時，對精神需要的追求表現得格外強烈、突出，從而把青銅器的精神功能擺到了主要地位。

總體來說，從殷商到西周，青銅器的功能內容具有濃厚的宗教化、倫理化的色彩。

殷商社會，以祭祀作為政治生活和日常生活的頭等大事。所謂「夫祀，國之大節也」（《國語·周語上》），「國之大事，在祀與戎」（〈左傳·成公十三年〉，《春秋左傳注》，第861頁）。而祭祀本身就是宗教迷信的產物。祭祀的對象非常廣泛，主要是天神、鬼神和祖先。貴族階層對天神、鬼神和祖先的崇拜，達到了極端狂熱的程度。為了祭祀，奴隸主不僅可以任意踐踏奴隸的生命，一次祭祀可以殘殺成百個奴隸作人祭，而且不惜「先鬼而後禮」。實際上，祭祀成為殷禮的中心內容。

圖2-2
西周大鼎
陝西化史家塼出土
這是殷商周初圓鼎的典型樣式。造型端莊、穩重，雄渾剛健，兩耳三足的裝配互不重合。

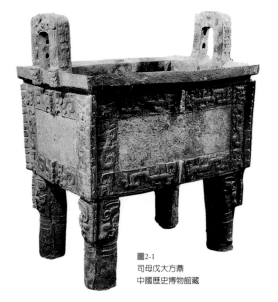

圖2-1
司母戊大方鼎
中國歷史博物館藏

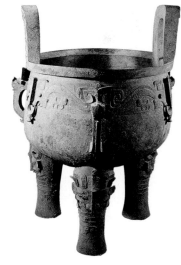

各種名目繁多的祭祀活動，多安排在宗廟、祖廟裡進行，這是一個充滿著神祕色彩和神靈氣氛的特殊環境。與這些活動和環境相適應的盛放祭品的器皿——祭器便隨之產生。「君子將營宮室，宗廟爲先，廄庫爲次，居室爲後。凡家造，祭器爲先，犧賦爲次，養器爲後。」（《禮記·曲禮》）可以說，殷商時期製造的精美的青銅器幾乎都當作祭器，奉獻給了神靈和祖先靈魂。馬克思說，「人懂得按照任何物種的尺度來進行生產，並且隨時隨地都能用內在固有的尺度來衡量對象」（馬克思：《1844年經濟學——哲學手稿》，人民出版社1979年版）。爲適應祭祀的功能要求，殷人按照一種「神」的尺度來設計祭器。神本來並不存在，既然在殷人的意識中，神凌駕於人之上，那麼，神的尺度實際就是超人的尺度。這就使殷人設計的祭器，離不開實用器皿的藍本，而著重加強造型的體積感、量感和力度，並突出造型的個性化和神祕感，而且製作得異常精緻，以此滿足宗教崇拜的精神需要。

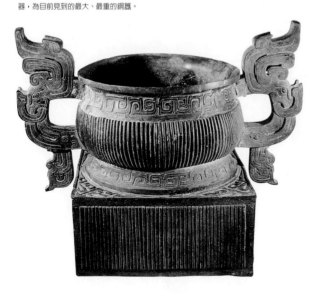

圖2-3
西周猷簋
通高59cm 口徑43cm 重60kg
陝西省扶風縣齊村出土
這是西周厲王時期設計、製作的青銅祭器，為目前見到的最大、最重的銅簋。

這個時期，有不少形體龐大而厚重的祭器。如殷墟出土的司母戊大方鼎（圖2-1），通高133公分，橫長110公分，寬78公分，重875公斤，雙耳聳立，四足粗壯。這件巨型青銅器皿，堪稱世界之冠。殷墟出土的牛方鼎和鹿方鼎，都是各重350公斤。這種製造大型祭器的風氣，一直延續到西周。陝西淳化史家塬墓出土的西周大鼎（圖2-2）重226公斤。陝西扶風縣齊村出土的西周厲王時期的一件猷簋，其銘文內容是爲祭祀先王作的一篇祝詞，表示做此特大寶簋，祭祀先宗列祖。簋

本來是一種碗類器皿，雙耳則是爲了方便抓拿而設計的，而這件簋通高59公分，口徑43公分，重60公斤，獸型雙耳竟高48公分、寬18公分、厚5公分，而且張牙舞爪，令人望而生畏。（圖2-3）這些祭器的尺度，都已大大超過了人體正常的負荷限度，使人難以使用。這只能是一種「神」的尺度，使造型傳達出一種莊嚴感和雄偉感，渲染出一種神祕而威嚴的氣氛，具有紀念碑似的作用和意義，這正是祭祀的功能內容所決定的。誠然，殷人祭祀，並不是企圖使靈魂走向超脫昇華，進入理想天國，而是帶有功利目的，祈望上帝祖先的神靈作用於現實人世，統治者更是利用人們這種宗教意識，借助代表上帝的意志，以維護其統治地位。這種「功利目的」，的確在很大程度上刺激了青銅器的發展，使殷商祭器的造型、裝飾和工藝都達到很高的水平。與此同時，恰恰通過祭器造型和紋樣的內容與形式這些媒介，又創造出一個形象的神靈世界。它與殷人頭腦中的上帝觀念相互驗證，加深了統治階級對廣大人民的愚弄、擺布、支配和統治，最終也不可避免地導致統治階級自身的滅亡。

西周取代殷之後，新的統治階級有了前車之鑑，對神與人關係的認識逐漸明智一些，提出了「敬天保民」的思想。西周的祭祀活動，逐步地發展成爲一種比較理性的，包含了親親尊尊等豐富的倫理意識和等級觀念的禮儀性活動。青銅器的設計主流，突破了祭器的局限，逐漸形成了一個滲透到周人的冠、婚、喪、祭、宴、享等生活各個方面的禮器系統。禮器主要用以「明貴賤、辨等列」，權貴們把禮器視爲顯示自己貴族血統和權力地位的標誌物。以列鼎爲例，列鼎是西周時期創造出來的一種等級制度的物化形式。它的形式特點是，鼎往往成奇數組合，造型、紋樣、銘文完全相同，形體大小依次遞減，並按次序有規律地陳列。據禮書規定，天子用九鼎（一說用十二鼎），卿大夫用七鼎，大夫用五鼎，士用三鼎或一鼎。每個鼎所盛的肉食都有

嚴格規定，如九鼎分別盛牛、羊、豕、魚、臘、腸胃、膚、鮮魚、鮮臘等九種食物。「列鼎而食」當是西周貴族常見的生活方式。由於列鼎既是等級的標誌、權力的象徵，也有一定的實用意義，因此，列鼎的造型一般都比較符合人的尺度。如陝西扶風縣召陳村西周窖口出土的一組四件（缺少一件）列鼎，其高度、口徑、重量分別為42.2公分、47.2公分、24.65公斤；40公分、37.5公分、18.85公斤；28.2公分、28.1公分、7.7公斤；25.7公分、25公分、6公斤。當然，就整體而言，西周禮器仍然以精神功能為主。許多禮器鑄有長篇銘文，成為所謂藏禮之器，有些還變為紀功烈、昭明德的國家重器。不過，相對來說，西周禮器的功能，與使用者有著緊密的聯繫，帶著世俗化、倫理化的色彩，對於周代的社會文化起到了不容忽視的作用，這是青銅器在功能方面的一個可貴的突破。

個性化和系列化的造型設計

商周青銅器的種類，根據其用途，一般可分為食器、酒器、水器、樂器、雜器、兵器六大類。

一、食器（包括烹飪器、盛食器）：鼎、鬲、簋、甗、敦、豆等。

二、酒器（包括溫酒器、盛酒器、飲酒器）：爵、角、斝、盉、尊、鳥獸尊、觚、觥、方彝、卣、壺、瓿、罐、缶、鈁、皿、匜、杯。

三、水器（包括盛水器和挹水器）：盤、匜、鑑、盂、盆、釜。

四、樂器：有鐃、鉦、鐘、鐸、鈴、錞于等。

五、雜器：勺、禁等。

六、兵器：戈、矛、斧、刀、矢、鏃等。

器物種類是隨著人們物質生活和精神生活的豐富和造型設計能力的提高而逐漸發展的。

　　原始陶器的品種有二十多種，而商周青銅器品種達到四、五十種，除了一部分是從原始陶器中直接演變而來，大部分都是商周時期的新創造。而且每一種品種，經長期的發展演變，都顯得特徵鮮明，個性突出，形式優美。不少品種為歷代的漆器、陶瓷器等所繼承。

　　對商周青銅器（主要是器皿）造型的基本形式進行排比分析，主要有幾何形體和自然形體兩大類。幾何形體包括球形、筒形、方形、異形等，自然形體主要是模擬動物的象生形。下面分別述之。

　　1 **球形**　青銅器皿的球形造型（包括切割了若干等分的各種半球形），主要有鼎、簋、敦、豆、壺、盤、盂等。從現有資料來看，在青銅器皿的各類造型中，基本形呈球形、半球形的要占多數，這類造型視覺中的曲面轉折，輪廓線之長短、曲直、剛柔變化，附件的裝配，都受到功能的制約和影響。

　　殷商、周初的圓鼎，其腹部曲線外弧度的最凸點偏低，重心下沉，圓中寓方，雄渾剛健。兩耳與三足的裝配，由早期的「四點式」改為「五點式」（即從俯視來看，兩耳三足中有一耳一足相重合，謂之四點；兩耳三足互不重合，謂之五點）。從「四點式」發展到「五點式」，使鼎的附件裝配更加合理，鼎的整體造型顯得更端莊、穩重，視覺效果完美無缺。商代至西周中期的壺，造型採用接近於筒形的微曲線，曲中寓直，形體修長挺拔。西周後期，壺的下半部明顯鼓起，有曲線變化，不過仍然穩健有餘，活潑不足。

　　2 **筒形**　以筒形作為基本形的青銅器，有尊、卣、觚、觶等。這類器皿都是酒器，並且流行的時間大多在殷商、周初。由於主要用於祭祀，側重於精神方面的功能。因此比較講究形式上的變

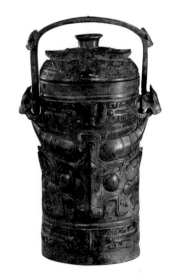

圖2-4
古父已卣
上海博物館藏

化，在尊、卣、觚的造型中，常見的兩種變化手法，即「變直爲曲」和「化靜爲動」。如尊、觚的造型都不是直線，而是強調大弧度的凹曲線變化，形成侈口、細頸、廣肩、闊腹、高圈足，線形富有強烈的節奏變化，尊、觚、卣等造型還常常採用動物附飾或扉稜裝飾。如古父巳卣（圖2-4），在提梁兩端飾以寫實獸首，腹部浮雕牛首形，牛角採用圓雕手法，雙角翹出器外，局部的象生附飾打破了由直線構成的幾何基本形所帶來的靜態感和單調感，增添了造型的動感和氣勢。扉稜本來是爲了彌補合範鑄造時範與範之間錯縫痕跡的缺陷而採用的一種工藝處理手法。有些造型扉稜處理得當，可以改變造型的單調感，增加變化效果，並突出了鑄造工藝的特點。而有些過於強調，則顯得喧賓奪主，破壞形體的線條美。有些扉稜裝飾部位不科學，如觚的腹部也鑄有四條扉稜，這樣在執觚時，必然使手感不好（圖2-5）。西周晚期以後，隨著功能的轉化，青銅器皿上的扉稜裝飾逐漸減弱，以至消失。觚也被實用的有耳或無耳杯所取代。

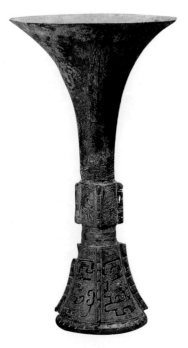

圖2-5
銅觚
河南安陽殷墟出土

　　3 方形　青銅器的方形造型，基本上是矩形體。原始陶器由於受到原材料和成型工藝的局限，未見有方形造型。而商周青銅器皿出現了大量的方形造型，尤以殷商爲甚。如鼎、鬲、簋、甗、爵、觚、斝、尊、彝、壺、鑑、盤等都有方形器。

　　方形器的創造，顯然與青銅器的成型工藝和當時的審美觀念有緊密聯繫。青銅器成型須首先製模，然後翻範。像司母戊方鼎，只需要四塊腹範（每塊腹範內嵌六塊分範）、一塊底範、一塊芯座，另加四塊澆口範，即可澆鑄出平面挺拔的造型。當時的造型設計家，正是充分利用鑄造工藝之所長來設計造型，而方型造型也迎合了當時人們的審美需要。

當人們對延續了幾千年的原始陶器那古老的曲線造型感到乏味時，以直線和平面體構成的青銅器方形造型一經問世，肯定會受到歡迎。這種剛勁挺拔、穩重安定的視覺形象，能在一定程度上滿足人們的審美快感。但方形造型在殷商時期盛行，究其原委，主要還是功能的需求。許多方形器，如方鼎、方尊、方彝等，都是宗廟重器。司母戊方鼎前後兩個矩形平面的長與寬比例，幾乎接近比這一時期還晚一些的古希臘畢達哥拉斯所發現的黃金比率，其造型本身極富美的魅力。然而，當它作爲王室的宗廟重器爲人們所頂禮膜拜時，它使人首先感受到的卻是一種沉重感、威懾感、壓抑感，甚至還有恐懼感。人面紋方鼎通過處於顯著部位的寫實的浮雕人面紋飾，把恐怖感和畏懼感更加直接渲染出來。絕大多數的殷商方形器，面與面轉折處呈方角，扉稜突出，缺乏親切感，顯得莊重、威嚴、冷漠，令人生畏。

4 **異形** 所謂異形，是指不規整的、非對稱式的造型，其形體一般具有上下、左右、前後三組變化。原始陶鬶，就是一種異形造型。青銅器皿的異形造型，主要有爵、觥、盉、瓠壺等。異形造型器皿的成型，較之對稱形器皿的成型難度要高。如殷商時期的觚和觶，只需

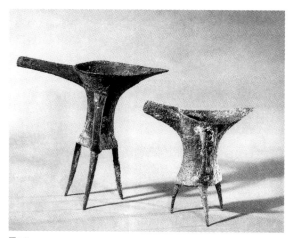

圖2-6
二里頭文化銅爵

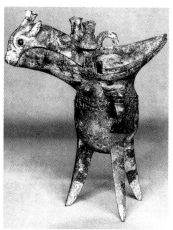

圖2-7
商代晚期銅爵
河南安陽殷墟出土

兩塊外範合成，再加一塊底範和一塊芯座，即可澆鑄成型。而一套爵範則需要十六塊外範，各範之間均需有榫口嚴密接合。異形造型的發展，是製作工藝進步的反映。

異形造型打破同心圓的制約，注重在造型的多層次變化中尋求一種內在均衡之美，在形式上有其獨特的藝術價值。爵是典型的異形造型，其形式的形成，有個逐步完美的發展過程。早期的爵，流窄長，尾短尖，三足尖細呈直立狀。器身與足部有截然分開之感，造型顯得頭重腳輕，左右不均衡，上下不呼應。（圖2-6）而殷商的爵（圖2-7），流寬圓，尾相應拉長，底呈圓弧狀有下墜趨勢，三足粗壯呈斜角支撐，口沿的立柱也著意加高，有的還有爵蓋。形體在變化中相互顧盼，彼此呼應，渾然一體，造型既有一個最佳的主視角度，其他角度也有較好的視覺效果。

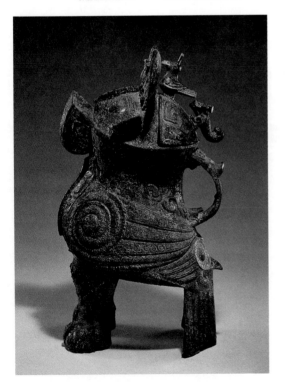

圖2-8
商代晚期鴞尊
河南安陽殷墟出土

5 **象生形** 商周青銅器的象生造型，主要為模擬動物自然形象的造型。原始社會的陶器造型，已見這種設計意匠，但數量極少，且較簡單粗率。

商周青銅器的象生造型，數量眾多，其形象之生動，製作之精湛，使欣賞價值尤為突出。是青銅器富有特色的造型形式。

尊、卣、觥等品種都有許多象生器，而以鳥獸尊居多，有牛尊、犧尊、虎尊、豬尊、羊尊、象尊、狗尊、鴨尊、鴞尊、鳥尊等等。鳥獸尊屬於酒器，在殷商西周盛行。這類造型有特定的功能。《周禮·春官·司尊彝》記載：「司尊彝，掌六尊之彝之位，詔其酌，辨其用與其實。春祠夏禴，裸用雞彝鳥彝，皆有舟。

其朝踐用獻尊。其再獻用兩象尊，皆有罍。諸臣之所昨也。」「凡四時之閒祀，追享朝享，裸用虎彝蜼彝，皆有舟。」這裡所說的春祠、夏禴、秋嘗、冬烝，是一種一年四季分別舉行的「時祭」；追享朝享，屬於大帝祭和大合祭，則是一種一年裡不常舉行的「大祭」或「合祭」。在這些盛大隆重的祭祀活動中，有一種名叫裸祭的儀式，即酌鬱鬯酒獻尸不飲而灌於地。鳥獸尊正是為這種裸祭而特製的祭器。由於功能的特殊性和重要性，裸器的造型應明顯區別一般祭器。在眾多抽象的幾何造型中，採用具象的富有個性的自然形來與之對比，會收到吸引視覺的效果，起到突出的作用。而選擇動物作為模擬的對象，則是原始時代以來圖騰崇拜和自然崇拜的進一步發展和物化。所謂「鑄鼎象物」就能「不逢不若，螭魅魍魎，莫能逢之。」如鴞，又作鴟梟。是一種猛禽，俗稱貓頭鷹。這類猛禽在當時可能是表示勇武的戰神，具有避兵災的作用；也可能含有鎮墓獸的作用，用來保證人生的「長夜」安全。總之，是殷商時期曾備受崇拜的對象。

因此，在象生造型中，模擬的鴞造型較多。有的寫實逼真，有的簡練概括，個性都十分鮮明。造型無一雷同。河南安陽殷墟婦好墓出土的鴞尊，整體作站立的造型，表現出趾高氣揚、威風凜凜的神態，器皿腹部即鴞的軀體部位，鴞首的後半部打開即器蓋，粗壯的兩足與下垂的扁尾構成三個支點，取代了通常的三足。（圖2-8）湖南長沙出土的鴞卣，則另有一

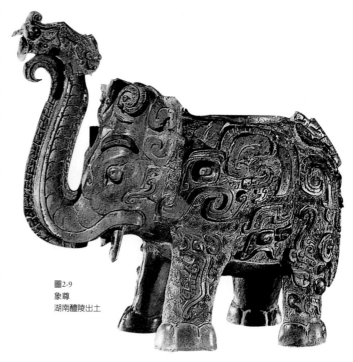

圖2-9
象尊
湖南醴陵出土

番設計意匠。這件作品的外形近似一個橢圓形球體，實為兩隻鴞的組合。僅在器蓋上刻劃出一對凸出器外的尖嘴，器底有四隻矮足支撐著地，鴞的特點便一目了然。象生器造型的一個藝術特色是，注意處理好動物形象與器皿造型的關係，既使動物形象的特徵突出，神態生動，又使器皿造型十分自然、合理。同時，注意把平面裝飾與立體造型有機結合起來。如婦好鴞尊，全身布滿紋飾，在鋬下、尾上裝飾一隻淺浮雕鴟鴞，圓眼尖喙，兩翼張開，彷彿展翅飛翔。這種鴞中有鴞、動靜結合、虛實相生的裝飾手法，別有情趣。湖南醴陵出土的象尊，巧妙利用象鼻作流，象鼻向上伸出，並且把鼻端裝飾成鳳首形，鳳冠上飾一伏虎。（圖2-9）象鼻噴水本已合乎情理，而從鳳口「噴」出來的酒，又不是一般的酒了。模擬某種形象，並不是自然主義的照搬，根據功能的需要而大膽添加、誇張，使造型的形象特徵和藝術感染力更加增強，這是青銅器象生造型的又一藝術特色。

　　商周青銅器造型，除了以上這些基本形式，還創造了組合形造型。即通過幾種基本形的重新組合，產生一種新的造型。殷墟婦好墓出土的三聯甗，是三件筒形甑和一件方形座架組合。（圖2-10）西周以後的簋普遍帶有方座，這種方座和器身是等量不等形，也屬於方形和球形組合的造型。組合形的方圓、曲直對比更突出，造型具有層次豐

圖2-10
三聯甗
河南安陽殷墟出土

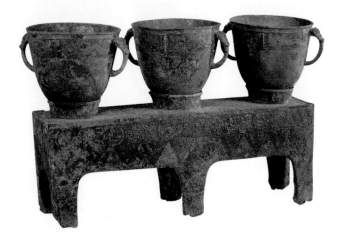

富、變化複雜的特點，反映出商周時期人們的造型設計能力有了很大提高。

成型工藝及對造型發展的影響

商周青銅器造型的形成和發展，除了功能的制約和推動，還與成型工藝密切相關。各個時期的成型工藝有著不同的特點，對各個時期的造型產生了直接的影響。

青銅器的成型工藝，主要採用泥範鑄造的方法。這種鑄造工藝，其基本程式是：「製模、塑出紋樣→翻製泥芯→範芯自然乾燥和高溫焙燒並經修整→範、芯的組裝和糊泥→澆鑄銅液→出範，出芯，清理→加工，修整，而後得到成品。」（參見杜石然等編著：《中國科學技術史稿》，科學出版社1982年版）由此可見，青銅器從設計到製造成為成品，需要一個複雜的過程。青銅器的設計，在當時沒有紙張繪圖的情況下，主要是通過製模來表現，也就是說，青銅器的造型和裝飾設計，主要體現在泥製的模型上。春秋早期以前，以整模設計為主。而且，西周早期之前，又大多採用一模一範法，這種工藝的特點是，一模只翻一範，造一件器皿。這樣可以充分發揮人手的能動創造力，對產品模型進行精雕細琢。同樣一種造型，同樣一種紋樣，在不同的設計者手下，即使是同一設計者，在不同的模子上，都可以既有程式又不完全受程式限制地有所發揮和變化。觀察殷商周初的各種青銅器皿，且不說眾多的象生器塑造了形象、神態各異的動物造型，就是同樣功能，同一品種的幾何形器，其造型也是千變萬化，千差萬別。鼎就是一個突出的典型。鼎身或方或圓、或深

圖2-11
商代青銅方彝鑄造所用的泥範
河南安陽殷墟出土

或淺，鼎足更是式樣繁多，不管是三足四足，在造型上就有尖足、袋足、柱足、扁足、鳥形足、獸形足等區別，給人的審美感受也就各不相同。司母戊方鼎的雄偉凝重，淳化大鼎的沉雄渾厚，造型個性鮮明，美感特徵突出。殷墟婦好墓出土的數百件青銅器皿，雖有許多是成對或同銘同式的（如觚、爵），但觀察它們的細部，仍然沒有兩件是完全相同的。說明這些器皿，都不是用同一模子翻下來的範鑄成的。一模一範工藝，使殷商青銅器造型充分展現造型設計師個人的精湛技藝，具有一種技藝美、個性美，與宗教崇拜的功能要求十分吻合，但非常耗時費工，影響生產效率的提高。（圖2-11）

西周中期以後，成型工藝逐步推行一模數範法。設計出一個產品模型，然後在上面翻出一對或一組外範，就能製作出成對或成組的造型。或者，先設計一個模子爲母模，然後按照這個母模分別製作造型、紋樣、銘文相同，而大小依次遞減的一套子模（大部分每件相差1至3公分），然後再翻數範。這實際上是造型的系列化設計。列鼎就是中國古代器皿造型中最早的典型系列化產品。西周時期，對鼎的組合極爲重視，這是周代禮制的主要特徵，鼎的造型也就顯得非常重要。天子用九鼎，若造型過於一致，感到單調；若造型各異，缺乏整

圖2-12
西周中期的列鼎、列簋設計
陝西寶雞市茹家莊出土
一組五鼎四簋，造型風格整體統一，
並且統一鑄有「儿」族徽。

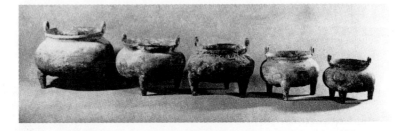
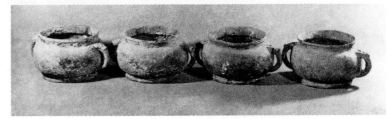

體感，有失尊嚴。功能的需要，促使鼎的組合必須系列化，而這種系
列化形式，是逐步摸索完善起來的。西周早期，鼎的組合先後有過幾
種形式。如陝西長安客莊出土的三鼎，有兩鼎的造型、紋飾、大小相
同，另一鼎則造型、紋飾、大小均不相同。陝西乾縣臨平墓出土的三
鼎，造型、紋飾各不相同，而大小依次遞減。陝西寶雞竹園溝出土的
五鼎，造型、紋飾基本相同，大小依次變化。顯然，後一種形式的系
列化特色比較突出，製作起來也比較便利。西周中晚期以後，這種形
式逐步完善定型，並且注意使與列鼎相配套的簋，在造型風格上與鼎
相統一。陝西寶雞市茹家莊出土的西周中期一組五鼎四簋，鼎與簋的
基本形相同（除耳部和足部稍有區別），而且統一鑄有「儿」字標誌
（族徽），五鼎的大小依次遞減，四簋的大小一致。這組系列配套產
品，顯示了總體設計的匠心，具有很強的整體感。(圖2-12)

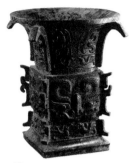
圖2-13a
日己方尊

　　西周的青銅器造型，除了同一品種的系列化，同一家族不同品
種的造型，往往採用整體設計手法，或統一基本形，或統一紋飾、銘
文，或兩者兼而有之，形成家族青銅器造型的系列風格。陝西眉縣李
村西周窖穴出土的「盠」家族一組器皿，有方彝兩件、方尊一件、駒
尊一件。除駒尊是象生形外，方彝、方尊的主體部位──腹部，統一
用方形造型，統一裝有向上捲曲的象鼻形。而且四件器皿的顯著部位
都裝飾有同樣的「冏」紋，使「盠」家族的風格特徵十分突出。

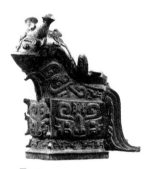
圖2-13b
日己方觥

　　陝西扶風縣齊家村西周窖穴出土的日己方尊、日己方觥、日己方
彝，其器皿的主體造型、主體紋飾基本相同，銘文內容完全一樣，雖
然保留著不同品種的產品特點，但家族特色一目了然。(圖2-13)

神異化和秩序化的裝飾設計

　　商代、西周的青銅器裝飾設計，與功能內容和造型設計相適應，
也經歷了從神異化到秩序化的發展過程。

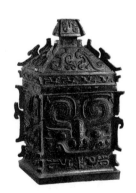
圖2-13c
日己方彝

　　首先，從裝飾紋樣來看，青銅器的裝飾紋樣按題材可分爲動物紋、人物紋、幾何紋三大類。而動物紋又可分爲兩種類型，一種是以想像構成爲主，變形奇異，富有神奇色彩的神獸紋，如饕餮紋、夔紋、龍紋、鳳紋等；一種是比較寫實的自然界中存在的動物紋，如魚紋、鳥紋、龜紋、牛紋、象紋、兔紋、虎紋、蟬紋、蠶紋、蛇紋、鴞紋等。其中，前一種類型的動物紋，在商代至西周早期的青銅器上占主要地位。

　　饕餮紋，是商代至西周早期青銅器最有特色的代表性紋樣。從紋樣的外形來看，是一種被誇張了的或幻想中的動物頭部的正面形象。其特徵是橫眉咧口，寬鼻睜眼，口中有獠牙或鋸齒形牙，額上有一對立耳或大犄角，並有一對鋒利的爪子。（圖2-14）饕餮紋的定名，最先出自於《呂氏春秋·先識覽》，所謂「周鼎著饕餮紋，有首無身，食人未咽，害及其身，又言報更也」。《左傳·文公十八年》也云：「縉雲氏有不才子，貪於飲食，冒於貨賄……謂之饕餮。」這種解釋屬於一種因果報應的說教，說明一個貪吃必將害己的道理。當代有的學者指出：饕餮紋的「特徵都在突出這種指向一種無限深淵的原始力量」，「不在於這些怪異動物形象本身有如何的威力，而在於以這些怪異形象爲象徵符號，指向了某種似乎是超世間的權威神力的觀念。」（李澤厚著：《美的歷程》，文物出版社1982年版，第36、37頁）也有學者認爲商代青銅禮器主要是作爲「通民神，亦即通天地」所用的，「以動物供

圖2-14
商周青銅器的饕餮紋

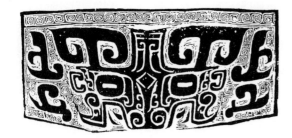
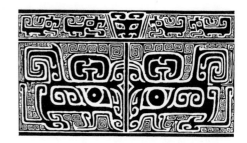

祭也就是使用動物協助巫覡來通民神、通天地、通上下的一種具體方式」，因此饕餮紋等動物紋樣，「乃是助理巫覡通天地工作的各種動物在青銅彝器上的形象。」（張光直：〈商周青銅器上的動物紋樣〉，《中國青銅時代》，三聯書店，1999年版）上述古往今來的「戒貪說」、「符號說」、「通神說」，反映了人們對這種神祕紋樣的關注和探討，實際上，這三種說法都有相當的道理，或者實際上三者都兼而有之，即這種紋樣本身包含有說教目的、宗教目的和政治目的，也就是說在特定的歷史時期這種紋樣的內涵是集政治性、宗教性、道德性為一體的。

夔紋，這是一種近似龍紋的怪獸紋。《說文》說：「夔，神魅也，如龍，一足。」《山海經‧大荒東經》云：「有獸狀如牛，蒼身而無角，一足，出入水則必風雨，其光如日月，其聲如雷，其名曰夔。」夔紋的外形，多為一角、一足、張口、尾上捲。這種紋樣被賦予神祕的色彩，實際上從構成手法來看，是動物側身形象的描繪。夔紋多飾在器物的頸部，連續的夔紋，纏繞一周；有的在器物的下腹部用兩夔紋組成三角夔紋，有的在器物的上半部組成蕉葉夔紋，有的在腹上用兩夔紋相對組成饕餮紋，等等。

龍紋，是中國裝飾藝術中應用最為久遠的一種紋樣，在原始社會的紅山文化中已經出現。《說文》說：「龍，鱗蟲之長，能幽能明，能細能巨，能短能長，春分而登天，秋分而潛淵。」這是一種虛構想像的動物。聞一多先生認為，龍是蛇加上各種動物而形成的。近來，

圖2-15
商周青銅器的裝飾紋樣
1 夔紋　2 龍紋　3、4、5 鳳鳥紋

有的學者則指出龍是以各種水族（主要是灣鱷、揚子鱷、蛇、魚等）為主體與鳥獸複合為圖騰的氏族——部族的族徽。

鳳鳥紋。《說文》：「鳳，神鳥也……出於東方君子之國，翔翔於國海之外，見則天下大安寧。」商族認為自己的始祖是玄鳥，所謂「天命玄鳥，降而生商」，表明商族以玄鳥為圖騰，而玄鳥就是鳳。商代青銅器中鳳鳥的紋樣很多，其特徵是長尾高冠，具有多種鳥禽的特點。（圖2-15）

在商代至西周早期的青銅器中，一些各種動物紋組合或人獸紋組合的裝飾帶有非常神異的色彩。陝西長安張家坡井叔墓出土的西周時期的异中犧尊，集多種怪獸形象為一身，尊的頭形似牛，但長著龍角和豎立的耳朵，身附雙翼，四足有蹄。尊體上則裝飾有一虎、一鳳、兩龍以及其他紋樣。（圖2-16）人獸紋組合，在安徽阜南出土的龍虎尊、殷墟出土的司母戊大方鼎上都有表現。最典型的是商代晚期的虎食人卣，從造型到裝飾都體現了人獸共存。對人獸紋組合的內涵，至今仍有較大爭議。傳統的說法是猛虎食人，人即奴隸。現在有的學者認為「表現的是人虎間和諧共處」（楊泓著：《美術考古半世紀——中國美術考古發現史》第71頁，文物出版社1997年版），也有學者認為「人是具有通天法力的巫師，老虎是他通天地的動物助手」（參見張光直：〈商周青銅器上的動物紋樣〉，《中國青銅時代》，三聯書店1999年版）。不管怎樣，帶有神異色彩裝飾紋樣的青銅器，在當時都是作為祭祀的重器，體現了祭祀的功能。每一種裝飾紋樣，都有著特定的象徵性，在表現手法上則各顯神通，無奇不有，總之，盡力突出神奇與怪異的特色，以適應祭祀功能與祭祀環境的要求。

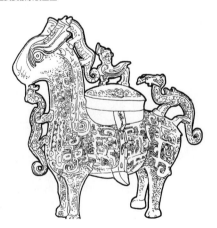

圖2-16
异中犧尊
陝西長安張家坡出土

商代、西周的青銅器中，還有大量的幾何紋。最常見的是雲雷紋，其基本的特徵是以連續的迴旋線條構成幾何圖形，有圓形的和方折的之分。雲雷紋主要作爲青銅器上紋飾的地紋，用以烘托主題紋飾，也有單獨出現在器物頸部和足部的，但並不是主體紋飾。

西周中期以後，青銅器的裝飾風格出現了明顯變化，從追求神異化向強調條理化、秩序化的風格發展，幾何紋增多，如重環紋、環帶紋、鱗紋、瓦紋、竊曲紋等，以竊曲紋最爲常見。《呂氏春秋》說：「周鼎有竊曲，狀甚長，上下皆曲。」其紋樣的特徵是由兩端回鉤的或「S」形的線條組成扁長的圖案，中間常塡以目形紋。這種紋樣方中有圓，圓中有方，簡潔流暢。

重環紋。以一個略呈橢圓形的環爲單位連續的帶狀紋樣，以上下左右的連續反覆產生節奏感和秩序感。常飾在鼎、壺等器物的明顯部位。

鱗紋。形如魚鱗的排列，多數作二重線和三重線的構成，常上下數層錯位重疊排列。

瓦紋。由平行的凹槽組成，形式如一排排仰瓦，因此得名。

火紋，也稱爲囧紋。《周禮・多官・考工記・畫饋》：「火以圜。」說明圜就是圓渦形的火紋。火紋的出現，反映了當時人們對於火這一偉大的自然力量的崇敬之意。（圖2-17）

此外，還有目雷紋、乳丁紋、直線紋、弦紋等等。

商代、西周青銅器的裝飾設計，具有以下幾個特點：

一、紋樣的功能內容與藝術形式相統一。青銅器的裝

1

2

3

4

5

6

圖2-17
西周中、晚期青銅器的幾何紋樣
1 環帶紋　2 竊曲紋　3、5 鱗紋
4 火紋 6 重環紋

飾紋樣，與其造型一樣，具有鮮明的功能內容，特別是饕餮紋，其複雜的、多元的內涵，與嚴謹的、工整的、對稱的外形融為一體，使紋樣具有一種威嚴的、神祕的力量，具有一種特殊的藝術魅力。

二、**裝飾紋樣與造型相統一**。青銅器的裝飾設計，與造型設計吻合。在裝飾上主體紋樣總是安排在造型的主視線部位，根據器形的不同變化，安排不同的紋樣。如三角紋、蕉葉紋總是安排在口部或器體其他部位的傾斜面上，以適應面收縮或開放的形的要求。至於一些主體高浮雕裝飾，則本身就是造型的有機部分，造型和裝飾是互為一體的。

三、**紋樣設計與製作工藝相統一**。青銅器裝飾設計及其演變，是與製作工藝緊密結合的。商代前期，青銅器的紋飾主要採用拍製法，即用陶拍製作，因此，這個時期的紋樣裝飾通常只有一層。商代晚期則發展為雕紋，即在泥模上另加薄泥片一條，再進行雕刻。一般以雲雷紋為底紋，主紋凸起，主紋的細部還加以刻劃線條，產生淺浮雕的藝術效果，又稱為「三層花」。紋樣的構成，左右多對稱。對稱之間，有一中點，或為獸面，或為扉稜，以界劃之。分檔鼎的主紋在一足正中，不分檔鼎的主紋則在兩足之間。有兩耳的器皿其花紋一般有兩組，而有四足的器皿花紋一般是四組。這種裝飾特點是為了製作的便利而形成的。西周中期以後，雖然裝飾工藝仍沿用雕紋的手法，但風格已趨向簡潔，很少採用「三層花」的手法，紋樣的構成也從商代的以單獨紋樣為主過渡為以二方連續紋樣為主。

時代精神和設計風格

青銅時代與奴隸制時代大體上同始同終。商周青銅器的時代精神和設計風格，可以從兩個方面去分析：一方面，以內容而言，它是奴隸制時代禮制的象徵；另一方面，以形式而言，它是青銅時代藝術和科學技術相結合的產物。

　　原始陶器的製作，主要是出於功利目的，是爲實用、爲生活需要而設計的。而商周時期大量的青銅器，爲宗教服務、爲階級服務、爲政治服務，成爲祭祀的重器、等級的標誌、權力的象徵。這使青銅器的整體，都深深打上了階級社會的印記，塗抹著政治生活的色彩，折射出宗教崇拜的靈光。卻另有一種整齊、系列、規範、條理、「左右秩序」的時代風貌，透過這種風格，使我們看到一個有著等級分明的禮儀制度、親親尊尊的倫理意識的社會縮影。

　　在青銅器出現之前，原始時代的藝術設計，已經發展了一個相當長的時期，已有一定的藝術傳統。當銅和錫、鉛這種合金材料被人們認識以後，在奴隸社會，人們一方面繼續發展原有的產品（如陶器等），更主要的是把藝術和新的科學技術結合起來，去開闢產品設計的新領域──發展青銅器產品，從而開創了一個嶄新的時代──青銅時代。青銅器正是青銅時代藝術和科學技術發展的主要標誌。它是那個時代運用新材料、新工藝、新技術創造出來的新產品，代表了那個時代最先進的生產力，綜合了那個時代的技術成果，反映了那個時代的生產方式和工藝水平，充實豐富了那個時代人們（主要是貴族階層）的物質生活和精神生活的內容，並創造出與這種物質生活和精神生活相適應的、符合人們審美需要的新的造型藝術形象。這種造型設計，既有深刻的功能內涵，又有完美的藝術形式，較之原始設計有了不可比擬的進步，它凝聚著中國奴隸社會勞動人民的聰明智慧和創造才能，具有鮮明突出的時代特性。

圖形文字設計

在造紙術沒有發明之前，以器物爲載體，在器物上刻劃圖形文字，以達到傳達資訊和強調、識別的目的，最早起源於原始社會陶器上的陶符。這種設計形式在商周時期仍在延續，在甲骨文和陶器上都發現有這種圖形文字，不過，圖形文字設計和應用的典範，當是商代晚期至西周中期青銅器上的族徽。

所謂族徽，是指商代晚期至西周中期部分青銅器的器蓋、器身出現的徽記。從內容來看，有器主的族名；做器者的私名、職官名；祭祀對象的身分、廟號等。從形式來看，它不同於一般青銅器上的書寫性銘文，而是一種具有識別作用的圖形化、符號化文字。

這種圖形文字不帶絲毫的商業色彩，而是被賦予強烈的宗教、政治色彩。這就是通過突出氏族的形象、祖先的形象、先人的廟號和作器者的等級、身分，體現一種親族政治、宗教的強大權力和神祕力量，成爲一種權威的、神聖的象徵符號。在這一點上，商代晚期至西周中期青銅器的族徽，與同時期的青銅器造型和裝飾紋樣一樣，精神功能是占第一位的。

作爲圖形文字的青銅器族徽，其設計表現手法主要有幾種：

一、以圖形爲主的手法。這種手法所表現的內容，一般是圖騰和族名的徽號。因此形式上都採用圖形或以圖形爲主的表現手法。例如，商人以「玄鳥」作爲圖騰，因此殷商青銅器的圖形，有大量鳥的

圖2-18
以圖形爲主的族徽設計

形象，但鳥的造型各不相同，這是因爲商人從最初的氏族分化出新的氏族，這些新的氏族都有自己的鳥的圖騰。商代晚期的「玄鳥婦壺」和「鳶祖辛卣」的鳥的圖形就不相同。「玄鳥婦壺」的鳥形昂首挺立，口銜一物（玄），鳥的特徵鮮明，玄與鳥的組合十分自然、貼切，而且在表現手法上，其圖形都以線條的形式來處理；而「鳶祖辛卣」的鳥圖形則作平首造型，鳥首上方置一「戈」形，圖形以剪影的形式加以表現。「亞」形在族徽設計中使用非常普遍。關於「亞」形的含義，至今眾說紛紜，有人把「亞」形當作古代宗廟或廟室建築牆垣四周的平面圖形；有人主張「亞」形指殷人的爵稱或武官職稱；有人認爲「亞」形代表一項非常古老的信仰觀念等（參見張光直：〈說殷代的「亞形」〉，《中國青銅時代》，三聯書店1999年版）。總之，這種具有特定含義的圖形，大量用來作爲族徽的外框，並和框內的圖形相結合，構成當時比較流行的族徽設計的式樣。（圖2-18）

　　二、圖文結合的手法。這是殷商、周初青銅器族徽採用比較多的設計手法，即圖形和文字基本上等量，成爲該圖形符號的兩個大的組成部分（圖形是族徽，而文字往往是祭祀對象的名稱、身分等）。如圖2-19中的圖1的亞字形外框內的鹿的形象，構成族徽的圖形，而圖形下方「父乙」兩字，表明祭祀對像是父乙。圖2-19的圖3的象的圖形，是以象爲圖騰的氏族族徽，下方「祖辛」兩字，當爲祭祀先祖「辛」。在表現手法上，圖形與文字的處理往往形成鮮明對比，如象形厚實的大塊面與「祖辛」兩字的剛勁細線條，形成虛與實、粗與細、線與面的對比。（圖2-19）

　　三、以文（圖形化的文字）爲主的手法。殷商時期青銅器的一些族徽，往往是由圖形化的文字所構成，而且越往後這種設計手法越流行，文字由簡到繁，由少到多。商代晚期的「戈」簋，其「戈」字族名，就是一個圖形化的且形象非常生動的族徽符號。「婦好」和「司

1

2

3

圖2-19
圖文結合的族徽設計

1 族徽圖形與「父乙」
2 族徽圖形與「□皇」
3 象族圖騰和「祖辛」
　一虛一實，相映成趣。

圖2-20
以文（圖形化文字）為主的族徽設計
1 父辛　2 戈　3 婦好　4 司母辛　5 圖意為有舉子習俗的氏族作父乙宗廟寶彝

母辛」，作為祭祀對象的名字，也作圖形化的處理，尤其是「女」與「母」兩字。圖2-20中的圖5的族徽，是糞族作父乙宗廟寶彝。這類族徽構成格式，在殷商時期具有普遍性，即強調氏族的名稱特點，還著意突出祭器在祭祀活動中的地位和性質，如「彝」字，形似兩手持雞形，意為獻享。這種族徽的構成形式，既有時代的共性，也因族名各異而富有個性，因此，並不影響其作為族徽的識別作用。（圖2-20）

西周時期，青銅器強化了作為藏禮之器的功能，銘文的字數逐漸增多，由數十字發展到數百字，族徽因此逐漸衰微了。不過，族徽與長篇銘文並存的狀態還維持了一定的時期。在設計時，往往將族徽置於長篇銘文的末尾。這樣，既突出了族徽的識別作用，也保持了銘文排列上的整體協調統一。

陶器設計和原始瓷器的產生

　　商周是陶器商品發展的一個重要時期。一方面，陶器在原始時代的基礎上有了新的發展，白陶和印紋硬陶是兩個重要的新品種。白陶器在原始時代晚期就已出現，而在商代流行，尤其是在商代晚期高度發展，河南安陽殷墟就出土了相當數量的白陶器。白陶的原料與高嶺土十分接近，用這種原料燒成的陶器，表面和胎質都呈白色。白陶器器表多雕刻有饕餮紋、夔紋、雲雷紋等圖案，造型也多仿同期的青銅器，造型莊重，紋樣精細，由於胎質潔白而細膩，整體效果顯得典雅，而沒有青銅器的凝重感和神祕感。白陶器在商代是僅次於青銅器在貴族階層中使用的器皿。

　　印紋硬陶是用含鐵量較高的黏土燒製出來的，其胎質比一般陶器細膩、堅硬。印紋硬陶的成型，基本上採用泥條盤築法；附件如器鼻、器耳則是手製後黏結在器體上。紋飾以幾何圖形為主。這是由於器體在盤築成型後，為了使上下泥條緊密黏結，不致分離，而使用刻有幾何花紋的陶拍在外壁上拍打，便留下幾何花紋的印記。從考古材料來看，商代、西周的印紋硬陶器，主要集中在長江中、下游和東南沿海地區，黃河中、下游地區也有少量印紋硬陶器出土。究其原因，可能有兩條：一是長江中、下游地區和東南沿海地區適合燒製印紋硬陶的原料資源比較豐富；二是長江中、下游和東南沿海地區的農業比較發達，這些地方所製作的印紋硬陶器，大多為腹部豐滿、體形高大

的貯藏器，印紋硬陶器也因非常適合當地貯藏糧食的需要，因此而迅速發展。

商代、西周時期，中國的陶器經過數千年的發展，在設計、製作和燒成工藝上已經逐步成熟，達到較高的水平，同時也在醞釀著新的突破，以求更大的發展。這個時期，突破開始出現了曙光，這就是原始瓷器的發明。

原始瓷器這一名稱，是1949年以後才由陶瓷界、考古界正式提出來的。幾十年來，中國各地出土了數量不少的商代中期至春秋戰國的「原始瓷器」。（圖2-21）經過大量的科學分析和研究，認為「已基本上具備了瓷器形成的條件，應是屬於瓷器的範疇。它是由陶器向瓷器過渡階段的產物，也可以說原始瓷器還處於瓷器的低級階段，所以稱為『原始瓷器』。」（中國矽酸鹽學會編：《中國陶瓷史》，文物出版社1982年版，第78頁）這一定義強調，原始瓷器「是由陶器向瓷器過渡階段的產物」，「還處於瓷器的低級階段」。

圖2-21
商代原始瓷尊
河南鄭州出土

這就說明了聰明而富有創造力的中國古代陶器設計師們，在幾千年製造陶器的基礎上，正尋求著突破，力圖創造出一種比陶器更先進、更實用的新型產品，在當時資訊十分閉塞、科學技術還比較落後的歷史條件下，這一探索的過程顯然是十分艱難而漫長的。儘管原始瓷器還處於瓷器的低級階段，但任何事物的發展，都要經歷從低級到高級的階段，產品的發展也是如此，從商代中期發明原始瓷器起，直到東漢晚期生產出真正的瓷器，其間又經歷了一千多年的歲月。

早期漆器和織物、服裝

　　在中國古代早期的器物設計中，除了陶器和青銅器，漆器也是獨具特色的一種產品。

　　中國古代文獻最早記載漆器的是《韓非子‧十過》。雖然記錄的只是一則古史傳說，卻也給我們透露出早期漆器的一些生產和使用情況：「堯禪天下，虞舜受之，作為食器，斬山木而財之，削鋸修之跡，流漆墨其上，輸之於宮，以為食器，諸侯以為益侈，國之不服者十三。舜禪天下，而傳之於禹，禹作為祭器，墨染其外，而朱畫其內，縵帛為茵，蔣席頗緣，觴酌有采，而尊俎有飾，此彌侈矣，而國之不服者三十三。」從這段描述中可以看出，在大約四、五千年前的舜、禹時代，以木為胎、漆色為黑色的漆器，最早是作為食器使用的，後來出現了黑、紅兩色的漆器，「觴酌有采」、「尊俎有飾」，這些多彩多飾的珍貴品，成為了祭器。顯然，作為祭器的漆器，是從作為食器的漆器發展而來的。正如青銅祭器，也是從青銅實用品中演化而來一樣。

　　考古發掘出來的原始時期的漆器十分稀少，這一方面固然是和早期漆器多為木胎不易保存有關，另一方面也說明原始時期漆器的生產可能確實不多。不然，身為部落首領的舜，使用極為普通的黑色漆器作食器，不至於被認為是奢侈而引起公眾不滿。當時人們日常使用的器物主要還是陶器。

迄今爲止，考古發掘最早的漆器用品是浙江餘姚河姆渡文化出土的距今七千年左右的朱漆木碗和朱漆木筒。（圖2-22）經用化學方法和光譜分析，確認這些漆器上的塗料是生漆。這說明中國古代漆器生產至少已有七千年以上的歷史。不過，這還不是漆器發明的較爲準確的時間。到目前爲止，關於漆器的發明普遍有兩種看法：一是漆液的最早使用，是用來作日用品的黏合劑、增固劑；二是在朱色漆器出現之前，應有一個使用本色天然漆的階段。（參見王世襄：〈中國古代‧漆工藝〉，載自《中國美術全集‧工藝美術編‧漆器》1989年版）這兩種看法都屬於猜想，並沒有實物作爲證據。但關於朱色漆器出現之前應有一個使用本色天然漆階段的推斷，是比較符合情理的，即漆器發明的初衷，應是爲了使木器具有光澤感和圓滑感。在這點上，漆器的發明是受了磨製石器和玉器的影響和啓發的可能性較大。在木器上塗上生漆，除了出現視覺上的光澤感，更重要的是在觸覺上有圓滑感，這樣在生理上可以滿足舒適的要求，更便於使用。實際上，這也是打製石器向磨製石器發展，乃至發明玉器、瓷器的一個主要原因。因此，漆器的發明時間，應在新石器時代的初期。由於使用本色天然漆作塗料塗在木器上就可以達到光滑圓潤的效果，因此，塗以本色天然漆的漆器，應早於朱漆漆器。而天然生漆接觸了空氣氧化，乾固後色澤接近於黑色，所以關於最早的漆器是黑色漆器的推論，也是完全有道理的。《韓非子‧十過》中所說食器「流漆墨其上」，也可以印證這一點。

圖2-22
河姆渡文化朱漆碗
浙江餘姚河姆渡出土

　　當河姆渡人在生漆中摻入朱砂礦物質，使漆器呈現了朱紅色，這時的漆器已有了審美的追求。其後，黑、朱兩色組合的漆器的出現，是在漆器的裝飾性上有了進一步的發展。而浙江餘杭安溪鄉瑤山的良渚文化遺址出土了嵌玉高柄朱漆杯，這種把髹漆和玉雕相結合的漆器，顯然已不是一般的實用品，其功能應和良渚文化遺址出土的用以祭神的玉器一樣，是一種祭器。而良渚文化的年代，恰好與傳說中禹的時代相差不遠。可見，當時裝飾精美，做工考究的漆器，已作為祭祀用品。這與《韓非子‧十過》中關於「禹作為祭器，墨染其外，而朱畫其內」、「觴酌有采，而尊俎有飾」是完全吻合的。

　　商代、西周，漆器使用已經比較廣泛了，而且漆工有可能已脫離木工而成為一項專門的行業。

　　根據考古發掘，在河北槁城台西，曾出土商代前期的盤、盒之類的漆器殘片。胎雖腐朽，「還可大致看出是薄板胎，而且有的在雕花木胎上髹漆，使漆器表面呈現浮雕式的美麗花紋。據殘片觀察，花紋有饕餮紋、夔龍紋、雲雷紋等，均為朱紅地黑漆花，有的花紋上還嵌著磨製成圓形、方圓形、三角形嫩綠色的松石，色彩絢麗鮮明，漆面烏黑發亮，很少雜質。」(北京大學歷史系考古教研室商周組編著：《商周考古》，文物出版社1979年版，第53頁) 在湖北黃陂盤龍城和河南安陽殷墟，還曾發現商代墓葬中有雕花木槨板痕，印在土內的雕花痕跡為朱紅色，紋樣為饕殄紋、夔龍紋等。在紋樣間還鑲嵌有經過雕琢磨製的蚌殼和小蚌泡。從實物資料中可看出，商代的漆器設計、造型和紋樣上均與當時的青銅器相同，色彩有紅、黑兩色，並已運用鑲嵌的裝飾技法。

　　西周時期，漆器較商代又有了較大的發展。陝西、湖北、河南、北京等地都曾出過西周的漆器。如河南三門峽市上村嶺虢國墓出土有十四件漆器，北京琉璃河的西周燕國墓地出土的一批漆器也比較可觀。西周的漆器產品雖然器胎仍是木質，但器形種類已較商代多樣，

有豆、觚、罍、壺、簋、杯、盤、俎、彝等，造型和裝飾設計基本上
與同時期的青銅器一致。如北京琉璃河出土的漆觚，與當時的青銅觚
的造型是完全一樣的，在裝飾上使用了彩繪、貼金和嵌綠松石手法，
器身還雕刻有變體夔龍紋。（圖2-23）而漆罍的器表，在朱紅底色上除繪
有褐色的雲雷紋、弦紋等裝飾紋樣外，又用蚌片鑲嵌出略凸於器表的
圓渦紋、鳳鳥紋、饕餮紋。這種雙層次裝飾手法，也與商代西周青銅器
裝飾上常用的「兩層花」、「三層花」手法頗為相似。有的學者據此
認為「商周時代有相當一部分青銅禮器及裝飾紋樣是仿照當時富於色
彩的漆器而作的」（殷瑋璋：〈北京琉璃河遺址出土的西周漆器〉，《考古》1984年第5期，第449
頁）。究竟當時是漆器仿照青銅器設計，還是青銅器仿照漆器設計，目前
尚無充足的證據解開這個中國設計史上的懸案。
但有一點可以肯定，商代、西周時期，青銅器製
造業和漆器製造業之間的關係應該是很密切的。
在藝術設計上，可能是互相借鑑，互相影響。

　　紡織品在商代、西周也有了較大的發展。作
為奴隸制時代的統治階級——奴隸主貴族，他們
在享受青銅時代文明的同時，對自身的服裝布料
的設計也逐漸講究了。

　　商周時期的文獻中記載的絲織品，有羅、
綾、絹、綈、縞、紈、紗、縐、綺、錦等。《太
平御覽》引《太公六韜》說：「夏桀、殷紂之
時，婦人錦繡文綺之，坐食衣以綾紈常三百
人。」而《詩經·豳風·七月》寫道：「七月鳴
雞，八月載績。載玄載黃，我朱孔陽，為公子
裳。」這些都道出了為奴隸主貴族的衣著而紡
織、刺繡、染色的，是聰明而勤勞的勞動婦女。

圖2-23
彩繪貼金嵌綠松石漆觚
西周

考古發掘的商代、西周時期的絲織物，只是一些印痕和殘片，不過從這些殘痕和殘片中，仍可以看出當時織繡設計的一些面貌。如河南安陽殷墟出土的銅鉞上的絲絹印痕，經過測繪臨摹，其圖案是一種斜方格的連續紋樣，也叫作迴紋。織造如此嚴密的花紋，需要簡單的提花裝置的織機，並掌握提花及斜紋織花的技術。陝西寶雞茹家莊出土的西周刺繡印痕，紋樣雖然是簡單的幾何紋，但採用的是至今仍在使用的辮子股繡的針法，針法也相當均勻整齊，繡後還用朱紅和石黃兩種顏色加以平塗，顯示出當時刺繡已有了一定的發展。

圖2-24
商代、西周的服裝式樣

中國古代的服飾，在商代西周時期，有了較快的發展。這一方面是由於紡織的發展，為人們的服飾提供了較為多樣的絲綢布料；另一方面，由於奴隸制給社會的物質文化和精神文化帶來了巨大的進步，社會文明程度的提高，使人們加強了對自我身體保護和裝飾自己身體的意識。同時，奴隸制帶來的統治者與被統治者之間（即使在統治階層中也存在的）等級差別、身分高低，因此產生了在服裝上加以明顯區別的觀念，以適應這種等級分明的制度。這就使服裝的功能，從最

初的保護自身、裝飾自身，又進一步擴展到體現身分，在實現服裝的實用和審美功能的同時，又使服裝體現了十分強烈的社會功能。中國古代的冠服制度，正是在商代以後逐步建立起來的。

商代、西周的服裝，已經形成了上衣下裳的基本式樣。從河南安陽殷墟出土的幾件商代晚期的玉、石人物雕塑來看，這個時期的衣裳實際上是連為一體的，並且男女衣裳並無區別，只有等級高下之分。一般的貴族，身著的服裝，上衣袖子小而衣長不及踝；身分比較高的貴族，則是頭戴高帽，裳裙的後裾下垂齊足曳地，前衣較短，並附有一上狹下廣的「斧式」裝飾物，這就是最早的「蔽膝」。《詩經・小雅・斯干》中有「朱芾斯黃」之句，「芾」指的就是「蔽膝」。《說文・市部》「芾」作「市」：「市，韠也，上古衣蔽前而已，市已象之。天子朱市，諸侯赤市，大夫蔥衡。從巾，象連帶之形。」「蔽膝」的原始功能，也許是原始人用一塊獸皮來遮蔽身體前面的下身部分，也就是用來遮羞。到商周，卻發展成為象徵等級、身分的一種「佩飾」。（圖2-24）

西周的服裝，大體與商代相同，但衣身已有比較寬鬆的式樣。天津歷史博物館收藏的一件玉雕，是一個著大袖衣、佩蔽膝的人物形象。至於頭部的裝飾，也有了很大的發展。從商代始，男子紮巾冠帽，已成習俗。商代的巾帽設計，通常用絲綢布帛做成帽箍式。而周代的冠帽除帽箍形外，還有平形、尖形、月牙形和中間突出、兩邊翻捲的造型。婦女則大多辮髮捲曲垂肩，並插有骨、玉笄作為裝飾。

《周易》的卦象構成
及其設計思想

　　中國古代的藝術設計思想，最早溯源於《周易》。《周易》是由兩部組成的，一是經文部分，稱爲《易經》；一是傳文部分，稱爲《易傳》。從內容來看，《易經》是由卦爻象的符號系統和卦辭的文字系統組成的。《易經》的成書時代及作者，依據大多數專家、學者的意見，認爲是西周前期由巫史們的集體創造而成。《易經》一書可以說是中國古代傳世的典籍中成書年代最爲久遠的一部。至於《易傳》，是由〈彖〉上、下，〈象〉上、下，〈文言〉，〈繫辭〉上、下，〈說卦〉，〈序卦〉，〈雜卦〉等七種十篇構成，又稱「十翼」，成書年代大約在戰國晚期。《易經》與《易傳》兩者既有區別，又是密切聯繫的。一般所稱的《周易》，包括了《易經》和《易傳》；不過，狹義上的《周易》，也有指《周易》的經文部分，即《易經》。

　　《周易》原本是一部卜筮之書，但卻對中華文明的發展產生了極其重要的影響。在現代，《周易》已成爲文化史、思想史、哲學史、社會史研究的熱門對象。實際上，研究中國藝術設計史，研究中國古代的藝術設計思想，也不能不研究《周易》。

　　《周易》的卦爻象符號系統，就是非常傑出的平面構成設計。

　　卦爻象符號系統的基本元素，是陽爻與陰爻。爻是卦的最小構成單位，由此建構成三爻一組的八卦、六爻一組的六十四卦。八卦的符

號構成分別是☰、☷、☳、☴、☵、☲、☶、☱。八卦的卦名分別是乾、坤、震、巽、坎、離、艮、兌。其卦象分別是天、地、雷、風、水、火、山、澤。八卦是《周易》的基本符號。六十四卦爲《周易》的符號系統，在構成手法上，六十四卦，由陰爻、陽爻自下而上疊六次而成。卦在《周易》中主要用於占卜。卦爻象符號系統的形成，「是在長期的原始卜筮過程中，逐漸把數和象整齊化、有序化、抽象化的結果，具有穩定性、規範性。通過對立面的排列、組合，反映人的理性思維、邏輯思維」（張其成著：《易道：中華文化主幹》，中國書店1999年版，第32頁）。而這種符號系統的構成形式，已經充分運用了對稱、對比、反覆、節奏與韻律、多樣與統一等平面構成設計的原理和法則，具有一種簡易美、抽象美和理性美。

六十四卦所運用的對稱、對比、反覆、節奏與韻律、多樣與統一等平面構成設計的原理和法則的實例如下圖所示：

對稱：

☵ 坎　　☲ 離　　中孚　　頤

（陽爻與陰爻上下左右對稱。）

對比：

☳ 震　　☴ 巽　　師　　比

（卦與卦之間的對比，陽爻與陰爻多與少的交錯對比。）

反覆：

乾　　坤　　泰　　否

（同一基本元素的反覆排列組合。）

節奏與韻律：

未濟　　既濟　　兌　　艮

（陽爻與陰爻有規律交錯換位，形成節奏韻律感。）

多樣與統一：

☰ 夬　　☷ 剝　　☰ 姤　　☷ 復

（以陽爻爲主，或以陰爻爲主，以一統多。）

《周易》的卦爻辭文字系統，包含了深邃的設計觀念和設計思想。這種設計觀念和設計思想，經過《易傳》的闡釋和開發，對中國古代藝術設計思想的形成和藝術設計的發展，都產生了非常重要的、直接的影響。

《周易》的設計思想，主要體現在以下幾個方面：

「制器尚象」的設計思想

《易傳・繫辭上傳・第十章》說：「《易》有聖人之道四焉：以言者尚其辭；以動者尚其變；以制器者尚其象；以卜筮者尚其占。」這裡的「象」應作何解釋呢？通觀《周易》，充滿了「象」，「象」可以說是《周易》的重要構成因素。在《易傳・繫辭傳》中，就有「八卦成列，象在其中矣」、「在天成象，在地成形」、「見乃謂之象，形乃謂之器」、「是故夫象，聖人有以見天下之賾，而擬諸其形容，象其物宜，是故謂之象」、「是故《易》者，象也；象也者，像也」等等。從字面上來看，《周易》中的「象」，主要指卦象，實際上包含了從象形到象意的設計觀念和設計思想。卦象來源於客觀自然的形象，但並不是對天地萬物的簡單的模仿和再現，而是在觀察宇宙天地萬物的基礎上，經過高度概括、抽象出來的具有象徵意義的符號。制器也要觀象，要觀察自然，但更重要的是要象意。「象也者，像也」，「擬諸其形容，象其物宜，是故謂之象」。這裡的「象」，就是指一種象徵的意義。即聖人發現天下幽深難見的道理，把它譬擬成具體的形象容貌，用來象徵特定事物適宜的意義。也就是「立象以盡意，設卦以盡情僞」（〈繫辭上傳・第十二章〉）。因此，《周易》「制

器尚象」的設計思想,就是主張把有形之器與卦象一樣作爲一種抽象符號,通過對自然事物的模擬、類比和象徵,以表現更深層次的「意」。「制器尚象」的設計思想,對中國古代造物設計主張象形寓意起到了極大的影響。

道器統一的設計思想

《易傳・繫辭上傳・第十二章》說:「是故形而上者謂之道,形而下者謂之器,化而裁之謂之變,推而行之謂之通,舉而措之天下之民謂之事業。」《易傳》在這句話之前,首先闡述了易道與天地萬物相互依存的關係,然後再引出居於形體之上的精神因素叫作「道」,居於形體以下的物質形態叫作「器」。把這兩者結合互爲裁節的叫作「變」,順沿變化推而行之叫作「通」,把這些道理交給天下百姓,即是事業。可以看出,在《周易》一書中,完全是把道與器看作是一種相互依存的辯證關係。正如《易經》中卦爻的構成形式,與蘊含在這些形式中的陰陽變化之理一樣,沒有這些形式,何有「道」、「理」的產生。因此,器與道也是如此,器是道的載體,而道則是器的昇華。只有把這兩者結合起來進行變和通,才能成就事業。

道器統一的設計思想,包括了兩層意義,一是強調物質形態的重要性,二是強調器物設計要符合和體現客觀自然發展的規律。這種設計思想,直到今天仍具有十分重要的理論意義和現實意義。至於中國古代後來在理學的影響下產生的「重道輕器」的觀念,則是和《周易》道器統一的思想本義相違背的。但不管怎樣,《周易》的道器統一的設計思想,對中國古代的藝術設計還是產生了不可低估的影響。明代黃大成所著的《髹飾錄》中所提出的「巧法造化,質則人身,文象陰陽」的三大原則,與《周易》的道器統一的思想是一脈相承的。

文質統一的設計思想

裝飾，是藝術設計的一個重要組成部分。《易經》的六十四卦，其中有兩卦都與裝飾有關。

《易經‧賁卦第二十二》說：「賁：亨，小利有攸往。」「賁」是卦名，下離上艮，象徵紋飾。《說文》：「賁，飾也。」「亨」，是說事物加以必要的紋飾，可致亨通。而「小利有攸往」，指柔小者經適當的紋飾，必有利於增顯其美。「〈彖〉曰：賁，亨，柔來而文剛，故亨；分剛上而文柔，故小利有攸往。」〈彖傳〉在這裡強調的是剛美和柔美交相錯雜的裝飾，可以亨通。「上九，白賁，無咎。」王弼注：「處飾之極，飾終反素，故任其質素，不勞文飾，而無咎也。」宗白華先生說：「賁本來是斑紋華采，絢爛的美。白賁，則是絢爛又復歸於平淡。……所以《易傳‧雜卦》說：『賁，無色也。』這裡包含了一個重要的美學思想，就是認爲要質地本身放光，才是眞正的美。」（宗白華：〈中國美學史中重要問題的初步探索〉，載自《藝境》，北京大學出版社1987年版，第333頁）

《易經》的第三十卦〈離〉卦，也闡發了裝飾的意義。宗白華先生的分析，很有見地：「離者麗也，古人認爲附麗在一個器具上的東西是美。離，旣有相遭的意思，又有相脫離的意思，這正是一種裝飾的美。……所以器具的雕飾能夠引起美感。附麗和美麗的統一，這是離卦的一個意義。」（同上書，第334頁）

可見，《易經》的〈賁〉卦和〈離〉卦，講的是裝飾設計的兩個關鍵問題：一是文與質的關係，二是附麗與美麗的關係。其主要思想就是文與質相統一，附麗和美麗相統一，並且把崇尚自然的美作爲裝飾美的最高境界。這種設計思想，對中國古代的藝術設計起到了美學的指導作用。

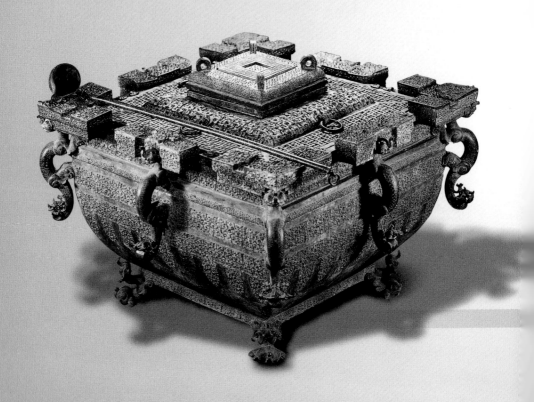

革新時代的設計

春秋戰國時期　約西元前770至前221年

CHAPTER III　　Innovation Age Design

時代變革對設計的影響

春秋（西元前770至前476年）和戰國（西元前475至前221年），史稱為東周。這是一個奴隸社會走向衰落，封建社會開始建立的重要歷史時期，這是一個動亂而活躍的時代，這是一個革新的時代。時代的變遷和社會的改革，為手工業生產和藝術設計的發展提供了特別的土壤和條件。

春秋戰國時期的手工業生產，可以劃分為官府手工業和民間手工業兩大類型。官府手工業有嚴格的分工、完整的制度和嚴密的管理。

官府手工業直接為統治者服務，他們網羅一切有專業技術的工匠，對技術的要求非常嚴格，在加工過程中都有一定的操作規程和嚴密的管理，每一道工序除受工師的監督和管理外，還有監工的考核和檢查。在製作的成品上要勒刻工匠的姓名，以對產品的質量負責，並且在統一指揮下進行簡單的分工製作，對生產的提高起到了顯著的作用。因此，官府手工業的產品，基本上體現了這一時期藝術設計的主要水平。

在官府手工業之外，民間手工業逐漸有了較大的發展。「春秋後期，官府對工商業的壟斷被打破了，在商品經濟發展的基礎上，『工商食官』衰敗，官退私進。」（劉國良編著：《中國工業史·古代卷》，江蘇科學技術出版社1990年版，第104頁）當然，所謂「官退私進」，是相對於官府和民用兩種手工業生產的發展速度而言，並不是說民間手工業已超過了官

府手工業。從春秋戰國的民間手工業的經營方式來看，主要有三種：一是男耕女織的家庭手工業，這是民間手工業最小的生產單位，也是中國古代民間手工業賴以生存和發展的基礎。二是從事小商品生產的小手工業者，從事這種生產的是具有專業技能的工匠，這些小手工業者的家庭，就是一個作坊或店鋪，他們有自己的家傳祕方絕技，生產的產品獨具特點。各地方盛產的工藝品特產，往往就是這種地方手工業的產物。此外，春秋戰國時期民間手工業，還出現了一些生產規模大，使用工匠多的大型產業，如青銅的採煉和鑄造工業，鐵的採礦和冶煉等等。如在山西侯馬牛村古城南東周遺址中，發現大批鑄造銅器的陶範，共有三萬餘塊，其中有花紋的約一萬塊，能辨識器形的約一千塊，可以配套又能復原器形的約一百件。這些陶範，包括內範（蕊）、外範、母範（模）以及其他有關鑄造的器件，而且造型優美，雕刻精緻，具有較高的水平。

在春秋戰國這個革新的時代，在手工業藝術設計上取得的主要成就是：實用品的設計成為手工業藝術設計的主流，在設計上追求系列化、整體化。新材料、新工藝、新技術的運用，不但給青銅器、漆器、織物、服飾、交通工具、家具等藝術設計帶來新的品種，而且使產品的功能、造型、裝飾、色彩都出現了煥然一新的變化，使藝術設計富有強烈鮮明的時代特色。值得指出的是：在春秋戰國這個革新的時代，在學術領域也出現了百家爭鳴的局面。中國最早的一部工藝設計典籍《考工記》，就產生於這個時期。這部著作實際上已涉及中國古代早期的工藝設計理論與製作問題。至於諸子百家中閃爍著設計思考和智慧之光的論述，更是俯拾皆是。在實用與審美、自然與雕飾、文與質等問題上，諸子們見仁見智。儘管他們並不是設計家，儘管他們的設計思想只是作為其哲學思想的一部分，但這些設計思想對中國古代藝術設計歷史的發展，的確起到了重要的影響作用。

青銅器設計

　　春秋戰國的青銅器設計，與商代、西周相比較，發生了顯著的變化。這個時期「重人輕天」的思想逐步形成。「祭祀以爲人也。民，神之主也。」（《左傳・僖公十九年》宋司馬子魚語）「是以聖王先成民而後致力於神。」（《左傳・桓公六年》隨季梁語）神與人的關係發生了變化，人的價值得到了肯定。春秋中期以後，青銅器開始朝著以符合人的實用需要，實用和審美相結合的功能轉化。有人認爲青銅器的鼎盛期是在殷商、周初，西周晚期以後青銅器已經走向衰落。然而，如果從藝術設計的角度來看，結論就不會是如此了。青銅器在西周晚期至春秋初期的確經過一段時間的低潮，爾後自春秋中期到戰國，又重新崛起，以嶄新的面貌出現，開創了青銅器設計和生產的第二個高峰期。此高峰期，在中國古代藝術設計史上具有創新的意義和重大的影響。

實用化、系列化、整體化造型設計

　　春秋戰國時期，青銅器由以精神功能爲主轉向實用功能爲主，像殷商、周初那種厚重龐大的青銅器已經逐漸消失，傳統青銅器的造型和成型工藝，發生了重大的變化，而以前所沒有或少有的實用品種，如鏡、奩、盒、帶鉤、薰爐、燈具等等，大量生產製造出來。而且從整體上來說，這個時期青銅器出土的數量，實際上比殷商、周初時期還要多。湖北隨縣擂鼓墩發現的戰國早期一個諸侯國國君的墓葬，就

出土了青銅器共一百四十餘件，而且製作得非常華美。

這個時期鼎的數量迅速增多，但其作爲宗廟重器、王權象徵的顯赫地位已經發生動搖，失去往日那種威嚴感和神祕感，開始恢復作爲實用器皿與人的密切關係。這個時期的鼎分化爲用途有所不同的鑊鼎、升鼎、羞鼎三大類。鑊鼎烹煮，升鼎盛鑊鼎煮熟的肉食，羞鼎爲加饌之鼎。鑊鼎形體較大，高度、口徑一般在50至70公分，重量50公斤左右。升鼎（即列鼎）形體較小，高度、口徑通常是20至40公分，重量一般不超過30公斤。龐大、厚重的方鼎已不見，圓鼎多小形、薄胎，適合人的使用標準。安徽壽縣蔡侯墓出土的春秋晚期一件鑊鼎和七件列鼎，鑊鼎附耳有蓋，深腹圓底，容量大，易於傳熱，適宜烹飪。而列鼎沿耳無蓋，口大腹淺，腰凹底平，造型開闊壯觀，實際容量並不大，符合列鼎展示盛食的要求。每個鼎內還各附一把銅匕。這是一組具有實用價值的配套器皿造型。河南汲縣山彪鎮出土的一組戰國列鼎，附耳有蓋，蹄足變矮，圓腹飽滿下墜，造型輕便小巧，而容量較大。

列鼎本是西周時期作爲奴隸制禮治象徵而創造出來的青銅器系列化設計的一種形式。春秋戰國時期，隨著奴隸制的衰退和崩潰，列鼎已經超越了禮治的限制，成爲一種普遍採用的設計形式。不僅鼎成系列，而且以列鼎爲中心，與之相配套組合的器物，如簋、鬲等，也採用整體設計的形式，在造型風格上整體化、統一化。飲食伴奏用的樂器也成系列化設計，如湖北隨縣擂鼓墩出土的大小一套編鐘有

圖3-1a
春秋列鼎
山西太原出土

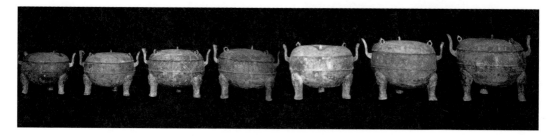

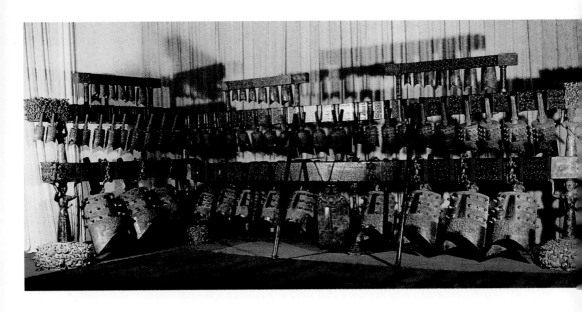

圖3-1b
戰國成套編鐘
湖北隨縣曾侯乙墓出土

圖3-2
戰國銅豆

六十四件之多。「鐘鳴鼎食」，成爲這一時期貴族們重要的生活方式，體現了藝術設計的發展對人們生活方式的重大影響。（圖3-1）

敦是春秋戰國時期新創造的一種標準球形造型，其特點是由器身和器蓋各一半球體組成，連器足、器紐、環耳也完全對稱。合起來一器，打開來則是兩件同等容量、同樣造型的器皿，設計構思非常精巧。鼎、簋、豆的造型，都從無蓋到有蓋，器蓋上附有圈頂或紐，都具有一器多用的功能。（圖3-2）

壺爲傳統造型之一，春秋時壺一度取代尊之用，陳設於廟堂之上，以備斟酌，造型變得雍容華貴。河南新鄭出土的一對蓮鶴方壺，在造型設計上具有劃時代的意義。銅壺高118公分，有龍形大耳，器身四角有立體的怪獸，圈足下也有雙獸，而壺頂上的蓮瓣中站立著一隻展翅欲飛的鶴。其造型打破了殷商、西周那種靜態的、肅穆的、莊重的格調，充分發揮了附件的造型語言，使整體造型顯得輕巧、生動、

活潑，它標誌著青銅器藝術設計進入一個嶄新的時期。（圖3-3）

戰國的壺普及且實用，造型的最大徑在壺中部，既擴大了容量，形式亦優美生動。陝西綏德出土的一件鳥蓋瓠壺，造型別具一格。其形似瓠，形體向一側彎曲，重心略為傾斜，而這一側裝有鋬手，以及從器蓋垂下來的環鏈，器蓋的鳥首則昂頭朝向另一側。造型雖不對稱，卻富有均衡感，形體的中心線呈現一條動態的「S」形曲線。整個造型打破了常規，是一件難得的設計佳作。（圖3-4）

春秋戰國時期，那種為青銅祭器所特有的方形造型明顯減少，而方形造型的優點被繼承，並加以創新。有的方中帶圓，圓中帶方，如鈁等。扁壺則將球形用直線和平面作兩個面的切割，使得方圓、曲直相濟。（圖3-5）方壺、方盤等造型，在面與面轉折處，採用圓角過渡，剛中有柔，柔中見剛，避免了生硬單調。有的在方形造型的基礎上進行再創造，如簠。簠的特點是保留方形以直線和平面造型的基本特徵，對形體的前後左右四個面，用斜線和斜面做上、下都收（包括器身和器蓋）的雙梯形處理，同時，外侈的圈頂和圈足，又與內收的器身產生一種相反相成的節奏對比。造型於莊重之中透出輕巧，穩定而不失活潑。在當時是一種宴享時用於盛稻米食的珍貴器皿，故其造型獨具匠心，別具一格。（圖3-6）

象生造型是商周青銅器造型的重要形式。這個時期，隨著奴隸制的逐漸崩潰，由裸器需要而發展起來

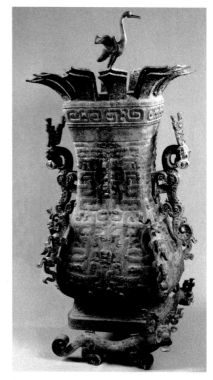

圖3-3
河南新鄭出土

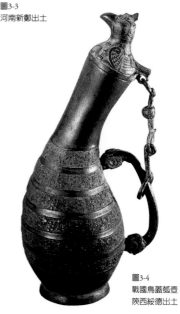

圖3-4
戰國鳥蓋瓠壺
陝西綏德出土

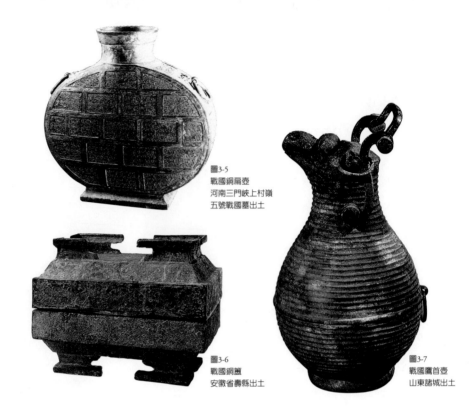

圖3-5
戰國銅扁壺
河南三門峽上村嶺
五號戰國墓出土

圖3-6
戰國銅匜
安徽省壽縣出土

圖3-7
戰國鷹首壺
山東諸城出土

的象生造型，宗教色彩逐漸淡化了，但作為一種傳統的設計意匠和美的形式，象生造型依然保留，而且湧現出許多實用性和藝術性相融合的優秀作品，如山東諸城出土的「鷹首壺」、陝西興平出土的「犀尊」等。（圖3-7）

　　對傳統的青銅器的功能和結構進行改造，使其成為功能先進、設計新穎的新產品，是戰國青銅器設計的又一個特點。鑑與缶是傳統青銅器中的水器和酒器，戰國的銅器設計家將這兩種傳統產品合二為一，進行功能和結構上的改造，從而設計出中國古代最早的銅製冰箱，這就是湖北隨縣曾侯乙墓出土的兩套冰酒器。

　　中國古代很早就有飲冷酒的習慣。由於當時的酒是用稻米釀製而成，在南方的夏天，冷飲酒釀會使人感到清涼且能降低酒精的濃度。《楚辭‧招魂》說：「挫糟凍飲，酎清涼些。」冰酒器是根據生

活的需要而創造出來的。曾侯乙墓出土
的這兩套冰酒器，均由銅鑑、銅缶組合
而成，鑑和缶的造型都為方形，缶套置
於鑑內，四周有一定空間，用以裝放冰
塊，使缶中的酒降溫。在結構上，缶的
口頸卡在了鑑蓋的方孔中，使缶的上體
不能晃動，鑑底內凹並焊附一塊圓餅狀
銅件，銅件上呈品字形鑄設三個彎鉤，
其中一個為可以活動的倒鉤，缶的圈足

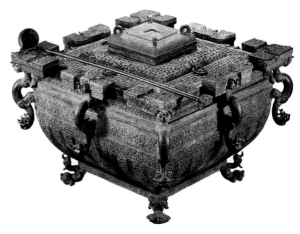

上有三個長方形榫眼，位置與三鉤對應，鉤扣進榫眼內，缶便被牢牢
地固定了。在灌取酒時，並不需要打開鑑蓋，而只要打開缶蓋即可，
這兩套具有冰箱功能的冰酒器，說明戰國的青銅器在功能與結構、設
計與製作上都達到很高的水平。（圖3-8）

成型工藝的發展和創新

　　春秋戰國時期青銅器造型的創新，是與這個時期青銅成型工藝的
發展緊密聯繫的。春秋中期以後，青銅器的成型，已經廣泛採用分模
分範、分鑄嵌入和分鑄焊接等工藝手段。在山西侯馬晉國都城鑄銅遺
址，發現不少附件的單獨母範，有的做成一個完整的實心，如鼎足、
耳和鐘甬等。這些附件的實心母範，也有再用模子翻出來的。甚至有
的器身（如鼎腹、鐘腹）的母範，只是按照器形的弧度，做出其中的
一段或一部分。這就從根本上改進了原來的整模渾鑄工藝，如重複使
用就代替了全模。待鼎腹的範拼製完畢，再將預先鑄好的耳、足嵌於
外範內。紋樣的裝飾，也改用方模印紋法。在一塊拍模上，設計出一
個或若干個單位紋樣，然後上下左右拍印全器，還可以用於其他器
皿。這種工藝，進一步發揮了母型的作用，使產品趨於規格化、通用

化，產品的個性減少，共性增加，體現了一種新的技術美，而且節省工時，大大提高了生產效率，產品可以成批製作。這種工藝必須以作坊內部有嚴格細密的分工爲前提，我們認爲，當時的設計者和生產者已經不再可能集爲一體，應有明確的分工，各司其職。由設計者設計出產品造型的整模、分模以及附件模和紋樣模，然後由熟練的生產工匠分別去翻模製範、拍印、合範、澆鑄、焊接、修整、打磨等等。這樣一種青銅產品生產「流水線」，是完全可能存在的。

春秋戰國時期，當共性化的成型工藝流行之時，一種新的成型工藝異軍突起，以其所鑄造的玲瓏剔透、精密細微的造型形象成爲青銅

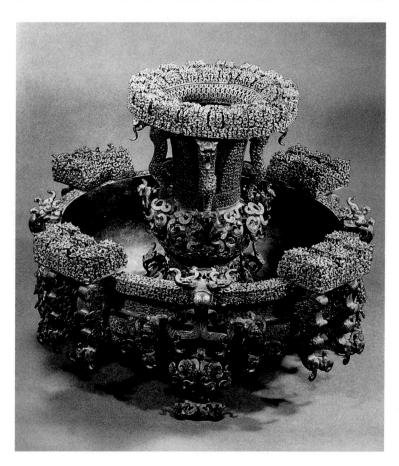

圖3-9
銅尊、盤
湖北隨縣曾侯乙墓出土

器中精美的珍品。湖北隨縣曾侯乙墓出土的尊、盤足部的透空附飾，造成了錯綜複雜的感覺。這種透空附飾，由表層紋飾和內部多層次的銅梗所組成。這種表層紋飾互不接近，彼此獨立，全靠內層銅梗支承，而內層的銅梗又分層聯結，這就使造型既有基本形的整體氣勢，又有光滑清晰、層次豐富、精細複雜的表面鏤空裝飾效果。整個造型奇特瑰麗，具有很高的審美價值。（圖3-9）這種造型是運用失蠟法成型的。失蠟法是中國青銅時代一項偉大的發明，目前已經發現春秋早中期的失蠟鑄造青銅產品，它充分說明失蠟法並不是「隨著佛教的傳播由印度傳入的」，完全是中國土生土長的。從春秋戰國至明清兩千年間，失蠟鑄造從未間斷，直到現代，失蠟法仍然在航空、艦艇、機械、儀表等工業部門廣泛應用。

表現時代精神的裝飾設計

春秋戰國時期，青銅器除了造型設計的創新，在裝飾設計中也出現了嶄新的風格。所謂新風格，體現在三個方面，即紋樣的題材、裝飾的構成和表面的加工。

這個時期的裝飾紋樣題材，已與商代、西周時期根本不同，饕餮紋、夔紋等怪獸紋極少見，而蟠螭紋和蟠虺紋則比較流行。蟠螭紋表現的是傳說中一種沒有角的龍——螭，張口、捲尾、蟠曲。而蟠虺紋則是一種蟠曲的小蛇（虺）的形象。這兩種紋樣蟠曲纖結，穿插繚繞，一般作為主紋應用。幾何形紋樣常見的還有貝紋、繩紋、竊曲紋、蟠帶曲紋、三角雲紋、竊曲目紋、菱格花紋等等。

最重要的是，這個時期出現了一批反映時代風貌、表現時代精神的裝飾題材，如採桑、水陸攻戰、弋射、宴飲歌舞、車馬狩獵的畫像紋。四川成都百花潭出土的「宴樂水陸攻戰紋壺」，壺身上段有宴樂、采桑、射箭、弋射、狩獵等場面，下段為徒兵搏鬥、攻城、水軍

攻戰等場面。（圖3-10）河南汲縣山彪鎮出土的「水陸攻戰紋鑑」，其表現的水陸攻戰的場面更加龐大壯觀。畫面有兩、三百人組成，有張弓欲射，有爬梯躍進，有急搖戰舟，有相互攻殺，金鼓齊鳴，旗幟飄揚，劍戟林立，矢石橫飛，戰國諸侯的兼併戰爭在一件銅鑑上如此驚心動魄地再現。裝飾設計的題材如此直接地表現現實生活，這在當時是前無古人的，體現了戰國這一特定的歷史時期的時代風格。

春秋戰國的紋飾構成也與前期明顯不同，上下左右連續的四方連續紋飾構成比較多見，這與當時印紋工藝的流行有直接關係。商代、西周紋飾是用雕紋法，而此時已改爲方塊印紋，一模多用。先在一塊方形的印花模子刻出基本花紋，然後趁器模尚未全乾，用印模在上面蓋出花紋。四邊之紋，相互銜接，上下左右連續使用，可以遍印全器，這樣既省工省時，又取得了統一整體的藝術效果。

對於畫像紋的裝飾構成，當時的設計師創造性地採用了平視體構圖的處理方法。所謂平視體構圖，就是把刻畫的形象都作爲一個平面，放在一條平線上，把景物一層層、一條條向上方推，使後面的、遠的景物，也像前面一樣，平放在一條線上。如「宴樂水陸攻戰紋壺」，就是把畫面分成上中下三層，中間以橫帶加以間隔，畫面雖然繁雜，人物雖然眾多，但組合得層層有致，前不遮後，近不擋遠。中國著名的裝飾學家龐薰先生高度評價了這件作品，他認爲：「器物上的裝飾畫與帛畫上的裝飾畫不同，裝飾結構的要求不同。特別是像『宴樂水陸攻戰紋壺』，它是

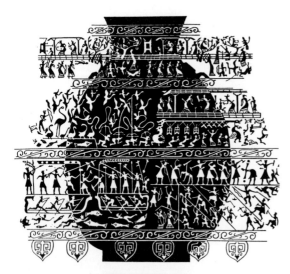

圖3-10
戰國宴樂水陸攻戰紋壺紋飾展開圖

用金銀錯來裝飾的器物，它是比較貴重的器物，因此無論從正面看、背面看、側面看，都要求表現得完整豐滿，所以在結構上，採用了把畫面分爲三條橫帶的結構形式。這種橫帶結構形式既能增加銅壺的美感，同時結構分明，在橫帶上可以容納多種多樣的內容，就更有把握地在裝飾上取得完整豐滿的效果。」（龐薰著：《中國歷代裝飾畫研究》，上海人民美術出版社1982年版）戰國青銅器上的平視體裝飾構成手法，在當時是大膽的創新，對中國歷代的裝飾設計產生了重要的影響，尤其是對漢代的畫像磚、畫像石的影響更爲直接。

戰國青銅器上採用一些表面加工的新工藝，這也是裝飾設計形式新風格形成的重要因素，這些表面加工的新工藝有線刻、鑲嵌、金銀錯、鎏金等等。

一、**線刻**。用極銳利的鐵工具，在鑄好的銅器上刻劃，線條細如髮絲，遠線流暢。這種線刻工藝，主要裝飾於盤、鑑、奩和杯等器物上，上海博物館藏的戰國「樂舞狩獵紋奩」等，都是線刻工藝的傑作。

二、**純銅鑲嵌**。青銅的鑲嵌技術，早在二里頭文化時期就已發明。商代較爲普遍，一般用玉石鑲嵌。鑲嵌金屬，至春秋時才盛行。純銅鑲嵌是先在銅器表面鑄成淺槽圖案，再在凹槽內嵌純銅片，磨平，不同色澤的銅質，產生一種和諧的色彩對比。

圖3-11
戰國錯金銀銅鼎
1981年河南省洛陽市小屯出土

三、**金銀錯**。也稱「錯金銀」。用金銀或其他金屬絲、片嵌入青銅器的表面，構成紋飾或文字，然後用錯石（即磨石）錯平磨光。也有單獨錯金或錯銀的。它不僅在器皿上出現，而且銅鏡、帶鉤、燈具、兵器、車器上也有很多金銀錯的裝飾。這是春秋戰國時期青銅器表面裝飾加工工藝中最重要的一種創新。（圖3-11）

四、**鎏金**。又稱「火鍍金」。漢代時稱「金塗」或「黃塗」。這種裝飾加工技術在春秋戰國已出現，漢代時比

較流行。鎏金是將金和水銀合成金汞劑，塗在銅器表面，然後加熱使水銀蒸發，金就附著在器體表面不脫。

戰國青銅器採用的純銅鑲嵌、金銀錯、鎏金等新的裝飾工藝技術，改變了商代、西周以來青銅器表面單純的青灰顏色，增加了青銅表面的金屬色彩層次，豐富了青銅器裝飾的視覺效果，為後代的金屬產品表面裝飾工藝技術的發展開創了新的路子。

實用新產品——銅燈、銅鏡的設計

春秋戰國的青銅器除了生活器皿設計的實用化、多樣化、系列化，還發展了許多以前所沒有或很少有的新的實用品種，如燈具、鏡子、帶鉤、匕、勺等。這裡簡要介紹這一時期銅燈和銅鏡的設計。

迄今為止考古發掘的中國古代最早的銅燈出自於戰國。

戰國的燈具，以往人們知道的並不多，這主要是由於1949年以前出土和傳世的戰國燈具都極少。於是，有的文獻乾脆認為「燈之起源，似始於秦漢。秦以前但有燭，而無燈」。儘管《拾遺記》有所謂周穆王「設常生之燈以自照。烈蟠龍膏之燭，遍於宮內。行有鳳腦之傑，水荷之蓋其上」之說，《楚辭‧招魂》也有「蘭膏明燭，華燈備些」的描寫，但人們似乎並不以為然。

二十世紀四○年代以後，尤其是七○年代以來，中國各地陸續出土了一批戰國的銅燈，如在河南洛陽、三門峽，河北平山、易縣，湖北江陵、荊門，四川成都、涪陵和北京等地的戰國中、晚期墓葬中，先後發掘出十幾件頗為精美的戰國銅燈。據此，我們可以了解中國古代早期燈具設計的一些情況。

燈具是一種照明用具。燈具的功能，是為了滿足人們照明的需要。戰國的銅燈，是一種以動物油脂為燃料的油燈。燈盤的設計成為實現功能的關鍵。戰國的銅燈燈盤，為寬口淺底的盤形，用這種燈盤

盛油脂，燈盤中央往往立一尖錐狀支釘，用以插燈芯。當時的燈芯，一般用麻莖或細竹條之類的硬纖維做成，燈芯插在支釘上，燈火燃燒在燈盤中央。

　　戰國的銅燈造型，有些是從陶器和青銅器的器皿造型中直接照搬和演變過來的。戰國銅燈中，最常見的豆形燈，其造型與陶器和青銅器的豆的造型基本相同。只不過豆形燈的燈盤比作爲器皿的豆盤要淺寬一些，以便提高燈芯的光亮度，同時增加油脂的容量。河北平山戰國中山王墓出土的一件簋形燈，造型與青銅器中的盛食器皿——簋的造型基本相同，而簋蓋實爲燈盤，蓋一邊以鉸鏈與器口相連，頂上有可折動的短柱，柱端貫環，可提環將蓋揭開，短柱便成爲燈盤的支點。這樣，合蓋時，是一件簋器；打開蓋後，便成爲一件燈具。從這件銅燈造型，可以看出中國最早的銅燈具造型，應是從器皿造型直接演變和發展過來的。（圖3-12）

　　燈具造型的象生形，也是戰國銅燈設計的一種造型形式。這類造型形式的銅燈在戰國燈具中占有相當的比重，如人騎駱駝燈、人擎雙燈、銀首人俑燈、跽坐人漆繪燈等。人物形銅燈，是產品設計與雕塑藝術相互融合的結晶。如銀首人物俑燈，由人物俑和三盞燈構成，整個外形形成一個規整的三角形，人物俑處於三角形的中心，人物比例勻稱，身體各部及五官、髮式、衣著刻畫精細入微。頭部用銀製，眼睛嵌入黑寶石目珠，人物表情細膩。三盞燈盤的安排與人物俑相連接，但並不處在一個等距離垂直平面上；從高度來講，人物右手持的

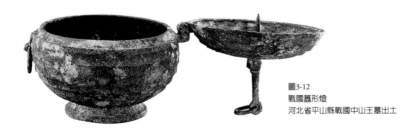

圖3-12
戰國簋形燈
河北省平山縣戰國中山王墓出土

一燈最高；從前後來看，左手持的兩燈在前，右手持的一燈在後，形成一個傾斜縱深的空間。當三盞燈同時點燃時，燈火前後高低錯落有致，產生了起伏的韻律感。人物形銅燈，既是實用的照明用具，又是精美的裝飾雕塑，具有較高藝術價值。（圖3-13）

在戰國銅燈造型中，有一種連枝燈的造型十分引人注目。其造型猶如在樹幹上有規律的分層對生而伸出的枝條，枝頭托燈盤，樹幹（燈柱）頂端亦置燈盤，下裝燈座。河北平山戰國中山王墓出土的十五連枝銅燈，是戰國連枝燈的傑作。這件銅燈的整體造型似茂盛的大樹，共有十五個燈盤，樹體上和樹下有螭龍盤繞，猴戲鳥鳴，以及戲猴人物，燈座有三隻雙身虎承托。（圖3-14）這種連枝燈的造型，在戰國以前的青銅器造型中並沒有出現過，應是戰國銅燈造型設計的新創造，從功能來說，它相當於現代立燈（落地燈）。

戰國銅燈設計，奠定了中國古代燈具（特別是青銅燈具）設計的基礎，中國古代青銅燈具高峰時期的漢代的銅燈設計，正是在戰國銅燈的基礎上發展起來的。

銅鏡是一種實用品，一種照面飾容的用具，也稱爲照子、銅鑑。有人認爲這是因爲宋代因避宋太祖祖父趙敬的名諱，故將「鏡」字改爲「照」或「鑑」。但另有學者認爲，在銅鏡未流行前，人們用銅鑑盛水照面，故鏡又稱「鑑」。

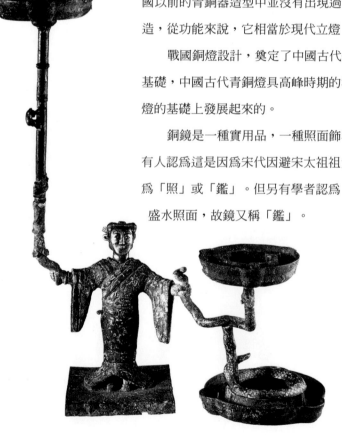

圖3-13
戰國銀首人俑燈
河北省平山縣戰國中山王墓出土

銅鏡的正面平滑，光澤感強，是其照面的實用功能之所在，但古人並不滿足於此，在銅鏡背面一般都鑄有花紋或字銘，所以銅鏡也作爲裝飾品。

在中國文獻史籍中，「鏡」字最早見於《墨子・非攻》及戰

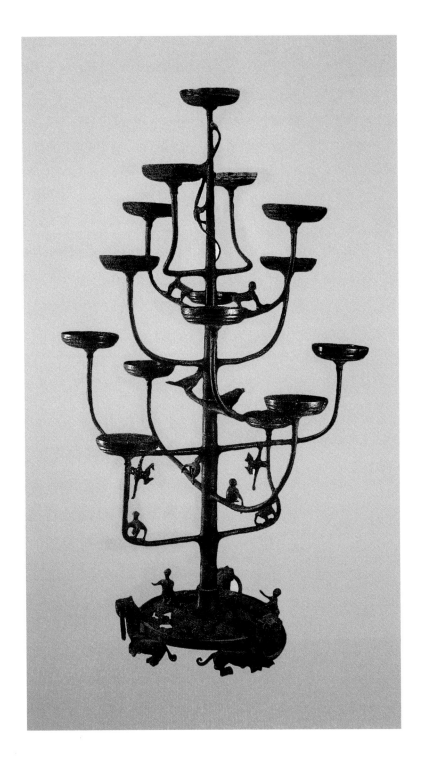

圖3-14
十五連枝銅燈
河北省平山縣戰國中山王墓出土

國末期的一些著作中。所謂「今修飾而窺鏡兮」（《楚辭·九辯》）。戰國人已懂得通過鏡飾這種日常生活的小事來闡明某些人生的哲理，《戰國策·齊策》中的鄒忌諷齊王納諫，就是一個生動的例子。

事實上，春秋戰國已非銅鏡的起源時期，考古上已發現了原始社會末期齊家文化的銅鏡，說明中國鑄造銅鏡的歷史至少可以追溯到距今四千年之前。

從商代至西周，銅鏡生產緩慢地發展著。殷商時期的銅鏡至今才發現五面，其中四面出土於河南安陽小屯殷墟婦好墓。（圖3-15）西周銅鏡也才發現十六面。當時達官貴族們正熱衷於祭祀和製作祭祀用的祭器，還無暇顧及製作這種照面的小東西。直到春秋戰國，隨著青銅器功能的轉化，銅鏡才作為一種新的日用產品有了較快的發展。據不完全統計，春秋戰國的銅鏡目前已發現了上千面。有人把這些銅鏡歸納為三十類三十三種，可見形式十分多樣。

春秋戰國的銅鏡造型多為圓形，少數為方形，背面有紐和紐座，鏡面平直，邊緣平或上捲，質地薄而輕巧。其厚度多為0.1至0.2公分左右。銅鏡的重量，小的（直徑在10公分以下）多為數十公克，大的（直徑在15至20公分）300至400公克。不過也有一些特大而厚重的銅鏡，如《岩窟藏鏡》著錄——六山鏡，直徑23.1公分，重量達1,540公克。這種銅鏡，可能有某種特殊的用途。

銅鏡上的紋飾題材和設計手法，是藝術設計史要研究的重點。

從題材類型來看，春秋戰國的銅鏡紋飾已有幾何紋、植物紋、動物紋、人物圖像四種類型的題材，而且以幾何紋居多。在幾何紋中，最具特色的是山字紋。山字紋的主要特徵是在羽狀地紋上由三至六個類似山字圖形構成主體紋飾。關於山字紋的寓意，有學者認為是以其圖形表示山字，山在中國古代往往與不動、安靜養物等結合在一起，因此表現山圖形，具有強烈的吉祥意味。也有學者認為山字紋可能與

圖3-15
商代銅鏡
河南安陽殷墟婦好墓出土

殷周銅器上的鉤連雷紋有關。關於山字紋的真正含義，還有待於做進一步的探討。山字鏡分布地區較爲廣泛，但以湖南出土最多。有人分析湖南出土的山字鏡應是本地所產。（圖3-16）

　　戰國銅鏡的紋飾構成，主要是一種圓形的適合圖案設計構成。中國著名的工藝美術學家王家樹先生認爲，戰國銅鏡，「第一次集中地揭示了圓形適合圖案的創作規律」（王家樹著：《中國工藝美術史》，文化藝術出版社1994年版，第133頁）。在具體的構成形式上，這種圓形適合圖案又分爲對稱式和旋繞式等。對稱式即把紋飾分成對稱的兩部分或四部分。旋繞式是把主體花紋圍繞中心旋繞排列。在表現手法上，有淺浮雕、高浮雕、透空雕、金銀錯、嵌石、彩繪等，以淺浮雕較多。淺浮雕採用地紋襯托主紋的手法，細密線條的地紋和粗疏線條的主紋相映成趣。戰國時期有的銅鏡裝飾還採用類似殷商銅器上的「三層花」手法，層次分明，主題非常突出。

圖3-16
戰國六山紋銅鏡
中國歷史博物館藏

漆器設計

　　春秋戰國時期，不但青銅器的設計取得了卓越的成就，漆器設計和生產也如異軍突起，後來居上，給這個時期百花齊放的藝術設計園地增添了一朵耀眼、瑰艷的新花。

　　漆器在中國是一個古老的產品，早在新石器時代初期就已出現。漆器在商代、西周時發展還很緩慢，品種、數量都很少。奴隸主階級投入大量的人力、物力來製造青銅祭器和禮器，漆器必然受到冷落，即使是春秋時期的漆器，其種類和數量也不算多。戰國時期，新興封建統治者階級提倡實用觀，強化設計的實用功能，同時大量栽種培植漆樹，擴大漆器的生產，而漆工已經脫離木工成為獨立的手工業部門。因此，戰國時期，漆器分布區域和製作數量大大增加，長江流域和黃河流域的廣大地區都有漆器出土。由於地下環境和墓葬結構不同，以長江中、下游各地出土的完整漆器較多，其中以河南信陽，湖南長沙，四川成都，湖北江陵、荊門、隨縣等地出土的成批漆器最有影響。尤其是湖北省，作為戰國時期楚國的中心地區，占有天時地利，地處南方，氣候溫和、雨量適宜，是漆樹種植的重要地區之一。由於擁有豐富的生漆資源，加上楚人歷史上就有喜用漆器的習慣，因此湖北成為戰國漆器的主要產地，僅二十世紀七○年代在湖北江陵雨臺山發掘的楚墓，就出土了漆器近千件。

從模仿到創造的形態設計

春秋戰國時期的漆器產品，其品類繁多，有各種生活用品、裝飾品、家具、兵器、樂器、車馬具和喪葬用具等等，幾乎涵蓋了生活的各個方面，其造型豐富多樣，設計製作精美，是我們研究這一時期設計史的珍貴資料。

從漆器的造型設計的發展來看，經歷過一個從模仿到創造的階段。戰國以前的產品設計以陶器和青銅器為主。尤其是青銅器大量的成熟的造型，更對漆器的造型設計有著直接的影響，春秋戰國不少漆器的造型，十分類似當時青銅器的造型，如漆鼎、漆盆、漆豆、漆壺、漆鈁等。有的結合漆器製作工藝的特點，對青銅器的造型稍作改造，如湖北隨縣曾侯乙墓出土的一件漆蓋豆，其整體造型與青銅豆相差不大，但是在豆盤兩側伸出浮雕的對稱附耳，便顯示出漆器產品的特色。（圖3-17）

圖3-17
戰國漆蓋豆
湖北隨縣曾侯乙墓出土

不過，戰國時期的漆器已經有了很大的發展，其造型設計已不僅僅是對陶器、青銅器的模仿，當時的漆器設計家還根據生活的需要，充分利用漆器製作工藝的特長，創造出不少新的造型、新的式樣。

漆耳杯是戰國時期最具特色的漆器新產品，其新穎獨特的造型設計，富有鮮明的時代感。耳杯是飲酒之器，古時稱作「羽觴」。《楚辭‧招魂》說，「瑤漿蜜勺，實羽觴些」，指的就是耳杯。至於為什麼稱為耳杯，可能是因為其橢圓形的形體和上翹的雙耳都類似人的耳朵，故命名之。也有人認為耳杯的造型是從春秋時期的青銅酒器——鈵演化而來，但將兩者作比較，還是有很大的不同，耳杯飲酒的功能更為合理，造型更具有特色。漆耳杯的製作，大多數是採用整木塊，先將內空部分挖製成型，然後再砍削其外形。耳杯的造型簡潔輕薄，製作容易，用料不多，用漆也很省，成本不高，無論上、中、下階層人士都適用，成為當時十分流行的飲酒器皿。

同樣是酒杯，如果說耳杯是一種規範化、共性化的實用產品，那麼，湖北荊門市包山二號戰國楚墓出土的一件彩繪鳳鳥雙聯漆酒杯，則是一件極具個性、極富創意、充分發揮雕工和漆工的藝術魅力，既有實用性，又富觀賞性的產品。這件產品通高9.2公分，通長17.6公分，用竹、木結合雕製而成，整體造型是一隻鳳鳥背負兩個相連的大杯，杯徑7公分。杯為竹壁木底，近杯底處用一根竹管將兩杯聯通。兩杯之間，前嵌木雕的鳳鳥，昂首站立，口銜寶珠；後黏嵌木雕鳳尾，平伸而出。杯下還各有一蹲伏的小鳳鳥，與負杯鳳鳥的雙腿，共同構成全器的四足。杯身用黑色漆髹底，用紅黃色漆繪出龍紋、波浪紋、捲雲紋等和鳳鳥羽翎的裝飾，部分還用堆漆法，使色漆浮凸出器表，富有立體感。這件富有創意、造型奇特、製作精美的漆酒杯，其功能可能是一種在古代婚禮上，新婚夫婦用以喝交杯酒的合巹杯。其設計和製作都堪稱為戰國漆器產品的代表作之一。（圖3-18）

在當時青銅器皿系列化、整體化設計的影響下，戰國漆器的造型設計也十分注重整體的效果，許多食具、酒具的設計都是成對、成組、成套，而且根據生活的需要，設計出功能齊全、結構合理、方便攜帶的整套器皿的包裝，這是戰國漆器設計最為精彩的傑作。（關於戰國漆器包裝，將在110、111頁作專門介紹）

漆器造型的形成與成型工藝有著直接的聯繫。戰國時期漆器的成型工藝，主要有木胎、夾紵胎、竹胎、皮胎等。木胎即木製的胎型。戰國時鐵工具的普及和木工技術的進步，促進了木胎成型工藝的發展。木胎的製作方法有斫製、鏇製、捲製和雕刻四種。根據不同的器形，採用不同的方法。几、案、耳杯等多用斫製法，以整塊木頭研削出器形。而鼎、盒、壺、盂等圓鼓腹器物的外表多用鏇製法來鏇削。戰國漆器鏇製成型的機械加工部件，至今尚未發現實物，可能與現代民間使用的簡單的木製鏇床相類似。奩、卮類直筒形器皿則多用薄木片捲成筒狀器身，下接平板為底；製作時將薄木板兩端削成斜角形，捲成圓筒後緊密銜接。總的來看，在木胎成型時，有的還需要輔以其他方法製作而成。有些產品則是分別製作構件，然後用榫卯接合或者黏合而成。

圖3-18
彩繪鳳鳥雙聯漆酒杯
湖北荊門市包山二號戰國楚墓出土

夾紵胎是一種完全用麻布和漆灰做成的胎型，其方法是先用泥或木做成內模，然後將麻布或絲綢一層層用漆灰黏附於胎模上，等麻布或絲綢乾實後去掉胎模。這種成型工藝實際上相當於後來的「脫胎法」，說明漆器的脫胎工藝至戰國時已經發明和應用。夾紵胎輕巧、牢固，漆液滲透性能好，黏附力強，這是中國漆器工藝的獨特創造。

竹胎是在竹器或篾編的器物上髹漆。皮胎是在皮革製品上髹漆，如漆甲、漆盾。另還有在陶器、銅器上用彩漆描繪裝飾的。

在捲木胎的和夾紵胎的漆器上加以金屬口及鋪首、合頁、蓋紐、足等金屬附件，是戰國漆器的一個特色。這些金屬附件，使胎型更加堅固，在功能上起到了方便使用的作用，而且還增添了光彩奪目的裝飾效果，使用這種金屬附件的漆器，稱之釦器。

由於戰國漆器成型工藝的多樣化，且與陶器、青銅器的成型工藝截然不同，從而為漆器形態的創造提供了獨特的技術條件和工藝條件。

神奇浪漫的裝飾設計

漆器裝飾是漆器整體藝術設計的一個重要組成部分。甚至可以說，漆器的藝術性，在很大程度上體現在漆器的裝飾上。

戰國漆器的裝飾題材十分豐富。既有大量寫實的動物紋和神獸紋，如龍、虎、鹿、豹、豬、狗、蛙、朱雀、鴛鴦、鶴、孔雀、金鳥、鳳、鳥等，也有植物紋和幾何紋，還有一些表現現實生活的人物紋和帶有神奇浪漫色彩的神話傳說紋。表現現實，貼近時代，是戰國時期裝飾藝術的一大特點，戰國漆器上也有表現車馬出行、舞蹈、奏樂、狩獵等現實生活的題材，但最具特色的還是表現神話傳說的題材。而這些題材主要集中在湖北戰國楚墓出土的漆器上。

「昔楚南郢之邑，沅湘之間，其俗信鬼而好祀，其祠必作歌樂鼓舞以娛諸神。」（王逸：《楚辭·章句》）在湖北隨縣曾侯乙墓出土的漆器上，就出現了一批這樣的裝飾題材，如一件衣箱上繪有扶桑樹、太陽、鳥、獸、蛇和人持弓射鳥，實際上是表現了「后羿射日」的古老神話傳說。另一件衣箱蓋上則繪有二十八宿的天文圖像和青龍、白虎形象。在一件漆棺的內棺格子門兩側繪有手執雙戈雙戟的人頭獸身、人頭鳥身與獸首人身等神獸像。這些裝飾圖形，畫面神奇怪異，又

極富想像力和裝飾性。體現了楚人信巫鬼、重祀的思想意識，在藝術上的創造精神和浪漫主義的表現手法，具有鮮明的民族風格和地域特色，同時也使楚國漆器成為戰國漆器的一個傑出代表。

戰國漆器裝飾的表現技法主要是彩繪。這種傳統的彩繪技法在戰國漆器裝飾上表現得淋漓盡致，得心應手。主要表現技法有細線加平塗，即先用細線勾勒，然後平塗。有的則先用色塊平塗，再以單線勾邊，以增加線條的變化。所繪顏色有紅、黑、黃、白、紫、褐、綠、藍、金、銀等十幾種，色彩鮮艷而瑰麗，具有強烈的視覺感。

功能合理、整體配套的漆器包裝

中國古代的包裝設計始於何時，這個問題目前還難以下結論。原始社會的陶器，商代、西周的青銅器中，有用於盛裝物品的容器，說明包裝已經開始起源和產生。不過，迄今為止，我們還難以見到這些時期真正的包裝設計實物，這還有待於考古上的進一步發現。

中國古代的包裝設計在戰國時期已經有了較大的發展，這是不容置疑的。過去，我們僅根據戰國人韓非子的「鄭人買其櫝（盒）而還其珠」（《韓非子·外儲說·左上》），一個豪華的珠寶包裝盒，竟然吸引鄭國人買了包裝盒而退還了裝在裡面的珠寶的「買櫝還珠」的寓言，來對戰國的包裝設計做一些猜測性的判斷。令人高興的是，近些年來，考古發掘已經為我們提供了一批戰國時期精美的包裝設計實物，使我們對中國古代早期的包裝設計有了直接的認識。

戰國時期，列強爭雄，戰爭不斷。作為上層階層的宮廷貴族，一方面忙於四處征戰，一方面又不忘及時享受人生。這一時期青銅器、漆器上反覆出現的攻戰、狩獵、車行、宴飲的圖案，就是當時人們好戰、好飲、好遊、好玩的生活方式的真實寫照。漆器的使用在戰國時已相當普遍，是戰國人生活中不可缺少的日用品。各種實用器皿、食

具、酒具、家具、文具、車馬具以及兵器、樂器、喪葬用具等都有用漆器來製作的，而且漆器已經進入到商品流通市場。爲了滿足當時人們這種流動性很大的生活方式的需要，漆器的包裝已經勢在必行。正是在這樣的歷史條件下，產生了功能比較合理、結構比較科學、造型比較美觀、牢固耐用、方便攜帶的漆酒（食）具包裝。

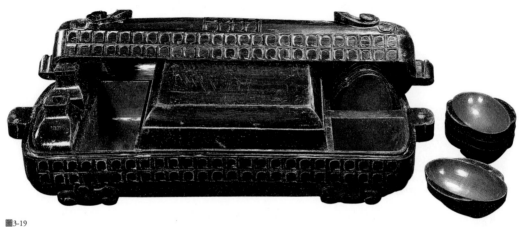

圖3-19
戰國漆酒具盒
1987年湖北省荊包山二號墓出土

湖北省的江陵望山、紀城和荊門包山等地，先後出土了數套戰國的漆酒（食）具包裝盒。這幾套包裝盒的共同特點是，盒體的長、寬、高約在70公分×25公分×20公分左右。盒形雖呈長方形，但四個轉角均做了圓角處理。這樣不但在視覺上形成直中有曲、曲直對比的美感，而且在攜帶時也有比較舒適的觸感。盒蓋和盒身都做子母口扣合，蓋、身兩端各伸出一短把，把上留有一凹槽，是爲了使繩子在捆縛時繩在凹槽裡不會滑動。盒內的結構合理實用。湖北荊門包山二號墓出土的漆酒（食）具包裝盒（圖3-19），盒蓋內由兩隔板分隔成三段，盒身內用隔板分隔成四段六格。一端豎置漆耳杯兩套，每套四件，兩套耳杯杯口相對。另一端置漆酒壺兩件。中間兩段空間大小不同，大的扣一方形盤，小的無物（此處還應置一小盤）。湖北江陵望山一號墓出土的漆酒（食）具包裝盒（圖3-20），其外形和結構與此基本相同，

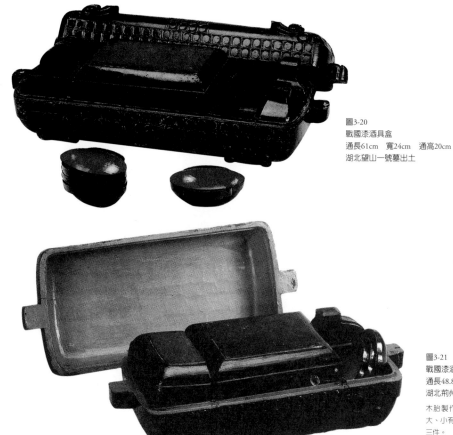

圖3-20
戰國漆酒具盒
通長61cm　寬24cm　通高20cm
湖北望山一號墓出土

圖3-21
戰國漆酒具盒
通長48.8cm　寬20.5cm　高15cm
湖北荊州紀城一號楚墓出土
木胎製作，造型作圓角長方形，內裝
大、小有蓋盤各一件，酒壺一件和耳杯
三件。

內裝漆耳杯九件，漆酒壺兩件，大小漆盤各一件。湖北荊州紀城一號
楚墓出土的漆酒具盒，也裝有大、小漆盤各一件，漆酒壺一件和耳杯
三件。（圖3-21）這些漆酒（食）具包裝盒，其內裝的產品雖然品種並不
一樣，但在功能上是緊密聯繫的，在造型風格上是相互協調的，裝飾
色彩則完全一致（都是內紅外黑的色調），顯示了整體統一、系列配
套的設計意匠。

織物和服飾設計

織物設計

　　春秋戰國時期，紡織生產已具有一定的規模，「獎勵耕織，發展桑麻」，紡車逐漸取代紡輪，使紡紗效率成倍增長，特別是織機的改革，使織布的速度和質量都有很大提高。這些都反映了春秋戰國時期的織染繡生產盛況空前。據記載，戰國時各國諸侯之間相饋贈的絲織品已達千匹以上。齊魯地區是當時染織工藝最發達的地區，所謂「齊紈」、「魯縞」，是全國聞名的產品，齊國的染織生產量最大，有「冠帶衣履天下」的美喻。

　　迄今為止，考古上發掘的春秋戰國的絲織物，主要在南方，以湖南長沙和湖北江陵為主要出土地點。其中以湖北江陵馬山磚廠一號墓出土的大批珍貴的戰國絲織物最有代表性。馬山一號墓共出土的絲織物二十多件，織物的品種有絹、錦、羅、紗、綺、縧等，還有大量的產品。這些絲織物織法各異、色彩多樣、品種繁多、工藝精湛，堪稱一座春秋戰國的絲綢寶庫。如錦，就有朱紅、暗紅、黃、深棕、淺棕、褐色，分兩色錦和三色錦，用提花方法織造。而刺繡品有二十一件之多，以絹為地，用鎖繡的針法繡成，色彩豐富，花紋多樣。

　　這批絲織物和刺繡產品圖案，可分為幾何紋、植物紋、動物紋、人物紋四大類。幾何紋主要是菱形紋。這些菱形紋雖然整體形式大體相似，但細節變化卻很豐富，或曲折連續、或相套相錯、或呈杯形、

或與其他幾何紋相結合，還有菱形紋與植物紋、動物紋、人物紋相配合，很富美感。植物紋多為花卉紋，也有樹木紋。這些花卉紋樣或作為連續圖案的單元，或與龍紋或鳳紋相組合，讓花卉紋成為鳳紋或龍紋的組合部分。這種現實主義與浪漫主義相結合的創作手法，成為楚國藝術設計的一大特色。至於動物紋，更以龍紋、鳳紋為主。這在刺繡品中得到充分的反映。在所見的十八幅刺繡紋樣中，都有龍鳳紋樣，或者以鳳為主角，或者龍鳳相鬥。楚人塑造的鳳紋十分優美，富有浪漫的情調。在一件繡羅單衣上，甚至還有一鳳鬥兩龍一虎的紋樣。只見鳳紋占滿了整個畫面，花冠碩大而美麗，在與龍虎搏鬥中，屬於勝利者。從紋樣構成來看，十分巧合和適合，構圖飽滿，線條流暢，是一幅十分難得的藝術設計作品。（圖3-22）此外還有人物紋，作舞人、獵人、禦者的形象，造型生動而簡練。

圖3-22
戰國龍虎鳳紋織繡
湖北省江陵縣馬山出土

服飾設計

春秋戰國時期的服飾設計發生了較大的變化。作為統治者，繼續將冠服制度納入「禮治」的範疇。帝王后妃、公卿百官的衣冠服飾更趨詳備。而諸子百家，從各自不同的思想和觀念，對服飾過分追求社會功能發起了攻擊。如墨子提倡「節用」，主張衣冠服飾及其他生活器具只求「尚用」，不必過分豪華，更不必拘泥於繁縟的等級制度。同時，由於絲織業的發展和服裝工藝的日趨成熟，使春秋戰國的服飾設計出現了多樣化的趨向。

　　春秋戰國的服飾，可分爲禮服和常服。禮服和禮器一樣，是等級的標誌，權力的象徵，在各種禮儀的場合環境中使用。其服裝面料、圖案、式樣的設計，有著明顯的等級差別，所謂「冠弁衣裳，黼黻文章，雕琢刻鏤，皆有等差」（《荀子》）。春秋戰國的禮服，是周代冠服制度的延續，考古上並沒有實物發現。而作爲日常生活穿著的常服，考古發掘出許多實物資料，尤其是湖北江陵馬山楚墓出土的戰國中期的衣物三十五件，使我們看到這一時期服飾設計的大概面貌。

　　深衣是春秋戰國時期一種典型的服裝式樣。這種服裝設計，突破傳統的上衣下裳式樣，將上下衣裳連在一起。孔穎達《五經正義》說：「此深衣衣裳相連，被體深邃，故謂之深衣。」《禮記‧深衣》鄭注：「深衣者，謂連衣裳而純之以采也。」深衣在設計上的一個特點是曲裾繞襟，即把衣襟加長，衣襟形成三角，穿時繞至背後，有的還再繞回前面，再用腰帶繫紮。在審美上形成了寬博、深邃的美感，這正體現出了漢民族自古以來傳統服飾上的審美特色，同時也存在著較爲封閉繁瑣的缺陷。深衣在相當長的歷史時期內被漢民族所普遍採用，不論貴賤男女，文武職別，都以穿著深衣爲習尚。（圖3-23）

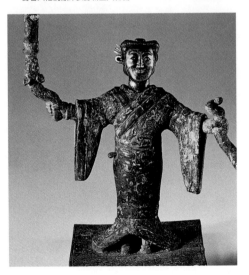

圖3-23
身著大袖繞襟深衣的戰國人物俑

　　袍是中國古代傳統的服式，在周代已經出現。它也是上衣和下裳相連接，但在功能和設計上與深衣不盡相同。袍有夾層，絮有絲棉，是一種冬季服裝。在設計上，有曲裾、直裾之分。湖北江陵馬山一號楚墓出土了七件袍，均交領，右衽，直裾式，袖口有寬有窄，袖有長有短。其中長袖的一種，袖下部下垂呈弧狀，衣身寬鬆，顯示出華貴、飄逸的審美特色。深衣和長袍，都代表了中國古代早期服裝的典型式樣，並奠定了中華民族傳統服式的民族風格。

　　春秋戰國時期的服裝，有一類服裝式樣，在設計上與深衣和長袍形成鮮明對比，這就是胡服。胡服的特點是短衣、長褲和革靴，衣身緊窄，便於活動。關於胡服的形成，學術界有兩種不同的觀點：一種認爲是從西域流傳而來，原是胡人作爲遊牧民族的主要服裝；另一種則認爲其「有可能還是商周勞動人民及戰士的一般衣著」（沈從文編著：《中國古代服飾研究》增訂本，上海書店出版社1997年版第40頁）。不管怎樣，胡服在春秋戰國流行，「胡服騎射」應用於大規模的戰爭，卻是不爭的事實。胡服的流行和普及，對當時的服裝設計產生了很大影響，其方便實用、靈活精悍的功能和式樣，可以看作是中國最早的「牛仔服」。（圖3-24）

　　和當時的服裝相配套的是腰帶和帶鉤。無論是深衣、長袍還是胡服，都沒有專門的繫紐。爲了不至於衣服散開，同時也是「禮」儀的需要，必須在腰間束帶。在設計上，帶的質地和式樣要和衣服相協調。一般來說，春秋戰國的深衣長袍，配的是絲織物製成的帶，而皮革製成的革帶，往往和窄袖、短衣、緊身褲和革靴的胡服式樣相配套。由於革帶質地較硬，其兩端需要用帶鉤來連接，因此，從設計上來看，春秋戰國時期，革帶和帶鉤的大量使用，應和胡服的流行有直接的聯繫。當然，革帶和帶鉤，不可能只限於與胡服相配套使用。爲了也能使深衣長袍與革帶和帶鉤相配套，人們對革帶和帶鉤進行了進一步的裝飾。如在革帶的皮革上繡花，又進而在帶鉤上鏤刻雕鑿、鑲嵌珠玉琉璃、鎏金錯銀，因此，帶鉤的裝飾就越來越華麗。這樣，華美的衣袍與精緻的革帶和帶鉤也就配套協調了。（圖3-25）

（左）圖3-24
戰國水陸攻戰紋鑑上身著胡服的
人物圖形

（右）圖3-25
戰國嵌玉鎏金銅帶鉤

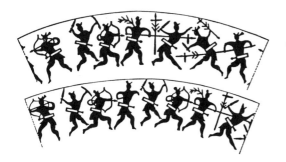
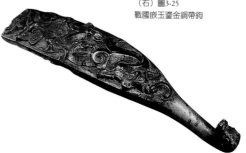

交通工具設計

中國古代的交通工具主要是車船，日常生活使用最多的是車輛。

關於車的發明，在古代文獻的記載中，有「黃帝造車」和「奚仲作車」兩種說法。傳說黃帝造車，故號軒轅氏。《山海經》則稱：「番禺生奚仲，奚仲生吉光，吉光以木爲車。」郭璞注云：「《世本》言奚仲作車，此言吉光，明其父子創意也。」漢代陸賈《新語》說：「於是奚仲乃撓曲爲輪，因直爲轅。」說明奚仲或奚仲父子對車的創製是有貢獻的。車的發明權屬誰似難以定奪，但中國古代對造車的確是十分重視的。車子不但是一種非常實用的交通工具，而且也是等級、身分的象徵，所以對車的設計也就非常講究，煞費苦心。

先秦工藝典籍《考工記》中說：（故）「一器而工聚焉者，車爲多」，說明製車在當時是一個有著嚴格分工的生產部門。所謂「車人爲車」，車人專門製造車輛本身以及進行裝配。「輪人爲輪」、「輪人爲蓋」，輪人專門製造車輪和車蓋。「輿人爲車」，輿人專門製造車輿（車箱）；「輈人爲輈」，輈人專門製造車輈。所以說，《考工記》是「世界上第一部詳述木車設計製造的專著」（聞人軍著：《考工記導讀》，巴蜀書社1996年版，第23頁）。

在考古發掘的商周時期墓葬中，發現了大量車的遺跡，爲我們提供了許多先秦車子的實物資料。通過對這些車子的實物，與《考工記》相互對照，可以看出先秦時期的車子設計是卓有成就的，主要體

現在功能科學、結構合理、設計精巧、裝飾華麗方面。

先秦時期的車，以木製馬車為主。從功能類型來分，主要有戰爭用的戰車、貴族出行用的乘車和民間作為田間運輸工具用的田車。而車的主要構造是由獨輈、車輪、車輿和車蓋等組成。由於車的功能主要是載人和載物，因此，車輪的設計就顯得十分重要。可以說車輪是當時車子最關鍵的部位。如何使馬拉車時車輪轉得快和人登車時方便自如，這是車輪設計必須解決的功能問題。

早期的車輪設計並不規範，車輪直徑有100至170公分不等。而《考工記》中關於輪徑的規定是「六尺六」（兵車、乘車）和「六尺三」（田車），若按齊尺（每尺約19.7公分）推算，兵車、乘車輪徑130公分，田車略小。這一尺度是比較科學合理的。因為「輪已崇，則人不能登也；輪已庳，則於馬終古登也」。根據理論力學中的滾動摩擦理論，滾動時的摩擦力與輪子的半徑成反比，拉小輪車所需的力大於拉大輪車所需的力，所以馬就十分吃力；而輪子過大，則人上車也十分艱難。因此，車輪六尺六寸，而車軹（車輪中心的圓木部分）高三尺三寸，加上車箱底部四面的橫木厚高，以及車箱底部下面扣住橫軸裝置（伏兔）的厚度，車箱的門高四尺，而「人長八尺，登下以為節」。根據現代人體工程學測定，人的臍高是人總身高的十分之六，而車高是人身的一半，車門的高度在人臍之下，按照開門的高度，利用輔助的把手，人就可以不太費力地登上車。

先秦車子功能和結構的科學性還體現在車輈（車轅）上。這是車輛與馬直接接觸的部位，關係到馬行走的速度與體力消耗問題，也就是車子運行的效率問題。先秦車子基本上為獨輈。獨輈馬車的特點是駕兩匹或四匹馬，而且以立乘為主，車速較快，車輪較大，車箱較小，車體較輕，作為戰車使用非常適合。在車輈的設計上，車輈前部一般向上昂起，後端壓置在車箱下的車軸上。可見獨輈馬車的是曲直

結合的設計。《考工記》云：「輈深則折，淺則負。輈注則利，準則久，和則安。輈欲弧而無折，經而無絕。進則與馬謀，退則與人謀。終日馳騁，左不楗，行數千里，馬不契需，終歲禦，衣衽不敝，此唯輈之和也。」這就是說，「輈的彎曲太大，容易折斷；彎曲不足，則車體必上仰。輈的前段彎曲，形如注星的連線，行駛俐落；輈的後段平直，經久耐用，曲直協調，必能安穩。輈要彎曲適度而無斷紋，順木理而無裂紋，配合人馬進退自如，一天到晚馳騁不息，左邊的驂馬不會感到疲倦。即使行了數千里路，馬不會傷蹄怯行。一年到頭駕車馳驅，也不會磨破衣裳。這就是輈的曲直調和的緣故。」（聞人軍著：《考工記導讀》，巴蜀書社1996年版，第282頁）從一根車輈的設計，就可以看出先秦時期製車對功能的強調和重視。

馬車的荷載部分──車箱，又叫車輿。車箱分大小兩種。從平面來看，都為橫方形。《考工記》說：「三分車廣，去一以為隧。」即以車箱寬度的三分之二作為車箱的進深度。從先秦出土的車子實物來看，與這一比例要求大體相當。安陽出土的商車的車箱，箱廣94公分、進深75公分，只能站立兩人。西周的車箱設計有了改進。山東膠縣西菴遺址出土的車子，箱廣164公分、進深97公分，車箱內能站立三至四人，而且車箱前面兩角改為大弧度的圓角，增加了車箱造型的變化。車箱的周圍有欄杆，後面留出缺口，以方便上下。（圖3-26）由於是立乘，為了防止車身傾

圖3-26
西周車子結構圖
山東省膠縣西菴遺址出土

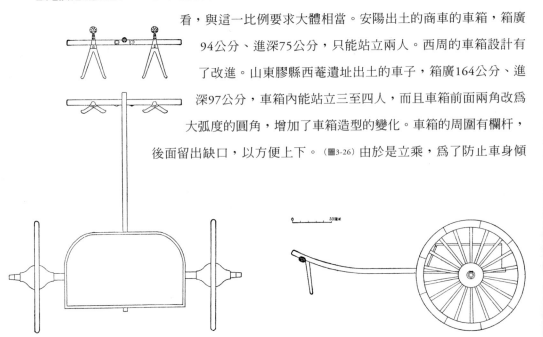

側，致人摔倒，西周以後的車箱都在左右兩旁欄杆各安裝一橫把手，以便用手扶持。這種把手當時稱「較」，多爲銅製，有「較」的車體現了等級身分，是所謂「卿士之車」。因此，「較」的造型和裝飾都頗爲講究，「較」的造型多爲曲鉤形，變化有致，有的「較」還裝飾有紋樣。「猗重較兮」（《詩經·衛風·淇奧》），表現了當時貴族乘車時倚「較」的風采。（圖3-27）這個時期的車子還設計有車蓋，車蓋立於車箱上方。《考工記》有「輪人爲蓋」一節，並記述了車蓋的形制、結構及工藝技術要求。關於車蓋的設計，將在下一章中再作分析。

先秦車子的設計非常講究材美工巧。當時製車的材料主要是木料，特別是車輪和車轅，是車輛的兩大關鍵部分，因此在設計時對這兩大部位的選材十分講究。據《考工記》記載，當時對車輪材料的要求是——轂是利轉的，輻是「直指」的，輮的作用是固抱。由於三者的功能不同，要分別選擇不同的木材，如伐取轂材時，要先刻畫陰陽記號。木材向陽的部位，紋理緻密而堅實；背陰部位，紋理疏鬆而柔弱。所以要用火烘烤背陰的部分，使其與向陽的部分性能一致。對車軸材料的要求，一是木材紋理的均勻沒有節目，二是木質要堅韌，這樣才能堅固耐用。爲了使車體堅固，對車的各個關鍵部件的連接，都用青銅構件來固定，並用金、銀、瑪瑙、綠松石等珍貴材料來加以裝飾，這些裝飾性構件製作十分精緻，車軸的飾件和轅頂端的獸首形銅轅，還往往用鎏金加以裝飾，充分顯示設計者的匠心和精湛的技藝。

圖3-27
春秋車子結構圖
山西省臨猗程村春秋車馬坑出土

家具設計

　　家具是建築室內不可或缺的用具，也可以說是室內設施的重要組成部分。家具與建築的發展，與人們的生活起居方式，有著直接的聯繫。

　　中國古代的家具起源於何時，迄今為止似乎難以定論。古代文獻記載：「神農作席薦。」（《壹是紀始》）此外，還有傳說神農氏發明床、少昊始作簀床、呂望作榻等（《廣博物志》）。而根據最新的考古發掘，在山西襄汾陶寺遺址發現了木案殘跡和木俎實物，年代在距今約四千兩百年至四千五百年前。陶寺類型的木案、木俎，高度為10至25公分，符合原始時期人們席地起居的習俗。而且木案上施加彩繪，可能是漆繪。這充分證明中國古代使用家具的歷史，應上溯到史前時期。（參見楊泓著：《美術考古半世紀——中國美術考古發現史》，文物出版社1997年版第406頁）

　　不過，可以肯定的是，席，算是一種古老、原始的家具。「至禹從蔣席，頗緣此彌侈矣，而國不服者三十三。復作茵席雕文，彌侈矣，國之不服者五十三。」（《壹是紀始》）這裡所說的茵席，就是一種供坐臥鋪墊的用具。到了商代，席的使用逐漸普及。商代甲骨文「宿」字的寫法，形象就似人臥於席上。《太公六韜》說「桀紂之時，婦女坐以文綺之席，衣以綾紈之衣」，可見這時的茵席已相當講究了。從周代的文獻中，還得知當時席的名稱，已有「莞席」、「藻席」、「次席」、「蒲席」、「熊席」等。周代還設有專掌這五席的官吏。至於席的材質、席的裝飾和席的使用方式，在非常講究禮治的周代，

都有很嚴格的規定，實際上體現出十種等級制度的身分標誌，由此形成了中國古代「席地而坐」的生活起居方式。而且這種生活起居方式，居然還延續了兩千多年之久。

除了席之外，考古目前已發掘的較早的家具實物，還有遼寧義縣出土的商代青銅俎和河南安陽大司空村出土的商代石俎。俎的功能是用於祭祀時切牲和陳牲，實際上是一種祭器。《三禮圖》中描繪了夏、商、周代的俎形象，但與考古上出現的商代、西周的俎相比較，有一定的距離。商代、西周俎的整體造型，已經具有後來的几、案、桌類家具的雛形。青銅器中還有一種「禁」，這種銅禁的功能，是放置祭品和祭器用的，相當於後來的箱、櫥、櫃的功能，從其造型，也可以看出此類家具的原始形態。

中國古代早期的家具，是以漆木家具為主。其起源可追溯到史前時期。大規模發展，是在春秋戰國時期。這與當時建築木構架的初步完備和漆器生產的興盛是有密切聯繫的。

中國古代建築的木框架構造，是在春秋時期初步完備。《中國古代建築史》認為，「中國古代木構架有抬梁、穿斗、井干三種不同的結構方式」，「抬梁式木構架至遲在春秋時代已初步完備，後來經過不斷提高，產生了一套完整的做法。這種木構架是沿著房屋的進深方向在石礎上立柱，柱上架梁，再在梁上重疊數層瓜柱和梁，最上層梁上立脊瓜柱，構成一組木構架。」（劉敦楨主編：《中國古代建築史》，中國建築工業出版社1980年版，第4頁）建築木構架的材質和結構，為春秋戰國漆木家具的形成奠定了用材和框架的基礎。同時，由於漆器生產的興盛，也為漆木家具的發展提供了一個很好的機遇。

迄今為止，考古上發現的春秋戰國的漆木家具已有數十件之多。從品種來看，主要有几、案、床、箱、屏風等。其中，以河南信陽長台關戰國楚墓出土的漆案、雕花木几、漆木床和湖北隨縣、江陵等地

出土的漆几、漆座屏等較爲完整。這些漆木家具的設計特點是，造型低矮，方便實用；裝飾上，完全採用漆器的裝飾手法，如漆繪的色彩、紋樣和雕刻的技法與當時的漆器是一致的。河南信陽長台關戰國楚墓出土的漆木床，長218公分，寬139公分，通高44公分，這與現代家具的床的造型尺度已經相差無幾。漆木床的四周有欄杆，兩邊欄杆留有上下床的缺口，床面是活動的屜板，方便實用。湖北江陵望山出土的漆座屏，長51.8公分，高15公分，可能是一種置於床上的裝飾座屏，屏框內透雕有鳳、雀、鹿、蛇等相互角鬥的數十種動物，形象生動，雕刻精美，色彩華麗。

几是一種人們席地而坐或坐在床榻時依憑用的家具。《器物叢談》說：「古者坐必設几，所以依憑之具。然非尊者不之設，所以示優寵也。」可見當時只有長者或尊者才有資格使用几，而且按等級身分使用不同等級的几。古書記載：「大朝覲、大饗射、封國命諸侯，王位設左右玉几。諸侯祭祀右雕几，酢席左雕几。甸役熊席右漆几，喪事葦席右素几。」湖北隨縣曾侯乙墓出土的彩繪漆几，由三塊木板榫接而成，在功能上既可憑倚，又可放置物品；而几的通體以黑漆爲底，立板外側兩面用朱色漆彩繪各種雲紋，色彩華麗，製作精美。

圖3-28
戰國漆案
湖北隨縣曾侯乙墓出土

　　春秋戰國時期的案主要爲食案，即爲進食所用。案的設計非常講究，湖北隨縣曾侯乙墓出土的漆案，案面較寬，裝飾華麗。（圖3-28）河南信陽長台關出土的漆案，案面繪金、銀、黑、黃的角渦紋、雲紋，色調富麗，其足部用青銅製作成獸蹄形足。而河北平山縣出土的一件戰國方案，則以青銅材料爲主。這件方案長47.5公分，高36.2公分，造型、裝飾和製作都很精湛。在圓形底座下，以四隻挺胸昂首的臥鹿爲足，座上有四龍四鳳相盤繞，每一龍頭頂一斗拱形飾件，上承方案框，案框內邊裡有沿口可鑲漆木板面，出土時漆木板面已朽。以斗拱承托案框是模仿當時木構建築挑簷結構一斗二升的形式。由此可見當時建築的木構造對家具造型和結構設計的影響。（圖3-29）

　　值得注意的是，在同一個墓地，還出土了一件屏風，由銅質的屏座和漆木的屏扇兩部分組成。屏座是三隻錯金銀的銅獸，銅獸背上有一至兩個插榫，爲安裝屏扇之用。屏扇長方形，長224公分，高90公分，屏心是紅漆板，中間用格帶加固。周圍的邊框爲墨漆地，上繪朱、橙色鳥紋和捲雲紋。兩屏扇由兩個銅合頁相連接，合頁後部呈「八」字形，半合頁的張度限定在八十六度以內，設計合理實用。這種屏風已經具有分隔空間的「隔斷」的功能。

　　總的看來，春秋戰國時期的漆木家具，在功能上，還受到「席地而坐」生活習俗的制約和限制；在工藝製作上，也尚未擺脫漆器和青銅器的影響。

圖3-29
戰國錯金銀青銅龍鳳案
河北平山出土

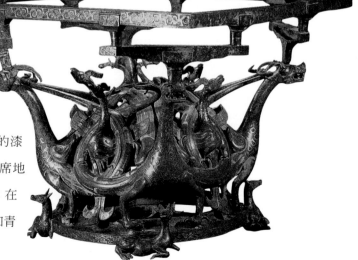

先秦時期的設計思想

先秦諸子的設計觀

春秋戰國處在一個社會大動盪時期。由奴隸制過渡到封建制,不僅是一個社會制度的變更,更給當時的思想意識形態和文化藝術形態帶來強烈的衝擊和碰撞。人們的思想空前解放,尤其是戰國時期,學術思想界出現了諸子並起,「百家爭鳴」的現象。

關於諸子百家,西漢人劉歆曾經將他們歸爲儒、墨、道、名、法、陰陽、農、縱橫、雜、小說十家。實際上,按照現在的說法,諸子中,有思想家、政治家、軍事家、外交家、教育家、文學家、醫學家、史學家、農學家、水利學家、天文學家等等,並沒有設計家。但諸子在他們各自的學說中,卻包含有不少閃耀著設計之光的思想和觀點。這些設計觀,歸納起來主要分爲三點:

一、強調實用功能,主張先實用後審美的設計觀。持有這種設計的代表人物,主要有墨子、韓非子等人。

墨子,姓墨名翟(約生活在西元前468至前396年),魯國人。墨子本人是個精於機械製作的能工巧匠。其技巧之精湛,還超過著名的公輸般(魯班)之上。墨子對工藝、設計更有著自己的鮮明見解。墨子在同他的弟子禽滑釐就珍寶和粟兩者只能取其一有過一段耐人尋味的對話,並發表了自己的見解:「食必常飽,然後求美;衣必常暖,然後求麗;居必常安,然後求樂,爲可長,行可久,先質而後文。」

就是說，人要先有飽暖，才能追求美麗；要先安居，才能去追求歡樂。對於一件產品來說，先要實現其最基本的實用功能，才能考慮裝飾。在〈辭過〉篇中，墨子例舉了宮室、服飾、烹飪、車船製造等四個方面的例子，通過聖王在造物初期對最基本功能的強調，來闡述設計的功能本質。戰國時期的另一位思想家韓非子（約西元前280至前233年），則以玉巵（玉製酒杯）和瓦器盛酒爲例子：「夫瓦器至賤也，不漏，可以盛酒。雖有乎千金之玉巵，至貴，而無當，漏，不可盛水，則人孰注漿哉？」就實用價值來說，一個製作不當，不可盛水的貴重的千金玉巵，還比不上一個功能完好但價格非常低廉的陶器。顯然，韓非子與墨子的觀點是完全一致的，這就是強調物品的實用功能，主張實用爲美，先實用後審美的設計觀。

二、主張「文質彬彬」，即強調內在美與外在形式美和諧統一的設計觀。持這種觀點的是以「中庸」作爲哲學思想的孔子。

孔子姓孔名丘，字仲尼，西元前551年生於魯國。在中國古代思想史上，孔子所創立的儒家學說占有著主導的地位，其影響是非常深遠的，甚至在中國古代設計思想史上也有極大的影響。這種影響，既有積極的一面，也有消極的一面。從積極的方面來看，孔子提出的「質勝文則野，文勝質則史。文質彬彬，然後君子」，用現在的話來說，就是過分強調本質內容，而忽視形式美感，就會失之於粗野；反之，過分強調外在形式而忽視本質內容，就會失之於虛華無實；只有「文」與「質」的和諧統一，才是美的最高境界。關於文與質的關係，早在《易經》時代已經引起重視，以孔子爲代表的儒家關於「文質彬彬」的思想觀點，與《易經》的文質觀應該說是一脈相承的，而且更加明確，且帶有鮮明的儒家色彩。這種強調內容與形式完整統一的中規中矩、不偏不倚的設計思想，幾千年一直影響著中國傳統藝術（包括藝術設計）的發展。不過，這種影響也有消極的一面。因爲，

孔子當時所說的內容與形式都離不開一個前提——這就是「禮」。在儒家學說裡，「禮」是一種社會行為規範。這個「禮」，實際上就是周禮，孔子一再強調要用周禮來約束人們的一切行動，這就是所謂「非禮勿視，非禮勿聽，非禮勿言，非禮勿動」。春秋戰國時期，青銅器的造型設計已經發生了很大的變化。如青銅禮器中的觚就是一個典型的例子。這時的觚型已經朝著杯型演變。恢復了作為飲酒器皿的實用功能。而孔子對此卻大為不滿：「觚不觚，觚哉觚哉。」實際上，孔子並不僅是對觚的造型發生變化不滿，更主要的是對周代禮制的衰落而感到憤恨。儘管社會發展（包括設計發展）的潮流是不可阻擋的，但長期以來，儒家思想對中國古代人們的主觀能動精神和創造欲望的限制和束縛，是不可低估的。反映在設計上，就是一種根深蒂固的因循守舊、不求創新的傳統思維觀念。

三、主張「大巧若拙」，崇尚天然之美；主張自然樸素，反對人工雕飾的設計觀。持著這種觀點的是道家的代表人物老子和莊子。

老子姓李名聃，生長在南方的楚國。莊子名周，是宋國人。在哲學思想上，老、莊都把道看作流貫宇宙、社會、人生的唯一規律，主張自然無為。從這種哲學思想出發，他們把人類造物活動中的一切裝飾行為都看成是非自然的破壞行為。而崇尚自然，「順物自然」，反對雕飾，就成為老莊設計思想的核心。莊子在〈天道〉篇中認為，「素樸而天下莫能與之爭美」，「既雕既琢，復歸於樸」，這是一種主張不加任何人工雕飾的樸素美、自然美、真實美，是以「大音希聲」、「大象無形」、「大巧若拙」作為一種審美的最高境界。

從表面來看，老莊的設計觀是一種反裝飾、反設計的虛玄觀念。因為，任何設計、任何裝飾無一不是人工、人為的結果。然而，以「清水出芙蓉，天然去雕飾」的審美觀，避免和去除設計和裝飾上的「人工斧鑿」味，以無形的設計觀，來進行有形的設計，並不是對設

計、對裝飾的全面否定，恰恰相反，這應是設計美、裝飾美的真諦。老莊的這種設計觀，實際上是後來（尤其是宋代）藝術審美（包括設計審美）中「清淡自然」的藝術境界的濫觴。

《考工記》及其設計思想

在先秦時期的設計思想中，《考工記》一書體現出來的設計思想，無疑占有非常重要的地位。

在歷史上，《考工記》是作為《周禮》的其中一篇而保存下來的。《周禮》原稱《周官》，《周官》原有六篇，即〈天官〉、〈地官〉、〈春官〉、〈夏官〉、〈秋官〉、〈冬官〉。由於〈冬官〉已闕，以《考工記》補之。王莽時，劉歆改《周官》名《周禮》，故亦稱《周禮‧考工記》。

關於《考工記》的作者和成書年代，根據傳統的說法，多認為是春秋末年齊國人所作，是一本記錄手工業技術的官書；也有不少研究者認為是戰國初期或晚期成書。（參見聞人軍著：《考工記導讀》，巴蜀書社，1996年版）總之，《考工記》是一部先秦時期的工藝典籍，已成為大多數研究者的共識。從設計史的角度來看，它記述了奴隸社會官府手工業的設計、製造工藝和製作規範，並且闡述了一些設計思想和設計原則，因此具有重要的研究價值。

《考工記》所闡述的設計思想和設計原則，主要有三點：

1 **「材美工巧」的設計原則**　《考工記》在第一段中就指出：「天有時，地有氣，材有美，工有巧。合此四者，然後可以為良。材美工巧，然而不良，則不時，不得地氣也。」所謂天時、地氣，就是我們通常所講的天時、地利，這是兩個基本的客觀條件。而材美、工巧，是指合理利用材料的性能，發揮材料本身的自然美感，而技藝必須要精巧。只有具備了這四個條件，主觀因素和客觀因素完美結合，

設計作品才能取得完全的成功。

綜觀一部《考工記》，對於每一種產品設計，不論在材料的選擇上，還是在製作工藝上，都十分嚴格，「材美工巧」這一條設計原則是貫穿全書始終的。

2 以人為中心的設計思想　春秋戰國時期，隨著「重人輕天」思想的逐步形成，人的價值受到重視，表現在工藝設計方面，以人為中心的設計思想開始形成，這在《考工記》中有充分的體現。如設計和製作車輛、飲器、兵器等產品都要符合人的尺度，並有嚴格的規範標準。《考工記》中幾次提到的「人高八尺」，即普通人的高度，160公分左右，當時許多器物就是按照這個尺度來設計的。而檢驗產品的是否合格，也要以符合人的尺度為標準，如「凡試梓飲器，鄉衡而實不盡，梓師罪之」。這就是說，凡檢驗梓人所製的飲器，舉爵飲酒，兩柱向眉，爵中尚有餘瀝，梓師就要處罰製器的梓人。這種以人為中心的設計思想，已經體現出現代「人體工學」的設計原則，無疑是具有進步的意義。

3 為社會功能服務的設計理念　在階級社會裡，設計為人服務。但人是有階級性的，階級的意識、社會的功能，往往成為設計中第一位的東西。著名美學家宗白華先生說：「人對物的尺寸需要不光是純生理上的需要。中國古典上講侯用什麼，士大夫用什麼，平民用什麼，不同級的人有其標誌不同的式樣、尺寸、色彩、質料等等，都有嚴的規定。」在先秦時期，突出王權為核心，為其血緣宗法統治制度服務，將親親尊尊的等級觀念納入禮的軌道，這些都充分體現在當時的手工業設計上，成為設計的理念。《考工記》中規定戰車與官車的車輪直徑為六尺六寸，民間的田車為六尺三寸。在設計弓的規格上，規定天子的弓，它的弧度是圓周的九分之一；諸侯的弓，它的弧度是圓周的七分之一；大夫的弓，它的弧度是圓周的五分之一；士

的弓，其弧度是圓周的三分之一。弓長六尺六寸，稱為上制，上士佩用；弓為六尺三寸，稱為中制，中士佩用；弓長六尺，稱為下士佩用。關於佩玉的設計，規定得更為具體。天子的鎮圭，長一尺兩寸；公執的恆圭，長九寸；侯執守的信圭，長七寸；伯執守的躬圭，也長七寸。天子所執的瑁，長四寸，是接受諸侯的朝見時使用的，須用純金之玉，「言德能覆蓋天下」（鄭玄語）。不僅在器物造型設計上，而且在城市的規模上和城市的設施及方位的選擇上都有嚴格的等級規定，不能越雷池半步。《考工記》設計規範中體現的「尊尊」、「親親」、「擇中」、「以高為貴」、「以大為貴」、「以多為貴」的思想，正是反映了在階級社會中，藝術設計要為統治階級思想意識、社會功能服務的必然。

封建制上升時期
設計的高度發展

秦漢時期　西元前221至西元220年

CHAPTER IV　Highly Developing During Feudal System

手工業迅速發展對設計的促進

秦漢時期在中國歷史上是一個非常重要的時期。從政治上看，此時正處在中國封建社會的上升時期。西元前221年，秦始皇嬴政統一了中國，結束了封建諸侯割據稱雄的局面，建立了中國歷史上第一個中央集權的封建大帝國。這個統一的帝國的出現，給後來漢民族的形成和經濟與文化的發展創造了條件。秦代的歷史是短暫的，統治只有十五年，至西元前206年被漢高祖（劉邦）所滅。「漢繼秦制」，西漢王朝建立後，進一步鞏固了大統一的局面。政治的穩定，社會的繁榮，給漢代的手工業帶來了極大的促進。

秦漢時期手工業的特點是：一、手工業生產的分工細密化，門類增多。據《史記·貨殖列傳》記載，漢代的手工業部門就有陶瓷業、紡織業、竹器業、銅器業、素木器業、漆器業、氈席業、造船業、製車業、珠寶業、金器業、玉器業、皮革業等十多種。二、政府為手工業生產設立了龐大的手工業管理機構。光朝廷負責手工業的系統，就有少府、水衡都尉、將作大匠。而政府還設有專管手工業的機構。三、商業的發展對手工業生產起到了極大的促進作用。一些手工業的重點產地，已成為繁榮的商業中心。四、家庭手工業和作坊手工業是民間手工業的主要形式。在家庭手工業中，紡織業是主要的內容，家家戶戶都從事這種職業，男耕女織成為人民生活資料的主要來源。

手工業生產迅速發展和興旺發達，使手工業的藝術設計日益為

人們所重視，並取得了輝煌的成就，漢代成爲中國古代藝術設計史上第一個黃金時代。這個時期的青銅器生產，雖已逐漸進入尾聲，仍然產生了不少設計精美的實用青銅產品。織物是漢代手工業藝術設計的重要產品，其品種繁多，設計優美，製作精湛。漢代所開闢的「絲綢之路」使中國以「絲國」之譽而名揚世界。作爲實用品的漆器，逐漸取代青銅器，在漢人的生活舞臺上扮演了重要的角色。隨著宮殿、住宅建築的興盛，燈具（尤其是青銅燈具）的設計和生產有了極大的發展。瓦當、畫像磚、畫像石等建築裝飾給漢代的藝術設計增添了一道新的景觀。家具和室內裝飾有了新的起色，交通工具也有了新的發展，爲這一時期的藝術設計增加了新的內容。在平面設計方面，隨著秦代實行「書同文」措施，漢字的設計規範化和標準化，並且得到廣泛應用。而以簡牘和帛書形式爲代表的早期書籍裝幀，也在這個時期達到了高潮。

青銅器設計

秦漢時期的青銅器生產，由官方直接管理。官方的製銅機構有少府屬官尚方令、考工令（東漢時屬於太僕），還有蜀郡及廣漢郡的工官。漢武帝時，又將尚方令分為左、中、右三官署，鑄造銅鼎、銅壺、銅燈的，皆在中尚方。由於官方對銅器業的重視，秦漢時期的青銅器仍取得令人矚目的成就。雖然從整體來看，此時青銅器生產的高峰期已過，但有一千多年積澱下來的青銅造型技能和工藝技術，青銅器的設計重點在實用品種上下工夫，從實用功能、造型、裝飾和工藝製作上開闢新的蹊徑。青銅燈具（將在「燈具設計」一節作專門論述）、各種青銅器具、實用小件、銅鏡等青銅產品無不閃爍著耀眼的設計之光，從而使青銅器設計在中國古代藝術設計史上寫下了最後的、完美的一章。

實用和審美相結合的器具設計

漢代的青銅器具，無論在造型和裝飾上，和前代相比，都發生了很大的變化。傳統的品種，只有鼎、壺等被保留下來，而增加了許多實用的新品種，如銅爐、銅尊、銅洗、鐎斗、釜、甑、鍪等。

產品設計，不但直接結合著物質生活，還直接影響到人們的精神生活。因此，一個時代的設計作品，必然要反映那個時代的流行習尚和審美思潮，為那個時代的人們所喜聞樂見。

在漢人的精神世界裡，有一個神化的王國，這是一個祈求永恆幸福，企慕長生不死、羽化登仙的王國。這種羽化登仙的人生觀，在漢代的青銅器設計中，有直接的反映。如銅爐，在漢代有薰爐、溫手爐、溫酒爐幾種。薰爐主要用於燒香料，又叫香薰。在漢代，在室內薰香的風氣較盛，尤其是在南方。但薰爐的製造，卻是北方比南方精美，這應與中原地區的鑄造技術水平較高有關。博山爐就是典型範例。漢人把這種香薰塑造成仙山——博山形，因而有博山爐的美稱。博山爐蓋上有山巒群峰，飛禽走獸穿插其間，再襯以雲氣紋，當香料在爐中燃燒，煙氣從鏤孔冒出，底盤盛水，潤氣蒸香，「上似蓬萊，吐氣委蛇，芳煙布繞，遙沖紫微」，使人如同進入仙境一般。

圖4-1
漢代錯金銅博山爐
河北滿城西漢劉勝墓出土

漢代博山爐代表作品是河北滿城西漢劉勝墓出土的錯金銅博山爐。這件作品高26公分，通體用金絲錯出流暢、精緻的紋飾，金絲有粗有細，細的猶如毫髮。爐座鑄出透雕的紋樣，做出三條蛟龍騰出波濤翻滾的海面，龍頭托住爐盤。爐盤上的錯金花紋，猶如隨風飄蕩的流雲。整個爐蓋和爐盤上部鑄出「博山」，山勢峻峭，峰迴路轉，層層起伏。山巒之間神獸出沒，虎豹奔走，小猴嬉耍，而獵人肩負弓弩，正在追捕逃竄的野豬。這件作品造型生動，裝飾優美。（圖4-1）陝西茂陵出土的鎏金銀銅竹節薰爐，在設計上更獨具匠心，這件薰爐通高58公分，蓋如博山，爐盤和爐身分鑄鉚合。爐柄作竹節形，分為五節，底座上方透雕兩條蟠龍，翹首張口，而爐柄底端就出自龍口。爐柄上端又鑄出三條蟠龍，龍頭承托爐盤。整體造型，從爐蓋、爐身到底座，相互呼應；整體裝

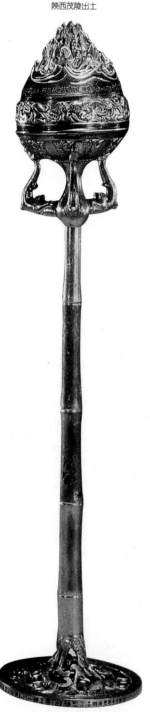

圖4-2
漢代鎏金銀竹節燻爐
陝西茂陵出土

飾，紋樣生動，雕刻精緻，金光銀輝，相互輝映。這件薰爐原放置在未央宮，應是當時皇帝的御用之物。（圖4-2）漢代博山爐的設計，不僅具有薰香的實用功能，而且滿足了漢人祈求羽化登仙的精神需要和富於浪漫的審美追求。

同樣是酒器，漢代青銅酒器設計已全然沒有商代晚期青銅酒器那種「大、厚、重、繁」的造型和神祕凝重的裝飾意味，而代之以實用而優美的造型，和富有時代風格的裝飾設計。酒尊是一種盛酒和溫酒的器皿。山西右玉曾出土一件鎏金銅酒尊，高24.5公分、口徑23.4公分，從造型尺度來講，非常符合實用的需要。在裝飾上則飾滿動物紋，有虎、豹、熊、狐、猴、鹿、兔、羊、駱駝、龍、鳳、鳥等，這些動物，在當時是作為祥禽瑞獸來表現的，具有吉祥的意味。（圖4-3）山西渾源、太原等地出土的溫酒銅杯爐，全器由耳杯、炭爐、底盤三部分組成。爐體上部為橢圓形，四壁雕鏤四神，爐口沿上有四個支釘，銅耳杯嵌置在支釘上。爐體的下部為長方形，爐底鑄兩排長條形鏤孔火箅，爐體一側有曲柄可以提動，底盤為圓角長方形。從功能來分析，這套酒器可用來溫酒，當爐內的炭火燃燒時，耳杯中的酒即可溫熱（另有一說認為此器的耳杯用來盛醬，當爐火燃燒時，將肉放進杯的醬中烹煎）。爐壁的鏤孔可以散煙，底箅可通氧助燃，還可從這裡清除炭灰，底盤是盛裝灰渣的。爐壁上雕鏤有四神紋樣，即青龍、白虎、朱雀、玄武。四神本是指方向的星辰。《論衡·物勢論》說：「東方木也，其星蒼龍也；西方金也，其星白虎也；南方火也，其星朱鳥也；北方水也，其星玄武也。」漢人以四神為吉祥之守護神，這種吉祥紋樣，不僅在當時銅器上，而且在建築裝飾上都很流行。（圖4-4）

銅洗，是漢代青銅器的一個重要品種，主要用於盥洗，類似後世的臉盆。其造型是圓形，寬口沿，平底或圓底，腹外常有穿

環的兩獸耳。值得重視的是，這種銅洗的內底多有陽線的魚紋裝飾，有一魚、雙魚、一魚一鷺等。魚的圖案生動簡練，並伴隨有吉祥語，如「長宜子孫」、「富貴昌宜侯王」、「大吉羊」等，這種以魚紋寓意吉祥的裝飾手法，在漢代也很流行。

　　作為熨燙衣服所用的熨斗，西漢時期開始出現。早期的造型是圓腹、圓底，西漢晚期的造型改進為圓腹平底，更為實用。腹一側有一長柄。東漢時期的熨斗柄端還飾有龍頭，有的還附有支座，不僅實用，而且美觀。類似這樣既實用又美觀的青銅小件，在漢代是屢見不鮮。

　　用銅器作包裝盒，也是漢代一個新創造。南京博物院藏的一件東漢鎏金鑲嵌獸形硯盒，盒形似蟾蜍，頭生龍角，身添雙翼，張口睜目，造型生動。盒內裝有一方石硯，當盒蓋打開時，神獸前伸的下顎巧妙地構成了貯水池。此石硯包裝盒為銅質，但通體鎏金，光澤燦爛，並鑲嵌綠松石等作為裝飾。這是一件漢代包裝設計的傑出作品。（圖4-5）

圖4-3
漢代鎏金銅酒尊

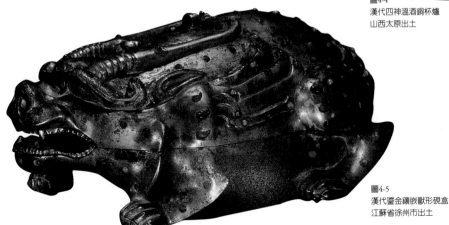
圖4-4
漢代四神溫酒銅杯爐
山西太原出土

圖4-5
漢代鎏金鑲嵌獸形硯盒
江蘇省徐州市出土

銅鏡設計

在所有的青銅用具中，銅鏡可以說是一個比較特殊的品種。之所以說它特殊，是因爲在青銅時代，銅鏡的發展非常緩慢；而當青銅時代即將結束的時候，它的發展才進入了繁榮昌盛的時期。考古發掘材料說明，中國古代銅鏡以漢鏡出土的數量最多，全國各地幾乎都有發現，而以河南洛陽出土的實物最爲豐富。其中洛陽漢代的兩百十七座墓，就出土了銅鏡一百七十五面。廣東、廣西出土的漢代銅鏡也很豐富。

漢代銅鏡不僅數量多，使用普遍，而且在造型和裝飾上有了很大的發展。漢代銅鏡可以分爲三個發展階段，每個階段都有自己的特點。

1 **西漢前中期** 這個時期銅鏡用平雕手法，鏡面較平，鏡邊簡略。裝飾特點有：一、以四乳釘爲基點組織主題紋飾的四分法構圖形式流行，而且影響很深遠，直到西漢晚期還不乏這種形式。二、突出主紋，底紋逐漸消失，主題紋飾簡潔樸素，圖案結構單純。三、銘文逐漸成爲銅鏡裝飾的組成部分。銘文內容多爲反映相思之情，祈求富貴享樂。四、半圓球狀紐完全代替了戰國銅鏡的弦紋紐，紋飾以鏡紐爲中心成同心圓布局。內向的連弧圖案廣泛運用。

2 **西漢晚期特別是王莽時期** 這個時期銅鏡的裝飾題材有了重要的突破。以四神爲中心，形象各異的禽鳥、瑞獸成爲銅鏡的主要裝飾題材。雖然幾何紋、銘文爲主的銅鏡仍在流行，但禽鳥、瑞獸、四神這些具有時代特色的圖案卻後來居上，爲銅鏡的裝飾開闢了新的途徑。這些禽鳥、瑞獸的圖案，多能從自然界找到它的原型，但比現實中的原型更加誇張，更加生動，也就具有親切感和吉祥的意味。同時，這時期的銅鏡也更加注重邊緣的裝飾，流雲紋、三角鋸齒紋、雙線波紋作爲邊緣紋樣襯托著四神、禽獸的主體紋飾，使銅鏡更加富有裝飾美感。

3 **東漢中晚期** 此時期是中國古代銅鏡的重要發展時期。銅鏡的

裝飾題材更加廣泛，以神獸紋、畫像紋爲主的銅鏡裝飾題材標誌著中國古代銅鏡發展進入了一個新的階段。這些裝飾題材，一方面表現了西王母、東王公、伏羲、女媧的蛇身人首等神仙世界，一方面表現了遊獵、車騎、歌舞等現實生活，這兩個世界的交織出現，典型地、集中地再現了封建地主階級的世界觀，那豐富多彩的理想和追求，就融會在銅鏡這小小的一方世界裡。

東漢中晚期銅鏡，不僅裝飾題材發生了重大變化，在裝飾技法和裝飾構圖上也有了新的發展。在裝飾技法上，神獸鏡、畫像鏡、龍虎

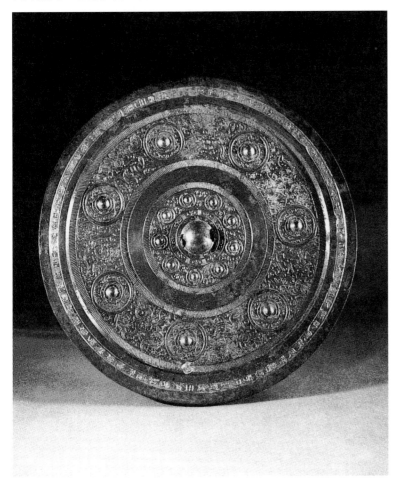

圖4-6
漢代七乳四虺銅鏡
河南洛陽山土

鏡等採用浮雕式的手法，使主題紋飾醒目突出，生動活潑，改變了漢代前期單調的平雕手法。在裝飾構圖上，由單一的同心圓式，增加了對稱式、階段式等構圖形式，使構圖更加豐富多樣化。

中國著名的圖案學家雷圭元先生指出，漢代銅鏡的圖案設計，是一種裝飾格律體的圖案圖，即一種四方八位的米字格構圖，「這種風格，規矩有餘，活潑不足，靜止性多，飛動性少，這是它的缺點，也是它的特點」（雷圭元、李騏編著：《中外圖案裝飾風格》，人民美術出版社1985年出版，第29頁）。可以說，漢代銅鏡的裝飾設計構成，體現了中國古代圖案裝飾設計的一種典型的民族風格。（圖4-6）

青銅產品設計家——丁緩

漢代青銅產品的著名設計家，見於文獻記載的，有丁緩。丁緩，西漢成帝劉驁時長安人。據晉葛洪所撰《西京雜記》記載，丁緩善製銅燈，他所設計的常滿燈，有七龍五鳳，雜以芙蓉蓮藕之奇。他設計的臥褥香爐和博山爐在當時很有影響。臥褥香爐，爲薰被用具，爐中放入香料，點燃後安放在被褥中，香氣四溢，故名「被中香爐」。這種香爐設計頗爲科學，爐中內設機環，運轉靈活。其方法是把香爐放置在一個鏤空的球內，用兩個支架架起來，利用相互垂直的轉軸以及香爐本身的重量，任憑外邊如何翻動，內部的爐體能始終保持平穩，故此爐內盛放的香料也始終不會傾翻。它的原理，與現代陀螺儀中的萬向支架相似。丁緩設計製作的九層博山爐，上面透雕有各種神奇禽獸，窮諸靈異，能自然運動。至於他設計的七輪扇，連結七輪，每輪大一尺，只要一人運轉，就能扇動滿室寒風來，是中國古代早期風扇產品的傑作。

燈具設計

秦漢時期，隨著建築業的迅速發展和人們生活水平的逐步提高，燈具已走進千家萬戶，成爲人們生活中不可或缺的日用品。燈具（尤其是青銅燈具）的生產步入了興盛階段。

秦代的歷史十分短暫，但有關文獻中對秦代燈具卻有不少描述。《史記・秦始皇本紀》：始皇入葬，「以人魚膏爲燭，度不滅者久之」。《三秦記》：「始皇墓中燃鯨魚膏爲燭。」《西京雜記》說：「高祖初入咸陽宮，周行庫府，金玉珍寶，不可稱言。其尤驚異者，有青玉五枝燈，高七尺五寸，作蟠螭，以口銜燈，燈燃，鱗甲皆動，煥炳若列星而盈室焉。」

雖然，到目前爲止，秦代燈具出土還較少，且都較質樸，但頗有特色。如甘肅平涼廟莊出土的一件銅鼎形燈，造型十分巧妙，功能合理。該燈通高30.5公分，造型似鼎，由器身、器蓋、鍵、耳等部分組成。鼎蓋爲燈盤，啓用時，開鍵啓蓋，鼎蓋反轉豎起；不用時，合蓋下鍵，則成一完整的鼎形器。（圖4-7）

文獻中關於漢代燈具的記載很多。《西京雜記・卷一》寫道，漢元帝皇后趙飛燕之妹在昭陽殿，趙飛燕送給她的物單中就列有「七枝燈」。漢張敞《東宮舊事》云：「太子有銅駝頭燈、銅倚燈；納妃，有金塗四足長燈、金塗二尺連盤短燈。」《洞冥記》說：「漢武帝燃芳苡燈於閣上，光色紫，有白鳳黑冠，黑龍剩鼻足，束戲於閣。」

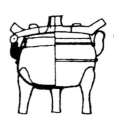

圖4-7
秦代鼎形銅燈造型和結構圖

《漢武帝內傳》云：「西王母遣使謂帝曰，七月七日，我當暫來，帝至日掃除宮內，燃九光之燈。」從文獻記載中可以看出，漢代燈具既有能燃多枝光的「長燈」，也有「連盤短燈」，有的燈具以祥禽瑞獸爲裝飾，以鎏金方法加工製作而成。

考古發掘證實了漢代燈具確是非常豐富多彩的。全國各地都出土了漢代燈具。河南陝縣劉家渠四十六座漢墓，出土各種燈具三十八件；河北滿城西漢中山靖王及其妻竇綰的墓葬，出土了包括有著名的「長信宮燈」在內的銅燈二十件，另有鐵燈、陶燈四十五件。漢代燈具中，有銅、鐵、陶、瓷、玉、石等材料製成的，其中以青銅燈具最爲多姿多彩。漢代燈具品種之多，製作數量之大，質量之精美，使用之普及，都遠遠超過了戰國和秦代，說明漢代已進入了中國古代燈具的繁榮鼎盛時期。

漢代的燈具，依據其造型特徵，可分爲器皿形燈、動物形燈、人物形燈、連枝燈四大類。

器皿形燈指造型取形於原器皿母形的燈具，有豆形燈、行燈、卮燈、奩形燈、耳杯形燈等。動物形燈品種較多，主要有牛形燈、羊形燈、雁魚燈、鵝魚燈、雁足燈、鳳鳥朱雀燈、龍形燈、鶴龜燈、獸面形燈等。人物形燈造型均作人物持燈狀。比較典型的有：河北滿城出土的長信宮燈、當戶錠，廣西梧州出土的羽人座燈，山東博興出土的人騎馬燈，安徽合肥出土的人騎獸燈，湖南省博物館收藏的人形吊燈和七人樂舞吊燈等。連枝燈在戰國已經出現，到漢代仍很流行，按燈盤數目劃分，有三枝燈、五枝燈、七枝燈、九枝燈、十枝燈、十二枝燈、十三枝燈、十四枝燈等。

漢代燈具的設計成就集中表現在四個方面：一、功能合理；二、結構科學；三、造型生動；四、裝飾富麗。

功能合理

　　燈具首先是照明用具，必須具有實用功能。這一時期的燈具功能合理，實用性強，突出表現在尺度適宜、消煙除塵、擋風調光等方面。

　　1 尺度適宜　兩漢的建築，尤其是宮殿建築、貴族府第，由於追求宏偉的氣魄，外形龐大，室內空間顯得十分空曠。與此形成鮮明對比的是，這個時期人們還保留著席地而坐的習俗。為了充分發揮燈具的照明功能，青銅燈具的尺度一般都偏小，適宜人的視覺空間。從燈具的使用方式看，當時已出現了立燈、座燈、行燈、吊燈、提燈等樣式。立燈就是連枝燈，當時很可能是放置於地上的，其高度一般在1公尺左右。甘肅武威的兩件連枝燈，各為1.46公尺和1.12公尺，是迄今為止出土的立燈中尺寸最高的。這種尺度，與人們跪坐地上的高度大體相符，因此符合人們局部照明的需要；同時，由於立燈都不使用燈罩，當幾個燈盤同時點燃時，室內環境亦可形成明亮的大空間。而現代立燈的高度，一般為1.46至1.80公尺，這是由現代人垂足而坐的生活方式決定的。

　　座燈是青銅燈具中最為常見的品類。一般放置在當時室內低矮的家具（如几案）上，也可放置於地上。因此，座燈的造型較為豐富，既有簡便實用的豆形燈、卮燈、耳杯形燈等，也有造型複雜、裝飾豪華的動物形燈和人物形燈。動物形和人物形座燈，高度一般在20至50公分之間。如長信宮燈高為48公分，羽人座燈高為30.5公分，牛形燈的高度在50公分左右，而鶴龜燈的高度為19公分。漢代的書案一般高在30至40公分左右，如果按照座燈的平均高度和書案的平均高度相加，一盞座燈放置在案上的總高度約為70公分。而精緻的座燈多置燈罩，燈光從燈罩的一側照出，也與人們跪坐時眼睛視線基本適宜。豆形燈的功能比較靈活，從漢畫像石上可以看出，這種燈既可放置地上，也可端在手中移動照明。因此，豆形燈的尺寸，有的高達40公分

左右，被稱為「高燈」，也有的僅10餘公分。

行燈，用於夜間行路時手持照明。其特點是形體小、尺寸矮、重量輕；高度一般不超過10公分，燈盤盤徑也在10公分左右；重量為1至1.15公斤，其尺度符合行燈的功用。

銅吊燈比較少見，尺度也較小巧。如人形吊燈通高只有29公分，懸掛、移動都比較方便。估計當時不可能懸掛於室內的頂棚之上，而是根據需要懸掛於室內的適當位置。由於燈具的尺度實用適宜，不僅適應當時人們的習俗，同時也為人們的生活增添了許多情趣。（圖4-8）

2 消煙除塵 漢代燈具中絕大多數是燃油燈，當時的燃料主要是動物油脂，而且油脂和燈芯同在一個燈盤裡。雖然點燈時燈盤裡的油脂沿著燈芯慢慢上升到火焰裡，但仍然會有一些沒有完全燃燒的炭粒和燃燒後留下的灰燼隨著油面上升的熱氣流揮發，造成室內煙霧彌漫，汙染室內空氣和環境。漢代的青銅燈具中，有一些在設計時就解決了如何消煙除塵，防止環境汙染的問題。這一類燈具，史學家稱之為「釭」燈。《宣和博古圖·卷十八》著錄了一件雙煙管鼎形燈，銘文為：「王氏銅虹燭錠。」「虹」應為「釭」之假字。南京大學歷史系所藏的一件「釭鐎」，也是雙煙管鼎形燈。釭燈的定名，是因為燈上裝的彎形中空導煙管，如同車釭。帶煙管的燈統稱釭燈，燈又可簡稱為釭。釭燈上除了裝有導煙管，釭燈的體腔都是中空，用以貯清水。長信宮燈、鳳燈、鼎形燈、雁魚燈、鵝魚燈都屬於釭燈。釭燈的導煙管，分單煙管和雙煙管兩種。（圖4-9）象生形燈具巧妙利用形體本身的有機部分作為導煙管，如人的手臂，牛的雙角，鳳、雁、鵝的頸等。煙管的一端連著中空的燈體，另一端連著覆缽形的燈蓋。當燈盤中的燈火點燃時，煙塵通過燈罩上方的燈蓋被吸入導煙管，再由導煙管使煙塵溶於體腔內的清水，從而防止了燈煙汙染空氣，保持室內環境的清潔。這是漢代燈具在功能方面最先

圖4-8
漢代銅吊燈
湖南省博物館藏

進的發明創造，在當時的世界燈具史上處於領先的地位。而西方的油
燈直到十五世紀才由著名的義大利科學家、工程師、畫家達文西發明
出鐵皮導煙燈罩。

　　3 擋風調光　擋風調光是漢代青銅燈具的又一科學性的功能設
計。它同樣體現在釭燈上。裝有導煙管的釭燈都帶著燈罩，其作用除
了與導煙管配套控制燈煙的汙染，還起到擋風和調節光亮以及光照方
向的作用。燈罩由兩片弧形屏板構成，每片屏板的寬度爲半個圓周或
者超過半個圓周，合攏成圓形。屏板的外壁多附有紐環。燈盤的周壁
有內外兩層，兩壁之間形成寬不到1公分、深不到2公分的凹槽，兩片
屏板的下部就插於凹槽之中，上部插進燈蓋的開口。使用時，手扣紐
環（沒有紐環的，直接用手推動板壁），屏板左右移動，可以根據風
向和使用者的要求隨意調節屏板的開合方向和開啓程度，從而達到擋
風和調節光亮度以及光照方向的目的。有的燈罩屏板上還有鏤空的菱
形格狀孔，可以散熱透光。

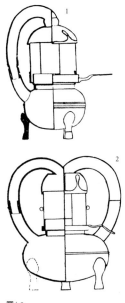

圖4-9
1 單煙管銅鼎形燈
2 雙煙管銅鼎形燈

結構科學

　　燈具的結構設計，是燈具設計中的重要一環。它注重節省材料、
易加工、易維修、易攜帶等因素，達到既簡便，又巧妙，既要結構合
理，又要造型美觀。漢代的燈具，在結構設計上，已經充分考慮到這
些問題，因此，不少燈具的結構設計是具有科學性的。

　　1 燈盤與燈體的連體結構　漢代青銅燈具，燈盤約有四種結構形
式：豆盤形、圓環凹槽形、帶鋬盤形、橢圓形。這些燈盤與燈體的連
接結構，以簡便、牢固、靈巧爲原則。

　　常見的連接方法，主要有鑄接、榫接、鍵、鉸鏈、活軸（轆轤）
等。鑄接是燈盤與燈體分別鑄成後再榫接起來。一般是在盤底鑄有圓
柱狀榫，插入燈柄上部的鋬孔內，榫上有對穿兩圓孔，燈柱頂部也

有對穿圓孔，承盤後用銅釘鉚合起來，使用這種方法連接的燈具較常見。也有的是以燈柄上端爲榫，與燈盤底的套管相連接，如羽人座燈等。以鉸鏈和活軸連接的方法，一般是以一些燈盤做成翻轉形式，掀起蓋則爲燈盤，合上蓋則爲某種器物造型。如耳杯形燈的蓋子一半揭開，翻轉在另外半個蓋子上，以活軸相連接，成爲燈盤。金石學家稱此種燈爲轆轤燈，轆轤即活軸。羊形燈和犀牛形燈也是採用這種結構形式來聯結燈盤和燈體的。當燈盤打開時，是一件實用的照明器具；燈盤合上後，又成爲一件完整的裝飾藝術品。（圖4-10）

2 **燈體拆洗攜帶方便** 一些大型複雜而體內中空的燈具，除了燈盤與燈體採用了鑄接、榫接，其他主要造型部位的結構，採用了分鑄套合組裝的形式。如長信宮燈由頭部、身軀、右臂、燈座（分上下兩部分）、燈盤和燈罩六個部分分別鑄造後再套合組裝而成。（圖4-11）雁魚燈、鵝魚燈也是由雁、鵝的首頸，與魚的軀體及燈盤、燈罩四部分套合而成。（圖4-12）凡導煙管一般分成兩段，以子母口相套接。這些結構設計便於拆卸組裝和清洗煙垢。連枝燈也是分燈柱、燈枝、燈盤、燈座幾部分，用榫卯連接。

3 **吊燈的懸掛結構** 吊燈有陶製和銅製兩種。陶製品燈爲三燈碗相黏而成，上接一粗泥條把用以懸掛。銅製吊燈的懸掛形式有提梁和吊鏈兩種。七人樂舞銅吊燈是以半環形提梁作爲懸掛的；另一種吊鏈式吊燈，如廣西昭平出土的人形銅燈，是用一條鏈從人的鼻端穿過。燈可懸吊也可手提。比較科學的是湖南出土的人形銅吊燈，設計了三條吊鏈，其下端分別繫住人形的雙肩和臀部，構成三個等距離的點，使吊燈處於平衡狀態。吊鏈上端都與一覆缽形燈蓋相連，燈蓋上

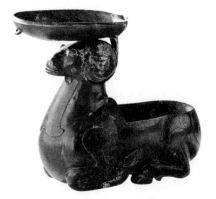

圖4-10
漢代羊形燈
河北滿城出土

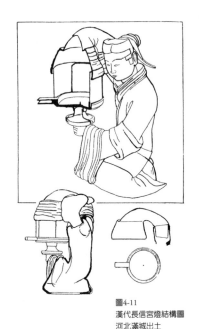

圖4-11
漢代長信宮燈結構圖
河北滿城出土

方還有一條吊鏈和吊鉤，便於懸掛。燈蓋、吊鏈與燈盤的位置安排也頗具匠心，燈蓋與燈盤不在同一條垂直線上，因此，不會直接受到煙火的薰染。三條吊鏈不直接與燈盤發生關係，也避免了產生不必要的投影而影響光照面。

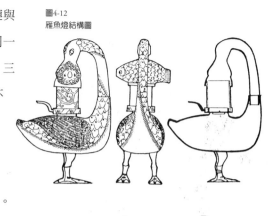

圖4-12
雁魚燈結構圖

造型生動

造型生動，是漢代燈具設計的藝術魅力體現。

動物造型的青銅器早在商代晚期已經盛行。不過這類象生形器當時是一種祭祀用的祭器，西周時又演變爲禮器。儘管製作十分精緻，卻充滿了威嚴、神祕的意味，令人望而生畏。而漢代的青銅動物形燈具，則顯得那麼靈巧、優美、生動活潑。鳳鳥朱雀、雁魚鶴龜、麒麟辟邪，這些當時人們心目中的祥禽瑞獸，被作爲燈具造型的題材，寄託了人們對光明吉祥的追求和嚮往。鳳鳥燈，昂首回望，雙足並立，尾羽下垂及地，顯得穩重大方；而其造型內在的動態線，構成一個優美的「S」形，靜中有動，寓動於靜，產生了一種和諧的韻律。（圖4-13）雁魚燈和鵝魚燈，造型作回首銜魚佇立狀，不僅增加了造型的穩定性，符合力學原理，而且通過銜魚這一細節，將雁（鵝）首、魚、燈盤有機地統一成一個視覺中心，在內容上增添了吉祥美好的寓意，加強了藝術效果。（圖4-14）還有牛羊形象的溫順敦厚，朱雀、仙鶴的瀟灑飄逸，藝術的巧思，使燈具造型充滿了一種親切感，達到與建築環境的和諧，

圖4-13
漢代鳳鳥銅燈
廣西合浦縣出土

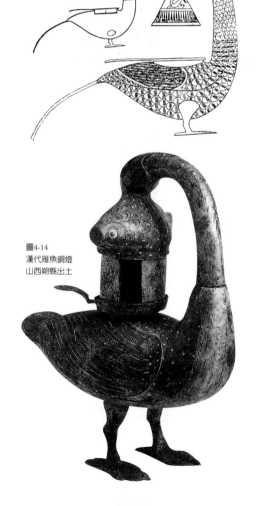

圖4-14
漢代雁魚銅燈
山西朔縣出土

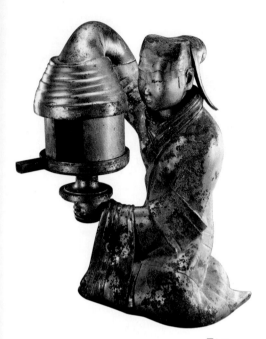

圖4-15
漢代長信宮燈

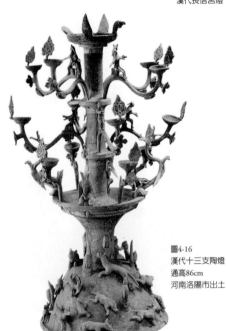

圖4-16
漢代十三支陶燈
通高86cm
河南洛陽市出土

與人們視覺空間的統一。

　　青銅人物形燈具中的人物形象，其身分多見於普通的民眾。有的是漢代奴婢，更多的是深目、高鼻，身著胡服的少數民族形象，這反映了當時的民族矛盾，統治者大概以此來滿足其占有欲和征服欲。然而，燈具設計師們在塑造燈具的藝術形象時，是傾注了自己的聰明和才智的。各種人物造型千姿百態，無一雷同；尤其是在處理人與燈的關係時，充分調動了各種藝術手段。長信宮燈是漢代人物形燈具的代表作，其造型作宮女跪坐狀，右臂自然舉起，左臂伸向右方，手持燈盤；人物體態生動，神態端莊安詳，衣紋疏密有致，簡潔流暢。右臂下的燈盤點燃時，燈煙通過右臂被吸入中空的人體內，絲毫不影響人們對燈具的觀賞，反而由於燈火的映照，增添了宮女形象的藝術魅力，達到了實用與審美的高度統一。（圖4-15）

　　陶燈中造型最為精彩的，是河南洛陽潤西七里河出土的十三支陶燈。這件陶燈通高86公分，分為上下兩大部分。上部分為燈柱、曲枝和燈盤，並雕飾有羽人、火焰形花紋等。下部分是象徵山巒的喇叭形燈座，山巒上有形態各異的各種人物和動物。與這件陶燈同時出土的還有一批百戲俑。它們與陶燈在設計時形成一個相互呼應、相互關聯的整體。當陶燈的燈火點燃時，場面十分生動壯觀。顯然，這件陶燈和陶俑組合的創意

設計，已經突破了燈具單純照明的實用功能限制，發展爲一種裝飾性極強的環境藝術設計作品。（圖4-16）

裝飾富麗

漢代青銅燈具的裝飾紋樣主要有幾何紋，如弦紋、瓦紋、連弧紋、三角紋、捲雲紋、鱗紋；植物紋，如纏枝紋、捲草紋；動物紋，如蟠螭紋、龍紋、獸面紋、夔龍紋、雲獸紋、鸞鳳紋、鳥紋、鹿紋、蟬紋、猴紋、虎紋、兔紋、羚羊紋等。裝飾手法則採用了當時銅器上比較普遍運用的漆彩繪、錯銀、鎏金、透雕等。如雁魚燈在雁冠上繪紅彩，雁魚通身施綠彩，並在雁、魚及燈罩屏板上用黑彩勾出翎羽、鱗片和夔龍紋。鵝魚燈則主要用紅、白漆進行彩繪。漆繪本用於漆器，在青銅燈具上施以漆繪，不僅起到裝飾的效果，還起到防止鏽蝕的作用。這同現代金屬器材表面塗漆或噴漆防腐的作用是相同的。

此外，漢代青銅燈具還採用當時新的裝飾工藝，如江蘇邗江甘泉出土的錯銀牛燈（圖4-17），通體飾以精細的錯銀紋飾；長信宮燈通體鎏金，顯得金光燦燦，富麗豪華；甘肅武威出土的兩件連枝燈，透雕著多種圖案，精緻而富有變化。

漢代的燈具設計，達到了科學性和藝術性的高度統一，是漢代手工業產品設計的一個傑出代表。

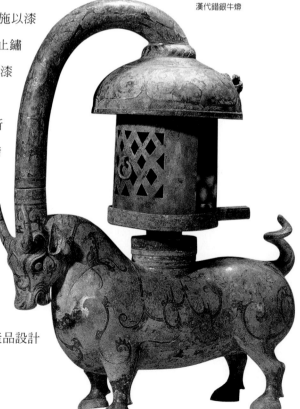

圖4-17
漢代錯銀牛燈

漆器設計

漆器也是漢代手工業產品設計的一個重要品種。作為實用品的漆器生產，在漢代達到了鼎盛時期。由於青銅器的原材料和製作成本等原因，已不在生活舞臺上占據主導地位，因此，漆器在漢人尤其是上層階層人們的日常生活中便占有了重要地位。

漢代漆器生產主要以四川蜀郡、廣漢郡為中心，而漢人使用漆器已經十分普遍。從出土情況來看，幾乎遍及全國，尤以湖南省長沙馬王堆漢墓和湖北省境內出土的漆器最有代表性。

湖南長沙馬王堆一號漢墓出土漆器一百八十四件，三號墓出土的漆器三百十六件，總共有五百件之多，而湖北一些中型墓葬出土的漆器，也有幾十件至上百件。品種的豐富，設計和製作的精美，使這些漆器成為我們研究漢代藝術設計不可多得的珍貴資料。

漢代的漆器設計，從總體上看，具有幾個特點：實用品種眾多，造型設計規範化、系列化；製作工藝趨向成熟；裝飾手法多樣化；漆器包裝更趨於精緻、輕巧。

造型設計的成熟、規範

漢代漆器，從品種來看，有鼎、鈁、鐘、盒、匕、卮、勺、耳杯、具杯盒、妝奩、食籢、食案、盤、盂、短足案、几、屏風等。從功能來看，有食具、酒具、盛具、飲具、化妝用具、家具等。在設計上，

漢代漆器很注重功能的實用、結構的科學、造型的整體和製作的規範。

耳杯是戰國時就已流行的飲酒具，又稱作「羽觴」。漢代的漆耳杯除了飲酒的功能，還用於一種三月三「曲水流觴」的民俗活動。王羲之〈蘭亭序〉就有「清流激湍，映帶左右，引以爲流觴曲水」之說。因此，耳杯在漢代更爲盛行，僅湖南長沙馬王堆一號墓就出土了耳杯共九十件。而且耳杯造型更加成熟、規範。如大耳杯的耳口爲圓形，直徑一般在15公分左右；而小耳杯的杯口呈橢圓形，長徑約在17公分左右。尤其是漢代的耳杯普遍採用夾紵胎製成，造型顯得精緻輕薄、靈巧。而且耳杯大多是成對、成套的，每對、每套耳杯造型的形體、尺度相同，連裝飾也完全一樣，具有整齊、統一的美感。

漢代漆器不僅是單一品種的造型統一、規範，而且注意到互相配套的各個品種之間的設計風格的統一性和整體感。如漆食具，是漢代中上層階層人們進餐的主要用具。湖南長沙馬王堆一號墓發現，在一件食案上放置著耳杯（一件）、卮（兩件）、盤（五件）和竹箸，顯然這是一組成套設計的漆食具，使用功能涵蓋了盛、飲、食。五件漆盤的造型、紋飾、大小一致，杯、卮、盤、案之間的造型雖然不同，但風格統一，而紋飾和色彩則是基本一致，具有很強的整體感。這種食案和杯、卮、盤的組合配套食具，非常適合漢人的進餐方式和飲食習慣。（圖4-18）《史記‧田叔列傳》說劉邦過趙，趙王張敖「自持案進食」。《後漢書‧梁鴻傳》說「妻爲具食……舉案齊眉」，正是這種飲食方式的寫照。

圖4-18
漢代漆案及杯盤

漆盒也是漢代漆器中使用非常普遍的一種盛具。漢代的漆盒造型變化豐富，常見的有圓形、橢圓形、方形、長方形、馬蹄形等。這些造型形體端莊，比例適當，且多用夾紵胎精製而成。而另有一些象生形的漆盒，在造型上獨具設計匠心。如安徽天長縣安樂鄉漢墓出土的鴨嘴形柄漆盒，用木胎製成，平口、圓底、矮圈足，分蓋和底兩部分；柄作鴨嘴張開狀，鴨嘴由蓋和底的口部邊緣分別製成上下喙，然後用榫卯連接而成。（圖4-19）而江蘇揚州出土的仿玳瑁漆盒，以玳瑁的頭和上頷及背部作為上蓋，下頷連在腹部作為盒身；在上下頷中鑿一淺槽，當中嵌有小木栓，下端固定在下頷上，上端鑽一小孔。上頷內橫一小圓柱，插入小孔。使用時合上上下頷，蓋便張開。這些象生形漆盒不但形象生動，而且設計巧妙，結構合理，顯示了漢代漆器在設計和製作方面更加成熟。

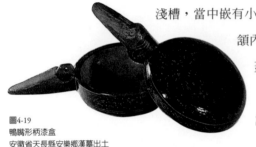

圖4-19
鴨嘴形柄漆盒
安徽省天長縣安樂鄉漢墓出土

分工細密的工藝流程

漢代漆器的生產，較之戰國時期有了更大的進步。尤其是有了細密的分工和流水線式的手工批量生產。一件漆器，絕非一個人所能完成。《鹽鐵論》中說：「一杯棬用百人之力，一屛風就萬人之功。」漢代的官府設有製造漆器的工場，工場內有嚴格的分工，其分工的工名有：素工、髹工、畫工、上工、汨工、銅扣黃塗工、銅耳黃塗工、清工、造工、漆工、供工。實際上，從製胎到製漆供漆、作底、髹漆、彩繪、鑲扣、鎏金直至最後檢驗處理，已經有了一條完整的生產漆器的流水線，產品可以批量來完成，生產效率大大提高。由於這些場地都有工官監督管理，質量保證，因此，產品的製作是精緻的。

漢代漆器的成型工藝，既繼承了戰國、秦代漆器成型工藝的傳統，又有所發展。如木胎的斫製、挖製、捲製，竹胎的鋸製和編織等

成型方法，與戰國、秦代相差無幾，而在木胎上雕刻的方法，漢代已極少運用，凡是圓形或圓筒狀的造型，一般採用鏇製工藝來完成。因此，戰國時期那種精雕細刻的漆木工藝品已非常罕見，代之以造型簡潔、規整、實用性強的生活日用品，在生產效率上也大大提高。夾紵胎工藝在漢代發展更加成熟。從漢代出土的夾紵器來看，這種成型工藝，不受木胎的局限，而通過泥模的製作，使造型更加豐富多樣，產品更加輕巧精美。西漢時期由漆工和金工結合製作的器，也較戰國時增多，在製作上也更加成熟。

裝飾設計手法的多樣化

漢代漆器的裝飾設計，從紋樣內容來看，主要有三種類型：一是幾何紋，以雲氣紋為主；二是動物紋，有虎、牛、鹿、豬、貓、龜、魚、鳥、蛙、馬、兔、蛇、龍鳳以及怪獸紋等；三是人物紋，有狩獵、舞蹈、仙人等；四是花草紋。在裝飾手法上，仍多用彩繪，在工藝上則分調漆和調油兩種。調漆即用生漆製成半透明的漆液，加入各種顏料，描繪在器物上，色澤光亮，不易脫落；調油即用油汁（可能是桐油）調顏料，因油脂年久老化，易於脫落。彩繪的色彩，一般以黑色作底，或者在黑地外加紅色作襯色，用朱紅和赭色或者用金銀加以描繪，色彩鮮明華麗。

漢代漆器裝飾設計還創造了一些新的表現手法，如針刻、金箔片貼花、金銀片鑲嵌、玳瑁裝飾、堆漆等。針刻即在漆器表面用針加以鐫刻，也稱「錐畫」，紋樣纖細。有的還在針刻的線條填入金彩，產生如同青銅器上的金銀錯效果。在一些比較精美的漆器上，往往綜合運用了多種裝飾手法。如河北滿城中山靖王劉勝墓中出土的一件漆尊，蓋頂有銅環紐，紐座為銀質，鏤刻柿蒂和動物紋樣。尊的口沿、底座和蓋緣用銀鑲飾，尊的腹部貼一周鏤空的銀箔花紋，兩側還各有

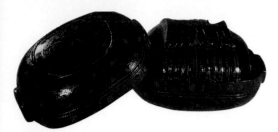

圖4-20
漢代漆耳杯盒
長20.9cm　高13.2cm
湖北省江陵縣鳳凰山一六八號漢墓
盒蓋與盒身以子母口扣合，盒內裝漆
耳杯十件。

一鎏金的銅質銜環鋪首。尊底的三足是三隻造型
生動的鎏金銅熊。裝飾顯得非常華麗高貴。

精緻、靈巧的漆器包裝

秦漢時期，漆器的包裝設計有了新的發展，包裝盒的數量和種類
都明顯增多。如漆酒具包裝盒，就有五件、六件、七件、十件、二十
件等各一套的。此外，還出現了婦女化妝品包裝盒（妝奩），有五
件、七件、九件、十一件等各一套的。包裝盒的結構設計更趨合理，
造型尺度和製作工藝都做了改進，使體積大大減少，重量明顯減輕，
製作更加精緻靈巧，更加方便攜帶和使用。

漢代的成套耳杯都設計有專門的包裝
盒，這種包裝盒當時被稱為具杯盒。這裡的
「具」，就是酒具的意思。具杯盒盒內的結
構與耳杯置放的方法非常講究。秦代的具杯
盒，盒內的耳杯是平置的；而漢代的具杯
盒，內裝的耳杯已改為側置，盒內的結構正
好與側置的耳杯非常吻合，充分利用了盒內
的空間。如湖北江陵鳳凰山一六八號漢墓出
土的耳杯盒，長20.9公分，高13.2公分，外形
為橢圓體形，蓋、身同大，以子母口扣合。
盒內空間恰好側置相對豎立的耳杯十件。（圖
4-20）湖南長沙馬王堆漢墓出土的漆耳杯包裝
盒，高只有12.2公分，口徑為19公分×16.5
公分。在這樣小小的空間裡，要裝置七件耳
杯，在設計時頗費苦心。設計者將其中六件
順疊，一件反扣，反扣杯為重沿，兩耳斷面

圖4-21
漢代漆具杯盒及盒內耳杯結構圖
1 縱側視及剖面 2 橫側視 3 器蓋仰視 4 耳杯（一件）
5 器身俯視 6 耳杯（六件）

為三角形，恰與六件順疊杯相合，盒內沒有一點多餘的空間。當盒蓋和盒身相扣合時，非常穩當牢固。（圖4-21）

　　漢代是太平盛世的時代，貴族婦女們非常講究梳妝修飾。漢史游《急就篇》中有「芬薰脂粉膏澤箭」的描述。骨梳、木篦、玉簪、金釵和妝粉、胭脂，幾乎是當時女性必備的妝飾用品。用於裝放這些妝飾用品的漆器，叫做妝奩，實際上就是化妝品包裝盒。漢代的漆妝奩，設計考究，製作精緻。其外奩（外包裝）的造型多作圓形，內裝若干件小奩（內包裝）。小奩的造型各異，內面分別裝有各種不同的妝飾用品。如長方形小奩多盛簪、釵，馬蹄形小奩裝梳、篦，圓形小奩多盛脂粉之類。妝奩的結構，有的是單層，有的為雙層。在裝放小奩的層面，根據小奩的不同造型，設計了若干個不同形狀的凹槽，只要將小奩「對號入座」，嵌放在不同的凹槽裡，再蓋上奩蓋，就是一個精美的化妝品包裝盒。湖南長沙馬王堆一號漢墓出土的雙層九子奩，是漢代化妝品包裝盒的代表作。這件雙層九子奩，通高20.8公分，口徑35.2公分，內裝九個小奩。外奩和小奩，在造型上雖然大小不同、形狀有別，仍不失統一的風格，裝飾紋樣和裝飾色彩是基本一致的。整套設計具有整體化、系列化的美感。（圖4-22）在製作工藝上，漢代的漆妝奩大都採用夾紵胎，不同於漆酒具盒的厚木胎。有的妝奩在裝飾上除了漆繪，還貼金銀箔嵌瑪瑙珠，顯得非常輕靈、精美、高貴，適合貴族女性的生理、心理特點和審美要求，體現出漢代女性用品包裝準確的設計定位。

　　秦漢時期的漆器包裝，已經達到了功能美與藝術美、實用性和欣賞性的有機結合，是中國古代早期包裝設計的傑出代表。

圖4-22
漢代雙層九子漆奩（下層奩）
湖南長沙馬王堆出土

織物和服飾設計

織物裝飾設計

漢代的織物（主要是絲織物）設計，在中國古代的藝術設計史上占有重要地位。絲織物已成為當時中、上層階層人們的主要衣料。連接中亞、西亞、歐洲的「絲綢之路」，更使中國以「絲國」而馳名世界。另一條海上絲綢之路，也通過南海道與南亞各地區進行交流，擴大了中國與世界各地的貿易往來。

漢代的絲織物生產，分為官營和私營兩種。據文獻記載，在西漢首都長安，「少府屬官有東織室令丞、西織室令丞」，東織室、西織室是負責為統治階級生產高級絲織物的紡織場，令、丞是主管織室的官。而在主要絲織品產地齊郡臨淄和陳留郡襄邑，設有三服官，以管理生產。

私營的絲織場也有規模較大的。《西京雜記》記載：「霍光妻遺淳于衍蒲桃（葡萄）錦二十四匹，散花綾二十五匹。綾出鉅鹿陳寶光家。寶光妻使其法霍光召入其第，使作之，機用一百二十躡，六十日成一匹，匹值萬錢。」陳寶光妻就是當時私營作坊中的一位有名的織綾藝人，織出的紋錦精美光潔，十分珍貴。在農村，當時家家戶戶都從事紡織，男耕女織是普遍現象，「一夫不耕或受之飢，一女不織或受之寒」，就是當時農村生活的真實寫照。

漢代的絲織物品種豐富多彩，產地遍及全國，工藝精湛先進。從

考古發掘來看，湖南長沙和新疆民豐、洛甫等地出土了大量精美的漢代織染繡產品，代表了漢代織物設計和工藝的水平。

1972年，湖南長沙東郊馬王堆發掘了一號漢墓，出土了大量的基本完整的絲織品和服飾達一百多件，有匹端單幅的絲織物四十六幅，成件衣物五十餘件。品種有絹、紗、羅、綺、錦等。尤其重要的是發現了輕薄透明的素紗襌衣（重49公克）和富有立體效果的絨圈錦。

圖4-23
漢代「延年益壽大宜子孫」錦

錦，是用兩種以至多種顏色的經緯線織出圖案花紋的一種提花織物。漢代的錦，用經線彩色顯花，稱爲經錦，緯線只用一色，經線多至三色。這種織造的圖案特點是同一圖案，同一色彩，形成直行排列。而絨圈錦的製作技術較複雜，織出的花紋具有立體感。它是近代漳絨或天鵝絨的前身。

除了湖南長沙，出土漢代織物較多的還有新疆地區。1959年新疆民豐縣東漢墓葬中出土了一批錦、綢、繡品。二十世紀八〇年代中葉，新疆洛甫縣又發掘出一批數量可觀的絲毛織品。

漢代織物的裝飾圖案有雲氣紋、動物紋、花卉紋和幾何紋，最有特色當屬動物紋以及由動物紋和其他紋樣相結合構成的吉祥圖案。漢元帝時黃門令史游在他所著的《急就篇》中，記敘漢代織物動物紋樣有龍鳳、孔雀、豹首、雙兔、雙鶴、金雞、海鳥、水鴨等。而已出土的漢代織物中，其動物紋樣並不止這些。如新疆民豐縣出土的「延年益壽大宜子孫」錦，在捲曲的茱萸紋和雲氣紋之間，就穿插有七、八種奇禽異獸。它們既似穿行於天空，有漫天的雲彩相伴，又似奔跑在陸地，與遍插的茱萸爲伍。這裡正是運用了裝飾的添加手法，用豐富的想像力表現了一個理想的世界。（圖4-23）另一件鳥獸葡萄紋綺，則以

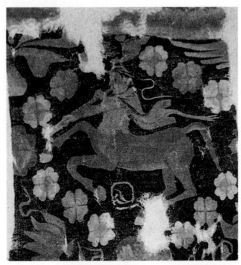

圖4-24
漢代人首馬身紋褲
新疆洛甫縣出土

圖4-25
漢代織物的吉祥圖案設計

角鹿、鸞鳥、辟邪、瑞獸等動物，穿梭於葡萄之間。這既是現實生活的寫照，又通過動物的吉祥寓意，寄託了人們對太平盛世的依戀和追求。

　　驚人的是，新疆還出土了兩件半人半獸紋樣的毛織品，這在中國傳統圖案中很罕見。它豐富了我們對漢代織物裝飾圖案的認識。洛甫縣山普拉古墓地一號墓出土了一件人首馬身紋褲。圖案呈半人半馬形。人物的形象濃眉大眼，高鼻深目，頭肩披獸皮，正在吹奏豎笛，人首、上肢、上身與馬的軀體、四肢融為一體。馬在奔跑著，雙前蹄騰空躍起，在馬的周圍，由十多朵四瓣花組成一個菱格。這種半人半獸的圖案，有人認為是希臘、羅馬神話中的馬人或半人半馬怪物，而馬人四周的菱格圖案帶著明顯的西域風格。對照幾乎同一時期同一地區創建的克孜爾石窟，其壁畫也採用菱形格分割的手法，可見新疆地處中國與中、西亞交通的走廊地帶，首當其衝受到外來藝術的影響。（圖4-24）

　　漢代的織物圖案，不僅有大量的祥禽瑞獸和具有辟邪含義的茱萸紋，而且在紋樣之間，還安排了具有吉祥含意的文字，如「延年益壽大宜子孫」、「萬世如意」、「長樂明光」、「登高明望四海」等等。這些文字與紋樣和諧統一，從而構成了一幅完整的吉祥圖案。（圖4-25）蒙古諾顏烏拉的匈奴主古墓，出土的漢代絹布上繡著山雲、鳥獸、神仙、靈芝、魚龍等紋樣，並在紋樣間繡上「新神靈廣成壽萬年」的文字，這是一幅設計意匠更為明顯的吉祥圖案。

　　賦予裝飾紋樣以吉祥的寓意，在中國由來已久，但吉祥圖案的真正形成，似乎應在漢代。漢代的裝飾

設計屢見用吉祥文字與具有吉祥意味的圖形組合構成裝飾圖案，而漢代織物上的吉祥圖案，圖文結合，相得益彰。它標誌著中國古代吉祥圖案的設計已經開始成熟。

　　漢代的印染工藝也取得令人矚目的成就。湖南長沙馬王堆出土的印花敷彩紗和金銀色印花紗，就是漢代印染的代表作。印花敷彩繪是印花和彩繪相結合的一種裝飾技法。這種技法運用，大體可分爲七道工序，第一道用型版印出暗灰色枝蔓作爲底紋，其餘六道爲彩繪，分別用各色顏料，繪出花蕾、花穗和葉片，最後用白粉繪點，形成一種層次分明、虛實相間的印花彩繪圖案。（圖4-26）

　　金銀色印花紗，則用三套色型版顏料印花，工藝精巧，色彩細膩。圖案是由均勻細緻的曲線和小圓點組成，單元外輪廓呈菱形。顏料不是眞的金銀，而是使用一種礦物染料形成了金銀效果。整個印花工序分三版套印：第一版印出銀色的呈龜背形的骨架，第二版印銀灰色的主紋，第三版印出金色或朱紅色的小圓點。這是中國目前見到的最早的多套版印花工藝。而織物上的印染技術，已經被認爲是雕版印刷術發明的啓導之一。

　　此外，在新疆民豐縣尼雅出土了東漢的蠟染花布，洛甫縣也出土了漢代的藍印花布，表明漢代蠟染和藍印花布的工藝技術已經成熟。

　　刺繡作爲一種女紅文化，作爲一種以針線爲工具的工藝，從她一誕生開始，就是婦女的專利。漢代王充《論衡》中記載「齊郡世刺繡，恆女無不能」，說明當時齊國婦女擅長刺繡的普遍性。

圖4-26
漢代印花敷彩紗

從藝術設計角度來看，刺繡具有兩個特徵，一是它的情感性，二是它的隨意性。由於刺繡是女性的專利，是在炕頭田間、燈前月下的母親、姑娘、大嬸、婆婆們一針一線縫綴的，它表達的是女性情感的世界，所以，一般的刺繡圖案都顯得優美、含蓄而動人。隨意性是指女性在刺繡時，由於製作是由個人完成的，又要表達個人的情意，所以設計上具有較大的隨意性，既有一定粉本，又不受粉本約束而講究即興發揮。漢代的刺繡，以湖南長沙馬王堆出土的為代表。這批產品有三種具有代表性的紋樣：一、信期繡。這種紋樣由變形的長尾小鳥所組成，可能是燕，因為它是定期南遷北歸的候鳥，具有信期的含義。信期繡出土最多，共十九件。二、長壽繡。主要為雲紋、花蕾和葉瓣，實為茱萸紋，象徵著長壽。這種紋樣變形優美，線條流暢，極富裝飾性。三、乘雲繡（圖4-27）。在茱萸紋、捲雲紋中，有一單眼的鳳鳥，似在騰雲駕霧，構思奇巧。

漢代刺繡針法，主要是鎖繡法（也叫辮繡），針法整齊牢靠，顏色有絳紅、朱紅、土黃、金黃、寶藍、湖藍、紫雲、藏青等。此外，新疆民豐、河北懷安、甘肅武威以及內蒙古等地都有漢代刺繡的出土。

圖4-27
漢代乘雲繡綺
湖南長沙馬王堆出土

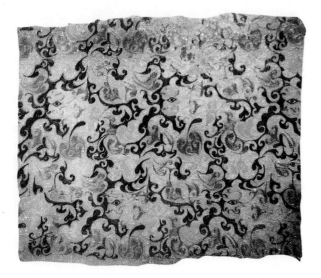

服飾設計

漢代經濟、文化的發達和絲織品生產的迅速發展，為漢代服飾設計提供了比較豐厚的物質基礎和比較先進的工藝條件。而追求壯麗大氣的時代審美風尚，又使漢代的服飾設計以「文組彩牒，錦繡綺紈」而著稱。

袍服是一種傳統禮服。這個時期的男性服裝，以袍為貴。在設計上，對傳

統的袍服作了一些改進，衣袖仍以大袖為主，但袖口部分卻收縮緊小。這一張一縮，就產生了對比和變化。衣裙有曲裾、直裾之分。曲裾即戰國時流行的深衣，漢代仍然沿用。不過，到了東漢，男子穿深衣者已少見，一般多穿直裾之衣。這是因為當時已有了合襠褲的出現，曲裾繞襟的深衣成為多餘。東漢之後，直裾之衣逐漸普及，替代了深衣，除祭禮朝會之外，各種場合都可穿著。

　　漢代婦女的禮服，仍承尚深衣。長沙馬王堆一號漢墓出土的婦女服飾，深衣占了絕大部分。同墓出土的帛畫、木俑中的婦女形象，大部分也穿著深衣。改進部分，衣襟繞轉層數增多，衣服下襬部分增大。男女裝的區別，在於男裝朝簡便靈活發展，而女裝則顯得封閉，束縛性較大。曲裾深衣是漢代女服中最為常見的一種服式。這種服飾通身緊窄，長可曳地，下襬一般呈喇叭狀，行不露足。衣袖有緊窄兩式，袖口大多鑲邊。衣領部分很有特色，通常用交領，領口很低，以便露出裡衣。（圖4-28）

　　上襦下裙的女服樣式，早在戰國時代已經出現。到了漢代，由於深衣的普遍流行，穿這種服式的婦女逐漸減少，但仍有穿著。在漢樂府中就有不少描寫。這個時期的襦裙樣式，一般上襦極短，只到腰間，而裙子很長，下垂至地。襦裙是中國古代女性服裝中主要的服式之一。自戰國到清代的兩千多年間，儘管長短寬窄時有變化，但基本形制始終保持著最初時期的樣式。

　　湖南長沙馬王堆漢墓出土的素紗襌衣，衣長128公

圖4-28
漢代曲裾深衣
湖南長沙馬王堆出土

分，兩袖通長190公分，在領邊和袖邊還鑲著5.6公分寬的夾層絹緣，重量49公克。禪衣即單衣，其形制與袍略同，唯不用襯裡。《禮記·玉藻》曰：「禪爲絅。」鄭玄注：「絅，有衣裳而無裡。」禪衣除了平時在家穿著之外，如果用作官員朝服，只能作爲襯衣，穿在袍服裡面。（圖4-29）

圖4-29
漢代素紗禪衣
湖南長沙馬王堆出土

　　婦女首飾，有所謂「副笄六珈」制度。《毛詩傳》曰：「副者，后夫人之首飾，編髮爲之。笄，衡笄也。珈，笄飾之最盛者，所以別尊卑。」步搖是一種附在簪釵上的首飾，上飾金玉花獸，並有五彩珠玉垂下，行走則隨之而擺動。步搖的樣式，從馬王堆出土的帛畫上可以看到。其他漢代石刻畫像也有反映。直到唐代，貴族婦女仍以步搖爲裝飾。實際上，步搖既是貴族婦女的一種裝飾，也是對婦女的一種限制，因爲行走時步伐加快，會引起步搖的響聲不斷，被視爲不雅。

陶器設計與瓷器的發明創造

　　秦漢的陶瓷設計，在中國古代藝術設計史上占有重要的地位。這主要是陶器在這個時期出現了不少新品種，尤以陶明器和建築用陶最具特色。東漢時期又發明了真正的瓷器。瓷器的創造，在中國設計史乃至世界設計史上都具有十分重要而深遠的意義。

　　明器又稱「冥器」，是中國古代墓葬制度的產物，是一種為了死者的鬼魂和神靈專門製作的象徵性器物。明器的起源可追溯到原始時期，大汶口文化遺址曾出土過陶屋模型，但明器的真正發展是從戰國開始的。秦漢時期的明器已進入了興盛時期，其顯著的標誌，是陶俑、低溫鉛釉陶和彩繪陶的流行。

　　陶俑是一種模擬真人形象的明器，用來代替古老、野蠻的人殉習俗，陶土的可塑性完全可以達到模擬真人的效果。而秦代的陶俑可說是陶俑藝術設計突出的典範。

　　1974年，在秦始皇陵東側，出土了七千餘件陶製的兵馬俑，震驚中外，被稱為世界八大奇跡之一，在中國藝術設計史上增添了一筆輝煌的亮色。

　　這批武士俑體形高大，身高均在1.75至1.85公尺左右，最高達1.98公尺。有的巍然挺立，剛毅猛勇；有的容顏開朗，機智英發；有的虎背熊腰，威嚴雄壯。形態生動，個性各異。而陶馬也是形體高大，膘肥體壯，頭顱高昂，剪鬃束尾，雙耳直豎，靜立待命，構成一

幅威武壯觀的秦軍陣容圖畫。

　　值得指出的是，這批陶俑的製作，是採用模、塑結合的方法，分工製作，套合黏接成初胎，再於表面覆加細泥，運用塑、堆、貼、刻、畫結合的技法，既有整體的造型，又有局部的刻畫，既有藝術的設計，又有成批的製作。（圖4-30）

　　漢代的陶塑藝術雖然沒有秦代兵馬俑那麼龐大的規模和宏偉的氣勢，但卻以其豐富多樣的造型題材和多姿多彩的藝術魅力而別有特色。

　　人物陶俑仍然是漢代陶塑的主要題材，但人物的身分多樣化，不僅有武士俑，還有文官俑、歌舞雜耍俑、農夫俑等。濟南無影山出土的由二十二個陶俑組成的樂舞雜技宴飲俑群，在一個長67公分，寬47.5公分的陶盤上，把雜技和舞蹈的藝人作為陶塑人物的中心來塑造。而四川成都市郊天回山出土的「說唱俑」，則把一個說書藝人刻畫得情意真切，唯妙唯肖。（圖4-31）此外，漢代的陶塑動物，如陶牛、陶狗、陶羊、陶豬、陶雞等，都刻畫得十分真實生動，而各種生活用具和交通工具的陶製模型，如井、灶、燈、奩、博山爐、牛車、馬車、船舶等，則為我們研究漢代的經濟和生活提供了豐富的真實的資料。

　　漢代低溫鉛釉陶器是以鉛的化合物為基本助熔劑，在800℃左右燒成。它的主要著色劑是銅和鐵，在氧化氣氛中，銅使釉呈現翠綠色，而鐵使釉呈黃褐、土紅色。鉛釉陶的釉層清澈透明、表面平整光滑，光彩照人。鉛釉陶的品種有鼎、盒、壺、倉、灶、井以及大量的建築

圖4-30
秦代陶俑
陝西臨潼秦陵出土

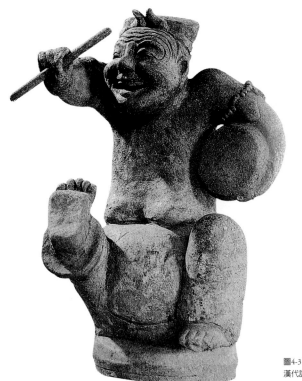

圖4-31
漢代說唱俑

模型。這些鉛釉陶並不是實用的器物，而是喪葬的明器。它在設計史
上的意義，除了嘗試如何在陶器上表現釉色淋漓盡致的藝術效果外，
還給後人留下了許多漢代建築模型資料。

　　同樣是陶器，同樣是明器，漢代的彩繪陶因為漢代厚葬之風的
盛行而在戰國的基礎上有了更大的發展。彩繪陶的特點是在陶器燒成
後再彩繪，色彩鮮艷但容易脫落，因此只能用作明器，用以陪葬。河
北滿城的漢墓出土了彩繪陶器兩百九十九件，全國不少地方都出土有
這類彩繪陶。彩繪陶的造型，除了仿製青銅器，還仿製各種日用陶瓷
器。裝飾方面，題材富有時代性，有當時流行的青龍、白虎、朱雀和
雲氣紋，有生動活潑的動物紋，遒勁簡練的幾何紋，還有以墓主生前
的生活為題材的圖案。在色彩方面，除傳統的紅、黃、黑、白色外，

還使用了橙、赭、青、綠、灰、褐等色，從單純的原色發展爲複雜的間色調和，色調豐富，效果精雅。漢代的彩繪陶，是漢代陶明器設計的一大成就。

漢代的建築業迅速發展，使陶製建築裝飾材料的生產規模顯著擴大，品種增多，畫像磚和瓦當是其中兩個最有特色的品種。

磚和瓦早在商周時期已經開始生產和使用，這種建築陶器的出現，是中國古代建築史上的重大成就。戰國時磚瓦材料有了進一步的發展，漢代磚瓦應用很廣，除了宮殿、民居廣泛使用，還大量應用於墓室。畫像磚和瓦當以其獨特的藝術表現形式和藝術成就而著稱於世。

畫像磚，因磚面有淺浮雕或陰刻圖案而得名。它嵌在墓室的壁上，既是墓室牆面結構的一部分，又有獨立的藝術價值。畫像磚分空心磚和方磚兩種。方磚高約42公分，寬約48公分，主要爲四川成都所產，至今已出土幾百塊，內容有八十多種之多，爲畫像磚中的精品。而空心磚一般爲長方形磚，磚面一般長20至40公分，寬約6至10公分。磚爲空心，這是爲了便於燒製和減輕重量。這種畫像磚流行於河南、山西等中原地區。

畫像磚本來是作爲貴族階層墓主人生前生活情景的一種紀錄，卻通過豐富的畫面，生動而具體地展現了漢代的政治制度、生產勞動、城市、商業、交通運輸、舞樂百戲和神話傳說。四川成都鳳凰山出土的「弋射收穫畫像磚」，是漢代畫像磚中的一件典型作品。方磚磚面的三分之一處，用橫線分割，構成弋射和收穫兩個畫面。上層表現弋射，弋射是一種帶繩箭的射術。畫面上的兩名弋射者隱蔽在池樹下，以繒繳弋射，射者身旁各置一檵以收線，天空雁鶩成左右兩道斜線向外飛逃。水裡的野鴨、游魚、荷花，將畫面點綴得十分豐滿。畫面下層爲收稻圖，兩人一組和三人一組，還有一人挑擔提籃送飯。這是一幅表現農家射獵、農耕勞動的優美的裝飾小品。（圖4-32）

　　值得指出的是，在畫像磚中，有不少直接表現漢代生產工具和交通工具的畫面，爲我們研究漢代的手工業設計提供生動的形象資料。

　　漢代畫像磚的製作工藝，各地略有不同，但均爲模製。大體上是預先把畫面陰刻於一塊木板上，趁磚坯未乾時即將木模印上。其表現方法爲兩種，一種是用淺浮雕的方法，並施以色彩。這種淺浮雕的方法，大多用於各種人物圖形的表現。另一種是線條表現方法，即陽刻。以表現一些簡單的魚、蟲、花、鳥或建築物。有些還把淺浮雕和陽刻結合起來。與畫像磚同時期流行的還有畫像石。畫像石是在天然石塊上雕琢圖案，但在藝術內容、藝術表現方法上，與畫像磚有著異曲同工之妙，共同繪就了一幅燦爛的漢畫圖卷。

　　瓦作爲建築材料出現於西周，瓦分板瓦、筒瓦和瓦當。板瓦仰置於屋面，筒瓦覆蓋在兩行板瓦之間，以防漏雨。瓦當也叫瓦頭，起裝飾作用。

　　瓦當至戰國開始流行，戰國瓦當多作半圓形，而秦漢瓦當爲圓形。漢瓦當大於秦瓦當，而且廓邊寬厚。

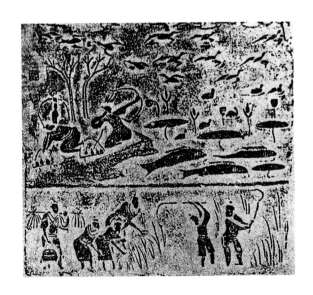

圖4-32
漢代弋射收穫畫像磚
四川成都鳳凰山出土

圖4-33
漢代四神瓦當

漢代瓦當,可分為畫像瓦當、文字瓦當、文字兼畫像瓦當三種。

畫像瓦當的表現題材主要是雲紋、動物紋、四神紋。尤以王莽時期的青龍、白虎、朱雀、玄武四神為代表作,令人感到大氣磅礴,姿態雄偉,為漢代圖案設計的佳品(圖4-33)。文字瓦當在漢代瓦當中占有很大的比重,關於文字瓦當的設計,將在後面的「漢字設計與應用」一節中作專門論述。

瓦當用於屋簷之際,在觀者的視平線之上,質地為陶製,要求有遠視醒目的裝飾效果。其圖案的工藝製作採用的是模印法,其特點是粗線條的,藝術造型是簡練概括、生動誇張的,而且粗中有細,拙中帶巧,氣勢豪爽而不失嚴謹含蓄。這正是漢代瓦當藝術魅力之所在。

漢代的陶瓷設計,最值得大書一筆的是瓷器的發明。從商代中期的原始瓷器開始,至東漢晚期,經過一千多年的艱苦探索,終於發明出真正的瓷器。

把瓷器發明的時間定在東漢,是有大量的考古資料作為依據的。考古上發現一批有確鑿年代可考的東漢青瓷器,其中以浙江省發現的最多。僅浙江上虞東漢窯址就有三十多處。浙江上虞小仙壇窯的青瓷標本,經中國科學院矽酸鹽研究所專家用現代科技測試研究,證明符合近代瓷的標準。

由原始瓷器發展為真正的瓷器,使中國古代的實用品主角發生了轉換,在藝術設計史上是一件重大的事件。關於瓷器的藝術設計,我們將在下一章中作具體的闡述。

交通工具設計

　　秦漢時期是交通工具設計的一個重要發展時期。秦始皇建立了中國歷史上第一個統一的封建王朝以後，制訂了一系列全國統一的制度，其中包括建立一個全國性的陸路交通網，去險阻，修馳道，從而改變了以往道路不寬，兩車相遇不能並行的局面，同時實行「車同軌」（車雙輪的軌距相統一）的措施，這就爲車子設計的規範化，促進製車業的發展創造了有利的條件。

　　考古工作者在秦始皇陵西側發掘出兩部秦代銅車馬。雖然這兩部銅車馬是作爲陪葬的明器，但車的構造及繫駕關係完全模擬眞車，可視爲按比例縮小了尺寸（約1：2）的秦代車馬銅質模型，是研究秦代車器設計的重要實物資料。

　　這兩部銅車一部爲立車，即立乘之車（圖4-34）；另一部爲安車，是坐乘之車（圖4-35、圖4-36）。車的主要造型，還基本保留商周車型的特點，均爲獨輈、雙輪，駕四匹馬，採用軛靷式繫駕法，但在設計上已更進一步，製作工藝則已達到十分精湛、成熟的程度。

　　車輪的設計，輻（車輪中連接轂和輪圈的呈輻射狀的木條）是十分重要的。《考工記》說：「輪輻三十，以象日、月也。」實際上，車輪中的三十根輻條，除了被賦予的象徵意義，還有其實用的意義。因爲秦代以前的車輪輪徑都較大，約爲1.33公尺，所以，輻條多一些可以保證車輪的堅固和耐用。目前所見到的先秦的車輪都只有二十多根

圖4-34
秦代銅車馬（主車）結構圖

傘蓋
傘柄
軨服
車耳
車軨
銀憲、輨
輪牙
飛軨
車轂
輻

圖4-35
秦代銅車馬（安車）結構圖

0　10　20
公分

篷蓋
窗
門
衣蔽
車耳
車軨
銀憲、輨
飛軨
車轂
輻
輪牙

圖4-36
秦代銅車馬
通長31.7cm　高1.06cm
1980年陝西省臨潼縣秦陵出土

輻，而這兩部銅車車輪的車輻正好三十根，所以是理想化和標準化的。

車箱上方的車蓋，其功能是用於遮陽避雨。《考工記》說：「上欲尊而宇欲卑。上尊而宇卑，則吐水疾而霤遠。蓋已崇，則難爲門也；蓋已卑，是蔽目也。是故蓋崇十尺。」又說：「蓋弓二十有八，以象星也。」可見車蓋的設計也是非常講究的。立車的車蓋爲圓傘形，中部拱起，四周外圍斜下如屋宇一樣，正符合「上尊而宇卑」、「吐水疾而霤遠」，即下雨時蓋頂水流得快，射得遠。傘通高114公分，而車上立人身高92公分，傘蓋下緣並沒有擋住立人的視線，傘蓋的尺度也是基本符合《考工記》的要求。至於《考工記》說蓋弓有二十八根，以象徵二十八宿，所謂二十八宿是當時人們描述天象發生位置變化的參考系統，因爲車蓋是朝天的，蓋弓與天象相對應，體現了設計的象徵意義。立車的傘蓋有二十二根蓋弓，大體上接近二十八根的數字。由於不同用途的需要，車蓋並不是完全固定在車上。立車車蓋之柄是插在一高柄銅座上，便於裝卸。

安車的設計特色主要在於車箱。車箱分前、後兩室，前室是御手所用，後室爲車主所居，車箱有窗有門，開窗則涼，閉窗則溫，可以根據不同天氣，不同環境需要隨時開關。故俗名「輼輬車」。

圖4-37
東漢銅輼輬車
甘肅省武威市雷臺漢墓出土

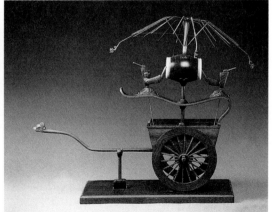

圖4-38
記里鼓車（模型）
東漢

　　這兩部銅車馬的裝飾設計達到了很高水平。車體各部位彩繪有多種幾何紋、捲雲紋和變形的夔龍、夔鳳紋，色彩以白色為主調，輔以紅、紫、藍、黑、綠等顏色，有的部位還有錯金銀紋飾，整體顯得華麗富貴。在製造工藝方面，據統計，立車由3,064個零件組成，安車由3,462個零件組成，分別採用了鑄造、焊接、沖鑿、鏨刻、拋光、鑲嵌等多種工藝手段，充分體現了中國古代製車工藝的高超水準。

　　漢代車子的設計有了新的發展。西漢後期，獨輈車逐漸為雙轅車所取代，雙轅結構的車可以只駕一匹馬，車箱加大，以坐乘為主，特別適合出行旅遊。同時雙轅車使用的馬採用的是胸帶式繫架法，這樣繫架法可以使馬體局部受力大小相應減輕，同時，車轅增粗，曲度減少，使車體行進時保持一定的穩定性，這樣，人乘車時姿態能保持端正平穩。

　　漢代的車輛造型十分多樣，而且根據不同的等級、不同身分的人的需要來設計。皇帝乘坐的馬車叫「輅車」，設計十分豪華。高級官吏使用的是「軒車」，車箱兩側有遮蔽。常見的是「軺車」，這是一種很輕便的車，只有車蓋，四周敞露，一般官吏都乘坐這種車。（圖4-37）貴族婦女乘坐的車，車箱設計很隱蔽，像一間舒適的小房子。此外，還有許多用以專門需要的特種車輛。如東漢時期設計製造的記里鼓車，利用車輪在地面的轉動帶著齒輪轉動，變換為凸輪槓桿作用使木人抬手擊鼓，每行走一里擊鼓一次。（圖4-38）現代車輛的記里器即由此發展而來。李約瑟先生認為：「可以說中國的記里鼓車稱得起是那些出色的現代機器的祖先。」（李約瑟：《中國科學技術史·第四卷第二分冊·機械工程》，科學出版社、上海古籍出版社1999年版，第314頁）在民間，則創製出一種獨輪車。獨輪車又叫「鹿車」，也叫「雞公車」、「羊角車」。在漢代畫像磚、畫像石上，已經出現這種獨輪車的形象。關於獨輪車的功能和設計，歐洲技術史家範罷覽（Van Braam Houckgeest）描寫道：「在這

個國家所用的車輛當中有一種獨輪車，構造非凡，並且客貨運輸同樣使用。根據負荷的輕或重，它由一人或兩人掌握，一個人在前面拉著走，另一個人扶著車轅向前推。與小車的尺寸相比，車輪是很大的，安裝在載重部分的中心，以致整個重量都壓在軸上，而推車的人並不承擔任何部分，只負責向前推動並保持平衡。車輪可以說是罩在木條做的框架裡，並且用4或5英寸寬的薄板蓋起來。……」（同上書，第281頁）獨輪車既可坐人又可載物，無論是平原或山地，即使在很狹窄的路上也可使用。它的運輸效率比人力、畜力都要大幾倍，既經濟又實用。獨輪車是中國古代勞動人民在交通工具方面的一項重要的發明和非凡的設計，而歐洲直到十二世紀以後才出現類似的獨輪車，日本學者還認為中國民間創製的獨輪車是現代自行車的始祖。（圖4-39）據統計，從漢代以來，中國民間使用的獨輪車類型有九種之多。（圖4-40）

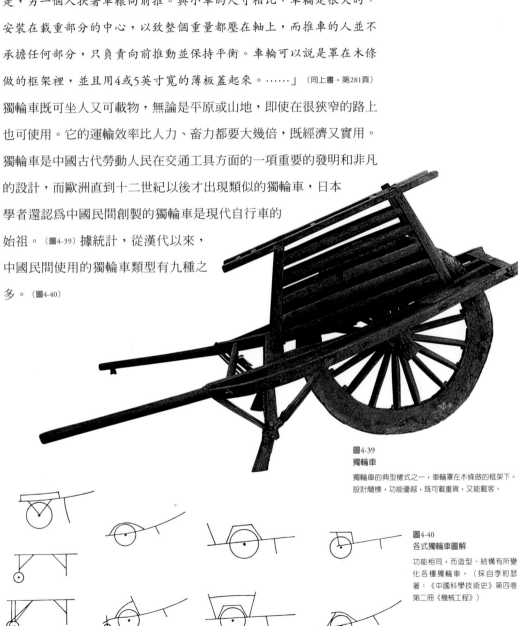

圖4-39
獨輪車
獨輪車的典型樣式之一，車輪罩在木條做的框架下。
設計簡樸，功能優越，既可載重貨，又能載客。

圖4-40
各式獨輪車圖解
功能相同，而造型、結構有所變化各種獨輪車。（採自李約瑟著：《中國科學技術史》第四卷第二冊《機械工程》）

家具設計與室內設計

漢代時，人們的生活起居方式仍然是席地而坐。從漢代畫像磚、畫像石上，我們看到這時人們室內的起居活動主要在席上和床、榻上進行。

席仍是使用最為普及的「坐具」。上自王君，下至平民，坐臥起居皆用席。席一般以蒲草或藺草編成，長沙馬王堆一號漢墓出土了一件比較完好的莞席，莞也是一種小蒲。竹席在當時也較流行，尤其是在既潮濕又炎熱的南方。北方地區還鋪一種綴以獸皮的精席。

漢代的漆木家具比春秋戰國時期有較了較大的發展，品種有床、榻、几、憑几、案、枰、屏風、櫃、箱、衣架等。床除了睡眠之用，也可作為坐具使用。大床上還可置几；也有僅供兩人坐用的方形小床。

榻實際上是一種小床，比床更矮、更窄，有兩人坐的，更多的是一個人獨坐的。根據文獻記載和出土文物以及漢代壁畫、畫像磚、畫像石上榻和人的比例，可以推測漢榻的一般尺度是長75至100公分，寬60至100公分，高12至28公分。這種尺度適合於單人獨坐。比榻更小一些的坐具是枰。它比榻更矮，枰面為方形，四周不起沿，枰足截面呈矩尺形，足間呈壼門形。河北望都一號東漢墓壁畫中就有獨坐板枰的人像。漢代尚沒有桌椅出現，儘管河南靈寶張灣東漢墓曾出土一張綠釉陶桌，由於只是明器，還不能作為漢桌實物的證據。

屏風最初是一種室內擋風用家具。所謂「屏其風也」。它又可以用來遮蔽和分隔空間，而且起到裝飾作用。湖南長沙馬王堆漢墓中出

土了兩件漆屏風，屏風為長方形，下有足座承托。屏風的正面和背面中心部位分別飾以谷紋璧和龍紋、雲紋。小型屏風為了減輕重量，便於移動，常以絹、綈為材料。這類小型屏風常置於床榻之上。（圖4-41）

几和案也是漢代常見的家具。漢人在床、榻上的坐姿是跪坐，以膝著席，以臀著蹠，坐久了會感到疲累。因此，有時需要有几供憑倚，隱几而坐，膝納於几下，肘伏於几上。這種几被稱為憑几。漢代憑几的設計非常講究，湖南長沙馬王堆三號漢墓出土的一件龍紋漆几，几面扁平，長90.7公分，寬17公分。几面下部安有高矮兩對足，一長一短，矮足固定於几背面，高度為16公分，適宜「隱几而臥」，

圖4-41
漢代漆屏風
湖南長沙馬王堆三號墓出土
漢代的屏風，在當時既是一種家具，
又是室內的「隔斷」。

而高足有40.5公分，適宜於「隱几而坐」，几面上還可放置物品，這種活動式的憑几，具有一几兩用的功能。(圖4-42) 古樂浪出土的漆几，也有同樣的功能和結構，几足有上下兩層，下層几足可撐開亦可折入，從而可以調節几的高度。

漢代的案主要用於放置食品和餐具，也稱為食案。漢代的食案分兩種，一種無足，類似托盤；一種是有足的案。有足的案案面為長方形，裝柱狀或蹄狀案足，長約1公尺，寬約50公分，高約10至20公分，多為木製，還有銅、陶製的。廣州沙河頂五○五四號東漢墓出土一件銅圓案，面徑40公分、高8.6公分，上置大小銅耳杯六個。這種食案的功能，相當於現代的飯桌。

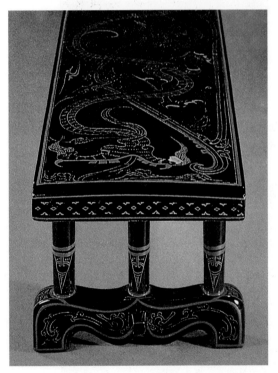

圖4-42
漢代漆几
湖南長沙馬王堆三號墓出土

漢代建築氣勢恢弘、華美壯麗，也逐漸重視室內的環境設計。而中國古代的室內設計，最有特色的，是對室內空間的分隔和組織。在漢代，對室內空間的分隔和組織主要是通過帷帳和屏風來實施的。漢代文獻中，常有「宮室帷帳」的記載。《西京雜記》說漢時「屏風帷帳甚麗」。實際使用時，帷主要用來分隔堂、室，帳則施於床上；帷多單幅橫面，而帳則籠罩四面，帷帳往往面積較大。湖南長沙馬王堆一號漢墓出土的一幅絲綢帷帳，全長約7.3公尺，寬約1.45公尺。帷帳移動方便，可開可合，變化靈活，除了用來分隔、組織空間，還可保暖、避蟲、擋風、防塵，並且具有裝飾的作用。漢代的帷帳從材料上分有絲綢帳、琉璃帳、羽毛帳等，未央宮中曾有用鴻雁羽絨織成的帳。帷帳和屏風，都是秦漢時期室內不可缺

少的設施，是中國古代建築室內最早的活動性的「隔斷」。（圖4-43）

　　在室內裝飾方面，漢代的貴族府第地面普遍用磚砌，再豪華一些，有在鋪磚、石地面上髹以朱色或黑色漆，並在地上鋪以席墊。居室的牆面均為土牆，牆面多掛以絹錦，再飾以羽葆，當時叫牆衣。而漢皇宮室除了在牆面披掛錦繡，有的還在牆內外牽繩掛網，網上綴以珠寶、玉璧、羽葆等。所謂「屋不呈材，牆不露形」。牆面如不裝飾錦繡則彩繪壁畫。壁畫在漢代已風行，從宮殿、官衙、祠廟、居室到陵墓都有壁畫，題材相當廣泛，有神話傳說、歷史故事、現實生活等。

　　漢代時已注意對門窗的裝飾，門戶多嵌以玉，稱為玉戶，所謂「金鋪玉戶」、「珠簾玉戶」。窗有窗簾，以飾珠簾較為普遍。宮殿窗戶則嵌以琉璃，住宅窗子通常裝有直櫺。

圖4-43
漢代畫像磚中表現的
漢代室內陳設場景

漢字的設計與應用

對於中國漢字的發展歷程來說，秦漢時期是一個承前啓後的重要轉折時期。文字學家把篆文以前的文字叫作古文字，把隸書以後的文字叫作近代文字。（何九盈等主編：《中國漢字文化大觀》，北京大學出版社1995年版，第23頁）篆文和隸書都是在秦漢時期發展成熟的。

秦始皇統一中國後，由丞相李斯主持實行「書同文」。「書同文」以秦的小篆作爲規範書體，並向全社會推廣。小篆是從大篆逐漸演變而來，因此篆文本義包括了大篆（又稱籀文）和小篆。從漢字設計的角度來看，小篆字形規整修長，筆劃勻稱圓潤，具有線條化、符號化、規律化的特點。因此，小篆既是古文字階段的最後一種字體，也是漢字設計逐漸走向成熟的標誌。東漢許愼所編纂的《說文解字》，以小篆爲正體，共收小篆正體9,353個，籀文、古文以及其他異體字一千多個，附在各正體之下，這是中國文字統一後的第一部字典。通過分析字形結構和字義，總結了漢字的結構規律與法則。關於漢字的造字方法，許愼歸納概括爲「六書」，即「一曰指事，指事者，視而可識，察而見意，上下是也。二曰象形，畫成其物，隨體詰詘，日月是也。三曰形聲，形聲者，以事爲名，取譬相成，江河是也。四曰會意，會意者，比類合誼，以見指撝，武信是也。五曰轉注，轉注者，建類一首，同意相授，考老是也。六曰假借，假借者，本無其字，依聲托事，令長是也。」關於漢字造字「六書」說，現代

許多學者認爲，象形、指事、會意、形聲是造字之法，而轉注和假借是用字之法。

漢字的造字之法，實際上就是漢字的設計手法，因爲漢字本身就是一種傑出的平面設計產品。在形式上，漢字構成的基本元素是點和線，由這種最簡單的基本元素構成了千姿百態的具有豐富的內涵、完美的框架和廣泛的用途的方塊字形。在設計手法上，漢字最古老，也是最突出的手法是象形，用簡單的線條模擬自然客觀的物象，並且抓住特徵，把字形與具體事物緊密聯繫起來，具有很強的形象性和直觀性，字形本身就基本傳達出了字的本義。指事法是漢字設計的又一手法，它利用一種特殊性符號標記某一種客觀事物，傳達某一種意念，而這種標記符號或是加在獨體象形字的某個部位，或是加在代表某種事物符號的特殊位置，「視而可識，察而見意」。會意法是在象形、指事基礎上創造出合體字的手法，把意思可相配合的兩個或兩個以上的獨體象形字或指事字結合起來，表示一個新的意義。所謂二人相從，三人成眾；小土成塵，不正就歪，就是運用會意法設計出來的字形。形聲法也是漢字設計最重要的手法。漢字（尤其是現代漢字）合體字的合成，絕大多數採用這種手法，即用一個字作形旁，表示其意義類別，用另一個字作聲旁，表示其讀音，兩者合成一個形聲字。如「河」字，其「氵」是形旁，「可」是聲旁，把「氵」形旁與「可」聲旁合成，就構成了「河」的字形。

漢字設計的意義，不僅在於它是視覺信息的符號，而且還在於它具有廣闊的適應性和再創造性的藝術空間。中國的書法藝術就是漢字再創造的產物，是中國藝術中最能體現民族精神的傑出代表。漢字非常適應於各種材料、各種載體、各種環境的表現和應用。秦漢時期，漢字就已經在多種產品、多種環境的藝術設計中發揮了越來越大的作用。例如，在這一時期的青銅器、陶器、銅鏡、虎符、量器、玉器、

漆器、瓦當、磚石、織物、竹簡、璽印、錢幣等多種材料的載體上都
有漢字的設計和應用，並且裝飾美化了多種建築的室內外環境。

　　秦代漢字設計與應用的最佳作品是陽陵虎符。所謂陽陵虎符，是
秦始皇頒發給陽陵駐守將領的銅製虎符，是一種特製的傳達命令信息
的載體。虎符的造型爲虎形，有左右兩半，上寫「甲兵之符，右在皇
帝，左在陽陵」。文字爲篆體，字形端莊，筆劃圓潤，用錯金製作，
非常精緻。（圖4-44）

圖4-44
秦代陽陵虎符的字體設計

　　秦代以圓形方孔的半兩錢，作爲全國的幣制統一形式。這種裡
方外圓，方圓結合的銅錢，其形制本身就是最簡潔、最完美的圖形設
計，它體現了古人「天圓地方」的文化觀念。而銅錢中的文字，也是
古代字體設計的佳作。

　　漢代漢字設計與應用的傑出作品有銅洗、銅幣、瓦當等。

　　銅洗上的漢字設計，與雙魚紋、魚鶴紋、鶴鹿紋合成，構成具有
吉祥內涵的圖文設計。在構圖上多爲文字居中，兩旁對稱排列紋樣。
字體的線條直曲有致，有鳥蟲書的情趣與紋樣的線條，在線形上既有

圖4-45
1、2 銅洗文字
3、4、5、6 瓦當文字

一定的對比，整體風格又非常和諧統一。

　　瓦當文字是漢代漢字設計的典範。從內容來看，瓦當文字分宮殿類、官署類、祠墓類和吉語類四種。字數常見的有單字、雙字、四字、五字等。字的排列組合，有上下式、左右式、內外式、旋轉式等。單字的瓦當文字設計，最能體現漢字的視覺感和表現力。在粗圓形的邊框裡面，文字結構與線形的設計是非常講究的。陝西出土的「關」字瓦當，左右對稱，上下連貫，直中有曲，構圖飽滿，筆劃遒勁。「豖」字瓦當的「豖」字設計令人稱絕，字形線條剛健細直，字的上方和左右兩側襯以委婉的曲線紋，而「豖」字的下方還有一「夜神」——鴟鴞。這些添加的紋飾，既與「豖」的內涵相吻合，又使字體設計具有剛柔、曲直、大小、疏密的對比變化。（圖4-45）

　　此外，漢代銅鏡、織錦、磚石、璽印上的漢字設計，也具有很高藝術成就。

早期的書籍裝幀設計

在紙張沒有發明之前，書籍的載體可謂多種多樣。有以甲骨、青銅器爲載體的，有以石、玉爲載體的，有以竹、木爲載體的，也有以縑帛爲載體的。因此，早期的書籍裝幀形式，也各不相同。

商代用繩串聯起來的甲骨，可說是最早的書籍形式。所謂甲骨，指的是龜甲和牛羊的肩胛骨。把甲骨磨整使其平滑匀齊後，在上面用刀刻上文字，叫作甲骨文。甲骨文的內容主要是占卜的卜辭，其排列方式，絕大多數是從右到左、自上而下的直行排列形式。這種文字排列方式，成爲中國傳統的書籍文字排列方式，一直沿用了三千多年。

除了甲骨「書」，商周青銅器上的銘文、周代刻在石面上的石刻文，也可以說是用特別的材料製作成的特種「書籍」。只是這些「書籍」有很多局限性，難以攜帶，又不易流傳讓更多人閱讀。因此，中國早期的書籍形式，主要是簡冊和帛書。

所謂「簡冊」，是以竹片爲材料作爲書寫文字的載體，在經過整治的長條形竹片上用漆汁或墨汁寫上文字，單片的叫作「簡」，如同現代書籍的「頁」；在竹簡上下各穿一孔，用絲繩或皮繩編連一起，就成爲「冊」，或稱「策」。《春秋左氏傳正義》說：「單執一札謂之簡，連編諸簡乃名爲策。」《釋名》說：「策字同簡，象形也，蓋將眾竹簡連貫編綴之意。」編簡成冊，是早期書籍的主要形式，裝幀比較講究。大概是上品用皮編，下品用絲編。《釋名》說：「編之如

圖4-46
漢代簡策

櫛齒相比也。」閱讀時，把簡冊展開，閱讀完後，把簡冊捲起來裝入布袋稱「帙」。

此外，還有一種以木片爲載體的書，叫木牘。王充《論衡》云：「斷木爲槧，木片之爲版，力加刮削，乃成奏牘。」

簡牘可能在殷商時期就開始產生了。《尚書‧多士》說：「惟殷先人，有冊有典。」這種「冊」和「典」，可能就是簡冊。甲骨文的「冊」字寫作「㗊」，像用兩道繩子編排在一起的竹簡。「典」字寫作「㸚」，爲雙手扶冊之狀。不過，簡牘的流行還是在春秋戰國和秦漢時期。直至西漢時期造紙發明以後的一段時間內，簡牘仍是主要的書籍裝幀形式。（圖4-46）

與簡牘同時流行的，還有以縑帛爲書寫材料的書。《墨子》說：「書於竹帛。」《韓非子‧安危》也說：「先王寄理於竹帛。」說明帛書與簡冊，應該是同時流行的。

帛書的特點是書寫方便，字跡清晰，容易攜帶和長期保存。在編排設計上，具有竹簡所不能比擬的平面空間。因此，帛書上既可書寫文字，又可作插圖，當然也有用縑帛來繪畫的，稱爲「帛畫」。

1942年在長沙東郊楚墓中發掘出來的帛書，是目前所見到的最早的保存較爲完整的帛書實物。這件帛書縱長約38公分，橫長約45公分，上有墨書的文字九百多個，內容記錄了古史傳說及對天神的崇拜。在編排上，帛書的版面中心安排了兩篇一多一少、一正一反、順序顛倒的文字。兩篇文字之間留出一塊空白。而兩篇文字的四周，環繞編排了一組圖形與文字，圖形有樹木、三頭人、獸首人身像等，用青、棕、紅色繪成，與文字交錯穿插，錯落有致，變化豐富，整體設計有動與靜、疏與密、正與反的對比，色調統一，圖文並茂，可以說是一件精彩生動的古代早期平面設計佳作。（圖4-47）

圖4-47
戰國帛書
湖南長沙東郊彈庫楚墓出土

這是中國古代早期平面設計的代表作之一。

設計的多元與融會

三國、兩晉、南北朝、隋唐時期　西元220至960年

CHAPTER V　　Pluralism and Fusion

從亂世到強盛時代的
手工業與設計

在歷史學家的觀念中，三國兩晉南北朝是中國歷史上一個社會苦痛、政治混亂的時代。

東漢末年，隨著農民的起義，群雄割據，漢王朝土崩瓦解，中國歷史又一次陷入了長達三百六十多年的戰爭和分裂，給社會經濟和文化帶來了較嚴重的破壞。

整個三國兩晉南北朝的手工業特點是，民間手工業極度的衰落，在兵荒馬亂的戰爭年代，民間手工業的商品化生產幾乎完全消失，手工業工人被迫流離失所，逃往江南。不過，這在一定程度上也促成了南方的開拓和發展。而官方手工業在這個時期，由於統治階級的需要，因承漢制，仍有發展。各個朝代所設立的工官，雖名稱不同，並屢有變遷，但大體可分為兩大類：一是各種手工業產品工業，屬少府職掌；二是土木建築工程，由將作大匠主管。而少府系統所統轄的各項手工業產品製作，按產品性質和用途，又主要分為供應朝廷官府公用的大量物品，另還有供應戰爭使用的軍器。龐大的官方手工業生產規模，需要大量的工匠。這個時期的官方手工業工匠，主要有兩種，一種是世代固定的所謂在籍工匠；另一種是臨時性的應役工匠。前者一般具有較高的手工技藝，承擔高檔的產品生產任務；而後者則人數眾多，來去頻繁。這個時期的手工業工匠人身依附關係有了削弱，社會地位有了提高，他們可以有較多的時間和較大自由用於改造技術和

組織生產。當時手工業的發展，突出反映在瓷器的生產上。瓷器作爲
日用新產品，已經登上了人們生活的舞臺，這在藝術設計史上具有非
常重大的意義。

　　從文化史的角度來看，這個時期「卻是精神史上極自由、極解
放，最富於智慧，最濃於熱情的一個時代」（宗白華：〈論《世說新語》和晉人的
美〉，見宗白華《藝境》，北京大學出版社1987年版，第126頁）。以儒學爲獨尊的文化模式
崩解了，取而代之的是文化生動活潑的多元發展。玄學的興起，道教
的展開，尤其是佛教的流行和傳播，使這一時期的文化藝術體現出濃
厚的宗教色彩。新疆拜城縣境內的克孜爾石窟、甘肅敦煌莫高窟、山
西大同雲岡石窟、河南洛陽龍門石窟，是佛教石窟寺藝術的傑出代
表；江南佛風勁吹，「南朝四百八十寺，多少樓臺煙雨中」。這個時
期的藝術設計，無論在產品造型和裝飾紋樣上，都帶有鮮明的佛教色
彩。（圖5-1）

圖5-1
三國青釉褐彩壺

西元581年，楊堅建立了隋朝，又一次統一了中國。到了唐代，中國封建社會進入了繁榮昌盛的重要歷史時期。唐代是當時世界上的第一流強國。國家的強盛，社會的開放，使隋、唐兩代的政治、經濟、文化、科技和中外交通等方面都比兩漢時期有了更大的發展，手工業生產也有了很大的進步。

唐代的官方手工業管理，中央設有少府監、將作監、軍器監、都水監，這些都是中央管理官方工業和官方工程的專設機構。少府監負責管理「百工技巧之政」，其中設置五署，即中尚署（負責禮器製造）、左尚署（負責車傘製造）、右尚署（負責馬轡皮毛等工）、織染署（負責織造）、掌冶署（負責冶鑄）；可見少府監直接負責著宮廷貴族的日用工業品製造。將作監則主管土木營建工程，其中也設置四署，即左校署（管理梓匠）、右校署（管理土工）、中校署（管理舟車等）、甄官署（管理石工、陶工）。至於軍器監主要負責兵器的生產，都水監負責水利管理。

由於政府對官方工業的重視，加上官方工業所具有的較高的生產力和生產技術，使官方工業成為當時封建經濟的重要組成部分。而官方工業的產品，如陶瓷、金銀器、銅鏡、絲織品等，也代表了隋唐藝術設計的主要成就。

除了官方手工業，隋唐時期的民間手工業也有了重要的發展。

在民間手工業中，作坊手工業生產是一支重要的力量。這些作坊，或稱為「鋪」，或稱為「行」，以一個師傅雇傭一、兩名徒弟的方式，自己製造產品自己銷售。唐代定州的何明遠，是一個較大的作坊主，他「資財巨萬」，擁有「綾機五百張」，估計雇傭的工人在千人以上。定州是當時重要的絲織業中心，以生產高級絲織品馳名全國，何明遠的絲織產品便是其中優秀的產品。從中可看出，唐代的民間手工業作坊，也是當時手工業產品重要的設計者和生產者。

　　國家的強盛，經濟的發達，手工業的蓬勃發展，使隋唐的藝術設計達到了自漢代以來的又一個高峰。

　　隋唐藝術設計的突出成就表現在：作爲日用產品的瓷器發展進一步成熟，其實用功能更加突出，在造型設計和裝飾設計方面已經實現了「瓷器化」，完全脫離了模仿青銅器、漆器的痕跡，而具有瓷器特有的設計語言和藝術表現力。陶器的新產品──唐三彩，以其獨特的使用功能和獨特的藝術風彩，在藝術設計史上寫下獨特的一頁。而貴族化的產品──金銀器和銅鏡，成爲唐代產品設計的傑出代表。唐代的織物，較之漢代有了更大的進步，其圖案設計和色彩設計豐富多彩，製作工藝更爲精湛。漆器日用品在經過三國兩晉南北朝的低潮之後開始有了新的起色。家具和室內裝飾則有了新的發展，尤其是家具，處於由低型向高型發展的過渡時期，正進行著一場從造型到裝飾的家具大革命。在平面設計方面，隨著造紙術、印刷術的發明和應用，平面設計不論在表現載體還是表現形式上，都發生了重大的變革。

　　唐代藝術設計另一個重要特色是中西方藝術的交流和融會。從唐長安通往中亞和歐洲的絲綢之路，從廣州駛航波斯灣的海上絲綢之路，以及從揚州、明州和廣州駛往西亞和波斯灣的陶瓷之路，爲這種交流和融會提供了歷史的機遇。唐代許多藝術設計產品兼容和吸收了外來文化和藝術設計的精華，成爲中西文化藝術交流的結晶，具有鮮明的時代特色和某種國際化的風格。

陶瓷設計

從三國兩晉南北朝開始，日用產品進入了瓷器時代。這在中國古代藝術設計史上具有里程碑的意義。從此，瓷器全面滲透到人們日常生活的各個領域，並且獨領風騷一千多年。直到現代，當玻璃器皿、鋁合金製品、塑料製品、不鏽鋼製品等新型日用產品不斷被開發和使用時，瓷器在人們日常生活中仍然占有重要的一席之地。

實用舞臺的新主角──瓷器

瓷器是以瓷石或瓷土為原料，經過配料、成型、乾燥、焙燒等工藝流程製成的器物。其化學組成主要為氧化矽、氧化鋁，並含有10％以上的氧化鐵、氧化鈦、氧化鈣、氧化鎂、氧化鉀、氧化鈉、氧化錳等。瓷器的燒成溫度最高達到1,300℃以上，瓷胎燒結後，質地緻密，不吸水或吸水率很低，胎呈白色，較薄者又有高透明和一定的機械強度，擊之有清脆的鏗鏘聲。瓷釉透明，呈玻璃質層，不吸水。

人們通常將陶與瓷同論，因為兩者有共性，它們使用的原料主要是矽酸鹽礦物。然而由於具體原料和燒成工藝上的差異，使兩者的化學組成和內在質地又存在本質的差別，所以陶與瓷兩者又不能混為一談。陶器是原始先民創造的日用器物，具有較好的實用性。瓷器與陶器相比，其胎質更緻密、堅實，不僅外表光滑細膩，而且在性能上具有較高的強度，氣孔率和吸水率都非常小，不滲水，在盛裝和儲藏

食物方面具有更多的優越性。與青銅器和漆器等器物相比，瓷器更有
著其無法相抗衡的優勢。瓷器的原料是自然界天然礦物，這種原料分
布極廣，蘊藏豐富，這就使其造價低廉，燒造也較方便、容易。瓷器
質地潔白而半透明，化學穩定性和熱穩定性較爲理想，既能耐酸、耐
鹼，又有抗驟冷、驟熱的機能，器體與所盛食物在一定高溫作用下也
不易發生化學變化。瓷器一般都上釉。釉是附著於瓷坯體表面的玻璃
質薄層，有與玻璃相類似的某些物理、化學性質。在瓷胎的表面施
釉，從實用角度說，易於清洗，在使用時，不論口感、手感都很好。
從審美的角度來看，中華民族自古以來崇尚美玉，而瓷器光潤晶瑩的
釉色（尤其是青釉）與美玉相接近，如同天然的素肌玉骨，有著獨特
的審美價值。

　　三國兩晉南北朝時期的瓷器成型工藝，一般是採用陶車設備與拉
坯技術相結合的方法。這種成型工藝使胎壁厚薄一致，器形規整，成
型效率高，碗、盞、罐等球形、半球形器皿都採用這種成型工藝。而
一些方形、異形器皿，則採用拍片、模印、鏤雕、手捏等多種成型方
法。三國兩晉時常見的穀倉，成型最爲複雜。口部和腹部爲分段拉坯
黏接而成，底和屋簷等則用拍片，各式人物和禽獸，有的用模印，有
的用手捏塑，倉口和器腹小圓孔則用鏤雕，一件器物上就綜合運用了
拉坯、拍片、模印、雕刻等多種成型工藝。瓷器以拉坯爲主的成型工
藝，生產效率大大提高，製作成本也大大降低，這也是瓷器——這種
當時的日用新產品能夠迅速普及，成爲實用舞臺上的新主角的一個重
要緣故。

　　三國兩晉南北朝時期的瓷器以青瓷爲主，也有一定數量的黑瓷。

　　青瓷在這個時期廣泛流行，至少有兩個方面的原因，即工藝方面
的原因和社會風尚方面的原因。

　　工藝方面的原因。所有製瓷原料都含有一定量的鐵的成分，這些

含鐵的坯釉經過還原焰燒成（燒窯時窯內的通風不良，缺少氧氣），便會呈現青色。因此，青瓷既是早期製瓷工藝發展的一個產物，也是早期瓷器的代表性品種。

青瓷在三國兩晉南北朝的流行，還有社會風尚方面的原因。當時的社會風尚以玉爲貴，而青瓷恰好色調泛青，質感如玉，因此深受人們喜愛。還有的學者認爲，青色是一種富於冷靜、幽玄情趣的色澤，它不僅適合儒家思想，而且與當時興起的玄學所追摹的境界隱隱合拍。另外，有的學者還認爲可能是由於人的眼睛對（青）綠色光較爲敏感等因素而得到流行。

這個時期青瓷產地，以浙江地區爲中心，而在浙江境內又形成了越窯、甌窯和婺州窯這三個各有特色的窯系，以越窯生產的青瓷最有影響。

越窯主要產地上虞、餘姚、紹興等，原爲古代越人居地。東周時是越國的政治經濟中心，秦漢至隋屬會稽郡，唐改爲越州。唐代通常以所在州名命名瓷窯，故定名爲「越窯」或「越州窯」。越窯青瓷自東漢創燒以來，經三國、兩晉，到南朝獲得了迅速發展。僅上虞就發現了三十多座三國時期窯址，而兩晉的窯址達六十多座。越窯青瓷的品種繁多，茶具、酒具、餐具、文具、容器、盥洗器、燈具和衛生用瓷等，幾乎樣樣齊備。除了大量的日用品外，越窯還生產大批殉葬用的明器。越窯青瓷胎質緻密堅硬，釉層光滑發亮，造型豐富，製作精巧，是當時青瓷產品中的精品，主要供貴族階層使用。

北朝時期，成功燒製出了白瓷。河南安陽范粹墓出土了帶有可靠紀年北齊武平六年的一批白釉瓷。這是目前考古發掘中發現最早的白釉瓷器。白瓷的出現，表明中國古代瓷器在原料的使用和配方的改進方面有了很大的進步。白瓷要求胎、釉含雜質比青瓷更少，其中鐵的氧化物只占1%，或不含鐵，以氧化火焰燒成，胎體白，釉層純淨而透明，這爲後來瓷器的釉下、釉上彩繪裝飾創造了極佳的物質基礎。

瓷器的大發展時期是在唐代。這個時期的瓷器開始以其生產的窯址來命名，從而樹立起這種新型日用產品的「名窯」意識，並形成了瓷器生產激烈競爭的良好勢頭。

從宏觀來看，唐代的瓷器大體形成了「南青北白」的生產格局，即南方的瓷窯以生產青瓷爲主，其中以越窯的青瓷爲代表；而北方有較多的瓷窯生產白瓷，以邢窯的白瓷較爲著名。不過南方也有生產白瓷的，而北方燒白瓷的窯場同時也兼燒青瓷，因此，所謂「南青北白」只是相對而言。

唐代時期的瓷器日用品使用範圍更加廣泛。如果說，三國兩晉南北朝時期生活日用品開始進入了「瓷器時代」，那麼，在唐代這個生活大舞臺上，瓷器已經鞏固了其作爲「主角」的地位。打開唐人的生活畫卷，各種生活用具都有瓷製品，如茶具、餐具、酒具、燈具、文具、盛具、枕具、玩具等等。其使用功能、造型和裝飾設計、製作工藝都比前時期有了更大的發展。

瓷器的造型設計

幾乎任何產品設計，都經歷過從模仿到創造的發展過程，瓷器也不例外。早期的瓷器，其造型和裝飾也基本上是承襲甚至模仿陶器、青銅器和漆器。如三國時期青瓷寬沿獸足洗和唾壺是模仿漢代銅器的式樣，而青瓷虎子的造型則從漢代銅、陶製品的同類造型中演變而來。

隨著瓷器的發展，製瓷工匠生產經驗逐漸豐富，瓷器造型設計也逐漸成熟。原有的品種從模仿中逐漸形成自己的獨特形式，同時根據生活的需要和製瓷成型工藝特點，又創造出新品種。

三國兩晉南北朝時期瓷器的主要品種有壺（盤口壺、唾壺、扁壺、雞頭壺等）、罐、尊、碗、盤、盆、缽、杯、水盂、薰爐、燈盞、虎子、硯等。

盤口壺是一種傳統產品，因口呈盤形而得名，多在肩部貼附四繫。三國時盤口和底部較小，上腹特大，重心在上部，傾倒食物相當費力，占據的面積也較大。東晉以後盤口加大，頸增高，腹部修長，各部位比例協調，重心向下，旋轉平穩，使用時比較省力。（圖5-2）

雞頭壺則是三國兩晉時越窯、甌窯的一種新產品，亦稱「天雞壺」，以壺嘴塑成為雞首狀而得名。早期的雞頭壺多是在盤口壺的肩部，一面貼雞頭，另一面貼雞尾，頭尾前後對稱，雞頭係實心，純粹是一種裝飾。東晉時，壺身變大，前裝雞頭，引頸高冠，後安圓股形把手，並在把手的上端飾龍頭和熊紋，是一種造型優美的酒器。（圖5-3）南朝時，器身修長，口頸加高，造型更加適用。

（左）圖5-2
東晉黑釉盤口壺
上海博物館藏

（右）圖5-3
青釉雞頭壺

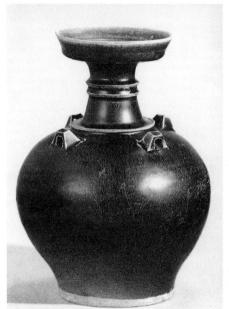
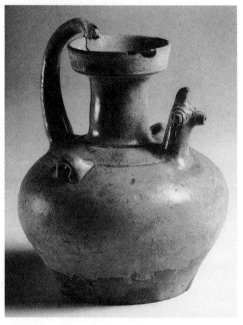

貯藏各種食物的罐，器體不斷加高，上腹收小，下腹和底部相應擴大，重心向下，更加切合於實用。碗、罐也都是向高的方向發展，早期的碗口大底小，以後碗壁逐漸增高，底部放大。壺、罐、碗等實

用器皿器身的加高，反映了當時居室內由於家具逐漸增高而給日用品帶來的一些造型尺度上的變化。

蓮花尊是這個時期最富有時代特色的造型。河北省景縣出土的四件仰覆蓮花尊，體積高大（最高的達40公分），造型宏偉，裝飾瑰麗，運用印貼、刻劃和堆塑等藝術手法，腹部凸塑成上覆下仰的蓮花浮雕，上部覆蓮三層，下部仰蓮兩層，器腹以下也堆塑兩層覆蓮，而由口沿到頸部也堆貼三周花紋，各有飛天、寶相花和獸面、螭龍。肩部有六個直繫，整體造型堂皇莊重，華縟精美，具有濃厚的佛教色彩。江蘇南京林山梁代大墓出土了兩件同樣造型的蓮花尊，其中大的一個高達85公分。（圖5-4）

這個時期的青瓷燈具取代了青銅燈具，成為燈具的主流。青瓷油燈的造型基本上由燈盞、燈柱和底座三部分構成。南京清涼山吳墓出土的青瓷熊燈，通高11.5公分，燈柱作成熊形，蹲坐在承盤內；頭和前肢托著燈盞，熊的造型生動可愛，同燈盞承盤的比例恰到好處。承盤外底刻「甘露元年五月造」七字，甘露元年即西元265年，這是一件有明確紀年銘文的青瓷燈具產品。（圖5-5）南北朝時，青瓷油燈造型有簡化的趨勢。而山西太原市北齊婁睿墓出土的四件青瓷燈具卻非同一般，其中一件頗為精美。這件瓷燈上部為淺缽形燈碗，碗底凸出尖狀榫，插合於柱柄上端的口內，中部柱形柄約占全器高度的五分之三，與下部喇叭形底座相連。全器由上至下用模印貼花、刻花及浮雕等手法裝飾出蓮花紋、忍冬紋、聯珠紋等。這件瓷燈造型粗獷，裝飾繁複，是一件融中西藝術風格為一體的精彩的設計作品。（圖5-6）

圖5-4
南朝青瓷蓮花尊

圖5-5
青瓷熊燈
南京清涼山吳墓出土

圖5-6
北齊瓷燈

薰爐在漢代是銅製品，這個時期已被青瓷取代。三國時的青瓷薰爐造型似有雙耳或提梁的鏤孔罐。西晉時的薰爐，爐體爲圓球體，上部鏤三層三角形孔，下開橢圓形爐門，頂部是鳥形的提紐，爐底及承盤下各裝熊足三個。東晉的薰爐簡單實用，圓球體的爐身置於豆形承盤之上，承盤用以承接香灰和手執。（圖5-7）

隋唐時期瓷器的造型設計有了更大的進步，在茶具、餐具、酒具、燈具、文具、床上用具等生活日常用品方面都取得了傑出的成就。瓷茶具是唐代瓷器中最爲出色的品種之一。古今陶瓷史家在評價唐代瓷器時，無一不特別讚美唐代的瓷茶具。瓷茶具幾乎成爲唐瓷的一個代表。

任何一種生活用品的流行，都與當時的社會風尚和生活習俗有著密切的聯繫。同樣，瓷茶具在唐代的流行，是有其時代的原因和生活需求的。了解這一點，對於我們研究唐瓷茶具的設計是很有幫助的。

中國是一個重飲茶的國度，茶葉被稱爲是中國的「國飲」。歷史文獻和考古資料證明，中國一些茶葉產地早在漢代時已流行飲茶。三

國兩晉南北朝時，飲茶作爲一種風尚在不少地方開始形成。但飲茶風氣真正在各地普及，則是在唐代。不少茶史專家指出，飲茶風氣之所以在唐代普及，主要是由於當時佛教的盛行，以及宮廷的提倡和文人士大夫的推崇。從佛教的角度來看，茶能助禪成。唐人封演撰的《封氏聞見記》中說：「開元中，泰山靈巖寺有降魔師，大興禪教，學禪務於不床，又不夕食，皆許其飲茶，人自懷挾，到處煮飲，從此相仿效，遂成風俗，自鄒、齊、滄、棣漸至京邑城市，多開店鋪煎茶賣之，不問道俗，投錢取飲……有常伯熊者，又因鴻漸之論廣潤色之，於是茶道大行。王公朝士無不飲者。」可見，佛禪的確助長了茶興。

唐代時，好茶要進貢宮廷，這顯然是宮廷的提倡和要求。而文人學士則爭相以品茶、詠茶、書茶爲風流雅趣。唐代有關茶的專著就有好幾部，其中，陸羽的《茶經》，可稱是世界上第一部綜合論茶的著作。從這部茶專著中我們可以看出，陸羽不但是一位茶葉專家，而且是一位茶具鑑賞家。他對當時飲茶方式的敘述和對茶具的評價，對我們今天分析當時茶具的設計思想是很有啓發的。

唐代的製茶，是把茶葉經蒸青、搗研、拍壓、焙乾，製成團餅形茶。飲茶時，先把團餅茶碾成末，然後煎烹。茶葉煮熟後，直接倒在碗裡飲，這樣是不需要茶壺的。因此，茶碗是唐瓷茶具中主要的品類。

圖5-7
青瓷香薰
江蘇宜興西晉墓出土

唐代的茶碗造型較小，敞口淺腹，器壁成斜直形，這樣的造型在飲茶時非常實用。當時南北各地瓷窯都生產茶碗。陸羽在評價各地茶碗時說：「碗，越州上，鼎州次，婺州次，岳州次，壽州次，洪州次，或者以邢州處越州上，殊爲不然。若邢瓷類銀，越瓷類玉，邢不如越一也。若邢瓷類雪，越瓷類冰，邢不如越二也。邢瓷白而茶色

圖5-8
唐代青瓷茶碗、茶托
浙江寧波出土

丹,越瓷青而茶色綠,邢不如越三也。」這裡陸羽以茶碗的釉色和盛茶時的觀賞效果來評價茶碗品質的高低。越瓷的青釉色「類玉類冰」,冰肌玉骨,盛茶時茶色呈綠色,這無疑符合當時文人士大夫在飲茶時的審美心理和追求風雅的心境。晚唐詩人徐夤讚美越窯茶碗「巧剜明月染春水,輕旋薄冰盛綠雲」,就是一個很好的印證。在造型風格上,越窯茶碗顯得細巧玲瓏,而邢瓷茶碗顯得比較厚重,口沿上有一道凸起的捲唇,作爲茶具來說雖不夠輕巧精緻,但別有樸實端莊的意味。唐李肇《國史補》說:「內丘白瓷甌,端溪紫石硯,天下無貴賤通用之。」內丘在河北省,即邢窯所在地,甌就是茶具。邢瓷「類銀類雪」,釉的潔白度較高。一部分文人士大夫在飲茶時也喜歡用白瓷茶具。唐代著名大書法家顏眞卿和詩人白居易就比較推崇白瓷茶具。從整體來看,邢窯的白瓷和越窯的青瓷在唐代還是齊名的。

與茶碗相配套的是碗托,又稱茶托、茶船,用以托茶碗。碗托的造型與茶碗非常協調,彼此呼應。唐代的青瓷茶碗常做成花瓣形,而碗托的口沿捲曲恰以荷葉形,荷葉襯托著花瓣,在設計上獨具匠心,顯示出茶具造型的整體感。（圖5-8）

圖5-9
唐代海棠式花口瓷碗

作為餐具的瓷碗和瓷盤，由於功能不同，造型有所變化。中唐晚期瓷碗造型主要是撇口和翻口，碗口腹向外斜出，這是碗的傳統造型。到了晚唐，碗的造型形式有了突破，已經形成「唐代風格」，這就是模擬各種花瓣造型的形式，設計出來的「花口碗」。其中最有代表性的是各種荷葉形碗、海棠式碗（圖5-9）和葵瓣口碗。花口碗設計意念的開發，首先是緣於唐代社會的富強和貴族生活的奢華，使設計師通過造型設計的花樣來滿足當時人們的閑情逸趣；另一方面，則可能是受到唐代花鳥繪畫的影響，不僅是瓷器造型，其他如金銀器皿、銅鏡普遍都採用這種花式造型。

隋唐時期的瓷燈具，也出現了不少功能實用、造型優美的精品。

在這個時期的瓷燈具中，有青瓷燈和白瓷燈，有油燈和燭臺。青瓷油燈盞造型多作為缽形、環形或麻花形把手，這種燈一般用於普通階層的人家。浙江臨安縣明堂山吳越國王錢鏐之母墓中出土了一件唐代末期缽形燈，燈高22.5公分，口徑37.5公分，出土時缽內遺留著大量沒有燃盡的凝固的油脂。這種較大型的缽形燈為富貴人家使用。從這件瓷燈具上精美的釉下彩繪裝飾可以印證這一點。五代時的瓷油燈造型向敞口、折沿、高圈足演變，並為後來的宋元燈具造型所沿用。

隋唐的白瓷燭臺造型要比油燈優美得多。美國波士頓美術館收藏的一件隋末唐初的白瓷蟠龍燭臺和河南縣劉家渠出土的白瓷蓮瓣座燭臺，堪稱這時期瓷燈具的代表作。

白瓷蟠龍燭臺高27.5公分，蓮花狀的燈盤由兩條糾纏在燈柱上的龍支撐著，在具有粗圓外框的圈足上連著較大的承盤，盤中央有壓得很平的蓮花，而龍足就立在花瓣上。這件燈具將中國傳統的龍的造型與富有佛教意味的蓮花造型有機結合為一體，強調了視覺上的動與靜對比，是一件難得的中西合璧的佳作。（圖5-10）

圖5-10
唐代白瓷蟠龍燭臺

　　白瓷蓮瓣座燭臺高30.4公分，燭臺的上端爲燈盤和圓管狀燭插，下端爲浮雕蓮瓣底座，中間的燈柱細長束腰，造型爲內弧曲線，燈柱體表面有微微起伏的瓦稜紋，人在執拿燈柱時，不但穩當，而且手感很好，形體比例也恰到好處。整體造型既端莊大方，又體現了產品的功能美。飲酒在唐代也比較風行。唐代大詩人杜甫的名句「朱門酒肉臭，路有凍死骨」，在一定程度反映了飲酒在上層社會的流行。有的學者認爲，唐代已始創燒酒。「自到成都燒酒熟，不思身更入長安。」（唐雍陶詩）飲酒的風行必然促使酒具的發展。

　　唐代瓷器中壺的造型很多，其中很大部分是用來做酒壺的。因爲唐人飲茶一般不需用茶壺。唐早中期酒壺造型的特徵是器身呈圓筒形、短頸、短嘴，與嘴相對的一邊安裝曲形的把手。這類造型以湖南長沙窯的產品較典型。（圖5-11）到了唐代晚期，酒壺的造型發生了變化，壺身較高，多作瓜稜形，嘴和柄都相應增長，造型顯得輕巧優雅，以浙江越窯的產品爲代表。酒杯造型則有高足杯、帶柄小杯、曲腹圈足小杯等。

圖5-11
唐代長沙窯貼花壺

　　唐瓷中的壺，除了酒壺，還有一類是在原來實用產品基礎上發展演變成陳設觀賞性的壺。這一類壺的造型和裝飾都十分精美，而且是吸收了外來藝術的精華，並融進了中國傳統的藝術風格進行精心設計的，唐高祖兒子李鳳墓出土的白瓷雙龍耳瓶和現藏故宮博物院的青瓷鳳頭龍柄壺就是典型的作品。白瓷雙龍耳瓶是在傳統的雞頭壺造型的基礎上吸收了外來胡瓶的特點，以突出一對耳強調了器皿的觀賞性。而青瓷鳳頭龍柄壺，不但有一隻由器皿的口沿延伸到底部的螭龍作爲壺柄，而且壺蓋也塑造成栩栩如生的鳳頭，整體造型既充滿了異國情調，又有中國本土的傳統特色，而形成唐代特有的時代風格。（圖5-12）

　　瓷器的造型與成型工藝有直接的關係，唐代的青瓷和白瓷，採用的是傳統的拉坯輪製成型法，其拉坯的技術和鏇削工藝已很成熟，產品的足、腹、肩、口部的加工成型都有一套固定的程序。更重要的是燒成工藝的改進，採用了匣缽裝燒法，即由原來的坯件疊裝，改爲匣缽單坯或多坯裝燒。這種燒成工藝的改進，可以使產品成型時胎體細薄而不受影響，燒成後產品質量明顯提高。

瓷器的裝飾設計

　　器物的裝飾設計，主要是由紋飾和色彩構成的，從三國兩晉南北朝到隋唐時期，瓷器上所使用的紋飾表現手法主要有刻花、劃花、印花、堆塑、彩繪，而瓷器的裝飾色彩，主要以瓷釉的本色爲主，並且出現了釉下彩繪的色彩。

圖5-12
唐代青瓷鳳頭龍柄壺

　　這一時期瓷器的裝飾題材，具有鮮明的時代特色，受佛教和佛教藝術的影響，一些與佛教有關的裝飾題材逐漸興盛，如蓮花紋、忍冬紋，以及佛像、飛天紋等。蓮花是中國古代的傳統花卉之一，蓮花古名芙渠或芙蓉。《楚辭》中的「集芙蓉以爲裳」、「因芙蓉而爲媒」，即指蓮花。《爾雅》中也有「荷，芙渠……其實蓮」的記載。中國在春秋戰國時期已開始用蓮花作爲裝飾紋樣，如著名的「蓮鶴方壺」就是用蓮瓣作爲壺蓋的裝飾。漢代的畫像石，也有用蓮花作爲圖案的。但蓮花裝飾的大量風行，則與佛教的傳入有直接的關係。作爲佛教的一種標誌，蓮花代表著「淨土」，象徵著純潔。因此，在南北朝時期，隨著佛教的廣泛傳播，蓮花紋成爲流行最廣、最有時代特色的一種裝飾紋樣。

其表現手法有單線、雙線、寬瓣、凸面、正面、側面、單獨、連續、模印、刻劃、浮雕等。河北景縣、武漢、南京等地出土的數件蓮花尊，就是青瓷中用蓮花紋作爲裝飾的代表作品。

忍冬紋也是南北朝時期比較流行的一種植物紋樣。忍冬本是一種纏繞植物，俗稱「金銀花」、「金銀藤」。其花長瓣垂鬚，黃白相伴，因名金銀花。凌冬不凋，故有忍冬之稱。《本草綱目》云：忍冬「久服輕身，長年益壽」。忍冬紋作爲佛教的一種紋樣，可能取其「益壽」的吉祥含意。

蓮花紋在唐代瓷器繼續作爲主題紋飾流行。不過唐瓷中已出現了眾多寫實性的花鳥紋和動物紋，如折枝花卉、荷葉、海棠、菊花、蝴蝶、小鳥、鸚鵡、鴛鴦、魚、鶴、雁等，使瓷器裝飾充滿了生活氣息和自然情趣。

中西文化藝術的交流和融會，在瓷器裝飾上也有比較明顯的體現。最典型的是青瓷鳳頭龍柄壺，壺身布滿了浮雕效果的具有波斯薩珊王朝裝飾風格的聯珠、忍冬、蓮瓣、寶相花、力士等圖案，與壺的鳳頭龍柄融爲一體。還有不少舞樂胡人紋樣，帶有西域文化的審美風格。

瓷器裝飾設計手法，雖然以刻花、劃花、印花、堆塑爲主，但釉下彩繪的手法，已經開始應用。

1983年，在江蘇南京雨花臺區長崗村發現一處六朝墓地，其中年代爲吳末至晉初的六號墓出土了一件青瓷釉下彩帶蓋盤口壺。這件青瓷壺在釉下通體用褐黑彩繪有紋飾。紋飾內容是帶有鮮明時代印記和道教色彩的「魂神升天圖」。這件作品的出土，證明中國古代在三國時期就已發明了瓷器釉下彩繪的裝飾工藝。唐代，湖南長沙銅官窯則成批量燒製出釉下彩瓷器，使其作爲一種成熟的工藝運用在瓷器的裝飾上。這種裝飾設計新工藝的開發和應用，其設計學的意義是將繪畫藝術引入實用產品裝飾設計的領域，並通過一定的工藝手段使兩者

有機結合在一起，這就豐富了裝飾設計的表現力，並為後來的產品裝飾繪畫化的發展打下了基礎。從已出土的唐代銅官窯釉下彩繪瓷器來看，技法應用已比較成熟，筆法流暢，自然生動，這顯然得益於唐代花鳥畫的影響。

就這一時期瓷器的整體來說，其裝飾設計還是比較簡潔的。大多數的瓷器都沒有裝飾什麼花紋，或者僅僅是幾條垂直的劃紋而已。「類玉類冰」的越窯青瓷和「類雪類銀」的邢窯白瓷，其裝飾主要在於自然清新的青翠或潔白的釉色。至於三彩釉、花釉、絞胎的創造，則充分發揮釉色的交融作用，取得了或淋漓盡致，或行雲流水般的裝飾效果。

圖5-13
三彩女立俑
唐代　高44.5cm
1959年陝西省西安市中堡村出土

陶明器設計——唐三彩

唐代的陶瓷產品中，出現了一個全新的似瓷非瓷的陶器品種，這就是唐三彩。

唐三彩的全稱叫唐代三彩陶器，是一種低溫鉛釉陶器。唐三彩以高嶺土作胎，用含銅、鐵、鈷、錳等元素的礦物作釉料的著色劑，在釉中加入氧化鉛作助熔劑，經過900℃的溫度燒製而成，其釉色通常有黃、綠、赭、褐、白、藍等幾種。古人稱「三」為多之意，故稱「三彩」。

唐三彩是唐代厚葬習俗的產物，其功能是作為隨葬的明器。明器自戰國、秦漢以來日漸興盛。以偶人為形象的陶俑，和各種陶質的動物、器具、建築模型等，共同構成了明器設計的主要系列。明器是隨著古代厚葬風氣的逐步盛行而發展的。唐代社會經濟繁榮昌盛，厚葬風氣比起前代有過之而無不及。唐代典章就明文規定不同等級的官員死後

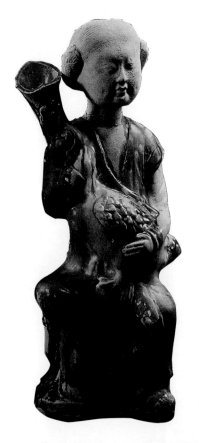

圖5-14
三彩少女抱鴨壺俑
唐代
山西省長治市出土

隨葬相應數量的明器。這種明器越造越精，越造越美，越造花樣越多，這就是唐三彩流行的社會原因。唐三彩作爲明器，達到了輝煌的頂峰後，中國古代的明器也逐漸走向了衰落。宋代雖然有「宋三彩」，但不過是唐三彩的仿造而已。元明以後，陶質明器逐漸爲紙明器所取代。

唐三彩作爲中國古代藝術設計史上一種獨特的明器設計現象，非常值得我們去探討和研究。

唐三彩的造型基本上可分爲四大類，一類是人物俑，如貴婦（圖5-13）、少女（圖5-14）、達官、男女侍、武士、天王、胡人等；一類是動物形象，有馬、駱駝、牛、獅子、豬、羊、雞、狗等；一類是各種生活用品，有瓶、壺、罐、缽、杯、奩、豆、盤、碗、盂、燭臺（圖5-15）、枕等十多種；還有一類是建築家具、交通工具模型，有亭臺樓榭、住宅、倉庫、廁所、箱櫃、榻和牛車、馬車等。

由於明器是一種爲了紀念死者的神靈而製作的象徵性器物，其特殊的功能決定了唐三彩的設計，主要定位在兩點上：一是仿生象生；二是不求實用，重在藝術表現。所謂仿生象生，就是模仿活人、活動物，酷似活人、活動物，這正是明器設計最基本的要求。從先秦的陶俑，到秦代、漢代和魏晉南北朝的陶俑，莫不是如此。唐三彩中的人物俑和動物陶塑，就非常眞實生動地再現了唐代各個階層的人物形象和各種動物的形象。如大髻寬衣、體態豐腴的女俑，「遨遊攜艷妓，裝束似男兒」的騎馬俑，「良相頭上進賢冠，猛將腰間大羽箭」的文官俑、武士俑，身著穿袖長衫，深目高鼻、滿臉鬍鬚的胡人俑，以及膘肥體壯的三彩馬，強健樸實的駱駝等，設計家和工匠們充分運用

塑、貼、挖、劃、畫的手法，把各種人物形象、動物體態和許多生活
場面，栩栩如生地加以刻畫表現，而且形神兼備。至於一些建築、家
具和交通工具的模型，如同把人世間的生活，搬進了陰間的生活。

　　唐三彩中有大量的器皿用具。關於三彩器具，有人認為當時是
作為生活實用品使用的。其實並不妥。首先，明器的功能，決定了唐
三彩（不管是俑或是器皿）只是一種為紀念死者的神靈而製作的象徵

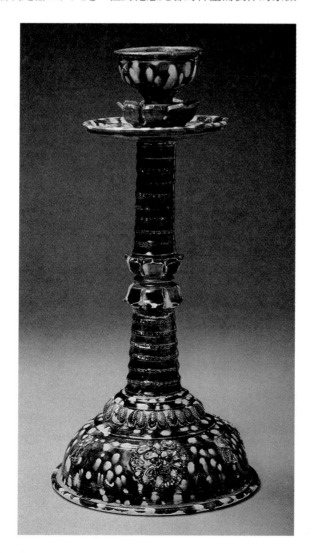

圖5-15
三彩燈
唐代　高44.5cm
1987年河南省洛陽市吉利區唐墓出土

性器物；其次，唐三彩的工藝，也決定了三彩器皿不能作爲生活實用品，它不過是仿造死者在世時使用的生活用品的隨葬物。正由於是一種仿造的象徵性的隨葬品，所以，三彩器皿的設計，既有與眞正的生活實用品完全相似的地方，又有與眞正的生活實用品的不同之處。了解這一點，對於我們研究唐三彩器具的設計是很重要的。

從造型設計來說，三彩器具造型，完全是對唐代實用陶瓷器具造型的仿製。因此，三彩器具的造型設計，實際上就是唐代實用陶瓷器具造型設計的眞實反映。所以，許多三彩器具的造型顯示出來的高超的設計手法和設計技巧，大大豐富了我們對唐代陶瓷造型設計的認識。

以動物形象的整體或局部與器皿造型結合起來的設計意匠，是中國古代一種傳統的造型設計手法。唐三彩的一些器皿造型，既繼承了這種傳統的設計意匠，又吸收了西域的藝術風格，所設計的造型，給人以耳目一新之感。

如陝西西安東郊韓森寨墓出土的三彩鸂鶒酒卮（圖5-16），高6.7公分。鸂鶒，是一種水鳥，形似鴛鴦。這件器皿設計巧妙，鸂鶒昂首，雙翼舒張，而器體呈橢圓形，恰似鸂鶒的軀體，整體造型小巧玲瓏，釉色斑斕鮮麗，給人以可親可愛的感受。

陝西西安出土的三彩象首杯（圖5-17），杯身作爲象首的造型，象鼻向上捲曲，又巧合成杯的把手，這不得不使人嘆服設計師的巧妙構思。類似的造型還有龍首杯、鳳首杯、獸首杯等。

唐三彩器皿與唐代實用瓷器的不同之處，主要在於使用的釉料、燒造溫度和裝飾色彩的區別。

唐代瓷器使用的釉料，主要是青釉和白釉，這些都屬於高溫透明釉，在1,300℃以上的高溫下一次燒成，釉色呈青色或呈白色，明亮光潤。

圖5-16
唐代三彩鸂鶒形酒卮
陝西西安出土

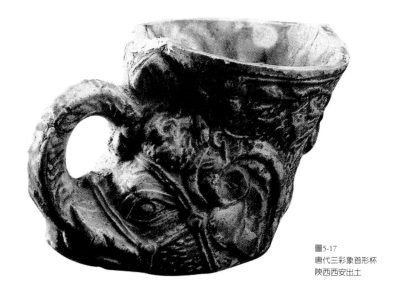

圖5-17
唐代三彩象首形杯
陝西西安出土

非常符合實用的需要，也與當時以瓷色追求玉的美感的審美觀念相吻
合。而唐三彩是以含銅、鐵、鈷、錳等元素的礦物作釉料的著色劑，
並在釉裡加入大量煉銅熔渣和鉛灰作助熔劑，分兩次燒成。首先將成
型的坯胎陰乾後用1,000℃左右的溫度素燒，上釉後，再用900℃溫度
燒釉。使用鉛的氧化物作爲助熔劑，目的是降低釉料的焙融溫度。在
燒成過程中，各種著色金屬氧化物熔於鉛釉中，自然擴散和流動，各
種顏色互相浸潤，產生異彩斑斕、堂皇富麗、變幻莫測的裝飾效果。
有些唐三彩還吸收了蠟纈工藝的技法，先用蠟在胎體上塗出斑紋，再
上釉彩，燒製時塗蠟處釉料擴散，而留出了自然的白色斑紋，形成斑
駁淋漓的藝術效果。而且，鉛還能增加釉面的光亮度，使色彩更加光
亮美麗。因此，唐三彩器皿雖然使用對人體有害的鉛釉，而且是低溫
燒造，不宜作爲生活實用品，但其燦爛多彩的釉色，正好符合明器不
求實用、重在藝術表現的功能要求和設計定位，或許還反映了人們企
求陰間生活應該比人世間生活更加美好的一種心態。從這個意義上
說，唐三彩是我們研究中國古代明器設計的一份十分寶貴的資料。

織物和服飾設計

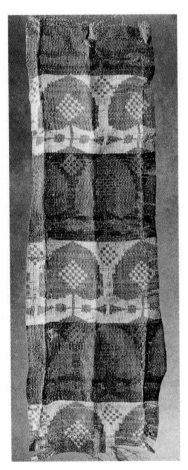

圖5-18
樹紋錦
新疆吐魯番出土

織物裝飾設計

　　三國兩晉南北朝的戰亂和動盪，客觀上給當時的織物和服裝設計的發展提供了一個複雜多變的歷史背景。戰爭和民族大遷徙，促使胡、漢雜居，南北交流，而外來文化和佛教藝術也逐漸傳入中國，這些都使這個時期的織物設計進入一個特殊的發展時期。

　　三國兩晉的織物紋樣設計，還基本沿襲東漢的傳統，但構圖形式已由漢代雲氣紋高低起伏的波動狀，變成了規則的幾何形骨架，由此形成了由於當時織造工藝條件的特點而逐漸規範化的織物設計語言。

　　從北朝開始，織物圖案設計發生了明顯的變化。由於受到外來文化（主要是西域文化）的影響，在織物裝飾題材中出現了諸如獅子紋、孔雀紋、樹紋（生命樹）等紋樣，在構圖上出現了以聯珠紋為主的新的構成形式。

　　獅子的原產地在非洲和亞洲的西南部。古代印度和波斯藝術，就有很多獅子的造型。獅子約在漢代傳入中國。南北朝時，中國的獅子藝術題材逐漸流行。新疆吐魯番阿斯塔那出土的北朝至隋的「方格獸紋錦」，就有重複排列的臥獅紋。還有象紋，象背有寶座，座上置一法輪，上張傘蓋，象的肩脊騎一手持馴象鉤的象奴。這種獅象紋是中亞、西亞流行的紋樣。阿

斯塔那還出土了這一時期的聯珠對孔雀「貴」字紋錦。其孔雀紋和聯珠的構成形式，也帶有明顯的波斯薩珊藝術的風格。

在古代的波斯藝術中，經常看到一種生命樹的紋樣。在構成上是作爲兩動物對稱的中心軸。類似這種紋樣的「對鳥對羊樹紋錦」和「樹紋錦」，在中國新疆吐魯番阿斯塔那也有出土。前者的樹形似希臘石砌柱頭，樹的上方和下方各有一對小雞和大角羊。而後者的樹形則作抽象的變形，樹幹紮著紅綬帶，以藍、綠、白作爲不同的底色分割，裝飾效果醒目突出。（圖5-18、圖5-19）

圖5-19
六朝對鳥對羊樹紋錦

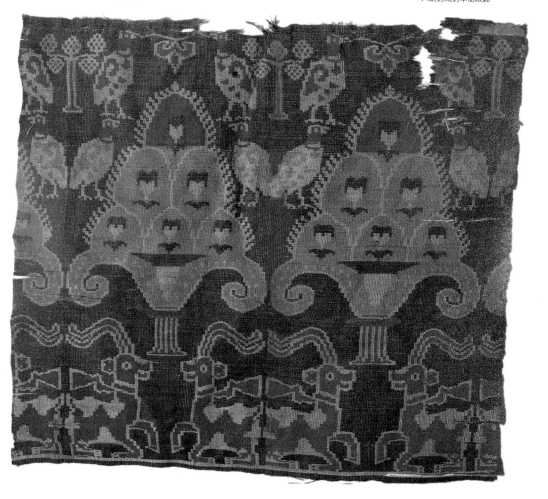

佛教藝術對這個時期的織物影響也是明顯的。北朝至隋的「天王」化生紋錦（新疆吐魯番阿斯塔那出土）和北魏時期的產品「一佛二菩薩說法圖」和忍冬紋邊飾（甘肅敦煌莫高窟一二五至一二六窟出土），就是典型的佛教藝術產物。

外來文化和佛教藝術裝飾題材和構成形式的傳入，對中國古代傳統的裝飾設計，既是一個衝擊，同時也帶來了新的裝飾內容和裝飾形式。這些新的裝飾內容和裝飾形式，一旦和中國傳統的民族藝術相融合，就會產生旺盛的生命力，如獅子圖案和聯珠紋構成，在隋唐之際就極為盛行。

隋唐的織物設計，在中國古代藝術設計史上，是非常輝煌而重要的。這個時期，不但織染產品的生產不斷擴大，工藝技術更加成熟，在裝飾設計上也有重大的發展，主要特點是：一、裝飾題材更加豐富，自然寫實的花鳥紋樣成為裝飾題材的主流；二、裝飾構成手法更加多樣，更加成熟；三、裝飾色彩華麗和諧，色彩漸變（暈色）手法的運用，豐富了裝飾色彩的表現力。

唐代絲織品種十分豐富，而且出現了不少的新品種，織造工藝也有許多創新。

以錦而言，唐代以前的錦是經錦，其特點是經線起花，而唐代新創造了緯錦。緯錦是利用多重多色的緯線起花。織機比較複雜，但操作方便，能織出比經錦更繁複的花紋及寬幅的作品。暈繝錦也是唐代的新創造，這種錦的色彩漸變效果，是利用由深到淺的暈色的彩條經絲織成的。唐代的織錦遺物，在新疆的塔里木盆地和吐魯番阿斯塔那都有出土，日本的正倉院收藏了大量的唐代織錦實物，是研究唐代織錦的重要資料。

唐代的綺、羅、紗、絹、綾等絲織品，其織造工藝精湛嫻熟，其產品成為當時貴族婦女衣著的重要面料。「亳州出輕紗，舉之若無，

裁以爲衣，真若煙霧，謂即輕容也。」「輕容」指的就是紗。用薄紗
縫製的衣裙，是唐代貴婦很喜愛的服飾。

　　唐代絲織品裝飾設計，取得了傑出的藝術成就，並且具有鮮明的
時代風格。

　　首先，在裝飾題材上，既有傳統的動物、植物裝飾紋樣，又創造
了寫實性較強的、自然生動的花鳥紋樣，使當時絲織品的裝飾圖案充
滿了生機勃勃、清新活潑的時代氣息。

　　唐代絲織品常見的裝飾紋樣有：
雁銜綬帶、鵲銜瑞草、鶴銜方勝、盤龍
對鳳、麒麟獅子、天馬、孔雀、仙鶴、
葡萄、芝草、辟邪等，還有折枝花卉紋
樣，如纏枝花、寶相花以及各種散花、
龜背迴紋、棋局菱形等多種幾何紋樣。

　　唐代絲織品裝飾構成分爲對稱式構
成和自由式構成兩類。「聯珠紋」就是
一種對稱式構成的樣式，這種樣式的構
成特點是以一個圓圈爲基本單位，外圓
飾以一圈聯珠紋，內圓的中心部位裝飾
一組對稱的動物紋樣，如對馬、對獅、
對鹿、對鳳、對鳥、對鴨、對孔雀等，
再以這樣一個基本單位作上下左右的四
方連續展開，而產生重複、圓滿的藝術
效果。（圖5-20）

　　對這種流行於唐代的「聯珠紋」裝
飾構成，我們有必要對它的產生和演變
作一番分析。

圖5-20
唐代聯珠對雞紋錦

圖5-21
唐代聯珠鹿紋錦

如果將「聯珠紋」這種構成拆散來看，其裝飾主要分為兩部分，一部分是外圈的聯珠紋，一部分是圓中間的動物紋。聯珠紋和動物紋早在中國原始彩陶的裝飾紋樣中已出現。但是最早將這兩部分裝飾組合構成的是波斯薩珊王朝的絲織品圖案。在西元三世紀前後，薩珊王朝的絲織品上已出現了將花、葉等植物紋和聯珠紋構成圓形、橢圓形或多角形，然後再將動物紋樣填在其內，動物紋樣有獅子、野豬、野山羊、羊、雄雞和想像中的靈獸等。紋樣設計得很精細，體現出一種莊嚴、肅穆而端麗的宗教意味和藝術風格。

隨著絲綢之路的交流，薩珊王朝和中國的南北朝交往頻繁，這種裝飾構成於這個時期開始傳入中國。因此，唐代絲織品圖案上的「聯珠紋」裝飾構成，應該說是受到波斯薩珊王朝絲織圖案影響，有一部分是直接地照搬，如新疆的吐魯番阿斯塔那唐墓出土的「聯珠對馬紋綿」、「聯珠鳥紋錦」等，但也有一部分是在吸取薩珊王朝裝飾構成風格的基礎上，融進了中國傳統裝飾的精華，如動物紋樣採用了中國的吉祥動物造型，有鹿、孔雀、鳳等。在紋樣的設計方面，採用漢代以來的動物變形處理手法，形象誇張、造型簡練，既有濃厚的生活氣息，又有很強的裝飾性，形成了中國式「聯珠紋」的藝術風格，如「聯珠鹿紋錦」等。（圖5-21）

如果說「聯珠紋」裝飾構成設計是中西藝術融合的產物，那麼唐代絲織品圖案中另一種主要的裝飾構成──自由式團花散點構成，則是典型的中國傳統式裝飾風格。

　　這種團花散點自由式構成，一般以團花作爲主體紋樣，其基本單位是一朵平面的盛開的花頭，作重複整齊的四方連續排列，在團花排列之間形成的方形或菱形空間，再點綴小簇花作陪襯。有的以團花紋和聯珠紋相組合（圖5-22），有的則在團花紋之間穿插飛鳥瑞獸和枝幹綠葉。新疆阿斯塔那三八一號墓出土的「飛鳥團花錦」，紋樣以五彩大團花爲中心，周圍繞以四隻飛鳥，飛鳥的尾部附有近紅、藍六瓣花四朵，花下部襯以枝幹綠葉相扶。整體構圖統一而有變化，既有疏密對比，又有動靜結合，這是一件團花散點式構成的精彩之作。

　　唐代絲織品圖案的裝飾色彩，是非常豐富、華麗而又和諧的。

圖5-22
唐代聯珠團花紋
新疆吐魯番出土

　　據統計，新疆出土的一批唐代絲織品所用的色彩就有二十四種之多，朱紅、暗紅、青、藍、寶石藍、湖綠、翠綠、茶綠、淺綠、中黃、金黃、淡黃、米黃、紫、白、黑等。在一件絲織品上使用的色彩最多的達到八種，如「飛鳥團花錦」，就是用八種色彩織成的。在色彩構成上，大膽使用對比色彩，如紅與綠、藍與朱紅，在紅底上顯示綠花紋，或在藍底上顯示朱紅色花紋，顯得非常華麗醒目，同時，又注意在對比中求得統一。這種和諧統一的手法主要有兩種，一種是在紋樣邊緣以白色或金銀色勾邊，另一種則採用「退暈」的手法，主體紋樣從中心到邊緣的色彩由深至淺層層退暈淡化，這種手法用現代色彩構成的術語來解釋，就是同類色的漸變處理，這樣既豐富了色彩的層次感，又取得了對比協調的效果。唐代的暈繝錦就是採用這種手法體現色彩的裝飾效果。這種手法在後來的織錦、刺繡、建築彩畫上不斷運用，成為中國古代傳統的色彩構成的重要手法。

　　中國古代織物的裝飾設計，如果從製作工藝來分類，大體可分為四大類：織花，印染，刺繡，畫花。其中印染工藝，比較著名的品種就有夾纈、蠟纈、絞纈等。這幾種印染工藝都是在漢代已經產生，歷經南北朝，至唐代發展成熟，廣泛流行。

　　1 夾纈　　夾纈工藝是一種鏤空型版雙面防染印花技術。據《事物紀原》引《二儀實錄》記載：「夾纈秦漢間有之，不知何人造，陳梁間貴賤通服之。」盛唐時夾纈發展更快，連宮廷中也甚為流行。

　　夾纈的工藝特點是，用兩塊設計相同、花紋一致的鏤空型版，將布夾在中間，緊固後不使移動，於鏤空處塗以色漿，解開型版，花紋即現；或塗以防染劑，再經乾燥和染色後成為色地白花印染品。隋唐時還有五彩夾纈，估計是印染防染白漿後，分別用各色植物染料防染而得，也可能是直接用各種色漿在鏤空型版上印花。唐代時夾纈除作為婦女的披巾或衣裙外，還用來製作軍服。日本正

倉院藏有唐代的夾纈屏風、鹿草木屏風和鳥木石屏風。

2 **蠟纈** 蠟纈，現代稱爲蠟染。其方法是用蠟刀蘸取
蠟液在織物上描繪圖案紋樣。蠟繪乾燥後，投入靛藍溶
液中進行染色，染完後用沸水煮蠟，就能顯現藍地白花的
蠟染圖案。由於蠟液在凝結後的收縮或由於織物的皺褶而使
蠟膜產生裂紋，色料滲入裂縫，蠟染成品上的花紋會形成一
種不規則的「冰裂紋」紋理，產生獨特的裝飾效果。

蠟纈有單色染和複色染兩種，複色染能製成多彩的蠟染
品。蠟纈工藝至東漢出現以後，南北朝繼續發展，至唐代工
藝更加成熟，其製品流傳到國外，日本正倉院所藏蠟纈「象
紋屏風」和「羊紋屏風」，都是唐代蠟纈的精品。

3 **絞纈** 絞纈又稱撮纈或紮染。是中國民間喜用的一種印
染方法。其工藝主要分兩種，一種將薄質的絲織布料紮成各種
花紋，紮牢後入染，紮結部分不能染色，形成色地白花圖案。
由於織物纖維的毛細管效應，使花紋邊緣形成一種不規則的暈
化，產生一種柔和、秀麗而又隨意的藝術情趣，在唐代流行作
爲婦女服飾。絞纈的另一種工藝是將穀粒包紮在織物上，然後
入染，形成小圓圈或魚子形的散花紋樣。（圖5-23）

絞纈在隋唐時曾流傳日本。直到現代，絞纈製品仍頗受國內
外人民的喜愛。

此外，唐代還流行一種鹼劑印花。這種工藝係使用強鹼劑印染。
在生絲坯綢上印花，由於生絲在強鹼作用下，絲膠發生膨脹，印花後
水洗，花絲部位的絲膠被除去，花紋圖案即顯現熟絲光澤。

爲什麼唐代在絲織品大量發展的同時，印染工藝也有了飛快的進
步？如果從功能學來分析，絲織品如果織得富麗堂皇就顯得厚重，不
適合於夏令穿著；而輕薄的絲織品又很難有五彩的花紋。唯有印染製

圖5-23
唐代絞纈四瓣花羅
新疆出土

品能彌補絲織品的這一功能的不足。因此,在一個經濟高度繁榮的社會裡,人們追求衣著面料裝飾的多樣化,印染製品的流行也就不足爲奇了。而夾纈、蠟纈、絞纈等印染工藝的產生和發展,爲中國古代織染產品的裝飾設計,提供了更爲廣闊的天地,豐富了其設計的語言和藝術表現力。通過印染工藝製作的織物所體現出來的質樸、清新、明朗、自然的裝飾設計效果和濃厚的鄉土氣息,是織花工藝所不能替代的。

4 **刺繡** 刺繡原是絲織品設計的一種裝飾工藝。唐代刺繡開始從織錦工藝的一部分中分離出來,廣泛應用於宗教題材的繡經繡像,有了其獨自的設計語言和表現形式,爲宋代以後刺繡書、畫製品的開發開闢了新的途徑。從此,刺繡朝著生活服飾品和獨立欣賞品兩個方面發展。

唐代的文獻中有不少當時繡經繡像的記載。在敦煌發現的「釋迦說法圖」就是一件代表作品。爲了適應繡經繡像的需要,唐代刺繡在針法和配色方面更加多樣化。受到當時織錦工藝的影響,刺繡在表現佛像臉部的色彩時,已能表現出顏色暈染的效果。

「陵陽公樣」及設計家──竇師倫

在中國古代藝術設計史上,能夠在一個時代產生影響,並有文獻明確記載下來的設計家實在是很少。唐代就有一位著名的絲綢圖案設計家,這位設計家叫竇師倫。

唐代張彥遠《歷代名畫記・卷十》記載:「竇師倫,字希言、納言,陳國公抗之子,初爲太宗秦王府咨議、相國錄事參軍,封陵陽公。性巧絕,草創之際,乘輿皆闕,敕兼益州大行臺,檢校修造,凡創瑞錦、宮綾,章彩奇麗,蜀人至今謂之陵陽公樣。官到太府卿,銀、坊、邛三州刺史。高祖、太宗時,內庫對雉、對羊、翔鳳、游麟之狀,創自師倫,至今傳之。」

竇師倫的生卒年不詳，從文獻記載來看，其設計生涯在初唐時期。當時他被唐代政府派往盛產絲綢的益州（今四川省）大行臺檢校修造。在這之前，竇師倫當過唐太宗秦王府咨議、相國錄事參軍，被封爲陵陽公。由於他擅長繪畫，曾經研究過輿服制度，加上天賦甚佳，聰明巧絕，因此精通織物圖案設計。竇師倫爲瑞錦、宮綾設計圖案，所謂瑞錦、宮綾，實際上就是當時蜀地上貢給宮廷的圖案寓意祥瑞的絲織品。

竇師倫設計的絲綢圖案，已經形成了一定的風格和樣式，被譽爲「陵陽公樣」，對唐代尤其是初唐時期的織物圖案設計起到了很大的影響。

「陵陽公樣」作爲一種絲綢圖案的設計樣式，具有三個特點：一、裝飾題材的吉祥性。即題材都是祥禽瑞獸，如對雉、鬥羊、翔鳳、游麟。二、裝飾構成的對稱性，所謂對雉、鬥羊（一對一鬥），說明這種動物圖案的裝飾構成，是成雙成對的。其實，對稱式是中國早期傳統圖案的一種構成手法。湖北江陵馬山出土的戰國舞人動物錦

圖5-24
具有「陵陽公樣」風格
的聯珠對龍紋

紋，就是一種對稱式的構成。不過，對稱式的構成在漢代和漢代以前的絲綢圖案中並不占主流。南北朝時期，中亞、西亞（主要是波斯）的織錦傳入中國，其中就有許多對稱式的裝飾圖案。「陵陽公樣」的對稱式構成，既繼承了中國傳統圖案的精華，又吸收了外來藝術的營養，所創造的對稱式圖案，獨具特色。三、裝飾色彩的奇麗性。從初唐到中唐絲綢圖案裝飾色彩的艷麗華美，可以看出「陵陽公樣」的影響和流傳。（圖5-24）

服飾設計

　　三國兩晉南北朝時期的服飾設計，最具有時代風格的，莫過於寬衫大袖的流行。「凡一袖之大，足斷爲兩，一裙之長，可分爲二。」上自五公名士，下及黎庶百姓，都以寬衫大袖、褒衣博帶爲尚。由於受到魏晉玄學、道教和佛教的影響，使文人學士在衣著打扮上敢於突破舊的傳統束縛。南京西善橋出土的「竹林七賢」磚刻，表現了當時遊於竹林，號爲七賢的阮籍、山濤、嵇康、向秀、劉伶、阮咸、王戎

等人身著寬暢的衫子，衫領敞開，袒露胸懷，赤足散髮（有的梳丫
髻，裹幅巾），在他們身上體現出一種文人學士由於對現實不滿而任
情不羈、傲俗自放、個性鮮明的自我設計。

　　女性的服飾，往往是一個時代風貌的縮影。這個時期的女性服
裝，雖然還承繼秦漢以來的傳統遺俗，如傳統的深衣還在一部分婦女
中使用，但已吸收了西域少數民族服飾的合理成分而有所發展，這就
是上身的衫、襦緊身合體，大袖翩翩，衣衫以對襟為主，裙長曳地，
下襬寬鬆，形成上緊下鬆、緊鬆對比有致的美感。

　　唐代的服飾設計，可以用三句話來概括：一是多樣性，二是開放
性，三是華麗性。

　　多樣性，是指唐代的服飾在繼承傳統服飾的基礎上，大膽吸收外
來服飾藝術精華，兼收並蓄，使唐代的服飾式樣豐富多彩，尤以女性
服飾為甚。

　　唐代婦女的服裝，常見的式樣是上身著小袖短襦，而且衣襦越
來越短，發展到只剩「半臂」（即袖長至肘，衣長到腰）。下身著緊

圖5-25
唐代穿短襦長裙的貴婦
（周昉「揮扇仕女圖」局部）

身長裙，裙越來越長，裙腰束至腋下，中間以綢帶繫紮。而領、袖這些部位，則有多種樣式。如領子，有圓領、方領、斜領、直領和雞心領，還有一種袒領，裡面不穿內衣，袒露胸脯。而袖子，有窄袖、寬袖，而且兩者有很大的反差。窄袖緊緊裹住手臂，寬袖則有超過四尺，幾乎可以垂地。（圖5-25）以至唐文宗即位，不得不對女服樣式作出具體規定，衣袖一律不得超過一尺三寸。不過這種官方的禁忌，並不能阻擋盛唐女服寬鬆的發展趨勢。

至於女裙的樣式，也是豐富多樣。既有質地高貴的百鳥毛裙，也有清新淡雅的羅裙、白紵裙；石榴裙大概是最富有女性魅力的一種。白居易說：「眉欺楊柳葉，裙妒石榴花。」萬楚王詩：「紅裙妒殺石榴花。」石榴裙的式樣目前尚不得知，從色彩來看，是一種鮮艷的紅裙。這種紅裙一直流傳到明清，成為中國傳統女性最性感的長裙。

曾經在戰國、秦漢流行很廣的胡服，至唐代也有新的變化。主要是領子出現了圓領和翻領，衣裳為小袖長袍，著條紋小口的毛織褲和透空的軟錦靴，領袖間常有錦繡的邊飾，有的還佩有鞢鞢帶，濃妝艷抹。這時期的胡服，在設計上既融合了西域（包括印度、波斯等國）

圖5-26
唐代穿大袖紗羅衫、長裙，披帛的貴婦（周昉「簪花仕女圖」局部）

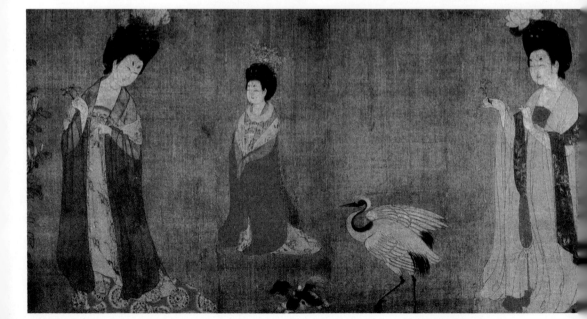

服飾的特點，又帶有舞蹈表演的成分。

唐代的女裝是開放式的。在唐代的繪畫和陶俑中多有反映，最典型的莫過於唐代大畫家周昉所描繪的「簪花仕女圖」。畫中的貴族婦女身著透明的大袖紗羅衫，不著內衣，僅以長裙遮胸，「綺羅纖縷見肌膚」。這是唐代開放式女性服飾設計的典型例子。（圖5-26）

唐代婦女服飾非常華麗。這時期貴族婦女的服裝面料大都花團錦簇，色彩華麗，配上豐滿的體態，和寬鬆的服裝式樣，加上多變的髮髻和各種金玉簪釵，給人以雍容華貴之感。

隋唐男子的服裝，沒有女裝的設計那樣豐富多彩。一般多為圓領袍衫，至於身分等級，主要通過顏色加以區別。《隋書．禮儀志》記載：「百官常服，同於匹庶，皆著黃袍，出入殿省。高祖朝服亦如之，唯帶加十三環，以為差異。」大約從唐代開始，黃袍就被當作帝王的御用服飾，一直延續到清朝。除了色彩的區別，紋樣的不同也是一種身分的標誌。武則天當朝，頒賜一種「繡袍」的服裝，即在各種不同職別的官員袍上，繡上各種不同的紋樣，文官繡禽，武官繡獸，以此區別文武官員的不同品級。

金屬產品設計

金銀器設計

　　金銀器是一種用稀有的、貴重的金銀材料製作而成的器物。中國古代金銀器的品種可分為兩大類：一類主要為各種首飾、服飾、飾件和宗教用品等；一類是各種器皿，有盛食器、酒具、茶具、盥洗器及雜器。三國兩晉南北朝以前的金銀器，主要作為一種點綴的飾物和青銅器上的附飾。目前發現最早的金銀飾品，是甘肅玉門火燒溝墓葬中出土的距今近四千年的金耳環和金銀鼻飲。商代、西周時期，金銀飾品有了初步的發展。北方地區和中原地區主要生產金首飾、金片、金葉、金箔等。四川廣漢三星堆出土的商代的金面罩等金器，具有宗教祭祀的強烈意味。春秋戰國時期，金銀材料廣泛用作青銅器上的附飾。北方草原地區的匈奴族所製作的一批金銀飾品，有金冠頂、金冠帶，各種虎、牛、羊、馬、狼、刺繡、鷹鳥形飾牌和金串等首飾。可見早期的金銀器主要是作為附麗的裝飾物。

　　用金銀材料製作實用品，始於戰國。目前考古發掘的實物有浙江紹興出土的玉耳金舟，湖北隨縣曾侯乙墓出土的金盞（圖5-27）、金杯和故宮博物院收藏的楚王銀匜等。漢代的銀製器皿略多，有銀匜、銀盒、銀盤、銀碗、小銀壺等。這些金銀器皿的製作已經較為精湛，可以說開創了中國古代用金銀材料設計、製作實用器皿的先河。

　　南北朝時期，隨著中西文化交流的展開，西方的一些金銀器皿

傳入中國北方，從而帶動和促進了中國古代金銀器皿的發展。至唐代時，金銀器皿的設計和製作已經十分風行，給這個繁榮昌盛的時代，增添了更加燦爛耀眼的金光銀輝。

在唐代的文獻中，有大量使用金銀器的記載。皇帝爲了籠絡臣僚，或皇室成員爲達到某種政治目的而收買人心，往往贈賜滿滿「一車」、「一床」的金銀器皿。而下級臣僚爲了邀寵升官，也多以金銀器皿進奉皇帝。每年的大年初一，朝廷還要將官吏進貢的金銀器禮品，陳列於殿庭，作爲「考績」的根據。在對外交往中，有時也以金銀器皿作爲禮物相送。

當代大量的考古發掘，猶如打開了一座座用金銀器堆積的藝術寶庫，使人們看見唐代金銀器皿的華美面容。據不完全統計，四十多年來，全國各地陸續出土的唐代金銀器一千六百多件，其中陝西西安南郊何家村出土的窖藏中就有金銀器皿205件，陝西扶風法門寺唐塔地宮出土的金銀器121件（組），江蘇丹徒縣丁卯橋發現的唐代窖藏出土了金銀器達956件。隨著考古不斷深入發掘，這個數字會越來越多。

金和銀都屬貴重材料。大量使用這兩種貴重材料製作生活器皿，必須具備幾個物質技術條件：一、社會經濟高度繁榮；二、黃金白銀產地眾多，產量豐富；三、金銀的冶煉技術、成型技術和裝飾工藝技

圖5-27
戰國金盞
湖北隨縣曾侯乙墓出土

術達到很高的水平。唐代正是具備了這幾個社會物質條件、材料資源條件和科學技術條件，再加上大量西方的（主要是羅馬和波斯王國的）金銀器湧向中國，使當時的宮廷貴族們大開了眼界，激發了他們「金銀爲食器可得不死」的傳統養生觀念和追求奢侈物質生活及精神生活的欲望，大大刺激了金銀器皿的高度發展。

唐代的金銀材料資源豐富。據《新唐書‧地理志》和《元和郡縣圖志》記載，全國進貢金的州府七十處，產銀的州府六十七處，當時的大銀礦饒州（今江西省德興縣銀山）一年的產銀量達十萬餘兩。而金銀器皿的製作，分「官作」和「行作」兩種。唐代皇室使用的金

圖5-28
唐代成套銀茶具
陝西扶風法門寺出土

銀器皿都是由少府監中尚署的「金銀作坊院」即「官作」生產的。
「官作」集中了一流的設計師和工匠，加上設備精良，因此產品十分
精緻，而金銀行（即「行作」）工匠製作的產品，質量要相對差一些。

　　唐代金銀器皿，從整體上來說，屬於高檔的生活用品；由於其材
料的昂貴，工藝的精湛，足可以用作工藝禮品。

　　從已出土的金銀器皿品種來看，有碗、盤、碟、罐、杯、耳杯、
壺、樵斗、渣斗、盒、匣、鐺、薰爐、薰球等；從使用功能來分，有
餐具、酒具、藥具、茶具、盛具、衛生用具等。

　　儘管金銀材料十分貴重，但唐代金銀器皿的藝術設計是生活化
的。其功能是以實用為主，實用和審美相互融合。造型和結構體現出
合理的功能性。碗在金銀器皿中占有一定的數量，不管金碗銀碗，高
度一般不超過10公分，大多數在4至7公分，口徑一般在20公分以內，
大多數在10至15公分。這和現代的飯碗尺度相差無幾。碟的高度不超
過3公分，口徑也多在20公分之內，這也是一般餐碟的尺度。作為酒
具的杯，一般高度在7公分之內，即使是高足杯，高度也在7至8公分
之間，口徑則在6至8公分（耳杯的長口徑在13公分之內）。這些器皿
的比例和尺度，非常適中，顯然是根據實用的餐具和酒具的使用功能
要求來設計的。據唐代有關文獻的記載，唐代時貴族階層流行用金銀
酒具飲酒。江蘇丹徒丁卯橋出土的成套金銀酒令、酒具，也可印證這
一點。

　　陝西扶風法門寺塔基地宮出土的一套銀茶具（圖5-28），有茶碾子、
茶羅子、龜盒、鹽臺、禪子、茶籠子，其功能分別是用來碾茶、篩
茶、貯茶、盛鹽、貯鹽和烘茶的，正好與陸羽《茶經》中記述的茶器
相吻合。從其造型的尺度和結構設計，也可以看出是實用品。

　　唐代金銀器皿不但具備了一般生活器皿的實用功能，某種品類的
造型、結構設計，還體現出十分先進的功能性和科學性。

圖5-29
唐代銀薰球結構圖
1 全形　2 打開圖　3 縱剖圖　4 橫剖圖

　　1970年陝西西安南郊何家村出土了一件唐代鏤空銀薰球（圖5-29、圖5-30）。這件銀薰球直徑不過4.5公分，製作非常精巧。同樣的銀薰球在陝西西安沙坡村也曾出土四件。銀薰球是一種薰香用具。其造型分上下兩個半球，可關啓。在關閉時，一端有環相扣；開啓時，另一端則有活軸相連。上半球頂部有環紐，繫銀鏈，鏈端有掛鉤。下半球內置焚香的金盂，套在大小兩個半球中間。金盂為半圓球形，以其直徑與邊線相交的兩點為軸線，與一大於金盂的半球銀環用活動轉軸相連，造成金盂口重底輕，小的半球銀環依其與金盂相連兩點為水平線，另一較大的半球銀環，亦用活動轉軸與小的半球銀環相連，並與薰球壁鉚接。這樣，當上下兩個半球閉合後，不論薰球向任何方向擺動旋轉，金盂都保持口上底下的狀態，火星、香灰不會濺出。已出土的唐代銀薰球是漢代「被中香爐」的進一步發展。而「被中香爐」僅見於文獻記載，並不見實物。唐代的銀薰球實物，使我們親眼目睹古代設計師的設計傑作。銀薰球在結構設計上的持平裝置與現代陀螺儀原理相同。陀螺儀是今天航海航空不可缺少的儀器。中國古代持平環的運用比西方至少提早了十五個世紀。

　　從造型風格來看，唐代早期的金銀器皿受波斯薩珊王朝的風格影響較大，器形種類較少，器皿口沿主要是圓形、八角形和多角形，器壁較厚。而唐代中、後期的金銀器皿造型，已經融進了中國化的風格，即與同時期的陶瓷器皿造型風格一致。器皿口部採用花瓣形處理，器壁變薄，使造型的整體感於富麗堂皇中顯出精緻細巧的風采，並且出現了不少象生造型，如為中國人喜聞樂見的雙魚銀壺等。

　　唐代金銀器皿的造型設計，與成型工藝有著直接的關係。據技術史專家的分析，當時器皿的成型工藝有兩種，一種是鑄造成

型，另一種是鍛打成型。鑄造成型是金屬器皿一種傳統的成型工藝。商周青銅器就是用泥範鑄造成型的。在後來的金屬工藝中，中國人將鑄造法成型運用得更加熟練，技術更加高超。西安何家村所出的金銀器皿，主要是用鑄造法成型。金銀器皿在鑄造成型後，需要更加精細的表面加工處理。在盤、碗、盒等器皿上，有明顯的切削加工痕跡，螺紋清晰，起刀和落刀點明顯，刀口跳動歷歷可見。有的小金盒螺紋的同心度很高，紋路細密，盒的子口繫錐面加工，子母扣接觸嚴密。這說明當時已有木輪、繩索和皮帶傳動的簡易車床——鏇床，用於切削加工，而且加工技術非常熟練。鍛打也稱錘打，這也是一種傳統的金屬成型工藝。金銀材料質軟而重，延展性能好，用鍛打方法能將片狀或條狀鑄坯錘成所需的器形，然後用鏨鑿、焊接等工藝使之完整成型。有的金銀器皿往往將鑄造和鍛打成型與切削、焊接、鉚接等多種加工工藝集於一身，體現了唐代金屬產品製造技術的輝煌成就。

唐代金銀器皿的裝飾設計也是十分精彩。可以說，金銀器皿輝煌的設計成就，是由其造型和裝飾共同構成的。產品的裝飾設計，在金銀器皿上體現得十分完美。

在裝飾題材上，各種動物紋、怪獸紋、花卉紋、植物紋，名目繁多。既有中國傳統的龍鳳紋樣，也有西域風格的飛獅、天馬摩羯、天鹿、獨角獸，以及犀、猴、熊、龜、孔雀、鴛鴦、鴻雁、鸚鵡、練鵲、白頭翁、綬帶鳥、蜂蝶等。花卉植物紋有各種折枝花、小簇花、串枝花、花結、團花和忍冬、蓮葉、石榴、葡萄、桃、柿紋等，還有連生貴子、多子多孫、事事如意、多福多壽等寓意的吉祥圖案。在裝飾構成上，或者以一花為中心襯以各種飛禽走獸，或者以動物為中心周邊飾以團花捲草紋（圖5-31）。

圖5-30
唐代鏤空銀薰球

圖5-31
唐代鎏金異獸紋銀盒
高6cm 口徑13cm
陝西省西安市南郊何家村出土

　　陝西西安何家村出土的刻花金碗（圖5-32）的裝飾設計，具有典型的早期唐代風格，在碗體周壁裝飾兩層蓮瓣紋，而這兩層蓮瓣紋又形成了面積形狀統一的裝飾區。在這些裝飾區雕刻出形態各異的鴛鴦、鸚鵡、鹿、狐和捲草紋，碗身襯以珍珠地紋，整體裝飾繁密而不凌亂，變化豐富而又統一協調；既富有濃厚的生活氣息，又體現強烈的裝飾效果。中期的金銀器皿，其裝飾構成變得隨意，多用散點式自由構成，花團錦簇，華麗豐滿。

　　在裝飾工藝上，金銀器皿採用淺浮雕、鏨刻、鎏金、拋光、掐絲等技法，銀器中的主體紋樣多用鎏金處理，既突出了主體紋樣，又取得金光銀輝的裝飾效果。儘管裝飾工藝技法比較多樣，但唐代金銀器皿的裝飾設計仍然注意保持金銀本色，並沒有附加其他質感和色彩的裝飾。

　　唐代金銀器皿在設計學上的主要意義，是如何利用貴重金屬材料製造生活器皿。對比起後來明清時期那些奇形異狀、充滿珠光寶氣、豪華艷俗的金銀器皿，唐代金銀器皿的藝術設計無疑是成功的。

圖5-32
唐代刻花金碗

銅鏡設計

銅鏡在古代是一種生活必備品。不過，在陷入戰爭和分裂的三國兩晉南北朝時期，銅鏡的生產也進入了低潮期。相比較而言，當時南方的鑄鏡業還略為興盛。

這個時期銅鏡的設計，基本沿襲漢鏡的形式，以神獸紋為裝飾題材的神獸鏡比較流行。隨著佛教的傳播，銅鏡紋飾中的佛像圖案也逐漸占據主體地位。

浙江紹興當時是一個全國的鑄鏡中心，到孫吳時達到極盛期。這個時期出土的各種神獸鏡上出現不少紹興匠師的名字和鑄造地，如「會稽師鮑作明竟」、「揚州會稽山陰師豫命作竟」等，這反映出當時產品的名師、名產地意識已經產生。

進入唐代，銅鏡生產飛速發展，在造型、裝飾和製作工藝方面都大大超過了前代，成為唐代金屬產品設計的一個著名品種。

銅鏡在唐代的興盛，也有其社會歷史的原因。一方面由於經濟的繁榮，國家的強盛，整體生活水平的提高，使人們（尤其是貴族婦女）有條件精心梳妝打扮，而梳妝打扮時，鏡子是不可缺少的用品。「官看巾帽整，妾映美妝成」。西藏布達拉宮唐代壁畫「金城公主照容圖」，就是一幅婦女對鏡梳妝打扮的作品。另一方面，由於統

治階級的提倡，銅鏡在當時成為高貴的禮品。八月五日是唐玄宗的生日。每年的這一天，全國都要鑄銅鏡，作為禮物送人，稱為「千秋金鑑節」。當時以揚子江中心鑄造的銅鏡為貴，臣僚在這天要向皇帝進獻寶鏡。而婦女出嫁，銅鏡更是必不可少的嫁妝。友人之間，也以銅鏡作為贈別的紀念品。而且，當時銅鏡也作為中外文化交流的禮物，被送往國外。唐代就有許多船舶載鏡運往日本，日本正倉院就收藏有五十五面唐代銅鏡，日本許多地方也出土了不少唐代銅鏡。除日本外，朝鮮、蒙古、前蘇聯、伊朗等國也發現了一些唐代銅鏡。

由於銅鏡在唐代不但是生活日用品，也是珍貴的工藝禮品，因此，唐代銅鏡在造型設計和裝飾設計上都十分優美，製作工藝更加精湛。

在唐代以前的傳統銅鏡造型一般是圓形，也有少量方形造型，唐代銅鏡除了繼承這些傳統造型外，還創造出許多花式造型，如葵花形、菱花形（圖5-33）、八角形、多角形等。花式造型在當時的陶瓷、金銀器皿中十分流行，這也是唐代產品造型設計的一個重要創新，而銅鏡作為一種近乎平面的產品設計，也採用了這種具有時代風格的造型形式，因而使銅鏡的造型設計給人以耳目一新的感覺。

圖5-33
唐代打馬毬畫像菱花鏡
江蘇邗江出土

銅鏡造型與成型工藝緊密相關。和一般青銅器鑄造方法相同，銅鏡的鑄造成型也要用泥土做成模，稱為「鏡範」。模子的一面是平整的，即鏡面部分，模子另一面則有紐和花紋，即鏡背部分。如銅鏡的整體是花瓣形，泥模也製成花瓣形。唐代銅鏡合金的成分，平均約銅占70％，錫占25％，鉛占5％。錫、鉛的比例增多，能增強硬度和光澤，並使合金溶液在範內流通良好。當

溶液澆灌入範冷卻成型後，還要在鏡面塗一層水銀，最後用石磨光，使鏡面光亮清晰。

唐代銅鏡的裝飾設計，和唐代其他產品裝飾設計的時代風格相一致。

唐代銅鏡的裝飾紋樣，以唐代流行的各種花鳥圖案最為常見，折枝花、小簇花、寶相花、捲草紋以及各種珍禽異獸、對稱花鳥紋。對於這類紋樣，我們在對陶瓷、絲織品、金銀器皿的裝飾設計的分析論述時已經提到過，這裡不再展開論述。但唐代銅鏡有一類裝飾紋樣在其他的裝飾設計中很少見到，這就是一些有關神話傳說、民間故事、歷史軼聞以及現實生活題材的裝飾紋樣，如月宮鏡、飛仙鏡、眞子飛霜鏡、三樂鏡以及打馬毬鏡、狩獵鏡。月宮鏡表現的是嫦娥奔月的神話傳說；飛仙鏡表現了仙人騎獸跨鶴，或者是天仙飛入仙山祥雲；眞子飛霜鏡，同樣表現了仙人、祥雲、飛鶴的民間傳說故事。還有打馬毬鏡、狩獵鏡，也表現了唐代貴族遊獵的場景。河南洛陽出土的螺鈿花鳥人物鏡（圖5-34），則刻畫了一幅唐人在花樹叢中，明月之下，對酒彈琴，鸚鵡起舞的生動畫面。這些充滿民間美好傳說色彩和濃厚生活氣息的裝飾題材出現在唐代銅鏡中，從一個側面反映出唐代太平盛世、歌舞昇平的景象，和當時銅鏡作為一種具有吉祥祝福特殊含義的生活日用品已經走向民間。

在裝飾構成方面，唐代銅鏡打破了傳統銅鏡格式化和同心圓的構圖，而朝著多樣化方面發展。其構成形式既有對稱式，也有散點自由式；既有單獨構成，也有適合構成。有的畫面還採用了平視體的裝飾構圖，具有輕快、隨意、自然而富有變化的裝飾效果。

在裝飾技法上，金銀平脫、螺鈿鑲嵌、貼金銀等特種工藝的運用，使一部分唐代銅鏡成為高檔的工藝禮品，具有很強的觀賞價值。

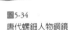

圖5-34
唐代螺鈿人物銅鏡

漆器設計

　　自東漢以後，隨著瓷器的發明創造和逐漸普及，實用而物美價廉
的瓷器更爲廣大人民所接受，而曾經在實用舞臺上占據主角地位的漆
器，終於讓位給了瓷器。從東漢至唐、五代的近一千年間，漆器生產
一直處於低潮。不過，漆器畢竟是一種歷史悠久且曾經深受人們喜愛
的傳統器物，因此，即使是在低潮的時期，漆器生產仍然在維持其生
存的狀態。一方面，實用漆器仍有少量的生產。安徽馬鞍山東吳朱然
墓內出土了六十多件漆器，基本上是實用品，有案、盤、耳杯、槅、
盒、壺、尊、奩、匕、勺、憑几、尺等。胎型有木胎、皮胎、篾胎，
造型多爲圓形或方形，以彩繪作爲主要的裝飾手法，紋飾以各種人物
故事畫爲主。其中一件彩繪鳥獸魚紋漆（圖5-35），以木、竹胎成型，
側面繪蔓草紋和放鷹圖。內分爲七格，在朱漆底上分別繪出天鹿、鳳
鳥、神魚、麒麟、蜚蠊、雙魚、白虎，紋樣生動，色彩華麗。另一對
犀皮鎏金銅扣漆耳杯，用皮胎製成，器身髹以黑、紅、黃三色漆，花
紋如行雲流水。這是迄今所發現的最早的犀皮實物，是漆器裝飾工藝
的新創造。此外，湖北監利縣出土的一批唐代漆器，其中漆碗、漆盤
等實用器皿的口沿，都採用了唐代流行的花瓣形造型。

　　總的來看，這一時期的漆器已經顯現出向裝飾性、欣賞性、陳設
性發展的趨勢。兩晉南北朝時流行用夾紵工藝來塑造佛像，構成了當
時漆器藝術的一大時代特色。唐代漆器更注重於裝飾技法的發展和創

新，不但傳統的螺鈿鑲
嵌工藝進一步成熟，而
且新創造了金銀平脫、
末金鏤、雕漆等新的裝
飾技法，為宋代以後漆
器朝著陳設欣賞品方面
發展奠定了工藝基礎。
漆器的金銀平脫，是將
金銀鈿工與漆器相結合
的產物，是在漢代金箔
貼花和鑲銀工藝基礎上

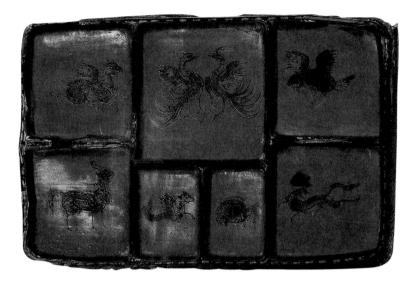

發展起來的。金銀平脫的裝飾特點是：將金銀薄片剪刻成各種人物、
花卉、鳥獸等紋樣，在髹塗打磨光滑的漆胎上面，用膠漆黏貼牢固，
乾燥後髹漆兩三層，再經研磨顯出金銀質感的花紋。這種裝飾工藝的
特點是金銀花紋與漆底色處於同樣平度，再加以推光，就成為金銀平
脫漆器，金光銀輝與漆色相輝映，十分華麗高貴。現藏中國歷史博物
館的「金銀平脫飛鳳花鳥紋鏡」，是唐代金銀平脫裝飾工藝的一件珍
品。日本正倉院收藏有唐代的「金銀平脫古琴」等作品。在唐代一些
文獻中，記載了各種平脫漆器的名目。

　　漆器鑲嵌螺鈿的裝飾技法是中國傳統的裝飾技法，但以往的加
工較為簡單，到了唐代，這種裝飾技法進一步發展，唐代的螺鈿花鳥
紋鏡就是其中的代表作。日本正倉院也收藏了許多唐代螺鈿鑲嵌的作
品。除了螺鈿鑲嵌，還有用珠玉進行鑲嵌的。

　　雕漆，又稱剔紅，是宋元明清時期漆器陳設欣賞品的主要品種。
明代黃大成《髹飾錄》中有「唐制多印板刻平錦朱色，雕法古拙可
賞，後有陷陽地黃錦者」，不過唐代的雕漆至今還未見實物。

玻璃器設計

玻璃,中國古代又稱「琳琅」、「琉琳」、「流離」、「頗黎」等,以後使用「琉璃」一詞較為普遍。根據考古資料,中國最早的玻璃器出現於春秋末期。河南、湖北等地出土的玻璃珠(俗稱蜻蜓眼)、鑲嵌玻璃塊都屬春秋末期,不過這些玻璃珠可能是從中亞輸入的。戰國時期玻璃器增多,增加了許多新品種,如玻璃璧、玻璃印、玻璃劍飾、玻璃蟬等,器形仿製當時流行的玉器。戰國時期絕大部分玻璃器屬於鉛鋇玻璃,是中國獨立創造的。

到了西漢,玻璃器的數量品種都有所增加,同時,西方的羅馬與波斯等國的玻璃也已大量傳入中國。考古出土的兩漢時玻璃器,如碗、帶鉤、璧、耳璫、珠等有六千五百餘件。值得重視的是,西漢已開始製造玻璃器皿,如河北滿城漢墓出土的兩件玻璃耳杯(圖5-36)和一件玻璃盤。耳杯是漢代典型的一種器皿造型,而這幾件玻璃器皿又都屬於鉛鋇玻璃,製作方法與當時大量生產的玻璃璧、玻璃帶鉤相似,採用鑄造成型法。因此,這幾件玻璃器皿當屬中國自己製造。

圖5-36
漢代玻璃耳杯
河北滿城出土

三國兩晉南北朝的玻璃器皿數量增多。考古上已發現一批這個時期的玻璃器皿，比較重要的有遼寧北票縣西官營子北燕馮素弗墓出土的五件玻璃器皿、河北景縣封氏墓出土的網紋玻璃杯、北京八寶山晉墓出土的乳釘玻璃缽、寧夏固原李賢墓出土的圓凸飾玻璃碗和河北定縣北魏塔基石函出土的七件玻璃器皿。經過科學分析研究，前者屬於當時輸入中國的羅馬玻璃器皿，而河北定縣出土的應是國產品。這批國產玻璃器皿包括三件葫蘆瓶、兩件玻璃瓶和一件玻璃缽等。這幾件玻璃器皿從造型來看都屬中國的傳統式樣，而在製作工藝上都採用了無模自由吹製的成型方法，瓶子的口沿以內捲成圓唇，纏貼玻璃條爲圈足。（圖5-37）吹製成型是古代羅馬、薩珊玻璃的傳統技術。北朝時在輸入西方玻璃的同時，也輸入了西方的玻璃製造技術。不過，當時中國的工匠對這種先進工藝掌握還不熟練，玻璃器皿的造型簡單而且不規整，玻璃含有密集的氣泡，與同時期的西亞玻璃產品相比仍有較大的差距。

圖5-37a
北魏玻璃缽
口徑13.4cm　高7.9cm　壁厚0.2cm至0.5cm
河北省定縣華塔塔基出土

圖5-37b
北魏玻璃瓶
高4.3cm　壁厚0.1cm
河北省定縣北魏塔基石函出土
無模吹製法製成的國產玻璃器。

隋代時，何稠爲開發玻璃產品作出過重要貢獻。何稠，字桂林。隋開皇年間曾任饔府監、太府丞等官職。何稠作爲一名政府官員，又是一名設計全才。他主持過許多設計營造項目，曾爲宮廷設計營造輿服、羽儀、車乘和建築，觸古通今，都有創新。當時，大月氏國商人傳授的燒造玻璃之法已經失傳，何稠爲了燒製玻璃，曾到江西景德鎮

圖5-38
隋代玻璃瓶

圖5-39
隋代玻璃瓶
通高4.3cm □徑2.8cm
陝西西安出土

採辦燒造綠瓷的瓷土，提高了燒造的溫度，以燒綠瓷的方法燒造玻璃獲得了成功，充分體現出何稠在設計上不因循守舊，勇於創新的才能。（圖5-38）陝西西安隋李靜訓墓出土了淺綠色的玻璃瓶（圖5-39）等一批玻璃器，玻璃瓶高為12.3公分，是古代婦女盛香的器具，造型圓滑精緻，色澤細膩透亮，有可能是按照何稠燒綠瓷之法製作出來的玻璃器。

中國古代玻璃器的設計和生產，以小型裝飾品居多，實用的玻璃器皿很少，遠不能與陶瓷器相提並論，與西方古代的玻璃器皿相比較也很遜色。這一方面和中國古代玻璃是以鉛玻璃為主有關。氧化鉛不僅是玻璃的助熔劑，還可提高玻璃的折射率，因此中國古代玻璃，其光澤比進口的西方玻璃要好，適宜作裝飾品。但作為實用品，鉛玻璃有其致命弱點。宋人程大昌《演繁露》中說：「中國所鑄玻璃……色甚光鮮，而質則輕脆，沃以熱酒，隨手破裂。凡其來自海舶者，制差樸鈍，色亦微暗，其可異者，雖百沸湯注之，與磁銀無異，了不損動。」由於中國古代玻璃器沒有解決「質則輕脆」和耐熱耐壓的問題，這就大大影響了實用玻璃器皿的發展。另一方面，中國古代瓷器生產有著十分悠久的歷史，瓷器在使用性能、製作工藝、成本價格等方面要遠遠勝於玻璃。從東漢晚期以後，瓷已逐漸深入到中國人民的日常生活中，成為生活的必需品，這就使實用玻璃器皿在中國古代的發展缺少推動力和市場需求。

家具設計與室內設計

　　從三國兩晉南北朝到隋唐、五代，是中國古代家具設計的重要轉折時期，即由低型家具向高型家具逐步過渡的發展時期。

　　三國兩晉南北朝以前的家具，都屬於低型家具。家具設計的低型化，是由於席地而坐的生活起居方式所決定的。這種情況從三國兩晉南北朝開始，直至隋唐、五代，逐漸有所變化，即由席地而坐向著垂足而坐的生活起居方式逐步過渡。這種變化，首先是從貴族階層開始的。從這一時期的敦煌等石窟的造像和壁畫中，從唐代人物畫家周昉的「宮樂圖」、五代顧閎中的「韓熙載夜宴圖」等繪畫作品中都有形象的反映。伴隨垂足而坐起居觀念的產生，是高足家具的出現。實際上，生活起居觀念的改變與家具造型設計的變革，兩者的關係是相輔相成，互為聯繫、互為促進的。家具造型朝高足方面發展，促使人們變席地而坐為垂足而坐；而這種生活起居方式的逐漸形成和普及，又反過來促使家具的造型設計更加適應生活的需求。當然，任何生活起居方式的改變都需要一個相當長的適應和普及過程才能完成。在這個相當長的過渡時期裡，席地而坐（包括使用床、榻而坐）和垂足而坐兩種生活起居方式是並存的。也就是說，在這個時期中，高型家具與矮型家具是並用的。

　　高型家具的代表是桌子和椅子。桌子看來是隋唐時期家具設計的新形式。河南靈寶張灣漢墓曾出土一件作為明器的陶案，邊長14公

分，通高12公分，有人認為是桌子。有桌應有椅（或凳），從漢代的
大環境來看，這兩種家具均沒有形成的背景材料。在唐代繪畫中，桌
子的形象屢屢出現。敦煌四七三窟唐代壁畫「宴享圖」，描繪的是眾
人坐在一條長桌兩旁宴飲。兩邊的長條凳，與長條桌相互配套，長度
也相等。（圖5-40）可見，桌子和　椅（凳）在唐代已開始流行。椅凳屬
於高型坐具。最早的椅凳形象，出現在南北朝時期的石窟壁畫和造像

圖5-40
彩敦煌四七三窟「宴享圖」中的
唐代長桌與長凳

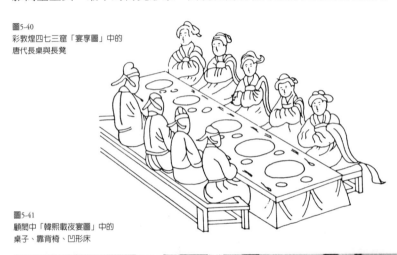

圖5-41
顧閎中「韓熙載夜宴圖」中的
桌子、靠背椅、凹形床

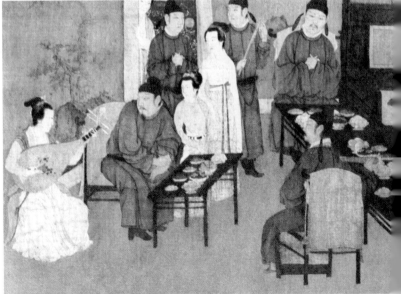

中。敦煌二八五窟西魏壁畫上「山林仙人」所坐的椅子，是一把扶手椅，但椅足不高，椅座較寬，人跪坐其上。而同一洞窟的壁畫所繪的另一椅子，已有較高的椅足和扶手，人是垂足而坐的。從石窟壁畫所反映的情況來看，桌椅的最初流行，應該與佛教的傳入有直接聯繫。至唐、五代，桌椅已較多出現在上層貴族階層的生活中。這一時期的繪畫作品，特別是南唐畫家顧閎中的「韓熙載夜宴圖」(圖5-41)，反映了當時高型家具在貴族家庭中的普及情況，而且桌子和椅子的設計已經多樣化，如桌子，有長桌、方桌，桌子高度與後來明清桌類家具相差不大，已使用夾頭榫的牙板或牙條，桌腿細直簡潔，腿間有橫根。椅子的設計則有帶腳踏和不帶腳踏的兩種。

桌、椅、凳等高型家具的出現，不但逐漸改變唐人的生活起居習慣，而且也使當時生活器皿的造型風格發生明顯變化。像陶瓷壺類等實用器皿，原來是放置地上，或較矮的床、榻、几、案上，人們拿壺的動作主要是捧，因此，壺的造型是矮圓的，連把手都沒有。到了隋、唐、五代時期，壺身逐漸變得修長，把手也逐漸加大了，此時人

們拿壺動作已經變捧壺爲執壺。壺類造型的變化，顯然與桌子的出現和壺類器皿放置位置的增高，人們爲了便於執壺有直接的關係。

屏風既是室內分隔空間的一種設施，也是室內裝飾的一個重要組成部分。唐代屏風非常華麗，更富有裝飾性。裝飾的題材有山水、花鳥、人物等，還有箴言、詩文。「金鵝屏風蜀山夢」（李賀詩），「屏開金孔雀」（杜甫詩），唐代段成式《酉陽雜俎》記載：當時有一讀書人，醉臥廳中，惺忪間見屏風上的女子在床前踏舞而歌。實際上這是一座描繪仙女的屏風。屏風的裝飾手法也十分豐富，日本正倉院收藏的唐代屏風，有用夾纈、蠟纈裝飾，有用羽毛黏貼。唐代詩人白居易的〈素屏謠〉寫道：「當今甲第與王宮，織成步障銀屏風。綴珠陷鈿貼雲母，五金七寶相玲瓏。」屏風的放置也很講究。五代畫家王齊翰「勘書圖」中的三折大屏風附有木座，置於室內後部中央，既成爲人們起居活動和桌椅陳設的背景，也成爲室內裝飾的一個中心。（圖5-42）此時，室內的空間處理與漢魏時期席地而坐的室內情景，在風格上已有很大的不同。

圖5-42
五代王齊翰「勘書圖」中的室內陳設

中國古代很早就重視對房屋的裝修。所謂裝修，是房屋上一切門窗戶牖等小木作的總名稱。在屋內的稱「內簷裝修」；露在房子外面的稱「外簷裝修」。裝修的目的，開始完全是出於實用的需要。如門可以分隔室內外，窗可以採光、通風，欄杆可以防止登高時墜落的危

險等。隨著建築的發展和社會的文明進步，人們對裝修就不再僅僅滿足於實際的用途，而且還要考慮藝術和欣賞的需要。於是，裝修逐漸成為中國古代室內外設計和裝飾的主要內容。

房屋安裝門窗，始於西漢。從漢到唐，門窗的設計是比較簡單的。門有雙扇板門和單扇板門。雙扇板門上安裝有鋪首和門環，這是門上主要的裝飾物。窗櫺多為為直櫺或破子櫺式樣。至唐末五代時期，門窗的設計有了較大的變化，出現了格子門窗。從功能來看，格子門窗增加了室內的採光面積，從審美來看，格子門窗上的格子花紋和櫺條的簡繁疏密，構成了變化多端、豐富多樣的藝術效果。

從南北朝到隋唐，室內裝修最豪華的部位是藻井和天花。藻井一詞，在古代文獻中還有龍井、綺井、方井、圓等多種叫法。天花的別名，有承塵、仰塵、重轑、平機、平棋、平暗等。藻井和天花的實用功能，是為了隔斷過高的室內空間和避免灰塵下落；同時，藻井和天花的設計，還具有象徵性的功能和審美性的功能。尤其是藻井，施用於寺廟的主體建築有佛（神）像的頂部或宮殿裡「寶座」的上方，如同傘蓋一般，高出於天花之上，用以烘托和象徵「天宇」般的崇高和「偉大」。敦煌石窟和雲岡石窟的藻井式樣，以方井為多，主要是仿照當時的木構建築。唐代的天花設計，以平暗做法為主，即用小方椽十字相交做成許多小而密的方格，上面覆以木板。

室內裝飾的總體格調在唐代有兩極分化之勢。宮廷貴族的室內裝修極盡豪華富麗之能事。武則天從姐子宗楚客，在禮泉造一新宅，皆以文柏為梁，磨文石階砌及地，沉香和紅粉以泥壁，開門則香氣蓬勃。高層士大夫興建私家庭園，追求典雅精巧，而且喜歡在庭園居處種植花木。「春風得意馬蹄疾，一日看盡長安花。」（孟郊詩）而中下層文人的住所則追求一種簡樸素雅的風格，大詩人杜甫、白居易的草堂就是如此。

平面之變——
印刷術發明和在平面設計中的應用

南北朝至隋唐時期，是中國古代的平面設計發生巨大變革的時期。這場變革，是由於紙張的廣泛應用和印刷術的發明所引發的，尤其是印刷術在平面設計的運用，在中國設計史乃至世界設計史上都具有十分重要的意義。

根據歷史文獻記載和考古資料證實，中國在西漢時期已發明了造紙術，並且已經製造出植物纖維紙。東漢中期，蔡倫對造紙技術進行革新，組織生產出優質麻紙，並主持研製了以木本韌皮纖維造出皮紙。從漢代以來，紙張逐漸成為書寫的主要材料。至隋唐時期，紙張不但是書籍的物質載體，還被廣泛運用於生活用品、工藝品、書法、繪畫以及商品包裝。紙張的發明和運用，為平面設計的變革提供了重要的物質材料。而這一時期印刷術的發明和應用，大大改變了平面設計的表現形式和傳播方式，對平面設計的發展起到了直接的推動作用。

雕版印刷的發明

中國古代最早的印刷是雕版印刷。雕版印刷術發明於何時，現尚未明確的定論。明代胡應麟在《少室山房筆叢》中說：「雕本肇於隋時，行於唐世。」但隋代的雕版印刷實物至今尚未發現。1974年，西安市西郊柴油機械廠內唐墓出土了唐代初期（七世紀初葉）梵文陀羅尼咒單張印刷品。而1906年在新疆吐魯番出土了唐武周刻本《妙法蓮

華經》殘卷，年代不晚於690至699年（參見潘吉星著：《中國科學技術史·造紙與印刷卷》，科學出版社1998年版，第298、300頁）。這表明，雕版印刷術的發明最遲在唐代初期，即西元七世紀初葉。

雕版印刷的主要工藝程序是：製備木板→圖文稿反貼於木板→雕刻反體圖文→刷印於紙上。雕版印刷所用的木板，一般選用紋質細密、堅實的木材（多用梓木、梨木和棗木）製成，然後將事先寫在紙上的文字或畫稿反貼到木板上（也叫上版），即可刻字或刻圖。雕刻圖文是雕版印刷的一道主要工序，雕版印刷的效果如何，很大程度上取決於刻的功夫，因此這道工序通常是由技術熟練、富有經驗的刻工操作。雕刻好書版後，將墨汁勻刷於版面上，再在版面上覆蓋白紙，輕擦紙背，紙上就可印出文字或畫稿的正面文圖。最後將紙從印版上揭起，陰乾，就成為印張。一名技術熟練的印刷工，一天可印一千五百至兩千印張，每塊印版可連印萬次（同上書，第321頁）。其效率較手抄書提高了百倍。

書籍裝幀設計

從三國兩晉南北朝到隋唐時期，書籍裝幀設計的形式主要採用卷軸裝。

卷軸裝始創於漢代，其書寫材料開始是使用縑帛，後來使用紙張。由於縑帛和紙張都能反覆舒卷，故稱「卷」。在雕版印刷發明以前，卷中的文字和插圖是用手抄和手繪的。使用雕版印刷之後，文字和插圖就由雕版印刷來完成了。卷軸裝幀的形式，是由卷、軸、褾、帶四個主要部分所組成。「卷」是書的本身，用紙或縑帛做成；「軸」用以旋轉，方便舒卷，通常用木質材料做成，兩端鑲以各種材料的軸頭；「褾」用來保護卷子免於破裂，俗稱「包首」；「帶」用作縛紮。《隋書·經籍志》記載：「煬帝即位，祕閣之書，限寫五十

副本，分為三品；上品紅琉璃軸，中品紺琉璃軸，下品漆軸。」《玉海》記載：「唐開元時兩京各聚書四部，列經史子集，四庫皆以益州麻紙寫，其本有正有副，軸帶袟簽皆異色，以別之；經庫鈿白牙軸，黃帶、紅牙籤；史庫鈿青牙軸，縹帶、綠牙籤；子庫雕紫檀軸，紫帶、碧牙籤；集庫綠牙軸，朱帶、白牙籤。」可見，在卷軸裝中，對軸的材質和帶的色彩是十分講究的，它直接關係到卷書的裝幀效果、檔次和格調。（圖5-43）

圖5-43
卷軸裝

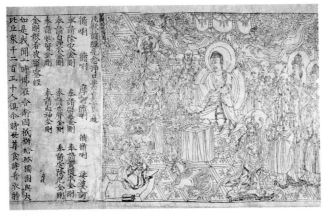

圖5-44
金剛經卷首圖

唐咸通九年（868年）印，裝幀形式為卷軸裝，卷首刻印說經圖，圖後為經文。1900年在甘肅敦煌千佛洞發現，原件存於英國倫敦博物館。（卷尾刻「咸通九年四月十五日玉□為二親敬造普施」，這是世界上發現最早的有確切印刷日期的雕版印刷物。）

唐代由雕版印刷製作完成的卷軸裝代表作，是唐懿宗咸通九年（西元868年）的《金剛般若波羅蜜多心經》（簡稱《金剛經》）。

這件作品1900年由湖北麻城人，道士王圓籙在甘肅敦煌莫高窟一個經洞中發現。後被匈牙利人斯坦因盜走，現藏倫敦英國博物館。全書長約一丈六尺，高約一尺，由六塊長方形雕版刻成，印在六張紙上，採用卷軸裝幀形式，有圖有文，扉頁刻有一幅精美的插圖，即佛祖釋迦牟尼在孤獨園坐在蓮花座上對弟子須菩提說法圖。畫面構圖飽滿，結構嚴密，人物造型神態生動，線條流暢，刀法圓潤成熟，印刷清晰。字體採用唐代歐體風格。在整體的設計上，扉頁插圖和長卷文字即相對獨立，又互相呼應，融為一體，布局嚴謹，風格統一。這

是一件中國早期雕版印刷書籍裝幀和插圖設計都比較成熟優美的作品，我們可以從中感受到雕版印刷給平面設計帶來的嶄新風格和審美韻味。（圖5-44）

　　唐代時，書籍裝幀形式在卷軸裝基礎上，已經出現了旋風裝。旋風裝也叫旋風葉、旋風葉卷子。宋代歐陽修《歸田錄》記載：「唐人藏書皆作卷軸，其後有葉子，其形似今策子。凡文字有備檢者，卷軸難數卷舒，故以葉子寫之。」旋風裝的特點是以一條長紙為底，首葉因單面書寫，全裱於卷端。自次葉起把右側無字的空白地方鱗次相錯地向左黏裱在前頁下面的卷底上。旋風裝保留了卷軸裝保護書葉的優點，又增加了縮小版面、可逐頁翻閱的長處，比卷軸裝有了很大的進步。故宮博物院收藏的唐代王仁煦著《刊繆補缺切韻》，是唐代旋風裝的傑作。（圖5-45）這個時期還出現了經折裝的裝幀形式。經折裝又叫梵夾裝。其特點是把長卷反覆折疊成一個長方形的摺子，前後加兩張硬紙板，裱上絹、布或色紙，作為書皮。經折裝具有易於攜帶和保存的優點，已經接近於後來的書籍。這種裝幀形式為後來宋、元、明、清所沿用，直到現代某些藝術類書籍還採這種傳統的裝幀形式。

圖5-45
唐代的旋風裝書籍
故宮博物館藏

設計走向成熟
走向市場

CHAPTER VI　Maturation and Market

手工業、商業和科學技術
高度發展對設計的影響

宋代分為北宋（960至1127年）和南宋（1127至1179年）兩個時期。宋太祖趙匡胤建立北宋，建都汴京（今河南開封）；宋高祖（趙構）建立南宋，建都臨安（今浙江杭州）。宋代是手工業、商業和科學技術都高度發展的時期。

北宋的官方手工業組織比唐代龐大，分工更加細密。官府的文思院和後苑等機構所製作的產品，都是皇室日常使用的器物。宋室南渡，政治中心向南方轉移，隸屬中央的官方工業亦隨之南遷。南宋的官方工業主要分為軍器工業、印刷工業、土木營造業、御用品工業。而御用品工業生產的最大機構文思院，其地位比北宋時更重要。

民間的手工業亦有很大的發展。無論是家庭手工業、個體手工業、作坊手工業，其經營規模都比唐代擴大。像民間的製瓷業、絲織業等行業，都出現了規模較大的作坊。如民間瓷窯磁州窯有許多瓷枕產品，上面分別刻有「張家造」、「趙家造」、「王家造」、「陳家造」、「劉家造」等銘文，標明這些產品是這些家族的作坊自己生產的。

手工業生產的發展帶進了商業的繁榮發達。《東京夢華錄》記載了北宋汴京商業的盛況，所謂「集四海之珍奇，皆歸市易」（《東京夢華錄·自序》）。而南宋都城「杭城大街，買賣晝夜不絕」（《夢粱錄·卷一三·夜市》）。商業的發展，促使更多的手工業產品走進市場，藝術設計逐漸走向了市場化、商品化。

宋代同時又是中國古代科學技術發展的高峰期。中國古代的四大發明，其中有三大發明，即指南針、活字印刷、火藥是在宋代完成的。宋代科學家沈括所著的《夢溪筆談》，記錄了宋代所取得的科學技術成就，內容涉及數學、天文曆法、地理、地質、氣象、物理、化學、冶金、兵器、水利、建築、動植物和醫藥等廣闊領域。而李誠的《營造法式》，全面系統地總結了建築科學技術的成就，是中國最早的、最完備的一部建築學著作。

元代是第一個由北方草原遊牧民族統治中國的時代。實際上，蒙古族的崛起並不是個偶然的現象。早在兩宋的同期，西北遊牧民族的契丹、党項羌、女真就相繼在東北、華北和西北建立政權，形成北宋——遼——西夏；南宋——金——西夏對峙的局面。十三世紀初葉，成吉思汗率領蒙古族軍隊南征北戰，先後滅西夏、金和南宋。西元1271年，忽必烈改國號為元，被稱為元世祖，次年元王朝建都於大都（今北京）。

元代雖然只不過九十多年時間，但這段由北方遊牧民族統治的歷史，對中國傳統文化，包括對元代手工業設計的影響是不能低估的。元代手工業設計的成就，正是蒙古族文化、西域文化和漢族傳統文化大交融的結果。

元代的手工業也有官方和民間兩種，但兩者發展是很不平衡的。官方手工業是一種畸形的發展。一方面，由於進行掠奪戰爭的需要，大量開發製造武器的軍事性工業；另一方面，為了滿足統治者的享受，而極力發展生產奢侈日用品的工業。元代官方手工業的管理機構是非常龐雜的，生產規模也很大，如全國各地管理染織工業生產的司或局就有六十多個。而官方手工業中的工匠，很大一部分是有工藝專長的戰爭俘虜，他們受到的是奴隸一般的壓迫，並為統治者生產了大量精美的手工業產品。

　　宋遼金元時期手工業、商業和科學技術高度發展，給手工業產品設計帶來最大成就的首先是瓷器。中國古代的瓷器自東漢眞正燒成以後，三國兩晉南北朝以來作爲日用新產品全面登上生活舞臺，逐漸滲透到生活的各個領域。經過唐代近三百年的不斷發展，瓷器的造型、裝飾進一步定型化，製作工藝更趨成熟。從宋代開始，中國的瓷器生產終於迎來了一個黃金時代。宋代的瓷器生產，其數量、質量都大大超過了前代，功能更加合理，充分顯示了這種生活日用品在實用功能上的優勢。而造型和裝飾設計更加體現瓷器自身的藝術魅力，使宋瓷成爲宋代藝術設計的傑出代表，在中國藝術設計史上是十分成功的典範，在世界上也享有很高的聲譽。元代青花瓷器的藝術設計，在中國藝術設計史上也占有非常重要的地位。至於遼、金的瓷器藝術設計，則體現了北方遊牧民族的獨特風格。這一時期的織物、漆器、金屬產品設計，在唐代的基礎上，有了新的發展。實用品漆器和欣賞品漆器已呈兩極分化的發展態勢。昔日貴族階層專用的貴重產品——金銀器和銅鏡，已全面市場化和商品化。高型家具設計的定型化，宣告著人們已徹底改變了古老漫長的、根深蒂固的「席地而坐」的生活起居方式，完全進入了「垂足而坐」的新時代。

　　平面設計的迅速發展，是這一時期藝術設計的一大特點。商業廣告設計伴隨著商業的繁榮發達而展現新的風采。活字印刷和印刷敷彩、雙色套印的發明創造，給印刷字體、插圖和書籍裝幀設計帶來了新的風格。

實用瓷器藝術設計的典範
——宋瓷

　　中國古代瓷器生產自宋代進入黃金時期，從橫向來說，是由於宋代手工業的發達、商品經濟的繁榮和物質生活的需求；從縱向來看，也是瓷器發展的必然趨勢。由於瓷器具有其他日用產品在實用性上無法比擬的優勢，加上瓷土材料資源豐富，燒造方便，價格低廉，只要市場條件具備，必然要迅猛發展。

　　宋代的瓷器產品市場包括國內市場和國外市場。在國內，雖然官窯生產的瓷器精品是專供宮廷御用的，是不可交換的商品，但眾多民窯瓷器可以在市場上作為商品自由銷售；而一種瓷器產品在市場上受到歡迎，鄰近的甚至是遠處的瓷窯就會紛紛仿製，從而引起更大競爭。這種競爭在當時的社會歷史條件下是良性的，既可以使更多的名窯名瓷出現，又可以促使各地的瓷窯在改進製瓷工藝、提高產品質量和降低成本方面都有普遍的進步。隨著瓷器作為商品的廣泛流通，瓷器在宋代幾乎進入了每一個家庭，進入了每一間酒樓茶坊。可以說，宋人從早到晚，從吃飯到睡覺，從飲茶喝酒到梳妝打扮，都離不開瓷器，而且高貴的名瓷還成為貴族階層的室內裝飾陳設品。

　　宋代還注意開拓瓷器的國外市場，朝廷把對外貿易的稅收作為一項重要的政府收入。《宋史·食貨志》和南宋人趙汝適的《諸蕃志》，都明確記載當時瓷器作為商品大量輸出銷往海外，而且這些記載已為國外的考古發現所證實。

市場的需要是產品設計的巨大推動力，宋瓷的發展正好充分說明了這一點。

著名的瓷窯及其系列瓷器產品

根據陶瓷考古的統計，至二十世紀八〇年代初期，中國各地有一百三十個縣發現有宋代瓷窯的遺址。最近十多年來，又發現了一批宋代瓷窯，這個數字比起唐代瓷窯的分布要大得多，可以說宋時全國東西南北中都有瓷窯燒瓷。在眾多的瓷窯當中，從經營性質來分，既有官方經營的官窯，也有民間經營的民窯；從地區來分劃分，既有北方地區的名窯，也有南方地區的名窯；從瓷器品種劃分，則有青瓷系列、白瓷系列、青白瓷系列和黑瓷系列。

宋代官窯的名窯，屬於宮廷完全壟斷的有汝窯和北宋官窯（今河南開封）、南宋官窯（今浙江杭州）。

唐代越窯到了五代時也為宮廷所壟斷，北宋初期還大量生產青瓷貢品，但不久就逐漸衰落了。屬於完全由民間經營的名窯，主要有磁州窯和吉州窯等。有一部分民營瓷窯，因為產品質量上乘，其窯址又離兩宋都城較近而被宮廷看中，在燒造民用瓷器的同時，也為宮廷燒造一定數量的宮廷用瓷，這類名窯有定窯、耀州窯、鈞窯、景德鎮窯和龍泉窯、建窯等。

如果以地區劃分，屬於北方地區的名窯有北宋官窯、汝窯、定窯、耀州窯、鈞窯、磁州窯等；屬於南方地區的名窯有南宋官窯、景德鎮窯、龍泉窯、建窯、吉州窯等。

唐代時，瓷器生產大體上是「南青北白」的生產格局，就是說其瓷器品種主要還是青瓷和白瓷兩大系列。而宋代瓷器品種在唐代基礎上已經發展到具有青瓷、白瓷、青白瓷、黑瓷四大系列產品。下面就生產這四大系列瓷器產品的名窯做一簡要介紹。

青瓷系列

汝窯　在宋代文獻之中，多次提到當時製造宮廷用瓷的名窯——汝窯。汝窯是北宋官窯中專門燒造青瓷的窯場，但其確切的窯址長期以來一直是個懸案。二十世紀八○年代後半期，考古工作者終於在河南省寶豐縣清涼寺發現了汝窯窯址，其窯址規模在25萬平方公尺以上。汝窯青瓷的特點是釉色主要是呈天青色，釉面有細小天然開片，其產品常用刻劃紋樣作爲裝飾。產品的品類有瓶、碗、盤、盆、碟、洗、盂、盞托等。

耀州窯　耀州窯以今陝西省銅州黃堡鎮窯代表。銅川舊稱同官，宋時屬耀州，因此稱耀州窯。耀州窯屬民營瓷窯，創燒於唐代，當時產品有黑釉、青釉、白釉瓷器。五代末至宋初創燒刻花青瓷，北宋中期以後進入鼎盛時期，在當時具有較大影響，河南其他地區的一些窯場以及廣州、廣西有的窯場都仿製其產品。耀州窯青瓷產品以餐具的盤、碗爲主，其他實用器皿如瓶、罐、壺、盆、爐、香薰、盞托、缽、注子、注碗等種類多樣，器形豐富，釉色以青釉爲主，兼燒醬釉、月白釉。瓷器的裝飾有刻花、印花，尤以刻花剛健粗放、線條自由流暢而著稱。（圖6-1）

龍泉窯　龍泉窯在今浙江省龍泉縣境內，創燒於北宋早期，至南宋晚期達到極盛時期。這裡不僅有豐富的製瓷原料和燃料，而且水上

圖6-1
宋代青釉瓜稜形注子、注碗

交通便利。由於天時地利的條件，加上深受同處於浙江境內的越窯、婺窯、甌窯等歷史名窯的影響，使龍泉窯的瓷器產品從最初的仿製，到最終具有自己鮮明的風格，形成一個窯場眾多的龐大瓷窯系統。

龍泉窯的青瓷，可以說代表了宋代青瓷的最高成就。其造型淳樸而優美，變化細緻而生動；宋瓷造型設計的典型風格主要表現在龍泉窯青瓷上。特別是龍泉窯青瓷的釉色，更成為青瓷藝術的千古絕唱，其粉青釉和梅子青釉，將青瓷的青釉之美展示得淋漓盡致。（圖6-2）

南宋官窯　宋代文獻中記載的南宋官窯有兩處，一處是修內司官窯，另一處是郊壇下官窯。但修內司官窯的窯址至今尚未發現，而郊壇下官窯已被考古發掘，其窯址座落在浙江省杭州市的烏龜山。

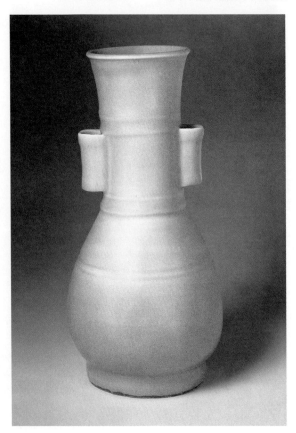

圖6-2
南宋龍泉窯青釉貫耳瓶

南宋官窯青瓷以生活日用品為主。據統計，在出土的青瓷產品中，日用品占80％，陳設品占20％。小型的生活器皿如碗、盤、碟、杯等胎體厚度僅0.05至0.2公分。較大和較高的器皿如觚、爐、壺、瓶、花盆等胎體厚度在0.3公分以上，造型古樸典雅。釉面有開片裂紋作為裝飾。此外，「紫口鐵足」也是南宋官窯青瓷的特色之一。

在南宋的青瓷名窯中，還有一個見於後來的文獻記載，還有為數不少的傳世產品，但迄今尚未發現其窯址的瓷窯——哥窯（當代研究者有一種觀點認為，哥窯產品應屬於龍泉瓷窯產品系列）。哥窯的傳世產品，其釉色有粉青、月白、油灰、米黃各色，其典型的特徵是釉面的開片裂紋細密有致，肌理感強，號稱「百坥碎」，並且這些裂紋在明度上有深淺之別，

形成所謂「金絲鐵線」的肌理效果。這種裝飾效果爲其他名窯的開片裂紋所不及。

白瓷系列

定窯　定窯窯址在今河北省曲陽縣澗磁村及東西燕山村，曲陽縣宋屬定州，故名定窯。定窯在宋代以燒白瓷爲主，兼燒黑釉、醬釉、綠釉及白釉剔花瓷器。定窯在唐代就開始燒造瓷器，最初是仿製鄰近的邢窯白瓷。後來其名氣超過了邢窯。北宋時隨著定窯的興盛，邢窯也就衰落了。定窯屬於民營瓷窯，但產品出名後被宮廷所利用，生產了許多宮廷用瓷，這些產品都刻有「官」、「新官」等題款。

定窯白瓷的品類並不多，主要是實用的碗、盤、瓶、罐等，最能體現定窯白瓷設計成就的是其印花裝飾。

磁州窯　磁州窯是中國北方最大的民窯，其窯場眾多，產品自成系列，其設計風格最能代表民窯產品的民間特色。

磁州窯的窯址分布在河北邯鄲市的觀臺鎮、東艾口村和磁縣冶子村一帶的漳河兩岸，以觀臺鎮窯址爲代表。磁州窯創燒於北宋中期，元代以後衰落。

磁州窯的產品是民間日常生活用的盤、碗、壺、瓶、罐、洗、盆與枕具。其裝飾以白地釉下黑花、白地釉下醬花爲主要特徵，風格粗獷豪放，具有濃厚的鄉土氣息。磁州窯瓷器在當時是最爲暢銷的民用產品，因而北方各地民窯紛紛仿製，這些民窯主要分布在河南、河北、山西三省，從而使磁州窯的產品在北方地區具有很大影響。

青白瓷系列

青白瓷是指一種釉色介於青白兩色之間，青中有白和白中顯青的瓷器產品，又稱青白瓷、影青瓷。

景德鎮窯　青白瓷是宋代以江西景德鎮窯爲代表創燒的。景德鎮有優質的製瓷原料，有便於燒瓷的松柴，有比較便利的水路交通。特

別是製瓷工匠來自各地，帶來了各地的好經驗、好技術。景德鎮原名新平，又名昌南鎮。北宋初年這裡向京師貢白瓷，宋眞宗景德年間貢瓷得到賞識，改鎮名爲景德鎮，並設置監鎮，由官監民燒，終於創燒出著名的青白瓷。在景德鎮窯的影響下，當時江南地區不少窯場也燒製青白瓷，由此形成了一個很大的青白瓷產品系列。不僅在南方許多地方出土有青白瓷，就是地處北方的遼寧、吉林、內蒙古等地區也出土了不少青白瓷，可見青白瓷產品在當時是很受歡迎的。

黑瓷系列

黑瓷也是宋代比較流行的一個瓷器系列。在考古發現的宋代瓷窯址中，有三分之一以上都見到黑瓷，而生產黑瓷的名窯，當推福建省建陽縣水吉鎮的建窯和江西省吉安市永和鎮的吉州窯。

黑瓷在宋代以前一直都有生產，但並不很流行。宋代時由於鬥茶風氣盛行，因茶色白而黑茶盞最爲適宜觀色，從而促進了黑瓷生產的極大發展。

建窯　建窯最爲著名的黑瓷產品是兔毫盞。這種兔毫盞的黑色釉面布滿細長的條狀紋，細長的程度如兔毛一般，而閃現出金黃色或銀色的反光。兔毫盞在當時是深受宮廷推崇的茶盞，宋徽宗趙佶在《大觀茶論》中說：「盞貴青黑、玉毫條達者爲上，取其煥發茶色也。」因此，兔毫盞曾經成爲專供宮廷鬥茶用的茶具。

吉州窯　吉州窯的代表性產品是玳瑁盞。這種黑瓷茶盞以黑、黃等釉色交織混合，猶如海龜的色調。此外，吉州窯的典型產品還有用剪紙漏花、木葉紋裝飾的茶盞，具有較濃的鄉土氣息和民間風格。

建窯和吉州窯都屬民間瓷窯。

除了生產青瓷、白瓷、青白瓷、黑瓷四大系列產品的名窯，宋代還有一個著名的瓷窯——鈞窯。鈞窯窯址在河南禹縣，其典型產品——鈞瓷，在宋代瓷器中獨樹一幟，不同凡響。

一般的陶瓷史書都將鈞瓷歸屬於青瓷系統，但鈞瓷的釉色與一般的青瓷的釉色明顯不同，鈞瓷的釉是一種藍色乳濁釉，燒成之後，釉色中藍、紅、紫、白諸色交融輝映，猶如天空中的晚霞，瑰麗而幽雅，這完全是一種窯變的效果。因此，鈞瓷從視覺效果來說並不屬於青瓷，應是一種窯變花瓷。

以上宋代各個著名瓷窯的產品可以說是各具特色，而這些名窯產品的造型和裝飾，又集中體現了宋代瓷器在藝術設計上的卓越成就。

形神兼備的造型語言

對於中國古代瓷器日用品來說，宋代瓷器的造型設計無疑是最成功的。它能夠把瓷器最優越的使用功能、最優美的造型語言和精湛的製作工藝，有機地融合為一個整體。在中國古代藝術設計史上，宋瓷堪稱日用產品造型設計的傑出典範。

宋代瓷器造型的種類十分豐富，以使用功能來分類，分為餐具、酒具、茶具、燈具、衛生用具、床上用具、其他用具和陳設品八類。

一、餐具：碗、盤、碟、渣斗。

二、酒具：梅瓶、壺、注子、注碗、杯、玉壺春瓶。

三、茶具：茶盞、盞托、湯瓶、罍。

四、燈具：油燈、燭臺。

五、衛生用具：唾壺、香薰。

六、床上用具：枕。

七、其他用具：洗、罐、盆、瓶、盒、奩、缽、硯、硯滴、撲滿。

八、陳設品：尊、花盆。

餐具是日用器皿中最普通而又最常用的產品。不論是任何一個時代，任何一個階層的人，每天都要吃飯，因此，碗、盤、碟這類餐具在幾千年的設計史中，其造型形式並沒有發生根本的改革。不過由於

原材料的不同區別,即使是用一種材料,由於製作工藝的發展,以及不同時代人們不同的審美追求,其造型設計還是會發生一些細節的變化。

以瓷碗爲例,唐瓷中的碗,其碗口多爲花瓣形,而宋瓷雖然還有這種花口式碗,但造型設計更注重在碗壁的外弧度和圈足上面作文章。這個時期景德鎮湖田窯生產的瓷碗,碗壁外弧度曲線變化較大,尤其是北宋早期的碗,碗腹飽滿,而足部直徑明顯縮小,圈足增高,從而使線形的變化對比更顯著。

宋代碗類產品造型細節的變化,說明在產品的實用功能不變的前提下,由於時代不同,人們審美追求發生變化和製作工藝的發展,在造型設計上也會有相應的改進。

從審美追求來看,唐人長於形象化的再現,因此器皿造型設計都

圖6-3
宋代瓷碗

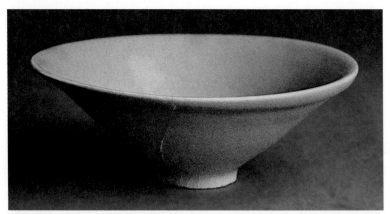

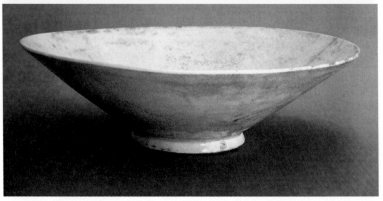

普遍採用模仿花瓣的花口式；而宋人似乎長於抽象化的表現，器皿造型設計更講究線形的變化，瓷器產品尤其如此，碗類自然不會例外。（圖6-3）

在製作工藝方面，唐代瓷碗一般是採取疊燒工藝，即使是晚唐時期使用了匣鉢、坯件，也還是放在匣鉢內疊裝成匣鉢柱燒成。宋代初期，碗類產品已經使用匣鉢單件裝燒。這種燒造工藝的優越性在於產品不再相互重疊，這就為產品設計師充分利用匣鉢空間來改進碗身線形的設計提供了必需的工藝條件。

瓷酒具是宋代瓷器的重點產品，尤其是梅瓶和玉壺春瓶，其造型為前代所不見，而在宋代瓷窯中普遍燒製，堪稱宋代酒具產品設計的新創造。梅瓶和玉壺春瓶都是盛酒的用具，但造型特點並不相同。梅瓶（圖6-4）具有小口、短頸、豐肩、肩以下逐漸收斂的造型特點和挺拔剛勁、峻峭雄健的審美意味。梅瓶瓶形通高一般在40公分左右，而口徑只有4至5公分。玉壺春瓶（圖6-5）的造型特點是撇口、細頸、圓腹、圈足，瓶形通高在30公分以下，口徑為7至8公分，線形變化柔和委婉，造型顯得輕巧玲瓏。從山西文水北峪口元墓東北壁的壁畫「進酒圖」中，我們看到的梅瓶是放置酒桌上，而玉壺春瓶常被捧在手中以進酒。雖然同是盛酒用具，由於用途有所不同，在造型風格上就形成了較大的變化。梅瓶和玉壺春瓶造型自問世以後，就深受人們喜愛。宋代以後其他瓷酒具的造型在不斷地變化，唯有梅瓶和玉壺春瓶一直沿用下來，成為中國古代傳統酒瓶造型的典型式樣。

注子是宋代瓷酒具常見的品類。注子即酒壺，用以注酒。這類酒壺造型多樣，有瓜稜壺、獸流壺、提梁壺、葫蘆形壺等，最為別致的是一種人物形壺。如定窯白釉童子誦經壺（圖6-6），造型作一書童誦經狀，而書童手執的經書即為壺流，書童頭上戴的冠帽巧為

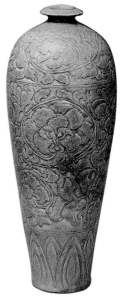

圖6-4
宋代耀州窯刻花梅瓶

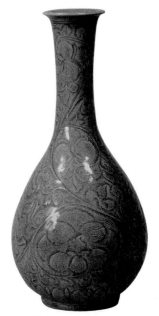

圖6-5
宋代耀州窯刻花玉壺春瓶

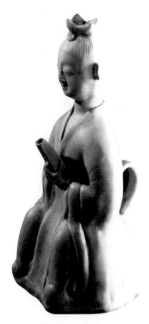

圖6-6
北宋定窯白釉童子誦經壺

圖6-7
青白瓷酒注子和注碗
1981年江西省婺源縣出土
南宋
高22.7cm　口徑3.8cm　底徑7.7cm

壺口，書童的背置一扁形壺柄。書童神態虔誠、專注，衣紋線條流暢自然，實用功能與欣賞功能達到完美的結合。宋代還出現了成套的注子、注碗（用以溫酒）和酒杯、杯托。（圖6-7）在宋代的繪畫、雕刻作品中，常見這種成套酒具的表現，考古上也發現了不少的實物。其設計要求整套產品在造型風格上協調一致，突出了整體設計的匠心。

瓷茶具造型是宋瓷具有時代特色的造型設計，一方面，它反映了宋代飲茶風尚對茶具功能的要求；另一方面，是利用當時的製瓷工藝之所長的結果。

宋代瓷茶盞，不論是白瓷或黑瓷，流行最多的是撇口、斜壁小底的造型。尤其是白瓷茶碗，造型猶如一個覆扣的斗笠，因而有「斗笠碗」之稱。（圖6-8）這種瓷茶盞造型的形成，與宋代飲茶風尚有直接的關係。宋人飲茶時要在茶葉中加入龍腦和膏或枸杞類、熟綠豆、炒米，或芝麻、川椒、山藥等佐料，還要把茶葉和佐料混合碾碎，或烹或煮。人們飲茶時不但飲其汁，還要把茶渣和佐料一起吃掉。而撇口、斜壁、小底的茶盞，便於當時人們飲茶時「易乾不留滓」。同時，當時的成型工藝已經普遍採用了鏇坯法，這種成型工藝可以把在常溫下不軟化，不收縮而又有一定強度的乾坯鏇成規整薄勻的斜壁形茶盞。

另外，在燒製瓷器時，採用匣缽單體裝燒，才有可能使造型充分發揮器皿各個部位不同的線形對比。因此，宋代瓷茶盞秀美瀟灑的造型形式，有著鮮明的時代風格。

如果說，宋代瓷茶盞的造型體現了一種時代美，那麼，宋代瓷燈具中的省油燈造型則體現了一種科學美。

省油燈，又稱夾瓷盞，是宋瓷燈具的一大創造。宋人陸游《陸放翁集·齋居記事》記載：「書燈勿用銅盞，惟瓷盞最省

油。蜀中有夾瓷盞，注水於盞唇空中，可省油之半。」考古上已發現了唐、宋、遼時期的省油燈實物。省油燈的造型設計和結構原理，即把燈身做成夾層結構，一層裝燈油，一層裝清水。燈在點燃的過程中，冷水能降低燈盞的熱度，減少油的過熱發揮，從而達到省油的目的。（圖6-9）英國著名學者李約瑟高度評價了省油燈的創造，他在《中國科學技術史》中認為，中國古代的省油瓷燈預示了一種蒸餾冷凝水套、蒸汽與水循環系統的現代化技術。

瓷枕也是宋代常見的床上用具。中國古代用瓷枕作睡眠的枕具始於隋代，唐代逐漸流行，至宋代瓷枕產品更為豐富。宋代瓷枕的造型有幾何形、動物形和人物形。幾何形的造型常見的有長方形、橢圓形以及帶有吉祥意味的雲頭、花瓣、雞心、銀錠等。而動物形枕最多的是虎枕。老虎為「百獸之王」，以虎為枕，在民俗中認為可以壯膽、辟邪，以求睡個安穩覺。人物形瓷枕多為臥女和嬰孩的造型，這類造型的瓷枕可以給人以心理上的溫柔和舒適之感。瓷枕的造型尺度都比較適中，其高度和枕面寬度通常為十幾公分，長度則在30至40公分，這種比例和尺度對於人的頭部和頸部來說是適宜的。（圖6-10）

宋代的瓷器，從整體來說功能是實用的、合理的。在造型設計上，形體的線形是簡潔的、流暢的。而在簡潔、流暢的線形中，追求細膩、微妙的變化，體現出優雅秀美、輕盈灑脫的設計風格和形神兼備的造型風采，充分顯示了瓷器造型的藝術魅力。

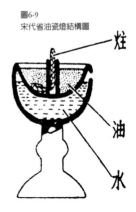

圖6-9
宋代省油瓷燈結構圖

炷
油
水

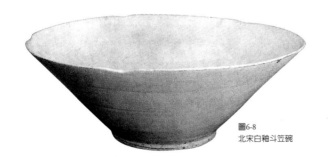

圖6-8
北宋白釉斗笠碗

圖6-10
宋代孩兒枕
故宮博物院藏

冰肌玉骨的裝飾情趣

宋瓷的裝飾設計，一方面是指宋瓷的紋飾設計，另一方面是指釉色及其肌理的設計。

宋瓷的紋飾，主要有花卉紋、動物紋、山水紋、人物紋和幾何紋。花卉紋中最常見的是牡丹花紋和蓮花紋。牡丹花在唐代時是繁榮昌盛、幸福美滿的象徵，宋代則被稱為富貴花，因此，牡丹花常被作為主體紋樣裝飾在各種宋瓷上。花形飽滿，枝葉舒展，穿插有致，並根據形體的特點巧妙構圖，紋飾設計顯得灑脫隨意。

蓮花紋在南北朝和唐代曾經帶有濃厚的佛教色彩，而宋瓷的蓮花紋則純粹是一種裝飾紋樣，顯露了花卉的天然優美。蓮荷與各種禽鳥組合的紋樣，如蓮鴨紋、鴛鴦戲蓮紋等，彷彿使蓮花從佛教天堂重新回到了人間，畫面上洋溢著濃厚的生活氣息。

宋瓷的人物紋飾主要是嬰戲紋。在耀州窯、定窯、景德鎮窯、磁州窯燒製的瓶、罐、盤、碗、枕等器物上十分常見。赤身裸體、天真可愛的嬰孩或者戲花、戲樹，或者戲鳥、戲鴨，還有的在打陀螺、騎竹馬、放爆竹，可以說，宋瓷的紋飾設計，已經基本脫離了自商、周

以來人爲的宗教意識，成爲人世間世俗生活的眞實寫照，這在紋樣設計史上具有重要的意義。（圖6-11）

宋瓷裝飾設計的表現手法，主要爲刻花、劃花和畫花、印花。其中以耀州窯的刻花、定窯的印花和磁州窯的畫花最有特點。耀州窯的刻花刀鋒犀利，線條流暢，刻出的紋樣舒展大方，具有淺浮雕效果。定窯的印花則布局嚴謹，紋飾細密精緻，風格含蓄細膩。磁州窯的畫花是一種釉下彩繪，不過只是單色的畫繪。其彩料主要是黑彩和醬彩。其實黑彩和醬彩，在色釉的配方上區別並不大，只是燒成過程中可能由於溫度高低不同而形成色彩上的偏差。畫花的題材多是嬰戲一類的生活小景，或者是寫意的花鳥紋樣，以及一些通俗的詩句與民謠，富有生活的情趣，爲大眾百姓所喜聞樂見。在用筆上則奔放豪爽，洗練灑脫，加上黑白分明的色彩效果，具有典型的民間風格和濃厚的鄉土氣息。磁州窯有些產品在黑彩畫花的同時還加以劃花，如花卉和龍紋先畫出大形，而花瓣的葉筋、龍紋的細部再用劃花加以整

圖6-11
宋代磁州窯童子戲鴨圖枕

圖6-12
宋代磁州窯龍紋瓶

理，這種畫劃結合的手法，粗中有細，黑白對比更加強烈。在淡雅優美的宋瓷產品中，磁州窯的產品以其獨特的民間風格引人注目。（圖6-12）

宋代瓷器的裝飾設計，除了紋飾外，其釉色及其肌理效果，也是構成裝飾美的重要組成部分。甚至可以說，宋瓷的裝飾設計並不是以紋飾見長，而是以其釉色之美及肌理之美取勝。

釉是瓷器形成的必備條件之一。沒有釉，就沒有瓷器的存在。從釉的創造性發明的目的來說，應是兼有實用和審美的考慮，既爲了好用，同時也爲了好看。古人最初判斷瓷器上施釉的實用性，可能只是出於一種直接的生理感受。由於釉面光滑，使人手端拿時會產生良好的觸感，即舒適感。同時，因爲釉面有光澤，使人產生有如美玉的美感。隨著瓷器的不斷發展，釉色逐漸豐富，施釉工藝和燒成工藝逐漸成熟，釉的裝飾審美功能越來越充分地顯現，成爲瓷器一種十分重要的裝飾設計語言。

在釉色方面，宋代瓷器有青色釉、白色釉、黑色釉和青白色釉。青色釉是一種最古老的釉色。宋代龍泉窯的粉青釉和梅子青釉，將青色釉的如玉質地之美體現得更加淋漓盡致。粉青釉的釉色清雅柔和，呈現粉潤的青綠色，如半透明的青玉；梅子青釉的釉色濃翠鮮艷，類似碧玉的色澤。這兩種釉料都採用了高溫下不易流動的石灰鹼釉，在工藝上多次施釉，增加了釉層的厚度，燒成後釉質如玉堆脂，溫潤滋厚，凝厚深沉。青白釉是宋代景德鎮窯瓷器的新創造。它綜合了青色釉和白色釉的優點，青中有白，白中顯青，若青若白，其釉色的美感細膩微妙，令人回味。除了磁州窯的畫花和個別民窯的紅綠彩，宋代瓷器的裝飾基本上屬於單一釉色的裝飾，紋飾融進釉飾之中，形成單色瓷藝術的世界。五代後蜀詩人孟昶曾作有「冰肌玉骨清無汗」的詩句，而宋代瓷器裝飾完全無愧於「冰肌玉骨」的藝術典範。

如果說，釉色之美是瓷器產品的共性之美的話，那麼，肌理之

美則是體現其個性之美。肌理一詞，原是指的人的肌膚組織和形態特徵。唐代詩人杜甫在〈麗人行〉中就有「肌理細膩骨肉勻」的詩句，在現代設計中，肌理用來特指材料的質感和紋理，而瓷器的肌理主要指釉料的質地以及所產生的紋理效果。

實際上，早在唐代時，極少量的花瓷和絞胎瓷器上的紋理已經顯示出其獨特的紋理美感。到了宋代，設計師更加刻意追求釉的質地之美和紋理之美，鈞窯瓷器那青藍色釉上顯現的規則不一的紫斑，或是藍、紅、紫、白諸多色紋的錯綜掩映，就是一種變幻莫測、光怪陸離的肌理之美。建窯、吉州窯瓷器上呈現黃棕色或鐵鏽色狀如兔毫的紋理，或者是閃爍銀灰色金屬光澤的小圓點而形似油滴的油滴斑紋理，以及黑黃等色交織混合，色如海龜的玳瑁紋理和樹葉紋理，都給人不同的審美感受。特別是傳世哥窯產品上的冰裂紋，更有一種獨特的裝飾意趣。其釉面的裂紋形同冰裂，深淺大小不一的紋片，縱橫交織在一起，構成一種變化有致的特殊紋理，如天然生成，古樸典雅，可以說是宋代瓷器肌理之美的典範。（圖6-13）

圖6-13
宋代葵口盤的肌理之美

宋代瓷器裝飾設計所體現的肌理美感，是在長期的瓷器生產製作實踐中逐漸摸索創造出來的。其工藝條件，有的是掌握了釉的化學組成和燒成溫度之間的關係，如鈞瓷的窯變；有的是利用瓷器燒成時胎的鐵質在高溫中向釉層擴散造成的效果，如兔毫紋、油滴斑等；有的最初只是燒成過程中出現的缺陷，後來掌握了其規律，有意識地用胎與釉膨脹係數不同，焙燒後冷卻時釉層收縮率大而使釉層開裂，形成了特殊的裝飾，如冰裂紋。宋瓷裝飾設計的成就，說明當時製瓷的工藝已經發展到了很高的階段。

簡潔淡雅的設計風格

如果從東漢末年中國發明真正的瓷器算起，至兩宋時期，歷經七百多年的不斷發展，中國古代瓷器在生產上進入了黃金時代，在製作工藝上完全成熟，在藝術設計上則已經形成了作為中國瓷器所特有的風格。

在功能方面，宋瓷將實用功能和審美功能很好地結合起來。每一件宋瓷產品，既實用，同時又給人以賞心悅目的美感。就整體而言，宋瓷相對於中國古代其他日用器皿，是把最實用的功能與最優美的設計形式結合得最完美的。

在造型設計方面，宋瓷的總體風格是靈巧秀美的形體與簡潔流暢的線形相結合，造型的整體感與局部變化的多樣性相結合。這種設計風格的定位，既非常符合瓷器本身的實用要求和材料成型的特點，同時便於燒造，又非常符合中國人的審美心理和欣賞習慣。

在裝飾設計方面，宋瓷著意突出釉色之美和肌理之美，「天然去雕琢，盡在釉色中」。這種美，是一種平淡的美、含蓄的美、自然的美、淡雅的美。除了磁州窯瓷器帶著民間風格的裝飾另當別論，宋瓷整體的裝飾風格都可以用清新、含蓄、自然、淡雅來概括。這種裝飾風格的定位，不僅體現了宋代美學的時代風格，而且體現了瓷器所特有的冰肌玉骨的審美情趣，使宋代瓷器的藝術設計在美學上達到了一個頂峰的境地。

遼、金的陶瓷設計

　　遼代的統治者——契丹族，是中國古代少數民族之一，居住在今遼河上游的西喇木倫河以南、老哈河以北一帶，原本過著遊牧和漁獵的氏族社會生活。

　　遼代建立後，在政治上，統治者採用了比較理智的雙軌制統治體制，即「以國制治契丹，以漢制待漢人」（《遼史·百官制》）。而在文化上，卻遵循單軌制，即全面採納中原地區漢文化。不過，在其主要的日用產品——陶瓷的藝術設計上，不僅有模仿漢民族的產品，而且也有體現本民族特色的產品，從而說明產品設計與人民生活有著更緊密的聯繫。任何民族的特有生活方式和生活習俗，必然要給本民族的生活用品設計產生影響。

　　契丹族人早期的生活器皿，一直是就地取材，多用皮革或木製材料來製作，也使用陶器和金屬器，但不見用瓷器。契丹族是什麼時候開始製造瓷器的，目前尚難下結論。根據迄今為止的考古資料表明，遼代瓷窯的出現，大約是在十世紀的上半葉，而此時中原漢民族生產的瓷器已相當精美。

　　由於遼代對漢文化的採納和吸收，加上當時遼代製瓷的工匠，主要是戰爭中被俘虜的漢人，而且多來自中原著名的瓷器產地定窯。因此，遼代瓷器產品大量模仿定窯是可想而知的，其製瓷工藝與漢中原北方各窯大體相似也不足為奇。不過，在遼瓷產品中，有一類造型卻

獨具特色，令人刮目相看，這就是被考古學家稱之為雞冠壺的瓷器。實際上，雞冠壺的名稱與其造型的整體特徵並不完全貼切。古代時原稱這類壺為馬盂，當代不少學者根據其仿製的原型和造型特點稱為皮囊壺或鐙壺。因此，所謂雞冠壺，只不過是一種二十世紀三〇年代以來習慣的稱法而已。

雞冠壺造型最明顯的特徵是壺身呈扁體形，一般為壺身上扁下圓，也有壺身呈圓體的。根據壺上部的造型分為有孔式和提梁式兩大類型。扁體形雞冠壺的原型，來自契丹族等西部遊牧民族的傳統皮囊壺。契丹族人根據瓷器製作工藝的特點和實用功能的需要，在皮囊壺原型的基礎上又加以改進，從而設計出有孔式和提梁式雞冠瓷壺。

扁體有孔式雞冠壺分為單孔和雙孔兩種式樣，即在扁體壺的上方部位，一側有管狀口，另一側設計成一雞冠狀的造型，在雞冠形當中有一孔的稱為單孔，在管口旁再加一孔的就形成雙孔式樣。早期的雞冠壺還較多地模仿前後兩大皮頁中加條幅縫合而成的皮囊壺，連針腳都仿製得甚為逼真，壺體偏矮，多為圓底。晚期壺體增高，多有圈足，原仿皮囊壺的皮頁和縫線痕跡已逐漸消失，而以具有漢民族裝飾風格的花卉、人物和龍、猴等紋樣的刻劃和貼塑取而代之。

提梁式雞冠壺與有孔式雞冠壺在造型上最明顯的區別，是在壺上部緊貼管狀口有一環梁，環梁作皮繩或多角方形皮環狀。與早期有孔式雞冠壺相似的是，壺身有仿皮囊壺的皮條、皮扣裝飾。晚期這類裝飾消失，並且造型在不斷改進，扁體向圓體發展，壺身加高，容積增大，提梁逐漸變成大環手，造型更趨穩定。

雞冠壺是根據契丹族遊牧生活的實際需要而設計的。扁體的有孔式雞冠壺，其上扁下圓的壺身曲度與馬身曲度相吻合，能夠緊貼馬身而相對穩定。壺上方高而細的流口朝上，當馬快速奔跑時，壺內液體也不易傾灑。而雞冠形和孔的設計卻別具匠心，孔和側面的橫穿耳，

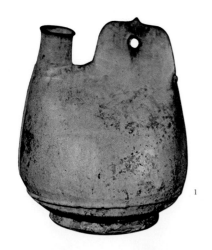

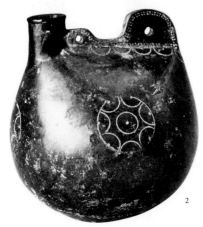

圖6-14
遼代有孔式雞冠壺
1 單孔式　2 雙孔式

用來穿捆紮的繩索，以便使壺體固定在馬身後側，雙孔式的另一孔還可以用來繫壺蓋鎖鏈。在形式上，雞冠形能有助於加強壺身從下至上由圓向扁傾斜的動感，並與並列的管狀流口形成一種扁與圓、直與曲的對比，而模擬雄性雞冠的造型也使器體增添了幾分遊牧民族特有的陽剛之氣。（圖6-14）

早期的提梁式雞冠壺造型還適合於馬背上攜帶。隨著定居生活的需要，特別是遼代中葉以後，漢民族和西域的木製家具在契丹族人生活中逐漸流行，出現了矮桌、椅子和胡床，中晚期的提梁式雞冠壺造型尺度也隨之逐漸增高，下有圈足，更多的是安置於帳房內的矮型家具上，和大碗相配套，成為契丹族人家庭中的最佳飲具。（圖6-15）

除了雞冠壺，遼代比較典型的生活器皿還有盤口長頸瓶、盤口穿帶壺、雞腿瓶等。這些器皿的造型都帶有比較明顯的契丹族人的生活色彩。

契丹族人除了根據自己的生活需要設計產品造型，還善於把漢民族中優秀的產品設計與西域文化藝術融會在一起，創造出為大眾喜聞樂見的新產品。

內蒙古哲里木盟庫倫旗遼墓和遼寧北票水泉遼墓出土的兩件瓷器，造型非常奇特，作長鼻上捲，獸首魚身魚尾之狀，過去曾被認為是水盤或水滴。據中國歷史博物館孫機先生考證，它們實際上應稱為摩羯燈，而且它具有與漢族發明的省油燈同樣的功能。

摩羯魚本是印度神話中的形象，在古代印度雕塑、繪畫、建築中，常用來作為藝術表現的題材。據

圖6-15
遼代提梁式雞冠壺

文獻記載，關於摩羯的神話，在四世紀末已傳入中國。契丹族人對摩
羯魚的形象特別喜愛，在遼代的陶瓷、繪畫、裝飾品中，已發現有不
少表現摩羯魚的作品。摩羯燈就是典型的一例。

　　摩羯燈在設計上的成功之處，在於把漢民族的省油燈結構與印度
神話中的摩羯魚形象有機結合起來，並加以改進，使之成為一件閃爍
異彩的具有省油功能的燈具產品。庫倫旗的摩羯燈把摩羯魚向後捲的

鼻子和向前伸曲的尾巴靠在一起，既在後部形成把手，又使底部形成適合燈檠的曲線。北票水泉的摩羯燈則把摩羯的頭部略去，只作出魚身、魚尾和雙翼，在魚尾和翼周邊裝飾許多用以表示水珠的小圓球。由於摩羯燈的造型是橫向的，為了達到省油的目的，在借鑑漢民族省油燈結構原理的基礎上，根據造型形象的實際情況，把隔層結構由原來的「上下式」改進成「前後式」，即燈身前部盛燈油置燈芯，後部盛清水。通過冷水隔層降溫，減少燈油的蒸發。這兩件瓷燈具的造型設計，體現出了契丹族人的聰明和智慧。（圖6-16）

女眞是東北地區古老的民族之一，居住在松花江流域、黑龍江下游。十二世紀初，金代建立，女眞人統治了中國的東北和華北地區。

在陶瓷設計方面，金代具有民族特色的產品並不多。在金代前期，當時的製瓷工藝還很落後，在一些瓷器產地，甚至還使用非常原始的火焰與器物直接接觸的燒造方法。在造型簡單、製作粗陋的瓶、壺、罐等日用瓷器上，如果說，還能看出一點民族特色的話，是往往附有雙繫、三繫或四繫。

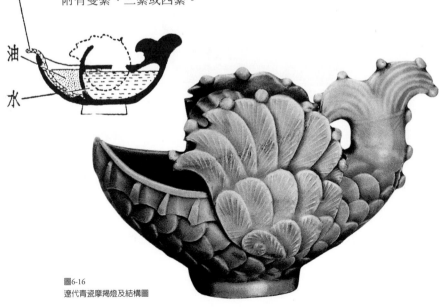

炷

油

水

圖6-16
遼代青瓷摩羯燈及結構圖

金代後期，女眞人在漢民族主要的瓷器產地定窯、磁州窯、鈞窯、耀州窯，生產自己的產品，金代瓷器才出現一些起色。

雖然金代瓷器的造型和裝飾設計，基本上是從宋代沿襲發展而來，不過金代瓷器似乎更顯露出一些「野」的氣息。如金代磁州窯的白釉黑花產品，較之宋代，更顯粗獷、豪爽。特別是上海博物館和故宮博物院收藏的兩件瓷虎枕，整體的造型和裝飾都是虎形，枕面上分別繪有鵲鳥紋和秋雁殘荷紋，寥寥數筆，簡練豪爽，粗放不羈，雖然表現的是漢民族傳統的裝飾題材，仍然使人強烈感受到率眞稚樸的女眞舊風。（圖6-17）

圖6-17
金代鵲鳥紋瓷虎枕
上海博物館藏

元代瓷器設計

　　同樣是草原遊牧民族統治的時代，元代的歷史雖然比遼、金短暫
得多，但在陶瓷生產方面，元代所取得的成就卻是遼、金時期所無法
比擬的。青花瓷、釉裡紅瓷，光這兩個響亮的名字，就足以使元代的
陶瓷在中國藝術設計史上占有非常重要的分量。

　　元代的陶瓷生產，以江西景德鎮的製瓷業為突出代表。實際上，
景德鎮燒瓷的歷史並不久遠，最早燒瓷還是在唐代以後，北宋時因生
產出青白瓷而開始嶄露頭角。元代初期，朝廷在這裡設立了全國唯一
的官營瓷器作坊——浮梁瓷局，大量生產精美的青花瓷器，以及釉裡
紅和卵白釉、藍釉、紅釉等顏色釉瓷。實際上，不單是官窯，在民間
也有了許多窯場。據元代蔣祁《陶紀略》的記載：「景德鎮窯有三百
餘座，埏埴之器，潔白不疵，故鬻於他所，皆有饒玉之稱。」當時，
景德鎮的瓷器產品行銷國內外。從此，景德鎮一躍成為中國的瓷都，
名揚天下。

　　除了景德鎮，元代的鈞窯、磁州窯、霍窯、龍泉窯、德化窯等主
要窯場，繼續生產傳統品種，而且有些品種還有所發展。不過，代表
元代陶瓷設計最高成就的，仍然要首推景德鎮的青花瓷。因此，對元
代陶瓷設計的研究，重點是對青花瓷的造型和裝飾設計的研究，以及
從發生學的角度去探討青花瓷的產生和發展，在藝術設計學上的重要
意義，對中國藝術設計史產生的重要影響。

青花瓷的產生和發展

按照學術界比較一致的看法，給青花瓷下的定義是：應用鈷料在瓷胎上繪畫，然後上透明釉，在高溫下一次燒成，呈現藍色花紋的釉下彩瓷器。

根據這一定義，青花瓷的產生，需要具備兩個基本的工藝條件：一是以鈷料為著色劑，二是高溫釉下彩繪。

關於使用鈷料和高溫釉下彩繪這兩個基本工藝條件，考古材料證實至遲在三國時期已經完全具備了。江蘇南京雨花臺區長崗村就出土有吳末晉初時期的青瓷釉下彩繪盤口壺。唐代湖南長沙窯更是成批量生產出釉下彩繪瓷器。中國古代使用鈷料的時間還更久，在戰國的陶胎琉璃珠上的藍彩顯然是鈷的呈色。唐代用鈷料作為陶瓷的著色劑已經很普遍，唐三彩中就有藍彩和藍釉陶器。自二十世紀七○年代中期以來，考古上不斷發掘出唐代時期的白釉藍彩瓷器，特別是1983年江蘇揚州唐城出土的一批青花瓷片，經過中國科學院上海矽酸鹽的測試分析，確定是一種以鈷為呈色劑，經過高溫（1,170至1,210℃）燒成的釉下彩繪瓷器，也就是名副其實的青花瓷。丹麥哥本哈根博物館和美國波士頓泛美藝術館也收藏有中國唐代的青花瓷器。

至於宋代青花瓷器，考古上也有發現。浙江省龍泉縣北宋金沙寺塔基就曾出土三件碗的十三片青花瓷片，而且經過科學測試分析，證明使用的是中國的鈷料。

青花瓷在唐代產生，並不是偶然的現象。青花瓷的色彩視覺效果是白地藍花。而藍色是中國古代使用很早而又深受人們喜愛的一種顏色。如中國民間廣泛流傳的蠟染和藍印花布，其色彩就是白地藍花或藍地白花。中國用靛藍作為染料染色，早在商代以前就已開始了，在《詩經》中記載了婦女採集藍草的活動。《爾雅》中也收入了關於藍草的品種。在周代，青色與赤、黃、白、黑被當作是「五方正色」。

所謂「正色」，實際上就是指尊者才能使用的顏色。在先秦工藝典籍《考工記》中，對青（藍）色的象徵意義和藍色與白色的搭配有明確的記載：「畫繢之事，雜五色。東方謂之青，南方謂之赤，西方謂之白，北方謂之黑。」「青與白相次也，赤與黑相次也，玄與黃相次也。」這說明在中國古代，青色是用來象徵東方的，青色與白色的搭配，被認爲是最佳的色彩組合。從現代色彩學的角度來分析，藍色是色彩的三原色（紅、黃、藍）之一，藍色給人一種海闊天空、深遠沉靜的感覺；而藍色與白色的組合，會使人感到藍色更藍，白色更白，色彩更顯得純淨、醒目、明朗、大方，不論遠視近看，都令人賞心悅目。正因爲此，在一個相當長的歷史時期裡，中國古代帶有廣告性質的酒旗幌子，大都以青地白字爲主。

由於具備了使用鈷料和高溫釉下彩繪兩個基本的工藝條件，加上長期以來中國民間對藍色的喜愛，青花瓷在唐代產生，並有了一定的生產，是足以可信的。

如果說，唐代還僅僅是青花瓷生產的初期階段，不可能有很大的發展的話，那麼，宋代是瓷器生產的黃金時代，各種精美的青瓷、白瓷、青白瓷和黑瓷層出不窮。按照當時的製瓷工藝條件，要大力發展青花瓷是完全可以的，但迄今爲止，考古上也只是發掘幾十塊宋代青花瓷片而已，連一件完整的青花瓷器都還沒有找到。而到了元代，青花瓷窯突然有了突飛猛進的發展。

對於這個問題，我們認爲，跟宋代和元代這兩個不同時代的審美風尚和統治者的提倡有直接的關係。

宋代統治者提倡的是知性反省的「理學」，在整個文學藝術領域都追求「清淡」的美學風格。因此，「類玉類冰」、「類雪類銀」的青瓷、白瓷必然大受推崇，由於「鬥茶」風氣而發展起來的黑瓷茶具在宋代流行也是必然的。在宋代瓷器中，其裝飾之美主要體現在釉

色和肌理之美中，雖有刻花、印花的紋飾，也是和整體的單色釉渾然一體。有彩繪的裝飾，主要是磁州窯瓷器上的白釉黑花，但磁州窯只是北方的一個民間瓷窯。實際上，這種白釉黑花的彩繪裝飾，在當時並不受到統治者和文人士大夫的賞識，宋代的文獻對它隻字不提。因此，青花瓷在宋代沒有得到發展，應該是可以理解的。

在階級社會裡，產品設計要有超常的發展，都需要統治階級的倡導和支持，商周的青銅器、唐代的金銀器和銅鏡等，莫不是如此。換句話說，這就是歷史的機遇。青花瓷之所以在元代能夠迅速發展，正是因為有了這種歷史的機遇。

元代的統治者為什麼好尚青花瓷？這不能不追溯到蒙古族對青色和白色的特別崇尚（參見尚剛著：《元代工藝美術史》，遼寧教育出版社1999年，第119頁）。在《蒙古祕史·卷一》開端，就敘述了一則薩滿傳說，認為蒙古人始祖，是上天生的一隻蒼色的狼與一隻慘白色的鹿相配而成的一個人。蒼色，用色彩學術語來表達，就是一種沉穩的青色。從蒙古族的「創世神話」中，可以看出為什麼蒙古族人對青色和白色是如此的崇尚。

蒙古族的尚青和尚白，與中國人民歷來對青色與白色組合的喜愛，與其說是一種巧合，不如說是一種歷史機遇，一種促使青花瓷在元代迅猛發展的歷史機遇。

由於這種歷史機遇，元代統治者在景德鎮設立了全國唯一的官營瓷器機構，在這裡燒製尚青、尚白的瓷器——青花瓷。

從考古發掘的元代青花瓷來看，早期的青花瓷在工藝上還不很成熟，在色彩上藍中帶灰，紋飾也比較簡單。但景德鎮畢竟是統治階級御用的官窯，這裡集中了全國最優秀的製瓷工匠，而且能夠從國內外選購來上等的青料，加上中國唐宋時期已有了燒製青花瓷的歷史和景德鎮本身具有生產青白瓷的豐富技術經驗，用不了多長時間，至元代中晚期，景德鎮就燒製成功了高質量的青花瓷。

青花瓷在元代的迅速發展，除了上面分析的時代因素外，還有青花瓷本身作為日用品所具有的優點。從實用功能來說，青花瓷是釉下彩繪，紋飾永不褪脫，作為餐飲具，並不會對人體產生任何不良的影響；從工藝製作來看，青花的著色力強，窯內氣氛對其影響較小，燒成範圍較寬，呈色穩定。在原料資源方面，中國青花原料的資源比較豐富，也可以從國外進口。而青花瓷那優雅、清朗的白地藍花裝飾，更深受中國各民族人民的普遍喜愛，在國際上也產生了強烈的藝術共鳴。元代及明清時期，青花瓷源源不斷銷往國內外，青花瓷因此成為中國最富有民族特色的瓷器產品。

圖6-18
元代青花八稜梅瓶
高51.5cm
河北省保定市出土

青花瓷的造型和裝飾設計

元代統治者尚青和尚白，極力發展青花瓷。但在造型設計方面，不可能完全根據北方遊牧民族的生活方式來設計青花瓷器的造型。藝術設計史發展的規律告訴我們，藝術設計的發展，從來都是和物質生活的發展同步。經過宋代的發展，到了元代，中國古代人民尤其是漢民族的物質生活已達到相當高的水平，形成了具有較高文明程度的生活方式，以此相適應的日用品造型已經定型化，因此，元代青花瓷的造型設計，大部分是繼承宋代以來的傳統，部分產品的造型則是根據統治者的喜愛和本民族的生活方式，加以改進並有所創新的。

元代青花瓷的品種並不多，主要有罐、瓶、執壺、盤、碗和高足杯等。

梅瓶和玉壺春瓶，是宋代創造的盛酒器皿。蒙古

族長期的馬上生活，養成豪飲的習性，青花瓷中盛酒器皿占有相當大
的比重，梅瓶和玉壺春瓶就是常見的兩種。這些梅瓶和玉壺春瓶，絕
大部分是宋代的造型模式，令人耳目一新的是在這兩種瓶型中出現了
八稜形的造型，而且高度增加。梅瓶的高度大都在40公分以上，造型
圓中帶方，飽滿厚實、富有力度，使原本是秀美的造型變成了壯美的
風格。（圖6-18）這種八稜形的梅瓶和玉壺春瓶，帶有濃厚的時代特色。

　　如果說，八稜形梅瓶和玉壺春瓶，是在宋代同類產品造型的基
礎上加以改進而成，那麼，四繫小口扁壺、僧帽壺、多穆壺等壺類造
型，則完全是元代青花的新創造。瓷扁壺的造型在遼代有雞冠壺，是
契丹族人為了便於馬背上攜帶而設計的。同樣是馬上民族，同樣是為
了便於馬背上攜帶，但四繫小口扁壺與雞冠壺在造型上還是有很大的
不同。雞冠壺明顯模仿皮囊壺的造型，而四足小口扁壺的造型則是完
全「瓷器化」的，整體造型大方舒展，壺面平坦，便於紋飾彩繪和成
型製作。僧帽壺和多穆壺則帶有濃厚的宗教和民族色彩。

　　青花罐、盤等日用器皿造型以形體大、寬、厚、重而著稱。罐
（圖6-19）的腹徑非常飽滿，常在35公分左右。
盤的直徑多在40公分以上，有的達到60公
分。罐、盤的器壁厚且胎體重，如
北京德勝門外出土的青花罐重
竟達2,575公克。這些器皿的設
計，體現了蒙古族人的生活習
性和民族性格，同時，也和當
時伊斯蘭文明的影響密切相關。

　　遼代和元代，在瓷器的造型設計
上有著某些相似之處，即大都繼承漢民
族的傳統風格，有部分產品體現出作為統治

圖6-19
元代青花瓷罐

者本民族的特色。但就整體而言，元代瓷器的設計和製作遠遠超過了遼代，反映出中國古代產品設計的整體水平在不斷地提高。

元代青花瓷的裝飾設計，繼承了唐宋以來漢民族喜愛的傳統題材。各種各樣的寫實性的植物紋、動物紋和人物故事紋，洋溢著濃厚的生活氣息，體現了漢族傳統文化的色彩。如植物紋有牡丹、蓮荷、菊花、寶相花、松竹梅、蕉葉、牽牛花、靈芝、山茶、海棠、瓜果、葡萄等。動物紋有龍、鳳、鶴、鹿、鴛鴦、麒麟、獅子、海馬、魚、螳螂、蟋蟀等。人物紋則是一些歷史故事題材，如周亞夫細柳營、蕭何月下追韓信（圖6-20）、劉備三顧茅廬等。這一時期青花瓷的裝飾題材中帶有蒙古族文化以及伊斯蘭文化色彩的紋飾並不多見。

在表現技法方面，元代青花不但繼承了唐宋傳統的寫實風格，而且描繪得更加精細，更加真實。那婀娜多姿的花卉紋，栩栩如生的魚紋，翻江倒海的龍紋，與其說是一幅裝飾圖案，倒不如說是一幅工筆單彩的中國畫更為恰當。

元代青花裝飾構圖以滿著稱，器體表面繪滿紋樣，許多罐、瓶、壺等器皿從上至下的裝飾區有八、九層之多，有的甚至多達十多層。在一件器皿上裝飾如此繁密的紋樣，在這以前，只有商代西周的青銅器才出現過，但青銅器的裝飾紋樣是鑄造而成的，而元代青花的紋飾則是通過描繪表現的。這種裝飾風格的形成，可能是受到當時波斯藝術的影響。同時，也為後來明清彩繪瓷器上的繁縟裝飾開了先河。

總之，元代青花瓷的造型和裝飾設計，是在中國傳統藝術設計風格的基礎上，吸收了蒙古族文化和伊斯蘭文化的精華而創造出來的。隨著青花瓷的發展，在藝術設計上越來越顯示出中華民族整體的風格和特色，成為中國藝術設計史上一顆耀眼的明珠。

圖6-20
元代青花蕭何月下追韓信圖梅瓶

元代景德鎮在燒製青花的同時，還創造出另一個新品種——釉裡紅。所謂釉裡紅，是指用銅紅料在瓷胎上描繪紋樣，再上透明釉，在高溫還原焰的氣氛中燒成，呈現白底紅彩的瓷器。（圖6-21）

青花和釉裡紅，作為兩種新型的瓷器產品，在元代發展的命運卻是很不相同。從國內外考古發掘的情況來看，青花瓷的數量要遠遠超過釉裡紅，青花瓷的影響也是釉裡紅瓷所不能比擬的。造成這種情況，主要有三個方面的原因：一是與統治者的好尚有關，元代統治者本身就重視青花而輕視釉裡紅；二是從燒製工藝來說，青花瓷的燒成要比釉裡紅的燒成容易得多；三是從視覺效果來看，在白色瓷器上描繪藍色花紋，確實要比描繪紅色花紋，更令人賞心悅目，也更適合日用瓷器產品的特性。

在元代的瓷器中，還有將青花和釉裡紅兩種裝飾用於同一件器皿的，如河北保定出土的青花釉裡紅蓋罐。不過，這種設計只能當作是一種嘗試，同樣也不適合於大規模生產。

值得指出的是，在元代的文獻中，明確記載了元代官方專門從事瓷器的造型和裝飾設計的機構——畫局。據《元史·百官志四》記將作院屬下的畫局說：「秩從八品，掌描造諸色樣製。至元十五年置，大使一員。」畫局只設計，不製作，擁有光畫不造的工匠百餘戶，將作院屬下各局院的產品設計，均由畫局包攬。這種「畫局」相當於現代的國家藝術設計院，而「畫局」中光畫不造的工匠，實際上是專職的設計師。他們按照統治者的要求，專門從事瓷器的造型和裝飾設計，提供圖紙畫稿，以供官方窯場生產製作。

圖6-21
元代釉裡紅松竹梅紋玉壺春瓶

織物和服飾設計

宋代織物裝飾設計

宋代的織物設計，在唐代的基礎上，有了新的發展。隨著生產中心南移，在裝飾題材、裝飾手法和設計風格等方面，都發生了重大的變化。

宋代以前，中國古代的絲織業主要集中在北方。到了宋代，特別是南宋遷都臨安後，全國的經濟中心已經移到長江中、下游一帶，因此，南方的絲織業超過了北方。四川盆地和長江三角洲成了絲綢手工業發達地區。官方經營的絲織業在當時有著名的蘇州、杭州、成都三個錦院，院內織機達數百臺，工匠有千人。而民間的私營絲織業也有新的進步，表現在機織手工業逐漸脫離農戶而獨立，機織工業與家庭手工業的分離，在生產上起擴大規模、分工明確的作用，在設計上則能促使規範化、專業化，使絲織品的設計水平得以進一步提高。

織錦是中國傳統的精美絲織物。在唐代緯錦的基礎上，宋代開始盛行宋錦。宋錦也是彩緯顯色的緯錦，但比唐代緯錦有了新的發展。它是用三枚斜紋組織、兩種經紗、三種色緯織成，其專用紋緯可以根據配色橫紋的需要，採用分段調換色緯的方法，達到色彩豐富的效果。因此，在宋錦上常形成花形相同而逐段不同的花紋色彩。宋錦相傳是在宋高宗南渡後，為滿足當時宮廷服裝和書畫裝飾的需要而大量生產的。在南宋時宋錦的品種已達四十多種。

　　宋錦的裝飾圖案設計是非常具有特色的。探討宋錦裝飾圖案的創意設計和構成手法及其風格，在藝術設計學上具有十分重要的意義。

　　宋錦的裝飾紋樣最有特色的是幾何紋。這些幾何紋依據其創意和形式分為龜背紋、方勝紋、四合紋、雪花紋、球路紋、曲水紋、六達暈、八達暈、天華紋等。這些幾何紋在創意上都追求吉祥的意味，如龜背紋由六角形幾何紋組成，形似龜背紋理，取龜長壽之意。方勝紋，由兩個菱形壓角相疊而成。勝原為古代神話中「西王母」所戴的髮飾，後成為祥瑞之物。六達暈意為六路（天、地、東、南、西、北）相通。八達暈則意為八路相通。曲水紋又稱落花流水紋，取唐人詩句「桃花流水杳然去，別有天地非人間」和宋人詞句「花落水流紅」之詩意。而天華紋，則與「添花」諧音，取「錦上添花」之意。吉祥圖案在漢代已開始形成。漢代的吉祥圖案還比較直觀，主要是祥禽瑞獸與吉祥文字組合；而宋錦的吉祥圖案的創意則比較隱晦，比較深刻，耐人回味。

圖6-22
宋代球路靈鷲紋錦（局部）

　　在構成手法上，宋錦的裝飾圖案以方、圓、菱形、六角、八角形等幾何紋，或單一排列，或相互壓疊，或綜合交錯排列，組成框架結構，進行重複連續的構成。

　　這種重複構成，並不是單一幾何紋的重複，而是幾何紋與寫實紋樣相結合有規律的重複，如球路紋、八達暈、天華紋等圖案構成。球路紋是從唐代聯珠紋發展演變過來的一種圖案構成樣式，以一個圓為一個單位中心，上下左右和四角配以若干小圓，圓圓相套相連，向四周循環發展，構成四方連續紋樣。故宮博物院收藏的一件北宋球路靈鷲紋錦袍（圖6-22），球

路中飾以兩隻相背而飛的靈鷲鳥，作為主體裝飾，而大小圓環上用連錢紋、聯珠紋、龜背紋等幾何紋進行裝飾。幾何紋與寫實紋樣相輔相成，具有一種理性的、秩序的、和諧統一的整體效果。這種織物的產品，不僅可以用作服裝，在當時還用來裝飾錦盒或作為字畫裝裱、室內裝飾的材料。

宋錦的裝飾色彩也和唐代織錦的裝飾色彩有很大不同。唐錦用色飽和、對比強烈、鮮明艷麗，而宋錦用色調和，較多採用茶褐、灰綠等色調，顯得淡雅、沉穩、秀氣。

宋代織物裝飾設計風格的另一變化是受到繪畫藝術的影響和衝擊。

中國藝術設計的歷史要比繪畫的歷史久遠得多，但這對姐妹藝術的關係十分密切，相互影響，又相互滲透。中國的古代繪畫到了宋代，有了很大發展。這個時期的人物畫、山水畫和花鳥畫都作為獨立畫科而成熟壯大，設置畫院，名家眾多，影響很大。這種影響並不限於繪畫界，對藝術設計亦如此。宋代的瓷器上的紋飾，已經出現了寫實化的風格，作為平面的織物紋飾，其影響就更為明顯。除了宋錦上的寫實紋飾，在宋代的羅、綾、綢等織品上的紋飾更傾向於寫實風格，各種穿插生動的纏枝花、折枝花等繪畫寫生的自然紋樣直接表現在這些織品上。對中國傳統裝飾設計的衝擊最直接的，當是在織產品上複製名家的書畫，如緙絲和刺繡。

緙絲是宋代別具一格的織物品種。這是一種以生絲作經線，用各色熟絲作緯線，用通經迴緯織造的織物。所謂緙，是先把圖稿描繪在經線上，再用多把小梭子按圖案色彩分別挖織。這種特殊的織法使得產品的花紋與素地、色與色之間呈現一些斷痕和小孔，有一定的立體感，「承空觀之如同雕縷之像」，故又稱刻絲。因有彩緯壓（克）經之特徵，又被稱之為經絲、克絲。

通經迴緯的織法，最早用於毛織品。唐代時緙絲已流行，但緙絲

圖6-23
南宋朱克柔「蓮塘乳鴨圖」緙絲

工藝的真正成熟是在宋代。宋代緙絲品有用來做書籍封面等，但最多的是用來仿製名人書畫。由於緙絲工藝複雜、製作精細，能「隨所欲作花草禽獸」，加之有一定的立體效果，這些為仿製書畫作品提供了較好的工藝條件，能收到以假亂真的效果。

南宋緙絲名家有朱克柔、沈子蕃，而朱克柔比沈子蕃更勝一籌。沈子蕃是個純緙絲藝人，他的緙絲作品「青碧山水圖」、宋徽宗「花卉圖」、崔白「三秋圖」等，把原畫緙得十分逼真。而朱克柔既是個緙絲名手，又是個畫家。她所作的緙絲，人物、花鳥都很精巧，深得繪畫的神韻。她的緙絲代表作有「蓮塘乳鴨圖」（圖6-23）、「山茶」、「牡丹」等。

在織物上仿製名畫的還有刺繡。繡品本是家庭婦女依靠手中針線裝飾製作的日用品。從唐代佛繡開始，刺繡的設計語言和表現形式有所變化。宋代時官方設有繡院，召集繡工三百餘人，重點模仿繡製名人書畫，不僅唯妙唯肖，有的甚至勝過原作。以刺繡模仿名畫，使刺繡成為一種純欣賞品，看來已經超越了女紅文化的初衷。在設計上是失多於得。

元代織物裝飾設計

遼代和金代雖然都設立了官方的絲織機構，如遼代的宮廷綾錦院，但都沒有元代統治者對絲織業的嚴格管理。《元史・百官志》所載絲織業的官匠局中，有屬於宮相總管府管領的專門為宮廷織造緞匹的織染雜造人匠總管府，下設織染局、綾錦院、紋錦局、中山局、真定局、弘州納石失局、蕁麻林納石失局、大名織染提舉司等；有屬於工部管領的專門為諸王百官織造緞匹的大都人匠總管府，下設繡局、紋錦總局、涿州羅局等；此外還有雲內州織染局、大同織染局、宣德府織染提舉司、東勝州織染局等屬於絲織業的官匠局。

統治者加強對絲織業的管理和控制，目的就是為了占有更多的高級織物，以滿足其奢侈享樂生活的需要。

發展絲織業需要大批的設計師和技術工匠。蒙古族在滅亡金和南宋時，擄獲大批的技術工匠，特別注意擄獲所謂「南人」的工匠，把他們帶到北方地區，安置在軍匠局或官匠局。就是在元代建立以後，還不斷從江南地區獲取工匠。《元史》記載：至元二十四年（1287年）「籍江南民窯工匠三十萬，還有藝者十餘萬」。這樣，南宋時大批優秀的絲織藝人及其後代成了元代官方絲織業的主要技術力量。

最能體現元代時代特色的絲織品代表品種是一種加金的織物，在元代文獻中被稱為「納石失」。

在織物中加金，並不是元代才始創的，早在漢代時，已有用金色線作刺繡，用金泥在織物上繪花。三國至唐末時期，都有婦女服飾用金的記載，宋代織物加金技術已逐漸成熟。但加金織物的迅速發展，卻是在元代。如同青花瓷在唐宋產生，在元代才流行一樣，加金織物在元代的盛行，也是有其時代原因的。這些原因可以歸結爲三個方面：一、蒙古族作爲遊牧民族對金飾品的特別嗜好，這是內因；二、受到西域文明（主要是伊斯蘭文化）的影響，這是外因；三、元代統治者占有數量巨大的黃金，從而爲大量生產織金物提供了充分的材料資源，這是不可缺少的物質條件。

元代加金織物主要是以片金線或圓金線爲紋緯織成的金錦或金緞。作爲貴族服裝的主要面料，元代的蒙古族貴族婦女，用這種織金錦或織金緞，製成寬大的長袍（團衫）和雲肩、半臂等服裝用品。故宮博物院收藏的纏枝寶相花紋金錦和龍鳳龜子紋披肩，都是元代納石失的精品。（圖6-24）納石失的裝飾紋樣雖然大多爲中國傳統的表現題材，如龍、鳳、寶相花、靈芝、穿枝蓮之類，但它的裝飾風格與漢唐以來用色線編織成的織物裝飾風格迥然不同，在華貴之中顯露出了艷俗。它除了能體現出統治者的富貴和權威，在審美格調上卻顯得低下。而且這種在織物上大量加金的風氣，對後來明清時期織物裝飾設計，帶來了不可低估的負面影響。

與宮廷大量生產加金織物形成強烈反差的是，在民間，一種新型的價廉物美的衣著面料已經逐漸流行——這就是棉布。在純棉織品風行的今天，對於棉布在元代的普及，其意義顯得越來越重要。

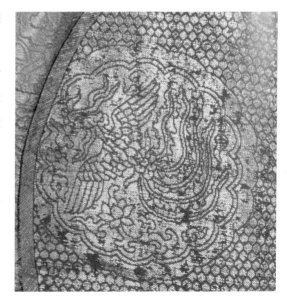

圖6-24
元代納石失

在棉布沒有普及以前，中國古代普通勞動人民的主要衣料最早是葛織物。自秦漢以來，到宋代這一漫長時期內，麻織物成為人民的主要衣料。其中，比較精細的苧麻布，最受人們喜愛。苧麻原產於中國，在國際上有「中國草」之稱。

苧麻布耐熱、抗黴，吸收和散發水分快，涼爽而透氣，是夏令衣著的最好面料。但苧麻的加工比較麻煩，造價也較高，至於高貴的絲綢一般百姓也買不起。因此，對於廣大下層貧苦的百姓來說，只有大麻粗衣，才是他們真正的主要衣著。「誰家績紡成，軋軋弄機杼；大布可以衣，絺縠安用許；衰彼度梭人，辛苦織為霧。」（元王禎《農書·卷二二·布機篇》）

棉布同樣具有較強的吸濕性和優良的透氣性，穿著時顯得很舒適，手感也很好，白色的棉布染色效果更佳，價格也很便宜。因此，在元代，棉布後來居上，在全國各地特別是中原大地普及開來，成為人民大眾的主要衣著面料。

實際上，棉布從開始產生到宋代這一千多年間，已經經歷了一個非常緩慢的發展時期。中國古代的棉花發源於南部和西南、西北地區，特別是海南島，是最早種植棉花的地方。在古代海南島五指山一帶，很早就生長著兩種棉樹。一種是落葉喬木型，因盛開紅花得名紅棉樹。另一種是灌木型，在山上常年生，樹高七八尺，花茸潔白柔軟，纖維細長。海南島的黎族人民早在三千年前，就利用這些棉樹上的花絮纖維紡織製衣。在《尚書·禹貢》中，就有「島夷卉服，厥篚織貝」的記載。卉服，就是指用棉布做成的衣服。古代的黎族服飾，有很多是棉織物。

雲南的哀牢山區和瀾滄江流域的少數民族，也在稍晚的時間開始了棉布紡織，並能用天然的礦、植物染料，印染出斑斕多彩的白疊花布。之後，約在西漢時期，非洲棉經過中亞傳入中國的新疆地區，在

新疆羅布淖爾西漢末到東漢的樓蘭遺址中，發現了棉布的殘片。在新疆和闐，還出土了漢代的藍白印染棉布。而此時，海南島黎族人民的棉紡織技術已經有了很大提高。「民皆服布」，「幅廣五尺，潔白不受垢汙」的廣幅布還要上貢。

唐宋時期，棉織工藝在中國南方地區逐漸發展起來，並開始向內地流傳。廣東、福建一帶的棉織生產已有較高水平。浙江蘭溪南宋墓曾出土一條棉毯，長約2.51公尺，寬約1.18公尺，重約1,600公克，經研究證明是用寬幅重型棉織機織成的。中國最早的棉花產地——海南島，在宋代時期不但棉紡織技術水平很高，而且和印染工藝相結合，把棉紗和絲線組成經紡彩紗，用五色紗線織成色彩艷麗的「黎錦」、「黎幕」、「花單」。南宋周去非在《嶺外代答·卷十》中這樣描述黎族婦女紡織技術：「女伴自施針筆，為極細花卉、飛蛾之形，絢之以徧地淡粟紋，有皙白而繡文翠者，花紋曉曤，工緻極佳。」

但是，由於種種歷史條件的限制，棉花種植和棉紡織技術在內地傳播的速度是非常緩慢的。直到南宋時期，中國種植棉花地區僅局限在海南、兩廣、福建、雲南、新疆一帶，棉布在中國內地人民的衣著材料中自然占不了主要地位。歷史的發展有時需要一種機遇，棉織品發展也是如此。

元代時，棉紡織業空前大發展的機遇來了。之所以稱之為機遇主要有兩點：一是統治者的重視。據《元史》記載，至元二十六年（1289年），「置浙江、江東、江西、湖廣、福建木棉提舉司，責民歲輸木棉十萬匹。」政府對棉生產如此重視，是前所未有的。二是出現了一位關鍵性人物——黃道婆。可以說，沒有黃道婆，元代時棉布還難以成為中國內地廣大人民衣著的主要材料。論及黃道婆，把她作為棉紡織革新家是公認的；同時，我們認為她也是一位棉織產品的設計家。

陶宗儀的《輟耕錄・卷二四・黃道婆》記載：「閩廣多種木棉，紡績爲布，名曰吉貝。松江府東去五十里許，曰烏泥涇，其地土田磽瘠，民食不給，因謀樹藝，以資生業，遂覓種於彼。初無踏車椎弓之製，率用手剖去子，線弦竹弧置案間，振掉成劑，厥功甚艱。國初時，有一嫗名黃道婆，自崖州來，乃教以做造捍、彈、紡、織之具，至於錯紗配色，綜線挈花，各有其法，以故織成被褥帶，其上折枝一團鳳棋局字樣，粲然若寫。人群受教，競相作爲，轉貨他郡，家既就殷。」

黃道婆是宋末元初松江烏泥涇人（今上海縣華涇鎮），她早年流落崖州（今海南島南端），跟黎族婦女學會了植棉、紡紗、染紗、織被等紡織技術。元元貞年間（1295至1297年）黃道婆自崖州回到故鄉，她不但把學到的先進紡織技術傳授給家鄉人民，而且革新和推廣了「捍（攪車，即軋棉機）、彈（彈棉弓）、紡（紡車）、織（織機）之具」，她發展了「錯紗配色，綜線挈花」的織造方法，設計織製出的「被褥帶」，其上折枝團花棋局字樣，「粲然若寫」。這些被稱之爲「烏泥涇被」的名牌產品，迅速「廣傳大江南北」，松江以此產生者千餘家。黃道婆的棉紡織技術傳遍了江浙一帶，松江曾一度成爲全國棉紡織業的中心，並帶動了中國內地棉紡織業的迅速發展。因此，棉織品在元代的流行，棉布在元代成爲人民大眾的主要衣料，黃道婆的貢獻是巨大的。隨著棉布的普及，一種藍白花紋相間的印染棉布——藍印花布，也在稍後的明代在中國民間逐漸流行。藍印花布和白底藍花的青花瓷，雖是兩種不同的材料，卻有著相同的審美情趣——清新而優雅，這雖不能說是一種巧合，但確實有藝術設計上的異曲同工之妙。

服飾設計

服飾是人的身體的展示，也是人所處的時代的展示。時代的變

遷，總是會在服飾設
計上有直接的體現。

　　如果說唐代服
飾設計是多樣性、開放性和華麗性的話，那
麼，宋代的服飾設計，則顯示出實用性、平
淡性和保守性。

　　宋代服飾設計最大的特點是實用性。這
與當時人們的生活起居方式的改變有很大的
關係。宋代時，人們的生活起居方式，已從
唐代以前的「席地而坐」，逐漸改變為「垂
足而坐」，這主要是由於高型家具的形成
和發展所引起的。而「垂足而坐」的生活
起居方式，使人們的行走方便自如，生活
節奏加快，這也促使服裝設計朝著實用、簡
化方面發展。宋代所流行的背子、半臂以及
褲子造型的發展，就是服裝設計實用簡化的
產物。

圖6-25
宋代背子

　　背子和半臂，都是服裝的式樣。雖然在隋唐時期已經出現，但在
宋代更加普及和流行，而且在設計上更加完善，男女均穿。尤其是背
子，是一種上自皇帝、皇后、貴妃、公主、官吏，下自平民百姓都能
穿著的大眾化的服裝。背子的設計特點是，多為直領對襟式，長袖，
衣長多與裙平齊，衣襟兩邊沒有鈕扣，可用繩帶繫連，可敞開露出裡
衣。（圖6-25）半臂則是一種半袖長衣，為對襟式。宋代褲子的造型也
做了重要改革，這就是有襠長褲流行。人們可以穿著有襠長褲而不繫
裙，這使褲子的使用功能得以充分發揮。江蘇金壇南宋周墓和福建福
州南宋黃昇墓，出土了一批宋代的服裝實物，其中就有對襟的背子、

背心、合襠褲等。背子、半臂、合襠褲的設計，節省布料，功能合理實用，穿著隨意、方便，改變了傳統深衣對人們的束縛，適應了時代發展和生活起居方式改變的需要。

宋代服飾設計是實用的，也是平淡的。人們日常生活的服裝質料多為素紗、素羅或花羅，式樣樸實，色彩清淡。宋徽宗趙佶的自畫像「聽琴圖」，畫中的皇帝頭戴束髮冠，身穿襦裙，外置對襟衫，體現出一種清淡質樸之美。宋代服裝的色彩，上衣一般多用間色，如淡綠、粉紫、銀灰、蔥白等色，顯得清新淡雅。裙子雖然較上衣色彩鮮艷一些，但遠不如唐代女裙的華麗多彩。

宋代服飾設計，也是保守的。主要體現在服裝的個性很少，這與當時程朱理學的影響有直接的關係。程朱理學提出的「天理存則人欲亡，人欲勝則天理滅」，即把封建倫理道德與人的感性自然要求截然對立的觀念，極大地扼殺了人們對服裝個性的追求，尤其是對婦女服飾，更是嚴加管制。袁采在《世範》一書中，就突出強調女服要「惟務潔淨，不可異眾」。女服的背子、半臂，雖然式樣隨意，但裡衣有緊束前胸的「抹胸」和包圍腰部的「腹圍」，絕不會洩露「春光」。對婦女的嚴重束縛，莫過於「纏足」。婦女纏足的現象，雖然在五代時期已經開始出現，但在宋代普遍推行，形成風氣。所謂「三寸金蓮」，指的就是婦女纏足後穿的各種「繡鞋」、「錦鞋」、「緞鞋」、「鳳鞋」、「金鏤鞋」等，這是程朱理學的觀念和文化，在婦女服飾設計上的最突出的表現。

漆器設計

　　中國古代的日用漆器自漢代達到鼎盛時期以後，在較長時期裡處於低谷的狀態。唐代時開始有了一些起色，到了宋代，漆器生產已經逐漸復甦。

　　但宋代的漆器生產已經不同於漢代，而呈現兩極分化的局面：民間的漆器商品化，以實用性爲主；而官方的漆器貴族化，以觀賞性爲主，並且逐漸成爲漆器發展的主流。

　　宋代是個手工業和商業都比較發達的時代，尤其是民間手工業生產有了很大發展。據《夢粱錄・卷十三・團行》載，宋代民間手工業的行會裡，就有「漆作」，同書還記載杭州城裡著名的漆鋪有「清湖河下戚家犀皮鋪」、「里仁坊游家漆鋪」、「彭家溫州漆器鋪」、「黃草鋪溫州漆器」。這種「漆作」和漆鋪，從事於漆器的設計和製造，或從事漆器的銷售活動，或兩者兼而有之。在這些民間的漆器產品上，還往往有製造者的姓氏、店名、產地等銘文，以突出產品的名家名鋪的名牌意識。如「溫州新河金念二郎上牢」、「丁酉溫州五馬鍾念二郎上牢」、「丁卯溫州開元寺東黃上牢」、「壬午臨安府符家眞實上牢」、「己丑襄州邢家造眞上牢」等。溫州、臨安、襄州等地是當時宋代漆器的重要產地，而金念二郎、鍾念二郎等應是當時民間漆器設計和製作的名家。

圖6-26
北宋花瓣形圈足黑漆碗
口直徑22.5cm　通高7.5cm
湖北省監利縣福田寺宋墓出土

圖6-27
南宋漆托盞
江蘇省宜興縣和橋宋墓出土

圖6-28
南宋漆渣斗
江蘇省宜興縣和橋宋墓出土

實用漆器設計

宋代實用漆器的產量並不少，在湖北、遼寧、江蘇、河北、浙江等省的宋代墓葬中都出土了不少宋代的漆器實用品，品種有碗、盒、盤、盆、碟、罐、奩、盂、缽、盞托、渣斗、粉盒等。漆器的日常用品，當時多由民間的漆器作坊生產，作爲商品在市場上出售，因此，首先必須考慮產品的實用性和造價的低廉。從設計來看，這些實用漆器的造型和裝飾特點是，體積較小，尺度適宜，器輕壁薄，色彩單一質樸，製作大多比較精緻。湖北監利縣福田寺宋墓出土的花瓣形圈足黑漆碗（圖6-26），造型採用自唐代以來流行的花瓣形造型，器表髹以黑褐色漆，器內髹朱漆，胎骨採用易彎曲的杉木切成0.2公分厚的薄長條捲製而成。這種成型工藝被稱爲圈疊法，是在漢代薄片捲木胎的基礎上發展而來，製成的胎型輕薄結實，不易變形，在宋代的實用漆器上已廣泛運用。江蘇宜興縣和橋宋墓出土的漆盞托和漆渣斗，堪稱宋代實用漆器的代表作。漆盞托（圖6-27）是由茶盞和茶托套合而成的茶具，通高6.7公分，造型盞、托相依，小巧玲瓏，簡潔勻稱，色彩以紫褐色爲主，盞口以及托盤口和盤底圈足邊緣，均髹黑漆鑲邊，整體色調古樸典雅。渣斗爲古代貴族宴飲時唾魚骨或肉骨的承器。這件漆渣斗（圖6-28）高6.2公分，口徑10.5公分，造型新穎別致，線條流暢而富有韻味，色彩與漆盞托一致。漆器包裝盒早在戰國、漢代時就十分流行，而宋代繼承了這一設計傳統。江蘇省武進縣出土的剔犀銅鏡盒（圖6-29），

是一件精美的銅鏡包裝盒。漆奩自漢代以來就是深受貴族婦女喜愛的梳妝用品包裝盒，宋代漆奩在造型和裝飾設計上同樣體現出很高的水平。中國歷史博物館收藏的一件宋代八瓣形漆奩，造型爲分層套式，共有三層之多，一層用來盛放花式銅鏡，一層裝有盛脂粉的小漆奩四個，另一層可放梳篦之類，較之漢代的雙層漆奩還要實用。而江蘇武進縣村前鄉南宋五號墓出土的另一件蓮瓣形漆奩（圖6-30），造型也分上、中、下三層，但裝飾上非常講究，通體髹朱漆，奩蓋戧刻一幅園林仕女圖，奩身十二稜間細刻蓮花、牡丹等折技花卉，口沿還鑲以銀，顯得華貴富麗。奩蓋內側用朱漆寫有「溫州新河金念二郎上牢」銘文，可知是當時的漆器設計名家金念二郎的傑作。

圖6-29
剔犀銅鏡盒
南宋中期　直徑15.4cm　長27cm
江蘇省武進縣村前鄉南宋墓出土

圖6-30
宋代蓮瓣形漆奩
直徑19.2cm　通高21.3cm
江蘇省武進縣村前鄉南宋五號墓出土
此奩作蓮瓣形，分蓋、盤、底三層，木胎製作，
口沿鑲銀扣，裝飾華麗，在朱漆地上戧刻金紋，
奩蓋內側有「溫州新河金念二郎上牢」銘文。

雕漆——漆器功能轉化的產物

宋代的實用漆器雖然仍有生產，但就整體來說，漆器在生活的實用舞臺上已失去了主角的地位。作爲一種傳統產品，只有尋求功能上的轉換，才能得以生存並繼續發展。功能上的轉換，即把實用爲主的功能轉變爲審美欣賞爲主的功能。而功能上的改變，必然導致設計定位的變化。宋元時期的雕漆，正是漆器功能轉換，導致設計定位變化的一個產物。

雕漆的最大特點，就是既繼承了傳統漆木雕的技藝，又作了新的創造。不在胎體上雕鏤，而在漆色的層面上進行雕刻，使漆色顯現出具有立體感的浮雕效果。宋代的雕漆包括好幾種裝飾技法，如剔紅、剔犀、剔彩。明高濂《燕閑清賞箋》記載：「宋人雕紅漆器如宮中用盒，多以金銀爲胎，以朱漆厚堆，至數十層，始刻人物樓臺花草等象。刀法之工，雕鏤之巧，儼若圖畫。有錫胎者，有蝸地者，有紅花黃地，二色炫觀。有五色漆胎，刻法深淺，隨妝露色，如紅花綠葉、黃心、黑石之類，奪目可觀，傳世甚少。」

一般的漆器常用木胎，而雕漆多以金銀材料爲胎，已顯得非常貴重；一般的彩繪漆器，其底色漆只需要塗數遍，而雕漆的色漆則塗數十遍，才能達到所需要的厚度。如果是剔犀、剔彩，則要把兩種或兩種以上的色漆反覆重疊，而且每種漆色需要有一定的厚度才能髹塗他色。如剔犀銅鏡盒，以褐色漆爲地，用朱、黃、黑三色漆更迭髹出。當髹塗的色漆達到所需的厚度後，才進行雕鏤。剔紅的漆器通體呈朱紅色淺浮雕效果。剔犀的雕鏤處，露出朱黑相間的色線。剔彩則能顯露出幾種不同的漆色，即如「紅花綠葉、黃心黑石之類」。可見，雕漆不但材料貴重，而且工藝極其複雜，製作時間長，費時又費工。宋代雕漆，多在宮中內府修內司製造，這些精雕細鏤的漆器，主要是供統治者享用。宋代以後，雕漆之風越來越盛行，幾乎成爲後來漆器的代名詞。

　　元代的雕漆有了更大的發展，出現了以張成、楊茂爲代表的雕漆設計大師。據清光緒年間《嘉興府志·嘉興藝術門》的記載：「張成、楊茂，嘉興府西塘（西塘亦名平川，在今浙江嘉善縣北二十里）揚匯人，剔紅最得名。」

　　實際上，張成、楊茂的雕漆作品，在造型、結構以至裝飾題材上並無新意之處，其造型不過是一些非常普通的圓盤或圓盒。楊茂所設計的八方形盤和渣斗造型 (圖6-31)，在宋元的其他器皿造型中也屬常見。其裝飾題材，也是一些傳統的花卉紋樣和山水人物故事。張成、楊茂雕漆作品的特點，主要是在「漆」和「雕」上作文章。據清康熙高士奇《金鰲退金筆記》載：「朱漆三十六次。」明高濂《燕閑清賞箋》也說：「以朱漆厚堆，至數十層。」而實際上，據當代漆工專家的經驗之談，雕漆工細者多至百層，而且對漆色和質量要求也非常嚴格。明張應文《清祕藏》指出，「用朱極鮮，漆堅厚而無敲裂痕」。這對於雕漆來說，是非常重要的。可見，雕漆之漆的運用，是作品成敗的關鍵。張成、楊茂的剔紅雕漆，可謂堆朱很厚，漆質甚堅。

圖6-31
元代「楊茂造」觀瀑圖八方形剔紅盤
故宮博物院藏

　　雕漆之雕也是非常重要的。雕漆的最後效果如何，主要還在於雕。雕漆要求只能在漆層上雕刻，不能露出胎骨，這是基本要求。雕刻的方法，《髹飾錄·坤集·雕鏤第十·剔紅》說：「宋元之制，藏鋒清楚，隱起圓滑，纖細精緻。」楊明注：「藏鋒清楚，運刀之通法，隱起圓骨，壓花之刀法；纖細精緻，錦紋之刻法，自宋元至國朝，皆用此法。」古往今來，專家在論及雕漆，無不以刀法作爲評價的

標準。《清祕藏》說：「宋人雕紅漆器妙在雕法圓熟，藏鋒不露。」
大村西崖著的《中國美術史》，在評價日本東京都西郊龍翔寺收藏
的有張成針刻銘文的剔紅漆盒時稱：「雕法圓渾而無鋒芒，誠上品
也。」（圖6-32）

　　雕漆在「漆」和「雕」上作盡文章，極盡工細之能事，是非常費
時費料又費工的。如果作爲一種大眾化的實用品，是不可能這樣設計
的。首先其成本造價很高，一般人是享用不起的。就是達官貴人，也
不可能把它當作一般日用品。因此，雕漆的設計定位，在於突出其欣
賞和珍藏的價值。在中國藝術設計史上，一種產品的功能由實用轉變
爲非實用，成爲展示技藝的欣賞品，雕漆算是一個典型的例子。

圖6-32
元張成剔紅山水人物紋圓盤
通高4.4cm　直徑12.3cm
中國歷史博物館藏

這是元代著名雕漆藝術家張成的作品。盒面的漆層達八十道左右，
色澤鮮艷，雕刻精細，工藝複雜。雕漆的出現，是漆器從實用品走
向工藝欣賞品的重要標誌。

金屬產品設計

宋代金銀器設計

　　從《宋史》、《夢粱錄》、《靖康要錄》等宋代史籍記載的史料中，可以看出宋代金銀器仍較流行，尤其是流行用金銀材料製作酒具和茶具。如《夢粱錄》記載：「酒茶司掌管筵席，令用金銀酒茶器。」考古發掘的宋代金銀器，多為銀製器皿，其中酒具和茶具又占多數，如杯、盞、盅、壺、托、瓶等，另外還有碗、盤、碟、盒等實用器皿。金銀是一種貴重的金屬材料，用其製作的器物本是專供統治階級享用的，但這種情況在宋代有了改變。除了統治階級享用外，銀器在民間的市場上也作為商品生產和銷售。《夢粱錄·卷十三·鋪席》記載，當時臨安「自五間樓北，至官巷南街，兩行多是金銀鹽行交易，鋪前列金銀器皿及現錢」。在出土的宋銀器上也常有金銀匠戶的商名號記，如「周家造」、「孝泉周家打造」、「龐家造洛陽子昌」以及「張四郎」、「李四郎」等。

　　宋代金銀器皿的造型設計更講究實用性。與唐代金銀器相比，其形體更加小巧，器壁更加勻薄。如碗、盞、杯、盅、盂的口徑一般只有8.5至11公分，通高3.5至5.5公分，盤口徑多為10至15公分，通高約5公分。江蘇吳縣宋墓出土的八稜菱花銀盤，屬宋代銀器中形體較大的，其直徑也不過19.6公分。這種造型尺度的變化，一方面反映了宋人的務實心態，另一方面說明當時銀器的商品性。

　　宋代金銀器皿的設計風格也顯然與唐代不同。花式造型雖有唐宋器皿的共同特徵，但宋代的銀器造型的花樣更多，變化更大。如杯、托就有五曲梅花形、六曲秋葵形、八曲方口四瓣花形、十二曲六角梔子花形、八角形和荷葉形、蕉葉形、重瓣菊花形、桃形、瓜稜形、柳斗形等。（圖6-33）有些銀器整體造型就是花果形，如江蘇溧陽出土的蟠桃盞，內蒙古昭烏達盟巴林右旗出土的柳斗形杯，福建邵武故縣出土的團菊杯、盤等。

　　在紋飾方面，為適應市場的需要和大眾化的審美心理，力求貼近生活，基本上是生活中常見的花卉瓜果和植物紋樣。這些紋樣自然寫實，莖蔓纏繞，瓜果連綿，連苞蕾、花瓣、枝葉、脈絡都表現得逼真細緻。（圖6-34）在裝飾構圖上，根據器形較小而花式變化較大的特點，以紋飾的花紋與器形的花式相統一、相協調，以器形的花式來設計紋飾的布局，如五曲梅花銀盞，在底心飾一浮雕梅花，在每面曲壁上還分別飾一折枝梅。而團菊或蓮花造型的碗、盞，則將器底飾作花蕊，器壁飾作花瓣，使整體造型猶如一朵菊花或蓮花。除了植物紋飾，宋代金銀器皿上還有一些獅子、仙鶴、龜、魚等動物紋樣和人物故事的畫

圖6-33
宋銀托、杯

圖6-34
宋代八稜菱花銀盤
江蘇吳縣宋墓出土

面，這些紋飾都有很強的寫實意味。紋飾的寫實化傾向，反映了繪畫
對裝飾設計的影響。值得注意的是，商周青銅器上的乳釘紋、變形饕
餮紋、獸首紋也出現在銀器上，說明仿古的設計已經開始有所表現。

宋代金銀器皿的成型工藝和裝飾工藝在繼承唐代的基礎上，有所
發展和創新，特別是大量運用浮雕、高浮雕和鏤刻等裝飾手法。有的
器皿的紋飾同時運用高、中、淺浮雕及鏨刻地紋的手法來表現，使裝
飾的主題突出，形象逼真，立體感增強。（圖6-35）

宋代金銀器皿的設計，具有與唐代金銀器皿不同的時代特色。同
樣是金銀材料製成的器皿，唐代的造型豐滿，紋飾花團錦簇，格調富
麗堂皇；而宋代的則顯得造型小巧，紋飾自然生動，格調清新典雅。
這種風格的形成，除了宋代的審美風尚等因素外，還與金銀器皿在宋
代的商品化，產品走向市場後給藝術設計帶來的影響有密切的關係。

圖6-35
宋代鎏金銀八角盤

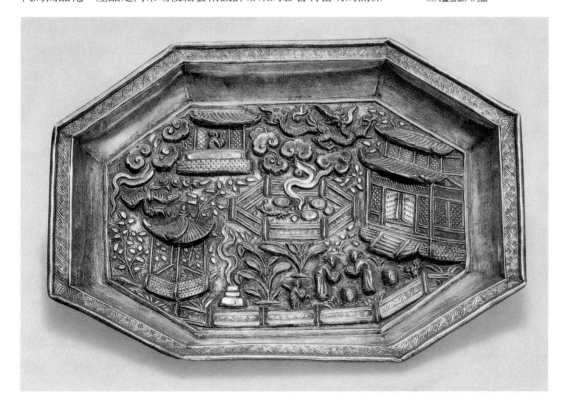

遼金元金銀器設計

 少數民族統治者對金銀器情有獨鍾,這在歷史上都是有據可查的。春秋戰國時期的匈奴族、三國兩晉南北朝的鮮卑族、遼代的契丹族、金代的女眞族等少數民族統治者都曾大量使用金銀器。

 1978年在內蒙昭烏達盟巴林右旗遼代窖藏出土的銀器,有八稜鏨花銀執壺(圖6-36)、溫碗一套,柳斗形銀杯兩件,荷葉敞口銀杯兩件,覆瓣仰蓮紋銀杯兩件,二十五瓣蓮花口銀杯兩件,海棠形鏨花銀盤一件,銀筒十三個。內蒙古奈曼旗青龍山遼開泰七年(西元1018年)陳國公主和駙馬合墓葬也出土了大批金銀器。這批金銀器的設計和製作,使人對遼代的金銀器刮目相看。

 金代的金銀器雖然在考古上尙未發現,但金代統治者對金銀器是很重視的。《金史·百官志》記載:「尚方署:令,從六品。丞,從七品。掌造金銀器物、亭帳、車輿、床榻、簾席、鞍轡、傘扇及裝釘之事。」

 元代用金的風氣較之遼、金有過之而無不及。其不僅在服飾上大量用金,而且大量使用金銀器皿。據文獻記載,成吉思汗時期,宮中「依照窩闊臺的命令,製成了許多金銀的象、獅、馬等動物,以及樣式華麗的器皿和家具」(參見阿爾巴圖編著:《蒙古族美術研究》,遼寧民族出版社1997年版,第236頁)。歐洲最偉大的旅行家馬可·波羅當年來到中國後,在《馬可·波羅遊記》中發出了驚嘆:「大汗所藏勺盞及其他金銀器數量之多,非親見者未能信也。」考古上也發掘了許多元代金銀器皿。安徽合肥元代窖藏出土的金銀器皿就有十二種,共102件之多。此

圖6-36
遼代八稜鏨花銀執壺
內蒙古巴林右旗出土

圖6-37
元代鎏金雙鳳團花銀盒

外，江蘇吳縣元墓、江蘇金壇縣元代窖藏、江蘇蘇州吳門橋元末張士誠父母合葬墓、江蘇無錫錢裕墓、湖南臨澧縣元代窖藏等，也曾出土大量的元代金銀器。

遼、元兩代金銀器多為實用的器皿，從造型品種來看，有碗、杯、盤、碟、瓶、執壺、盒、盆等。在許多元代的銀器皿上，還刻有製造者姓名，如江蘇金壇元代窖藏出土的夾層大銀碗，刻有「沈萬貳郎」的款識，另一件凸花人物故事盤上，則刻有「徐宅造匠」的款記。這些帶有廣告性質的銘記，說明其產品是由民間作坊設計製造，並可能在市場上進行銷售的實用品。

遼、元金銀器皿的造型設計，並沒有多少草原遊牧民族的特色，而是明顯繼承了唐宋以來金銀器皿設計的風格，花式造型便是典型的範例。遼、元金銀器皿中花式造型很多，尤其是碗、盞、杯、盤盒等，模擬的花式主要有荷葉形、蓮花形、海棠花形等，這些都是唐宋時期常見的花式。（圖6-37）江蘇吳縣元墓出土的四合如意金盤，以四個如意頭組成四瓣花式，帶有漢民族傳統的吉祥如意的設計意匠。在裝飾題材上，各種折枝或小團花形式的牡丹、海棠、蓮花、荷花、梅花、菊花等花卉紋樣比比皆是。江蘇蘇州吳門橋出土的一件銀奩，通高24.3公分，造型為六瓣葵形，奩外壁刻以各種折枝團花。在結構上，共分上、中、下三層，各層之間有子母口套合。上層盛放銀刷、銀鏡、銀剪和銀刮片；中層內置銀圓盒、銀罐、銀碟；下層盛有銀質梳、篦、腳刀、小剪刀、水盂和銀針。這套銀質化妝用品包裝盒，從功能、造型、結構到裝飾設計，都與宋代的同類器物（漆奩）十分相似。（圖6-38）

圖6-38
元代銀奩
通高24.3cm
江蘇蘇州南郊吳門橋出土

銀奩整體造型為六瓣葵形，上下分為三層，以子母口扣合，內裝一套梳妝用品。蓋下有一托盤。奩外壁刻以各種折枝團花紋。

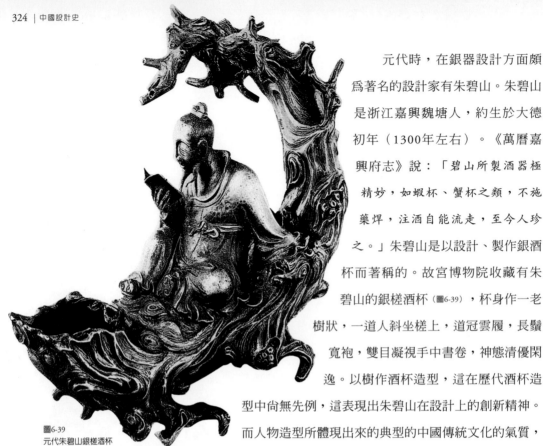

元代時，在銀器設計方面頗為著名的設計家有朱碧山。朱碧山是浙江嘉興魏塘人，約生於大德初年（1300年左右）。《萬曆嘉興府志》說：「碧山所製酒器極精妙，如蝦杯、蟹杯之類，不施藥焊，注酒自能流走，至今人珍之。」朱碧山是以設計、製作銀酒杯而著稱的。故宮博物院收藏有朱碧山的銀槎酒杯（圖6-39），杯身作一老樹狀，一道人斜坐槎上，道冠雲履，長鬚寬袍，雙目凝視手中書卷，神態清優閑逸。以樹作酒杯造型，這在歷代酒杯造型中尚無先例，這表現出朱碧山在設計上的創新精神。而人物造型所體現出來的典型的中國傳統文化的氣質，又說明朱碧山具有深厚的文化素養和文人士大夫的審美情趣。

圖6-39
元代朱碧山銀槎酒杯
故宮博物院藏

銅鏡設計的商品化及衰落

銅鏡在唐代達到了最鼎盛的時期之後，宋代時已難以再現往日的輝煌。這一方面是銅材料比較缺乏，限制了銅鏡的生產；另一方面，由於當時瓷器、漆器的製作已日益精美，儘管人們在日常生活中還在使用著銅鏡，但對其審美欣賞的興趣已日趨減弱。

和宋代的其他產品一樣，銅鏡作為日用商品已全面走向市場。在當時銅鏡的主要產地，如湖州、饒州、成都、建康等地，許多銅鏡產品上都標有產地和產家名號。在湖州窯的銅鏡中，以石家最多，如「湖州真正石家無比煉銅照子」、「湖州祖業真石家煉銅鏡」等，可

見，石家家族當是製銅鏡的名家。其他各地還有李家鏡、方家鏡、陸家鏡、茆家鏡等。這些帶著鮮明商標印記的產品，正說明銅鏡作爲商品走向市場後引發了激烈競爭，爲了使產品有好的銷路而竭力宣揚名家名牌。（圖6-40）名家名牌產品可以在全國行銷，著名的湖州石家鏡今在巴山蜀水以至漠北草原出土就是一個很好的例證。

宋代銅鏡在造型上還繼承著唐代的傳統，主要是菱花形、葵瓣形等花式造型，也有一些新的創造，如亞字形、瓶形、盾形和小巧的有柄鏡；在紋飾上主要是一些寫實的纏枝花草和神仙故事，以及一些詩句文字，並出現了反映現實生活題材的紋飾。中國歷史博物館收藏的一件宋代蹴鞠紋銅鏡（圖6-41），其紋飾別具特色，表現了幾個男女在草坪上踢球，爲中國古代的足球運動提供了實物資料。從整體上看，宋代銅鏡只能算是一種純粹的實用品和商品，大多數銅鏡的鏡小壁薄，鏡背樸素無飾。

遼、金、元的銅鏡在整體上已處於衰落時期，數量甚少，且造型和裝飾方面多模仿漢唐風格。相比之下，金代的銅鏡設計還較有特色。尤其是多以雙魚圖案作爲裝飾題材，且鏡型巨大。如黑龍江阿城出土的一面雙魚鏡，直徑達43公分，鏡背布滿波浪紋，主體紋樣爲兩條同向洄泳的鯉魚，魚身肥美，生動逼眞，動感強烈。魚紋本是中國傳統的裝飾題材，在陶器、銅器、金銀器上多有表現，但用作銅鏡裝飾題材，金代還是首創。元代的銅鏡造型簡單，多爲圓形，紋飾多仿自宋、金，製作粗陋簡率，這意味著銅鏡離退出歷史舞臺已經爲期不遠。明清以後，隨著西方玻璃鏡的傳入，銅鏡也就逐漸被更爲經濟實用的玻璃鏡子所替代了。

圖6-40
宋代銅鏡的商品化設計

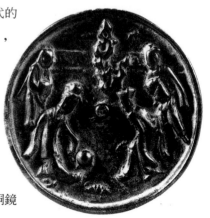

圖6-41
宋代蹴鞠紋銅鏡
中國歷史博物館藏

科學和藝術相結合的產品設計

宋元時期，當一些傳統的產品面臨功能的轉換，由實用品逐漸轉變為欣賞品的時候，人們把最新的科學技術成果與藝術相結合，創造了不少既體現先進科學原理和科技水平，又有藝術造型形象的科技新產品。如具有計時器功能的銅壺滴漏，由元代著名科學家郭守敬設計、製作的簡儀等多種天文儀器和由民間工匠發明的走馬燈等。

在鐘錶沒有發明之前，中國古代報時及候時的重要工具，有鐘、鼓、更、滴。銅壺滴漏，便是其中的一種。銅壺滴漏作為一種計時儀器，其起源時間是很早的，傳說在黃帝時代就產生了。河北滿城漢墓曾出土一件沉箭式銅漏壺，從壺蓋安插刻有時辰線的沉箭，壺中貯水，當壺中水從流管慢慢滴出，箭杆不斷下降，觀測蓋口遮到哪一道時辰線，就可以讀出時間。現收藏於中國歷史博物館的一套銅壺滴漏（圖6-42），是元代延祐三年（1316年）十二月十六日製造的。這套銅漏壺分為四件，即日壺、月壺、星

圖6-42
元代銅壺滴漏
中國歷史博物館藏

壺、受水壺。四壺安裝在階梯式的座架之上，通高為2.64公尺。每壺都有銅蓋。受水壺銅蓋的中央插一把銅尺，長約66.5公分，尺上劃分十二時辰。在銅尺前，插放一支木製浮箭，下為沉舟；水由上面日壺按次沿龍頭滴下，水在受水壺內使浮箭逐漸上升，觀其刻度即知時間。這套浮箭式銅漏壺的設計，在功能方面，比沉箭式更為科學，對計時、報時具有較高的準確度，在造型方面也有較強的藝術性，是中國古代計時器設計的一件佳作。

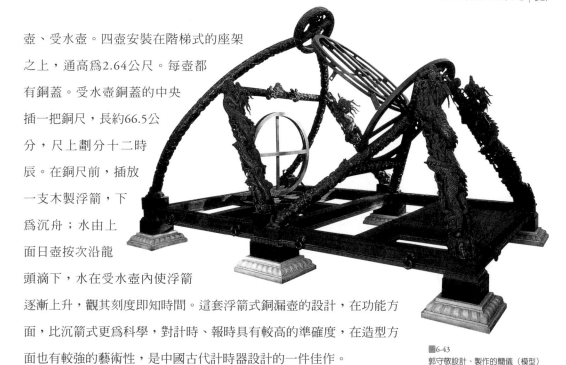

圖6-43
郭守敬設計、製作的簡儀（模型）

郭守敬（1231至1316年），字若思，順德邢臺（今河北邢臺）人。郭守敬是元代著名的天文學家、水利專家、數學家，同時又是博學多才的設計家。他一生中設計和製作的天文儀器達十餘種，其中有簡儀、仰儀和可以自動報時的七寶燈漏等。

簡儀是古代測定天體位置的座標儀器，是當時世界最先進的天文儀器。簡儀是在渾儀的基礎上發明創造出來的。簡儀在功能和結構上最可貴之處，是突破了渾儀環圈交錯不便觀測的缺點，即改變了測量三種不同座標的圓環集中裝置方法，把它分解為兩組獨立的裝置，一組為赤道裝置，一組為地平裝置，從而簡化了儀器結構，使效用更廣，精確度提高。現置放於南京紫金山天文臺的簡儀（圖6-43），是依照郭守敬的簡儀原樣製作出來的，長470公分，寬328公分，高310公分，造型簡潔而變化有致，龍紋的裝飾雕刻精湛生動，既是一件具有先進科學功能的天文儀器，又是一件精美的藝術設計作品。

圖6-44
走馬燈結構示意圖

　　宋元時期在民間豐富多彩的燈彩中,有一種燈彩十分引人注目,這就是走馬燈。走馬燈又叫影燈、馬騎燈、轉燈、燃氣燈等。關於走馬燈發明的具體時間,現尚難以定論。《古今圖書集成》引《影燈記》說:「正月望夜移仗,上陽宮大陳影燈。」這種影燈就是走馬燈,說明唐代已經有了走馬燈。但走馬燈設計製作的成熟和流行是在宋元時期。《武林舊事‧燈品》記走馬燈:「有五色蠟紙,菩提葉,若沙戲影燈,馬騎人物,旋轉如飛。」南宋詩人范成大謂之:「映光魚隱見,轉影騎縱橫。」元代詩人謝宗可的〈走馬燈〉描寫得更爲淋漓盡致:

> 飆輪擁騎駕炎精,飛繞人間不夜城。
>
> 風鬣追星低弄影,霜蹄逐電去無聲。
>
> 秦軍夜潰咸陽火,吳炬宵馳赤壁兵。
>
> 更憶雕鞍年少日,章臺踏碎月華明。

　　從功能來看,走馬燈是世界上最早利用熱氣流產生機械運動的裝置。其構造是在一個立軸的上部橫裝一個葉輪,葉輪的下邊,在立軸底部的近旁,裝個燭座,當燭燃燒時,產生的熱氣上騰,便可推動葉輪,使它發生旋轉。立軸的中部,沿水平方面橫裝幾根細鐵絲(多爲四根),每根鐵絲外黏紙剪的人馬,夜間點燭,紙剪的人馬便隨著葉輪和立軸旋轉使其影子投射到以紙糊裱的燈壁上,成爲燈畫,燈內所映的人物故事,走馬似地循環反覆展現在人們眼前,非常生動有趣。(圖6-44)英國著名學者李約瑟在《中國科學技術史》一書,認爲走馬燈是中國古代勞動人民的一項重要發明。而在歐洲,直到西元1550年左右,才出現類似於中國走馬燈的裝置。

家具設計與室內裝飾

高型家具設計的定型化

宋代的家具設計在中國藝術設計史上具有重要的地位。這就是家具設計的梁柱式框架結構和造形尺度的高型化已經完全定型，從而徹底改變人們數千年來席地而坐的生活習俗，並爲後來明清家具的進一步發展打下了堅實的基礎。

宋代的家具設計較之前代的家具，幾乎有了徹底的改朝換代的變化。從眾多的宋代繪畫、壁畫作品所表現的家具造型和迄今爲止出土的宋代家具實物中充分證實了這一點。

宋代的繪畫、壁畫作品中，可以看到高型家具在各種室內生活空間大量使用。宮殿、住宅的客廳、起居室、書房、廚房，以及茶肆酒家、私塾等，都擺放有桌、椅、凳、几、案、屏風等多種家具，反映出高型家具在宋人的生活中已十分普及。對照從河北鉅鹿，江蘇江陰、鎮江，山西大同等地出土的宋代家具實物，我們可以進一步探討分析宋代家具的造型、結構、裝飾設計特點。

宋代高型家具的造型品類已逐漸多樣化。如桌類，有長桌、方桌、圓桌、供桌、琴桌、折腳桌、炕桌等；椅類有靠背椅、交椅、圈椅、扶手椅等；凳類有方凳、圓凳、鼓凳、條凳；案類有長方案、條案；几類有茶几、琴几、花几；屏風類有插屏、摺屏；以及床、榻、櫃、盆架、鏡架等。

　　桌椅是家具中的主要品類，桌椅的造型尺度也是界定高型與矮型家具最重要的依據。河北鉅鹿出土的有「崇寧三年」題款的宋桌，其桌面長88公分，寬66.5公分，高85公分。而同時同地出土的宋代靠背椅（圖6-45），其椅面寬50公分，進深54.6公分，通高115.8公分。這套桌椅的造型尺度，與後來明式家具的桌椅的尺度基本一致，完全符合人垂足而坐時的需要。

　　宋代家具的結構設計有了重大的變革，隋唐時期所沿用的箱形壺門結構，已經被簡潔、牢固、科學的梁柱式框架結構所代替。這種梁柱式框架結構，是與宋代建築的大木作如梁、柱、枋結構相一致的。同時受宋代建築中須彌座的影響，桌面下開始採用束腰的造型，即在桌面板邊框和牙條之間形成一個收縮的部位，使家具的線形、線腳產生了富有節奏感的變化。這種裝飾性的線腳還大量運用在桌椅的四足，足部的斷面除了方形、圓形還有馬蹄形。宋代家具的形體結構和造型、裝飾設計的表現形式與宋代建築達到了整體的和諧統一，形成了中國高型家具的民族特色，並爲後來明清家具的更大發展奠定了全面的基礎。

　　宋代家具的設計思想和設計觀念是先進的。這不僅表現在單件家具的設計方面，還表現在創造了組合家具新設計。宋代組合家具的實物雖然迄今爲止尚未見到，但在北宋黃長睿所撰《燕几圖》中有明確記載：「燕几圖者，圖几之制也。……縱橫離合，變態無窮，率視夫賓朋多寡，杯盤豐約，以爲廣狹之則。」其組合設計的原理是，設三種規格的七張几桌爲單元，可以拼合成二十五件七十六種格局的組合桌。這七個單位三種規格是：233.3公分×58.3公分的長桌兩張；175公分×58.3公分的中型長桌兩張；116.7公分×58.3公分的小長桌三張。它們的寬度相同，而長度則分別是寬度的四倍、三倍、兩倍，這樣，可以根據「賓朋多寡、杯盤豐約」作任意組合。這種組合家具設計在

世界家具史是處於領先地位的。

　　少數民族統治時期的遼、金、元，家具的情況與宋代相差無幾，家具設計已普遍高型化。山西大同金代道士閻德源墓出土的桌子造型和尺度，與河北鉅鹿出土的宋桌極為相似。而抽屜桌的出現，是元代桌類家具的一個新創造。山西文水北峪口元墓壁畫「備餐圖」中就有抽屜桌的圖式，桌面下安有兩個抽屜，攜帶有拉環。山西大同金墓出土的靠背椅，搭腦和扶手部位四出頭。內蒙古解放營子遼墓出土的木椅，雖是明器，尺度較小，但造型式樣和框架構造與同時期的高型椅子相近。值得注意的是，該椅前沿鑲板雕飾兩個桃形圖案，與同墓出土的木床裝飾相統一，顯示出成組配套設計的匠心。江蘇蘇州吳門橋元末張士誠父母合葬墓出土的銀鏡架（圖6-46），是一件用貴重材料製成的家具，高32.8公分，寬17.8公分，整體造型猶如一把豪華的小交椅，結構設計巧妙，可立放又可折合，鏡架的主要部位雕鏤雙鳳戲牡丹紋和玉兔、蟾蜍、靈芝紋等，製作工藝十分精湛。

圖6-45
宋代椅子
河北省巨鹿縣出土

圖6-46
元代銀鏡架
江蘇省蘇州南郊出土

《營造法式》與室內設計

宋代是中國古代建築和室內裝修設計發展的一個重要時期。建築和室內裝修的技術和藝術向標準化、定型化方向發展，由李誠編修的《營造法式》，既是對當時建築和室內裝修技術和藝術的總結，也是一部中國古代有關建築和室內設計的最有價值的專著。

李誠，字明仲，管城縣人（今河南鄭州）人，生年不詳，卒於1110年。李誠博學多藝，擅長書畫，曾主管營造。他在任將作監期間，用了六年時間，於1100年編成《營造法式》一書，1103年刊行。全書共三十五卷，三百五十七篇，3,555條。該書不僅對當時建築大木作的設計、結構、用料和施工有詳細的論述，而且對石作、磚作、小木作、雕木作和彩畫作等室內裝修設計都有詳細的條文和平面圖、斷面圖、構件詳圖及各種雕飾與彩畫圖案。

宋代對室內裝修是非常重視的。裝修，已從製作普通木構件的大木作中分出另一個專行，稱為小木作。門窗是當時室內裝修的重點。門窗的設計，其功能是為了室內的採光，同時與建築外圍的門、窗、欄杆保持藝術風格上的統一協調，對室內的環境起到裝飾和美化作用。

根據《營造法式》小木作制度中有關門窗的記述，當時門窗設計中最講究、最富有特點的是格子門和闌檻鉤窗。格子門從唐末五代已經開始運用。格子門的構造一般由格心和裙板兩部分組成，實際上兼有門窗的功能，門的上半部為格心即透光的通花格子，下半部是實心的木板，宋代叫作「障水板」，清時叫作「裙板」。在格心和裙板之間還加一條腰帶，叫作腰華板（清代叫條環板）。格心是格子門設計的重點。其圖案種類繁多，豐富多樣，有用平直的櫺條構成步步錦、燈籠框、龜背紋、冰裂紋等幾何圖案；有以曲線為主構成的各種菱花和球紋；有的用整塊木板雕刻成龍鳳、鳥、花卉及人物故事，圖案的創意是美好吉祥的，並且充分傳達出不同的藝術精神和藝術風格。

有些格子門不用裙板和腰華板，上下都是
格心，叫作「落地明造」，實際上是一種
落地長窗。只有格心，沒有裙板，安在檻
牆上的叫作「檻窗」，實際上是一種不落
地窗。《營造法式》上載有一種「闌檻鉤
窗」，是將欄杆和檻窗組合在一起的設
計。既可擴大視野，把窗開得很低，並有
欄杆保護，同時也增加了變化的層次和開
窗憑欄的詩意。（圖6-47）

建築彩畫，也是室內裝飾設計的一個
重要部分。《營造法式》中規定按建築等
級的差別，建築彩畫分為五彩遍裝、青綠
疊暈稜間裝和丹粉刷狀三大類，並總結出
一套完整的繪製彩畫的程序——襯地、襯
色、填色、貼金等，還提出退暈的繪製方
法，使建築彩畫既有強烈的色彩對比，又
能達到統一和諧的效果。

圖6-47
「營造法式」中的門窗設計
1 格子門
2 闌檻鉤窗

平面設計迅速發展

商標和廣告設計

　　商標和廣告，作為一種具有商業行為和商業目的的藝術設計，是伴隨著商業的發展而產生和流行的。

　　中國古代商標最初的表現形式是旗幟式的幌子。韓非子在〈外儲說右上〉中記載：「宋人有酤酒者，升概甚平，遇客甚謹，為酒甚美，懸幟甚高……」這種酒家懸掛的酒旗，顯然是一種商業行為的標誌，一種為了區別此酒家與彼商家的商業行為標誌，它在春秋戰國時期已經出現。不過當時酒旗的圖形、文字、色彩如何，尚不見有明確的文字記載或實物的發現。

　　唐代時，隨著商業的進一步興旺發達，酒旗這種最早的商業標誌逐漸普及，而且有了固定的叫法。唐代詩人陸龜蒙在〈和襲美初多偶作〉一詩中對當時的酒家這樣描述：「小爐低幌還遮掩，酒滴灰香似去年。」白居易則有「青簾沽酒趁梨花」的詩句。這裡，幌和青簾，指的都是酒旗這種商業標誌，不過在形式和色彩方面使我們對這時的商標有了初步的認識。幌，即布幔形式的酒旗，長條形且懸掛很高，又垂吊很低，使人一望得知，因此在民間又有「望子」的俗稱。而色彩上用的是青色。對此在後來的詩文記載中得到了進一步的證實。元曲〈後庭花〉：「酒店門前七尺布，過來過往尋主顧。」清代翟灝在《通俗編・器用・望子》中有更全面的解釋：「《廣韻》：青簾，酒家望子。按今

江以北，凡市賈所懸標識，悉呼望子。訛其音，乃云幌子。」

　　當然，從春秋戰國至唐代，僅是中國古代商標發展的初級階段。在這一階段中，儘管商業行為的標誌已經出現，但發展非常緩慢，且形式非常單一，沒有個性化的設計。與此情況相同的是廣告的產生。

　　作為以營利為目的的商業廣告，也是伴隨著商業的出現而產生的。最早的廣告是叫喊式的口頭廣告。《詩經‧氓》：「氓之蚩蚩，抱布貿絲，匪來貿絲，來即我謀。」當人們懂得拿著實物產品進行買賣交換，不大聲叫喊不為別人所注意時，廣告也就產生了。

　　隨著酒旗這種商業標誌的出現，廣告也就第一次有了實物以外的表現載體。酒旗既有酒家標誌的作用，也有廣而告之招徠顧客的使用，因此，酒旗成為中國古代最早也是最普遍的一種商標和旗幟廣告形式。

　　中國古代商標和廣告設計的成熟期是在宋代。宋代是商業十分繁榮的時代。商品的廣泛流通，市場的高度發達，促使商標和廣告有了較快的發展。宋代的商標和廣告形式已不限於酒旗。幾乎各行各業都有自己的標誌。北宋著名畫家張擇端的「清明上河圖」，所繪的有代表性的招幌約二十處。這些招幌，所涉及的行業，有酒店、綢緞店、裱畫店、客店、藥店、茶店等，它們既是行業的標誌，又是行業的廣告，可以說是集商標設計和廣告設計為一體，而且造型各異，形式多樣，林林總總，爭奇鬥艷。一幅「清明上河圖」，堪稱中國古代商標和廣告設計藝術的大薈萃。（圖6-48）

　　宋代商標和廣告設計的表現形式，主要分為實物式、旗幟式、門樓式、招牌式、銘記式、印刷式六大類。

　　實物式即以與商品相關的實物或實物模型作為表現形式。這是從原始的實物交換廣告方法發展而來的，是一種形象化表現形式。《夢梁錄》載：「酒店又有掛草葫蘆、銀馬勺、銀大碗。」顯然，酒葫蘆、酒勺、酒碗與飲酒有直接的聯繫，形象化地標明了酒店的經營內容。

圖6-48
「清明上河圖」中的宋代商標和
廣告設計形式──幌子、酒旗。

旗幟式是從古老的酒幌發展而來的表現形式。宋代的酒旗除了傳統的青旗，還有色彩豐富的錦條繡旗，有的在酒旗上書寫本店字號或「新酒」字樣。有的酒店還以詩旗為酒旗，以吸引好飲的文人雅客。

門樓式是宋代新創造的表現形式，其特點是把店面裝飾與廣告相結合。《東京夢華錄》記載：「凡京師酒店，門首皆縛綵樓歡門。」《夢粱錄》：「且言食店門首及儀式，其門首，以枋木及花樣沓結縛如山棚，上掛半邊豬羊，一帶近里門面窗牖，皆朱綠五彩裝飾，謂之『歡門』。」可見當時汴京城內大型酒店和食店都有彩樓和歡門。彩樓上垂吊酒旗，而歡門首掛有食品實物，豎著文字招牌，既增加了裝飾的作用，又突出了廣告的效果，顯示了店家的規模與實力。

招牌式也是宋代新出現的表現形式，一般是把商業性的文字寫在長條形的木牌上，根據其設置形式又分為豎掛式、橫掛式和落地式三

種，也有直接寫在牆上的。招牌上的文字內容廣泛，不僅表示經營品
種、店鋪規模，而且標明店主的姓氏。「清明上河圖」中出現的文字
招牌就有「王家羅錦匹帛鋪」、「劉三叔精裝字畫」、「久住王員外
家」等。隨著市場同行業競爭的公開化，質量好、價廉物美的店鋪深
受顧客歡迎，店鋪的招牌自然成為名牌，可見商業的名牌的「牌」意
最早是出之於招牌。

　　銘記式，即在商品上標有產地、產家名、號等商業性標誌的銘
文。在器物上刻以造器工匠的姓名，可追溯到春秋戰國時期，不過，
當時這類銘記，主要是出於「物勒工名」，以便質量檢查的需要。而
宋代器物上的銘記，則帶有強烈的商業色彩。市場上出售的主要日用
商品，如瓷器、漆器、金銀器、銅鏡上都有這類銘文。磁州窯有許多
瓷枕分別刻有「張家造」、「趙家造」，「王家造」等銘文。杭州老
和山南宋墓出土的漆器上有「壬午臨安府符家起初上牢」。而銅鏡上
的銘記最多，如「湖州祖業真石家煉銅鏡」、「湖州真正石家無比煉
銅照子」等。這類銘記的編排也頗為講究，通常以文武線構成一個長
條形，將銘記文字分兩行或三行安排在其中，銘記布局在鏡背的上方

圖6-49
宋代銅鏡銘記編排設計

或中心部位，整體編排顯得嚴謹而突出。而南
宋時期一面標有「嘉熙戊戌吳氏淑靜」
銘記的銅鏡（圖6-49），其銘記的編排
卻獨具匠心。八個醒目的銘記文
字，編排在與銅鏡外形八個花瓣
形相適合的曲線中間，文字的編
排設計富有節奏感和韻律感。

　　印刷式的商標和廣告在宋代
出現，在藝術設計史上具有十分重
要的意義。現存中國歷史博物館的一件

圖6-50
北宋濟南劉家功夫針鋪商標廣告設計
1 印刷銅版
2 廣告黑白圖稿

北宋「濟南劉家功夫針鋪」的雕刻銅版（圖6-50），是目前發現的中國古代最早的印刷式商標和廣告。這塊雕刻銅版寬12.5公分，高13公分。在設計上，其中心位置安排一個獨立完整的白兔圖形商標，上方橫置一條反白醒目的店鋪全稱「濟南劉家功夫針鋪」，商標左右兩旁和下方分別以文武線分割，安排文字，寫著簡明的廣告用語：「認門前白兔兒為記」。下方註明店鋪經營項目、經營方法和質量保證：「收買上等鋼材，造功夫細針，不誤宅院使用；客轉為販，別有加饒。請記白（兔）。」從印刷出來的效果看，這件廣告作品中心突出，圖文並茂，構圖對稱而不呆板，黑白對比有致，文字編排合理。這件設計作品由於是用銅版雕刻印刷，能夠大量印製，它標誌著至遲在宋代，中國的商標和廣告傳播方式有了新的飛躍。而歐洲直到1480年才出現第一張推廣索爾斯伯利式溫泉療法的印刷廣告。可見中國古代印刷式的商標廣告比西方至少領先了四百年。

宋體字的產生和印刷招貼畫的出現

宋、遼、金、元，是中國古代印刷術發展的鼎盛時期，雕版印刷技術已逐漸成熟。北宋時期，畢昇發明了活字印刷術。據北宋沈括的《夢溪筆談》一書記載，在北宋慶曆年間（1041至1048年），布衣畢

昇發明了泥活字版。此後，南宋又出現了木活字，元代有了錫活字。活字印刷術，是預先在泥、木或金屬字坯上刻成（泥活字和金屬活字在刻字後還需燒成或鑄造）許多單個陽文反體字模，然後根據書稿內容檢出所需的單字，排成版面進行付印的方法。一書印完後，版可拆散，取下活字，還可再用來排其他書版。元大德元年（1297年），王禎還創造了轉輪排字盤，這是一種省力而提高工效的機械撿字裝置。活字印刷術較之雕版印刷，更加方便、快捷，對於書籍的大規模生產、普及起到了直接的促進作用。中國的活字技術傳入歐洲後，德國人古騰堡到十五世紀中葉，研製出適合西方拼音文字的金屬活字印刷技術，從而引發了歐洲印刷業的革命。

從平面設計的角度來看，宋遼金元時期印刷品設計的突出成就，是印刷字體——即宋體字的產生和印刷招貼畫的出現。

印刷字體的設計是書籍裝幀設計十分重要的組成部分。在雕版印刷的初期，所用的字體都是當時名家的書法字體，如唐宋時期多用歐陽詢體，兼用柳公權體和顏真卿體。而宋代時首創了宋體字。所謂宋體字，特指宋代雕版印書上出現的一種印刷字體。有一些研究者對此持有不同看法，認為，宋體字始創於明代萬曆年間（十六世紀下半葉），日本人也把宋體字稱為「明體字」。實際上，作為中國古代最早的、最有代表性也是使用最普遍的印刷字體，宋體字的發展過程經歷了一個相當長的時間，其始創應該是在宋代。我們可以從宋體字的結構和筆劃特點來分析。宋體字的結構特點是嚴謹緊密、端正整齊；筆劃特點是橫平豎直、橫細直粗，起落筆有稜角。形成這些特點的原因，一是綜合歐、柳、顏體書法各自的風格特點，如歐體的剛勁爽健，柳體的清勁挺拔，顏體的用筆豐滿，橫細豎粗。尤其是顏體楷書對宋體字的形成影響更大。二是結合雕版印刷的實際，以方便快速刻版需要。宋代的雕版印刷數量增多，從中央到地方以至民間都刻印出

版了數量空前的書籍和各類印刷品，僅中央主管印刷的機構——國子監，在北宋中期的日印刷量竟達到一萬張。而擔任雕版刻字任務的主要是刻版工匠。為了提高刻字的效率，在長期的實踐中形成一種既有楷體內蘊，又能快速刻版的程式化、標準化的印刷字體的條件已經基本具備。

從宋代一些書籍的印刷字體來看，已經初步具備了端正整齊、橫平豎直、橫細豎粗、橫畫收筆處有三角形的特徵。（圖6-51）應該說，宋體字在這一時期已經產生。當然，此時的宋體字，還處於始創的狀態，對比起明代萬曆以後標準的宋體字，還顯得不夠成熟，還不夠規範化和程式化，使用也不普及。但任何藝術設計的創造都會經歷一個逐漸發展成熟的過程，宋體字的創造也不會例外。因此，我們認為宋體字應該是始創於宋代而成熟於明代，稱之為宋體字是名副其實的。

圖6-51
宋代書中的宋體字

在雕版印刷書籍盛行之時，用雕版印刷的招貼畫也開始出現，並有逐漸流行的趨向。據宋人的筆記雜錄記載，當時的茶肆酒館有張掛名人繪畫之風，以此吸引顧客，裝點店面。南宋時還出現了「紙畫兒」行業。這些「名畫」、「紙畫」，大多是由民間畫家創作，然後再用雕版印刷千百張，以供應市場。其表現的題材豐富多樣，其中有許多是表現世俗生活的，人們一般把這些畫稱之為木版年畫。不過，其中一些木版年畫，並不限於歲末新春時才張貼，即使平時在各種商業場合也張貼展示，已帶有招貼畫的意味。金代平陽府（今山西臨汾）姬家刻印的「四美圖」（圖6-52），就是這個時期雕版印刷招貼畫的代表作。這幅招貼畫高57.5公分，寬32.5公分，畫面

是王昭君、趙飛燕、班姬（婕妤）、
綠珠四美人形象，花冠繡裳，體姿生
動，線條流暢，刻工精細。畫面上方
還刻有「隨朝窈窕呈傾國之芳容」楷
書字樣，並有印刻之家題識「平陽姬
家雕印」小字一行。1973年在西安
碑林還發現一幅金代的「東方朔偷
桃」，表現了東方朔盜取西王母的長
壽仙桃而成仙的故事，畫面是用濃
墨、淡墨及淺綠三色刻印而成，是目
前所發現最早的多色套印的招貼畫。

書籍裝幀設計

　　宋遼金元時期的書籍裝幀設計有
了更大的進步。裝幀形式開始形成爲
冊頁裝訂，版式設計的民族風格也已
形成，而插圖設計更日趨成熟優美。

　　宋代的書籍裝幀形式出現了蝴蝶
裝。這是中國古代冊頁裝訂的最早形
式，也是雕版印刷發展的必然結果。

　　由於雕版印刷是一版一頁印刷
的，以前那種由於手抄書而形成的卷

圖6-52
四美圖

金代平陽府（今山西臨汾）姬家刻印中
國古代早期的印刷招貼圖。

軸裝幀顯然已經不太適應於雕版印刷的書籍，裝幀形式集頁成冊爲的
變革是勢在必然，而蝴蝶裝就是這種裝幀形式改革的第一步。所謂蝴
蝶裝，就是將印好的每一頁，從中縫處對折起來，然後依據頁碼順
序，把折口一頁一頁地黏在包背紙上，再裝上硬的封面而成一冊。清

末版本學家葉德輝在《書林清話》中評述說:「蝴蝶裝者,不用線訂,但以糊黏書背,夾以堅硬護面,以版心內向,單口向外,揭之若蝴蝶翼。」顯然,蝴蝶裝的優點在於版心向內,版外空白,可以裁減,不致傷書,且閱讀時翻書及尋找頁碼都比較方便,易於保存。由於書衣是用硬紙或布、綾、錦、裱背,從封底、脊部一直包到封面,因此,使書的封面、封底和書脊成為相對獨立的裝幀設計部位,也是首要的裝飾部位。(圖6-53)

當然,蝴蝶裝也有明顯的缺陷,主要是版心向內,形成所有的書頁都是單頁,翻閱極為不便。於是,一種新的書籍裝幀形式——包背裝,在南宋時期被創造出來,而在元代廣泛應用。包背裝的特點是將書頁沿中縫文字向外折疊,版心向外,書頁左右兩邊的餘幅,齊向右邊書脊。封面則繞背包裝,不露書脊。包背裝主要解為了蝴蝶裝開卷就是無字反面的問題,在書籍的裝訂形式上已經非常接近於現代的平裝書。(圖6-54)

在版式設計方面,宋代版書的版式已經初步定型,由印版所占的面積形成的版面,四周都有框線框位,構成邊欄。宋代的邊欄多用單線形式,稱為單欄;也有一粗一細的雙線,即文武線,稱為雙欄。版面用直線分成行,稱為「界行」,在版框左欄外上端存籍以辨認篇名

圖6-53
蝴蝶裝

圖6-54
包背裝

的「耳子」，也叫「耳格」或「書耳」；在書的首尾、序後或目錄後，刻上一個墨圖記，稱作「墨圍」，在版心中間離上下邊欄四分之一處，有上下各一魚尾形的標誌。以上這些單欄、雙欄、界行、耳子、墨圍、魚尾形等，不但構成了中國古代傳統書籍裝幀版式設計獨特的形式，具有鮮明的民族風格，而且對中國宋、元、明、清時期其他平面設計作品的設計風格都產生了直接的影響。（圖6-55）

圖6-55
宋代書籍的版式設計

宋代雕版印刷書籍的插圖，在唐代的基礎上，也有了很大的發展，唐代的插圖只局限於經文的佛教圖像之類，而宋代的插圖範圍逐漸擴大，在一些研究名物制度、古圖物圖案、醫學、土木工程等科學或實用類的書籍中，都出現了大量的插圖，這些插圖在書籍中，有的是圖文並茂，有的是圖中標注，有的是上圖下文，總之，與書籍中的文字在整體上互相呼應，融爲一體，在風格上突出線條美和刀法味，從而

圖6-56
「磧砂藏」扉頁插圖

構成了中國古代書籍插圖設計的濃郁民族特色。成書於南宋的《磧砂藏》卷首的扉頁插圖（圖6-56），共繪有人物百餘名，構圖飽滿，形象莊重，線條流暢，畫面壯觀。這幅插圖是用五、六種圖版印製而成，並印有刻工陳寧、孫佑等名字，堪稱是宋代書籍插圖的傑作。

元代的書籍裝幀設計在宋代的基礎上有了新的進步，首次出現了配有書名和插圖的扉頁設計。元至治年間（1321至1327年）福建建安虞氏刻印的《新全相三國志平話》書名頁，就是中國古代早期雕版印刷配有書名和插圖的扉頁設計。（圖6-57）扉頁的出現使書籍裝幀更加完整，在書籍裝幀設計史上具有創新的意義。西方書籍扉頁的出現比中國晚了幾乎兩個世紀。（參見潘吉星著：《中國科學技術史・造紙與印刷卷》，科學出版社1998年版，第392頁）元代書籍的版式設計，也比宋代有了新的發展，如具有書籍標誌作用的「墨圍」，其設計的形式更加多樣化，有鐘鼎形、琴瑟形、蓮龕形、幡幢形等，成為書籍標誌設計的傑作。（圖6-58）元代書籍裝幀的另一個新創造是雙色套印技術的應用。元至正元年（1341年）中興路資福寺刻印的《金剛經注》，是目前發現最早的用朱墨色套印的書籍裝幀設計作品，從而為明清時期彩色套印書籍的盛行奠定了基礎。（圖6-59）

（左）圖6-57
元代書籍最早有插圖的扉頁

（右）圖6-58a
元代書籍版式設計

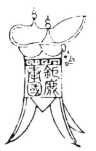
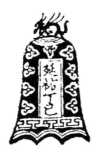
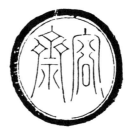

圖6-58b
元代書籍的標誌設計

圖6-59
元代書籍裝幀設計
用朱墨雙色套印的《金剛經注》，元至正元年（1341年）中興路刻印。

中國古代設計
的集大成

明清時期　上　西元1368年至十七世紀

CHAPTER VII　Great Achievement of Ancient Chinese Design

手工業生產繁榮鼎盛
與傳統藝術設計顛峰

西元1368年，朱元璋在南京稱帝，建立了明朝。中國封建社會發展到了明代，已經進入了晚期，這又是一個強盛的時期。封建經濟高度發展，商品經濟更為活躍，明代中葉，資本主義生產方式的萌芽在一些地區的一些行業中已經出現，中國古代的手工業生產達到了最為繁榮鼎盛的時期。明代也是中國古代藝術設計的集大成時期。它不僅表現在體現中國特色的各項藝術設計已經十分成熟精緻，而且出現了一批總結中國古代設計成就和設計理論的著作，這是中國藝術設計史上一筆十分寶貴的財富。

明代藝術設計的輝煌，是中國幾千年設計歷史積累的結果，也是明代手工業發展的必然產物。

明代仍然有著規模龐大的官方手工業。明初中央政府所建立的官方手工業，就分為六個部分：一、工部領導的官方工業；二、內府各監局領導的官方工業；三、戶部領導的官方工業；四、都司衛所領導的官方工業；五、地方官府領導的官方工業；六、官方工業的監察與刑事組織。其中，工部是最大的官方管理機構。它的職責是掌管官方工業全部專業工匠，以及負責主要的官方工業部門的領導工作。

明代官方手工業工匠人數眾多，分布廣泛，這些當時被劃入匠籍的工匠們，要按照規定的時間，輪流到京師服役，為朝廷服務，被稱之為「輪班工匠」，這就是所謂的「歲率輪班（匠）至京受役」。

　　當時全國輪班工匠的人數，據洪武二十六年統計，共232,089
名，分布在六十二個行業。

　　《明會典》記載，各行業輪班的班次和工匠的所屬行業如下：

　　五年一班的：木匠和裁縫匠。

　　四年一班的：鋸匠、瓦匠、油漆匠、竹匠、五墨匠、妝鑾匠、雕
鑾匠、鐵匠和雙線匠。

　　三年一班的：土工匠、熟銅匠、穿甲匠、搭材匠、筆匠、織匠、
絡絲匠、挽花匠和染匠。

　　兩年一班的：石匠、艌匠、船木匠、箬蓬匠、櫓匠、蘆蓬匠、
餳金匠、絛匠、刊字匠、熟皮匠、扇匠、鈒燈匠、氈匠、毯匠、捲胎
匠、鼓匠、削藤匠、木桶匠、鞍匠、銀匠、銷金匠、索匠和穿珠匠。

　　一年一班的：裱褙匠、黑窯匠、鑄匠、鏽匠、蒸籠匠、箭匠、銀
珠匠、刀匠、琉璃匠、銼磨匠、弩匠、黃丹匠、藤枕匠、刷印匠、弓
匠、鏇匠、缸窯匠、洗白匠和羅帛花匠。（祝慈壽：《中國古代工業史》，學林出版
社1988年版，第642、643頁）

　　這支數十萬人，分屬六十二個行業的龐大的工匠隊伍，實際上是
明代手工業設計家和技術匠師中的精華，加上住在京城及其附近數以
萬計的工匠，可以說，明代手工業設計的力量，已經大大超過了以往
任何一個時代。

　　如同中國古代的手工業生產，經過數千年的發展，到了明代中
葉，已經遙居世界領先地位一樣，中國古代的手工業藝術設計，到了
明代中葉，也進入了顛峰的時期，許多藝術設計在世界設計史上走在
了最前列。中國是最早發明瓷器的國家，到了明代中葉，瓷器無論是
造型、裝飾設計和製作工藝，都已完全成熟。各種精美的單色釉瓷和
釉上、釉下彩繪瓷器，令人目不暇接。而此時，歐洲人尚不知道瓷器
的原料為何物。

中國古代的高型家具儘管起步較晚，但其發展卻是十分迅速的。明代時，以蘇州私家園林家具爲主流的明式家具，在功能的合理性、結構的科學性、設計的先進性方面，令西方同時期的家具望塵莫及，並給西方的家具設計帶來了很大的影響。

平面設計在明代也達到十分輝煌的時期。隨著雕版印刷和多色套印技術的更趨成熟，平面設計顯得多彩絢麗，宋代發明的活字印刷術在明代結出豐碩的果實，印刷字體的標準化、程式化和線裝書的流行，標誌著中國古代書籍裝幀設計的完美成熟。

以雕漆爲代表的明代漆器進入了又一個繁榮時期，漆器品種的豐富和漆器技藝的精湛，仍然處於世界先進水平。尤其是明代漆器設計家黃大成所著的《髹飾錄》，是一部不可多得的漆器設計與工藝專著，其價值不可限量。

其後，明末時期宋應星所著的《天工開物》，更是中國古代一部科學技術與工藝設計的百科全書，這部全面記載和總結中國古代設計成就的巨著，在中國設計史乃至世界設計史上都占有十分重要的地位。

明代的其他藝術設計，如織物、服飾和室內環境的設計，都是集歷代藝術設計之精華，在製作方面更是幾乎達到了手工技藝所能達到的精湛的程度。

明末之際，當西方的工業發生了革命，資本主義生產關係完全確定，工業生產技術超過了中國時，中國儘管也有少數工業部門有了資本主義萌芽，但這種萌芽是萌而不發，工業生產的整體已經處於僵化的封建主義自然經濟的桎梏之中。中國古代的工業從此失去了在世界範圍內的領先地位，中國古代的藝術設計也從此逐漸落後於西方。

陶瓷設計

　　中國古代自東漢末年發明真正的瓷器以來，歷經一千多年，其間經過三國兩晉南北朝和隋唐的發展時期，宋代的黃金時期，到了明代，從整體上來看，瓷器的設計和生產，已經達到了高峰時期。儘管有許多陶瓷研究的專家、學者認爲中國古代瓷器的高峰是清代的康熙、雍正、乾隆三朝，而我們卻認爲，從藝術設計史的角度來看，明代是中國古代瓷器的高峰時期，其理由主要有三點：一是作爲中國古代瓷器傑出代表的青花瓷，而且無論是官窯或民窯生產的青花瓷，在明代都已經達到了很高水準。清代的青花瓷並沒有超過明代的青花瓷。二是從造型設計的角度來看，明代不但瓷器造型的種類十分豐富，造型優美成熟，而且實現了瓷器產品設計的重大突破，即成套組合的系列化設計。三是從裝飾設計的角度來看，明代已經解決了瓷器裝飾的一個最大難題，這就是釉上彩繪裝飾。儘管在釉上彩繪裝飾的某些工藝和技法方面，清代康、雍、乾三朝還有所發展，但畢竟釉上彩繪裝飾的難題主要是在明代解決的。而且從整體來看，清代瓷器的造型和裝飾設計，是失多於得，並且走入了設計的歧途和誤區（關於這個問題，將在下一章中作專門論述）。

　　如果說，景德鎮在元代已經顯露出了中國瓷都的王者之相，那麼，明代時，景德鎮已經牢牢坐穩了中國瓷都的王者之座。代表明代瓷器設計和生產最高水準的，正是瓷器之都——江西景德鎮。

豐富多彩的瓷器品種

明代陶瓷的品種，可以說是中國歷代陶瓷藝術的大薈萃。與宋代相比，其有了更大的進步，更全面的發展。在瓷器品種方面，既有傳統的柔麗優美的釉下彩瓷——青花、釉裡紅，又有新創造的爭奇鬥艷的釉上彩瓷——鬥彩、五彩，還有各種鮮艷純美的單色釉瓷。下面就重點的品種作一些簡要的介紹。

青花瓷是在唐宋時期產生、元代發展起來的釉下彩繪瓷器。明代是青花瓷生產的黃金時期，作為瓷器之都的景德鎮，其生產的青花瓷，代表了明代青花瓷的最高成就。

景德鎮早在元代時已成立浮梁瓷局，成為官方燒造青花瓷的窯場。明洪武三十五年，明代統治者在這裡設立了御器廠，專門燒造供宮廷日常生活使用的高檔青花瓷，以及對外交流所用的禮品青花瓷。到了明永樂、宣德時期，官窯青花瓷的胎、釉製作技術和燒造工藝，已經是爐火純青。而這一時期，鄭和出航西洋，從伊斯蘭地區帶回了青花顏料，即文獻記載中的「蘇麻離青」。這種低錳高鐵的青花顏料，使青花顏色燒成後顯得更加濃鬱沉穩，美觀耐看。

宣德以後，明官窯青花所使用的大多是國產的青花顏料，雖不及永樂、宣德青花的古樸、典雅，也顯得清新淡雅，仍具有較高的審美價值。而民間燒造青花的瓷窯，幾乎遍及景德鎮。至於釉裡紅和青花與釉裡紅相結合的瓷器，明代雖然並不多見，但從目前所見的實物來看，其製作和燒造工藝都遠遠超過了元代。

釉上彩繪是明代瓷器的一個偉大創造。明代釉上彩繪的主要品種是鬥彩和五彩。

所謂釉上彩，是指在燒成的瓷器釉面上用彩料描繪紋飾，然後再入窯低溫（600℃至900℃）烘燒而成。明代的鬥彩和五彩，都屬於釉上彩裝飾的彩瓷。

鬥彩的含義，實際上是指用釉下青花與釉上彩繪結合起來的瓷器裝飾技法。凡是用鬥彩技法裝飾的瓷器，被稱之爲鬥彩。從習慣上來說，鬥彩也就是彩瓷的一個品種。成書於清雍正年間的《南窯筆記》記載：「成、正、嘉、萬具有鬥彩、五彩、填彩三種。先於坯上用青料畫花鳥半體，復入彩料，湊其全體，名曰鬥彩。」現代著名陶瓷史學家陳萬里先生則認爲，鬥彩應該包括幾種技法：點彩——全器圖案主要是釉下青花畫成，只以釉上彩色稍加點綴；覆彩——在釉下青花圖案上覆蓋釉上彩色；染彩——在青花圖案輪廓邊沿用釉上彩色烘托相襯；填彩——青料雙勾輪廓線，釉上填入彩色；青花加彩——全部圖案主要以青花構成，只是部分使用釉上填彩。

從文獻記載和實物對照來看，明代的鬥彩以成化時期的爲最佳。成化的鬥彩，其特點是釉上彩使用的顏色比較豐富，有的釉上彩繪顏色達六種以上，而且色彩鮮明艷麗，並爲後來的五彩奠定了工藝基礎。

五彩是在鬥彩的基礎上創造出來的釉上彩繪技法，而且屬於比較純粹的釉上彩瓷。五彩，含多彩之意。從工藝過程來講，是在燒成的白瓷釉面上，用多種彩料描繪圖案，再入窯低溫烘燒而成。實際上，由於明代還未發明出釉上藍彩，所以，在明代的五彩瓷中，凡有藍彩的地方，還是先在釉下用青料畫出，其他的顏色，如紅、黃、綠、褐、紫等，均是在釉上彩繪。因此，也可稱之爲青花五彩。但青花五彩已經明顯不同於鬥彩，因爲其釉上彩繪占據了整件瓷器裝飾的主要部位，較之鬥彩更加鮮艷奪目，五彩繽紛。

在明代以前，單色釉的瓷器主要是青釉和白釉，以及青白釉和黑釉。而明代所創造了多種單色釉瓷，大大豐富了瓷器的品種。

明代單色釉瓷中最爲出色的是紅釉、藍釉、孔雀綠釉和黃釉。

紅釉瓷是在釉料中加入銅作爲著色劑，銅使高溫石灰釉在還原焰中燒成鮮艷的紅釉。明永樂宣德時期燒製成功了這種鮮艷純正的紅釉

瓷。紅釉瓷還被稱爲「寶石紅」、「祭紅」、「霽紅」、「積紅」等。

藍釉瓷是以鈷爲著色劑，在高溫中燒成。儘管元代也出現過藍釉瓷，但明代宣德燒造的藍釉瓷，色澤深沉，釉面不流不裂，色彩濃淡均勻，又被稱爲「霽藍釉」、「霽青釉」等。

孔雀綠釉是一種以銅爲著色劑的低溫色釉。明代以前，我國曾燒製過綠釉陶器和綠釉瓷器，但這些綠釉都偏深暗。而明代燒製的孔雀綠，其色彩猶如孔雀羽毛般鮮艷翠綠，美麗動人。

明代弘治年間燒造的黃釉是一種低溫鉛釉。較之唐三彩上的黃釉，它顯得更加純正，在色彩上屬於飽和的中黃色，色澤嬌柔光滑，釉面晶瑩透澈，人們喜歡稱之爲「嬌黃」。黃釉瓷的製作工藝是用澆釉的方法澆在瓷胎上，所以又稱爲「澆黃」。

明代瓷器的品種可以說是豐富多樣。不論是單彩還是多彩，不論是釉下彩還是釉上彩，都是如此鮮艷奪目。從宋代的瓷器到明代的瓷器，如同進入了兩個迥然不同的瓷器藝術世界。

瓷器造型設計的多樣化與系列化

陶瓷產品和其他日用產品一樣，其造型設計的發展，和當時人們的生活需要、審美風尙，以及製作工藝技術的發展，有著直接的聯繫。

儘管明代時還普遍存在著城鄉貧富不均的情況，不過從整體上來說，明人的生活水準較之前代已經有了很大的提高。當歐洲人還把瓷器當作黃金和寶石一樣貴重的時候，瓷器在中國早已成爲城鄉人民極爲普通的生活日用品。以至明政府還明文規定，六品以下的官吏，城鄉地主商人和城市居民，一般器皿都要用瓷器。可以說，在明代，凡生活中所需要的日用品，基本上都可以用瓷器來製作，如餐具、酒具、茶具、燈具、枕具、玩具、文具、衛生用具、娛樂用具、家具中的屏風坐墩，以及祭祀用具、裝飾陳設品等，種類繁多，花色豐富。

用同一種材料製作的日用品,能夠在如此廣闊的生活舞臺上占有如此絕對主角的地位,除了原始時期的陶器(而原始時期的生活舞臺是多麼狹小),在世界設計史上,恐怕也是空前絕後的。

明代瓷器的造型設計,線形優美,體型端莊,造型語言已顯得十分豐富成熟,多數瓷器產品造型尺度適中。不過,明瓷造型有一個明顯的傾向值得重視,這就是造型的「兩極分化」。所謂「兩極分化」,一方面是超小超薄,另一方面則是超大超高。超小超薄,是指器形非常小巧玲瓏,瓷胎也非常輕薄。故宮博物院收藏的「成化鬥彩人物杯」,高只有3.8公分,口徑6.1公分,足徑2.7公分。而成化時期鬥彩的雞缸杯和高足杯,一般的口徑都在7至8公分左右。永樂時期的青花壓手杯,高在4至6公分,口徑在9至10公分。這種壓手杯,口

圖7-1a
明代成化雞缸杯

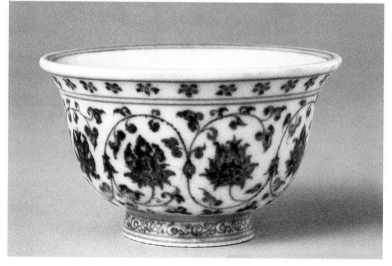

圖7-1b
明代青花壓手杯

圖7-2
明代青花瓷書燈

圖7-3
明代嘉靖青花葫蘆瓶
通高58cm

沿外撇,拿在手中正好將拇指和食指穩穩壓住。(圖7-1)各種瓷器小罐、小壺、小碗、小碟等,也是屢見不鮮。即使是作為座燈的瓷書燈(圖7-2),通高也只有十餘公分。至於薄胎的瓷器,永樂時期有半薄胎,能夠光照見影。到了成化時期,其薄的程度達到了幾乎脫胎的地步。而明代晚期,如隆慶、萬曆時期高級民窯燒造的「蛋皮」式白瓷,也達到脫胎的程度。當時景德鎮的製瓷名匠昊十九,所製的薄胎瓷,輕若浮雲,薄似蟬羽,極負盛名。

與超小超薄相反的是,明代的瓷器造型中,也有不少設計得超大超高。特別是嘉靖、萬曆時期,出現了不少造型龐大的盤、罐、缸、梅瓶、葫蘆瓶(圖7-3)、花觚等。梅瓶本是一種盛酒器皿,宋代的梅瓶,最高的有30多公分,元代的梅瓶已屬大型,但最高的也不見有超過50公分的,而明代萬曆時的梅瓶,最高可達60公分左右。花觚是一種模仿商周青銅禮器觚、尊的造型,萬曆的花觚,最高的達70多公分。嘉靖時期的大罐,最高也達70多公分,而這一時期的黃釉青花龍紋大盤,其口徑甚至達到80公分。這些器形的尺度,都屬於超大超高型。

明代瓷器造型設計的這種「兩極分化」現象,其原因也許比較複雜,但有兩個原因是主要的,一是人們對物質生活和精神生活新的追求;二是與中國古代「以瓷類玉」的審美心理有關。

　　小巧玲瓏的瓷器酒杯、茶杯、茶壺、碗、碟等，在生活中的確很便於使用和攜帶，尤其是在南方地區，有一定身分地位的人，在日常生活中，都喜歡用造型小巧的餐具、酒具、茶具，這類造型所體現出來的秀美靈巧的風格，與南方人精明而柔和的性格非常吻合。作為瓷都景德鎮，由於地處南方，其設計和製作的產品，受這種地域風格的影響，也是必然的。而大型瓷器的出現，則跟當時上層階層的精神生活有直接聯繫。隨著瓷器的普及化，上層階層的人們已不滿足於把瓷器當作一般日用品，他們還把高檔的瓷器作為祭祀用具和陳設欣賞品，以滿足他們精神生活的需要。而大型的瓷器，也主要是這類非實用品，如嘉靖時期宮廷所用的瓷製祭器，有尊、盤、罐、瓶等一類和商周青銅禮器相接近的器形。至於一些大型的花瓶、花觚，其用途主要是用作陳設欣賞品，如葫蘆瓶就是嘉靖時期極普遍的吉祥陳設品，而大型的觚，顯然是陳設欣賞品無疑。

　　中國古代「以瓷類玉」的審美心理由來已久，尤其是文人士大夫更是如此，他們把瓷器的審美標準與玉器的審美標準聯繫在一起，把「類玉」看成是瓷器裝飾美學的最高境界。唐代茶聖陸羽評價越窯青瓷「類玉類冰」，是指青瓷釉色如冰似玉。實際上，瓷器造型的美學，也有「類玉」的現象。且不論中國古代玉器造型中有許多是與瓷器品種和造型相同或相似，而且玉器造型也有「兩極分化」的傾向，這種傾向越到後來就越明顯。小至玲瓏剔透的各種玉佩飾，大至數頓巨型的玉雕，其造型的大小如此之懸殊，令人歎為觀止。與瓷器有所不同的是，不論造型大小的玉器，都屬於裝飾欣賞品，當然，由於大小的明顯區別，裝飾效果和欣賞價值也不盡相同，正如超小超薄的瓷杯，與超大超高的瓷瓶相比，其美感也不會一樣。從藝術設計學的角度來看，明代瓷器造型設計最可貴的，是創造了成套組合系列化的瓷器產品設計的形式。

　　明代以前，瓷器基本上是單件的造型，唐宋時期出現一些成套的瓷茶具和酒具，不過這些成套的瓷器造型，每套也只有兩、三件，如茶碗和茶托，酒注、酒碗和酒杯。明代從嘉靖年起，創造了成套系列化的瓷器造型，當時稱爲「桌器」，應是整桌瓷器之意。這種成套的「桌器」越發展件數就越多。嘉靖三十三年（1554年），燒造「桌器」1,340套，每套二十七件，計有酒碟、果碟、菜碟、碗各五件，盞碟五件，茶盅、酒盤、渣斗、醋注各一件。到了隆慶時期，每套「桌器」除了二十七件的以外，還增加了三十六件、六十一件的兩種。成套「桌器」設計的形式是，根據一桌筵席所用筵具的需要量，設計出一套品種規格不同的，但造型風格相統一，而紋飾和色彩則完全一致的具有整體感的系列化的瓷器產品。嘉靖年設計的1,340套「桌器」中，就有青花雙雲龍紋、暗龍紫金紋等不同紋飾，有金黃、天青、翠青、磯紅、翠綠等不同色彩的各成系列的筵席用具。（參見祝慈壽著：《中國古代工業史》，學林出版社1988年，第697頁）

　　明代成套「桌器」的設計，是中國古代瓷器產品設計的一個重大突破，它解決了瓷器產品造型和裝飾的系列化這樣一個十分重要的問題，從而更大程度上滿足了生活的需要，在藝術設計史上具有非常重要的意義。儘管明代這種成套組合系列化的瓷器，在設計和製作方面還不很成熟，但它代表了實用瓷器產品設計發展的趨勢。在當代，成套組合系列化已經成爲世界性的實用產品設計的主流，而景德鎮生產的成套組合系列化實用瓷器產品，還曾多次榮獲國際博覽會的金獎。

　　明代瓷器的造型成就，是與製瓷工藝的進步分不開的。清代唐英的《陶冶圖說》，詳細記載了明瓷的整個生產過程，分爲採石製泥、淘煉泥土、煉灰配釉、製造匣鉢、圓器修模、圓器拉坯、琢器造坯、採取青料、揀造青料、印坯乳料、圓器青花、製畫琢器、蘸釉吹釉、鏇坯挖足、成坯入窯、燒坯開窯、圓琢洋彩、明爐暗爐、束草裝桶、

祀神酬願。其中，圓器修模、圓器拉坯、琢器造坯、鏇坯挖足，屬於造型設計和製作成型階段。產品在造型時，要先設計出模樣。製作成型時，球形造型的圓器使用輪車拉坯，拉坯者坐車架，用一竹杖撥車走輪，雙手按泥，隨其手法的屈伸收斂，拉出大形。對於瓶、觚、尊等造型變化較多的器形，除了使用輪車拉坯，還要使用手工，如有方稜角的部位，用布包泥，以平板壓之成片，以刀裁切成段，黏合成型。在修坯時，則使用鏇車，鏇車「中心多一木樁，其頂渾圓，包以絲棉。鏇時坯合樁上，撥輪旋轉，用刀鏇之使內外光平」。在製作以實用為主的圓器和以陳設欣賞為主的琢器時，是有專門分工的，即由不同的工匠分別製作。這種專業化分工，能使製瓷工匠充分發揮個人和本行業全體的積極性與創造性。精湛的製瓷技術和和專業化的分工，使明代瓷器能夠以高質量的成品體現藝術設計上的創新。

五彩繽紛的瓷器裝飾設計

明代陶瓷的裝飾設計，以釉下彩的青花、釉上彩的鬥彩和五彩裝飾最有特色。

圖7-4
明代青花纏枝蓮瓷罐

青花瓷是中國古代瓷器的一個傑出代表。明代是青花藝術最為輝煌的時期。

按照藝術設計學的理論，產品的裝飾設計，既起著美化造型、增強造型藝術感染力的作用，同時又有著相當獨立的欣賞價值。而青花瓷的裝飾設計，其審美欣賞價值又更高一籌。

明代青花的裝飾之美，可以歸納為四個方面：一、廣泛豐富的裝飾題材；二、疏密有致的裝飾構成；三、藍白相映的色調韻味；四、官窯和民窯青花各有特色的審美情趣。

明代青花的裝飾題材，不論是動物紋樣、植物紋樣、人物紋樣、幾何紋樣和吉祥紋樣，都十分豐富廣泛。動物紋樣中，既有充滿奇光異彩的龍、鳳、麒麟、獅子、海馬紋樣，也有生動自然的魚、鴛鴦、孔雀、雲鶴、鷺鷥、雁、鵝、貓、兔等。植物紋樣中，比較常見的有牡丹、菊花、蓮花、牽牛花、靈芝、枇杷和松、竹、梅等。（圖7-4）人物紋樣有戲曲人物故事、神仙高士、胡人舞樂、閨閣婦女和嬰戲等。八寶紋、八吉祥原本是充滿濃厚道教、佛教色彩的符號，明代時已演變為世俗化的吉祥圖案。「福」、「壽」之類的文字圖案和阿拉伯文、梵文作裝飾的圖案，在明代也較流行。

如此廣泛豐富的裝飾題材，這是明代以前的青花所不能比擬的。

明代青花的裝飾之美，還在於疏密有致的布局構成和程式化強的紋樣變形。明代青花的裝飾構圖，很少見到非常繁密或留有很大空白的布局構成，大都是疏密有致，或密而不繁，或疏而不空，主次分明，虛實相生。如宣德年的青花海水龍紋扁瓶（圖7-5），構圖看似很滿，其實是滿中有空，實中有虛。瓶身大面積的實地水紋，反襯出留白的造型生動的龍紋；而瓶頸又以白底上繪出比較疏朗的纏枝花紋。這實際已體現出現代平面構成的正負形對比手法。明代青花的紋樣變形，既繼承了中國古代傳統的程式化平面裝飾手法，又融合了中國繪畫的寫實風格，骨格分明突出，枝葉穿插自然，不論是主體紋樣還

圖7-5
明代青花海水龍紋扁瓶

是邊飾紋樣，都顯示了較強的程式化和設計意匠。

青花之青，白瓷之白，青白相映，是明代青花裝飾之美的又一獨到之處，尤以永樂、宣德的官窯青花最有特色。

青花是應用鈷料在白瓷胎上描繪紋飾，再上透明釉，最後在高溫中燒成的。因此，白瓷之白，也是構成青花裝飾的一個有機部分，沒有白色襯托，青花之美要大打折扣。明代有的青花是與黃釉相襯的，其美感就不能與白底青花相比。明代永樂、宣德官窯青花瓷器，胎質細膩潔白，釉色屬於純正的白色，這就為青花的表現提供了很好的色彩基礎。而永樂、宣德官窯青花之青，可以說是空前絕後的。青色，即藍色，是一種十分明快，而變化又十分微妙的顏色。同樣是藍色，就有湖藍、孔雀藍、鈷藍、深藍、群青、普藍等之分，給人的美感也就各不相同。永樂、宣德的青花，使用了「蘇麻離青」這種含鐵量高的進口的青料，燒成後其藍色濃而不艷，鮮而不飄，藍白相映，既清新明快，又沉穩典雅。尤其是在運筆描繪的過程中，凡筆觸稍有停頓的地方，青色會積澱成為深色的斑點，形成類似中國水墨畫中濃墨點化淡墨的藝術效果，淡中有濃，濃中更濃，自然天成，令人叫絕。

同為青花，明代官窯青花和民窯青花卻有迥然不同的審美情趣，這也是明代青花裝飾之美的又一體現。

官窯青花，屬繪瓷高手遵官方之命設計的精心之作，在高檔的白瓷上使用高檔的進口顏料進行描繪，製瓷的環境又相對優越，裝飾的風格自然是精緻細膩的。因此，官窯青花總體上給人以一種精細雅致的審美情趣。而民窯青花，為民間普通藝人所作，其製瓷完全是為了養家糊口。他們在粗糙的白瓷上使用極為低檔的青料和工具進行描繪，在非常簡陋的環境裡，表現自己和普通平民百姓所喜聞樂見的花鳥蟲魚、人物故事圖案，其裝飾風格簡樸豪放，往往在草草數筆之間，體現出一種粗獷活潑的審美情趣。明代官窯青花和民窯青花，雖

然體現的是兩種截然不同的審美情趣，但有一點卻是相同的，這就是在裝飾方面，都達到了中國古代青花設計藝術的最高境界。（圖7-6）

釉上彩是明代瓷器裝飾設計的主要手法，也是明代瓷器裝飾設計的一個重大突破。

在瓷器表面進行釉上彩繪，是瓷器裝飾設計發展的必然結果，如同原始彩陶，也是原始陶器裝飾設計發展的必然結果。在中國古代瓷器發展過程中，人們曾經把「冰肌玉骨」作爲瓷器審美的典範，而且早在宋代時，這種「冰肌玉骨」的瓷器美學，已經發展到了一個極峰的境地。在製瓷工藝技術更加進步成熟的明代，如何進一步發展瓷器的裝飾設計，已經成爲擺在當時瓷器裝飾設計師們面前的一個重大問題。青花是一種很美的裝飾手法，但畢竟只是一種釉下彩繪。經過長期的摸索實踐，特別是宋代磁州窯系曾經出現一種不成熟的釉上彩繪——「宋紅綠彩」，啓發了設計靈感，明代景德鎮的設計師們在吸收這種工藝技術的基礎上，加以綜合、改進和提高，並對釉上彩的配方作了重要改革，首先把釉上彩和當時已經比較成熟的釉下彩結合起來，創造成功了別具一格的鬥彩，繼而，又發明了色彩更加豐富、更加鮮艷奪目的五彩，終於實現了瓷器裝飾設計的一個重大突破。（圖7-7）

圖7-6
明代民窯設計和生產的青花罐，造型簡樸實用，紋飾粗獷生動。

這裡，我們暫且不拿釉上彩的鬥彩、五彩與釉下彩的青花，在裝飾美學上作一番孰高孰低的比較；也暫且不拿明代的鬥彩和五彩，與宋代「冰肌玉骨」的粉青和梅子青，就其審美格調作一番孰雅孰俗的爭論。作爲裝飾藝術來說，「百花齊放」比「一花獨秀」要好得多，「百花齊放」能更大程度地滿足人們不同的審美追求和精神享受。明代釉上彩繪的發明，大大豐富

了瓷器裝飾設計的表現手法，它是中國古代瓷器藝術百花園中十分美麗耀眼的花束。當然，過分美麗耀眼，就會變成艷俗。不過，從整體上來看，明代的鬥彩和五彩還不屬於艷俗的一類。（圖7-8）

紫砂陶設計

在明代彩瓷相互爭奇鬥艷的同時，一個以體現原料本色為美的陶器新品種也在明代盛行，這就是中外馳名的江蘇宜興窯場燒造的紫砂陶器。

按照中國矽酸鹽學會編寫的《中國陶瓷史》中的解釋，紫砂陶器「是用一種質地細膩、含鐵量高的特殊陶土製成的無釉陶器」。今人有一種觀點，認為紫砂器是一種介於陶器與瓷器之間的炻器，但是這種觀點看來仍缺乏說服力。

紫砂陶器所用的原料，主要有紫泥、本山綠泥和紅泥三種，統稱為紫砂泥。紫砂陶器外部不施釉，經1,100至1,200℃氧化氣氛燒成，精細製品燒成後還要再拋光或擦蠟。紫砂陶器的色澤雅致，質地堅硬耐用，其外觀色調以紫紅色為主，由於原料的不同配比，還可以產生朱砂紫、深紫、栗色、梨皮、海棠紅、天青、青灰、墨綠、黛黑等不同的顏色。

紫砂陶器具有優越的實用功能。如紫砂

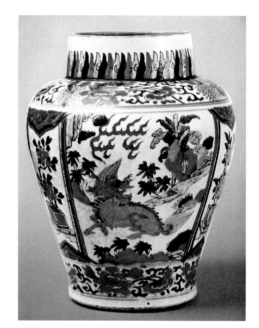

圖7-7
明代萬曆五彩瑞獸紋罐

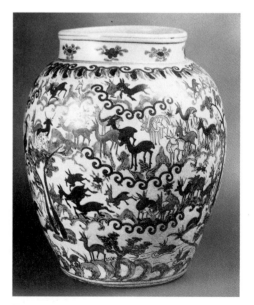

圖7-8
明代萬曆五彩百鹿尊

壺用以泡茶不失原味，「色、香、味皆蘊」，使「茶葉越發醇郁芳
沁」；紫砂壺使用久後，即使以空壺注入沸水，也有茶味；能經受冷
熱急變，寒天沖茶，絕無爆裂之虞，又可用文火燉燒；由於傳熱緩
慢，使用抓提不燙手。加上紫砂壺外觀獨特的審美欣賞功能（這一點
在後面再作分析），因此，始創於北宋的紫砂陶器本來默默無聞，自
從明正德、嘉靖間江蘇宜興一名普通的家僮——供春（又稱龔春）製
成的紫砂壺面世後，引起轟動，聲名大噪。從此，紫砂器的生產一發
而不可收拾，可謂百品競新，名家輩出，獨樹一幟，成為明代陶瓷中
的一個著名的品種，幾百年來久盛不衰。（圖7-9）

與瓷器成型工藝不同的是，紫砂陶器的成型工藝完全是由手工
完成的。據錢劍華先生所著《紫砂茶壺的造型與鑒賞》一書介紹，紫
砂壺的成型方法大體上可以歸納為打身筒和鑲身筒兩類。圓型壺類一
般用打身筒的造型方法，而方型（包括四方、六方、八方等）壺類的
成型方法，主要是用鑲身筒的辦法。無論是打身筒成型還是鑲身筒成
型，都是一種純粹的個體手工操作。實際上，一件紫砂壺，從設計到

圖7-9
明代時大彬製作提梁紫砂壺

製作，自始至終都由一個人獨立完成，展示的是製陶
藝人個人高超的技藝。紫砂陶業中有一種說法，
「製坯等於十月懷胎」，可見，一件紫砂陶
器的製作成型，要花費相當長的時間。

明代的紫砂壺，不上釉，不彩繪，那
麼，紫砂壺的裝飾之美體現在何處呢？可以
說，主要體現在紫砂壺的陶土本色。清吳梅
鼎〈陽羨茗壺賦〉這樣讚譽紫砂壺陶土本色
裝飾之美：「忽葡萄而紺紫，條桔柚而蒼
黃，搖嫩綠於新桐，曉滴琅瑯之翠，積流
黃於葵露，暗飄金粟之香。」「遠而望之，

勳若鐘鼎陳明庭；迫而察之，燦若琬琰浮精美。」儘管這樣的描寫有誇張之嫌，但紫砂壺那古樸高雅的色澤，確實給人一種美的享受。至於「壺經久用，滌拭日加，自發黯然之光，入手可鑒」，則是一種古玩欣賞的感覺了。在彩瓷盛行的明代，紫砂壺不但能夠站穩腳跟，而且還能廣為流行，除了其本身具有優越的實用功能，獨特的欣賞價值也是一個主要的原因。「素肌玉骨」的紫砂陶和五彩繽紛的彩瓷，在審美上能夠起到一種「互補」作用，從而豐富了明人尤其是文人士大夫的精神生活世界。

古代家具設計的經典之作
——明式家具

　　明代是中國古代家具生產的黃金時代。傳統的漆木家具，經過兩千多年的發展，到了明代，無論在功能、造型、裝飾和製作工藝上都達到了很高的水平。造型莊重、裝飾華麗的漆木家具，成爲明代宮廷建築的主要家具用品。而以優質的硬木爲主要用材的硬木家具，以其卓越精湛的設計和製作技術，被譽爲「明式家具」，成爲明代家具，實際上也是整個中國古代家具的經典之作。此外，明代還有豐富多樣的竹製、藤製家具和陶瓷家具。

　　成書於明代中葉的《魯班經》（明萬曆間的增編本改名爲《魯班經匠家鏡》），比較詳細記錄了明代民間家具的品類、造型、結構和尺度。其中，家具的品類有床類、案几類、椅凳類、屏風類、箱類、櫥櫃類、架類等。此書對於研究明代家具具有重要的史料價值。

　　在本節中，我們重點論述明式家具的設計。

明式家具的形成和發展

　　明式家具設計，不僅是明代藝術設計的一個重要組成部分，而且在中國藝術設計史上也占有極其重要的地位。這份十分寶貴的藝術設計遺產，非常值得以濃墨重彩大書一筆。

　　中國最早提出「明式家具」這一概念，並對其進行系統研究的，是二十世紀三〇年代著名的建築學家楊耀先生。自從楊耀先生對明式家

具進行研究和宣傳後，幾十年來，逐漸引起了國內外的重視，才使中國古代這份寶貴的藝術設計遺產被人們所充分認識。明式家具，一般指的是中國明代中期至清代早期（十五至十七世紀）生產的，以花梨木、紫檀木、紅木、鐵力木、杞梓木等優質硬木和楠木、樟木、榆木、欅木、黃楊木等優質柴木爲主要用材的，具有特定的式樣和風格的家具。由於製作年代主要在明代，故稱「明式」。在中國藝術設計史上，以一個時代來命名一種家具設計的式樣，明式家具是空前的。儘管後來還有「清式家具」，但其歷史影響和藝術成就，都比明式家具遜色不少。正因爲如此，明式家具才具有很高的歷史價值和藝術價值。

明式家具是怎樣形成，又是如何發展起來的呢？

中國古代家具發展到了明代以前，高型家具已經逐漸普及，與中國傳統建築「大木構架」相吻合的家具梁柱式框架結構和造型尺度的高型化已經完全定型，「小木作」的工藝水平也有了很大提高。可以說，中國古代家具的民族形式，在明代以前已經大體形成。這些，都爲明式家具的產生，奠定了堅實的造型基礎和工藝基礎。

進入明代以後，隨著社會經濟的復甦，社會生產的較大發展，商業發達，市場繁榮，對外貿易活躍頻繁，手工業的生產水平，達到了前所未有的高度。爲了滿足生活的需要，家具生產在當時已經形成一個普遍性的社會行業。宮廷貴族、豪戶富商們的新府第，尤其是當時興建起來的大大小小的私家庭園，迫切需要大量的家具充實其空間。這就爲明式家具的形成，提供了很好的歷史機遇和社會條件。

明式家具的發展，經歷了兩百多年的時間。這其中，有三個條件對其發展起到了直接的甚至是決定性的作用。

家具是一種物質產品，它的發展離不開良好的物質條件。優質木材，就是製造優質的木家具所必需的物質條件。明代初期，明政府總管下西洋的鄭和，七下西洋，從盛產高級木材的南洋諸國運回了大

量的花梨、紫檀等家具材料，並打開了從這些國家進口高級木材的通道。正是由於有了這樣良好的物質條件，才使明式家具的飛快發展擁有了雄厚的物質基礎。明式家具的精品，大多是由當時從南洋進口的花梨木、紫檀木、紅木、杞梓木、鐵力木等製作成的。

園林建築的發展是明式家具發展的又一重要條件。沒有明代興建的大量的園林建築，明式家具就不能成為明式家具，也許只能稱之為明代家具。明代時，宮廷貴族、豪戶富商們興建私家園林，成為一種時尚。尤其是在山水毓秀的江南名城──蘇州，大大小小的私家園林之多為其他地方所不及。這些私家園林，以建築為主體，是住宅的一部分，或者說是住宅的延伸和擴大。但是在功能上又有別於一般的居室，主要用作迎賓接客的活動場和琴、棋、書、畫的娛樂場所。大量的園林建築需要大批的家具；而園林建築特有的地理環境和文化氛圍，又決定了園林建築室內家具的設計式樣和設計風格。可以說，明式家具是在明代至清代初期蘇州園林建築家具式樣的基礎上發展起來的，又在同一時期的宮廷和民間中廣泛流行的一種家具設計的式樣。

文人參與家具設計，木匠技藝精湛和木工工具的提高，也是明式家具發展的另一個重要條件。明代許多私家園林的園主是能書善畫的文人墨客。他們往往親自參與園林內家具式樣的創意設計，對家具設計的風格有著高雅的見地和獨特的審美標準，並融入園林建築的美學風格中統一策劃。明代和清初著名的文人文震亨、高濂、李漁等，都對當時的園林和園林家具、室內陳設作過系統的研究，他們還親自參與設計了家具。文人的參與，對明式家具的發展及其風格的形成，有著十分重要的影響。中國古代家具的木工技藝，自宋代以來已經有了長足的進步。到了明代，木工工藝更加精湛，蘇州是明式家具的主要產地，蘇州木匠精湛的工藝被譽為「蘇作」。中國的木工工具，也有悠久歷史。早在春秋時期的魯班，就創造發展了許多木工工具。明

代時，木工工具又有了很大提高。明代宋應星在所著的《天工開物》中，記載了當時普遍使用的木工工具，如銼、鑽、鋸、刨、鑿等，光刨就有推刨、起線刨、蜈蚣刨。蜈蚣刨「刀闊二分許，又刮木使極光者」，「一木之上，十條片小刀，如蜈蚣之足」。這種蜈蚣刨，正是當時製作園林家具的蘇州木匠常用的工具。

明式家具的造型與結構設計

明式家具造型與結構設計的特點，主要體現在四個方面：一、與中國古代建築設計風格相統一；二、科學合理的使用功能與造型尺度；三、以線為主的造型形式美；四、堅固牢實的榫卯結構。

明式家具（包括明代以前的家具）的造型和結構的形成，與中國古代建築有著源遠流長的親緣和千絲萬縷的聯繫。

中國古代的建築，是以木結構為主發展起來的。從遠古時期的天然岩洞到穴居，半穴居上升為地面的、簡單的原始木結構建築物，又逐漸發展為抬梁式又稱梁柱式或疊梁式木結構建築。楊耀先生指出：「家具式樣是由建築形式演變出來的，各國都是如此。中國建築有史以來就是以木質的梁、柱做骨幹，所以家具的做法也是用柱做支，用樑做架，至於板面的邊框，支柱的拉撐，也都是取法建築結構方式，腿之上端向裡傾斜，有如大木構架角內的斜側（宋稱側腳），和上端較下端細小，有如柱的收分，使物體顯示安定性，都是同樣有意的。」（楊耀著：《明式家具研究》，中國建築工業出版社1986年版，第17頁）楊耀先生這一精闢的論述，明確指出了中國古代家具與建築相輔相成、相互融合又相互促進的關係。

明式家具不但充分運用了中國古代建築框架結構的傳統工藝，而且結合家具造型的特點加以創造性的發揮，這就是將家具的主要構件，如腿料、框料、檔料、柱料等組合成一個基本的框架，再根據功

能的需要裝配不同的板料與附件，就能設計出功能不同，而造型千變萬化的家具樣式。因此，從整體上來看，明式家具的設計與中國古代建築設計十分協調；在造型的細節上，又體現出家具設計獨特的造型語言和表現手法。明式家具具有十分實用的功能和科學的造型尺度。根據使用功能，明式家具可分為六大類：

一、**坐具類**。有杌、交杌、方凳、長方凳、條凳、梅花凳、官帽椅、燈掛椅、交椅、圈椅、禪椅、瓜墩、鼓墩等。

二、**几案類**。有琴几、條几、炕几、方几、香几、茶几、書案、條案、平頭案、翹頭案、架几案、棋桌、八仙桌、月牙桌、三屜桌等。

三、**櫥櫃類**。有悶戶櫥、連二櫥、連三櫥、書櫥、豎櫃、四件櫃、六件櫃、衣箱、藥箱、百寶箱等。

四、**床榻類**。有木榻、竹榻、涼床、暖床、架子床、拔步床等。

五、**臺架類**。有燭臺、花臺、衣架、鏡架、面架、承足（腳踏）等。

六、**屏座類**。有鏡屏、插屏、圍屏、座屏、爐座、瓶座等。

圖7-10
明式黃花梨圈椅

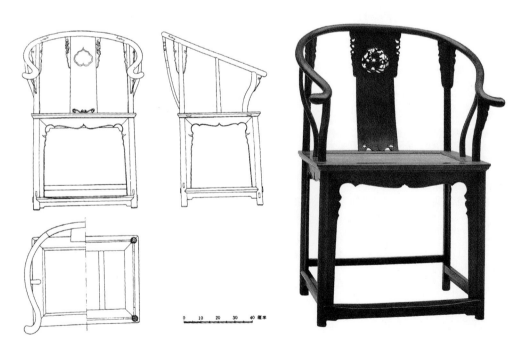

　　這些功能齊全、品類豐富的家具，從各個方面滿足了明人居住、貯藏、玩賞、社交、文化、娛樂的各種需求，構成了具有強烈時代特色、較高設計水準和濃厚文化氛圍的明代室內的主要設施。

　　明式家具的造型尺度，是以符合人體各個部位的尺度作爲依據的。而這些造型的基本尺度，歷經幾百年，直至今天，還爲現代家具的造型設計所沿用或參照，從而證明了它的科學性。（見「明椅與現代椅尺寸比較表」，此表原載陳增弼：〈明式家具的功能與造型〉，《文物》1981年第3期第84頁）

明椅與現代椅尺寸比較表（cm）

項目 ＼ 總類	明椅	現代椅的國家標準
座寬（藤雁芯）	510	380～450
座深（藤雁芯）	440	350～420
座　高	440	440
背　寬	450～480	330～480
椅總高	950	800～900
背傾角	101°	97°～100°
座傾角	0°	2°～3°

　　人體工程學是二十世紀五〇年代以來發展的一門新興技術科學。這門技術科學，研究的是人與機器、人與環境的關係。而早在四百多年前的明代，當時的中國家具設計師，已經在設計實踐中運用了這門技術科學知識。明式家具中，椅子靠背板的設計是典型的範例。這就是根據人體脊柱的側面在自然狀態下呈現「S」形，將靠背板作爲與脊柱相適應的「S」形曲線。而這條曲線的曲率大小又是結合不同規格、不同尺寸來選用，同時根據人體休息時的必要後傾度，使靠背與座面形成近於100°的背傾角，以滿足人體靠坐時獲得舒適的功能。此外，明椅的搭腦、扶手等部位的設計，其尺寸的大小、線形的變化、轉角的曲度，無不與人體的頭、手發生密切的關係，既具有視覺上的美感，更具有觸覺上的舒適感。（圖7-10）

　　明式家具的造型形式，體現了中國傳統藝術中以線爲主的風格特徵。在中國傳統的繪畫、書法藝術中，無不顯示出線條美的魅力。作爲家具造型的線條表現，顯然不同於繪畫、書法的線條表現。家具造型的線條表現，是依附於形體的，因而稱之爲線形。在扶手椅、圈椅、桌、案、几的造型中，不論是搭腦、扶手、柱腿、根子、牙子等構件的線形，都非常簡潔、流暢、挺勁、優美而富有彈性和韻味。（圖7-10、圖7-11、圖7-12）明椅靠背最上的橫梁——搭腦，有「馬鞍式」、「挖油盞頭式」、「駱駝背式」、「天宮翅式」等典型樣式，實際上就是由於搭腦線形不同的起伏變化而形成的。其線形，或翹或垂、或傾或仰、或剛或柔、或直或曲，變化豐富，韻味無窮。（圖7-13）在明式家具的腿腳線形中，「內翻馬蹄式」可說是很有代表性的。這條從腿部延伸到腳足的變化微妙的線形，曲而不軟，彈性十足，流暢而不失挺勁，柔婉而不失雄健，顯示出家具線形獨特的藝術魅力。（圖7-14）

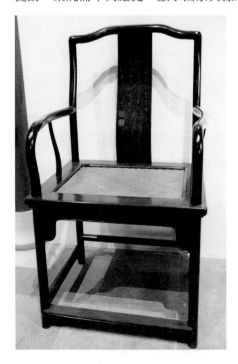

圖7-11
明式南官帽椅
美國紐約大都會博物館藏

至於明式家具中部件截斷面邊緣線的線腳，也是體現線條美的獨特表現手法。通過各種直線、曲線的不同組合，線與面交接所產生的光影效果，增加了家具形體空間的層次感，從而使家具造型更加充實豐滿。

　　堅固牢實的榫卯結構，是明式家具結構連接設計的主要特色。榫卯結構源於中國古代建築的木構架結構。早在距今七千年前的河姆渡人，就發明了這種榫卯結構的技術。當時的河姆渡人，在僅有石器作爲工具的條件下，在建築木構件上製作出十餘種的榫卯樣式。中國古代建築的木構架的交接，都採用榫卯結構，如梁柱相交榫卯、水平十字搭交榫卯、橫向構件相交榫卯以及平板相接的榫卯等等。明式家具採用了中國古代建築的木梁柱結構及榫卯接合形式，同時結合家具結構接合的特點，將榫卯結構設計得更加完善，更加多樣，更加科學。明式家具的榫卯結構，有數十種不同的方式，根據其構合的作用，大致可分爲三大類型：第一類主要用作面與面的接合，如槽口榫、企口榫、燕尾榫、穿帶榫、紮榫等；第二類主要用作橫豎材丁字結合、成角結合、交叉結合，以及直材或弧形材的伸延接合，如格肩榫、雙榫、雙夾榫，勾掛榫、楔釘榫、半榫、通榫等；第三類是將三個構件組合一起並相互連接，如托角榫、長短榫、抱肩榫、粽角榫等。各種榫卯接合處很少使用竹釘、魚膠，卻很堅固牢實。許多家具經過數百年的使用，流傳到今天，依然是牢固完好的。

　　榫卯結構不僅使家具堅固牢實，而且還可以用來彌補家具用材的不足。如明式家具的桌面或櫃門，採用一種「攢邊」的做法，即面板的四邊框用45°的格肩榫攢起

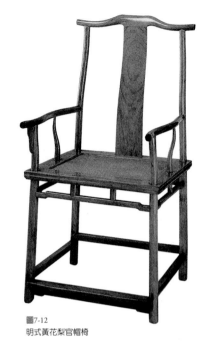

圖7-12
明式黃花梨官帽椅

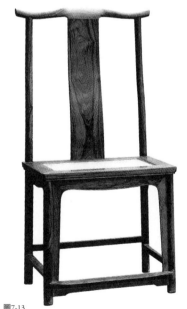

圖7-13
明式黃花梨燈掛椅

來，這樣，既可以解決中央面板的漲縮問題，又可以避免暴露面板的截板紋。楊耀先生認為，這種技術「科學地解決了家具用材上的兩個難題」（楊耀著：《明式家具研究》，中國建築工業出版社1986年版，第25頁）。

明式家具的裝飾設計

明式家具裝飾設計的特點，同樣表現在四個方面：一、充分利用木材本色，體現材料美的裝飾意匠；二、裝飾設計與結構設計的有機結合；三、恰到好處的雕鏤和鑲嵌裝飾工藝；四、充分發揮金屬配件的裝飾作用。

花梨、紫檀、紅木、鐵力木、杞梓木、烏木等硬木和楠木、樟木、榆木、櫸木、黃楊木、胡桃木等柴木，是明式家具的主要用材。這些木材（尤其是硬木）質地堅硬、色澤明亮、紋理清晰，本身就具有天然的裝飾情趣。而「材美工巧」，是中國傳統工藝設計的一貫原則，這一原則，充分體現在明式家具的裝飾設計上，首先就是充分利用木材本色，以顯示材料美的裝飾意匠。紫檀的色澤深沉古雅，紋理稠密；黃花梨色如琥珀，紋理如花狸斑紋；杞梓木的色澤和紋理，則

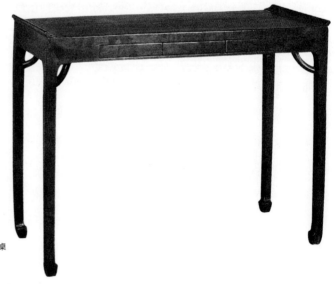

圖7-14
明式黃花梨條桌

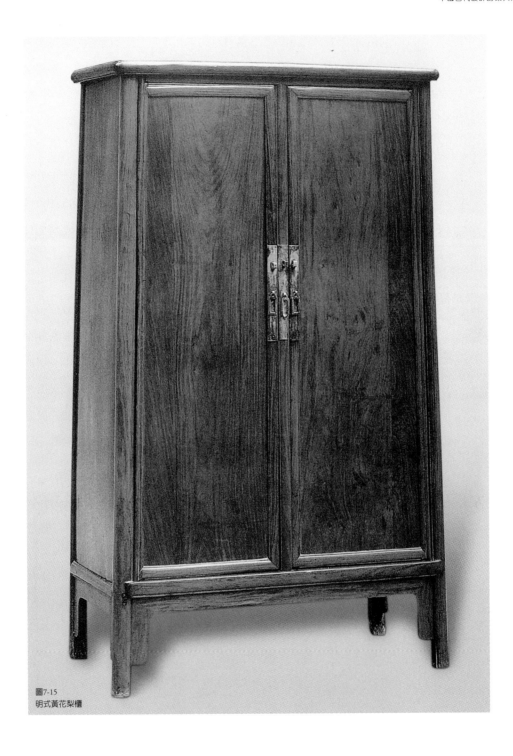

圖7-15
明式黃花梨櫃

如羽毛般美麗漂亮。對於這些材料的自然本色，從不輕以色漆掩蓋，而以獨到的打磨或擦蠟工藝，使其色澤紋理更加清晰透亮，光潤細膩。這是明式家具在裝飾設計方面最為成功之處。（圖7-15）

圖7-16
明式小座屏風

明式家具的裝飾設計，還注意與結構設計有機地結合。許多裝飾的部位，也正是結構中不可缺少的部位。如桌、案、椅、凳等的面框下設置連接兩腿之間的牙子，在橫、豎材交角處為了加固作用而安裝的角牙，在棖條與牙子之間起支撐作用的卡子花以及各式各樣的牙板等結構部件，都有意識地進行加工裝飾，使這些被刻意裝飾的結構部件，既融合於整體的造型之中，又起到襯托、美化造型的裝飾作用。

明式家具吸收了中國傳統的雕鏤和鑲嵌裝飾手法，這些適度的雕鏤和鑲嵌的部位，注意做到疏密有致，簡繁相宜，恰到好處。（圖7-16）如雕鏤的部位多在家具的牙板、背板的端部。（圖7-17）玫瑰椅是明式家

具中比較講究雕飾的，多在靠背部分雕鏤花飾。雕刻的技法有淺刻、平地浮雕、深雕、透雕等。裝飾紋樣多是一些富有吉祥含義的動物、植物和幾何紋樣，形象生動，刀法圓潤，線條優美，從而更加體現了明式家具的藝術魅力和民族特色。（圖7-18）此外，有些家具如桌、榻、屏風、几案等還鑲嵌紋理自然生動的大理石，與硬木優美的紋理相得益彰，更增添了一種天然的情趣和畫意。

　　明式家具的金屬配件，本是為了開啟、提攜、加固的功能需要而裝配的，如箱、櫃、櫥上的面頁、紐頭、吊牌、穿鼻、鎖、合頁、拉手提環、包角等。除了滿足功能的需求，這些金屬配件，多採用中國傳統的吉祥圖案造型，如圓形、長方形、桃形、葫蘆形、蝙蝠形、魚形、瓶形、如意雲頭形等，成為一種裝飾的點綴。而金屬配件與木材又形成一種質感和色澤上的對比，為家具增了色、添了輝。（圖7-19）

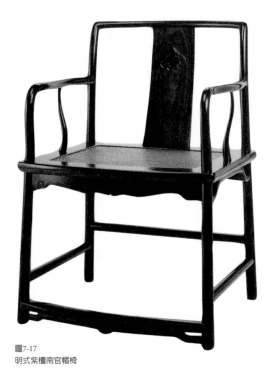

圖7-17
明式紫檀南官帽椅

圖7-18
明式透雕靠背玫瑰椅

圖7-19
明式鐵力木悶戶櫥

明式家具的設計風格及其意義

　　明式家具的形成和發展主要是在明代。明代是一個重理學、講實用的時代，作爲物質產品的家具，其設計功能首先要突出其實用性。而明式家具美學風格的成分則比較複雜。明式家具首先產生在園林建築的室內，繼而又廣泛影響、流傳到宮廷、城市、鄉鎮等不同階層。作爲融合物質文化和精神文化爲一體的明式家具，它體現了貴族化的消費、文人化的審美、市民化的實用、民間匠人的技藝，這四者結合在一起，就構成了明式家具選材優良、造型簡練、結構嚴謹、裝飾高雅、工藝精細、實用性強的設計風格。

　　明式家具設計，在藝術設計學上具有重要而深遠的意義。明式家具純粹由手工製作，作爲手工業的一門行業，明式家具樹立了中國古代手工業藝術設計的典範。首先，它很好地解決了手工業產品的實用功能與審美功能相結合問題。這在不少手工藝產品已逐漸脫離實用，變爲純粹展示技藝的陳設欣賞品的元、明、清時期，顯得更加難能可貴。明式家具的設計，既繼承了中國傳統藝術設計的民族風格，又顯示了鮮明的時代（明代）特色；既注重造型美，也注重裝飾美；既強調技藝性，也強調科學性。不少造型和結構設計，直至今天看來，仍然是先進的（如人體工學的運用），對於現代的工業產品設計，仍然有許多值得借鑒和吸收的地方。

室內環境的設計思想
與設計成就

　　室內環境設計包括了室內空間、室內陳設和室內裝修三大組成部分。中國古代室內設計的發展，是與古代建築設計的發展同步的。可以說，從原始人擺脫了穴居，開始原始建築設計以來，室內設計的歷史也已經開始了。數千年來，在中國古代建築發展，建築設計風格逐漸形成的過程中，室內設計的風格也在逐漸形成。但在明代以前，有關室內環境的設計思想、設計觀念和審美情趣等，並沒有專門的理論性論述和著作，明末清初之際，隨著園林建築和園林建築室內家具的進一步發展，出現了一批涉及室內環境設計的理論性著作，如計成的《園冶》、文震亨的《長物志》和李漁的《閒情偶寄》等。這些著作中所闡述的有關室內環境藝術設計的美學思想和設計觀念，對明清時期的室內環境設計產生了重要的影響。

計成的設計思想

　　計成，字無否，生於明代萬曆十年（1582年），卒年不詳，吳江（今江蘇吳江縣）人。計成是一位詩人和畫家，更是一位造園的設計家和理論家。他對園林設計有著十分豐富的實踐經驗，並且撰寫了世界上最早的一部造園名著——《園冶》。鄭元勛在該書的題詞中，把《園冶》與《周禮・考工記》相提並論，給予極高的評價。

　　《園冶》共分三卷，一卷分〈興造論〉、〈園說〉，及〈相

地〉、〈立基〉、〈屋宇〉、〈裝折〉四篇。二卷全志〈欄杆〉，並附欄杆圖式。三卷分〈門窗〉、〈牆垣〉、〈鋪地〉、〈掇山〉、〈選石〉、〈借景〉六篇。其中前三篇文圖並舉。《園冶》全書論述了造園的藝術設計，其中〈興造論〉、〈屋宇〉、〈裝折〉、〈門窗〉等篇闡述了園林建築及室內環境設計的思想和觀念。

在〈興造論〉一篇中，計成首先強調了設計和設計師的重要性。「獨不聞『三分匠，七分主人』之諺乎？非主人也，能主之人也。」「第園築之主，猶須什九，而用匠什一。」計成這裡所說的主人不是建築物的主人，而是主持園林建築的設計師。設計師在園林建造中，應發揮七分，甚至是九分的作用，而工匠的作用，只占三分，甚至只是一分。在〈屋宇〉中，計成進一步指出：「方向隨宜，鳩工合見。」這就是說園林住宅的方向是可以隨宜的，而工匠的操作要符合設計意圖。「時遵雅樸，古擇端方。」則作為一個設計的原則，即追趨時尚，要遵依典雅樸素，而仿古要擇取端莊大方。這正是藝術設計在對待傳統和創新時所要採取的正確態度。〈裝折〉一篇闡述了室內裝修的設計思想和設計要求。「凡造作難於裝修，惟園屋異乎家宅，曲折有條，端方非額，如端方中須尋曲折，到曲折處還定端方，相間得宜，錯綜為妙。」「構合時宜，式徵清賞。」這就是說，凡建築難在裝修，園林房舍又不同於一般住宅，須曲折而有條理，方整卻不呆板，要從方整之中尋求曲折，到曲折之處保存方整，空間分隔需要運用得宜，錯綜變化妙在應有規律。總之，構成整合要適時適宜，樣式風格要追求清新幽雅。計成還分別對室內裝修的屏門、仰塵（天花板）、床榻、風窗的設計提出了具體的要求。

文震亨的設計思想

文震亨，字啓美，明代蘇州府長洲縣人。生於1585年，卒於1645

年。係明代著名書畫家文徵明的曾孫。其祖父也是明代書畫家兼有名的篆刻家。文震亨本人能詩善書畫，曾「以琴書名達禁中」，係官武英殿中書舍人。他一生曾三次遭受迫害，最後不惜捨身殉國，充分顯示出其民族氣節。文震亨的著述頗豐，其中《長物志》是其有關造園著作中十分重要的一部。

《長物志》共分為〈室廬〉、〈花木〉、〈水石〉、〈禽魚〉、〈書畫〉、〈几榻〉、〈器具〉、〈衣飾〉、〈舟車〉、〈位置〉、〈蔬果〉、〈香茗〉等十二卷。其中，〈室廬〉、〈花木〉、〈水石〉、〈禽魚〉、〈蔬果〉五卷，主要論述園林構成的主要材料，而〈書畫〉、〈几榻〉、〈器具〉、〈舟車〉、〈位置〉、〈香茗〉六卷主要論述園林的室內陳設和室內外的布局。在〈位置〉一卷中，一開始就闡明了室內陳設布局的原則：「位置之法，繁簡不同，寒暑各異，高堂廣榭，曲房奧室，各有所宜，即如圖書鼎彝之屬，亦須安設得所，方如圖畫。」對於小室、臥室、亭榭、敞室等不同功能、不同空間的室內陳設和設計風格，則有不同的要求。如臥室，「地屏天花板雖俗，然臥室取乾燥，用之亦可，第不可彩畫及油漆耳。」「室中精潔雅素，一涉絢麗，便如閨閣中，非幽人眠雲夢月所宜矣。」「亭榭不蔽風雨，故不可用佳器，俗者又不可耐，須得舊漆、方面、粗足、古樸自然者置之。」這裡，文震亨把臥室的精潔雅素、亭榭的古樸自然，這兩者不同的室內設計風格闡述得十分明確。

在〈几榻〉、〈器具〉這兩卷中，文震亨論述了家具、燈具和其他器具與室內陳設的關係。對几、榻、桌、凳、床、櫥、箱、屏風等家具造型的式樣、材料、尺寸、色彩、裝飾，其設計的要求是自然、圓滑、精緻、古雅，避免流於庸俗，這樣才能與園林建築相得益彰。如「天然几以文木如花梨、鐵梨、香楠木等木為之；第以闊大為貴，長不可過八尺，厚不可過五寸，飛角處不可太尖，須平圓，乃古

式。」又說：「古人製几榻，雖長短廣狹不齊，置之齋室，必古雅可愛。……今人製作，徒取雕繪文飾，以悅俗眼，而古制蕩然，令人慨歎實深。」「屏風之製最古，以大理石鑲下座精細者爲最貴，次則祁陽石、又次則花蕊石；不得舊者，亦須仿舊式爲之。若紙糊及圍屏、木屏，俱不入品。」文震亨這裡所說的「古式」、「古制」，實際上就是明式園林室內家具設計的式樣。

燈具也是室內設計的一個重要組成部分。燈具照明功能不僅能爲室內創造一個良好的光照環境，而且能使室內環境具有美感，創造出特定的室內環境文化氛圍。在〈器具〉一卷中，文震亨認爲：「燈，閩中珠燈第一，玳瑁、琥珀、魚魫次之，羊皮燈名手如趙虎所畫者，亦當多蓄。料絲出滇中者最勝，丹陽所製有橫光，不甚雅；至如山東珠、麥、柴、梅、李、花草、百鳥、百獸、夾紗、墨紗等製，俱不入品。燈樣以四方如屏，中穿花鳥，清雅如畫者爲佳，人物、樓閣，僅可於羊皮屏上用之，他如蒸籠圈、水精球、雙層、三層者，俱惡俗。」這裡，作者所推崇的珠子燈、玳瑁燈、琥珀燈、魚魫燈、羊皮燈、料絲燈，皆爲當時馳名的裝飾性很強的燈彩。作者認爲這些燈彩清雅如畫、品位很高，與園林建築的室內環境十分協調。實際上，作者認爲「俱不入品」的夾紗燈、墨紗燈等，也爲當時頗有名氣的燈彩，只不過這些燈彩置於園林建築的室內環境並不很協調，如夾紗燈適合置於室外，在太陽光中能映現出美麗的花紋。作者評價燈具品位的高低和雅俗，完全是以能否適合於園林建築的室內環境作爲標準的。從《長物志》中，我們看到當時對園林建築室內的家具、燈具和書、畫、琴、器皿、文玩、花木等各種陳設裝飾品的材料、造型、裝飾、色彩、工藝的要求是極爲嚴格的。今天，我們從蘇州明代園林保留較爲完整的拙政園、留園等的室內環境中，仍可感受到明代室內設計的風采和雅趣。

李漁的設計思想

李漁，字笠鴻、謫凡，號笠翁，浙江蘭溪人，生於1610年，卒於1680年。李漁作為清代的戲曲理論家、作家，已被後人所熟知。他生前曾組織家庭戲班，親自編導，常往各地達官貴人門下演出。作有傳奇《比目魚》、《風箏誤》、《憐香伴》等十種，合稱《笠翁十種曲》；另有短篇小說集《十二樓》，還指導和編撰出版了中國畫技法的入門書《芥子園畫譜》。而李漁同時還是一個設計思想家和理論家。他的設計思想和設計理論，集中反映在他的代表作《閒情偶寄》中。

《閒情偶寄》成書於1671年，即清康熙十年。全書分〈詞曲部〉、〈演習部〉、〈聲容部〉、〈居室部〉、〈器玩部〉、〈飲饌部〉、〈種植部〉、〈頤養部〉等八個部分。其中，〈聲容部〉論及生活中的服飾裝扮問題；〈居室部〉論及房舍構築，窗欄圖式及構式，牆壁、聯匾、山石等園林營造和室內裝飾問題；〈器玩部〉論及几椅、床帳、櫥櫃、箱籠、茶酒具、燈燭、箋簡的設計和製作問題；〈飲饌部〉、〈種植部〉、〈頤養部〉則分別論述了飲食烹飪、種樹養花和養生之道等問題。

《閒情偶寄》看似一部雜著閒書，然而，李漁把自己的設計思想很鮮明地表達在閒談散論之中。這些設計思想，可以歸結為如下幾個方面：

1 注重功能，突出實用第一的設計思想

針對清代初期的設計出現脫離實用、脫離生活的傾向，李漁在《閒情偶寄》中，反覆強調了造物的實用功能。如「人無貴賤，家無貧富，飲食器皿皆有必需。」李漁一生都以賣文演戲為生，出入過許多達官貴人的門下。他坦言，每每進入這些達官貴人華美的廳堂，看見古玩器皿輝煌錯落，星羅棋布，心未嘗沒有動過。但他始終認為，這些珍器古玩的材料雖然美，但用這些材料製成的用品卻不是盡善盡

美的，其主要原因就在於脫離實用、脫離生活。李漁強調：「凡人制物，務使人人可備，家家可用。始爲布帛菽粟之才，不則售冕旒而沽玉食，難乎其爲購者矣。故予所言，務舍高遠而求卑近。」這就是說，一般人設計製作器物，必須使人人都能製備，家家都派上用場，只有這樣才合乎老百姓的心意，否則儘是出售貴族禮帽，販賣玉食，那就實在難爲買者了。所以，李漁認爲，必須捨棄那些高雅精美但不實用的器皿而尋求普通粗糙的實用品。

具體到家具產品的設計方面，如几案，他認爲「有三小物，必不可少」，即抽屜、隔板、桌撒。尤其是抽屜，不僅書案要有，就是撫琴觀畫、供佛宴賓的座位，也都應該有這樣的設置。「一事有一事之需，一物備一物之用。」李漁的設計思想，觀點鮮明，且深入淺出，富有深刻的哲理。

李漁不僅在理論上闡述自己的設計思想，而且身體力行，親自動手設計出兩種當時還沒有的新型家具——暖椅和涼杌，並繪製出暖椅的圖紙。他在闡述暖椅設計的創意時說：「計萬全而籌盡適，此暖椅之制所由來也。」即設計周密而儘量使人舒適，這就是暖椅樣式的由來。（圖7-20）李漁主張以人的舒適爲目的的設計原則，與後來清式家具追求豪華造型和繁瑣裝飾而不顧人體舒適的現象形成了鮮明的對比。暖椅的設計是成功的。這種暖椅非常適用於冬季，造型如太師椅而稍寬，如睡翁椅而稍直，具有多種功能，能睡臥與坐立，而又以坐爲主，同時又兼有香爐的和薰籠功用。其造型特點是前後安門，兩旁鑲木板，臂下和腳下都用柵欄。最爲巧妙的是，把抽屜安裝在腳柵之下。抽屜爲木板製成，但底嵌

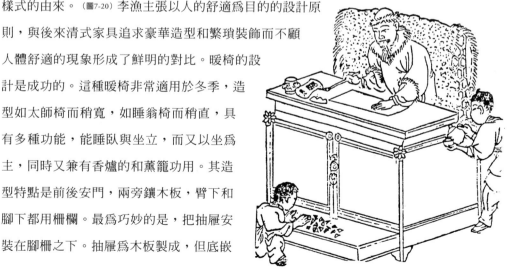

圖7-20
李漁設計的暖椅

薄磚，四周鑲銅，其中可置炭火（木炭），並可隨時抽出清理加炭。如果炭上加灰，灰上放香，那麼坐在暖椅上，不僅溫暖舒適，而且芬芳的香氣還會撲鼻而來。至於涼杌的設計也很巧妙，造型中空有如方匣，四周密封，上置方瓦一片，杌內貯涼水，用瓦蓋上，瓦的下面著水，瓦面就冷如冰塊，如果瓦熱再換水。不做成椅子而做成杌的原因，在於杌四面無障礙，更有利於透風。李漁設計的暖椅和涼杌，其功能與現代美國的「水床」、日本的「暖桌」相同，而在設計上整整領先了三百多年。

2 崇尚儉樸，主張創異標新的設計思想

李漁的崇尚儉樸，主張創異標新的設計思想，貫穿在《閒情偶寄》之中，尤其是園林營造和室內裝飾，更加體現了李漁的這種思想。明末清初，產品設計和室內裝飾設計的因循守舊、仿古復古和一味追求材料貴重、裝飾華麗而缺乏創新的風氣已有所抬頭。針對這些現象，李漁在《閒情偶寄‧居室部》中，多次闡述了自己崇尚儉樸、主張創異標新的設計思想。他指出：「土木之事最忌奢靡，匪特庶民之家，當崇儉樸，即王公大人，亦當以此為尚，蓋居室之制貴精不貴麗，貴新奇大雅，不貴纖巧爛熳，凡人止好富麗者，非好富麗，因其不能創異標新，舍富麗無所見長，只得以此塞責，譬如人有新衣二件，試令兩人服之，一則雅素而新奇，一則輝煌而平易，觀者之目，注在平易乎？在新奇乎？錦繡綺羅，誰不知貴，亦誰不見之？縞衣素裳，其製略新，則為眾目所射，以其未嘗睹也。」這裡，李漁用了兩件新衣服作比較，來說明設計的成功不在於材料的貴重和外表的華麗，關鍵要創異標新。例如：一件衣服雅素而新奇，另一件輝煌而平易，觀眾的眼睛，是注意平易呢，還是注意新奇？錦繡綺羅，誰人不知道貴重，又有誰沒有見過？而白衣素裳，如果它的製作略為新穎，那就會為眾人的眼光所注目，因為人們還從未見過這一新的樣式。

3 「宜簡不宜繁，宜自然不宜雕斲」的設計思想

「宜簡不宜繁，宜自然不宜雕斲」，就是強調在造物設計和室內裝飾方面，要體現簡潔自然，反對繁瑣堆砌，過分雕琢。李漁遊歷廣東，看到市場上展示陳列的廣式硬木箱篋，有半數是用貴重的花梨、紫檀製成，而且工藝十分精湛，可謂窮工極巧。然而，箱子的四邊角，卻鑲銅裹錫，把挺拔的線條和鮮明的鋒稜全給掩蓋了。對於這種以人為的繁瑣堆飾，而破壞造型的材質美、自然美和整體美的設計，李漁嗤之以鼻。根據自己的設計實踐，李漁「總其大綱，則有二語：宜簡不宜繁，宜自然不宜雕斲。凡事物之理，簡斯可繼，繁則難久，順其性者必堅，戕其體者易壞。」這裡，李漁強調了「宜簡不宜繁，宜自然不宜雕斲」的設計思想。他認為，所有事物，簡明就可以繼續創新，繁瑣就難以持久；順著事物的本性，結構必定堅固；任意砍伐本體，湊合必定易壞。這種主張順其自然，遵循客觀規律的設計思想，對於任何藝術設計都是非常適合的。

此外，在《閒情偶寄》中，李漁對室內裝飾、器物設計、服飾化妝等還有不少精彩的見解。作為明末清初的文人，李漁能如此關注設計，闡述自己如此深刻的設計思想和理論，並親自參與設計，這是非常值得稱道的。尤其是在清代藝術設計仿古復古、矯揉造作、奢華繁瑣之風盛行的時候，李漁堅持自己以實用功能為第一位，崇尚儉樸、簡潔、自然，主張創異標新的設計思想，更是難能可貴。

誠然，李漁文人的出身地位、複雜的生活閱歷和軟弱的性格情感，也在《閒情偶寄》中留下了明顯痕跡，尤其書中流露出的過分注重情趣和生活趣味比較庸俗低下，反映了一種沒落文人的放縱心態。不過，書中的這些消極因素，終究不能磨滅他在親身的設計實踐中形成的思想和理論上的真知灼見。因此，李漁不但是中國戲劇史上一個傑出的人物，也是中國藝術設計史上一位難得的設計思想家和理論家。

室內設計的新成就

　　在明代繪畫和插圖作品中，常見到對當時室內環境和門、窗、戶、格扇、屏風、隨牆書櫃等的描繪，說明明代時期貴族階層對室內環境的藝術設計是十分重視的。（圖7-21）

　　明代室內設計的最大變化是注重對室內空間的分割設計，從而促使隔斷的流行。

　　所謂隔斷，也就是室內分隔的形式和設施。由於中國古代建築為木框架結構，在這種框架結構中，任何作為室內分隔的構造和設施都不與房屋的結構發生力學上的關係，這就為隔斷設計提供了比較自由的天地。實際上，秦漢以來室內所使用的帷帳和屏風，也是一種用於分隔空間的隔斷形式，只不過這種「隔斷」是一種活動性的隔斷設施，且起到的分隔空間的作用也非常有限。

　　明代時期，室內隔斷設計的形式非常多樣化，既有完全封閉性的隔斷牆，也有非完全的半隔斷或是活動性的隔斷。這些隔斷，既能分隔空間，具有通風採光的作用，同時又能起到裝飾美化居室的效果。從所用材料來看，有磚、泥、竹、木等。而應用最廣、變化最多、成就最大的要屬木質的隔斷。隔扇屬於這類隔斷的一種設計形式。隔扇與格子門的設計風格是統一的，每扇隔扇的作法分二抹、三抹、四抹以及六抹。抹就是兩條豎邊挺中間的橫木。隔扇上半部是格心，格心中雕有通花圖案，能透過一定的光線，解決內外空間分隔和採光的問題，使人的視覺不被完全阻隔，內外空間形成一定的呼應。隔扇的下半部是裙板，多為素面，有的雕刻紋飾，典雅美觀。（圖7-22）家具與隔斷結合起來的設計形式也有了發展。除了屏風，又增加了書架、博古架、儲物櫃等形式，作為一種半隔斷。

圖7-21
「百美圖」中的明代室內陳設

　　罩，是明代頗爲流行的一種比較精美的隔斷設計形式，實際上這是一種空間上並沒有阻隔的隔斷，只不過在視覺上作出區域的劃分，產生一種既連通又分隔的視覺效果。具體來說，罩的特點是利用通透的木花格在高度及寬度上作適當縮小流通空間的相對的封閉，形成一種「門洞」的形式或感覺。罩最早的形成，可能是作爲適應帳的張掛的一種輔助裝置，後來罩逐漸擺脫了帷帳，獨立成爲一種新的隔斷形式。

　　天花是室內頂部的裝修設置，通常又稱頂棚。頂棚在北方的民宅，通常先用木方釘成大框，再釘小木條或秫秸，然後糊紙或粉刷。而宮廷貴族府第，則以木條相交成棋盤式的方格，上覆木板（天花板），並裝貼圖案。豪華的宮殿建築和寺廟的頂棚，則以藻井裝飾。明代頂棚彩畫圖案，總的來說還是比較莊重素雅的。

　　在室內陳設方面，明代宮廷貴族府第的室內陳設布局，均採用對稱均衡的手法，家具的擺設大都採用成組成套的對稱方式，以臨窗迎門的桌案和前後簷炕爲布局的中心，配以成組的几、椅，或一几二

圖7-22
隔扇

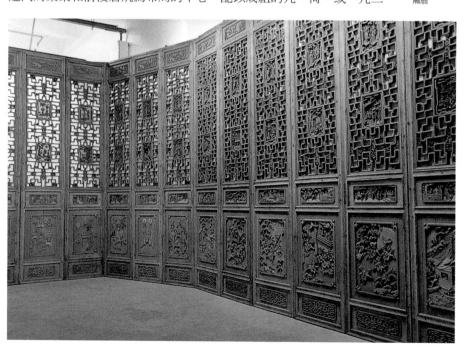

椅，或二几四椅。櫃、櫥、書架等也多是成對的對稱擺設。（圖7-23、圖
7-24）而室內的其他陳設裝飾品，如書畫、掛屏、文玩、器皿、盆花、
盆景等，其擺設則比較靈活多變，以均衡的布局爲主。

　　總之，明代室內設計的總體風格，端莊質樸、典雅大方、精緻優
美，從而爲明人營造一個雅致的、理想的室內環境。

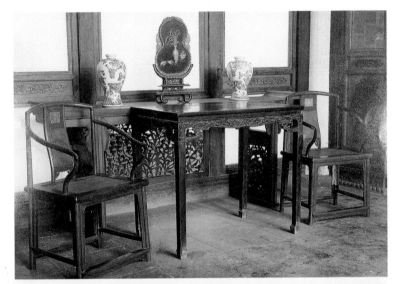

圖7-23
明代室內陳設

圖7-24
故宮皇極殿樂壽堂室內陳設

織物和服飾設計

織物裝飾設計

織物的裝飾設計，是中國古代手工業藝術設計的一個組成部分，這類由特定的手工機器和特定的工藝製作完成的設計產品，與人們的生活息息相關。和瓷器生產一樣，自古以來，養蠶、絲織等許多紡織技術就起源於中國。而早在漢代，中國就以「絲國」著稱於世。一直到明代晚期為止，中國的紡織技術在當時的世界上，還一直處於領先的地位。

中國古代織物設計的民族風格，比起其他日用產品，顯得更為直觀。在織錦、緙絲、蠟染、藍印花布，以及各種刺繡品上，光是歷代流傳的傳統紋樣，就足以直接體現出中國人特有的民族性和審美觀。

明代可以說是中國古代織物生產的集大成時期，其品種繁多，技術優良，工藝精湛，在藝術設計上顯得更為成熟，民族特色更為鮮明。

明代絲織品生產的中心是在江南。蘇州、南京、杭州、湖州、嘉興、盛澤等地都是著名的絲織品產地。此外，山西、四川、廣東、福建等地的絲織品也頗有盛名。

代表明代絲織工藝最高成就，同時也代表中國古代織錦技術最高水準的是「妝花」。妝花的原意是用各種彩色緯絲在織物上以挖梭的方法形成花紋。這種方法可以用於緞地、織地或羅地，分別稱為妝花緞、妝花絹、妝花羅。妝花織造時用裝有許多不同的色線的小

梭，邊織邊配色，因此，花紋的色彩十分豐富，少者四色，多有十多色。妝花的裝飾花紋的特點是形大而飽滿，十分醒目，有「走馬看妝花」的美喻。實際上，妝花圖案的設計，正是體現了中國傳統染織紋樣設計的特色。如「量體定格，依材取勢，行枝趨葉，生動得體」。飽滿的大花配相應的枝幹襯以行雲、臥雲、七巧雲、如意雲等變化多端的雲紋，主體花採用色暈手法，而陪襯花用調和色表現，最後統一用金色絞邊，達到「賓主呼應、層次分明、花清地白、錦空勻齊」的藝術效果。在具體紋樣設計的方法上，「花大不宜獨梗，果大皆用雙枝」，「梗細恰如明月暈，蓮藤形似老蒼龍」，「行雲綿延似流水，臥雲平擺象如意」，「小雲巧而生靈，大雲通身連氣」等，這些都體現了中國傳統花卉裝飾紋樣的構成特色。而色暈、金色勾邊等色彩表現技法的運用，實際上就是中國傳統的具有民族風格的色彩構成方法。（圖7-25）

圖7-25
明代妝花圖案

明代絲織品裝飾紋樣題材十分廣泛，且都是中國古代人民長期以來所喜聞樂見的動物、人物、花鳥形象和帶有吉祥幸福含義的幾何圖案、文字圖案。如仙女、群仙、仕女等人物形象和龍、鳳、雙獅、翔鸞、瑞鵲、鴛鴦、鷺鷥、魚、鹿、蜂蝶等禽鳥走獸，以及牡丹、菊、梅、山茶、蓮花、靈芝、萱草等各種花卉圖案。從漢代就開始產生的吉祥圖案，經過一千多年的演變和發展，到明代，其表現手法更加多樣，更加成熟，更加程式化。如龜背紋、雲紋、方勝紋、如意紋等已成為一種格式化很強的幾何圖案。燈籠錦始於北宋，隱喻「五穀豐登」。明式的燈籠錦，構思奇妙，構成更為生動，在設計風格方面，明代絲織品的裝飾設計，綜合了唐代和宋代之所長，摒棄其所短，形成了紋樣飽滿、構成嚴謹、韻律生動、色彩典麗的具有鮮明民族特色的風格式樣。（圖7-26）

圖7-26
明代燈籠錦紋樣

明代時，不但官方的絲織生產非常發達，而且隨著棉織生產的更加普及，一種為普通平民百姓所喜愛，且價格低廉的藍印花布，也在民間廣泛流行。這種情況，與明代官窯和民窯青花瓷的發展非常相似，尤其在設計風格和審美情趣上，官方的絲織品和民間的藍印花布雖說是迥然不同，但都達到了中國古代織染設計極高的藝術境地。

明宋應星所撰《天工開物》記載：「凡棉布寸土皆有，而織造尚松江，漿染尚蕪湖。」《古今圖書集成・卷六八一・蘇州》引舊

記稱:「藥斑布出嘉定及安亭鎮,宋嘉定中歸姓者創之。以布持灰藥而染青,候乾,去灰藥,則青白相間,有人物、花鳥、詩詞各色,充衾幔之用。」文獻的記載,已經說明了明代民間藍花布的主要產地、工藝特點和藝術特色。藍印花布是用靛藍染料印染而成的。從工藝製作來看,主要是漏版刮漿,還有木版捺印。漏版刮漿的藍印花布,也稱為藥斑布、澆花布和刮印花。它是在蠟染的基礎上發展的,屬於防染印花的一種。主要是採用油紙鏤空版,在布上刮以豆粉和石灰的防染漿,然後浸入靛藍缸內染色,染後刮去灰漿即成藍地白花的花布。而木版捺印則是用木刻凸版直接著色在布上印出花紋。明代以及後來的清代,藍印花布的產地,除了蕪湖和江南一帶,實際上已普及到全國各地民間。藍印花布是廣大勞動人民的生活實用品,生活中所用的被面、蚊帳、門窗、衣料、圍腰等,都由藍印花布製成的。藍印花布又是廣大勞動人民的裝飾品,它那樸素優雅的色調和粗獷明快的花紋,充分表達了勞動人民的思想感情和喜樂好尚。因此,藍印花布是中國古代手工業設計史上平民化設計的一個典範。

至於明代的刺繡品設計,已經明顯朝著實用繡和欣賞繡兩極分化的方向發展。在廣大農村,婦女們的繡品自製自用,有的作為家庭副業或小型作坊製作出售,但還以實用品為主。而欣賞繡的代表是當時上海的「顧繡」。顧繡創始於明末

圖7-27
明代顧繡「杏花村」

上海露香園顧氏，以顧彙海侄壽潛妻韓希孟的繡品最爲有名。所以顧
繡又被稱爲露香園繡或韓媛繡。顧繡的最大特點是繡畫，亦稱「畫
繡」。其所用粉本，多臨自宋元名畫，凡人物、翎毛、花木、蟲魚之
類，竟無針痕繡跡，可謂維妙維肖。顧繡與其說是繡，不如說是畫，
完全是一種專供觀賞的裝飾品。（圖7-27）

服飾設計

明代也是中國古代服飾設計的集大成時期。隨著明代絲織工藝技
術的空前提高，緙絲、織金、妝花等工藝的高度發展，絲綢作爲高檔
面料，加工更加精細，棉布也成爲民間的主要衣料，這就爲明代服飾
用品提供了豐富的面料和精良的工藝條件。

明代的服飾設計，既繼承了唐、宋以來漢民族的優秀傳統，又
有新的創造。體現服裝最高水準的官服，在設計和製作上更趨完美，
整體配套統一。宮廷華美富麗的龍袍和高級冠服，集中了古代服裝料
織造工藝的精華，款式大氣，儀態端莊，氣勢宏偉，是中國古代官服
設計的典範。北京定陵地下宮殿出土的萬曆皇帝和皇后的隨葬衣物，
1977年南京雲錦研究所研究複製的萬曆皇帝的大紅妝花紗織金孔雀羽
過肩龍通袖龍袍，代表了明代官服設計和製作的最高水準。

明代的服式，豐富多彩。文武百官的各種冠服，花樣繁多，而冠
服制度也非常嚴格。宋應星在《天工開物‧乃服》中指出：「貴者垂
衣裳，煌煌山龍，以治天下；賤者褐裳，冬以禦寒，夏以蔽體，以自
別於禽獸。」「人物相麗，貴賤有章。」可見，在封建社會裡，服裝
設計有嚴格的階級性。作爲統治者，其服式首先要體現出「治天下」
的威嚴；而勞動人民的服式，其實用功能是第一位的。

明代日常生活所流行的服裝式樣，有束腰袍裙、直身、程子衣、
襴衫等，最爲流行和時髦的服式，是對襟衫。對襟衫的特點是穿著

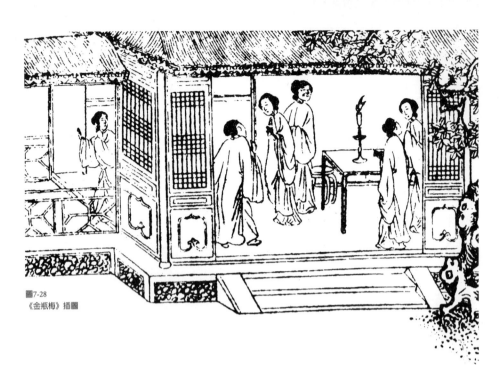

圖7-28
《金瓶梅》插圖

方便、隨意。明代對襟衫的設計更加完善。有對襟長袖、半長袖；有合領或直領對襟；還有無袖無領的對襟式上衣，叫作比甲。明代小說《金瓶梅》中，描述當時婦女所穿的服裝，上穿對襟衫、襖，下著挑線裙子，冷天在衫外穿比甲，或裙內套膝褲，腳穿高底鞋，而對襟衫、襖與挑線裙、高底鞋是相互配套統一的，在用料、色彩、工藝上非常講究，成爲當時的時髦裝扮。（圖7-28）

在民間，勞動人民創造的服式還很多，其中一種以各種零碎織錦料拼合縫製成的服裝，形似僧人所穿的袈裟，款式隨意，而色塊鮮明，大小不一，且相互交錯，似水田界畫，被稱爲「水田衣」，在設計上具有簡單別致、美感獨特的效果。

漆器設計與《髹飾錄》

　　漆器和中國人民有著不解之緣。中國是漆產量最大的國家，也是使用漆器歷史最悠久的國家。在中國，用漆和用陶的歷史差不多一樣久遠。儘管在隋唐以來，漆器已不作為生活的主要實用品，但漆器的審美欣賞價值越來越被大力挖掘。尤其是在明代，由官方生產的、作為裝飾欣賞品的漆器生產，發展到了一個高峰時期。漆器設計，幾乎成為純粹的裝飾設計，成為一種或精雕細刻，或描金飾銀，或鑲嵌百寶的珍寶奇玩。

　　明代統治者對漆器生產的重視，不但遠勝於元代的統治者，而且可以說前所未有。洪武初期，明政府就在南京東郊設漆園、相園、棕園，「植棕、漆桐樹各千萬株」。永樂年間，明政府遷都北京後，即設立了官營的果園廠，把全國最優秀的雕漆藝人吸收進來，其中就有元代雕漆名藝人張成的後代張德剛。據《嘉興府志》記載：「張德剛嘉興西塘人，父成，善剔紅器，永樂中，日本琉球購得之，以獻於朝，成祖聞而召之。」到嘉靖時期，果園廠又吸收了雲南的雕漆藝人。嘉興派和雲南派風格各不相同。嘉興派風格是藏鋒不露，圓潤光滑；而雲南派「刀不善藏鋒，又不磨稜角」。兩派不同的風格，大大豐富了雕漆藝術的表現力，使明代雕漆更為完美。在故宮博物院，甚至在國外著名的博物館，都可以看到大量的各種裝飾題材、各種裝飾技法（如剔紅、剔黃、剔黑、剔彩、剔犀等）的明代雕漆實物。（圖7-29）

在漆器上描繪金銀作為裝飾，戰國早已有之，而且歷代都有發展，明代漆器的金銀裝飾手法更多。有泥金、描金、罩金、描金罩漆、洒金等。在漆器上大量用金，如同漢代時在青銅器上鎏金，雖然顯得金光閃閃，但也失去了漆器天然的裝飾情趣。

至於在漆器上鑲嵌他物作為裝飾，也是古已有之，但明代的漆器鑲嵌工藝，已經發展到了極致。不但有花紋繁複的螺鈿鑲嵌、金銀片鑲嵌，還有鑲嵌各種珠寶，謂之「百寶嵌」。（圖7-30）明代時製作百寶嵌漆器最出名的當推嘉靖年間揚州人周翥。其人始創百寶鑲嵌，後來

圖7-29
明代剔紅嬰戲圖葵瓣形盤
美國紐約大都會博物館收藏

用此法者，稱爲「周制」。錢泳《履園叢話》記載：「周制之法，惟
揚州有之。明末有周姓者創此法，故名周制。其法以金、銀、寶石、
珍珠、珊瑚、碧玉、翡翠、水晶、瑪瑙、玳瑁、車渠、青金、綠松、
螺鈿、象牙、蜜蠟、沉香爲之，雕成山水、人物、樹人、樓臺、花
卉、翎毛，嵌於檀、梨、漆器之上。大而屏風、桌、椅、窗、槅、書
架，小則筆床、茶具、硯匣、書箱，五色陸離，難以形容，眞古來未
有之奇玩也。」

　　百寶嵌的產生，可以說完全違背了漆器以漆爲主的設計初衷，變
爲百寶的堆積。儘管百寶嵌所展示的精湛的雕琢和鑲嵌技藝，是漆器
藝人聰明和智慧的結晶，但也預示著以百寶嵌爲典型代表的明末以及
後來清代的藝術設計，已經逐漸走進了誤區和歧途。

　　中國古代漆器的發展歷經七千年，明代時，基本上達到了頂峰。
這其中，經歷了無數的摸索和曲折，有過許多發明和創造，獲得了許
多寶貴經驗，取得了許多傑出的成就。明代末期，一部總結歷代漆藝
成就的專著──《髹飾錄》問世了。《髹飾錄》的作者黃大成，又名
成，字平沙。安徽新安平沙人，生卒不詳。黃大成是明代隆慶年間
（1567至1572年）一名漆工，長期從事髹飾實踐，擅長剔紅。明代高

圖7-30
纏枝蓮紋嵌螺鈿舟形黑漆洗
明代晚期

濂《燕閑清賞箋》記載：「穆宗（隆慶）時，新安黃平沙造剔紅，可比果園廠，花果人物之妙，刀法圓活清朗。」黃大成不但具有十分豐富的實踐經驗，還十分注意歸納總結研究古今的髹飾工藝，終於寫成一部意義重大的漆器專著《髹飾錄》。明天啟五年（1625年），由來自嘉興西塘的漆器名家楊明，將黃大成著的《髹飾錄》逐條加注，並親自撰寫了序言，使《髹飾錄》更加完備，得以問世。

《髹飾錄》分為乾、坤兩集，共十八章。〈乾集〉分為〈利用〉、〈楷法〉兩章；〈坤集〉分為〈質色〉、〈紋䰍〉、〈罩明〉、〈描飾〉、〈填嵌〉、〈陽識〉、〈堆起〉、〈雕鏤〉、〈戧劃〉、〈斒斕〉、〈複飾〉、〈紋間〉、〈裹衣〉、〈單素〉、〈質地〉、〈尚古〉十六章。全書對漆器設計的基本原則、漆器製作的工具和材料、漆工容易出現的毛病及其原因，對髹飾工藝的分類、各類髹飾工藝的裝飾手法、漆器的造型設計以及基本製作過程等都作了比較系統的歸納總結和理論分析。

今人王世襄先生著有《髹飾錄解說》一書，認為《髹飾錄》的價值體現在：一、使我們認識到中國漆工藝的豐富多彩；二、《髹飾錄》是研究漆工史的重要文獻；三、《髹飾錄》為繼承傳統漆工藝，推陳出新，提供了寶貴材料；四、《髹飾錄》為髹飾工藝提出了比較合理的分類；五、《髹飾錄》為漆器定名提供了比較可靠的依據。（參見王世襄著：《〈髹飾錄〉解說·前言》，文物出版社1983年版）除此之外，《髹飾錄》中，還提出了一些帶有普遍意義的設計思想和設計原則。《髹飾錄·乾集》開宗明義的第一段就說：「凡工人之作為器物，猶天地之造化。所以有聖者有神者，皆以功以法，故良工利其器。然而利器如四時，美材如五行。四時行、五行全而物生焉。四善合、五采備而工巧成焉。」作者提出漆器設計製作必須要具備「利器」和「美材」這兩個最基本的條件，強調了工具與材料對於製器的重要性，這與先秦

工藝典籍《考工記》中提出了「材美工巧」的工藝設計原則是一脈相承的，這對於任何器物產品的設計製作都是適用的。在《髹飾錄‧乾集》第二章〈楷法〉一開始，作者闡述了漆器設計的原則，提出了「三法」、「二戒」等。三法，即「巧法造化，質則人身，文象陰陽」。這裡所說的「巧法造化」，可以理解爲善於師法自然，這正是中國古代造物藝術所一貫強調的要學習自然、順應自然、崇尚自然的設計思想。從《考工記》的「材美工巧」，到《髹飾錄》的「巧法造化」，都是主張因材施藝，合於自然，順於自然，以返璞歸眞、自然天成作爲造物藝術追求的最高境界。而「質則人身」，則把漆器的胎質比作人的身體，器胎爲骨，胎骨上的布、漆灰和漆如肉；「文象陰陽」，是要求漆器紋飾要「定位自然成凸凹」(楊明注)，講究自然美感，陰陽相成，虛實相生。「質則人身，文象陰陽」，作爲「巧法造化」的具體化，是「髹工之要道也」。二戒，即戒「淫巧蕩心，行濫奪目」。就是要避免過分偏重裝飾而失去造物的實用價值；保證產品的質量，不要讓粗劣的「行貨」在市場氾濫。「三法」、「二戒」是在總結中國幾千年來漆器產品設計的經驗和失誤的基礎上提出來的，是對漆器造型和裝飾設計基本原則的高度概括和理論性總結。這些設計的基本原則，不僅適合於漆器產品設計，同樣適合於其他實用產品的設計。對於我們今天進行現代工業產品的設計，也具有十分重要的現實意義。

平面設計的進一步發展

印刷技術的成熟對平面設計的促進

明代是中國古代印刷的全盛時期。在印刷的規模、印刷品種數量、產地地理分布和印刷品的質量方面，都大大超過了前代。

明代中央一級的印書機構有設立在南京和北京的國子監，也稱南北二監。由宦官把持的司禮監經廠，是明政府最大的印刷廠，有各種技術工人超過一千人，出書達到一百七十二種。駐守各省重要城池的藩王府印書也成為時尚，出版各類藩本書籍竟達五百多種，其中不乏有關醫學、棋譜、茶譜、音樂、花卉、法帖、地理等科技文化方面而且印刷質量考究的好書。至於民間印刷業更是遍及全國各地，尤以江蘇、浙江、福建、江西、安徽等南方地區最為興盛。民間書坊和私人刻印的書籍，包括了大量的文學、歷史、藝術、科技方面的巨著，也有許多與廣大人民群眾居家生活密切相關的各類讀物。

雕版印刷自唐代發明和應用後，經過數百年的發展，到明代在技術和藝術上已更趨成熟，其顯著的標誌是印刷字體的規範、定型，多色套印的興盛，結出的碩果是出現了大批印刷質量精良，畫面複雜生動的插圖本著作和木版年畫、招貼畫。而金屬活字技術的廣泛運用，為這一時期的平面設計注入了新的時代氣息。

作為宋代始創的印刷字體──宋體字，經過元代和明初的反覆摸索實踐，在原有的宋體字的基礎上，重點強調字體橫平豎直、橫輕豎

重的特點，終於在明代中葉之後形成了具有四邊見方、橫細直粗、字體端正、整齊大方的結構特點和端莊、穩重、典雅、優美的風格特點的定型化的標準印刷字體。（圖7-31）宋體字的成熟定型，是中國古代平面設計史上一個重要的成就和重大的突破。從雕版印刷技術的角度來說，印刷字體的規範化和標準化，既能提高寫與刻的效率，又能方便讀者的閱讀。從平面設計的角度來看，宋體字以最單純的「點畫」作為基本元素，進行合理、巧妙、和諧的組合。其點、橫、豎、撇、捺、鉤、提、折的設計，既有中國古代楷書的審美韻味，又有裝飾化、程式化很強的美學特徵。在字體的結構布局上，宋體字所體現出來的疏密有致、均衡勻稱的布局美和抑揚頓挫、虛實相生的構成美、圖案美和韻味美，堪稱為具有鮮明民族風格的平面構成設計作品。

雕版印刷技術的成熟，帶動插圖本書籍的盛行和木版年畫、招貼畫的復興。明代的書籍插圖設計盛況空前，進入了一個黃金時期。據不完全統計，中國古代出版了插圖本書籍有四千餘種，其中明代的約占一半。尤其是萬曆、崇禎年間的插圖本著作更多。萬曆二十四年（1596年）金陵（南京）胡承龍刻李時珍的科學巨著《本草綱目》，有1,160幅插圖。崇禎十年（1637年）刊於南昌府的科學名著《天工開物》，有插圖一百二十三幅，占了半版版面。而由王圻、王思義父子合著於萬曆三十七年（1609年）在南京刊行的《三才圖會》（圖7-32），該書共一〇六卷，內容包括天文、地理、人物、器用、身體、衣服、人事、儀制、珍寶、文

圖7-31
明代萬曆七年至清代康熙十六年
刻本《石門文字禪》中的宋體字

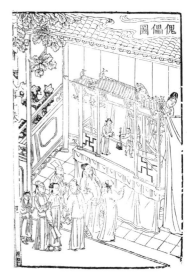

圖7-32
明代《三才圖會》的插圖

史、鳥獸、草木十二大類，每類中都有大幅插圖，以工筆白描繪刻，總共達四千多幅，是明代最大的插圖本著作。（參見潘吉星著：《中國科學技術史‧造紙與印刷卷》，科學出版社1998年版，第408頁）明代許多戲曲、小說書籍也都附有大量的精美的插圖，這些插圖作品的人物形象和背景環境的描繪十分生動，線條流暢，構圖飽滿完整，刻印精細清晰。明代徽州府（今安徽歙縣及休寧）是當時木版插圖的生產製作中心，並形成徽派刀法精湛入微、線條纖細流暢的版畫藝術風格。其中以徽州虯村的黃氏家族最有代表性。汪耕、陳洪綬、丁雲鵬等著名畫家都曾為其繪製畫稿，特別是陳洪綬的「博古葉子」、「水滸葉子」、「九歌圖」和「北西廂記」（圖7-33）等插圖作品，經黃氏家族中的名刻工刻版，成為中國古代木版插圖的精典之作。

圖7-33
陳洪綬為《北西廂記》設計的插圖

多色套印技術的發展，是明代印刷業的又一突出成就。不但有雙色和三色套印的書籍，而且出現了用四色、五色套印技術印製成的彩色圖冊。多色套印技術也是萬曆年間首先由徽派刻印工首先發明研製的。徽州程大約滋蘭堂所刊《程氏墨苑》，有近五十幅插圖是用四

色或五色套印，其中畫家丁雲鵬繪「巨川舟楫圖」，就用墨、黃、墨綠、藍及褐五色印出。（同上書，第431頁）多色套印技術到天啓、崇禎年間發展更爲成熟，這就是「版」技術的流行。所謂餖版，就是一種採用分色版分色套印的技術。其工藝程式是首先按畫稿設色的深淺、濃淡和陰陽向背的不同進行分色，並將各色輪廓勾描於紙上，再將勾描稿反貼於木板上，分別刻成多塊分色版，每版一色，然後結合「拱花」技術由淺至深、由淡至濃地逐色套印。由於所用的色料多是水溶性的顏料，照畫稿顏色配製，因此餖版後來又稱爲水版水印。（同上書，第431頁、第539頁）明末書畫家胡正言主持刊行的《十竹齋書畫譜》和《十竹齋箋譜》，就是採用餖版技術和拱花技術印製出來的可分出豐富的色彩層次的多色套印傑作。這種多色套印技術，大大豐富了印刷品的色彩表現力，在世界的印刷史上具有重要的影響。日本於十八世紀出現的震撼浮世繪界的「錦繪」，實際上是採用中國的餖版或多色套印技術。

線裝之美——書籍裝幀設計

明代是中國古代書籍裝幀設計的成熟時期。最能體現中國民族特色的書籍裝幀形式——線裝，在明代後期已經流行。至此，中國古代書籍裝幀所包含的開本、字體、版面、插圖、扉頁、封面，以及紙張、印刷、裝訂和材料等的整體設計及其風格特點，都已經完善和成熟。

明代的書籍裝幀仍流行用包背裝，如著名的《永樂大典》，原書11,095冊，開本很大，採用黃綾封皮的包背裝，裝幀十分考究。但包背裝也有其弊病，由於書頁文字朝外，若經常翻閱，在折疊處容易散裂。經過長時間的改進和完善，終於產生了線裝書，並在明代中期以後逐漸盛行起來。線裝的裝訂方法與包背裝大致相同，書的折頁也是版心向外，書頁右邊打眼用紙捻訂成冊，前後各加書衣，然後再打孔穿雙根絲線成爲書籍。（圖7-34）線裝的方法，實際上也有一個長期的探

圖7-34
線裝書

索實踐過程。在敦煌石窟曾發現過五代時期原始的線裝書。不過,線
裝書的定型和流行,還是在明代中期以後。

　　線裝書的流行和普及,是中國古代的書籍裝幀設計達到高峰的標誌。

　　線裝書之美,主要體現在如下幾個方面:一、封面與扉頁的設計
簡潔素雅,古樸大方。書名使用題簽,加以單欄或雙欄裝飾,封面單
色印刷,色彩一般爲磁青色或紫褐色,封面右邊的四眼(或六眼、八
眼)橫豎絲線,既是線裝的特徵,同時也有獨特的裝飾效果。爲了保
護和美化書籍,軟面的線裝書往往配有函套。函套有紙製和木製的。
硬紙做成的函套,裝裱綾或織金錦緞,顯得古色古香;而木製的匣用
材講究,並取原木本色,古雅耐用。二、版式設計端莊嚴整,裝飾性
強。線裝書的版式設計,繼承了宋代以來的單欄、雙欄、界行、書
耳、魚尾等傳統形式,新創了花欄、點板等新形式,還有版心朝外,
版口朝左,訂口朝右,所有這些,構成了中國古代線裝書籍版式設計
的基本形式,既顯得端莊嚴整,又有很強的裝飾性。(圖7-35)三、字體
設計嚴謹規範,與書籍裝幀的整體設計十分吻合。四、插圖作品線條
流暢、筆法遒勁、刻繪精美,既爲書籍裝幀增色添彩,又有獨立的藝

術欣賞價值。由於插圖的製作形式與字體一樣，都是以木版雕刻印刷為主，這就使插圖的風格能融入書籍裝幀的整體風格之中，而許多插圖作品，本身就是一幅精彩的木刻版畫。五、具有強烈民族風格的紙張材料和印刷工藝。線裝書所使用的印刷紙張，大部分都是中國傳統的手工製造的毛邊紙、玉扣紙、連史紙和宣紙，具有紙質柔軟、分量較輕、翻閱方便、不易破散等優點，而這些紙張又是中國古代書畫的主要用紙。因此，用這些傳統名紙裝訂的線裝書，其材料本身就具有強烈的民族風格。而線裝書所採用的印刷工藝，也是中國最早發明的雕版印刷和活字印刷。這些印刷技術當時在世界上處於遙遙領先的地位，並且具有鮮明的民族特色。

圖7-35
明代書籍的版式設計

總結古代設計全面成就的巨著
——《天工開物》

從成書於春秋戰國時期的第一部工藝典籍《考工記》，一直到明代，中國古代的手工業設計，已經經歷了二千餘年的發展，不論是宮廷手工業，還是民間手工業，都取得了極大的成就，積累了非常豐富的經驗。如果說，《考工記》是對先秦手工業設計成就的總結，那麼，從秦代以來直至明代的手工業設計成就，已經到了急需從理論上進行總結的時候。這個艱巨的重任，歷史地落到了中國南方一位普通下屬官員的身上，他——就是宋應星。

宋應星，字長庚，江西省奉新縣雅溪鄉人，生於明萬曆十五年（1587年）。他的曾祖父官至都察院禦史，祖父和父親都是秀才。他二十八歲時考中舉人，以後幾次考不上進士，到了四十七歲才擔任江西省分宜縣教諭（管教育的小官）。宋應星從小就對科學技術有一定興趣。他在幾次會試失敗後，對功名科舉逐漸淡泊，轉向研究「家食之問」即科技實學。經過長期的廣泛的調查研究，掌握大量第一手技術資料，終於在他五十歲時（1637年），寫出了一部中國和世界科技史，也是藝術設計史上的巨著——《天工開物》。

《天工開物》全書共十八卷，內容十分豐富，全面總結了明末以前的農業和手工業的技術成就和設計創造，並附有一百二十二幅插圖。其中，涉及手工業設計的品種有紡織、染色、陶瓷、金屬器物、交通工具、生產工具以及兵器等。（圖7-36）

在《天工開物‧乃服》中，宋應星全面介紹了紡織的設計和技術成就。尤其在〈花本〉一節中，重點記敘了當時紋樣設計師和織匠不同的分工和作用：「凡工匠結花本者，心計最精巧。畫師先畫何等花色於紙上，結本者以絲線隨畫量度，算計分寸秒忽而結成之。張懸花樓之上，即織者不知成何花色，穿綜帶經，隨其尺寸度數提起衢腳，梭過之後，居然花現。」從這裡我們可以看出，中國古代在絲織品的設計和生產過程中，紋樣設計師、結花本的織匠和一般織工之間確實已有了明確的分工，各盡其責。設計師首先在紙上設計出圖案，由技藝精巧的織匠按照設計畫面的量度，精確計算分寸秒忽，用絲線結出花本（即織花的樣稿）來。結花本是一道很重要的工序，它是把設計師所設計的紋樣由圖紙過渡到織物的橋梁。有了花本，什麼地方該起花，如何起花，只要根據「行活」，織工就可以投梭織花了。

《天工開物‧粹精》中，宋應星雖然記敘的是糧食原料加工，實際上直接涉及中國古代糧食加工工具的設計問題。

長期以來，中國古代勞動人民在生產勞動實踐中，設計和製造出許多功能先進、結構科學的糧食加工工具。然而，對於這些來自於民間的傑出的發明創造，卻幾乎沒有什麼著述介紹，以至於宋應星感歎道：「播精而擇粹，其道甯終祕也？」於是他用自己的所見所聞和調查研究，把這些人們熟視無睹，卻蘊藏了燦爛設計之光的發明創造介紹給世人。例如，風車（又稱風扇車、風櫃、扇車等）在我國南方農村十分常見，「凡去秕，南方盡用風車扇去。北方稻少，用揚法，即以揚麥、黍者揚稻，蓋不若風車之便也。」（《天工開物‧粹精》）風車最早出現在漢代，考古上已發現

圖7-36
《天工開物》插圖　花樓圖

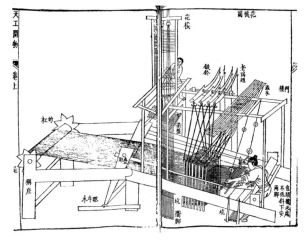

了西漢時的陶風車模型。這是一種省力、高效的糧食加工工具，它利用流體力學、慣性、槓桿等原理，人爲地強制空氣流動，揚去穀粒中的草塵和舂碾之後的麩糠。英國著名科學史家李約瑟博士認爲，中國的風扇車，要比西方早十四個世紀。又如石碾磨，古代稱磑。石碾磨在中國廣大農村司空見慣，不論北方、南方，幾乎家家戶戶都有。然而，就是這種普通的工具，也是古代勞動人民聰明和智慧的產物，文獻記載碾磨是公輸班發明的。《天工開物·粹精》說：「凡磑，砌石爲之，承籍、轉輪皆用石，牛犢馬駒，惟人所使。蓋一牛之力，日可得五人。」又說：「凡磨大小無定型，大者用肥犍力牛曳轉。……次者用驢磨……又次小磨，則止用人推挨者。」（圖7-37）這裡，宋應星具體記敘了石碾磨的構造、動力和功效。馬克思曾經對磨給予高度的評價：「磨可以看成是最先應用機器原理的勞動工具。」宋應星在書中還介紹了中國民間創造的高效水磨，指出：「若水磨之法……其便利又三倍於牛犢也。」這些都反映了宋應星對勞動人民設計製造的生產工具的高度重視和熱情讚美。

中國古代陶瓷生產歷史悠久，尤其是瓷器，更是中國古代勞動人民的偉大發明創造。明代時，中國陶瓷生產取得了空前的成就，而江西景德鎮是當時著名的瓷都。宋應星經過實地調查記敘下來的《天工開物·陶埏》，成爲研究中國陶瓷史的一份可貴資料。該卷對陶瓷原料、坯胎製作的各個工序，窯的構造以及燒製方法，都作了比較詳細的記敘。「共計一杯功，過手七十二，方克成器。其中微細節目尚不能盡也。」這一方面反映了作者認眞求實的態度，另一方面說明明代時瓷器生產的工序之繁多，分工之嚴密細緻。

《天工開物·冶鑄》通過鼎、鍾、釜、鏡等金屬產品的生產，記敘了三種典型的鑄造工藝：泥範鑄造法、失蠟法和鐵範鑄造法。這對我們了解中國古代金屬產品的製作工藝是很有幫助的，尤其是詳細

圖7-37
《天工開物》插圖　牛碾圖

地說明了用失蠟法鑄造大型鑄件的工藝過程、技術措施、蠟料配方和蠟、銅比例等，彌補了過去人們對失蠟工藝認識不足的缺陷。

中國古代的交通工具——船舶和車輛製造業，是十分發達的。尤其是明代，當時所設計和製造的船舶，不僅種類多、數量大，質量上也達到相當高的水平。明初鄭和出使西洋所用的寶船，就是經過專門設計的。這種長146.7公尺、寬60公尺的氣勢宏偉的寶船，被認爲是中國古代船舶設計的傑出代表。在《天工開物·舟車》中，宋應星用具體數字生動記敘了當時各種船舶和車輛的結構、使用情況，使我們對古代的船舶和車輛的造型設計、結構、材料和工藝有了較爲充分的了解。（圖7-38）難能可貴的是，作者對中國民間設計和製作的小車，如北方的獨轅車、南方的獨輪車，也有較爲詳實的記敘：「又北方獨轅車，人推其後，驢曳其前，行人不耐騎坐者，則雇覓之。鞠席其上，以蔽風日。」「其南方獨輪推車，則一人之力是視，容載兩石，遇坎即止，最遠者止達百里而已。」其對人民發明創造的讚美之情，躍然紙上。

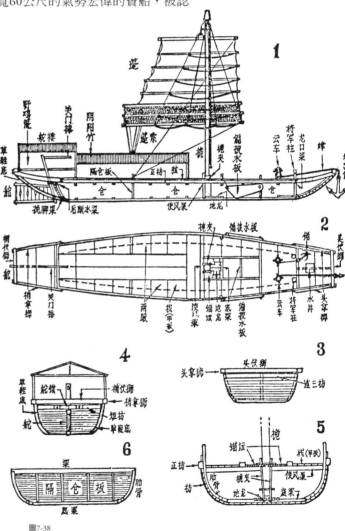

圖7-38
《天工開物》插圖　古舟結構示意圖
1 縱剖面 2 平面 3 船頭 4 船尾 5 桅位橫剖面 6 梁頭

技藝的極致與
設計的衰退

CHAPTER VIII　Peak of Crafting, Decay of Designing

封建社會沒落時期的藝術設計

　　明代末期，中國封建社會面臨深刻危機，階級矛盾日趨激化，李自成率領的農民起義軍打進北京，終於推翻了明王朝的統治。然而由於種種原因，農民起義軍很快就被清軍所打敗。1644年，清軍入關，定都北京。中國歷史上最後一個封建王朝──清朝正式建立了。

　　清王朝的統治者──滿族，其前身是女眞族，原來居住在中國的東北地區，入關前，其社會形態處於奴隸制向封建制轉化的階段。作爲統治階級，爲了鞏固其統治地位，在政治制度方面，基本沿襲明朝，並花了幾十年的時間殘酷鎮壓反清勢力。乾隆中葉，清朝完成了全國統一，君主專制的中央集權進一步得到加強。

　　在經濟方面，清朝建立初期，雖然採取了穩定封建經濟的政策，康熙、雍正、乾隆時期，農業和手工業得到恢復和發展，商品生產也趕上明中葉的水平。但是，此時西方同期的資本主義生產速度，已遠遠超過了中國。而十八世紀以來（從雍正時起到鴉片戰爭時止），清王朝頑固地推行閉關鎖國的政策達一百多年之久，正是在這一百多年間，西方國家在科學技術方面取得了劃時代的進步和發展。於十七世紀首先完成了資本主義革命的英國，在十八世紀中葉，又開始了以蒸汽機爲標誌的工業革命。而中國自明代中葉以後出現的資本主義萌芽在清初受到沉重的壓制，雍正、乾隆時期，資本主義萌芽雖然一度又有了發展，但是從全國整體的社會經濟來看，仍以家庭手工業和農業

相結合的自然經濟占絕對優勢，資本主義萌芽還是非常微弱的，發展
是緩慢的，它標誌著中國長達兩千多年的封建社會已逐步走向沒落。
乾隆中期以後，清朝封建統治日益衰敗。1840年爆發了鴉片戰爭，中
國的封建社會最終沒能發展到資本主義社會，而變成了半殖民地半封
建社會。

　　清代的藝術設計，應當說還是取得了某些成就，如陶瓷、織物、
燈具、家具等產品的製作工藝和裝飾技法還是有了一定的進步，印刷
術和平面設計也有新的發展。但從整體來說，清代的藝術設計並沒有
多少創造性。就拿比較繁榮的康、雍、乾三朝來說，其藝術設計也主
要是明代的延續，而且把在明代晚期就已暴露出來的繁瑣堆飾的設計
傾向發展到了極限。因此，清代的藝術設計，是失多於得，已走入了
藝術設計的歧途和誤區。其中最大的失誤，就在於沒有把藝術設計與
當時最先進的科學技術結合起來，去開創藝術設計的新領域，而是津
津樂道於展現手工技藝的「鬼斧神工」，使藝術設計變成了脫離生
活、脫離實用的「特種手工藝」，變成了滿清上層貴族手中的「玩
物」。而平面設計也遠遠沒跟上歐洲發達工業國家快速發展的步伐。
中國古代的藝術設計，至此已經日漸衰退。

陶瓷設計的成就與失誤

　　清代的陶瓷設計，在清代的藝術設計中很有代表性，其設計的演變和衰退，在中國藝術設計史上也算是一個突出的典型。如果單純從製作工藝的角度來看，清代陶瓷產品的製作無疑是十分精湛的，甚至超過了明代陶瓷的製作水平。其釉上彩繪的裝飾技法，較明代也有了新的進步。但如果以此認為清代的陶瓷從整體上都達到了歷史的高峰，則是一種誤解。事實是，清代的陶瓷設計，尤其是瓷器的設計從始至終都在走下坡路，最後走向徹底衰退。在這一節裡，我們重點就清代官窯瓷器設計的得與失，即成就與失誤，作一些分析和論述。

　　清代瓷器的主要成就，是豐富了釉上彩繪的裝飾技法。釉上彩繪是明代在宋代紅綠彩的基礎上創造出來的瓷器裝飾表現手法，這一點，我們已在上一章中作了介紹。清代康熙、雍正、乾隆三朝，釉上彩繪的裝飾技法比明代還要豐富。屬於這些時期流行的新的裝飾技法，主要有康熙五彩、琺瑯彩、粉彩等。

　　五彩是釉上彩繪瓷器十分常見的裝飾技法。明代嘉靖、萬曆的五彩瓷器，主要是以青花作為一種釉下彩與釉上多彩相結合的青花五彩。清康熙年間，進一步發明了釉上藍彩和黑彩。這樣，就基本改變了明代以來藍彩只靠釉下青花來表現的狀況，成為名副其實的釉上五彩。實際上，康熙五彩並不只限於五彩，其常用的彩料就有紅、黃、綠、藍、紫、黑、金等若干種，而且，利用這幾種主要顏色可以調

配出各種不同色相、不同色彩純度和明度的色彩，繪製出各種寫實的人物、動物、花草、風景畫面和幾何圖案。在色彩上，比起明代萬曆期間的五彩更加鮮艷亮麗。人物表現的線條明顯受明末著名畫家陳洪綬的影響，顯得簡練而有力度。因此，康熙五彩也被稱爲「硬彩」。（圖8-1）

琺瑯彩也是清代初期新創的一種釉上彩繪裝飾技法。之所以承認琺瑯彩是新創，僅僅是針對首先利用琺瑯彩料在瓷胎上描繪而言。實際上，琺瑯彩料應用在金屬器物上作爲裝飾早已有之，中國春秋時期的越王勾踐劍的劍柄上已嵌有琺瑯釉料。明代永樂、宣德、景泰時期，出現一種在銅胎上掐絲，然後，填以各種琺瑯彩料的金屬手工藝品，稱爲景泰藍。清代康熙時期，首先把國外進口的琺瑯釉料描繪在小型的瓷器皿上，稱爲「瓷胎畫琺瑯」。到了雍正、乾隆時期，琺瑯彩的表現手法更加成熟，所表現的題材也多樣化，有些人物題材的畫面完全模仿西洋畫的寫實風格。琺瑯彩的特點是色料凝重凸起，使畫面上有一定的立體感。不過，琺瑯彩瓷器的生產始終是很有限的，昂貴的進口琺瑯彩料和精湛的繪製工藝，決定了這類瓷器只能成爲宮廷壟斷的玩賞品和宗教祭祀的供器。（圖8-2）

清代初期，在康熙五彩的基礎上，又一新的釉上彩繪裝飾技法產生了，這就是粉彩。粉彩的特點是在裝飾畫面的某些部位以玻璃白粉打底，並吸收了中國傳統繪畫中的沒骨畫法進行渲染，通過一定的濃淡和明暗變化，使所表現的畫面富有繪畫效果和立體感。粉彩所用的顏色比五彩更爲豐富，描繪更爲細膩，而裝飾效果則變得淡雅柔麗。因此，粉彩也稱爲「軟彩」。粉彩可以說是中國古代釉上彩繪裝飾的極

圖8-1
清康熙五彩鷺蓮紋尊

圖8-2
清雍正琺瑯彩松竹梅紋瓶

致。特別是雍正時期的粉彩瓷器，其彩繪的畫面猶如寫實逼眞的中國傳統繪畫作品，兩者的區別，僅僅是材料的不同而已。（圖8-3）

此外，清代前期單色釉瓷器也比明代豐富得多。各色各樣的色釉瓷器，令人眼花繚亂。如紅釉中就有寶石紅、礬紅、霽紅、豇豆紅、郎窯紅、珊瑚紅、胭脂紅等不同品種。其他色釉有東青釉、胭脂水、紫金釉、烏金釉、孔雀綠、瓜皮綠、秋葵綠、松石綠、灑藍、天藍釉、霽藍釉、奶白釉、茄皮紫、茶葉末、鐵繡花等。至於製瓷技術和

圖8-3
清雍正粉彩百鹿圖尊

燒造工藝，清代前期較之明代，的確有了進一步的提高，可以說達到了歷史的最高水準。故宮博物院收藏的一件清代乾隆年間燒製的各色釉彩大瓷尊（圖8-4），從上至下竟有十六個裝飾區，分別爲胭脂紫地琺瑯彩寶相花、松石綠地粉彩纏枝番蓮、仿哥釉、青花四方連續纏枝番蓮、金彩弦紋、綠松石開片、窯變、鬥彩二方連續纏枝寶相花、粉青釉凸皮球花、霽藍地描金開光太平景致、仿官釉、青花纏枝蓮、綠地粉彩垂蕉葉紋、紫金地描金雲雷紋、仿汝釉和仿古銅描金，尊頸還黏貼一對金彩夔耳。從裝飾技藝和燒製工藝來說，這件瓷尊簡直無可挑剔，認爲它代表了中國古代製瓷技術的最高水準也並不爲過。不少陶瓷史家據此認爲，清代前期的瓷器生產是歷史

圖8-4
清代各色釉彩大瓷尊

的最高峰，乾隆以後才開始衰落。近代許之衡所撰的《飲流齋說瓷》認爲：「至乾隆，則華縟極矣，精巧之至，幾於鬼斧神工，而古樸渾厚之，蕩然無存。故乾隆一朝爲有清極盛時代，亦爲一代盛衰之樞紐也。」當代許多專家、學者也持同樣的觀點，而且幾乎成了對清代瓷器的蓋棺定論。

對清代瓷器之所以形成這樣的看法和評價，主要在於把清瓷置於古玩欣賞的角度去認識。然而，如果從藝術設計的角度來看，則整個清代瓷器設計都在走下坡路，而且走入了歧途和誤區。實際上，這種危機在明末就已經暴露出來了。我們並不否認清代前期的瓷器在裝飾技藝和燒製工藝方面取得的成就，但技藝和工藝並不等於設計。就是拿技藝的成就比較清代瓷器設計整體上的失誤，顯然失誤的要比成就的要多得多。如果說清代前期的瓷器生產比明代更有發展，那麼，這種發展也是畸形的發展。

失誤之一：作爲代表瓷器生產最高水準的官窯瓷器，在整體設計上已嚴重脫離實用，脫離生活。

瓷器是中國古代勞動人民首先發明創造的，是中國古代勞動人民聰明和智慧的結晶。中國的近鄰日本，直到十七世紀初葉（西元1605年左右）才首次生產出瓷器。而歐洲直到十八世紀初（1709年）才在德國燒製出第一件白釉瓷器。中國的瓷器發明比西方早了一千五百多年，瓷器的設計和製作水平也在世界上領先了一千五百多年，這是我們引以爲豪的。瓷器之所以能夠取代青銅器、漆器等成爲生活舞臺的主角，就在於自身具有的優越性，即實用性和生活性。實用性指的是瓷器具有卓越的實用功能。生活性指的是瓷器物美價廉，能夠走進普通人民群眾的生活。回顧中國古代藝術設計史，可以看出，在清代以前，歷代的瓷器產品設計都體現實用功能第一，實用和審美相結合的設計原則。不論是官窯還是民窯，都是以生產日用瓷爲設計和生產的

主流。而到了清代，景德鎮御器廠生產的瓷器，日用瓷已不再是主流。御器廠集中了全國最優秀的製瓷工匠，用最上等的製瓷原料，不計成本地提高質量，所設計和生產的卻主要是專供宮廷貴族玩賞和祭祀用的仿古瓷、象生瓷、其他材料仿製瓷，或者是造型和裝飾都很繁瑣離奇的器皿，以滿足統治者所謂「風雅」的精神生活和病態畸形的審美心理的需要。上行下效，景德鎮「官搭民燒」的民窯，也大量燒造這類高檔的非實用瓷。朱琰的《陶說》就記敘了當時的製瓷業幾乎以生產仿製瓷為時尚：「戧金、鏤銀、琢石、髹漆、螺鈿、竹木、匏蠡諸作，無不以陶為之，仿效而肖。」

這種嚴重脫離實用、脫離生活的設計思潮，實際上貫穿了整個清代。

失誤之二：瓷器設計缺乏創造性，沒有開闢設計的新領域，一味追求仿古復古和玩弄技巧。

藝術設計的生命在於創造。沒有創造，藝術設計的生命也就停止了。而創造的原則，在於使產品更好地為人所用。因此，富有創造性的藝術設計，不但能美化生活、豐富生活，還能創造生活。要使產品設計不斷創新，就必須和先進科學技術相結合，用新的科學、新的技術、新的材料、新的工藝不斷開闢藝術設計的新領域。

縱觀清代的瓷器設計，從整體上說，缺乏創造性和創新精神。從造型設計上看，清代瓷器基本上沒有產生新的實用品種，日用器皿的造型大都沿用歷代傳統的式樣，而陳設和玩賞品的品種大大增加，造型設計也越來越離奇怪異，成為純粹的造型技巧的玩弄和製瓷水平的炫耀。如模仿自然形態的象生瓷，把蓮子、石榴、瓜子、花生、紅棗等瓜果仿製得維妙維肖，卻毫無實用價值。鏤空套瓶和轉心瓶，其造型設計如同走馬燈，透過鏤空的外瓶，可以窺視內瓶上轉動的不同畫面。（圖8-5）還有將造型肢解得破散的文字壺等。藝術設計上的仿古復古之風，在明代時已有所抬頭，至清代時愈演愈烈，已成為十分流行

的時尚。既有仿商周青銅器的，更有仿宋、明瓷器的。中國數千年來陶瓷生產所積累的精湛的製作工藝和技術，大部分就消耗在各種各樣的仿製品上。

對比起來，歐洲的瓷器生產雖然比中國晚了一千五百多年，他們在生產瓷器的初期，也曾大量仿製中國的瓷器，但他們一旦掌握了成熟的製瓷工藝，就與先進的科學技術相結合，與機械化大生產相結合，大膽進行改革創造。如1756年，英國人薩德拉發明了陶瓷轉移貼花技術，這項發明創造具有劃時代的意義，適應了陶瓷機械化大生產的趨勢，極大地提高了生產效率。過了不久，英國人小喬希亞・斯普特又發明出一種新型的質優物美的日用瓷——硬質骨瓷，並馬上投入生產，從而將英

圖8-5
清乾隆粉彩鏤空轉心瓶

圖8-6
清乾隆仿古銅犧耳尊

國陶瓷生產推向了新階段。到了近代，歐洲發達的資本主義國家的瓷器生產，已經把中國這個瓷器之國遠遠地拋在後面。

失誤之三：瓷器設計繁瑣堆飾，審美格調平庸艷俗。

清代前期的瓷器，儘管在製作和燒造工藝方面達到了歷史的最高水準，但整體的設計水平已經下降，審美格調更顯得平庸艷俗。在造型設計方面，日用品瓷器的造型纖細秀氣有餘，而剛健力度不足；陳設欣賞品瓷器造型更顯得繁瑣小器，過度的鏤雕和附加堆飾，往往喧賓奪主，破壞造型的整體感。在裝飾設計方面，許多裝飾畫面過於繁縟複雜，色彩過於鮮艷細膩，格調則顯得平庸艷俗。尤其是各種仿漆器、木器、竹器、銅器的裝飾，完全喪失了瓷器如玉似冰的質感和美感，已經把瓷器的裝飾設計引入了死胡同。（圖8-6）

綜上所述，清代官窯瓷器的設計，顯然是失多於得。從清代初期開始，瓷器設計就走入了歧途和誤區。清代後期，瓷器設計和生產就更加全面衰落了。

除了景德鎮，清代陶瓷產地還很多，乾隆時期全國重要的陶瓷產地就有四十多處。雖然各地民間瓷窯生產的產品仍然以實用為主，但這些只是支流而已，代表清代瓷器生產主流的，還是瓷都景德鎮。明清時期景德鎮瓷器由盛至衰的歷史，正是中國古代瓷器發展的一個縮影。

織物和服飾設計

　　清代前期的手工業，資本主義萌芽比較發達的部門，紡織業是其中之一。儘管清政府在江南的江寧、蘇州、杭州設立了織造局，加強官府織造對江南紡織工業的統治地位，但恰恰是地區的民間紡織業，不斷衝破清王朝封建經濟的束縛，發展了許多具有資本主義性質的作坊和手工業工廠。如康熙時期，就出現了不少擁有百張織機的大型紡織工廠，而江寧「至道光間，遂有開五六百張機者」，出現了規模更大，運用巨額資本，具有龐大複雜的生產設備，使用大量雇傭勞動者的手工業工廠。資本主義萌芽的發展，使清代民間紡織業較明代有了較大的進步。

　　不過，代表清代紡織生產主流的，仍然是官方的紡織業。尤其是絲織業，直接關係到宮廷貴族的日用服飾，其設計和生產，都由統治者直接壟斷。

宮廷織物裝飾設計

　　我國雖然是「絲綢之國」，但在漫長的古代，絲織物一直是上層貴族衣著的主要面料，而普通的下層勞動人民，只能以棉麻織物作為衣著的主要面料。這就決定了中國古代絲織品的設計，是貴族化的設計，歷代都是如此。而清代則把這種貴族化的設計發展到了頂峰，並最終走向衰落。

清代絲織物的貴族化設計，主要體現在兩個方面：一、圖必有意，意必吉祥的裝飾題材；二、繁縟精細、艷麗媚俗的設計風格。

實際上，「圖必有意，意必吉祥」的裝飾題材，不但在絲織品設計上有，整個明清時期的藝術設計都很流行；不但官方的設計上有，民間的設計也很普遍。只不過表現在清代絲織品的設計上更突出，更集中，貴族氣更濃而已。清末衛傑所撰的中國古代篇幅最大的一部蠶書——《蠶桑萃編》中記載的清代絲織品紋樣，幾乎是「圖必有意，意必吉祥」的：

貢貨花樣。有天子萬年、江山萬代、萬勝錦、太平富貴、萬壽無疆、四季豐登、子孫龍、龍鳳仙根、大雲龍、如意連雲、朝水龍、八仙祝壽、二龍二則、八結龍雲、雙鳳朝陽、壽山福海等。

時新花樣。有富貴根苗、四則龍、祝壽三多、團鶴、樵松長春、聞喜莊、五子奪魁、松鶴遐齡、富貴白頭、大菊花、大山水、大河圖、大壽考、大博古圖、大八寶、大八吉、花卉草蟲、羽毛鱗介、錦文等。

圖8-7
清代紅青緞地彩繡喜相逢紋

官服花樣。有二則龍光、高升圖、喜慶大來、萬壽如意，掛印封侯、雨順風調、萬民安樂、忠孝友悌、百代流芳、一品當朝、喜相逢、圭文錦、奎龍圖、秋春長勝、五福捧壽、梅蘭竹菊、仙鶴蟠桃等。（圖8-7）

吏服花樣。有篙蘭、八吉祥、奎龍光、傘八寶、金魚節、長勝風、三友會、秀麗美、枝子梅、萬里雲、水八寶、旱八寶、水八結、旱八結、花卉雲、羽毛經、走獸圖、佛龍圖等。

商服花樣。有利有餘慶、萬字不斷頭、如意圖、五福壽、海棠金玉、四季純紅、年年發財、順風得雲、小龍兒、富貴根、百子圖等。

農服花樣。有子孫福壽、瓜瓞綿綿、喜慶長春、六合同春、巧雲鶴、金錢缽古、串菊枝菊、水八仙、暗八仙、福壽綿綿等。

僧道服式。有陀羅經、福帶、舍利子、八結祥、串枝蓮、佛貢碑、藏經字譜、九子蓮花、富貴長春、金壽喜圖、蓮臺上寶、其花在甲。

這些還只是清代絲織品裝飾紋樣的一部分，但也大體反映當時絲織物紋飾的概貌。

「圖必有意，意必吉祥」的裝飾圖案，人們習慣稱為吉祥圖案。中國吉祥圖案的起源可以追溯到原始社會，但吉祥圖案的真正形成應在漢代。漢代的絲織物上已有圖文結合的完整的吉祥圖案。一千多年來，吉祥圖案的設計在不斷發展和演變，其內涵也在不斷豐富和延伸，到清代時達到了高潮。這是一個非常值得重視和研究的設計現象。

吉祥圖案最初的產生，與人們對自然的崇拜，對神靈的崇拜有關，帶有強烈的宗教色彩。從中國傳統的道教思想，到西傳的佛教思想，都給吉祥圖案注入新的內涵。宋代以後，隨著商品經濟的發達，吉祥圖案演變為宗教化與世俗化的結合，這就使吉祥圖案的內涵更為擴大，題材更為豐富，新的吉祥意念不斷被開發，在設計形式上也逐漸程式化。吉祥圖案已經成為集政治、宗教、社會、經濟、哲學、美學、民

俗、設計、語言、文字等爲一體，形成一種包容性很廣的設計現象。

　　清代吉祥圖案最突出的特點是圖必有意。用現代設計的一個術語來解釋，就是創意，即吉祥意念的創造。諸如幸福喜慶、富貴豐足、平安美好、長壽長樂、多子多福、升官發財等。而這些吉祥的意念，是用某種具體的形象或符號，通過象徵、比擬、隱喻、諧音、寓意等手法或直接用文字來傳達。吉祥的意念加上程式化的表現形式和多元化的表現手法，就構成了吉祥圖案。可以說，吉祥圖案設計，是中國古代富有鮮明民族特色的平面創意設計。

　　吉祥圖案在清代非常流行，在各種材料的產品、紡織品以及各種裝飾品上都屢屢出現。之所以在絲織物上表現得更集中、更突出一些，這與吉祥圖案的程式化設計形式和清代絲織物精湛的織造工藝有密切的關係。不論是單獨式的，還是連續式的；是團花式的，還是幾何式的；或是幾何式與團花式的結合，這些程式化極強的吉祥圖案，經過精湛高超的織造工藝製作，表現得尤爲精緻細膩。而各種錦、緞、綢、羅、紗、緙絲織品上的吉祥圖案，由於材料質地高貴和工藝的精湛，因此其貴族氣息顯得尤爲濃重，特別受到上層貴族的青睞和喜愛。（圖8-8）

圖8-8
清代絲織物上的吉祥圖案──雲鶴紋

清代絲織物的裝飾設計，是「圖必有意，意必吉祥」，在設計風格上則是繁縟精細和艷麗媚俗。

清代絲織物的裝飾圖案，雖然大多為傳統的裝飾題材，但是在圖案的構成設計方面，卻演變為複雜化。如團花式的構成，往往主花、次花不明顯，而枝葉穿插過於繁密，布局上也缺乏疏密關係，給人以過分堆飾、透不過氣的感覺。尤其是大量的幾何紋與花卉紋相結合的構成，作為陪襯的幾何紋往往變化十分複雜，或圓形、或六邊形、或菱形、或連環形、或棋格形、或波浪形，甚至兩種或兩種以上幾何形相互交錯，再填上滿滿的花卉紋或其他紋樣，顯得十分繁瑣和矯揉造作。清代中期，歐洲洛可可式的繁縟纖秀的染織紋樣衝擊到中國，使本來已經十分繁縟的裝飾，又增添幾分纖細軟弱的風格。

在色彩方面，清代絲織物與同時期的瓷器裝飾色彩相比毫無遜色，甚至有過之而無不及，色彩之強烈艷麗，變化之豐富細膩，也許連五彩、琺瑯彩、粉彩瓷器也自歎不如。但是在審美格調上，也和這類裝飾過度的瓷器一樣，是媚俗低下的。它反映了曾經十分燦爛奪目的中國古代絲綢織物裝飾設計，也已經走到了窮途末路。

民間織物裝飾設計

清代時，中國各地民族民間自產自用的織物，仍然具有強大的生命力。特別是廣西壯族地區的壯錦、雲南傣族地區的傣錦、海南黎族地區的黎錦、貴州苗族地區的苗錦等，都發展得比較成熟，成為各具特色的民間織錦產品。

壯錦的裝飾構成，多以菱形的幾何圖案作骨架，以粗線條的菊、梅等花卉作主題花填充其中，或用回紋、字紋和波紋作地紋，以造型奇異的龍鳳鳥作有規則的散點排列，色彩對比強烈，整體的設計風格，既端莊大方，又濃艷粗獷，「遠觀頗工巧絢麗，近視則粗」。用

壯錦製成的衣裙、中被、背包、臺布等，深受壯族人民喜愛。

　　傣錦是以苧麻爲原料的色織物，用挑花方法織製而成。傣錦裝飾風格的特點是，紋樣均爲幾何形，造型洗練大方，而色彩則以棕色和黑色相組合爲主，色調簡潔明快，和諧典雅。

　　海南黎族的黎錦，歷史十分悠久，在裝飾題材、紋樣構成、色彩調配和製作工藝等方面，更有獨到的特色。黎錦的裝飾題材十分豐富，海南省民族博物館所徵集到的黎錦圖案，就有一百二十多種。各種幾何紋、人物紋、動物紋和花草紋，變化豐富，裝飾性強。有些黎錦圖案，可以說是黎族生活、風俗、宗教、禮儀、歷史和神話傳說的紀錄和寫照。如現藏海南省民族博物館的清代黎錦「婚禮圖」，就眞實地再現了黎族人民婚俗的情景。在紋樣構成方面，黎錦的圖案把現實生活中的題材，概括成爲方形、三角形和菱形的圖案造型，簡練而粗獷。在色調上，常以黑色作底色，紅、黃、藍、青、白等多色組合，色彩鮮明艷麗而又統一協調。在製作工藝方面，往往集織、染、繡多種技藝爲一體；在原料上既有棉織、麻織，也有絲棉配料，反映了古代黎族人民在紡織工藝和紡織技術方面的先進水平。（圖8-9）

圖8-9
清代黎錦「婚禮圖」圖案

至於中國各地民族民間的蠟染和藍印花布，比明代
又有了新的進步。其中，西南地區的苗族蠟染和江南地
區的藍印花布，更負盛名。蠟染和藍印花布在人民生活
中應用很廣，如日常所用的衣料、包袱、桌圍、帳子、
門窗、被面等。蠟染和藍印花布的裝飾題材，也多是富
有吉祥含意的花草鳥蝶、龍鳳獅球等紋樣，但卻沒有宮
廷貴族吉祥圖案那種淺露的官氣、財氣和媚氣。它表達
的是普通勞動人民質樸純眞的心願和幸福美好的追求。
在紋樣的設計構成上，簡潔明快，粗獷豪放，洋溢著濃
厚的鄉土氣息，體現了淳樸的民間風格。（圖8-10）

圖8-10
江蘇南通民間藍印花布的吉祥圖案
六合同春、沐猴蟠桃

清代刺繡的設計，與絲織品設計的狀況非常相似。
宮廷的繡品和民間的繡品，在設計風格和審美格調上，
也朝著迥然不同的兩個方面發展。在明代顧繡基礎上發
展起來的以蘇州爲中心的蘇繡，其爲宮廷設計的繡品，
在風格上模仿同時期的五彩、粉彩和琺瑯彩瓷器；另一
些日用繡品，則有樸實的民間風格。而專爲宮廷服務的
京繡，更是一味追求豪華富貴，做工十分精細。有些繡
品還採用孔雀毛羽繡織，並以金銀珠寶爲飾，以滿足宮
廷奢侈生活的需要。而各地民間的繡品，如湖南的湘
繡、廣東的粵繡、四川的蜀繡，以及一些少數民族的刺
繡，雖各有特點，但在設計風格上，都同樣具有鮮明的
民族風格，深受各族人民群眾的喜愛。（圖8-11）

圖8-11
清代民間刺繡

服飾設計

出身於遊牧民族——女眞族的清朝統治者，在其統
治中國後，曾經企圖用滿洲的服飾來同化漢人，但遭到

漢民族的強烈抵制。不過在清代，滿族的服飾文化和服飾風尚，還是對中國傳統的服飾文化和服飾設計，產生了較大的影響。

清代的冠服制度，就是以滿族傳統服飾為基礎而制定的。清代的禮服，具有滿族服飾的特點。如褂，是從滿族人騎馬所穿的服裝演變而來。清代的褂設計式樣繁多，有作為官服的常服褂、行褂，更多的是不論男女都作為便服的馬褂。馬褂的特點是衣長僅及臍，左右及後開禊，袖口平直，穿著方便快捷，曾被稱之「得勝褂」。《嘯亭繼錄》說：「自傅文忠公征金川歸，喜其便捷，名『得勝褂』，今無論男女燕服，皆著之矣。」隨著馬褂的流行，其式樣增多，有對襟、大襟、琵琶襟和長袖、短袖、寬袖等式。在長衣袍衫之外，上身穿一件馬褂，成為清代的流行服式。當然，馬褂的服色和質料有嚴格的限制，如黃馬褂，就是一種非特賜不得穿著的官服。而翻皮毛的馬褂，也是達官貴人才能穿之。（圖8-12）

清代婦女服裝的演變，反映了滿族服飾與漢族服飾相互融合的特點。滿族先民原居住在東北長白山和黑龍江一帶寒冷地區，男女老少一年四季都穿袍服。到清代，滿族婦女都穿著不分衣裳的長袍，但此時的長袍逐漸吸收了漢族婦女服飾的長處，發展為寬袍大袖的式

圖8-12
清代琵琶襟馬褂

圖8-13
清代婦女的時尚穿扮（吳
友如「上海百艷圖」）

樣，而且在領口、衣襟、袖口等處加鑲花邊，成爲清代婦女的時裝。
（圖8-13）到了近代，這種長袍的式樣又演變爲緊腰身，長及膝下，直
領，衣袖由大變窄，並有長短袖之分，兩側開高衩，被稱之爲旗袍。
由於旗袍的造型與人體更緊密結合，穿著舒適方便，非常適合女性
的體態特徵，充分體現了女性體型的曲線美，因此深受漢族婦女的喜
愛，成爲漢族婦女的主要服式之一。直到當代，旗袍仍是中國一種極
富民族特色的婦女服裝。

家具和室內設計

清代是中國古代家具發展的最後一個歷史時期。如果以風格來劃分，清代家具可分爲三個階段，從清代一開始至康熙前期，家具設計整體上還保留著明式家具的風格，或者說是明式家具的延續。從康熙晚期、雍正，到乾隆時期的近百年時間，家具設計的風格發生了很大變化，形成了完全不同於明式的清式風格。嘉慶、道光以後的清代晚期，家具設計和生產走向了全面衰落。

清式家具的形成

清式家具是一個相對於明式家具的概念。如果說，明式家具源於明代蘇州的私家園林，是回歸自然的私家園林建築的產物，那麼，清式家具則是富麗、豪華的清代宮廷建築的產物。不過，清式家具來源的成分則比較複雜，既來自清宮造辦處，更多來自於清代宮廷家具的三大產地──廣州、蘇州和北京。

清代統治者對家具設計和生產是極爲重視的。這既是皇家實際需要，各宮殿、園林和行宮，都要有大批高級家具來充實，同時又可以滿足統治者炫耀富有和權勢，追求享受和極度揮霍的心理。當時，清宮專門成立了「內務府造辦處」。造辦處是清宮管理手工作坊的機構，下設諸多的手工藝作坊，其中單獨設立木作和廣木作。這裡集中了從全國挑選來的木匠高手，專門承擔木工活計，完全按照宮廷的設

計要求來製作家具。值得注意的是，在康熙、雍正時期的造辦處中，有精通藝術的官員專門指導家具設計，如劉源、海望、年希堯等，他們還親自參與家具的設計，把統治者的審美思想和要求直接灌輸到家具設計中。到了乾隆時期，乾隆皇帝更是對家具設計和製作懷有極大的興趣。宮中的每件家具，從式樣、尺寸到如何修復，他都有明確的旨意。可以說，清代統治者的審美觀，對清式家具的形成和發展，具有非常重要的作用。

清代的宮廷家具，絕大多數出自於當時代表清代家具最高水準的三大名作——廣作、蘇作、京作。而這三大名作，實際上就是清代宮廷家具的三大主要產地——廣州、蘇州和北京。這三大產地的家具設計和生產，各自具有不同的風格和式樣，被稱之為廣式、蘇式和京式。而廣式、蘇式、京式，又共同構成了清式家具的整體風格。當然，相對而言，清式家具的整體風格中，廣式和京式風格占有比較突出的位置。

1 **廣式家具**　廣式家具的產地廣州，在明代中期以前，其家具生產還默默無聞，鮮為人知。明末清初，廣州由於其特殊的地理位置而引人注目，大量的西方傳教士來華，帶來了西方一些先進的科學技術，促進了中西方的經濟貿易和文化交流，廣州作為一個重要門戶，首當其衝地受到衝擊和影響。仿西洋建築風格的建築物大量興建，對家具的設計和生產起到了很大的促進作用。而廣東本身就是貴重木料的主要產地，南洋進口的優質硬木也多經廣州。西式建築的興建、原材料的充足，使廣州的家具得以迅速發展。其風格和式樣，受到清代統治者的特別喜愛，被用作宮廷家具。清宮造辦處還單獨設立廣木作，招募廣東的優秀木匠，專門為宮廷生產廣式家具。廣式家具的設計風格，是一種在中國傳統家具框架結構和造型的基礎上，吸收歐洲文藝復興以來的家具風格和式樣，形成了用料粗大、形體厚實、造型

新異、雕琢繁縟、做工精細的風格特色。廣式家具是清式家具得以產生的主要基礎。（圖8-14）

2 **蘇式家具** 蘇式家具在明代時即聲名顯赫。以蘇州園林家具的風格和式樣為主體的明式家具，代表了中國古代家具設計的精華和典範。清代時，蘇式家具也進入了宮廷之中。然而往日那種簡潔明快、典雅優美的明式風格已幾乎喪失，而被同化在清式家具的大風格中。只是從其傳統的製作工藝和用料裝飾方面，還能看到蘇式家具的一些傳統特點。清代民間的蘇式家具，依然保留著明式的風格和做法。

3 **京式家具** 京式家具以清代宮廷造辦處生產的家具為代表。其設計和製作家具，直接為宮廷所用，是清式家具的一個重要組成部分。但在具體風格和式樣上，京式家具既不同於廣式家具，也與蘇式

圖8-14
清式紫檀大寶座

家具有較大區別。其中最明顯的特點是，在裝飾的題材方面，較多地採用商周和漢代時期的傳統裝飾紋樣；在裝飾工藝上，充分利用宮廷造辦處下設玻璃廠、琺瑯作、金玉作、鑿花作、鑲嵌作、牙作、雕作、漆作、鏇作、銅作、藤作等諸多工藝作坊的有利條件，把多種裝飾工藝與家具裝飾結合起來。清式家具中最華麗的部分就出自於此。

清式家具設計的風格特點

以廣式、蘇式和京式為代表的清式家具設計，其整體的風格和特點，主要體現在幾個方面：一、造型體碩形壯，豪華厚重；二、裝飾華麗富貴、繁縟雕琢；三、受西方建築和巴洛克、洛可可風格的影響，在設計上出現「洋化」傾向。

為了體現封建宮廷的權勢和威嚴，與宮廷建築風格協調統一，同時也出於滿族粗獷剽悍的本性，清式家具在造型設計方面最大的特點是體碩形壯，追求豪華、厚實、莊重。不論是桌椅、凳墩、床櫃、几案或是屏風格架，不論是廣式、蘇式或京式的家具都具有這種典型特徵。最有代表性的是太師椅的設計。太師椅在明代又叫圈椅，其造型特點是搭腦和扶手以曲線相連接。太師椅在清代更加流行，不但在宮廷王府，即使是一般的貴族府第，在客廳、書房裡都設有太師椅。清式太師椅與明式太師椅相比已有明顯的變化，其造型體積寬大，以往搭腦與扶手部位的曲線基本消失，而多以三扇屏、五扇屏或多扇屏的屏風式出現，圍在座板的三面。方形的四腿粗壯垂直，腿足大都呈方直的「回」形造型。（圖8-15）太師椅的設計並不是以實用功能為準則的。首先，其座面離地面的高度過高，為50至52公分，而明式椅子和現代椅子的座高一般為44公分。這樣人坐在太師椅上，或者腳後跟懸空，或者是半站半坐。還有座面垂直於靠背而無傾角，對人體並無舒適之感。實際上，太師椅主要是一種炫耀權勢、顯示威嚴的擺設，如

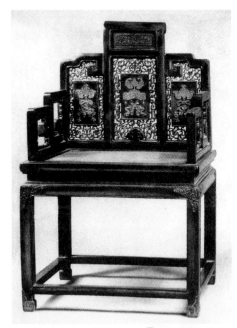

圖8-15
清式紫檀五屏風式太師椅

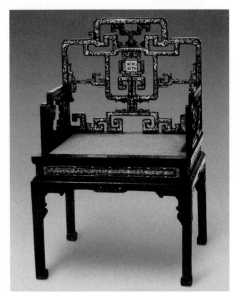

圖8-16
清式彩繪描金紫檀扶手椅
清代雍正至乾隆
長67cm 寬57cm 高103cm
故宮博物院藏

同商代、西周青銅禮器，其精神功能大大超於實用功能。

　　清式家具的裝飾設計非常華麗富貴，繁瑣雕飾，追求一種宮廷氣派。且不論其裝飾紋樣本身的構成就很繁密，其裝飾手法之多樣，就使人懷疑不像是一件家具產品，而是一件特種的工藝品。一件清式家具，往往集各種裝飾手法爲一體。如雕刻手法，就有透雕、高浮雕、淺浮雕；彩繪方法，有金漆彩繪、銀漆彩繪、朱漆彩繪、黑漆描金等（圖8-16）；鑲嵌手法更是五花八門，有象牙鑲嵌、螺鈿鑲嵌、大理石鑲嵌（圖8-17）、瓷畫鑲嵌、玻璃畫鑲嵌，甚至是百寶鑲嵌。故宮博物院藏有一件清代黃花梨百寶嵌高面盆架，竟用螺鈿、瑪瑙、金、銀、牙、角、綠松石、壽山石等珍石異寶鑲嵌而成，使一件本來普通的面盆架，成了充滿珠光寶氣的奇玩。

　　寶座是清式宮廷家具中最豪華富麗的一種，這種專供皇帝和后妃在正殿使用的家具，可謂達到了家具裝飾的極致。故宮博物院藏的一件紫檀嵌剔紅寶座，造型作三屏風式，足下有托泥，座前附腳踏，背嵌剔紅靈仙祝壽圖，座面還髹漆描金花卉。而故宮太和殿的一件金漆雕龍寶座，座面上部椅圈部位，竟雕刻了十三條金龍盤繞在六根金漆元柱上。椅靠背板分三格，上格雕刻昂首張口的盤金龍，中格浮雕雲紋和火珠，下格透雕捲草紋。而座面下設高束腰，四面開光透雕雙龍

戲珠圖案，其餘部位也雕滿各種花草紋飾。寶座的後面設立七扇屏風，屏面上也布滿雕刻的海水紋或雲龍紋、雙龍戲珠紋。整個寶座和屏風可謂雕繢滿眼、金碧輝煌。這樣豪華富麗的寶座，對於體現皇者的權勢和威嚴，倒是十分適合的。

　　從整體來說，清式家具裝飾設計，由於一味追求華麗，繁瑣堆砌，過於雕琢，已經使裝飾走向了反面，直接影響到家具的實用功能、硬木材料本身的美感和造型設計的整體感。如在各種椅子的靠背部位都大量雕鏤各種繁密而深淺不一的紋樣，使本來可以依托人體的靠背，成了令人生畏的虛設。而一些造型的關鍵部位，大面積地透雕鏤空，也破壞了造型的整體感。硬木的紋理本身是很優美的，明式家具裝飾

圖8-17
清式紫檀嵌雲石太師椅

的成功，就在於突出了材料的紋理美和質地美。鑲嵌是一種傳統的裝飾手法，如能恰到好處的運用，可以為家具增色添輝。然而，過度的鑲嵌，就會使硬木的自然紋理和質地，淹沒在珠光寶氣和異彩奇輝之中。連《骨董瑣記》也認為：「五彩陸離，難以形容。」這樣的裝飾效果只能反映出清代統治者畸形的審美心理和極度揮霍的奢華生活。

　　清代中後期，歐洲的建築藝術傳入中國，在十七、十八世紀風行歐洲的巴洛克風格和洛可可風格，給中國的建築、室內裝飾和家具帶來了較大的影響。巴洛克藝術的豪華奔放，洛可可藝術的繁縟精緻，實際上已不同程度地體現在清式家具的設計風格上。我們可以從清式家具的設計中，明顯看到巴洛克風格家具豪華壯觀的造型，洛可可風格家具繁縟堆砌的裝飾的影響。許多廣式家具，更是直接採用洛可可式的纖秀捲曲的花紋作為裝飾，而從西方傳入的玻璃油彩畫，也直接用來裝飾廣式的屏風家具。

　　到了十九世紀後半葉，當工業革命的發源地英國開展了工藝美術運動，西方的國家已經注意強調家具的實用性，追求質樸、簡潔、大方的風格，摒棄了繁瑣的裝飾，從而使家具設計出現了新的面貌，而清代的家具並沒有接受西方這些新的影響。清代後期，中國的家具設計和生產已走向全面衰落。

清式家具設計的得與失

　　對清式家具設計的評價，歷來頗有爭議。我們認爲，清式家具在設計上有得也有失，從整體來看，是失多於得。

　　清式家具值得讚譽之處，一是與宮廷建築環境的統一協調。清代宮殿建築宏偉壯觀，巍峨華麗，而宮殿的室內環境無不雕梁畫棟，錯彩鏤金，在富麗堂皇的藻井下和雕鏤精細繁縟的隔斷裡，空間溢滿了珠光寶氣，處處是異彩奇輝。作爲室內主要設施的家具，也是如此。爲了體現皇室至高無上的權勢和威嚴，同時也爲了與宮殿建築的整體設計風格相適應和相協調，清式家具設計必然定位在豪華、莊重、富麗、華貴。二是從製作工藝來看，清式家具是中國傳統家具工藝的綜合和集萃，特別是薈萃了廣作、蘇作和京作三大名作家具工藝的精華，體現了中國傳統家具製作工藝的最高水準。而清式家具在設計上的失敗之處是十分明顯的，主要是造型設計脫離實用，缺乏創新，在裝飾設計和審美格調上，由於一味追求豪華碩壯的皇家氣派和繁縟艷麗的裝飾技巧，因此失之於矯揉造作，雕琢艷俗。

室內環境設計

　　清代宮廷建築的室內環境設計，主要是內簷木裝修，與宮殿建築的外簷木裝修，在設計風格上是十分整體統一的。室內壁面一般裱糊壁紙，有些壁面還使用板壁護牆。室內分隔空間的主要是以隔爲主，

隔中有透的碧紗櫥、博古架和屏風等，還有以透
為主、透中有隔的各種罩。

碧紗櫥即隔扇。清代的碧紗櫥設計和製作
更加講究。在設計上，按照室內通進深的部位確
定扇的多少，一般以八扇居多。所用木料高級，
製作加工十分精細。格心的式樣常用燈籠框，做
雙面夾紗或糊紙繪的畫面，裙板多雕刻圖案或鑲
嵌螺鈿、琺瑯。碧紗櫥在設計上已考慮到便於拆
裝，必要時可拆卸以擴大室內空間。（圖8-18）

博古架又稱多寶格。既用來作為隔斷，又
可陳設古玩器物。其設計有一面封板，一面為縱
橫交錯、大小不一的格子；也有的博古架完全透
空，前後兩面都可觀賞陳設品。清代的罩花樣比
起明代更加繁多複雜，有几腿罩、落地罩、欄杆
罩、花罩、飛罩、坑罩等。在梁柱上作為減低淨
空高度而裝設的叫「几腿罩」；在柱子之間為減
少淨空寬度而裝設的稱為「落地罩」；而將隔扇
改為欄杆，使視覺流通更大一些的罩，叫作「欄
杆罩」。至於「花罩」，以在罩面上雕琢鏤空的
複雜繁密的花紋而得名，並在罩中開一個圓形
或方形門洞。這些鏤空的木花格儘管非常玲瓏剔
透，精緻富麗，但已顯得過於繁縟和瑣碎。（圖8-19）

清代宮殿、寺廟建築的室內頂棚，仍然普遍
採用藻井和天花，但顯得更加豪華尊貴、富麗堂
皇。藻井的頂部中心部位稱為明鏡，多為圓形。
清式藻井的明鏡越來越大，有的甚至占滿了全部

圖8-18
碧紗櫥

圖8-19
清代室內的罩

圓井部位,而鏡中雕刻的龍紋也越來越突出,以顯示統治者的崇高和
威嚴。藻井的其餘構件都向明鏡匯攏,這些構件都有貼金彩畫裝飾。
而清式的天花,用支條以榫卯結合做成方格,上面置放與方格內大小
相適應的木板,在板上描繪或黏貼彩畫。有些宮廷建築的天花,用高
級木料製作,雖然不施彩畫,但雕刻了精細的花紋圖案。清代宮廷建
築的室內環境,上有藻井和天花,室內立面有各種花樣的隔斷,再加
上各種華麗的宮燈、家具和各種奇珍異寶的陳設品,整體構成了一種
豪華富貴的「清式」宮廷氣派,反映了清代統治者畸形的審美心理和
極度揮霍的奢侈生活。(圖8-20)

圖8-20a
清代宮殿的室內陳設

圖8-20b
清代故宮的室內陳設

平面設計

廣告設計

從商品經濟的角度來看，明清時期的工商業較之前代有了進一步的發展。大城市商業的繁榮和商業市鎮的更多興起，達到了封建社會的鼎盛時期。清代的政治中心——北京，也是全國的商業中心，「因帝都所在，萬國梯航，鱗次畢集。」「市肆貿邊，皆四遠之貨，奔走射利，皆五方之民。」（謝肇：《五雜俎‧卷三》）各種日用商品大多來自國內各地，而許多高級消費品，除了來自國內著名產區（如來自南京、蘇州和杭州的絲綢），就是來自國外（如香料、鐘錶等）。北京的大柵欄是正陽門外商業中心，這裡是一派「萬方貨物列縱橫」、「路窄行人接踵行」的繁華熱鬧景象。東南和沿海一帶的城市，如南京、蘇州、揚州、杭州、廣州等，也是商賈雲集，非常繁華。

商業的興盛發達，促進了廣告業的興旺發展。中國古代傳統廣告的主要形式——招幌廣告在清代進入了高峰期。

中國古代招幌式廣告，最早產生於春秋戰國時期，招幌實際上包括「招牌」和「幌子」兩種形式，招牌在宋代開始流行，而幌子則可以追溯到春秋戰國的酒旗。清代的招幌更加豐富多樣，更具有商業性、廣告性和藝術性。約成書於清末的《清北京店鋪門面》一書，描繪了一百家店鋪門面，從中我們可以了解到清代招幌廣告的發展特點。

清代店鋪的招幌，往往由民間藝人和工匠來設計製作。在創意、

造型、裝飾、色彩和字體設計等方面，都帶有強烈的民族風格和濃厚的民間特色。

在創意設計方面，清代的招幌廣告講究個性化和識別性，花樣繁多，不擇手段，以突出商品特點和廣告效果。如北京著名的內聯陞鞋店，以做「朝靴」（朝廷用靴）起家。其幌子上題寫「內聯陞」三字，下方描繪靴鞋和如意雲紋圖案。「內」指的是「大內」（即宮廷的意思），「聯陞」是指「連升三級」，而如意雲紋托著靴鞋，寓意腳穿內聯陞靴鞋，即可萬事如意、官運亨通、連升三級。北京王麻子刀剪鋪，位於崇文門打磨廠內，該店所產的刀剪鋼口好，久用不捲刃，是當時北京著名的傳統產品。爲了突出商品的歷史悠久和名牌效應，該店鋪門面的裝修非常考究，格門圖案的雕刻和彩畫描繪精細富麗，格門上方有兩塊橫招，分別寫著「王麻子」、「刀剪鋪」，門前懸掛兩塊「老王麻子」的木幌，幌上繪有刀、剪等圖樣，格門上還有「刀剪老鋪」字樣。（圖8-21）而經營相同類別商品的店鋪，爲了突出其規模和特點，在招幌創意上也各使其招。如經營麻類商品的店鋪，其幌子都有麻的實物。掛麻數縷的幌子，爲專門經營白麻的中心店；

圖8-21
王麻子刀剪鋪廣告

而掛麻一縷的幌子，則爲代銷店。粗飯鋪的幌子造型，是由三個圓木塊吊串在一起，或是綁在一起，再掛一紅布條組合而成，連掛三塊木塊，表示其經營的蒸食是經過多道工序製成。一般的酒飯店鋪的幌子都用葫蘆形，若葫蘆形的造型爲不規則形者，則表示是外省來北京開設的酒飯鋪。

招幌的造型和裝飾設計豐富而生動。許多店鋪普遍有招有幌，招幌聯用，或招幌結合。招牌基本分爲豎式、橫式和座地式。而幌子的設計花樣百出，有的注重平面效果，或是以文字爲主，或是圖文並茂。(圖8-22) 以文字爲主的招幌，看似簡單，實際上言簡意賅，內涵豐富，令人回味。如有幾百年歷史的著名的「六必居」醬菜園招幌，其「六必居」三字寓意居家生活必備的六件事，即柴、米、油、鹽、醬、醋。圖形與文字結合的招幌，一般是將經營品類與服務內容以文字形式表現，而圖形多與所經營的商品有關，或是富有吉祥含義的紋飾。如鼻煙鋪幌子，常繪有蝙蝠圖形；經營節令糕點商鋪的幌子，則繪以蝙蝠、艾葉、蕉扇、荷葉、蓮花、玉石等圖形，寓意富貴吉祥。許多幌子採用立體造型的手法，或是用實物，或是用模型，或用標誌物。實物幌是一種原始、古老的招幌形式，直接以商品實物作幌子，具有強烈的直觀效果和識別功能。模型幌是一種將商品做成模型，既有直觀效果，又可將商品放大，從而更引人注目的招幌形式。北京馬聚源氈帽莊，是當時著名的帽店之一，該店鋪門前就懸掛兩件大型氈帽模型帽。藥鋪的模型幌，由一塊四周爲白色，中間一個黑心的木板製成。上下是直角等腰三角形，模擬半貼膏藥；中間是稜形，模擬一整帖膏藥，中間用兩條鐵鏈相連接。標誌幌採用與商品有關的形象，或是雖與商品無直接聯繫，但已爲人們所熟知、認同、約定俗成的某種形象作爲標誌，如酒幌大多採用葫蘆造型、米店招幌的外形常做成糧包形、小客店門前懸掛個柳條笊籬、壽衣鋪門前放一隻大黑靴模型等。

圖8-22
清代招幌廣告
1 常記漆畫鋪幌
2 點心鋪幌子
3 內聯陞鞋幌子

　　招幌的色彩，大多採用象徵大吉大利的紅色。但有些幌子也通過不同的色彩來表示商品的特性。如有的顏料鋪幌子，就是一根由七種顏色組成的彩柱。有的糕點鋪幌子，用紅、黃、藍三色表示品種齊全。而牌匾多用黑色作底色，配上紅字或金字，顯得既古樸莊重，又輝煌奪目。招幌的字體，多用中國傳統的楷體字，許多店鋪招牌還請名人題寫，通過名人效應，提高店鋪身價，擴大廣告效果。

　　清代商業廣告的形式還有印刷廣告。

　　印刷廣告是從宋代開始出現的新形式。明清時期，隨著雕版印刷術的成熟，印刷品廣告也逐漸流行，尤其在民間，由雕版印刷而成的各種仿單、包裝紙，就是一種印刷品廣告。這些印刷品廣告的設計，一般都有商店的店名、字型大小、商標、廣告語和相關的圖形，且多為單色印刷，成本較低。如「京都・戴廉增」畫店為清代楊柳青年畫作坊在北京的分店，該店所刻印的廣告，既註明店址所在地，又有「專售時款雅扇」的廣告語，是典型的清代雕版印刷廣告作品之一。而清代廣東省庵埠縣的一張藥錠的包箋紙，在畫面的左右兩行美術變體字醒目地標明了藥店字型大小和貨名，中央繪一天官，手展「天官為記」的卷軸，上寫「大神錠」。左右兩角及下方還寫有「貨眞」、「價實」的字樣。畫面的其餘部位還繪有類似藥材的植物圖形和魚、

圖8-23
清代民間包裝印刷廣告

鳥類紋飾,此幅印刷廣告具有十分濃郁的民間特色。（圖8-23）但相比較而言,清代的印刷廣告遠不如招幌廣告盛行,也就是說,印刷術還沒有廣泛用於商業廣告。究其原因,主要是中國封建社會的經濟,始終是以家庭手工業和農業相結合的自然經濟占絕對優勢,清代也是如此。儘管工商業有了較大發展,但各種商品的產量仍然是有限的,因此,進行大規模大範圍印刷廣告宣傳的時機並不成熟,物質條件也不具備。而西方發達工業國家的印刷廣告在十九世紀已十分流行。

包裝設計

中國古代的包裝設計源遠流長。從春秋戰國以來,各個時代的漆器、銅器、金銀器、陶瓷器的包裝設計都出現過不少精美的作品。明代至清代前期的包裝設計,在功能、造型、裝飾、材料的應用及製作工藝諸方面,都達到了中國古代包裝設計的高峰。尤其是清代前期,宮廷御用作坊造辦處,「集天下之良材,攬四海之巧匠」,專門負責設計和製作宮廷皇家用品的包裝。為了體現至高無上的皇權思想和皇家的豪華氣派,所選用的包裝材料非常高級,在製作上精雕細琢,不惜工本,使清代的宮廷用品包裝發展到了極致。而民間的包裝設計依然保持了經濟、實用、質樸而又頗具巧思的民間特色。

從功能來分類,明清時期的包裝主要有生活用品包裝、文玩包裝、書畫包裝、娛樂用具包裝、書籍包裝和宗教用品包裝等六大類。而包裝材料的運用,則十分豐富多樣。宮廷和貴族用品的包裝材料有紫檀、雕漆、琺瑯、文竹、金銀、織錦、瓷器等,而民間包裝所使用的材料,主要是竹、木、陶、棉、麻、紙和粗繩等。

生活用品包裝是歷代包裝設計作品中最為基本、最為豐富的一類,它包括了餐具、酒具、茶具、藥具、梳妝用具、服飾品等生活中經常使用的各類器物的包裝。在明清時期的宮廷生活用品包裝中,最

為常見的是用漆器材料精製而成。安徽博物館收藏的一件彩繪描金樓閣人物長方形漆盒，此盒長50.3公分，寬31公分，通高11.3公分，造型作長方形，盒內包裝有薄木胎活格小碟八件、雙座茶托三件，而整體裝飾金碧富麗。盒蓋表面開光內彩繪描金樓閣人物、山水塔剎，開光外描金「卍」字錦地。邊壁飾描金菱形四瓣錦地、回紋、散花紋、蟠螭紋、荷花紋等。盒內的小碟、茶托也有統一的裝飾風格。（圖8-24）漆器材料製成的包裝，除了裝飾上的錯彩描金，其造型也變化豐富。故宮博物院收藏有一件明代萬曆年間的黑漆描金雲龍紋戥子盒。（圖8-25）戥子，即小秤，是專稱貴重物品或藥材的衡器，戥子盒就是這類精緻衡器的包裝。這件包裝不但裝飾華麗，而且從外盒來看，其造型更像是一件精美的琵琶，打開由相同的兩半組成的盒子，裡面露出放進凹槽的小秤，不禁令人叫絕。而清代光緒年間一件藥品包裝——四連銀藥瓶（圖8-26），造型小巧，結構靈便，在設計上別具匠心。

圖8-24
明代漆器包裝盒
長50.3cm　寬31cm　通高11.3cm

外盒為長方形，盒面為彩繪描金樓閣人物紋飾。盒內裝有活格小碟八件，雙座茶托三件。造型和色彩一致，設計風格非常統一。

圖8-25
黑漆描金雲龍紋戥子盒
明代萬曆
長47cm
故宮博物院藏

戥子，即小秤，是專稱貴重物品或藥材衡器。此盒即為衡器的包裝盒。

　　清代宮廷生活用品包裝，除了由造辦處設計和製作外，也有由全國各地進獻的貢品包裝。這些包裝的內容，均是各地的名牌產品。這類包裝的設計，不同於宮廷包裝，而是在民間包裝的基礎上，進行精心設計和製作。在設計構思上有非常巧妙獨到之處，在造型、結構、裝飾上也有許多創新。如清代乾隆年間一件描金葫蘆式漆餐具套盒（圖8-27），在這件高約40公分的葫蘆式套盒內，包裝了大小不一的碗、盤、碟、壺、杯、托和勺共三十二件，這些食具雖然造型尺度不同，但造型風格協調統一，其中八件葵瓣形小碟和一件圓形碟又可拼合成一個完整的葵花形。三十二件漆食具均為在朱漆地上描金紋飾，與葫蘆式外盒形成紅與黑的色彩對比，不過由於內外紋飾都統一用描金表現，顯示了變化而又統一的整體設計意匠。

圖8-26
藥品包裝設計「平安散」四連銀藥瓶
清光緒年

圖8-27
描金葫蘆式漆餐具套盒
清代乾隆年

圖8-28
文竹「壽春寶盒」
清代乾隆年

圖8-29
紅雕漆五屜紫毫筆匣
清代乾隆年

圖8-30
《樂善堂文鈔序》多格提箱
清代乾隆年

　　文玩包裝和書畫包裝在宮廷和貴族文人用品包裝中最具有文化品位，審美格調也比較高雅別致。文玩包裝用於包裝各種古玩珍品和紙、墨、筆、硯文房四寶。這類包裝設計，在創意上著重突出悠久的文化傳統，以寓意象徵的手法，表現深邃的哲理思想和文化蘊涵。在造型和裝飾形式上則豐富多彩，更加追求藝術的表現力。故宮博物院收藏的文竹「壽春寶盒」（圖8-28），是明清時期宮中最為流行的文玩包裝形式之一。這件「壽春寶盒」為清乾隆年間設計製作，通座高11.2公分，徑19.2公分，其外包裝造型中圓外方，與古代禮器玉琮的造型相似。盒面以聚寶盒及「春」字為圖案，盒內有四子盒作為內包裝，四子盒的盒面分貼「天、地、同、春」四字。在外盒四角相鄰的平面還貼有各體「壽」字九十六個，加上四幅「祝壽圖」，恰好符合「百壽圖」的數。這件文玩包裝的造型、紋飾和文字設計，具有「天人合一」、「長壽如春」的蘊意，而紋飾和文字的製作都用深色竹黃鑲貼而成，與黃色的盒面形成色調統一而又有深淺變化，顯示了典雅高貴的審美格調。文具包裝的設計定位主要在於「文」與「雅」。清乾隆年間設計製作的楠木「筠羅烏玦」提梁多屜墨匣和文竹繩紋提梁文具箱，並沒有繁縟的紋飾和艷麗的色彩，而是保留楠木和文竹材料的自然

紋理，造型也非常簡潔端莊，把文具包裝的文氣和雅氣體現得淋漓盡致。另一件清代乾隆年間的紅雕漆五屜紫毫筆匣（圖8-29），是一件紫毫毛筆的包裝。這件包裝，採用雕漆的手法製作而成，色彩雖鮮艷卻不失高雅，紋飾雕刻精細生動，使包裝於文雅之中又透露出尊貴之感。

書畫包裝在清代宮廷包裝中獨具特色，這類書畫藝術品的包裝，其包裝本身也是一件精美的藝術品。（圖8-30）從包裝造型來看，既有傳統的盒式、箱式和包袱式，還創造了豐富多彩的冊頁卷軸組合式和果式造型。其紋飾多採用海水江崖雲龍紋，而裝飾手法多採用雕漆或漆彩繪，有些還嵌以玉璧作裝飾。精美的包裝與珍貴的書畫作品相互媲美，具有很高的藝術價值。

清代宮廷包裝還有娛樂用具包裝、宗教用品包裝和書籍包裝，這些包裝作品也都各具特色，尤其是書籍包裝，成為書籍整體設計的一個重要組成部分。這類包裝將在下面作敘述。

圖8-31
清代民間彩繪龍鳳酒壇

民間的包裝多為茶、酒等食品包裝和生活用品包裝。雖然沒有優質的材料和精雕細琢的裝飾，卻以非常實用的功能，簡單大方的造型、粗獷純樸的裝飾和習以為常的材料，體現了最佳的包裝效果。（圖8-31）有些民間名牌產品的包裝，不僅深受人民群眾的喜愛，還得到上層貴族的認同，直接進貢朝廷。

書籍裝幀設計

中國古代的書籍印刷在清代又進入一個高峰期。從中央到地方，從作坊到私家，形成一個龐大的出版印書網路。據有關出版史、書史、版本學和目錄學文獻的記載，清代時期所出版印刷書籍的品種和數量，都遠遠超過以往任何一個時代。作為清政府的出版機構——武英殿修書處，在康

熙、雍正及乾隆三朝就出版了五百餘種書。特別是用活字版印刷書籍，在清代達到了高潮，乾隆年間，武英殿修書處在金簡主持下刻製棗木活字大小各一副，共二十五萬三千個，用這批活字印成的《武英殿珍版叢書》有一百三十四種2,389卷。（參見潘吉星著：《中國科學技術史·造紙與印刷卷》，科學出版社1998年版，第423、427頁）而清代用銅活字印刷的巨著首推大型類書《古今圖書集成》。這部當時世界上最大的百科全書，共有一萬餘卷，一億六千萬字，5,020冊，而古老的泥活字印刷在清代又有復興。清道光年間，安徽涇縣人翟金生採用北宋畢昇的泥活字技術，分五種規格燒造出十萬個泥活字 (圖8-32)，並用這些泥活字先後成功印刷了自己的詩文集和翟氏宗譜等書。

清代的書籍裝幀，從設計的角度來看，並沒有多少創新，從封面設計、版式設計、字體設計、插圖設計到裝訂形式，基本上是沿襲明代，甚至是明代以前的書籍裝幀，也可以說是歷代書籍裝幀的集大成。線裝書從明代後期開始流行，至清代仍然是書籍裝訂的主要形式。而歷代書籍使用的裝訂形式，如卷軸裝、經折裝、梵夾裝、蝴蝶裝、包背裝等，在清代仍在使用。清代書籍裝幀設計的成就，主要體

圖8-32
翟金生泥活字模
清道光年間

圖8-33
清刻戲曲唱本《勸善金科》
五色套印
二十一冊線裝

現在所使用的材料越來越講究，製作工藝越來越精緻，書籍的包裝越來越豪華富麗。

線裝書作為我國古代書籍裝幀最為成熟的一種形式，在清代時發展得近乎完美，已成為「經典」式的書籍裝幀。尤其是清內府的線裝書，裝幀非常精美，封面（書衣）用綾、錦、絹等絲織材料，以絲線裝訂。封面的色彩多為黃色，以象徵帝王的至高無上，體現「欽定」之書的權威和尊嚴。（圖8-33）紅色也是內府線裝書常見的封面用色。至於傳統的磁青色，多用於儒家經典著作、經解、正史以及科技方面的書籍封面。總之在封面設計上，以一色為主，色彩簡潔、洗練，再貼上較明亮的書簽，用楷書或宋體字作為書名字體，使書籍的封面顯得古樸、莊重、典雅、肅穆。

清代線裝書的版式設計，與明代線裝書的版式完全相同，但開本規格變化較大，常見的開本規格為33公分×20公分，而最大的開本竟長約1公尺，需兩人合抬，最小的「袖珍」書（所謂「巾箱本」），只有數公分長寬，再配以精緻的包裝，可謂小巧玲瓏。印刷字體仍沿用宋體字，但字體的設計更加成熟規範，尤其是用金屬活字版印刷的宋體字，較之雕版印刷的宋體字，更具有一種簡潔剛勁的技術美。清代的大型類書《古今圖書集成》，所用的印刷字體，就是銅活字版的宋體字，字體挺秀空朗，簡潔端莊，堪稱我國古代金屬活字版宋體字的典範。書籍插圖在明代的基礎上應用更廣。《古今圖書集成》共有插圖數千幅，用雕版印刷而成。而清代康熙年間

圖8-34
《耕織圖》插圖

宮廷畫家焦秉貞所繪、宮廷刻工朱圭刻版，由內府用銅版印刷的《耕織圖》插圖（圖8-34），精細生動，是清代書籍插圖的代表作。

使用多色套印，也是清代書籍裝幀的一大特色。多色套印書籍在清代後期更加盛行。清刻戲曲唱本《勸善金科》，就是用五色套印而成。清道光十四年（1834年）涿州盧坤所刊《杜工部集》二十五卷，用六色套印，正文用墨筆，眉批、注、標點等分別用紫、綠、黃、藍、紅等色，這部書籍是中國古代使用色彩最多的彩色套印刻本。而清康熙至嘉慶年間刻印的《芥子園畫傳》，則採用了明代創造的版套印工藝，並有所發展。

清代書籍裝幀最爲豪華富麗的，要算是書籍的函套、書匣和書盒等。書籍的函套、書匣和書盒的設計，其功能用途主要是爲了保護軟面的書籍和方便攜帶，同時也爲書籍增加美感，有利於珍藏，等於書籍的外包裝。清代書籍尤其是宮廷內府御用書籍，其外包裝設計已經發展到了極致，造型花樣百出，裝飾華麗多彩，使用材料名貴高檔，而製作工藝非常精緻考究。

書籍函套通常用厚紙板做成，再裱以各色精美的織金錦緞。有包住書的前後左右四面，而露出上下兩面的「四合套」；還有書的上下左右前後六面全包住的「六合套」。書函開啓部位，挖成環形或如意雲形。封合嚴密，開啓亦很方便。書匣、書盒的材料有金、銀、銅、木、石、紙等多種。木質的書匣、書盒，所選用的多爲優質硬木，如紫檀、楠木、紅木等等。匣的造型有長、方、圓多種形制，開啓的方法多用活門抽開式，書名鐫刻在匣門上，填以石綠等顏色。由於書匣多用來盛裝古籍或珍本書籍，因此在裝飾上充分利用硬木的天然本色和自然紋理，以表現出古樸、高貴、典雅的美感。而盛裝佛教經典的書匣、書盒裝飾設計，則非常精細華麗，大量運用各種鏨、雕、累絲、鑲嵌、鎏金、雕漆、填漆、描金等工藝手法。如清四體文泥金寫

本《文殊師利贊》，其書盒──蓮座蓋盒，是用銅鎏金嵌玻璃彩繪八寶製作而成，圖案繁縟複雜，裝飾豪華纖細，具有濃厚的佛教色彩。還有一些佛教經典，採用傳統的經折裝或梵夾裝，封面封底或用紫檀硬木，或用硬紙板敷各色綾錦裝飾，再用包袱式插套、夾板或函匣進行外包裝。（圖8-35）

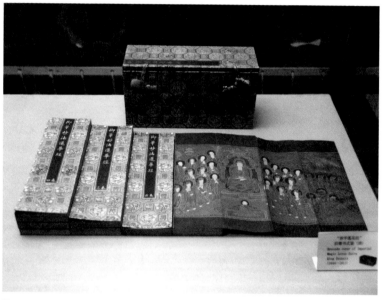

圖8-35
清代 《妙法蓮華經》書籍裝幀

步履維艱的
近代設計

清末民國時期　西元1840至1949年

CHAPTER IX　Hardship for Modern Design

近代中國社會與近代設計的特點

　　傳統的歷史學通常把中國近代的歷史，定爲從1840年的鴉片戰爭至1919年的五四運動，從五四運動開始進入現代歷史。但從近代中國的文化和工業生產的發展來看，從五四運動至1949年，仍然處於近代的歷程。中國文化史學者馮天瑜等人認爲：「五四運動開始了中華文化近代化的新階段。」（馮天瑜等著：《中華文化史》，上海人民出版社1990年版，第1041頁）中國工業史學者祝慈壽先生指出：「中國近代工業發軔於鴉片戰爭以後，到1949年新中國成立，經歷了大約一百年時間。這個歷史發展過程，正是中國社會半封建半殖民地不斷加深的過程。」（祝慈壽著：《中國近代工業史》，重慶出版社1989年版，第86頁）而中國近代藝術設計的發展，應該說與中國近代文化、近代工業的發展是相同步的。

　　近代中國社會是一個非常複雜多變的社會。就社會性質來說，中國近代社會是一個半封建半殖民地的社會。在文化上，中國傳統文化遭遇了西方近代新文化的強烈衝擊和碰撞，正是在這種中西方文化的撞擊和整合中，形成了已經發生變異的中國近代文化形態。而「中國近代工業的發生，具有與西方資本主義國家完全不同的特點。首先，中國最早的機器工業，不是從本國的工廠手工業發展過來的，而是由於外國機器工業移植的結果。其次，它的出現，最初不是那種有利於民生的日用品的商品生產，而是用於鎮壓人民的軍需品生產。再次，它不是由商業資本家或者其他的人來創辦的民營工業，而其開始創建

的爲官辦工業；其發展過程，是由軍事工業到民用工業，從官辦到官督商辦以至完全商辦。」（同上書，第923頁）中國近代工業的這些特點，也決定了中國近代設計發展的特點，是與西方資本主義國家的近代設計完全不同的。西方近代大工業，是在十八世紀七〇年代在英國工業革命中產生的。而英國的工業革命，也揭開了西方近代設計的序幕。西方的近代設計，是西方近代大工業生產的產物。工業革命、機器化大生產和科學技術的突飛猛進，給藝術設計帶來了極大的變革。儘管西方的近代設計也歷經多次反覆，有關機器化大生產與藝術之間的論爭在長時間內持續不斷，但西方在近代設計之始，就步入了近代大工業時代，卻是一個不容爭辯的事實。

中國近代工業的發展充滿了艱辛和挫折。在鴉片戰爭之前，中國的封建社會經濟還是以家庭手工業與農業相結合的自然經濟爲主。鴉片戰爭開始，外國資本主義瘋狂侵略中國，爲了便於向中國輸出商品和掠奪原料，他們在中國建立了運輸業、銀行業、加工工業、租界公用事業等近代企業。在外國向中國傾銷的商品中，除了鴉片之外，棉紡織品占了第一位，從而嚴重地打擊了中國的手工紡織業，其他不少手工業部門也同遭厄運。「洋布、洋紗、洋花邊、洋襪、洋巾入中國，而女紅失業；煤油、洋燭、洋電燈入中國，而東南數省之柏樹皆棄爲不材；洋鐵、洋針、洋釘入中國，而業冶者多無事偷閒，此其大者。尚有小者，不勝枚舉。」（鄭觀慶：《盛世危言·卷七》）這是中國當時社會經濟的一個眞實寫照。

作爲中國最後一個封建王朝的統治者——清王朝，在外國資本主義的瘋狂侵略和猛烈衝擊下，其官府的手工業工廠已經進一步衰落。不過，清政府仍然繼續經營著日益衰落的官府手工業工廠，以維持他們奢華的封建宮廷貴族生活。從清光緒年間開始（1875年以後），清政府在所謂「振興實業」的口號下，舉辦了很多工藝局與工藝傳

習院工廠。當時規模較大的工藝局有農工商部的工藝局、北洋工藝局。1903年，農工商部接辦郵傳部的工藝局。該局共分十二科，設有織工、繡工、染工、木工、皮工、藤工、紙工、料工、鐵工、畫漆、圖畫、井工等。據1908年（光緒三十四年）統計：產品有織成的各種布14,820件，各種床布毛巾13,750件，繡成大小屏風401件，染成大小印花巾1,896件，染漂各色線料4,388件，製成中西各式桌椅器具5,103件。此外，尚有大小靴鞋、包箱、各式藤器、竹器，各式花臺瓶碟燈碗，各色美濃紙，大小陳列器具，各式彩畫等製品。這些產品，除供清政府統治者消耗外，另有部分作為商品推銷。（祝慈壽著：《中國近代工業史》，重慶出版社1989年版，第146頁）這種官辦手工業作坊性質的工藝局與工藝傳習所一時發展很快，各地紛紛效仿，據統計，直隸、吉林等二十二省有工藝局兩百二十八個，傳習所五百十九個。雖在一定程度上也促進了手工業的發展，但仍然無法扭轉中國近代手工業及其工藝設計在整體上衰落的局面。

十九世紀末期至二十世紀初期，隨著西方科學技術的傳入、外國近代工業技術和機器設備的引進，使中國的近代工業發生了一些變化，特別是上海、天津等沿海大城市，許多手工作坊、工廠經過一段時期的過渡而發展成為近代工業，中國真正意義上的近代藝術設計，由此邁著沉重的步伐開始了艱難的起步。至1949年，中國近代的印刷業、搪瓷業、玻璃器業、紡織業、日用品工業、電器業、自行車業的設計和生產已先後建立起來，近代商業廣告設計逐漸興盛，近代書籍裝幀設計有了發展，而近代的藝術設計教育也有了初步的規模。但與西方近代設計相比，中國近代的藝術設計是遠遠落後的。第二次世界大戰結束（1945年）以後，西方發達資本主義國家的現代工業設計活動已經轟轟烈烈的發展，而中國現代藝術設計的起步，則是在1949年之後。

西方近代文化、科學的傳播和工業技術的引進

　　西方文化、科學在中國的傳播，實際上在明代末年已揭開了序幕。沙勿略、利瑪竇、湯若望等一批外國傳教士來華進行傳教活動，介紹西方的科學技術，傳播西方基督文化。不過，由於種種歷史原因，西學當時在中國並沒有落地生根。

　　1840年鴉片戰爭的爆發，帝國主義用鴉片和大炮打開了中國的大門。特別是中國在1856至1860年的第二次鴉片戰爭中的再次慘敗，成為十九世紀六〇至九〇年代「洋務運動」的契機。從鴉片戰爭以後到舉辦洋務的陣陣熱潮，直至二十世紀初期，西方近代文化、科學在中國大規模的傳播和滲透，西方近代先進的工業技術也相繼傳入中國。

　　西方近代文化、科學在中國的傳播可以說是全方位的。從物質文化到精神文化，從自然科學到社會科學以及應用技術科學，都對中國傳統的文化科學以極大的衝擊和影響。在物質文化方面，西方的火車、輪船、飛機、自行車、黃包車、電燈、電話、電梯、電車、電扇、留聲機、照相機、郵票、電影、幻燈、望遠鏡、顯微鏡、菸草、鐘錶、縫紉機，甚至是鈕扣、火柴、牙刷等各種各樣器物先後傳入中國。儘管是作為西方向中國傾銷的商品，但這些西方先進物質文化載體的不斷輸入，卻從此動搖和改變了已經持續數千年的建立在農業社會基礎上的中國人民的生活觀念和生活方式。人們從最初的驚愕、好奇或是抵制、反對，到逐漸接受、認同，甚至喜好，以至成為中國

人民近代社會物質生活的重要組成部分。在精神文化方面，受西方近代的哲學、科學思想和自由、平等觀念的影響，人們的思想觀念也在發生巨大變革。體現在藝術設計思想上，鄙薄「技藝」、「功利」的傳統價值觀發生了動搖，引發了關於「道器」問題和「師夷長技」的爭論。魏源在《海國圖志》一書提出的「以夷制夷，以夷款夷，師夷之長技以制夷」的思想，張之洞提出的「中學爲體，西學爲用」的思想，對中國近代藝術設計思想的形成，都產生了非常積極的影響。而西方的近代科學、技術和近代工業技術傳入中國以後，對中國近代民族工業和藝術設計的發展，也起到一定的推動作用。

1733年，英國人約翰·凱對舊織機進行改革，發展了飛梭織機，拉開了技術革命的序幕。隨後，從1765到1785年的二十年間，英國人哈爾格里夫斯、阿克賴特和卡特賴特又先後發明了多軸紡紗機、水力紡紗機和機械織機，幾十倍甚至上百倍地提高了生產效率。英國等西方資本主義國家的紡織工業，很快進入了機器化大生產的近代工業時期。

西方近代紡織工業技術傳入中國，是從十九世紀六○年代開始的。1862年，英國在華的最大生絲出口商怡和洋行，運入義大利式的繅絲機器，在上海建立一個有一百臺繅絲機的機器繅絲廠。1872年，僑商陳啓源在廣東南海創辦繼昌隆繅絲廠，使用法國的蒸氣加熱和機械繅絲直繅坐繅機，成爲中國近代最早出現的民族資本機器工業。1878年，由上海幾個紳商集股創辦了中國第一個近代紡織廠——上海機器織布局，購買英、美兩國的機器，並於1890年（光緒十六年）開機織布。由湖廣總督張之洞經營的湖北織布紡紗官局，也於1892年開機織布。這座當時規模較大的近代紡織企業，共有織布機一千臺，是從英國訂購的，並雇用了不少英國技師。西方的棉織技術至此也被引入中國。

二十世紀之初，西方近代玻璃工業技術和機器引進，使中國的近

代玻璃工業也開始建立。1904年（光緒三十年），博山玻璃公司在山東創立。其後張謇等人在江蘇徐州宿遷設立了耀徐玻璃公司。這兩家玻璃公司不久即停業或倒閉。而民國以來，上海的玻璃製造工業卻發展迅速。大多數的玻璃工廠為日商所辦，原料多購自日本。華商所辦的玻璃工廠中，也多聘用日本技師。

而中國這個古老的瓷器之國，也在西方近代瓷器工業技術的傳入和衝擊下，採用新法來製瓷。1910年，景德鎮瓷業公司（亦稱江西瓷業公司）正式成立。「該公司設本廠與分廠二處，本廠設於景德鎮，製造仍用舊法；分廠設於鄱陽，以便實驗改良製造，並設立一陶業學堂，擬用機器製瓷，試驗煤窯燒煉。」（輕工業部陶瓷工業科學研究所編著：《中國的瓷器》，輕工業出版社1983年修訂版，第242頁）幾乎與此同時，湖南醴陵、江西萍鄉、福建廈門也成立了瓷業公司。至第一次世界大戰前後，中國各地新式的瓷業公司已發展到了二十多家。

在西方近代先進的科學技術中，電的發明和電能的利用是一項偉大的創造。十九世紀時，義大利物理學家發明了著名的伏特電池；英國化學家和物理學家法拉第的研究，奠定了電磁學的實驗基礎；美國人摩爾斯和英國人亞歷山大‧貝爾相繼發明了電報機和電話；德國工程師西門子發明了發電機；而英國人斯旺和美國人愛迪生發明的電燈，開創了一個以電為光源的新時代。十九世紀下半葉，西方的電燈開始傳入中國。中國最早使用電燈的地區，是上海的租界。而清政府所在地的清宮，也於稍後安裝了電燈。1882年，英國人李德立氏在上海租界內開辦了第一家電氣公司。1930年，天津成立了中外合資的電燈公司。稍後北京也成立了京師華商電燈公司。1917年，美商在上海開辦了奇異公司，這是中國最早的燈泡企業，中國近代的電光源工業開始建立。

中國是世界上最先發明印刷術的國家。但西方近代印刷工業的發

展，已經大大超過了中國。十九世紀下半葉，西方的石印技術、珂羅版技術和紙型製鉛版相繼傳入我國。1872年，上海《申報》引進手搖輪轉機，1891年採用機器印刷。二十世紀初葉，上海的中文報紙已普遍採用鉛字印刷。書籍印刷方面，1876年英商在上海創設的點石齋石印局，採用蒸汽機，雇傭兩百名工人，影印中國舊版書籍，並石印各種書籍。當時，上海、廣州、杭州、北京等地創辦的新式印刷廠有十多家，其中規模較大的有同文書局等。西方印刷術的傳入，對中國近代印刷廣告和書籍裝幀設計的發展，起到了促進作用。

此外，西方機械製造、造船、日用化工和皮革、自行車、建築材料、傢俱等輕工業的許多技術，也都在洋務運動時期先後輸入中國。

近代設計的艱難起步與發展

　　從1840到1949年間，帝國主義的瘋狂侵略，外國資本的侵入，中國傳統手工業的衰落，民族資本近代工業極為緩慢的發展，使中國近代藝術設計的起步十分艱難，而西方的近現代設計已經把中國的近代設計遠遠拋在了後面。

　　中國古代手工業設計最強項的陶瓷設計，隨著清代的逐漸衰落，在近代的發展更是充滿了曲折和艱辛。

　　鴉片戰爭之後，中國近代陶瓷設計就面臨十分困難的境地。一方面，洋瓷傾銷中國，大量的西方機械製瓷產品運銷到中國內地，嚴重打擊了中國傳統的手工製瓷業。另一方面，為了與西方機械製瓷新產品相抗爭，中國傳統手工製瓷業或者降低成本，以粗製濫造的成品求得生存，或者使出看家本領，以傳統的仿古製品和陳設品來與洋瓷抗衡。據史料記載：「景德鎮嗣又因河道漸淤，工藝因生意日衰而減退。降及光緒季年，明清御窯，已久廢圮，全鎮雖有民窯一百一十餘只，坯坊紅店之工藝皆不驚人，所賴以保國粹者，僅恃名畫工數人，每年所製仿古器，尤日形退化，蓋以銷數少，不求精也。」（彭澤益編：

《中國近代手工業史資料‧第二卷》，三聯書店1957年版，第486頁）

　　在瓷器設計上一味追求仿古復古，已被歷史證明無助於藝術設計的發展和提高。但在當時的歷史條件下，似乎只有這個辦法才能挽救中國的瓷器。清末到民國，仿古瓷和裝飾陳設瓷的製作和生產形成

一種風氣，而且越演越烈。這一時期瓷器的仿古範圍「及宋元舊制皆有仿作，佳者幾可亂眞」。從瓷質方面看，「精製之品，直逼乾隆，若道光更有過而無不及」；從釉色方面看，則是「光致之極，幾似乾隆」。而作爲裝飾欣賞用的瓷雕，在這一時期倒是有了一些創新。如清末民初景德鎮的瓷雕，在題材和技法方面都有了一些突破。在題材方面，不但有「送子觀音」這樣的傳統題材作品大受國外所歡迎，頗有供不應求之勢，而且還設計出強烈反映當時社會現實的作品。如曾經風行一時的堆雕「蠶食」，生動揭露日本帝國主義侵華的陰謀；「太白醉酒」對反動官僚作了有力的諷刺；「和尚背尼姑」則對封建禮教作大膽的嘲諷。在技法方面，除繼承傳統的錐拱、玲瓏、鏤雕技法，又有一些突破。如人物瓷雕吸收了西方雕塑的技法，在人物衣紋和人體結構的處理方面，打破傳統的手法，使作品顯得生動活潑。廣東石灣的陶器雕塑，在清末也放出異彩。

圖9-1
近代墨彩瓷瓶
清宣統二年（1910年）
湖南瓷業公司製

清末民國時期的仿古瓷和裝飾欣賞陶瓷品的製作，雖然使中國的陶瓷維持了一定的市場，不至於完全沉淪，但就藝術設計來說，還談不上創造和發展。眞正能體現中國近代陶瓷設計新成就的，是清末民初創辦於湖南醴陵的瓷業公司。湖南瓷業公司由熊希齡任總理。熊希齡，湖南鳳凰縣人，字重三。光緒進士，選翰林院庶起士，後任民國國務總理兼財政總長。1906年，熊希齡就

以一個教育家的遠見卓識，在醴陵薑灣創辦了湖南瓷業學校，招收速
成班學生，分陶畫、轆轤、模型三科，聘請江南景德鎮技師和日本技
師爲教員。而後，又招足股本五萬元，創辦「湖南瓷業公司」，將速
成班畢業學生派往實習。湖南瓷業公司是官商合辦的新式製瓷公司，
設有圓器廠、琢器廠、機械室、電燈室、化學室等，規模較大。醴陵
的製瓷原料蘊藏量極爲豐富，因此湖南瓷業公司成立後，醴陵由生產
粗瓷發展到生產細瓷，並創造了釉下花瓷。醴陵瓷器既有日用瓷，也
有陳設瓷。日用瓷以青花爲主，陳設瓷主要是釉下花瓷，在當時都達
到了很高的藝術水平和工藝水平（圖9-1）。1907至1912年，醴陵瓷器參
加國內南洋勸業會和巴拿馬、義大利世界博覽會，均獲得一等金牌榮
譽獎章。一時醴陵瓷器「風潮所布，舉國若狂，各埠商販之來此販運
者絡繹不絕」，釉下花瓷更是廣受讚譽。

　　中國近代的織物設計，也遭遇到與陶瓷設計同樣的命運。一方面
是洋布、洋紗傾銷中國，嚴重衝擊和破壞了中國的紡織品市場；另一
方面，中國新興的近代民族紡織工業極待發展，原有宮廷手工業由於
封建王朝的衰落而轉向民間，而廣大農村中的家庭手工業依然存在。
洋與土、新與舊、機器與手工的激烈矛盾，尤其是外國資本主義和官
僚買辦資本的雙重壓制和摧殘，中國近代織物的設計，就是在這樣十
分困難的條件下艱難起步。

　　從1890年上海機器織布局開機織布，到二十世紀初中國從歐洲
引進機械提花機；從1919年中國機器印花廠在上海創辦，開始用機械
設備印花，到1920年上海印染公司（廠）的成立，此後，大部分棉布
印花製品，已由連續運轉的滾筒印花機大量生產。中國近代的民族紡
織業，從絲織品到棉織品，從織布、提花到染色、印花，基本上進入
了機器化大生產的時期，由此引起了近代染織設計在表現題材和設計
風格上的一些變化。在表現題材上，既有沿襲清代的吉祥紋樣，如龍

鳳、花蝶、福壽祿等傳統題材，也有仿製西方的紋樣，如西歐和日本的玫瑰、野花、歐式建築風景和人物等；在設計風格上，既有傳統的團花、散花、八達暈的裝飾構成和五彩艷麗的色彩組合，也有寫生變化、光影處理手法和素雅柔和色調的運用。服裝設計變革更爲明顯，穿著舒適方便，充分顯示女性體型曲線美的旗袍逐漸流行，樸素、簡便、平民化，已成爲服裝設計發展的趨勢。（圖9-2）

在中國近代紡織和刺繡史上，有兩位著名的人物，爲中國近代織繡業的發展作出了傑出的貢獻，他們是張謇和沈壽。

張謇（1853～1926）字季直，號嗇庵，江蘇南通人，中國近代紡織教育和紡織工業的先驅。張謇1885年中舉人，1894年中狀元。甲午中日戰爭後，他目睹國事日非，立志舉辦教育，振興實業，認爲這是「富強之大本」。1899年他在南通創辦大生紗廠，後又辦起大生二廠、三廠、八廠。1904年張謇去日本考察。回南通後，興辦各級學校，如習藝所（技術學校）、師範學校和小學。他興辦了南通學院，設有農、醫、紡織等科（系），培養了大批高級技術人才。其中不少人後來成爲中國紡織界的骨幹力量。

圖9-2
近代各式旗袍

沈壽（1874～1921）字雪君，後改號雪宦，江蘇吳縣人，中國
近代刺繡藝術家和刺繡教育家。她天性聰慧，七歲從姐沈立學習繡
藝。沈壽的繡藝十分精湛，她的繡品多次參加國際展覽並獲獎，其代
表作「耶穌殉難像」（圖9-3），於1915年在美國舊金山舉行的「太平洋
萬國巴拿馬博覽會」展出，獲一等獎。沈壽一生積極從事刺繡教育事
業。1905年清政府派沈壽等赴日本考察美術教育，回國後，沈壽擔任
女子繡工科的總教習，培養刺繡人才。後又在天津自設繡工傳習所教
授刺繡。1914年，張謇在江蘇南通女子師範學校附設繡工科（又稱南
通女工傳習所），聘沈壽任所長，兼刺繡教員。1916年增設速成科。
沈壽在南通計授繡八年，勤誨無倦，培養了一百五十餘名刺繡人才。
晚年，沈壽總結自己的刺繡工藝實驗經驗，由張謇記錄整理，出版了
《雪宦繡譜》一書。這是一部中國刺繡工藝方面的系統而完整的理論
著作。

圖9-3
沈壽刺繡「耶穌殉難像」

　　中國傳統的陶瓷、織染繡品設計，在近代起步和發展十分緩慢
艱難，而一些近代才出現的工業產品設計，其起步和發展更是難上加
難。我國近代的民族電光源工業始於二十世紀二〇年代，當時並沒有
專業製造燈具的廠家，一些最簡單的燈具，是由手工業坊生產的。三
〇年代至四〇年代，上海的燈具才逐漸有了一些發展，全市有兩千多
名燈具工人，燈具作坊有五、六個，但生產的燈具完全是仿製國外的
產品。中國的近代燈具還處處受到外國資本主義的排擠和摧殘，上海
的大型建築物中的主要配套燈具，還要靠國外進口。

　　自行車作為一種新型的交通工具是法國人發明的，十九世紀中
葉，法國開創了自行車工業。二十世紀二〇年代，上海人王發興，用
手工製造零件開始仿造自行車。隨後，上海幾家推銷進口鄧祿普車胎
的自行車商行，開始自設工廠，製造自行車零件；也有用進口鋼管燒
焊成車架，再配以零件裝成整車出售。手工加仿造，這就是中國近代

工業品設計起步的最初階段所走的道路。

　　到三〇年代中葉，即抗日戰爭之前，中國近代的工業產品已有了一定的發展，有些工業產品的產量自給有餘而出口國外，如絲織品；有的基本上實現自給，如陶瓷製品、搪瓷製品等；有的自給率也達到了50％以上，如棉紡織品、纖維製品、皮革製品、玻璃製品等。但仍有不少工業產品的產量嚴重不足，發展是很不平衡的。

　　下表是1936年統計的中國部分工業製品產量（或產值）與自給率的情況。（參見祝慈壽著：《中國近代工業史》，重慶出版社1989年版，第633頁）

　　1937年七七事變——抗日戰爭爆發後，日本帝國主義全面入侵中國。我國近代民族工業遭受空前的浩劫和摧殘，起步不久的中國近代工業品設計又遭遇了嚴重的打擊，剛剛興起的發展勢頭很快被破壞殆盡。

製品名稱	製品產量或產值	自給率（%）	製品名稱	製品產量或產值	自給率（%）
絲織品	41,800,000元	209.0	玻璃製品	6,500,000元	53.0
陶瓷器	3,855,000元	92.3	毛及毛織品	8,799,000元	26.7
搪瓷製品	4,475,000元	83.5	機械	20,000,000元	23.5
棉紡織品	7,785,300噸	79.0	車輛船舶	6,140,000元	16.5
纖維製品	22,108,000元	76.5	染料	2,000,000元	7.4
皮革製品	4,336,000元	60.4	鋼鐵	30,000噸	5.0

近代廣告設計

　　中國近代的商業廣告設計，是伴隨著西方近代工業技術和商品的輸入以及中國近代民族工業的建立而產生的。尤其是上海，這個中國近代民族工業最爲發達的地區，也是中國近代商業廣告設計的發源地和中心，其發展的過程，正是中國近代商業廣告設計發展的一個縮影。

廣告形式

　　近代商業廣告設計的主要形式有報紙廣告、書刊雜誌廣告、戶外廣告、印刷品廣告等。

　　1 **報紙廣告**　報紙廣告是中國近代商業廣告設計最早出現的形式之一，始於十九世紀中葉。當時的外國資本主義國家在香港、上海等地創辦了一批以中國人爲對象的中文報紙，其本意是爲外國商品在中國傾銷鳴鑼開道，但在客觀上把近代廣告引入了中國。1862年（清同治元年）英商在上海創辦《上海新報》，四版中有三版刊登商業性廣告。其後的《上海新報》還爲風琴、鐵櫃等新奇商品「各繪一圖，附以說明」，開創圖文廣告的先例。1868年，英美傳教士在上海創辦《中國教會新報》，該報第二期就刊登了洋行的廣告。而1872年，英商美查開辦的《申報》是近代上海歷史最長、影響最大的中文報紙，在其創刊號上就有廣告二十則。1872年11月14日，《申報》刊登了有商品形象的出售成衣機的廣告，連續刊登三個月，又同在一個版位

圖9-4
近代《申報》廣告

圖9-5
近代書刊廣告設計

上。從此，報紙的圖文廣告形式逐漸被採用。（圖9-4）

十九世紀七〇年代以後，一批由華人辦的報紙陸續創刊，廣告版面也在逐步增加，但在廣告內容上，與外國人辦的報紙最大的不同之處，就在於宣傳國貨，以抵制外國商品在中國的傾銷。進入二十世紀以來，中國近代的報紙廣告發展迅速。據近代著名新聞學者戈公振在《中國報學史》中，對1925年4月10日以後二十天左右的各地主要報紙進行抽樣統計，報紙廣告已從純商業性的內容擴展到社會、文化、交通等其他內容。廣告版面迅速上升，當時的幾家報紙廣告所占的版面比例是：北京《晨報》占52.7％，天津《益世報》占62％，上海《申報》占42.7％。報紙已成為近代廣告最理想的媒體。

2 書刊、雜誌廣告　書刊雜誌也是中國近代商業廣告的主要媒體。1853年8月，由英國教士在香港創辦了《遐邇貫珍》中文雜誌，是最早刊登廣告的中文刊物。該刊在香港、澳門及中國的五個通商口岸都有銷售。1904年，商務印書館在上海創辦了《東方雜誌》。該雜誌刊登有大量的廣告。而鄒韜奮主編的《生活週刊》在1923年時銷量達十五萬份，該刊本來只發布書刊廣告，從1929年12月1日（第5卷第1期）起，開始刊登商品廣告，封底是中國化學工業社的三星牙膏全頁廣告。於1926年2月15日在上海創刊的大型畫報《良友》，也在創刊號的封底上刊登了南洋兄弟菸草公司的長城香菸廣告。（圖9-5）1936年5月，上海還出現了廣告專業雜誌《廣告與推銷》。

中國共產黨的創始人所創辦的雜誌和以生活書店、讀書出版社、新知書店為代表的一些進步出版業，十分注意

利用書刊雜誌廣告作爲宣傳和鬥爭的手段。1918年底，李大釗、陳獨秀創辦的《每週評論》，除了政治宣傳外，廣告的重要版面多是留給進步書刊和國貨做廣告。1920年毛澤東在長沙參與創辦了文化書社，並在《新青年》刊登了長沙文化書社的廣告。三〇年代，茅盾主編了《中國一日》一書。該書的廣告設計非常簡潔醒目。廣告版面右側用直排通欄大字書寫書名，書名上是橫題「現代中國的總面目」，版面中間直排四行長仿宋字：「這裡有：富有者的荒淫與享樂，飢餓線上掙扎的大眾，獻身民族革命的志士，女性的被壓迫與摧殘。」兩行四句用仿宋字：「落後階層的麻木，宗教迷信的猖獗，公務人員的腐化，土豪劣紳的橫暴。」版面左上角是全書縮影圖片，內註明字數、裝別、定價等。整幅廣告中心突出，主題鮮明，起到了很好的宣傳廣告效果。魯迅先生在當時也爲許多進步書籍親自撰寫廣告，有的廣告詞本身就是一篇很好的文學作品，產生了較大的影響。

3 戶外廣告　中國近代的戶外廣告形式主要有路牌廣告、霓虹燈廣告和車輛廣告等。

路牌廣告產生於本世紀初葉。處於上海鬧市區的南京路和外灘公園兩處較早出現了路牌廣告。早期的路牌廣告多是用印製的招貼拼貼而成，也有直接用油漆刷在牆壁上的，後來改爲鉛皮裝置，油漆繪製，主要設置在繁華地區、人口流量較多的地段和鐵路沿線及風景區。廣告的內容多爲香菸、藥品、食品和影劇消息。

霓虹燈廣告於1907年起源於法國。1926年，霓虹燈傳入中國，它最早出現在上海南京東路伊文思圖書公司的櫥窗內，作爲「皇家牌」打字機的英文廣告。1927年，中國最早的霓虹燈製造廠——遠東化學製造廠承裝了上海湖北路舊中央大旅社門前「中央大旅社」和英文「CENTRALHOTEL」的橫式招牌，這是中國自己製造的第一塊霓虹燈廣告牌。此後，霓虹燈廣告發展迅速。當時上海最大的霓虹燈廣告

是1928年安裝在大世界對面的「紅錫包」香菸廣告。廣告的中間有大鐘，四周有香菸從菸盒中跳出，環繞大鐘，非常引人注目。二十世紀三〇年代上海的夜晚，幾乎成了五光十色的霓虹燈廣告世界。

車輛廣告從二十世紀二〇年代起也在上海流行。當時的電車車身前後和車頂都設置廣告，公共汽車的車身外和後來出現的雙層公共汽車的座位背後也裝置有廣告。

4 印刷品廣告●●近代西方印刷術傳入中國後，使中國近代的印刷品廣告有了較大的發展。尤其是在上海，印刷品廣告的種類繁多，形式多樣，成爲中國近代廣告設計的一道風景線。

近代印刷品廣告的種類有招貼、海報、宣傳頁、月份牌、樣本、香菸牌等。

中國近代早期的印刷招貼、海報，也是從西方直接傳入的。二十世紀初，西方的商品招貼和電影海報，在國外用石印、膠印製好後，在上海張貼。到了二、三〇年代，中國已能用石印和膠印印製彩色招貼、海報等。如商務印書館，能用照相石印和膠版印刷印製彩色畫報和招貼、海報等各種廣告印件，印刷精美，色彩鮮艷。

在印刷品廣告中，月份牌廣告不論在設計、印刷和影響力方面都獨占鰲頭。這種把中國傳統農曆本形式與商業廣告相結合，把中國傳統木版年畫與西方水彩技法相結合而創造出來的廣告形式，最早產生於十九世紀末期的上海，流行於二十世紀的上半葉。最早的標有「月份牌」字樣的月份牌廣告，是清光緒二十二年（1896年）上海鴻福來票行隨彩票贈送的「滬景開採圖」（圖9-6）。該月份牌廣告畫面的中心部分是月份年曆和上海的市容景象，在畫面下方有一行記述文字：「上海四馬路鴻福來呂宋大票行定製滬景開採圖中西月份牌隨票附送不取分文」。月份牌一經推出，就爲上海的商業市場和廣大市民階層所接受，並迅速發展流行，至二十世紀二、三〇年代達到最爲鼎盛的

時期。由於月份牌的設計和印製都很精美，具有實用價值和欣賞價值，且非常符合大眾的審美情趣，不僅成為上海，而且也是中國近代商業廣告中極富生命力、最受大眾歡迎的廣告藝術形式。

此外，我國近代商業廣告設計的形式還有櫥窗廣告、電影幻燈片廣告、郵政廣告、包裝廣告等。

廣告機構和廣告設計家

隨著報刊廣告的迅速發展，廣告主與廣告經營者逐漸分離，從而促使廣告代理商在中國出現。廣告代理商最早是以報館廣告代理人和版面買賣人的形式出現，後來演變為專營廣告製作業務的廣告社和廣告公司。至二十世紀三〇年代，上海就有三十多家廣告社和廣告公司。其中，1918年成立的美商克勞廣告公司、1921年成立的英商美靈登廣告公司、1926年成立的華商廣告公司和1930年成立的聯合廣告公司，被稱為四大廣告公司，而規模最大的首推聯合廣告公司。一些刊登廣告較多的較大型企業，一般也設有廣告部。1911年世界廣告學會在美國成立後，萬國函授學堂上海辦事處曾與中國廣告界人士聯合發起組織「中國廣告公會」，這是中國近代最早與世界廣協有聯繫的唯一的全國性廣告機構。1927年，上海六家中型廣告社組織成立了「中華廣告公會」，其主要目的是解決同業之間的業務糾紛，至1947年8月，會員總數達六十五家。

圖9-6
「滬景開採圖」

中國近代的商業廣告設計活動，造就了一批卓有成就的廣告設計家。比較著名的，有周慕橋、鄭曼陀、杭穉英、龐亦鵬、胡伯翔、張光宇、丁悚、王鶯、蔡振華等。

周慕橋是上海月份牌廣告第一代設計家的代表性人物。二十世紀初，他以古畫形式設計月份牌廣告，並且在傳統繪畫的基礎上融入了西畫的造型與透視，取得了成功，由此名聲大振。繼周慕橋之後，鄭曼陀是近代上海又一位著名的月份牌廣告設計家。他首創的「擦筆水彩法」，即用炭精粉擦出人物圖像的明暗變化，然後用水彩層層渲染。這種細膩柔和、形象逼真的月份牌人物畫表現風格，在當時風靡上海，為眾多月份牌廣告設計家所仿效。（圖9-7）杭穉英也是近代上海十分著名的月份牌廣告設計家，他與周慕橋、鄭曼陀並列成為近代上海月份牌廣告設計的三大盟主。杭穉英才藝出眾，早年在商務印書館廣告部從事廣告設計時，已嶄露頭角。後創辦「穉英畫室」，與金雪塵、李慕白等人一道，專門從事月份牌廣告設計和其他商標、包裝和廣告設計，旗袍美女是杭穉英設計的月份牌人物畫中的典型形象。「穉英畫室」一年中設計的月份牌及其他廣告畫稿達兩百多幅，在二十世紀三〇年代曾領導了上海工商廣告設計的潮流。（圖9-8）胡伯翔是上海著名海派畫家胡郯卿的兒子，在當時頗有名氣的英美菸草公司廣告部擔任設計骨幹。他所設計的月份牌廣告，畫面含蓄典雅，風格清新明麗。龐亦鵬是近代規模較大的華商廣告公司的圖畫部主任。他早年是嘉興秀州中學的美術教師，從事廣告設計後，所創作的廣告仕女形象造型優美，線條流暢，在當時廣受歡迎。張光宇是現代著名的裝飾藝術家，而在二十世紀二、三〇年代，也是頗有影響的廣

圖9-7
鄭曼陀設計的月份牌廣告

告設計家。他1921至1925年任南洋兄弟菸草公司廣告部繪畫員，後在英美菸草公司廣告部從事廣告設計七年，主要設計廣告圖案。丁悚也是英美菸草公司廣告部的設計骨幹，他和丁訥兄弟倆主要從事報紙黑白廣告設計，他設計的黑白時裝仕女「百美圖」曾在《禮拜六》雜誌上發表。王鶯是近代上海規模最大的聯合廣告公司的圖畫部主任，亦是股東老闆之一。在他的領導下，聯合廣告公司的廣告設計人才濟濟，實力非凡，影響很大，曾留美學習廣告畫的陳康儉以及丁浩等人都是聯合廣告公司圖畫部的主要設計家。蔡振華畢業於杭州國立藝專，先後在上海景藝公司、商務印書館、宏業廣告圖書出版公司等擔任廣告設計，擅長櫥窗廣告和報紙黑白廣告設計，其代表作有系列回力橡膠製品報紙廣告設計。

圖9-8a
杭穉英為和順公茶莊設計的月份牌廣告

廣告設計特色

在中國近代半封建、半殖民地社會的歷史條件下，近代的商業廣告設計，既受西方近代廣告設計風格的影響，又繼承了中國傳統藝術的民族特色；既有一些殖民地的政治色彩，又有強烈的國貨自強的民族精神。同時還體現出商業廣告特有的商品性和觀賞性。

總的來說，近代商業廣告有兩個比較突出的設計特色：

1 **富有民族精神的創意設計**　宣傳國貨，抵制外貨，是中國近代商業廣告的一個鮮明主題。因此，富有民族精神的創意，是近代商業廣告的風格和特色之一。首先在廣告詞中突出國貨特點，如上海華豐搪瓷廠的產品廣告，以大字標明「有目共賞，優良國貨」；中華新農具推行所的「打稻機」廣告，突顯「完全國產農業利器」；「抵羊牌」毛線商標廣

圖9-8b
杭穉英為勒吐精代乳粉設計的月份牌廣告

告，以「抵羊」的諧音，寓「抵制洋貨」之意。還有用巧妙的創意來
宣傳國貨，如上海華商黃楚九創辦的捲菸廠新生產的小囡牌香菸連載
廣告創意設計獨具匠心。第一天的廣告畫面上只有幾個紅色雞蛋，這
則沒有任何文字說明、前所未見的套色廣告馬上引起大眾的注意和猜
測。第二天的廣告畫面才公布是小囡牌香菸。其創意利用上海人習慣
生了孩子要送紅蛋的心理，來喜慶國產香菸的誕生。

2 富有民族特色的形象和形式設計　近代商業廣告的表現形象和
設計形式，都注意突出民族特色，以達到符合中國百姓的欣賞習慣和
激起大眾購買欲望的目的。

在近代商業廣告中，不論是報紙、書刊雜誌廣告，還是月份牌、
招貼海報等印刷品廣告，在表現形象方面，都充分強調民族特色。

圖9-9
近代月份牌廣告
昭君出塞
丁雲先設計

如廣告畫面的形象，大多為傳統的仕女、戲
曲人物、嬰戲或近代的中國電影明星和民族
英雄形象。這些廣告表現形象，為中國人民
所喜聞樂見，不少傳統形象還帶有吉祥的色
彩。（圖9-9）月份牌廣告是近代一種新穎而流
行的廣告形式，而這種廣告形式是從中國傳
統民間木版年畫演變而來的。月份牌既有日
曆的實用功能，又有懸掛室內作為裝飾的欣
賞功能。其表現技法融合了中國傳統繪畫和
西方水彩畫的風格，既細膩生動，又淡雅柔
麗，在當時深受人們的喜愛。

近代書籍裝幀設計

　　近代的書籍裝幀設計，從一個側面反映了中國近代藝術設計的發展和演變過程。

　　由於西方近代印刷技術的傳入，同時受西方近代書籍裝幀設計的影響，中國近代的書籍裝幀設計，處於一個在裝幀形式上新舊並存，在設計風格上介於傳統與現代之間的轉型過渡時期。

　　從清末至民國初年，中國的書籍裝幀形式還「基本上是沿用或者保存著古籍線裝書的題簽形式」（邱陵編著：《書籍裝幀藝術簡史》，黑龍江人民出版社1984年版，第53頁）。雖然此時已出現極少量模仿西方書籍封面設計的作品，如封面開始出現裝飾花邊和框線，但就整體來說，仍然以傳統的古籍裝幀設計風格為主。五四運動以後，這種情況有了明顯的變化，這種變化首先體現在裝訂形式的改變上，這就是平裝和精裝書籍的出現；而裝訂形式的變化，又是因為印刷技術和印刷用紙的改變所引起的。採用平裝和精裝的裝訂形式，除了圖書的翻閱方便，在工藝上適應機器化生產的需要，更重要的是為書籍裝幀提供了一個能充分展示的設計空間，使書籍裝幀脫穎而出，與裝訂形式成為書籍整體設計的兩個既各自獨立，又相互密切聯繫的重要組成部分。從五四運動至二十世紀四〇年代末期，儘管線裝書或線裝書的形式仍然存在，但平裝和精裝的裝訂形式已逐漸流行。而書籍裝幀設計的風格，也開始突破傳統古籍裝幀模式的局限，在封面字體設計和編排，封面圖形的設

（左）圖9-10
魯迅《吶喊》封面設計

（右）圖9-11
魯迅《桃色的雲》封面設計

圖9-12
陶元慶的封面設計

計、色彩的運用組合等方面已出現了一些現代的意味。當然，這種設計風格具有不成熟性，且不少作品仍帶有明顯的模仿痕跡，而與西方同時期的書籍設計風格相比較，還顯得粗糙陳舊。因此，把中國近代書籍裝幀設計風格，看成是一種介於傳統與現代之間的設計風格，是比較恰當的。

談及中國近代書籍裝幀設計，不能不提到魯迅和以魯迅為代表的，包括陶元慶、豐子愷、錢君匋、陳之佛、張光宇等在內的一批為中國近代書籍裝幀設計的發展作出了重要貢獻的優秀設計家。

在中國近代史上，魯迅是一位偉大的思想家、革命家、文學家，同時，魯迅還是一位傑出的近代書籍裝幀藝術的開拓者和設計家。

魯迅十分重視對中國民族傳統藝術的收集和研究，對外國優秀的現代藝術，也同樣大力推薦和介紹，積極主張把中國傳統藝術的精華和歐洲的現代藝術融合起來，走藝術創新的道路。魯

迅這種對待傳統遺產和借鑒外國先進水平的創作思想、創作方法和積極態度，對中國近代書籍裝幀設計開拓和發展，無疑起到了重要的影響。魯迅自己還親自動手，設計了數十種書籍、期刊的封面、題字、插圖和版式。如《吶喊》、《墳》、《凱綏·珂勒惠支版畫選集》、《引玉集》、《海上述林》、《野草》、《靜靜的頓河》、《桃色的雲》、《萌芽月刊》、《國學季刊》等。《吶喊》（圖9-10）是魯迅書籍裝幀設計的代表作之一。書籍封面用暗紅色作為底色，封面中心上方設計一個黑色的長方塊，書名用帶有漢隸風格的字體刻出，色彩深沉、凝重，字體極富力度，設計簡練樸素，具有震撼人心的視覺衝動力，與書籍的主題內容十分吻合。而《桃色的雲》（圖9-11），是魯迅為盲詩人愛羅先珂翻譯的一本童話集，並親自設計了書的封面。這部書籍的設計風格與《吶喊》有很大的不同，封面上方的圖案由漢畫的帶狀紋飾變化而來，下方的書名用較小的宋體字，形成大與小、動與靜、疏與密的變化對比，整體設計清新明快、簡潔大方。

　　魯迅對近代書籍裝幀設計的貢獻，還在於他對優秀的書籍裝幀設計家的大力扶持和幫助。二〇年代在魯迅等組成的未名社從事書籍裝幀設計的陶元慶、孫福熙等，在魯迅的直接支持和幫助下，創作出不少優秀的作品。如陶元慶為許欽文短篇小說集《故鄉》設計的封面（圖9-12），採用「大紅袍」的人物裝飾，構圖奇巧生動，色彩熱烈醇美，堪為中國近代書籍裝幀設計的經典之作。魯迅高度評價了陶元慶的作品：「他以新的形，尤其是新的色來寫出他自己的世界，而其中仍有中國向來的魂靈——要字面免得流於玄虛，則就是民族性。」

　　在中國近代美術史上，豐子愷是以漫畫家而聞名的，而他在書籍裝幀設計上也頗有建樹。豐子愷的作品具有獨特的漫畫

圖9-13
豐子愷的封面設計

圖9-14
錢君匋的封面設計

圖9-15
張光宇為《萬象》畫報設計的封面

風格和濃郁的裝飾性，而且重視對封面、環襯（等於精裝書的蝴蝶頁）、扉頁和插圖的整體構思設計，尤其擅長對兒童讀物的裝幀設計。（圖9-13）錢君匋長期在開明書店、萬葉書店從事書籍裝幀設計工作，其設計的作品十分豐富，而且風格也比較多樣化，既有古典、含蓄、淡雅的設計，也有吸收西方現代派藝術的手法，形式抽象、色彩鮮明而動感強烈的設計。（圖9-14）張光宇是近、現代著名的裝飾藝術家。他具有深厚的藝術修養，尤其對中國傳統藝術和民間工藝有深入的研究，再加上在繪畫、圖案、書法上的紮實功底和印刷工藝、裝幀材料等方面的比較廣博的知識，使他在書籍裝幀設計方面遊刃有餘，建樹豐富，風格鮮明獨特。《十日談》、《民間情歌》、《光宇諷刺集》、《西行漫記》以及《詩刊》、《萬象》、《論語》等，是他的書籍裝幀設計的代表作（圖9-15）。張光宇對字體設計十分講究，並且首創了一種橫粗豎細的美術字體。陳之佛是中國近代藝術設計教育的開拓者和著名的圖案藝術家，而他在書籍裝幀設計方面也取得了突出的成就。陳之佛在三〇年代為天馬書店、開明書店所設計的書籍裝幀和為《東方雜誌》、《小說月報》、《文學》等雜誌所作的封面設計，構圖嚴謹，手法多樣，圖案性強，作品既有東方古典風味，又有西方現代藝術的意識，對當時的書籍裝幀設計產生了很大影響。（圖9-16）

近代比較著名的書籍裝幀設計家還有司徒喬、莫志恆、葉靈鳳、龐薰琹、張仃、丁聰、鄭川谷、曹辛之等。

圖9-16
陳之佛為上海天馬書店出版的
《蘇聯短篇小說集》設計的封面

近代的設計教育

　　中國近代的藝術設計教育，是近代藝術設計一個不可缺少的重要組成部分；從某種角度來說，近代藝術設計教育，也是近代藝術設計史的一個視窗，透過這個視窗，可以窺視近代藝術設計發展的歷史進程。

　　中國近代的藝術設計教育，是伴隨著近代西方科學文化在中國的傳播和洋務運動的開展以及洋務學堂的開辦而萌芽和興起的。十九世紀六○年代，由來華傳教的教會建立的上海徐家彙土山灣孤兒院開設了工藝院。十九世紀末期，洋務派的代表人物張之洞極力呼籲開辦工藝教育，在集中體現其教育思想的〈勸學〉篇中，主張設立工藝學堂和勸工廠。1901年，時任兩湖總督的張之洞與兩江總督劉坤一上書光緒皇帝，就開辦工藝與設計教育的重要性再次大聲疾呼。1903年，張之洞奏旨入京釐訂、修改學制，參照日本學制，制定了「定學堂章程」（即癸卯學制）。該章程共十九冊二十餘種，內含大、中、小學堂，蒙養院，各級師範學堂與實業學堂、藝徒學堂章程，其中高等工業學堂設有「圖稿繪畫科」，實業學堂、藝徒學堂也都設置了工藝與設計專業。（參見袁熙：〈中國設計藝術教育源流考〉，載自《20世紀中國美術教育》，上海書畫出版社1999年版）張之洞還身體力行開辦了一批最早的工藝學堂，如1897年於南京創設江南儲才學堂，內設交涉、農政、工藝、商務四部；1898年設立湖北工藝學堂，聘請華、洋教習以及東洋工藝匠首分課教授機器、製造、繪畫、木作、銅工、漆器、竹器、玻璃、紡織、建築等各

門工藝。因此，張之洞既是中國近代教育制度的奠基人，也是中國近代藝術設計教育的創始人。

隨著工業學堂的興辦，迫切需要培養圖畫與手工科的師資，當時新興的師範學堂也開始創辦圖畫手工科。中國近代最早的師範學堂，是張之洞於1902年在南京設立的三江師範學堂（1905年易名兩江師範學堂）。1906年，該學堂監督李瑞清呈准學部（清末全國最高教育行政機構），率先在南京兩江優級師範學堂設立圖畫手工科。該科以圖畫手工科爲主科，音樂爲副主科，所開課程除了繪畫課外，還有圖案課、用器畫和各門手工課。南京兩江師範學堂連續兩屆招收圖畫手工專科，培養了第一批中國近代藝術設計教育的師資力量，其中呂鳳子、姜丹書等人後來爲美術教育特別是藝術設計教育作出了重要貢獻。此後，天津、北京、浙江、四川、南京、廣東、福州、山東等地的師範學堂也相繼設立了圖畫手工科。到民國初年，中國近代美術師範的藝術設計教育已形成一定的規模。

二十世紀二〇年代，一批新成立的美術院校也開辦了藝術設計專業。如1920年，當時的上海美專開設了工藝圖案科。建立於1918年的國立北平美術學校（後改名爲國立北平藝術專門學校），也在蔡元培的影響下，爲了適應改良工業產品造型設計的需要，於1922年設立了圖案系。1928年，國立北平藝專改名爲北平大學藝術學院，徐悲鴻任院長。該院設立與藝術設計教育相關的系有實用美術系和建築系。同年，國立藝術院在杭州創建，林風眠任院長，該院也設有圖案系。這兩所國立藝術學院在近代的藝術設計教育中，培養了數量眾多的藝術設計人才，爲中國近代藝術設計的發展作出了重大貢獻。

中國近代藝術設計教育的重要開拓者有陳之佛、龐薰琹以及李有行、雷圭元、沈福文、鄭可等。（圖9-17）

陳之佛，號雪翁。1896年生於浙江省余姚縣滸山鎮（現爲慈溪

縣），卒於1962年。陳之佛九歲入餘姚高等小學後，受同學胡長庚的影響，對繪畫和文學發生了興趣。1913年，陳之佛在餘姚錦堂學校農科預科班畢業後，抱著「振習實業」的樸素願望，考入浙江工業學校機織科，學習機織圖案。三年學習畢業後，他留校任教，擔任過染織圖案、機織法、織物意匠和鉛筆畫等課程的教師，改變了該校過去圖案課皆由日本教習一統的狀況，並且編寫出一本《圖案講義》。

圖9-17
陳之佛像

1918年，陳之佛考取了浙江省留日官費生。他東渡日本後，先學了一年的水彩和素描。次年，考入東京美術學校工藝圖案科，成爲該科第一名外國留學生，也是中國近代去日本學習圖案設計的第一人。在校學習時，他非常刻苦認眞，深受科主任、圖案教授島田佳矣器重。這期間，他設計的壁掛圖案和裝飾畫，分別參加了日本農商務省舉辦的工藝展覽會和日本美術會美術展覽，並獲獎。

1923年，陳之佛學成回國。當時，中國的近代藝術設計教育起步不久，而上海近代民族工業已經比較發達，設計人才奇缺，不少廠家和出版商都想以高薪聘用陳之佛，但陳之佛還是選擇了從事藝術設計教育這項艱辛而清貧的工作，擔任上海東方藝專教授兼圖案科主任。1925年，陳之佛在上海藝大繼任教授。1928至1949年陳之佛又相繼在廣州市美專、上海美專、中央大學、國立藝專等高校教授圖案設計等課程，並擔任過科主任、校長等職，爲中國的近現代藝術設計培養了一大批骨幹人才。

陳之佛汲取西方近代設計教育的先進經驗，重視理論與實踐相結合，設計、製作與生產相結合。爲此，他從日

本留學回來的第二年，就在上海創辦了「尚美圖案館」，這是一所培養既能夠設計、製作，又懂得生產的新型設計人才實驗學館。學員在這裡學到了從圖案紋樣設計到意匠圖的製作，從生產過程的有關知識到商品資訊的了解。為了提高學員學習的信心，提攜後進，陳之佛經常把自己精心設計的作品，連同學員的佳作，一同向廠方推薦，不計報酬低廉，供廠家使用，受到廠方的歡迎，所製成的產品也很暢銷。「尚美圖案館」儘管只開辦了四年就被迫停辦了，但在中國近代藝術設計和藝術設計教育史上，卻具有開創性的意義，影響是很大的。

陳之佛對近代藝術設計教育的另一大貢獻，就是編著出版了一批有關圖案設計的理論書籍和教材，發表了許多有關工藝與藝術設計的重要論文。

早在三〇年代，陳之佛就編寫出版了《圖案ABC》、《表號圖案》、《圖案教材》、《中學圖案教材》、《圖案構成法》等著作和教材。在他撰寫的論文和發表的演講中，或介紹西方近、現代設計的狀況和先進經驗，或提倡發展中國的現代工藝和工業品設計，或闡述工藝與設計的內涵，或提高人們對祖國傳統工藝設計遺產的認識。他在《東方雜誌》發表了〈現代表現派之美術工藝〉一文，系統介紹了包括「包浩斯」在內的歐洲新興的藝術設計運動。這些有關藝術設計的著作、教材和論文，無疑奠定了陳之佛作為中國近代藝術設計教育的重要開拓者的歷史地位。

龐薰琹也是中國近代藝術設計教育的重要開拓者。龐薰琹1906年生於江蘇常熟縣。早年在上海震旦大學預科學醫，後改學美術。1925年，赴法國深造。當時巴黎正好舉辦萬國博覽會，他參觀後深有感觸地說：「美術應當和生活結合，工藝美術在生活中必不可少；應當提高我國的裝潢設計，把我們的商品打進國際市場。」為此，他決定進巴黎高等裝飾美術學院學習，獻身中國的藝術設計事業。但當時這所

學校不收中國人，他改入巴黎敘利恩繪畫研究所學習繪畫，1927年到
巴黎格朗·歇米歐爾學院繼續深造。1930年回國後，先在上海昌明藝
專、上海美專任教，並自籌資金開辦了「工商美術社」，從事包裝廣
告等藝術設計，在上海舉辦了中國近代的第一次工商美術設計展覽，
同時發起組織新藝術團體──決瀾社。龐薰琹在繪畫藝術方面取得了
突出的成就，但他更致力於藝術設計教育事業，培養藝術設計人才。
1936年，他北上北平藝術專科學校，在圖案系開設了，「工商美術
課」。1940年至1945年，他在四川省立藝術專科學校任實用美術系主
任，兼教「工商美術」課，並編著了《工藝美術設計集》。抗戰勝利
前夕，他還和著名教育家陶行知先生多次來往和交談，設想建立一所
包浩斯式的中國工藝美術學校。這一美好的願望，直到二十世紀五○
年代中葉才得以實現。他主持籌建了中國第一所多學科、綜合性的高
等工藝美術學院──中央工藝美術學院，並出任中央工藝美術學院第
一任副院長。1985年，龐薰琹因病在北京逝世。

　　為中國近代藝術設計教育作出了重要貢獻的，還有李有行、雷圭
元、沈福文、鄭可等。他們在新中國成立以後，都成為了卓有成就的
著名的現代藝術設計教育家。

後記

當我與廣西美術出版社簽下出版我這本三十多萬字的《中國設計史》的合約時，回想起有關這部書稿寫作和出版過程的一些往事，心情久久不能平靜。

約二十年前的一個夏日，我在無錫輕工業學院（現江南大學）的大學生活剛剛結束，同時接到了南京藝術學院的碩士研究生錄取通知書。在即將離開大學母校的時候，我懇請老師們為我贈言送行。每個老師的贈言都各不相同，而剛從日本留學歸來、指導我畢業設計的吳靜芳老師，在我的贈言本上寫下了：「希望早日見到中國的工業設計史。」從那個時候起，這段贈言就深深印記在我的心中，成為我寫作這本書最初的起因和動力。

在南京藝術學院攻讀碩士學位期間，我跟隨工藝美術史學家吳山先生研究中國工藝美術史，並在著名藝術理論家張道一教授的指導下研習工藝美術概論。兩位先生嚴謹的治學精神和深厚的學術涵養，使我受益匪淺，也使我打下了從事藝術史論研究的初步基礎。

1988年，隨著海南建省辦經濟大特區，我從南京藝術學院調到海南大學藝術學院任教。由於教師奇缺，我在那裡整整十年間，既要講授中國工藝美術史和工藝美術概論，又要上工業產品設計、平面設計和裝飾設計等多門設計課程。這一段「理論與實踐相結合」的寶貴經歷，使我有充分的時間和檢驗的機會，對原有的工藝美術史論進行反思。於是，我結合教學，開始著手撰寫一本能適合設計專業的學生學習的「中國設計史」教材。1996年，《中國設計史》的初稿完成後，海南大學藝術學院將此稿列印成冊，作為該院中國設計史課程的教材在教學中使用。而此時，《中國設計史》曾被列入國家「九五」重點圖書——《中國藝術設計理論叢書》的選題之一。根據該叢書的組稿要求和主編的意見，在原教材的基礎上，我又寫出了本書的第二稿。

1998年秋，我考取了中央工藝美術學院（現為清華大學美術學

院）設計藝術學博士研究生，師從王家樹教授研究中國設計史。作為博士學位課程的作業，王家樹師對這本書稿非常關心，經常給我以教誨、鼓勵和鞭策，提出了許多指導性的意見。南京博物院的羅宗真先生和本院的李硯祖君、杭間君等諸位師兄也給予我很大的幫助，提出過不少寶貴的意見和建議。在讀博的三年時間裡，我結合博士學位課程的學習，反覆對原來的書稿從體例、結構到史料的考證、作品的分析，又進行了比較大的修改、調整和充實，其中有不少章、節推倒重寫。2001年夏季我取得了博士學位，接著到了北京工商大學任教，並擔任了傳播與藝術學院副院長。不久後，廣西美術出版社總編黃宗湖先生（我的大學同窗好友）得悉我手中有一部《中國設計史》書稿，主動與我聯繫，表示將以最快速度出版此書。黃兄的誠意，使我非常感動。該社的鍾藝兵、楊勇兩位責任編輯，更是多次與我溝通，並提出了一些具體的修改意見。至此，這部歷時十多年的書稿，終於得以正式出版。

在此，我要衷心感謝在我成長道路上和研究過程中給予我許多關懷、指導和幫助的老師及朋友們！衷心感謝廣西美術出版社黃宗湖總編和責任編輯們！同時，我也期待著這部《中國設計史》能得到專家同仁的批評指教。

高豐
2004年1月16日

主要參考書目

◆《西安半坡》　文物出版社　1963年版

◆中國社會科學院考古研究所編　《新中國的考古發現和研究》　文物出版社　1984年版

◆《中國大百科全書‧考古學》　中國大百科全書出版社　1986年版

◆杜石然等編著　《中國科學技術史稿》　科學出版社　1983年版

◆馮天瑜等著　《中華文化史》　上海人民出版社　1990年版

◆黃壽祺、張善文撰　《周易譯注》　上海古籍出版社　1989年版

◆聞人軍著　《考工記導讀》　巴蜀書社　1996年版

◆楊維增編著　《天工開物新注研究》　江西科學技術出版社　1987年版

◆清‧李漁著　《閒情偶寄》　四川辭書出版社　1995年版

◆祝慈壽著　《中國古代工業史》　學林出版社　1988年版

◆祝慈壽著　《中國近代工業史》　重慶出版社　1989年版

◆中國矽酸鹽學會編　《中國陶瓷史》　文物出版社　1982年版

◆劉敦楨主編　《中國古代建築史》　中國建築工業出版社　1980年版

◆陳維稷主編　《中國紡織科學技術史（古代部分）》　科學出版社　1984年版

◆李約瑟著　《中國科學技術史‧第四卷‧第二分冊‧機械工程》　科學出版社、上海古籍出版社
　1999年版

◆童書業編著　《中國手工業商業發展史》　齊魯書社　1981年版

◆沈福文編著　《中國漆藝美術史》　人民美術出版社　1992年版

◆吳詩池著　《中國原始藝術》　紫禁城出版社　1996年版

◆工藝美術編　《中國美術全集》　文物出版社　1989年版

◆吳山主編　《中國工藝美術辭典》　雄師圖書股份有限公司　1991年版

◆潘吉星著　《中國科學技術史‧造紙與印刷卷》　科學出版社　1998年版

◆李文傑著　《中國古代製陶工藝研究》　科學出版社1996年版

◆宗白華著　《藝境》　北京大學出版社　1987年版

◆何九盈等主編　《中國漢字文化大觀》　北京大學出版社　1995年版

◆王世襄著　《髹飾錄解說》　文物出版社　1983年版

◆羅樹寶主編　《中國古代印刷史圖冊》　文物出版社、香港城市大學出版社　1998年版

◆楊泓著　《美術考古半世紀——中國美術考古發現史》　文物出版社　1997年版

◆王家樹著　《中國工藝美術史》　文化藝術出版社　1994年版

◆田自秉著　《中國工藝美術史》　知識出版社　1985年版

◆ 吳淑生、田自秉著　《中國染織史》　上海人民出版社　1986年版

◆ 容庚編　《商周彝器通考》

◆ 郭寶鈞著　《商周銅器群綜合研究》　文物出版社　1981年版

◆ 張光直著　《中國青銅時代》　三聯書店　1983年版

◆ 王仁波主編　《隋唐文化》　學林出版社　1990年版

◆ 王世襄編著　《明式家具研究》　三聯書店（香港）有限公司　1989年版

◆ 楊耀著　《明式家具研究》　中國建築工業出版社　1986年版

◆ 邱陵編著　《書籍裝幀藝術簡史》　黑龍江人民出版社　1984年版

◆ 林岩等編　《老北京店鋪的招幌》　博文書社　1987年版

◆ 杭間著　《中國工藝美學思想史》　北嶽文藝出版社　1994年版

◆ 李明君著　《中國美術字史圖說》　人民美術出版社　1997年版

◆ 潘耀昌編　《二十世紀中國美術教育》　上海書畫出版社　1999年版

◆ 王朝聞總主編　《中國民間美術全集》　山東教育出版社、山東友誼出版社　1995年版

◆ 沈從文編著　《中國古代服飾研究》　商務印書館香港分館　1981年版

◆ 上海市戲曲學校中國服裝史研究組編著　《中國歷代服飾》　學林出版社

◆ 田家青編著　《清代家具》　三聯書店（香港）有限公司　1995年版

◆ 《中國考古文物之美》　文物出版社、光復書局企業股份有限公司　1994年版

◆ 中國科學院自然科學史研究所主編　《中國古代建築技術史》　科學出版社　1985年版

此外曾參考歷年來在文物、考古等學術刊物上發表的相關論文，恕不一一列舉，並表示衷心謝意。

作者簡介

高豐，1956年出生，海南省文昌市人；1983年畢業於無錫輕工業學院（現江南大學）工業設計專業；1986年南京藝術學院中國工藝美術歷史和理論專業研究生畢業，獲碩士學位；1986年至1988年，在南京藝術學院設計系任教；1988年至1998年，在海南大學藝術學院任教，任藝術設計系主任、副教授。1997年9月至11月，曾應邀到加拿大里賈納大學視覺藝術系和香港理工大學設計系進行訪問和講學；1998年考取清華大學美術學院（原中央工藝美術學院）設計藝術學博士研究生；2001年獲設計藝術學博士學位。現為北京工商大學傳播與藝術學院副教授，並擔任中國工業設計協會理事、中國民間工藝美術委員會委員、國際商業美術設計師協會專家委員會中國地區委員會委員等職。迄今為止已出版《中國燈具簡史》、《中國器物藝術論》、《美的造物——藝術設計歷史與理論文集》等數本學術著作，在全國各級學術刊物上發表學術論文三十多篇。

《中國古典人形藝術》

企畫製作◆積木文化編輯部
製作示範‧收藏◆林秋水
定價550元　頁數200頁

本書結合古典娃娃收藏寫眞及濃縮的中華服飾史，收藏許多取材於古典畫冊書籍、石窟壁畫、戲曲舞台等的人形娃娃，製作過程中結合歷史題材的靈感與現代素材和手藝，無論是娃娃的髮式、妝樣、服飾皆細細考究，彷若古典美人走出平面及遙遠的傳說般，令人驚艷。本書由製作古典人形娃娃聞名的林秋水老師現場示範製作，清晰分解製作髮髻、骨架、繃臉等過程，是相當珍貴的演出。

《中國獅珍賞圖鑑》

作者◆高建文
定價550元　頁數208頁

全書以宜蘭縣河東堂獅子博物館的歷代獅子收藏爲基礎，再輔以作者多年的收藏實務經驗，不僅系統性地介紹獅文化的源流，並對獅的造型藝術作了相當精闢的分析解構；深入淺出的文字說明之餘，還搭配大量的精美彩圖供讀者對照，輕鬆引領讀者進入中國獅文化的世界。不僅是一本介紹歷代獅子文物藝術的休閒入門書，對於從事藝術相關領域的創作者而言，也能給予很多的觸發和感動。

《女伶——魏海敏的影像自述》

作者◆魏海敏　文字撰述◆陳慶祐
定價550元　頁數208頁

「梅派傳人」魏海敏投入京劇表演近三十年，已成功的將傳統京劇程式化的表演，融入現代劇場。爲了清晰呈現成功融合傳統和現代的京劇表演藝術工作者，本書從「女伶」的概念出發，將京戲中的旦角、青衣，以梅派的「潛在語言」爲基調，道出形成角色之程式化語言的漫漫過程，及欣賞表演過程時可以咀嚼的細膩之處；同時藉由魏海敏舞台下的人生故事、學藝過程，對照出台灣國劇的近代發展。

《銀飾珍賞誌》

主編◆北京服裝學院藝術設計系主任／唐緒祥
專文導讀◆民間藝術學家／莊伯和
定價650元　頁數272頁

本書精選不同民族的各類銀飾，從銀鎖掛件、髮簪首飾、到刀飾用品等；造型或樸質稚拙或華麗細膩；功能上除裝飾性外，有許多更是生活用品藝術化的體現，充分展現民間藝人的審美與智慧。近年來，中國民間飾物的美麗形紋，對現代藝術設計，乃至現代生活的審美都產生了巨大的影響，藉由本書編排整理，讀者將不只看到中國民間銀飾直觀的外在美形，更吸納了中華民族社會、歷史和宗教的豐富文化內涵。

《寶石珍賞誌》

作者◆朱倖誼
定價550元　頁數208頁

本書從寶石的定義和歷史說起，進而說明它們的基本物理和化學特性、車工鑲嵌與美麗傳說等，更特別羅列出選購小秘訣，教你如何不用專業工具，就能以最簡單的方式辨別真偽、評選等級。書末的選購寶石實用資訊，使讀者不但能輕鬆遊歷光彩奪目的紙上寶石世界，還能藉以挑選適合自己的寶石來收藏佩帶。

《和風古董圖鑑》

主編◆成美堂出版編集部
定價450元　頁數192頁

若要細究日本人的優雅和細緻，「和風古董」表現得最為淋漓盡致。相較於工廠大量生產的規格化商品，手工製作的古董所呈現的是一種難以言喻的美感，獨一無二的的呈色、細緻的作工，透露著當代的生活風格及設計製作者的用心。青花瓷、彩繪、和風玻璃、漆器……本書帶你按圖索驥，悠然進入和風古董的世界，了解它的歷史源起、鑑賞時的重點觀察，以及選購收藏的方法。

中國設計史
The Design History of China

作者	高 豐
執行主編	劉美欽
特約主編	吳佩霜

發行人	凃玉雲
總編輯	蔣豐雯
副總編輯	劉美欽
版權主任	向艷宇
行銷副理	翁喆裕
業務主任	陳志峰
法律顧問	台英國際商務法律事務所 羅明通律師

出版	積木文化
	台北市信義路二段213號11樓
電話	(02)23560933
傳眞	(02)23519179
讀者服務信箱	service_cube@hmg.com.tw

發行	英屬蓋曼群島商家庭傳媒股份有限公司城邦分公司
	台北市民生東路二段141號2樓
讀者服務專線	(02)25007718-9
	24小時傳眞專線：(02)25001990-1
服務時間	週一至週五上午09:30-12:00、下午13:30-17:00
郵撥	19863813 戶名：書蟲股份有限公司
網站	城邦讀書花園
網址	www.cite.com.tw

香港發行所	城邦（香港）出版集團有限公司
	香港灣仔軒尼詩道235號3樓
電話	852-25086231
傳眞	852-25789337
電子信箱	hkcite@biznetvigator.com

馬新發行所	城邦（馬新）出版集團
	Cité (M) Sdn. Bhd. (458372U)
	11, Jalan 30D/146, Desa Tasik, Sungai Besi,
	57000 Kuala Lumpur, Malaysia.
電話	603-90563833
傳眞	603-90562833
電子信箱	citecite@streamyx.com

美術設計	吳雅惠、程杰湘設計事務所
製版	上晴彩色印刷製版有限公司
印刷	東海印刷事業股份有限公司

2006年（民95）12月25日初版
Printed in Taiwan.
此中文繁體字版經廣西美術出版社授權

售價／680元
ISBN: 978-986-7039-29-3

國家圖書館出版品預行編目資料

中國設計史／高豐著. –初版. –台北市：
積木文化出版：家庭傳媒城邦分公司發行，
民95　496面；17×22公分
ISBN 978-986-7039-29-3（平裝）
1. 設計-中國-歷史
960.92　　　95018280

積木文化

104 台北市民生東路二段141號2樓

英屬蓋曼群島商家庭傳媒股份有限公司城邦分公司　收

地址

姓名

請沿虛線摺下裝訂，謝謝！

積木文化

以有限資源‧創無限可能

編號：VQ0004	書名：中國設計史

積木文化　　讀者回函卡

　　積木以創建生活美學、為生活注入鮮活能量為主要出版精神。出版內容及形式著重文化和視覺交融的豐富　，出版品包括藝術設計、珍藏鑑賞、繪畫技法、工藝製作、居家生活、飲食文化、食譜及家政類等，希望為讀者提供更精緻、寬廣的閱讀視野。

　　為了提升服務品質及更了解您的需要，請您詳細填寫本卡各欄寄回（免付郵資），我們將不定期寄上城邦集團最新的出版資訊。

1. 您從何處購買本書：＿＿＿＿＿＿＿縣市＿＿＿＿＿＿＿＿＿＿＿＿＿＿＿書店

　　□書展 □郵購 □網路書店 □其他＿＿＿＿＿＿＿＿＿＿＿＿＿＿＿＿＿

2. 您的性別：□男 □女 您的生日：＿＿＿＿＿＿年＿＿＿＿＿月＿＿＿＿日

　　您的電子信箱：＿＿＿＿＿＿＿＿＿＿＿＿＿＿＿＿＿＿＿＿＿＿＿＿＿

3. 您的教育程度：1.□碩士及以上 2.□大專 3.□高中 4.□國中及以下

4. 您的職業：1.□學生 2.□軍警 3.□公教 4.□資訊業 5.□金融業 6.□大眾傳播 7.□服務業

　　8.□自由業 9.□銷售業 10.□製造業 11.□其他＿＿＿＿＿＿＿＿＿＿＿

5. 您習慣以何種方式購書？1.□書店 2.□劃撥 3.□書展 4.□網路書店 5.□量販店

　　6.□美術社 7.□其他＿＿＿＿＿＿＿＿＿＿＿＿＿＿＿＿＿＿＿＿＿

6. 您從何處得知本書出版？1.□書店 2.□報紙 3.□雜誌 4.□書訊 5.□廣播 6.□電視 7.□其他

7. 您對本書的評價（請填代號 1非常滿意 2滿意 3尚可 4再改進）

　　書名＿＿＿ 內容＿＿＿ 封面設計＿＿＿版面編排＿＿＿實用＿＿＿

8. 您買藝術設計類書籍的考量因素有哪些：（請依序1～7填寫）

　　□作者 □主題 □攝影 □出版社 □價格 □實用 □其他＿＿＿＿＿＿＿

9. 您買雜誌的主要考量因素：（請依序1～7填寫）

　　□封面 □主題 □習慣閱讀 □優惠價格 □贈品 □頁數 □其他＿＿＿＿＿

10. 您喜歡閱讀哪些藝術設計類雜誌或書籍？

＿＿＿＿＿＿＿＿＿＿＿＿＿＿＿＿＿＿＿＿＿＿＿＿＿＿＿＿＿＿＿＿＿

11. 您希望我們未來出版何種主題的藝術設計類書籍：

＿＿＿＿＿＿＿＿＿＿＿＿＿＿＿＿＿＿＿＿＿＿＿＿＿＿＿＿＿＿＿＿＿

12. 您對我們的建議：

＿＿＿＿＿＿＿＿＿＿＿＿＿＿＿＿＿＿＿＿＿＿＿＿＿＿＿＿＿＿＿＿＿